U0008912

張省卿
Sheng-Ching Chang

A NEW PERSPECTIVE
History of Eastern and Western Art Exchange
under Globalization

全球化下東西藝術交流史

新視界

目　次

推薦序一　一個烏托邦式啟示　　　　　　　　　柏磊德　　oo5

推薦序二　讓人驚嘆又心悅誠服的出色作品　　　雷德侯　　oo7

導　　論　　　　　　　　　　　　　　　　　　　　　　oo9

第 一 章　中國京城——
　　　　　王者之軸線與宇宙秩序　　　　　　　　　　　oi5

第 二 章　造園與造國——
　　　　　從帝國縮影到世界縮影　　　　　　　　　　　o87

第 三 章　東方啟蒙普魯士園林　　　　　　　　　　　　iii

第 四 章　異托邦鳳梨仙果之西傳　　　　　　　　　　　i43

第 五 章　從龍虎圖看歐洲龍與亞洲龍之交遇　　　　　　2o9

第 六 章　中國《易經》圖像與歐洲啟蒙時代　　　　　　225

第 七 章　萊布尼茲與中國《易經》二元圖　　　　　　　289

註　　釋　　　　　　　　　　　　　　　　　　　　　340

徵引書目　　　　　　　　　　　　　　　　　　　　　394

圖片來源　　　　　　　　　　　　　　　　　　　　　425

一個烏托邦式啟示

柏磊德（Horst Bredekamp）／柏林洪堡大學藝術史教授

　　1993 年之前，當我還在漢堡大學任教時，一位亞洲來的學生詢問我，是否可以成為她的論文指導教授。我在幾門課程中認識這位學生，當時，還不確定她對於論文的具體想法。她說，想要研究居住在羅馬的德國耶穌會教士基爾學，因為他的書《中國圖像》（*China Illustrata, 1667*），在十七、十八世紀的歐洲，對塑造中國形象有著重大影響；她想試圖重新理解與建構，一個主導優勢的歐洲，是如何藉由異文化的洗禮，漸漸對改革中的歐洲產生影響；我回答她，是否已經讀過拉丁文原文，她說，她不會拉丁文。我要求她，要先學會拉丁文。一年後，這名學生 —— 張省卿，又出現了。這期間，她學了拉丁文，研究基爾學原文書。當我再詢問她，是否因此改變看法時，她反問我，作者基爾學並沒有被逐出教會，是否正因為他以敬重中華文化的態度，來呈現理想完美的遠東形象；因為這個不同於傳統的觀察，我答應成為她的指導教授。

　　我之前研究過柏馬佐（Bomarzo）花園，這座園林建於十六世紀下半葉的羅馬郊區。園林中，造園者試圖把世界上各地不同的文化，藉由龐大的雕塑藝術聚集在此，就如同園林是一個微觀的小宇宙；這裡包含了大型的龍獅打鬥嬉戲石雕，表現出對於中國藝術的精確認識；世界上其他地區的雕像，例如哥倫布之前的美洲文明，也被置放在這個園林內；在這裡，不會產生某個大洲是霸權的視覺效果，也不會因此對其他地區的文化，產生強勢主導的力量。園林

裡，每個地區的文化都扮演對等角色，他們彼此相互輝映。園內形塑了一種新的大同世界觀，就如歷史學家特韋特（André Thevet）1595 年發表的《宇宙學》（*La cosmographie universelle*）一樣，展現出天下一家的普世價值。我研究過的羅馬基爾學典藏室（也是博物館），在這裡，同樣嘗試以最大的尊敬態度，把世界各地不同文化的藏品，以公平、對等的方式，展示在一個空間中。

張省卿優秀的博士論文，以密集、深入、嚴謹的交換視野，探討西方如何觀看中國，且發展出彼此相互尊崇的態度，重新建構了，十七、十八世紀時歐洲人所表現出對中國的真誠與熱情。這篇德文論文於 2003 年出版成書，受到學界極大關注。

作者現今出版一本以更為全面的宏觀視野，來探討文化交流史中的各個面向與脈絡。書中再度省視東、西方的交互關係，探討中國景觀設計對英國和德國園林文化的深遠影響；這些其實都是源於歐洲啟蒙時代對中國文明的高度推崇。書中一章提到萊布尼茲（Gottfried Wilhelm Leibniz），在萊氏的中國研究中，體認出《易經》二元思維，也發展出屬於自己的二元二進位計算系統，它僅由數字 0 和 1 組成，是電腦的先驅。萊布尼茲在沙皇彼得大帝的領導下，成為俄羅斯科學發展顧問，但事實上，他接下這個職位，是希望有一天，能夠經由俄羅斯，再前往中國遊歷，以見證中國這片他懷抱期望的土地。

本書顯示，在所有的這些文化相遇形式中，都存在著一種對事物的好奇心（Curiositas），讓人們體認到，這些外來陌生的事物並不危險，反而可使自身文化變得更為豐富充實。張省卿新書中對歷史的反思，於現今讀者來說，看起來似乎像是一個美麗烏托邦，可是，正因為本書的啟發，讓人們體認到，這個烏托邦，經由過去的見證，是可以實現，而且應該被實現。

推薦序二

讓人驚嘆又心悅誠服的出色作品

雷德侯（Lothar Ledderose）／海德堡大學東亞藝術史教授

　　一本很棒的書！一本必備的書！這是一本關於在全球化背景下中國與歐洲的相遇。在二十一世紀的今日，這個議題仍是全球面對的巨大挑戰之一。

　　張省卿教授探討十六至十八世紀時，東西文化的首次激烈相遇，她是這個研究領域的專家。早在此書之前，她就已經發表過中國庭園及其與歐洲啟蒙運動之關係等相關重要著作，為東西文化交流的研究開啟新篇章。此外，在沒有歐洲偏見的基礎上，她還針對殖民建築歷史、西方建築以及亞洲現代都市規劃之間的相互交流進行仔細分析。

　　這本最新的出色重要歸納，可說是她個人的代表作。她將研究題材分為七大主題，特別強調視覺和物質層面，並佐以大量詳細且富有洞察力的圖像分析，許多是第一次出現在讀者眼前，這些圖像實在令人感到十分愉悅。

　　張教授以北京城布局圖展開論述，令人感到驚訝，但同時又令人心悅誠服的是：京城圖像在其政治層面上的涵意，也在歐洲其他城市規劃中廣被接納。在關於園林設計的兩章中，她深入宇宙和啟蒙世界，並以令人意想不到的主題切入討論；其他例如鳳梨，這個被視為仙果的水果，如何從中國傳到歐洲，大受讚賞與歡迎，並被運用在各種不同的領域中。此外，龍、老虎與獅子的主題也是如此；中國的世界觀以具體形式，多方面呈現在歐洲人眼前。

關於萊布尼茲（Gottfried Wilhelm Leibniz）的最後那兩章，也相當具有啟發性。眾所皆知，萊布尼茲是當時最優秀的中國專家之一，他的哲學，以及特別是數學理論，都深深受到中國探討事物變化《易經》之影響。除此之外，張教授對於許多具體實證的新發現，更是幫助我們對萊布尼茲劃時代性的卓越貢獻，有一個更深更廣的理解。她提供的相關圖像也發揮同樣的功用，她的研究不但展現藝術史的價值，更證明其無可取代的重要地位。

　　書中所附上的精確且資訊豐富的圖像雙語解說，更是本書的另一個瑰寶。這本引人入勝的書，一定可以引起細心且熱情讀者的共鳴。

導論

　　本書從城市規劃、建築風格、造園理念、花果植物與動物藝術造形、科學圖像及《易經》符號等面向，探討自十五世紀末地理大發現以來，東方中國文化如何慢慢藉由西方學者、傳教士、通商使者、探險家之介紹，與歐洲本地文化結合，在藝術、建築、文化、政治、宗教和科學等方面，對歐洲產生挑戰，引發變革。書中主要以藝術為例，探討東西文化交流之發展脈絡，行文中同時以圖像、文物與文獻為切入點，提供以往學者研究交流史之不同視角。過去，學者主要以文獻為研究主體，圖像、視覺藝術為輔佐，本書則同時以圖像、藝術與文獻為研究對象，在文化交流史的探索過程中，發現視覺藝術與文字文獻的同時兼顧，更能展現文化交流的深度與內涵。十七、十八世紀歐洲人的中國報導或藝術創作中，建構了一個混合事實與想像的中國樂園；部分歐洲學者甚至假設或想像中國文化，是一個以自由思想為基礎而建造的世界文化。由於歐洲對中國藝術文化的轉用與中國風尚在歐洲的盛行，使中國文化成為歐洲人想像具有模範色彩的人間仙境，這個以自由為基礎的人間仙境與世界文化特質，正可以讓歐洲學者與政治菁英對抗當時代的歐洲本位主義，形成歐洲改革的新契機。其影響甚至一直延續到十九與二十世紀，這類異國元素的轉化也存在於今日西方更為大眾化的公共建設與公眾藝術中。

　　歐洲人因受到地理大發現之影響，嘗試用一個比較全球化、世界性的角度來觀察中國，藉由比較的方式，觀察中國與歐洲、美洲、非洲，這是一個全新的視野，與中國傳統文人觀察在地文化的

角度不同。此時期歐洲人對中國的觀察與報導也與中古晚期不同，例如與十三世紀末馬可波羅東遊記的報導便不同。馬可波羅報導所呈現的東方世界，與歐洲人的現實生活沒有太大關聯，也沒有太多交集。但在十七、十八世紀歐洲人的中國報導與中國風尚藝術中，包括城市軸線規劃、中國風園林設計、中式建築造形、異國花果與動植物圖像、《易經》符號、科學圖像等面向所呈現的東方世界，則是一個與歐洲現實生活比較貼近的世界，它們較接近歐洲人的文化與思考模式。因此，較之於馬可波羅的紀錄，更能對歐洲造成新的挑戰並產生批判效果，成為其借鏡的對象。歐洲人對中國的良好印象與正面評價，使這樣的亞洲借鏡變成可行：一個越來越實際與存在的亞洲，成為歐洲近現代改革的新途徑與新出路。亞洲的資訊越來越多元與豐富，是促使歐洲開始就本地文化及本位主義展開反思的重要因素之一，它使歐洲人思考文化具備相對性與比較的特質，這個特質也是今日全球化、世界性潮流中一個重要的元素。

　　本書分七個單元，〈第一章〉由較大的城市空間切入，探討京城軸線之交流。自地理大發現以來，一直到十七、十八世紀，歐洲人開始比過去更詳細地報導亞洲，對中國京城布局、皇權圖像、官僚體系與科舉制度進行較多討論。歐洲菁英階層開始模仿中國禮儀，看到中國北京京城方格棋盤布局代表規律、理性治理，紫禁城內代表皇權集中的王者中軸線，也成為歐洲開明君主造國效仿的範本。十九、二十世紀，歐洲宮殿園林中受中國影響的軸線設計，也影響到西方現代城市中軸林蔭大道的規劃。〈第二章〉從園林空間藝術切入，耶穌會傳教士報導中國皇家園林是「微觀世界」的展現，同時具備造園與造國的功用；這個造園理念傳到歐洲，被部分君主公侯借用在開明政策中，轉化成「把治國當治園」，企圖把國家打造成一座如詩如畫、充滿國際風情的大園林，之後也影響到十九世紀歐洲城市綠地景觀發展。除了歐洲傳教士、探險家、學

者對中國的報導之外，歐洲各地陸續成立的通商公司，如英國東印
度公司（British East India Company, 1600-1874）、荷蘭東印度公司
（Vereenigde Oost-Indische Compagine, VOC, 1602-1799）、法國東印
度公司（La Compagnie française des Indes orientales, 1664-1794）、普
魯士王國亞洲公司（Die Königlich-Preußisch Asiatische Compagnie von
Emden [KPACVE] nach Canton und China），這些商貿公司促成遠東
工藝品與商品的流通，直接、間接促成中國風尚的流行。因此，在
〈第三章〉中，分析正值中國清朝黃金盛世時期，大量中國藝術品
進入歐洲市場，影響日耳曼地區園林綠地規劃與開明改革。這批經
由貿易進入歐洲上層社會的工藝品，很大一部分圖像題材與自然山
水風景相關，它們展現自然造形的不規則曲線美學，體現東方世界
對大自然的尊敬與推崇，強化了歐洲人在藝術創作中對大自然的關
注，也改變了他們對藝術題材的選擇。〈第四章〉探討花果植物中
的鳳梨圖像之交流。歐洲人以早期植物學角度報導具熱帶異國風情
之各類果實，其中包括鳳梨。十七世紀的鳳梨圖像紀錄對十八世紀
中國風（Chinoiserie）藝術產生影響，鳳梨由版畫藝術轉化成色彩
鮮豔之掛毯、壁飾、工藝品、雕塑、建築等多元創作形式；鳳梨藝
術在歐洲具有物產豐裕富饒與理想桃花源之象徵，這個來自熱帶、
亞熱帶的鮮麗果實，大異於中國傳統文人繪畫中的溫帶、寒帶植物
題材，它跳脫了對中國藝術刻板印象的圖像呈現，這正說明歐洲人
的異國旅遊經驗，是藝術多元創作的有利條件，提供完全不同於中
國本地藝術創作的新角度，也提供另一種藝術自由創作之可能性。
〈第五章〉探討動物圖像交流，以〈龍虎對峙圖〉為例，分析歐、
亞兩地神話動物之圖源與交匯，十七、十八世紀對於東方龍的圖像
記錄，一是借用歐洲傳統造形，另一是採用東方中國龍形，前者更
受歐人喜愛。雖然歐洲拒絕中國模式之龍形，但在意義上卻採用東
方吉祥物的象徵，使龍由原來歐洲的惡魔轉變成帶來好運的聖物。

而龍的多元題材性，至今仍在多元媒體藝術創作中，扮演重要角色。〈第六章〉進入哲學符號與科學的面向，探討科學圖像與《易經》之交流。啟蒙時代，歐洲人對中國《易經》有多面向介紹，把《易經》與歐洲在地文化與科學連結、融合。歐洲人連結《易經》陰陽二元元素與西方古典正負二元元素、組合《易經》圖像與歐洲神學「三位一體」、對比基督教與孔教倫理，與類比《易經》與聖經。在相提並論的過程中，此類介於「真實反映中國」與「自由組創中國」的兩種手法，一直是近代歐人報導中國的模式。由中西交流史的發展脈絡中，可以看出，要能接受外來文化，具備足夠的自由空間和適當想像力是重要的條件，而詳細、準確、真實的比較，也可能因看清兩地的區分，導致產生固定刻板印象，無法把兩種文化建立聯想，以產生規鑑作用；在歷史的經驗中可以看出，所謂對外來文化的吸收，有時也可能需要適當的想像力。〈第七章〉探討歐洲啟蒙學者萊布尼茲（Gottfried Wilhelm Leibniz, 1646-1716）二進論（Binary）如何受中國《易經》圖像啟發。一位受歐洲傳統古典人文教育影響的知識分子，在近代化的過程中，對外來文化產生好感，尤其看出中國歷史之悠久，也看出中國在文化、宗教、哲學、宗教、自然與科學上之獨特性與優美特質。萊布尼茲體認出《易經》陰陽爻卦符號與二進理論同時具備簡易、效率的運動通則，可以最快的速度產生無限組合；在萊氏原有的二進理論符號中，並不具備像《易經》符號能在圖像上產生跳動、運動和循環無止境的視覺效果，它啟發了萊氏之研究。這個受《易經》啟發的二進理論，開啟後來機械應用與數位技術的發展；萊氏研究，除在科學產生影響外，把二元元素與造物形象作連結，更是具備文化上的重要意義。

全書論述的中心議題「兩地文化交流之意義」，是以歐洲角度觀察中國圖像視覺文化，也以中國角度觀察歐洲圖像視覺文化，以

兩個文化為立足點而書寫，探討歐亞相對互動的關係與影響。以研究的角度來看，雖然許多案例探討東方中國對歐洲的影響，但在辨識接收與拒絕異文化的過程中，的確必須對歐亞兩地文化作深入探討。傳統歐洲學界研究藝術史，皆以西方歐洲在地文化發展為主流，較少涉及藝術交流。反之，此現象在東亞亦同。研究中國藝術史者，也以中國脈絡為主體，交流史或異文化影響，皆只是點綴。事實上，兩地文化因異文化的接觸，引發許多新的挑戰與現代化改革運動。本書之研究，對歐洲近現代的中國形象與中國觀提供了一個新的角度，也看到異文化為西方世界所帶來的改變契機。針對這一點，值得現代人借鏡。

本書的完成，要感謝國科會與科技部七年研究計畫的支援，包括歐洲中國風園林、沃里茲（Wörlitz）造園改革、普魯士中式綠地規劃、機械圖像、《易經》圖像交流等主題；感謝輔大同仁與助理的協助，包括何兆華教授、陳逸雯、林葳淇、蔡姵分、林姵岑、陳瀅、陳詩安、周奕吾、高祐晴、林富萍、魏子欣等人。戴郁文，長年的研究伙伴，是她主導與帶領此次研究團隊的運作與合作。時報出版同仁王育涵專業又耐心的建言與聯繫。研究藝術交流史是一條新奇又漫長的路，留德時期，指導教授柏林洪堡大學藝術史柏磊德（Horst Bredekamp）教授在藝術史方法學上的殷切指引，海德堡大學東亞藝術史雷德侯（Lothar Ledderose）教授在東西藝術史上的適時提點，柏林工業大學曲喜樂（Johannes Küchler）教授在園林與城市空間方法學的協助；德國華裔學誌研究中心（Monumenta Serica Institute）從本人碩博士生開始，便給予文獻資料與研究上的協助，從馬雷凱（Roman Malek）教授、魏思齊（Zbigniew Wesotowski）教授、顧孝永（Piotr Adamek）到黃渼婷，從聖奧古斯丁到臺北，至今從未間斷。回臺任教後，輔仁大學歷史系長年對交流史研究的支援；參與王正華主持「多方觀點：近代早期歐洲與東

亞在視覺、物質文化上的交會互動」（國科會計畫），因而結識研究交流史學者，包括施靜菲、賴毓芝、林麗江、謝佳娟、巫佩蓉、李毓中等人。臺北藝術大學賴瑞鎣教授、楊小華與中研院陳國棟教授對本書文稿的指正與建議，張君德（Günter Whittome）與張天伊對西文文獻資料的校訂。正因眾多人的協助與指正，此書得以順利完成。

　　最後，我想將這本書獻給我的父親，今年是他去世20週年紀念。家父去世那天，我人在柏林，他在臺南，歐洲各城市大雪漫飛，就在這天，我提交了我的博士論文，人生的一個重要轉捩點。

第 一 章

中國京城——
王者之軸線與宇宙秩序

The Capital of China—
the Axis of the King and the Order of the Universe

「中國風」引領歐洲時尚風潮

　　早期亞洲與歐洲的接觸主要以阿拉伯人為媒介，自從地理大發現以來，歐洲與世界各地海上通商，天主教會為抵禦新教崛起，大力支持海外傳教，開啟歐洲人對東方直接主動的接觸。十七、十八世紀歐洲人開始對亞洲進行詳細的記錄與報導，其中最重要一部分，是對中國京城圖像、城市布局、皇權圖像、官僚體系與科舉制度等各方面政體結構的探討與研究。藉由歐洲人報導中國京城圖像中所傳達的一些理念，包括京城內王者之軸線、建立城市軸線的重要性、強化規則嚴謹之城市布局與順應自然之自由流暢庭園結構等，在在都影響到歐洲的宮殿規劃、建築造形、庭園格局與城市發展，例如影響到凡爾賽宮中軸線的規劃、[1] 路易十四在馬爾利（Marly）所建宮殿（1678-1687）中軸線的規劃、[2] 德國波茨坦無愁苑（Sanssouci, Potsdam）中軸線與綠地的規劃，[3] 甚至對巴黎十七世紀下半以來發展出的城市中軸線也產生影響。十九世紀，歐洲各大城市在現代化的過程中，都在尋找與建立象徵城市新形象的中心軸線，像巴黎香榭麗舍大道（Champs-Élysées）、柏林菩提樹下大道（Unter den Linden）、倫敦攝政大道（Regent Street），它們都直接或間接受到中國京城中軸線的影響。

　　歐洲與東方中國的直接接觸及文化交流，是歐洲啟蒙開端的原因之一。「Chinoiserie」（中國風）對歐洲藝術、歐洲思想產生重要影響與貢獻，諸如中國的城市規劃、城市景觀、庭園規劃就對歐洲城市發展影響深遠。歐洲傳統藝術發展史有一條比較清楚的自我脈絡可循，它主要以歐洲在地藝術研究為主體，甚少論及與其他大洲的交流，[4] 關於異國文化，例如中國城市與中國藝術對歐洲的影響，則較少為人所知，[5] 本章將利用一些藝術文獻史料的分析，闡述中國京城對歐洲城市發展的影響。

十七世紀以來，中國對歐洲文化的影響範圍越來越大、程度越來越深。一般所謂的「中國風」，常常被以為只是歐洲藝術裝飾中的一部分，是發展中的特例，與正統歐洲藝術沒有直接關聯。實則不然，在歐洲藝術發展的過程中，其實一直與異國文化及外國文明有密切接觸。很多學者把哥倫布（Christopher Columbus）登陸美洲作為歐洲文明進入近代的開端，其中最主要的論點，就是認為歐洲因為與異國文化接觸，使單一歐系文化走向更多元的現代文化體系。與異國文化接觸是歐洲近代化最重要的原因。這個讓歐洲文明走向更開放更自由的發展關鍵，是很多學者界定「近代」的重要標準之一。[6]

十七世紀，歐洲與中國直接接觸，十八世紀，歐洲對東方中國產生傾慕。歐洲人所報導的中國，對歐洲的各個文化領域產生影響，表現於藝術形式上的「中國風」，除了在實用藝術、應用藝術，如家具、屏風、牆毯、牆紙、紡織品和陶瓷器皿等物品外，也對所謂正統歐洲藝術文化產生影響。「中國風」不只是一種裝飾性藝術，更是一種藝術風格，藉此種表現形式，表達更深刻的人文內涵。英國藝術史學家修・歐納（Hugh Honour）在其著作《中國風──中國印象》（*Chinoiserie–The Vision of Cathay*）中，更確切指出：

> 中國風是一種歐洲藝術風格，不是像一些漢學家所猜想，是一種想模仿中國，但又不成功的藝術方法。[7]

Chinoiserie（中國風）這個字來自法文，原意是指中國風格、中國造形的意思，在藝術史上為一專有名詞，專指一種歐洲人以中國為學習典範及效仿榜樣而創造的藝術風格，是靈感來自東方的創作。這種藝術風格起源於十七世紀，十八世紀為其最風行時期。它是歐洲藝術家添加對東方的想像後，而創作出來的藝術品；從

很多作品中，我們可看出，其主要是表現出歐洲人所想像的且自認為美好的理想中國世界。這股中國風、中國熱源自歐人對異域（Exotism）風情的興趣，幻想東方大帝國的中國境域充滿平和安樂，人口眾多，平民卻都受到良好人文教養。Chinoiserie 也被譯成「中國風格」、「中國風情」、「東方情趣」。[8]

　　事實上，十七、十八世紀，在歐洲還未有 Chinoiserie 這個字出現，這個字的字根是 Chine（中國）。法國路易十四時代（1638-1715），在其財產目錄與中國工藝品同列的條目中，常常出現「中國式」（façon de la Chine）或「中國品」（à la chinoise）等字樣。[9]十九世紀時，「Chinoiserie」這個字第一次出現在法國作家巴爾札克（Honoré de Balzac, 1799-1850）1836 年發表的小說《禁治產》（L'Interdiction）中，小說內容提到一位法國貴族是中國迷，指出其家中壁爐上擺有「Chinoiseries」，就是指具中國風味的裝飾工藝品。《禁治產》最早發表在巴爾札克自創的文學月刊《巴黎紀事報》（La Chronique de Paris），之後，經過修改，1839 年以專書形式出版；[10] 1844 年正式被收錄在巴爾札克《人間喜劇》（La Comédie Humaine）中。[11] Chinoiserie（中國風）自此隨著當代法國重要文學著作流傳，巴爾札克是第一個書寫此名詞的作家。[12] 十九世紀的巴爾札克時代，「Chinoiserie」這個名詞泛指依據中國品味製作的物品。[13] 約在 1845 年左右，出現轉用的詞意，它不一定指中國風，也可能用以代稱煩瑣小事或不重要、沒價值的物品。[14] 1878 年「Chinoiserie」這個詞正式被收錄在法蘭西學院（Académie française）出版的《學術辭典》（Dictionnaire de l'Académie）中，「Chinoiserie」被解釋為：

　　名詞，陰性，藝術品，家具，或其他奇異珍品，皆是來自中國，或依據中國品味而製作。[15]

十九世紀中期後，中國風漸漸沒落，或被融入到其他藝術形式中，這些來自異國、異域地區的文化，慢慢被統稱為異國風情（exotisme）。[16] 二十世紀，藝術史上「中國風」（Chinoiserie）專有名詞的使用，主要是在學術界進行討論與研究時，更利於在一個基本概念上進行知識交流，而非斷定藝術史現象。因此，如果對中國風進行太明確性、太普遍性或概括性的說明，反而容易陷入藝術史刻板印象的窠臼中，也失去做學術研究的嚴謹態度。

　　中國風在歐洲各國的呈現不盡相同，在各類不同的藝術、工藝範圍中，其發展與演變的時間也各有早晚，程度上有大有小，廣度與深度在各地區也都不一致，[17] 表現形式上更是各具特色。基於此種情況，要通論性地對歐洲的中國風做一綜述，的確棘手。因此，本書論及「中國風」藝術的發展時，盡量以各個具體的案例來說明。中國風潮，這個在十八世紀歐洲造成時尚風潮的國際風，在各地區發展的區別性其實很大。本書在論及中國風潮時，盡量回到十七、十八世紀的歷史時空脈絡下。與討論「中國風」的狀況一樣，皆並非專注於探討十八世紀歐洲所創造的中國風藝術是不是能夠真正呈現中國城市、中國工藝、中國藝術、中國園林的文化精髓，也非專注於這些看似仿製的城市結構、工藝品、藝術品、園林設置，仿造的像不像？真不真？因為，事實上，多數的中國風藝術都不在於模仿中國藝術，而在於藉由「中國」為靈感，來創造一股新藝術風潮。早期中國風藝術創作，部分的確來自對中國與遠東工藝品、藝術品的仿造，但之後，很大一部分是以中國文化、藝術為靈感的創作風格。[18] 在歐洲某些地區、國家的中國風，會以中國為理想典範，[19] 藉由中國風藝術的形式與內容來啟發、啟蒙歐洲人，使中國成為歐洲人借鑑的範本，即所謂「他山之石可以攻錯」，[20] 有些甚至把中國當作歐洲國家現代化改革的典範。十八世紀時，幾乎全歐洲都受到中國風藝術風潮的影響，除包括義、西、葡、法、荷、

德、英、瑞典、丹麥等南歐、西歐地區外，[21] 東歐的匈牙利、波蘭、俄國等地也有。[22] 中國風被運用在工藝器物、繪畫、雕刻、建築、園林、綠地與城市規劃等範疇之中，範圍非常廣泛。常見的包括陶瓷器皿、掛毯、壁飾，以及漆櫃、漆屏等漆器，家具類諸如屏風、樂器、床、桌等，還有器物、族徽、紡織、絲綢、刺繡，和油畫、鑲嵌畫、壁畫等，其他像是室內裝潢、家居裝飾，和園林建築的宮殿、亭、臺、樓、閣、曲橋、奇岩怪石等設置，[23] 種類非常豐富。另有中國風村落，如日耳曼地區卡瑟爾（Kassel）威海姆蘇赫山地園林（Bergpark Wilhelmshöhe）內的中國村（Chinesisches Dorf, Mou-lang），[24] 瑞典、俄國中國村[25] 等等。

　　中國風的「中國」，主要是指以東亞地區中國為主體的遠東區域，有時，在某些案例的素材中，除了日本、韓國、東南亞、南洋外，[26] 印度、波斯也出現在相關的創作題材內。十六世紀的歐洲人，對東方並沒有明確的界定，凡是遙遠的地區，都被視為遠東，統稱為「印度」，甚至連非洲也涵蓋在內。歐洲人習慣將這些來自遠東區域的事物，通稱為中國風（façon des Chine）或印度風（façon des Indes）。[27] 十七世紀，歐洲人對「東方」或「中國」的概念仍不是很清楚，兩者常被混用。十七、十八世紀的歐洲人會用比較大、比較統稱、比較模糊的概念來陳述以中國為主體的遠東、東亞地區，例如「東印度」、「東方」、「遠東」、「中國」，依各種不同著作、論述作品，而有不同認定。[28] 十八世紀，一些歐洲當代的論著中，也會把「中國」與「東方」畫上等號，例如英國造園師威廉·錢伯斯（William Chambers）所著《東方造園論》（*A Dissertation on Oriental Gardening,* 1772）中，所謂的「東方」，就是指「中國」。中國風是一種非常混合的藝術元素與藝術風格，體裁與題材常常就是歐洲與亞洲交相揉合，東亞雖以中國為主體，其他地域的東方色彩與東方特質也常被帶到中國風藝術中。而中國風混

合的元素，同時也混揉有歐洲本地元素，像法、荷、德、英、瑞、丹、奧、義等地區的本地元素，都曾被揉合到中國風的創作中。

在馬可波羅（Marco Polo, 1254-1324）的遊記之後，歐洲對中國的認知主要是藉由歐洲本地商人與使者來傳遞。十七世紀中葉以後，則是藉由耶穌會傳教士的記錄與報導把中國資訊帶回歐洲。經由不斷地記錄與報導，他們更新了傳統歐洲人對中國的認知，也因此，中國在歐洲的形象慢慢被修正。十八世紀的中華帝國以最理想的形式被介紹到歐洲，是具有高度文明的大帝國。歐洲各地皆有中國風藝術品收藏及中國風創作，除包括畫作、掛毯、壁飾、生活器皿、家具、屏風、紡織品……等等之外，還包括建築及其下所屬之雕刻及彩繪，另外就是中國風自然風景園林在歐洲的盛行。中國風潮很快以更大三度空間的形式，包括建築、園林設計和城市規劃等，在歐洲各地的宮廷中發展與傳播開來。如前所述，中國風藝術的特質並不是來自對中國藝術品的模仿與仿造，而是來自對中國文化的靈感而創造出的藝術風潮。它是東西文化交流下產生的融合體，大多數中國風藝術都同時具備東方與西方的特質。到了十九世紀，在歐洲，這股風潮轉化成更多元、更大範疇的異域風情（exotism）。[29]

十七、十八世紀正逢歐洲科學革命時期，學界追求全能教育，致力理性與啟蒙發展，啟蒙運動學者如德人基爾學（Athanasius Kircher, 1602-1680）、德人萊布尼茲（Gottfried Wilhelm Leibniz, 1646-1716）、法人孟德斯鳩（Charles de Secondat, Baron de la Brède et de Montesquieu, 1689-1755）、法人伏爾泰（François Marie Arouet Voltaire, 1694-1778）等皆深受中國文化的影響。[30] 在學者眼中，中國是歐洲人學習仿效的榜樣，中國更是學者借來用以批判歐洲當代社會不公現況、宗教信仰紛爭與政治不穩定的工具，「中國」打破了歐洲傳統以古典希臘羅馬文化為模範的先例，成為歐人新的切

礎、借鑑對象。[31] 歐洲人對中國之京城、皇帝、中央集權制度、行政官僚體系與考試制度等方面的介紹，也對歐洲上層社會與國家政權體制產生影響。對整體社會而言，歐洲君權國家，因此以更具體的紀律、更法制的方法來管理國家。歐洲人對中國文化、圖像與形象的興趣，從十六世紀末與十七世紀初期理論的探討，到十八世紀時轉化成具體的藝術創作，由紙上談兵、二度空間的文字與圖片興趣，轉變成實際三度空間的創作與實踐。

在歐洲流傳的中國京城圖像中，主要可分兩種理念與兩種造形，其一，是京城中的軸線布局與理性規劃，這個所謂王者之軸線，或帝王之軸線，[32] 對歐洲宮殿、庭園與城市規劃產生影響。其二，是京城內皇家庭園中強調來自大自然中自由、流暢、放任的線條與造形，把「自然就是美」及順應自然原理當成新的創造理念：柔和、不規則、曲折、變化、動力，除了代表一種新的美學理念外，它也引發歐人對個人與非集體的強調，主張對自由思想的追求、對大自然細膩敏銳的感受及智識觀察。[33] 十八世紀下半，歐洲洛可可藝術（Rococo, Rokoko）中所呈現自由流暢、不受拘泥的造形，就與中國及啟蒙精神有密切關係。[34]

中國京城的理想形象

啟蒙時代歐洲人模仿中國京城的規劃理念、宮殿布局，興建中國風格庭園，利用京城布局來表達開明君主用理性、井然有序的方法規劃城市，並有效率治理國家。北京京城方格棋盤布局代表規律、理性、效率與開明思想，紫禁城內中軸線的布置則代表中國皇權集中，是所謂王者之軸線。[35] 在中國建築發展史中，談到合院建築群，有一所謂的軸線布局，它是一空間名詞，可由建築物、庭

院、廣場、院門、自然地形等組成，即由一進一院（水平橫向的房子稱為「進」）的系列，從配置關係上形成一道軸線。中國這種利用建築空間，體現政治倫理秩序及道德尊卑觀念，在歐洲受到俗世權力領導人及教會掌權者的喜愛，他們轉借其功能，為自我權力作辯護。中國因風水地輿的因素，建築群中軸的布置皆為南北走向，但在歐洲，建築體、庭園規劃乃至城市布置中軸線則不受南北走向的侷限，也未受風水地輿的影響。十七世紀以來，歐洲各地宮殿群的中軸規劃，很多都受了中國京城布局的影響。

十六世紀末、十七世紀西方人進入中國時，正是京城中軸大業完成之時。中國都城格局的基本理念主要來自西周「井田制」思想，與由此衍生出的都城格局設計理念。此點由春秋晚期齊國官書《周禮·考工記》看出。《周禮·考工記》記載：

匠人營國，方九里，旁三門。國中九經九緯，經塗九軌。左祖右社，面朝後市。市朝一夫。

觀察歷史文獻中所存的古代王城圖，例如北宋聶崇義（生卒年不詳）《三禮圖》一書中的〈王城圖〉（圖1-1）、清戴震（1724-1777）《考工記圖》的〈王城圖〉（圖1-2）及明解縉（1369-1415）等所編《永樂大典》（1408）中〈周王城圖〉（圖1-3），皆可看出中國古代都城、王城格局規則整齊、方正，具中軸對稱的特色。這種整齊、方正的形象，甚至反映在唐代敦煌莫高窟壁畫〈華嚴經變〉圖像中（圖1-4）。圖中圓形蓮花寶座上有一座城市，核心中央是佛祖立像，四周則用棋盤式、方塊形的整齊對稱里坊群空間結構，以此展現宗教信仰中的理想世界觀與宇宙觀。它與俗世空間一樣，充滿井然有序的理想。唐代（618-907）長安的朱雀大街，為南北走向街道，是為全城中軸，但當時重要的建築，如大明宮等，並沒

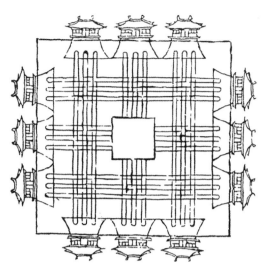

圖1-1〈王城圖〉，北宋。

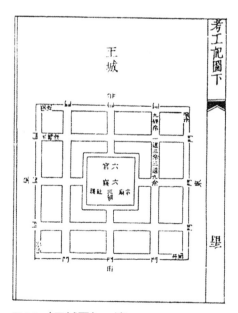

圖1-2〈王城圖〉，清。

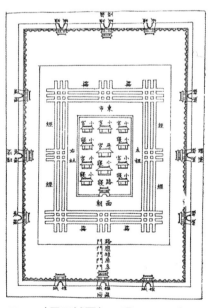

圖1-3〈周王城圖〉，明，1408年。

　　　　　新視界：全球化下東西藝術交流史

有置於中軸線上。直至元代（1271-1368）京城中軸才開始獨立出來，成為全城規劃的基準線。中軸貫穿全城，大朝正殿大明殿位於中軸上，但隆福宮和興聖宮等並未至於中軸上，因此中軸上的建築仍顯勢力單薄，不足以扛起全城分量。到了明代（1368-1644）才把中軸推向極致，明代京城中軸一貫南北，從鼓樓至永定門，是歷史上最長的中軸。全城最重要建築均分置於此中軸線上，這條中軸也形成乾坤、陰陽、五行等全新的建築概念，京城至此成為天軸與地軸的象徵。這條中軸的神聖性，決定中軸布局的雙重意義，它一方面因政治與行政官僚的需要，是布政決策的殿堂；另一方面它也是天地之道，即乾坤、陰陽的象徵。[36] 這條歷經元、明、清三代所發展出的都城中軸線，核心效果最佳，也最符合中國古代「天圓地方」所想像的世界與宇宙的核心論。[37]

北京小平原在古代成為東北平原至華北平原的交通必經之地，其位置位於古代永定河的渡口附近，因而令北京小平原出現了一個

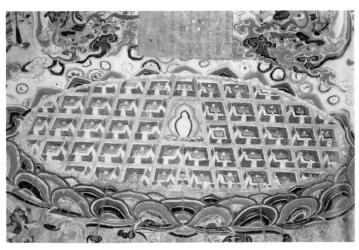

圖1-4 〈華嚴經變：蓮花座上城市里坊圖〉，唐。

海陸交通交會的有利條件。[38] 從遼代到清代，北京城的規劃發展經歷三大階段，主要可分為遼金建都時期、元大都時期以及明清時期（圖1-5）。[39] 北京城分為紫禁城宮城、皇城、內城和外城四重，紫禁城與北京城的設計及建築規模在明永樂十八年（1420）就已基本

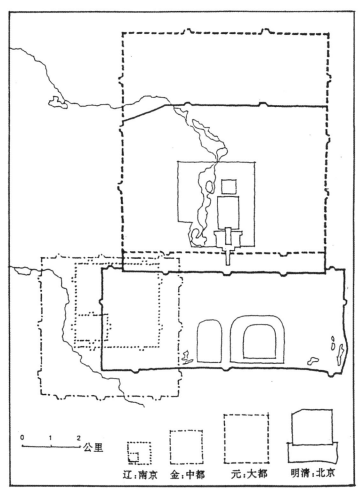

圖1-5　北京城規劃發展圖。

完成，正統（1436-1449）、嘉靖（1522-1566）時期繼續增建與修建北京城，外城建築在嘉靖三十三年（1554）竣工，北京城整體平面成凸字形。[40] 在十五到十六世紀下半期間，明代朝廷對北京城的修建，主要是將宮城中軸線向南北延伸（圖1-6），南廓置天壇及山川壇，再強化軸線東西兩側的對稱布置。北側延伸至鐘鼓樓，透過這條延展的軸線，強化宮廷為城市核心的氣勢，且利用這條具控制作用的中軸線，提高整座城市布局的整體性。明朝政府也強化了宮城中心區的地位，由南至北利用城樓、殿宇、山、樓等元素的高低錯落，形成有節奏的起伏，表現中軸線上空間的韻律。[41] 十六世紀下半時，明朝廷利用京城規劃的中軸線布局，完美呈現皇室政治體制的中央集權理念；這條最完整的中軸線，把皇權理念推向極致。正值此時，西方人正好有機會認識這條中國剛完成不久、且最完整的京城中軸線。西方人經由各種不同方式，把中國京城介紹到歐洲，到了十七世紀下半、十八世紀，中國這條絕對極權的中軸圖像，遂成為歐洲專制政體學習的典範。

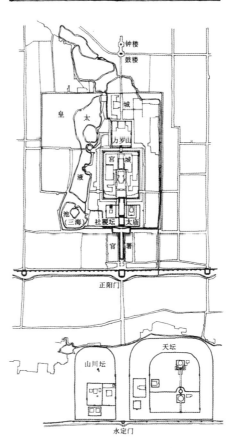

圖 1-6　明代北京宮廷區規劃示意圖。

東方京城在歐洲的黃金比例

　　十七、十八世紀，經由當代的文件紀錄、著作及圖像報導，使歐洲人對中國及其首都慢慢有所理解。早期報導，如 1664 年，由出使中國的荷蘭使節團成員德國人尼霍夫（Johan Nieuhof or Johannes Nieuhof, 1618-1672，或有學者譯為紐浩夫）[42] 所著之《荷使出訪中國記》（又稱《尼德蘭合眾國東印度公司使團晉謁韃靼可汗，即中國皇帝實錄》〔*Die Gesantschafft die Ost-Indischen Compagney in den Vereinigten Niederländern an den Grossen Tartarischen Cham und nunmehr auch Sinischen Keyser*〕。該書原文全書名直譯為：《尼德蘭合眾國東印度公司使團晉謁韃靼可汗，即中國皇帝實錄，記載 1655 至 1657 年在中國旅行過程中，經過各地所發生的新奇事件。對中國進步的城市、地區、鄉村、信仰偶像、領導階層、崇拜禮儀、政府、禮儀、章程、風俗、學術、財產、財富、服裝衣飾、動物、水果、山脈等各方面都有精采描述，並配有在中國實地畫下，具藝術價值的一百五十幅插畫，插畫內容皆是中國最進步事務，報導者為尼霍夫先生，是柯蘭〔Koilan〕當時使節團御用官員》。）[43] 書中有一幅版畫〈北京皇城平面圖〉（PLATTE GRONDT VAN sKEYSERS HoF in PEKIN）（圖 1-7），可看到由圍牆所環繞的紫禁城中央有一條清楚凸顯的主軸線，此軸線經由不同城門而被分成九個不同區塊；除了這條縱軸線外，縱軸線中心點又與一條東西向的橫軸線交叉。北京皇城在尼霍夫書中的圖像，呈現十字交叉的平面布局，與真實的皇城（圖 1-8、1-9）平面布置有所出入。事實上，尼霍夫和隨行的團員與當代其他歐洲使者、傳教士、學者一樣，雖獲准入中國皇城，但不允許隨意行動。當時歐洲人在整個中國境內的行動皆備受限制，例如來自奧地利南部南提洛（Südtirol）知名地理學家衛匡國（Martino Martini, 1614-1661）就有相同經驗，因為

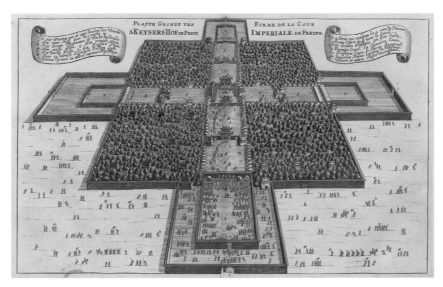

圖1-7 〈北京皇城平面圖〉,1666 年。

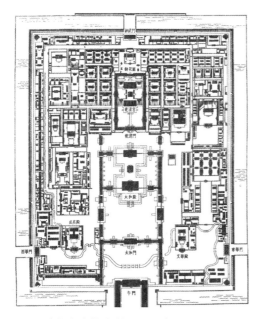

圖1-8 〈北京市故宮總平面圖〉局部。

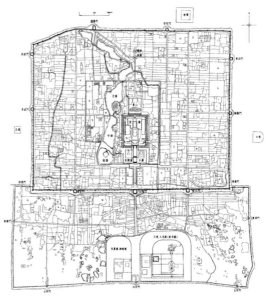

圖1-9 〈清代北京城平面圖〉。

行動受到侷限，影響了他在中國執行的地理測量成果。[44] 尼霍夫書中的北京皇城平面圖，並不是他親眼所見、親手測量繪製，故與皇城真正面貌有所出入；但從尼霍夫書中版畫所呈現的中國皇城，可看出他已真正理解中國城市布局的方格原則，指出了京城這條由南到北宏偉中軸線的重要性。[45] 所不同的是，尼霍夫在此圖是採用歐洲自文藝復興以來慣以使用的中央透視法，來呈現京城的宏偉與綜覽軸線的視覺效果，而這是中國傳統城市圖像未曾使用過的表達方法與技巧。對中國人來說，方格城市布局與中軸線布置用意不在其視覺效果，但經由尼霍夫的皇城圖，中國城市軸線在歐洲除了帶有中國意涵之外，更代表一個嶄新的空間意義，它具備中央透視的效果，也具備數學幾何圖形中軸對稱的作用與功能。尼霍夫此張皇城平面圖勾畫了強化軸線上建築物與建築物間，所展示出的大空間感，也就是院落、庭院所製造出的深與遠的距離效果。尼霍夫的畫的確呈現了中國建築裡，對於中軸線組成的看法；也就是「實的建築體」與「虛的庭院」間的交互組成。雖然尼霍夫未指出這與中國陰陽（或乾坤）二元思想有關聯性，[46] 卻利用此圖像，對建築軸線上的組成，進行更清楚的說明與界定。

尼霍夫的皇城平面圖與中國北京紫禁城（見 p. 29，圖 1-8）最大不同處，在於它於十字交叉軸線的東側、西側與北方多添加了方格形的空間布局，把荷蘭使節團從天安門經端門到午門看到的這段軸線空間，加在他們未能看見的城北區塊，而使得整條軸線加長，也使其更具南北對稱的效果。另外，尼霍夫皇城平面圖的特殊處，在於除原來中心點外，又添加了東西軸線，且以中軸線為基準，強化紫禁城內左右對稱的布局與功能。

尼霍夫與隨行荷蘭商務使節團於 1656 年 10 月 2 日獲得中國皇帝召見，得以進入北京紫禁城。由尼霍夫書中的紀錄可知，從一開始使節團由巴達維亞出發，到 1655 年 8 月 24 日真正抵達中國廣州

虎頭門（Heijtamon），[47] 整段使節團上赴京城的途中，一直接受中國官員的接待與照料，[48] 由此可見其行動備受限制。使節團於 1656 年 7 月 17 日抵達北京，等了兩個半月才獲皇帝召見，得以進入紫禁城。尼霍夫是此使節團的管事，[49] 與其他團員一樣，行動受到限制，他卻盡其所能地將自己所見所聞的資訊，全部記錄下來。這也是受到荷蘭東印度公司董事會的指示，尼霍夫的任務之一，便是把使團經過之地的景物、景象，刻畫下來。[50] 尼霍夫在筆記中寫道：

> 上面說的這個皇宮舉世聞名，因此我要進一步描繪一下它的情況，將我自己看到的和觀測過的數據盡量寫下來。[51]

尼霍夫親于畫了一張京城的鳥瞰速描，在文字的陳述中，他寫到：

> 這個皇宮為正方形，方圓十二里，但需步行三刻鐘，位於北京城的第二道城牆之內。所有的建築都造得金碧輝煌，壯觀無比。房屋外面巧妙地延伸著鍍金的柱廊和欄杆。屋頂沉重，建造精美，是用黃色釉瓦覆蓋的；在有陽光的時候，這些釉瓦遠遠看去，就像黃金那般閃爍。這個皇宮的東、西、南、北方向各有一個大門，所有建築物沿十字形中軸道路分布，很整齊地被分成幾個部分。城牆是用紅色的瓷磚建造的，上附黃瓦，高不過十五呎。城濠外面有一個極為開闊的廣場，經常有騎士和士兵在那兒守衛，非有命令不得通行。[52]

　　由這段描述我們可以更清楚看出，尼霍夫的確未能見到京城全貌，也沒有其他更準確有關城都布局的資訊，但他已理解並且意識到中軸線在京城布局的重要性。尼霍夫所謂的十字形中軸交叉的布局，直接呈現在速描手稿中。這幅手繪〈北京皇城圖〉（圖1-10）是

尼霍夫著作版本的依據。[53] 原稿手繪的〈北京皇城圖〉與尼霍夫於十七世紀所發表的各版本〈北京皇城圖〉版畫很相似，皆由交叉平面十字組成，中軸線上有一道一道的城牆組成院落。手繪原稿速描與其他版本的最大不同，在於它十字交叉的兩軸線是對等同長，與歐洲希臘等臂十字形的「中心建築」相同。所謂對等「中心建築」（Zentralbau, Central Building），就是建築設計平面圖上各個穿過軸心的軸線等長、對等。[54] 這幅等臂十字的速描北京皇城平面圖，與真正中國皇城布局不同，但它對等十字與正方形的組合，卻更符合文藝復興以來歐洲人對理想之建築與城市的要求，是歐洲人理想的黃金比例。

　　尼霍夫的手繪速描在十七世紀並未真正發表，它只是《荷使出訪中國記》書中版畫的依據，被修正的版畫〈北京皇城平面圖〉（見 p. 29，圖 1-7），圖中南北走向的中央縱軸線被強化，東西橫向軸線被縮短，如此一來，則較符合中國皇城的原貌。這幅經過潤飾與

圖 1-10 〈北京皇城圖〉。

修改的版畫中，東西南北軸的底端又添加城內牆，把南北縱軸線畫成內、外兩道城牆，這麼做，除強化軸線的效果外，也製造更加門禁森嚴的印象。

歐洲文藝復興之人文理想

　　歐洲早在古希臘羅馬時代就有城市規劃的理論，且有具體完成的典範城市。[55] 中古城市，比較是自然發展的城市，所以各地城市布局與造形並沒有一個基本模式，每個個案都不同。各城市因當地自然環境條件、歷史傳統、宗教信仰、世俗權力的影響，而有不同發展，[56] 因此城市布局較不規則。部分重要城市，以軍事防禦為主要考量，以城市外圍堡壘、城牆、護城河的設計為主體，對於城市內部，較少有整體性與明確清楚的規劃。[57] 只有少數城市因為原來受羅馬殖民影響，是作軍事用途規劃，所以仍保留部分方格網狀的城市布局。[58] 整體來說，中古城市雖有小區塊性的規劃，卻未有整體性的規劃，城市布局較不嚴謹。

　　文藝復興時代人文學者主張的科學理念與理性態度，對建築師與城市規劃者來說，便是用數學幾何圖形與造形來傳達此種人文精神。直到十五世紀下半，歐洲才有整體城市規劃的出現。文藝復興時代的城市規劃師都是理論大師，他們的城市規劃構思與城市規劃草圖，很少能落實。[59] 基本上他們的城市規劃理念，主要來自建築理念，就是把數學幾何造形與中央透視效果用於城市規劃上。十五、十六世紀時，更把理想建築造形用於城市造形上。所謂理想城市，是把理性與科學理念用於城市設計與城市規劃中，例如把中心式建築（或稱集中式建築）用於城市規劃中，以體現理想的社會新秩序。對等的「中心建築」（Central Building）就是建築的平

面布置中的中軸線等長與對等,包括正方形、圓形、等臂十字形、對等多角形等形狀。1465 年〈思幅奇達理想城市平面圖〉(Plan of Sforzinda, Filarete)(圖 1-11),為一幅富有遠見的義大利理想城市平面圖:主要是由兩個正方形組成之八角星圖為基礎,外圍再搭配一個完美圓形護城河。此處借用了數學、幾何造形,故可顯現其理性與秩序之典範。文藝復興時期發展出來的願景,大多要到十七、十八世紀巴洛克時期才被實現,這些理想城市,主要由以宮廷為導向與重商經濟傾向的專制君主來推行。[60]

　　尼霍夫原稿中,對北京皇城所進行的等臂十字中心平面規劃,的確耐人尋味,它雖與向心式中心城鎮,如烏爾比諾(Urbino)城總督宮內所珍藏的「理想城鎮」(Ideal Town)(圖 1-12)之圓形布局不同,但也是「中心建築」下的一個重要範例。真正屬於文藝復興時代的第一個希臘等臂十字中心建築,是由朱利亞諾・達・桑加洛(Giuliano da Sangallo)設計,於 1485 年開工,建於普拉托(Prato)的監獄聖瑪麗亞教堂(Santa Maria delle Carceri)(圖 1-13),此處簡單、明快的對等十字設計,與其他對稱圖形一樣,是數學造形與理性的象徵。旋轉的等臂十字便是圓形,圓形可無止盡旋轉,象徵上帝的永恆、和諧與完美。[61] 新柏拉圖主義者佐奇(Francesco Zorzi, 或 Giorgi)於 1525 年寫到,維特魯威人體圖像中正方形與圓形中的人體,具備雙重意義:一是有形世界,就是人體世界(homo-mundus);另一是無形世界,是介於靈魂與神的精神層面。[62] 藝術家把這些抽象理論,在建築上用圓形與對稱中心設計,來表達宇宙的完美和諧。亞爾伯提(Leone Battista Alberti, 1404-1472)與達文西(Leonardo da Vinci, 1452-1519)都是這個理念的提倡者,達文西曾在其筆記中畫下許多以對稱的「中心建築」為主題的想像建築圖。[63] 潔里歐(Sebastiano Serlio)是十六世紀上半,對等「中心建築」的代言人,自 1537 年以來陸續發表的建築著作中,主要

圖 1-11 〈思幅奇達理想城市平面圖〉，
約 1465 年。

圖 1-12 〈理想城鎮〉，15 世紀末。

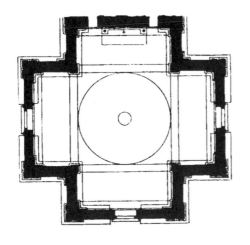

圖 1-13 〈監獄聖瑪麗亞教堂平面圖〉，
1485 年。

都論述中心建築；潔里歐匠藝高超，作品精緻，發表十二種基本對等中心建築的平面設計（圖 1-14）。[64] 它與監獄聖瑪麗亞教堂最大的不同——它是對等十字與正方形的組合，與完美的旋轉圓形平面設計不同，都是強化對平面縱軸線的規劃與設計，這種對軸線的強調，為未來教堂建築指出一個新的發展方向。[65] 尼霍夫的原件手繪稿〈北京皇城圖〉（1656）與潔里歐的希臘等臂十字教堂平面（1537）布局，幾乎如出一轍，都是把對等十字形與方形作一體組合，展示純粹形體之美，由單純幾何構成。除了運用數學造形外，也運用數學比例詮釋理想建築及理想城市。在尼霍夫的京城圖中，十字形的臂長與正方形京城內的長度比例為二比一，可見數學的準確性扮演重要角色。早在中古之前的基督教早期建築及拜占庭時期的建築中，就有類似等臂十字的平面布局，[66] 但等臂十字平面廣泛地使用，則在文藝復興時期，當時的幾個重要建築師都曾做過希臘等臂十字的平面設計。布拉曼德（Donato Bramante, 1444-1514）曾為羅馬聖彼得大教堂（San Pietro）設計一個希臘等臂十字的平面圖（圖 1-15），它不是純十字，而是十字與正方形的組合，比尼霍夫的京城圖更複雜，是多重方形與十字的組合，接下來在幾個設計師手中，如桑加羅（Antonio da Sangallo, 1549）、杜佩拉克（Etienne Dupérac, 1569）、米開朗基羅（Buonarroti Michelangelo, 1558-1561）、馬代爾諾（Carlo Maderno, 1605-1606）與格羅特（Matthäus Greuter, 1613）等人的設計，[67] 雖然對聖彼德大教堂做了細部的修正，或對正面入口做了更正式、隆重的規劃，但整體來說仍遵守布拉曼德所立下的典範，即希臘等臂十字與正方形組成的平面布局。羅馬聖彼德大教堂被譽為西方教堂之母，[68] 大教堂長期複雜的規劃與興建工程，顯示十六世紀文藝復興時代藝術家對向心式（中心式）教堂的努力追求，希臘十字、正方形與圓形（穹頂）所組成的聖彼德大教堂，象徵實踐人文主義的最高理想。雖然聖彼

圖 1-14 〈潔里歐設計的十二種中心建築教堂的平面設計圖範本〉，1537 年起。

德大教堂因為正面入口的規劃，看似不像一座絕對的中心式教堂，但基本設計仍遵守向心式規劃，它是理想建築的代表，是烏托邦的呈現，為十七世紀立下柏拉圖典範。到了十七世紀下半，被尼霍夫借來呈現東方中國的理想京城，另一個等臂十字範例是帕拉底歐（Andrea Palladio, 1508-1580）在威欽察（Vicenza）興建的圓廳別墅（La Rotonda, 1566-1570）（圖 1-16）。它是世俗建築中第一個中心與向心建築的範例，結合等臂希臘十字與正方形的布置，是文藝復興典範建築。它雖與尼霍夫在十七世紀下半所畫的〈北京皇城圖〉（1656）有細部不同，例如建築的中心有穹頂的規劃，但整體來說，尼霍夫北京皇城圖的確忠實呈現「中心建築」的原則，尼霍夫

圖 1-15
〈羅馬聖彼德大教堂平面圖〉，
1544 年。

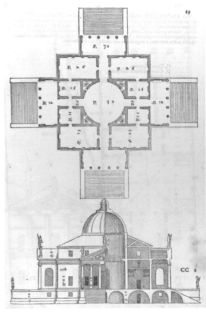

圖 1-16
〈帕拉底歐圓頂別墅平面圖與剖面圖〉，
1570 年。

把原來文藝復興時代理想建築的造形，轉用到東方中國的皇都，把北京皇城變成歐洲人文理想城市的典範。

尼霍夫雖進入過京城，卻沒有機會更全面、更精確的認識整座京城。若如他自己陳述，應盡量將北京京城原貌呈現出來，但他卻把紫禁城勾勒成歐洲文藝復興以來理想城市面貌。他雖指出京城軸線的重要性，但北京紫禁城方格形的布局與他所繪製的希臘等臂十字平面布局的確相去甚遠。尼霍夫對中國的報導，態度與當代一些著作極為相似，他們都把遠方的中國看成是理想國度，是歐洲人學習的模範，因此將中國皇城描繪成理想的歐洲等臂十字形。

歐洲中央透視法下之壯闊紫禁城

尼霍夫《荷使出訪中國記》一書，很清楚地用日記方式，陳述在中國之經歷，記載 1655 年 7 月 19 日起從巴達維亞出發，前往中國，隔年 1656 年 7 月 17 日抵達北京，進皇城謁見中國清朝皇帝，記錄請求自由通商貿易的過程與途中在中國境內之所見所聞。[69] 他詳細敘述每日親身經歷，整體來說，尼霍夫的記載比當代其他中國報導更為平實，主要依靠他個人在中國的旅遊經驗，把中國的現況用比較寫實的方式呈現出來；尤其是從廣州前往北京，大運河貢道沿途的地理風光與風土民情，都是以較寫實的手法呈現。他與同代最著名耶穌會學者基爾學不同，德國人基爾學是接受典型的巴洛克全才教育的學者，兼具人文與自然學科訓練，[70] 在其著作《中國圖像》（*China illustrata*, 1667）[71] 中，他嘗試用其豐富的科學與人文知識來陳述與解釋中國的歷史發展、宗教信仰、政治體制、風土民情、地理現象與自然景觀等各現象，也用豐富的想像力來美化中國。[72] 與尼霍夫不同，基爾學從未到過中國，卻善用梵蒂岡教廷豐

富的收藏與資料，用學理上的方式，比較中國與世界其他地區，從歐洲、亞洲、非洲與美洲都是其比較對象。基爾學將中國悠久的文明，與巴比倫、古希臘羅馬以及古埃及進行比較，嘗試以一個世界性與全球化的角度來觀察與分析中國。[73] 尼霍夫則運用精明幹練的通商使者（使團首席隨行官）身分與經驗，儘管未做許多學理上的分析，卻提供了許多第一手的報導紀錄，充分顯露十七世紀實證主義的精神。歐洲在這個時期，傳統上處於工匠地位的行業，也由於實證精神的關係，身分地位漸漸提高，成為所謂專業人員。例如製圖者慢慢提升到與地理學家一樣的地位，編纂字典者逐漸成為語言學專家，手工匠、版畫匠則轉變為藝術家。[74] 是故，尼霍夫對中國的見證並不亞於基爾學的學理論著。雖然尼霍夫與基爾學兩人對中國的呈現方式與技巧不同，卻有一共通點，也就是他們都把中國描繪成美麗的國度。

尼霍夫於 1656 年 12 月 2 日，與同行其他被選中的荷蘭使團人員，一共五人被安排進宮，晉謁皇帝。尼霍夫描述了當時進皇宮的隆重排場：

> 我們被安排在皇宮的第二個廣場（作者註：應為天安門前到端門之間的廣場）的左邊，兩位長官閣下（作者註：Pieter de Goyer 與 Jacob Keyzer）就坐在那裡等待天亮。隨後吐魯番的使臣也來了，他就坐在我們的旁邊。再其次是丹津喇嘛以及厄魯特部落的使節和這個帝國的其他大官、王爺。在前面一個高大的殿門（作者註：即端門）兩旁，站著三頭笨重的大象，牠們被裝扮得很別致，還戴著鍍金的塔……[75]

尼霍夫接下來敘述：

後來我們經過一個廣場（作者註：即端門到午門之間的廣場），終於來到內宮，大汗的住處就在這裡。這個內宮是個完整的四方形，兩旁站滿了武士，他們一律穿繡有圖形的紅色絲質長袍。在內宮左邊的最前面排列有一百一十二個人，每一個人都拿著一面特別的旗子。皇宮旁站著二十二個人，各撐著一把華麗的遮陽傘，傘上有十個像是太陽的圓圈，還有六個月亮。此外我們看見，廣場的一邊有十六根綴有彩色絲纓的鐵棒，鐵棒旁邊有三十六面旗幟，繪著鍍金的龍和其他動物；另有十面較小的旗幟，四根鍍金的梃棍，四把戈戟和四個鍍金的鬼頭。在另一邊我們看到的情形也是一樣的，還有數不清的眾多朝臣。在皇宮的臺階面站立著六匹雪白的馬，罩著鍍金的馬衣，馬勒上綴有珍珠和紅寶石。[76]

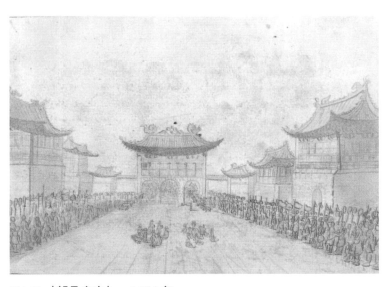

圖 1-17 〈朝見皇帝〉，1656 年。

對於這場中國滿清皇帝接見外賓的盛大場景，尼霍夫不只用生動文字陳述出來，還親手描製一幅圖像（圖1-17）。這張圖在以後正式出版的各類版本著作中，一再被修改與轉用，出版的一幅修改版的午門前廣場場景〈皇城內部〉（T KEYSERS HOF van binnen）（圖1-18），與原手稿不同；在細節上添加了一些裝飾性的效果，不過整體上仍保留手稿描繪的原貌。這幅北京皇城午門前廣場的版畫，於1665年起在歐洲各地發表，它採用了中央透視法顯現中國皇城的宏偉壯觀，利用想像力，為建築外表增添花飾與屋簷飛龍，達到豪華氣派的效果。

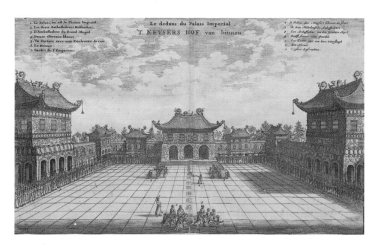

圖1-18 〈皇城內部〉，1665年。

圖1-19 〈康熙皇帝南遊──午門〉，1691-1698年。

尼霍夫對滿清皇帝接見外賓隆重浩大場景之文字描寫，若與同期中國畫家王翬（1632-1717）所繪〈康熙皇帝南遊〉（圖1-19）比較，[77] 把其中皇帝出遊前在宮中的排場儀式與陣仗作比較，兩者相互吻合，並未有誇張之處。但尼霍夫的版畫卻用真實與想像，共同營造中國皇室的華麗氣派，這個經過美化與理想化的皇城，以後更成為歐洲對中國皇城報導的經典畫面。接下來的其他中國報導著作中，也都採用了這個場景，如達伯（Olfert Dapper, 1636-1689）《荷使第二次及第三次出訪大清或中國記》（*Gedenkwaerdig bedryf der Nederlandsche Oost-Indische Maetschappye, op de Kuste en in het Keizerrijk van Taising of Sina...*, 1670）書中收錄的版畫〈荷蘭使者於午門前〉（Holländische Gesandtschaft vor dem Mittagstor）（圖1-20），[78]

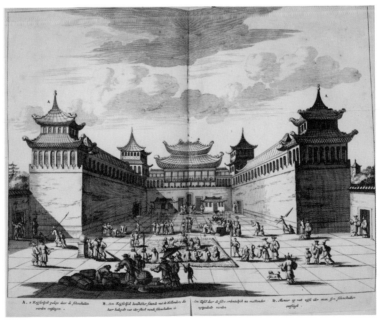

圖1-20 〈荷蘭使者於午門前〉，1670年。

以及伊德斯（Everard Isbrant Ides, 1657-1708）《旅遊中國三年》（*Dreyjährige Reise nach China, von Moscau ab zu lande durch groß Ustiga, Siriania, Permia, Sibirien, Daour, und die grosse Tartarey; ..., Franckfurt: Thomas Fritsch,* 1707）書中的版畫〈莫斯科使節團晉謁皇帝〉（Aufzug des Moscowitischen Abgesandten zur Königl. Audience）（圖1-21），這兩幅圖都借用了尼霍夫的午門場景。

　　尼霍夫手稿原畫的午門廣場（見 p. 41，圖 1-17）及其出版著作中午門廣場版畫（見 p. 42，圖 1-18）與後來這些再出版的午門廣場場景的最大不同，是尼霍夫在畫中前景用棋盤式方格線條來標識廣場，且在正中央的方格上色來標識出中軸線的重要性。尼霍夫陳述：

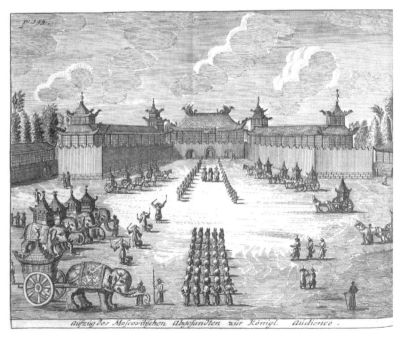

圖 1-21 〈莫斯科使節團晉謁皇帝〉，1707 年。

……在廣場中央有二十塊標有記號的石頭,上面刻有文字,讓
各級官員各依品位在各自的位置處下跪。[79]

此處非常明顯,尼霍夫用文字指出宮廷建築中用石板塊來顯示
廣場上中央軸線道路的特殊功能與地位。

除了看見宏偉壯觀的午門廣場之外,尼霍夫一行人也進到宮
中,他陳述:

……使臣閣下通過南門,來到一個前院。這座前院位於方圓四
百步的舖磚十字路口上。我們往右行,經過一道四十步長的石
橋以及一個有五個拱門、五十步長的大門樓時,在正前方可以
看見三座精美的房屋。這個廣場長寬各四百步,上述二個防禦
用的堅固城樓控制著整個廣場。第三個廣場和皇帝住處所在的
廣場一樣,成正方形,四座主要的宮殿造形典雅古樸,並依中
國建築的風格蓋有貴重的瓦。這些宮殿有四個臺階可供上下,
這些臺階占去了廣場面積的三分之一,廣場上舖著灰色的石
板。在這最深處的十字道路盡頭,有幾處花園。花園裡滿是各
種果樹和漂亮的房屋,這些都是這個皇帝派人精心栽培建造
的,我們從未見過如此漂亮的地方。[80]

這段描繪中,在陳述荷蘭使團經過午門(南門)後,過金水
橋,看到有五座拱門的太和門,之後,進入太和門與太和殿之間的
廣場,廣場為正方形,四邊各為四百步長,有防禦用城樓掌控廣
場。尼霍夫在文中提到太和門前「看見三座精美的房屋」,應是太
和殿、中和殿及保和殿,很可能尼霍夫本人未真正目睹三殿,所以
簡單帶過。接下來他所提到的第三廣場,應為後宮內廷介於乾清門
與乾清宮的廣場,它與太和殿前的廣場一樣也為正方形,但尼霍夫

說這個廣場與皇帝住處所在的廣場一樣,應為誤解,因為此住處就是皇帝居住的廣場。其後尼霍夫又提到的四座主要宮殿有可能是乾清宮、交泰殿、坤寧宮與欽安殿,但也有可能又回來指整條中軸線上的四座重要建築:太和殿、中和殿、保和殿與乾清宮(圖1-22),說它們「造形典雅古樸」,且「蓋著貴重的瓦」。他又說這些宮殿有四個臺階,但事實應為三大臺階,最後他重申十字道路(十字形中軸道路)的設計及軸線底御花園的精緻美麗。

在歐洲,自古代以來,廣場與廣場間的動線,即以實用為目的,主要作為市場、各類功能之集合場所及交通樞紐所需,或者廣場直接就是城市軸線的一部分,例如在古典希臘化時期的亞歷山卓城(約西元前323至前146年)(圖1-23、1-24)。這座政經繁榮都城之市中心,除有一條強化清楚的城市中心軸線外,還有廣場規劃,用以凸顯城市威望與國家形象。漸漸,廣場成為宗教、政治與經濟實力的展現。[81] 十七世紀下半以來,中國京城廣場圖像在歐洲流傳,展現一個全新的廣場功能意涵。對歐洲人來說,一幅中國京城圖,就是一個個大廣場與小廣場的連結圖,利用它的空間氣勢,可以產生無比宏偉、壯觀、氣派的視覺效果,能夠藉此製造國家威望或凸顯教會榮耀,它與歐洲放射狀及星形之集中式廣場不同。集中式廣場主要仍在體現古典時代以來的數學幾何圖形及中心式的理性布局理想,[82] 北京紫禁城的連鎖廣場則不同,這條清楚強化的中軸線所連結的廣場,是由嚴格、細密、規則的理性計畫所完成,凸顯中央集權與中國官僚菁英體制的有效率運作。李明(Louis Le Comte, 1655-1728)在其著作《中國近事報導》(*Nouveaux Mémoires sur l'état present de la Chine,* 1696)中說明中國京城功能,宮城為官僚運作中心:

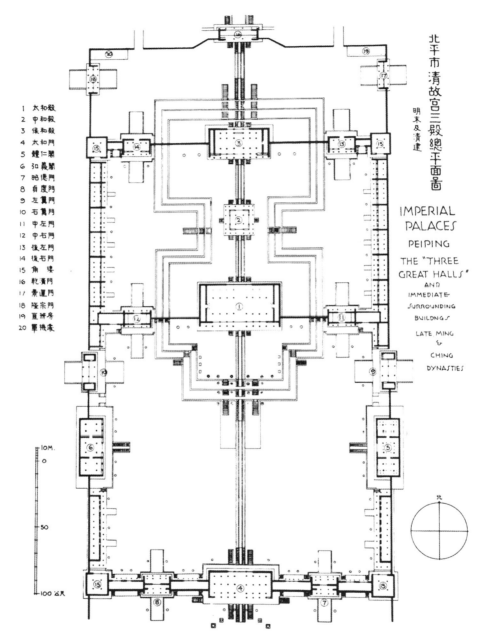

北平市清故宮三殿總平面圖

明末及清建

1 太和殿
2 中和殿
3 保和殿
4 太和門
5 體仁閣
6 弘義閣
7 昭德門
8 貞度門
9 左翼門
10 右翼門
11 中左門
12 中右門
13 後左門
14 後右門
15 角樓
16 乾清門
17 景運門
18 隆宗門
19 直房
20 軍機處

IMPERIAL
PALACES

PEIPING

THE "THREE
GREAT HALLS"
AND
IMMEDIATE
SURROUNDING
BUILDINGS

LATE MING
&
CHING
DYNASTIES

北

10M.
0

50

100 公尺

圖 1-22 〈北平市清故宮三殿總平面圖〉，1931-1946 年。

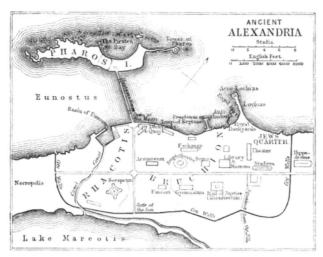

圖 1-23　古典希臘化時期亞歷山卓城平面圖，約西元前 323-146 年。

圖 1-24　古典希臘化時期亞歷山卓城內卡諾比克大道（Canopic Way）。

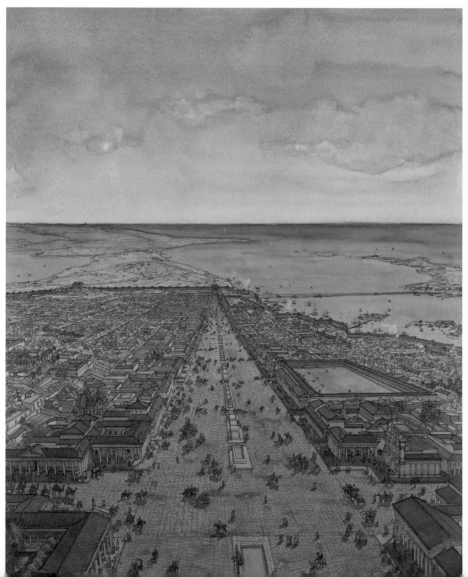

在所有形成這一大都市（作者註：指北京城）的建築物中，唯一值得一提的就是皇宮。……皇宮不僅包括皇帝的寢宮及花園，而且還是一個小城市，其中朝廷的各級官員們有各自的私宅，還有許多工人住在「城」內，受僱於皇上，為皇上效力。[83]

李明精確地指出，皇宮是中國整個行政官僚體制的運作中心，各級重要官員皆居留在此。

中國京城為世界重要文化遺產

尼霍夫《荷使出訪中國記》等臂｜字的中國皇城造形，被奧地利著名建築師費雪（Johann Bernhard Fischer von Erlach, 1656-1723）收錄於維也納出版的《歷史建築設計》（*Entwurff Einer Historischen Architectur*, 1721）中，[84] 版畫〈北京中國皇帝城堡之透視平面與立面圖〉（Perspectivischer Grund Riß und Auffzug der Sinesischen Kaiserl. Burg zu Peking）（圖1-25）呈現的正是完整的等臂十字理想布局。《歷史建築設計》是奧地利皇家御用建築總管費雪在經過多年的資料收集與準備之後所出版，它是當時重要的大型著作，共分四大部，把各種從古代及異國民族的著名建築圖畫收集一起，從歷史書籍、紀念幣、廢墟及過去被拆毀的建築中找尋資料，重現建築原貌。第一部是收錄被埋藏在地底下的古代猶太、埃及、敘利亞、波斯及希臘等各類型建築；第二部收錄不知名古羅馬建築；第三部是有關歐洲本地及歐洲以外的異國民族建築，包括阿拉伯、土耳其及當代波斯、印度、暹羅、中國、日本等國的建築造形；第四部是費雪自己新設計的建築創作。[85] 這些巨幅大型的銅刻版畫，是十八世紀歐洲建築師尋找創作靈感的範本，藝術家尤其經由這些圖像發掘

個人豐富想像力與創作才華。十八、十九世紀時,最好及最著名的歐洲建築師,都在其圖書收藏中,藏有費雪這部曠世建築百科全書;其中中國建築及城市的版畫,除了對歐洲地區與日耳曼語系地區有影響外,也對德國南部地區及波西米亞地區的建築師產生影響。[86] 中國皇城布局及中國庭園理念,經由費雪的著作,直接的影響了歐洲宮廷建築。

在書中,費雪對世界各地文化採開放態度,嘗試把歐洲與全世界做比較,這是第一部從藝術角度,把全世界建築用大量圖像方式呈現出來的鉅著。從「世界七大奇蹟」的復原圖開始,到羅馬古建築、異國遠方地區建築等等。費雪與同代其他學者、藝術家相同,對具異國風味的建築與自然、人文景觀並未有親身的經歷,主要都是從報導與記錄中收取資訊,再以歷史性角度及同類性的分類方式,把各大洲及不同時代的建築呈現出來。因為這部作品,使十八

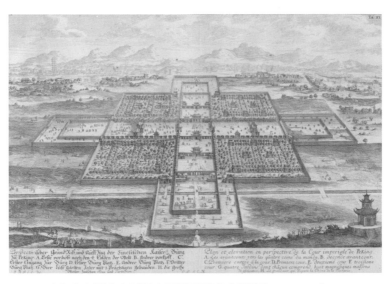

圖 1-25 〈北京中國皇帝城堡之透視平面與立面圖〉,1721 年。

世紀的歐洲，發展出對異國建築及歷史上各類建築的興趣。[87] 中國京城十字平面圖，被費雪列為世界重要建築之一，也藉由費雪《歷史建築設計》在歐洲的權威角色，普遍在建築界流傳開來。這幅理想中國京城圖像，對熱愛中國文化的薩克森選帝侯，同時也是波蘭國王的奧古斯都一世（Friedrich August I., 1670-1733，也稱強者奧古斯都，August der Starke）產生影響，他在德勒斯登（Dresden）所興建的皇家御花園最初平面布局造形，便受理想中國京城十字平面圖影響。由皇家建築師卡赫（Johann Friedrich Karcher, 1650-1726）[88] 一幅最早約於 1690 年所完成之手稿素描（圖 1-26），即可看出其交叉十字與正方形的組合，是源自尼霍夫中國報導。而由當時幾何學家尼恩柏（Hans August Nienborg, 1660-1729）於 1700 年時所完成之〈德勒斯登首府平面圖〉（Plan der Residenz-Stadt = und Vestung Dreßden），也可看出這座源自中國京城圖像的皇家御花園對整座德勒斯登城的重要性。

圖 1-26
〈德勒斯登皇家御花園平面設計圖〉，約 1690 年。

見證滿人對中國南方城市之破壞

尼霍夫《荷使出訪中國記》書中所提及的中國城市皆為正方形、四方形，或有少數例外，是為不等邊三角形。[89] 北京紫禁城的平面布局是唯一一個呈現希臘等臂十字形的城市，也是唯一尼霍夫想像製造的理想城市造形。尼霍夫於 1656 年 5 月路過南京城南邊的明代宮殿（為明故宮），便是四方形。[90] 六年前的 1650 年（清聖祖順治六年），清廢明皇城為駐防城，且添建城垣，西起太平門，沿舊皇城至通濟門，另又闢二門以通入，為滿洲官兵駐屯之所。[91] 不管是南京城或南京明故宮，在尼霍夫筆下都是繁華美麗的城市，他陳述明朝宮殿：

> 宮殿是在高大的磚牆裡，呈四方形，有三個前院。……我們由幾個韃靼女子引進宮殿深處，走過一條寬大的通道。這條通道橫貫整座宮殿，有著完全用灰色石頭鋪成交叉圖案的美麗路面。通道兩旁都有硬石砌成的柱廊，高約三呎，有小溪流水穿過，整個宮殿由此變得很涼快。在第二個廣場的大門上面掛著一個鐘，有兩人高，圓周長三噚半，厚約四分之一肘，這是我們從廣州出發以來唯一看到的鐘。韃靼人告訴我們很多有關這個鐘的傳聞，但我們覺得那個鐘的聲音極為晦澀，不及我們的鐘聲一半響亮。我們還帶走了一些瓦礫的碎片，為的是要證實那個宮殿是用不朽的材料建造的。我在內府的牆上還留下這麼一首詩紀念：嗜血的戰神啊！當你用那黑色的火炬點燃戰火，世上的萬物將蕩然無存！又一個特洛伊在此地被烈焰併吞，帝王遁逃，帝系被斬草除根。[92]

這座被韃靼人，也就是被滿人占領的明代故宮，依尼霍夫所

述，是方形布局，中軸線貫穿其中，由美麗的石頭圖案交織組成的中軸道下有著流水設計，使宮殿有避暑功能。尼霍夫讚美宮殿建築材料耐用，能永傳不朽，更與歐洲古典城市特洛伊比較。尼霍夫的報導中，曾多次將中國與歐洲古典文化類比，例如他把中國和尚與歐洲古希臘哲人畢達哥拉斯（Pythagoras of Samos, 580-500 BC）並列比較。[93] 在尼霍夫的著作中，中國就是古典文明的重現。

尼霍夫以一個外國使者的身分，詳細記錄與畫下使團一路的見聞，也由於中西角度的不同，提供很多中國史籍所沒有記錄的城市史料。尼霍夫除陳述韃靼人（滿人）對中原城市的摧毀破壞及對漢人的屠殺外，[94] 他也以第三國使者身分，記錄中國山川地形、物產資源、城市發展、人文建築、園林藝術、商業狀況、陶瓷生產與軍事設備等等，多是正面評價。在其書面的陳述文字中，最常出現的便是景色優美、土地肥沃等形容詞。1655 年 8 月 29 日與荷蘭使團前往廣州的途中，他描述到：

> 廣州市東面的河對岸又有一個塔（作者註：應為赤崗塔）。河兩岸景色優美，人煙稠密，土地肥沃，辛勤的農夫一年可收穫兩次。[95]

不管是親筆所繪的八十二張中國插圖、或十七世紀出版商增添至一百五十幅的精美出版插圖，這些包含了地形、地貌、城鎮外觀、城樓、廟宇、寶塔，以及人物船隻的圖片，每一張都畫得栩栩如生，為當代及後世都保留一份完整的清初中國風景與城市風情百態圖，至今仍是最珍貴的文獻史料。

對中國官僚禮儀與官朝制度，尼霍夫也有正面報導，1655 年 10 月 15 日使團與兩位藩王的會面，他描述：

我們對這些異教徒（作者註：指非信仰基督宗教的中國人）的豪華場面感到非常驚訝，特別對他們的良好秩序，對他們在這麼多人川流不息的往來中，各人還知道執行自己的任務，深感驚嘆不已。[96]

「良好秩序」、「執行自己的任務」等描述，都符合理想國家、理想京城的呈現，而他的圖像便以歐洲古典理想造形呈現，用希臘等臂十字來呈現北京皇城圖。

王者之軸線、京城秩序與同心圓造都城

1688 年，安文思（Gabriel de Magalhães, 1609-1677）於巴黎出版《中國新誌》（*Nouvelle relation de la Chine*），書中一幅〈中國首都北京地圖〉（Plan de ville de Pekim capitale de la chine）（圖 1-27）中，將北京城用棋盤布局呈現出來，中央有一條清楚的中心軸線，那便是王者之軸線，它貫穿全城。安文思還用阿拉伯數字把軸線上的重要建築依次標列出來，整座城市以工整、條理又有秩序的方式規劃呈現。書中「中國首都北京地圖」，把對紫禁城

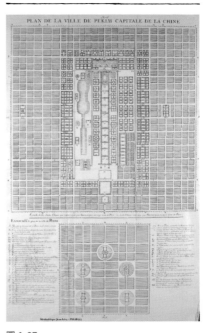

圖 1-27
〈中國首都北京地圖〉，1688 年。

的了解，擴大為對整座京城的認識，範圍更大，資訊更詳盡。圖中京城是由矩形街廓構成的方格系統組成，宮城在中央，經塗、緯塗交叉，成為井然有序的城市規制，是一個標準化的平面空間，且由固定比例原則排列出城市布局，強調嚴謹的功能性，可看出是經由嚴密思考、計畫周詳的中央集權政體所規劃完成的典範城市。此種城市布局，不只利用於方位辨識，更能有效率且有紀律地理性治理城市與國家。雖然此時歐洲人還未全然了解京城布局的人文、政治、風水等思想內涵，但仍指出其系統化、有秩序的城市規劃意圖。這幅京城圖與真正北京城面貌（見 p. 29，圖 1-9）[97] 並不完全符合，但以整體規格與主要理念來看，它仍擁有京城的主體面貌，包括方格布局、位於中心位置的皇城與強調中軸線等等。

以整體規劃來看，安義思的地圖已較尼霍夫的京城圖更接近北京城原貌，它在一定程度上，的確誇張了京城的規劃性，甚至紫禁城西邊的三海（北海、中海、南海）都以規則的造形呈現。它與尼霍夫希臘等臂十字的京城圖雖不同，卻試圖表達另一個有秩序的理想城市與理想國家，除了井然有序的方格棋盤布局外，中軸線也明顯地呈現中國皇權至上與中央集權的理念。

安文思這幅在歐洲備受好評的〈中國首都北京地圖〉，圖中嚴謹、強化、誇張的規劃性京城，也符合古典希臘羅馬時代的理想，西元前五世紀下半葉以來，依據米雷特（Hippodamos von Milet）所發展出的方格系統（圖 1-28），以及建於西元 100 年的北非泰加（Timgad）羅馬軍營（圖 1-29、圖 1-30）都具備此種特色。[98] 古希臘羅馬時代，就有城市如西西里（Sizilien）的賽利努特（Selinunt）、米列（Milet）、普林（Priene）等城市的街道布局，皆為東西或南北縱橫交錯的棋盤方格秩序，[99] 然而這些城市內並未有一條清楚的主要中心軸線大道。羅馬軍營第三營區的北非泰加營地，城市布局嚴謹，市中心有一條貫穿東西向的主軸道，是古典時代城市規劃的特

圖 1-28　米雷特以方格系統設計的希臘皮拉埃烏斯城（Piraeus），圖為 1908 年皮拉埃烏斯城地圖。

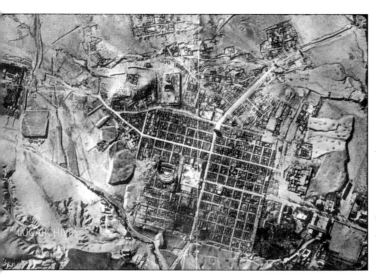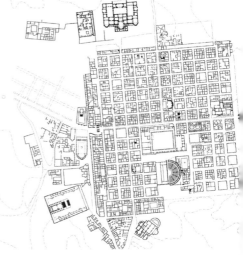

圖 1-29、圖 1-30　北非泰加城，在今日阿爾及利亞境內，約於西元 100 年建造的古羅馬軍營城市。

例，它與羅馬的中央集權有密切關聯。[100] 中古城市有各種類型，有主教城市、修道院城市、捐建城市、市民城市、殖民城市、濱海城市、漢撒同盟城市、新興城邦等等，[101] 整體來說可分兩大類：一是比較自然發展的城市，另一是比較經過規劃的城市，雖然這些城市也有主幹街道軸線，但卻沒有一條筆直、清楚又具對稱功能的中軸主線道。

　　歐洲日耳曼地區之中古城市，有一些特別經過規劃，與一般傳統認知的自然發展城市不同。雖然它們與現代一次性、整體性的都市規劃不同，還稱不上是嚴密、大規模與有紀律的整體規劃，但它們的確有一個核心規劃理念為主架構。例如佛萊堡（Freiburg）古城，德國建築與都市計畫教授洪伯特（Klaus Humpert）從實地測量發現，古城核心地區的重要建築位置，以及街道造形規劃不約而同地皆以同心圓概念與數學造形作為布局基礎。從佛萊堡古城平面結構圖（圖1-31）中可以看出，城市以核心圓延展出來的同心半圓形、四分之一圓形，或者正圓形為基礎，[102] 來設定重要建築位置，以及用圓徑當作基礎，來建構相對應的方格網狀街道布局。雖然今日看起來，它們像是自然演變的城市，事實

圖1-31　早期佛萊堡城平面圖，2013 年繪製。

上，主要建築都坐落在平面布局的幾何圓形圖形上，對於城市範圍及結構造形，的確是經過當時的人們深思熟慮的規劃與測量，才建構出來的成果。[103] 這樣的規劃概念，洪伯特教授也在日耳曼地區的其他城市找到相似的案例，如威寧恩（Villingen）、歐芬堡（Offenburg）、羅德懷爾（Rottweil）、耶斯寧恩（Esslingen）、慕尼黑（München）、呂貝克（Lübeck）、威斯瑪（Wismar）等城市。[104] 中古時代手抄聖經書冊中，在一些袖珍彩飾繪畫中有著關於全能上帝造物之圖樣，如十三世紀維也納版《聖經道德論》（*Bible Moralisée*, 1220-1230）（圖1-32），或為法王路易九世（King Louis IX.）製作之西班牙托雷多（Toledo）版《聖路易‧聖經道德論三卷》（*Bible moralisée, St Louis, 3 volumes*, 1226-1234）（圖1-33），

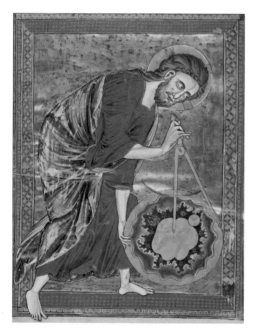

圖1-32 〈上帝造世〉，約1220-1230年。

圖1-33 〈上帝造世〉（Der Schöpfergott; The Creator of universe），約1235-1245年。

及 1376 年巴黎版奧古斯丁《上帝之城》（*Cité de Dieu*）等等。這些書中的彩飾畫，皆有上帝手拿圓規正在創造世界的姿態。圖畫中，上帝手中所推動及抱扶之圓球，就是我們居住的世界與宇宙。這類姿勢是上帝造世的典型造形：一位全能數學家，利用其手中測量工具，如聖經所述：

依據尺寸、度量、數字和重量來創造世界（Omnia in mensura et numero et pondere disposuisti）。[105]

　　此處圖像中，圓規是精準測量的象徵，是上帝造萬物最重要的工具。我們發現中古日耳曼城市規劃要義，在於準確呈現這些圖像中上帝造物的精神；城市規劃者也如上帝，用同心圓模式，作出測量軌道，再建製出以圓形、半圓形、四分之一圓形、方格網狀的城市脈絡。「上帝是全能數學家」的理念，到了十三、十四世紀的中古晚期，甚至發展成「人類若能準確有效使用測量工具，便能如上帝一樣改造與創造世界」。城堡建築師及城市規劃者們相信，人類不能只依靠禱告、依賴信仰，還必須用自己的雙手來建造城市及建造堡壘抵禦敵人；人類可依靠雙手改造命運。歐洲經由阿拉伯人，從中國傳入世界文明發展史上最重要的三大發明：指南針、印刷術和火藥，除此三大發明外，更重要的是經由這些發明把一種新的理念帶到歐洲，它使歐洲人相信「藉由發明可改善人類生活環境，增進人類生活福祉。」這個藉中國發明而傳入的新理念，又配合自中古晚期以來對精確使用儀器的信念，使歐洲發展出一個在現代科技文明進化中最重要的思想：人類若能精確使用工具，善用科技，發明新的器物，便能如同上帝，再創人類伊甸園、改造大自然並重建新宇宙。數學家與科學家們應以上帝為模範，城市規劃者也一樣。科學發明就如同上帝創世紀的大工程，技術就是藝術，技術的使用

不再只被視為雕蟲小技，到了文藝復興，此一理念發展到最高峰，此時代最偉大傑出的藝術家都是一流工程師和科學家，藝術與科學至此結合為一體。布魯內列斯基（Brunelleschi, 1377-1446）、拉斐爾（Raphael, 1483-1520）與米開朗基羅等人的作品，都是藝術與科學的結晶，能夠完美駕馭科技、創造藝術者就是第二上帝。藝術大師們都自我期許為第二上帝。日耳曼地區軸心圓式的城市方位規劃，與中國京城的方格棋盤不同，一個是數學、幾何、科學、理性的概念（圖1-34）；另一則是陰陽、乾坤、九宮格等《易經》理念。

　　文藝復興時期有許多城市規劃理論及對理想城市之理念，這些理念與理論中，雖然在城市布局中強調幾何圖形的組合，但也有中心單一主軸線的規劃。到了巴洛克時期則有所轉變，因君主專制力量，漸漸將文藝復興時期城市願景付諸實踐，[106] 建立幾何布局，

圖 1-34 〈以三角尺測量位置〉（Historische Abbildung zur Vermessung eines Geländes mit Hilfe eines Dreiecks），1667 年。

更重要的是與東方中國京城的接觸，宮殿花園區域主軸線慢慢被強化，連帶影響到以後歐洲城市軸線的建立。幾個重要大城市因交通軸線與廣場的串連，興建寬敞之多線道路與林蔭景觀功能的大街，以作為城市的主要動線。與中國京城一樣，都是利用城市主軸線的宏偉壯觀來呈現城市與國家的榮耀與強大，到了十八世紀下半、十九世紀已成為現代西方城市普遍現象。[107]

　　歐洲人利用建築設計來呈現中國皇帝政治體制的和諧與權力的至高無上。法國傳教士李明在《中國近事報導》中，便使用一幅皇城內皇帝寶座，也就是太和殿的圖像來說明（圖1-35）。[108] 圖中太和殿由五層階梯所環繞，正位在中軸的中心點，位置最高、也最中心。李明用文字陳述：

圖1-35 〈北京皇城內皇帝寶座：太和殿〉，1696年。

這座土臺就這樣一直升高至五層，一層比一層小。上面建了一座磚砌的方形大廳，覆蓋著琉璃瓦的屋頂支撐在四面牆上，一列排得整齊的上了油漆的大柱子，環抱皇帝的寶座而立，並托著屋架。

這些寬大的土臺與五層白大理石的護欄，一層疊在一層之上，當陽光照耀時，像是在閃著熠熠金光和紅光的宮殿的環抱中。特別因為它們位於一個個大院的中心，在幾排住房的環繞中，確實顯得壯麗威嚴。如果在這幅圖上再點綴我們建築物固有的裝飾，和給予我們建築物那麼多高低起伏立體感的美麗簡樸，那將是藝術為頌揚最偉大的國王所能建立起的最美寶座了。[109]

　　文字描述中，一層層環繞的中心最高點，正可顯示建築的壯麗與威嚴，表現國王形象，頌揚偉大王權體制。李明在書中論及中國政治制度，詳細介紹中國專制體制與官僚系統，[110] 他提出一些批判，但整體而言，他對中國中央集權制有極為正面的評價，他說：

在古代形成的各種政府思想中，可能沒有比中國的君主制度更完美無瑕的了。……中國似乎並沒有受普遍規律的約束，好像上帝就是她的締造者，雖然經歷了四千多年的風雨，當初的政府與目前相比具有同樣的威力。[111]

　　此處他認為中國君主體制完美，有四千年歷史，中國政治制度是「至善至美的政治經典之作」，它是中國人「幸福的源泉」。[112] 李明也把中國中央集權與皇權至上的制度，用「上層建築的殿堂」來形容，如此一來，也符合書中「太和殿」圖像的呈現，圖像裡，層層包圍的中心中央最高點，是理想政治的表達，這幅中軸核心

的布局，除符合中國古代「天圓地方」所想像世界宇宙的核心論外，[113] 也符合歐洲「中心建築」、「中央建築」（Zentralbau, Central building，或譯「向心型平面建築設計」、「中央式設計建築」）[114] 及凱撒尼亞諾（Cesare Cesariano, 1475-1543）所著《建築十書》（*Di Lucio Vitruvio Pollione de Architectura etc.*）書中〈維特魯威人體圖〉（圖1-36）的正方構圖理想。

東方烏托邦之體現

　　法國傳教士李明的太和殿圖像與尼霍夫所記錄的希臘等臂十字形的北京平面布局一樣，是東西文化交流的產物，幾何正方形是歐

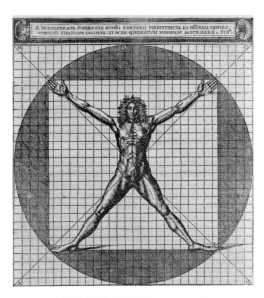

圖1-36 〈維特魯威人體圖〉，1521 年。

洲古典時代的理想造形，但也符合東方理想造形。十七世紀下半同期的其他中國報導，也試圖把中國用理想與美化造形呈現出來。德國學者基爾學在其所著拉丁文版《中國圖像》（1667）中，極力讚美中國文官制度對國家體制運作的重要性，在禮儀之爭為湯若望箸官服作辯護時，他說明由中國官服的嚴格類級區分，可看出中國政治體系的運作與內涵，他把中國美譽為柏拉圖之邦，他說：

> 整個共和國（這裡指中國）受人文學者的管理，就像柏拉圖的共和國中所想像的情況一樣。（quibus urbium publicorumque negotiorum curæ & negotia commissa sunt, ita ut totum Regnum eo feré modo, quo platonica Respub.）[115]

中國是東方之理想國，基爾學把中國仁君之治比喻為賢人之治，中國皇帝把國家朝政交給經由科舉考試選拔出來的文人來治理，這些文官都是有學養的哲學家，仁君之治就是把天下交給哲人來治理。[116] 雖然基爾學在《中國圖像》中把中國六部誤解成六法院，卻為歐洲人簡介了中國政治體系的優良傳統及科舉制度的公平嚴格。[117] 尤其科舉制度中沒有門第偏見、血緣觀念、階級區分，更沒有宗教信仰之壓迫，中國此種打破階級區分的科舉制度，對啟蒙時代的人文學者充滿吸引力。[118]

李明以數學家與天文學家身分，與其他五位耶穌會教士一起，接受法國國王路易十四委派到中國。他們於 1685 年出發前往中國，1692 年返回歐洲。[119] 他在中國待了六、七年，較之於尼霍夫，李明對中國京城與朝政體制有更深刻的了解。他的中國報導，把北京與巴黎，東方與西方的這兩座城市做了詳細的比較，包含面積、人口、建築、大道的建設、生活條件與商店區等各個面向。整體來說，他對北京賦予較正面的評價。[120] 參見他對北京皇城的報導：

內宮是由處於同一水平上的九個大院子組成，全部在一條中軸線上，這裡我未將側翼作為辦公室及馬廄的房子計算在內。連通院子的門是大理石的，上面均建有哥特式建築風格的大亭子，屋頂尖端的亭子的構架成為相當奇特的裝飾。這是用很多塊木頭疊砌而成的，向外突出，呈挑檐狀，從遠處望去，產生相當美的效果。[121]

李明報導中未附上京城平面圖，但是用了清楚的文字陳述紫禁城平面布局上中軸線的設置，提到在此軸線上有九個大院子。事實上，此處李明所指為中軸上的九門，就是正陽門、大明門、承天門、端門、午門、奉天門、乾清門、玄武門與北安門等九門，李明在這裡指出一個重要數字：「九」。九具有九重宮闕的意義。早在約西元前 221 年《山海經、海內西經》中便曾提到：

海內昆侖之虛，在西北，帝之下都。昆侖之虛，方八百里，高萬仞。上有木禾，長五尋，大五圍。面有九井，以玉為檻。面有九門，門有開門獸守之，百神之所在。[122]

可見，古代中國人認為天有九重，有九門，天帝之下都亦有九門，明代永樂皇帝（永樂十八年，1420 年）建北京時，便把這一觀念融入中軸線上（圖1-37），[123] 把九重天、九重門搬到大地上，可見中國皇帝的雄心與氣魄，自我期許為宇宙之帝。李明在報導中雖然沒有解釋九院的內涵，卻介紹此種建築特徵。他繼續描述宮殿建築：

皇帝的府邸更不一般：粗柱支撐的牌樓、通往前廳的白大理石臺階、覆蓋著光彩奪目的琉璃瓦屋頂、雕刻的裝飾、清漆金

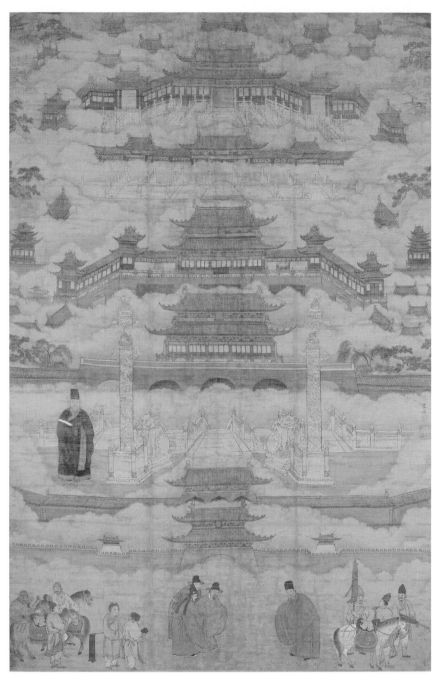

圖 1-37 〈北京故宮〉，明，約 1480-1580 年。

　　　　　　　　　　　新視界：全球化下東西藝術交流史

飾、牆飾，以及幾乎清一色由大理石或陶瓷鋪設的路面。尤其組成這一切建物的數量極大，所有東西都具有一種華麗莊嚴的氣勢，顯示出偉大皇帝的宮殿氣派。[124]

這段文字中，李明說明，中國人如何利用建築呈現皇權的偉大。李明是法王路易十四（圖1-38）派到中國的使者，他的報導與對中國康熙皇帝（圖1-39、圖1-40）的認知，影響了法王，尤其此時法國王室正借用中國悠久皇權對抗梵蒂崗的教廷極權，藉由中國來證明中央集權的優越性。另外一位被路易十四派到中國的是「國王的數學家」白晉（Joachim Bouvet, 1656-1730），他於 1697 年在巴黎出版《康熙帝傳》（*Portrait historique de l'empereur de la Chine*）。[125] 書中白晉陳述從 1688 至 1693 年間在中國清宮中對康熙皇帝的觀察與經歷，白晉評述：

康熙帝具備天下所有人的優點，在全世界的君主中，康熙帝應列為第一等的英主。[126]

法王路易十四與清朝康熙皇帝藉由傳教士媒介，有了各方面的交流，包括在科學、數學、藝術、文化、歷史、政治體制、工藝技術等方面。[127] 中國皇帝在歐洲正面形象確立，到了十八世紀下半奧匈帝國皇帝約瑟夫二世（Joseph II.）（圖1-41）與法國王儲路易十六（Ludwig XVI.）（圖1-42）更有模仿中國皇帝春天犁牛耕田的祭祀儀式，可見中國皇權制度，已普遍成為歐洲各地王室學習的典範。[128]

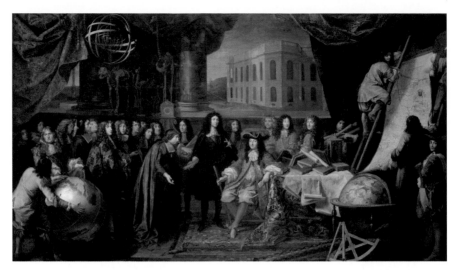

圖1-38 〈法國宰相柯伯爾向路易十四國王引介王室科學院院士〉（Colbert présente les membres de l'Académie des Sciences au roi Louis XIV），1669年。

圖1-39 〈中國康熙皇帝〉，1696年。

圖1-40 〈康熙皇帝書寫書法〉，康熙年間（1662-1722）。

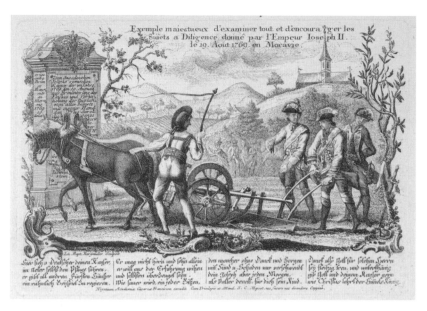

圖 1-41 〈約瑟夫二世皇帝犁田〉（Kaiser Joseph II. führt den Pflug），
1769 年之後。

圖 1-42 〈王儲路易十六犁田〉（Kronprinz Ludwig XVI. am Pflug），
約 1770 年。

京城軸線與凡爾賽中軸布局

　　凡爾賽（Versailles）原為一座小獵宮，在路易十四（Louis XIV., 1638-1715）的主導下，做了大規模擴建，成為凡爾賽宮。宮殿與庭園的興建約為 1662 至 1689 年間，[129] 正處於中國京城圖像在歐洲流傳的年代，路易十四對東方中國皇權體制的推崇，連帶影響到他對凡爾賽宮殿的規劃，他學習中國皇帝利用京城建築與布局來呈現君主集權體制的願景。在此之前，法國國王並未有固定住所，國王們會在擁有的數間宮殿中，不斷更換住處與處理國家朝政，凡爾賽宮的興建改變了此種傳統。[130] 自此，1682 年宮廷遷往凡爾賽宮後，法國王朝皆定居於凡爾賽宮。固定的宮殿與全力興建宮殿，代表君主專政下官僚體系的建立與有效運作。十七世紀下半期以來，凡爾賽宮成為歐洲專制極權體制的典範。整座宮殿群，不只面積巨大、建築華麗宏偉、設備先進，更重要的是，因為經過國王的刻意設計與特殊規劃，整座宮殿製造出王權極致與絕對集權的效果，象徵太陽王「朕即國家」的理念（圖 1-43）。[131] 雖然在歐洲，此乃史無前例的做法，在中國卻已有悠久經驗。凡爾賽宮中軸的布置，與中國京城之圖像、關於京城的報導在歐洲的流傳有密切關聯，中國京城中軸布局的象徵意義，無可置疑是凡爾賽宮借鏡的重要元素。

　　十七、十八世紀，正值明清時代天主教進入中國之中西交流時代，它與西元一世紀中國與印度佛教之交流，兩者在互動方式、接受度、傳播途徑以及創新等層面，都有著類似的軌跡經驗可循。但在這兩個時代中，兩種宗教進入中國時，仍有其極大的差異性，尤其是傳播的資訊內容上有極大區別。十七、十八世紀進入中國的歐洲教士，他們不只把宗教、神學、宗教信仰類的書籍與知識帶進中國，同時也把歐洲自科學革命及啟蒙運動以來，在歐洲發展出來的最先進前衛與開放、具備理性特質的自然科學知識輸入中國。

除了知識、文化、藝術、技術上的交流外，商業利益考量與經濟上的密集往來，也是促進與提升東西交流意願的主因。對於遠東地區及中國，歐洲人在此活動的背後，有著強大經濟利益訴求，例如英國東印度公司成立於 1600 年、荷蘭東印度公司成立於 1602 年、丹麥東印度公司成立於 1616 年、葡萄牙東印度公司成立於 1628 年、法國東印度公司成立於 1664 年、瑞典東印度公司成立於 1731 年、普魯士東印度公司（原名為「普魯士王國亞洲公司」，Die Königlich-Preußisch Asiatische Compagnie von Emden [KPACVE]）成立於 1751 年、奧地利東印度公司成立於 1774 年。這些公司與歐洲以外地區的貿易交流，不只建立了近代歐洲經濟基礎，[132] 更使歐洲成為未來世界經濟之牛耳。接著，西歐歷經二次現代革命：

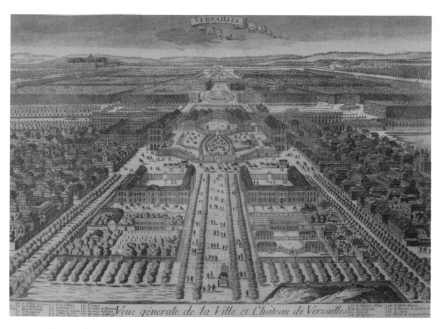

圖 1-43 〈凡爾賽市與凡爾賽宮全景圖〉（General View of the City and Palace of Versailles），十八世紀。

「工業革命」與「政治革命」（法國大革命）的洗禮，造就十九世紀以來的世界強勢區塊。法國路易十四時期，傳教士們在亞洲，不只是信仰、文化、學術代言人，他們也協助建立商業競技貿易的發展；以白晉為例，他為求順利二度返回中國，獲得了法國玻璃製造富商喬登（Jean Jourdan de Groussey）支持，一同陪伴商船「海神號」（L'Amphitrite）駛抵中國。因為玻璃在中國廣受歡迎，白晉於是建議喬登在廣東蓋一座玻璃工房，安排八位法國玻璃工匠同行抵達中國。這批耶穌會教士在清宮造辦處任職，[133] 提升中國工藝技術的發展與藝術視野的開拓。因此，不可忽略的是，討論東西交流史，需注意它常常是一個交互影響、多元發展的複雜過程，讓雙方皆有開創更多新發展的契機。雖然層面及層級不同，但中國對歐洲是如此，歐洲對中國亦同。

凡爾賽宮（圖1-44）與北京城（圖1-45；見 p. 29，圖1-9）一樣，利用它的中軸規劃，

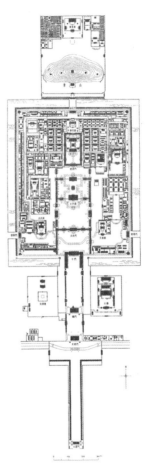

圖1-45 〈北京紫禁城總平面圖〉。

圖1-44 凡爾賽宮平面圖，1746 年。

把宮殿、庭園與城市連結成一體，形成一個整體性，在歐洲建築與城市發展史上，雖然也有軸線的規劃，但不管是建築設計、庭園規劃、或城市布局，皆未曾出現過如此筆直、強勢又完善的中軸線。規劃與設計凡爾賽宮的藝術家、建築師勒浮（Louis Le Vau）與造園師勒諾特（André Le Nôtre）在此之前所完成的孚勒維貢（Chateau Vaux le Vicomte）花園（圖1-46），原是路易十四心儀的庭園典範，也是凡爾賽宮（圖1-47）模仿的對象。孚勒維貢與凡爾賽兩座花園的一些基本結構與元素雖相同，但整體來說仍有很大區別，其中最重要的差別之一，便是凡爾賽宮平面布局上（圖1-48），慢慢發展出一條極為清楚、極為強勢的中軸線，它與歐洲傳統建築布局不同，卻與中國中軸線有密切關係。法國孚勒維貢花園的中軸布局並不明顯，它主要呈現的，是數學幾何圖形中對稱的功能及中央透視法下深遠的視覺效果。凡爾賽宮的中軸布局除了有類似功能之外，更是

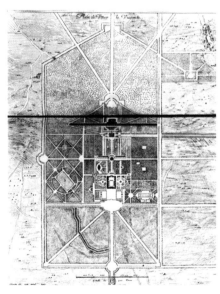

圖1-46　孚勒維貢花園平面圖，約1660年。

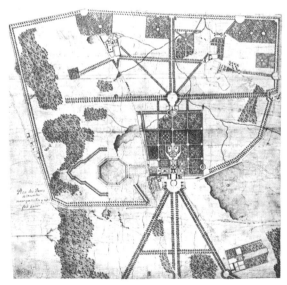

圖1-47　〈凡爾賽宮平面圖〉，1664年。

所有建築元素的連結點，它把宮殿、庭園、大自然、凡爾賽城，甚至巴黎市連貫成一體，當中所有幾何圖形的繁複組合，都是以此中軸線為基點。整座宮殿藉它統帥全局，中軸是十字交叉點的中心，是三角形、半圓形、稜形與錐形的對稱基點，也是十線及八線太陽放射光芒的中心點。利用這條中軸，呈現太陽王「君權神授」的政治理念與國家一統的理想。凡爾賽宮的中軸線有三公里長，這也正好與紫禁城內三公里左右的中軸線長度相同，[134] 凡爾賽宮中軸線是藝術精品的展示線，最華麗的植栽花壇、最富變化的噴泉、最精緻的雕像、最壯觀的臺階，以及一切最具藝術價值的作品，都集中在此軸線上。[135] 中軸線也使凡爾賽宮整體構圖主從分明，如眾星拱月一般反映政治上的主從關係，這些都與紫禁城的做法相同。中

圖 1-48 〈凡爾賽宮全景圖〉，1668 年。

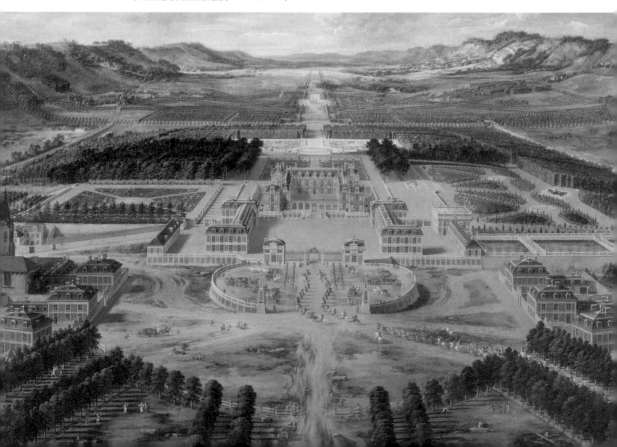

國北京紫禁城內，就作為單一建築體而言，特別從結構的觀點分析，並不特別出眾，但從總體布局來說，卻是舉世無雙。這是一個規模碩大無朋的宏偉布局，從南至北由中軸線貫穿，嚴格根據《工程做法則例》風格建造，這種軸線設計思想本身，就是君主與強大帝國的最佳表現。[136]

凡爾賽宮的中軸理念，若沒有與中國朝廷接觸的經驗及對京城王者軸線的認知，法王路易十四及其建築師很難憑空獨自形成與產生。尤其當我們把造園師勒諾特（André Le Nôtre）過去的作品拿來比較，[137] 或把歐洲傳統城市的布局拿來分析，[138] 例如古羅馬城（圖1-49）、羅馬殖民地龐貝城（圖1-50）或其他中古城市等，由這些案例中會發現，歐洲以往並未有如此強化的核心中軸線。中國則在

圖 1-49　古羅馬城平面圖，1886 年繪製。

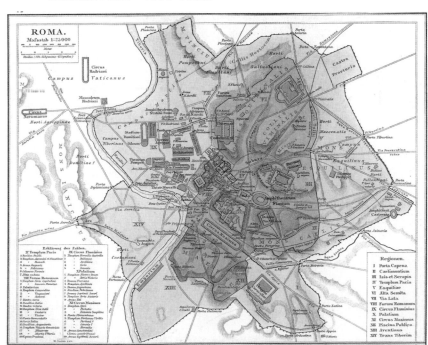

各類建築或城市規劃中，皆有中軸的布局（圖1-51），139 到了十六世紀下半時，北京京城中軸布局尤其推向極致；140 十七世紀下半期，中國京城圖像已在歐洲流傳，141 法國路易十四即以中國皇帝為學習模範，也在宮殿布置中把中國京城最重要的元素：中軸線加入規劃中，雖然凡爾賽宮中軸線為東西走向，紫禁城為南北走向，但仍延用中國中軸理念，來呈現絕對君權專制的理想新城。

　　中國皇帝成為路易十四學習的榜樣，可從巴黎國家圖書館（Bibliothèque Nationale）收藏的一幅版畫〈法王接見暹羅使團〉（Audienz des Königs für die Siamesische Gesandtschaft）（圖1-52）中看出，圖片中顯示，十七世紀下半歐洲皇室普遍流行的中國熱氣氛。這幅版畫，很明顯的將當代幾幅在歐洲流傳中國皇帝接見外國使者的版畫（圖1-53）融合在一起。此處路易十四轉身變成中國皇帝一般，以居高臨下的姿態出現於畫面左上角的寶座上，階梯下有使

圖1-50　古龐貝城平面復原圖。

者，模仿中國式禮儀，伏首叩地，另有使者上呈貢品，階梯下方則布滿暹羅使者所朝貢來自東方的異國珍品。原本中國皇帝君臨歐洲「蠻夷」之邦的圖像，反被路易十四借來呈現西方君主德澤遍及東方的宣傳圖像。

北京城中軸布局全長約八公里，最重要建築均分置此軸線上，形成乾坤、陰陽、五行等全新概念，京城成為天軸與地軸的象徵，[142] 北京城與紫禁城內的（圖1-54）中軸線上，院落串連，起起伏伏、層層疊疊，氣勢可觀又深遠幽靜，神祕又令人產生敬畏。凡爾賽宮（見p. 74，圖1-48）中軸布局則不同，清楚明瞭，空中鳥瞰，一覽無遺，且用中央透視法，製造無窮無盡的視覺效果，雖然凡爾賽宮的中軸布局與中國京城（圖1-55）布局在結構與理念上有技巧上與細節上的不同，但整體來說，都是君權與國家榮譽的象徵。

圖1-51 〈古長安城平面圖〉。

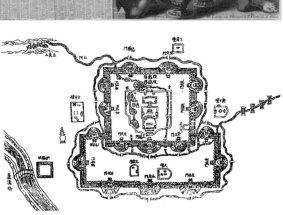

| 52 | 53 |
| 55 | 54 |

圖 1-52 〈法王接見暹羅使團〉，1687 年。

圖 1-53 〈中國皇帝接見外國使者〉，1670 年。

圖 1-54 北京紫禁城中軸線上通往皇帝上朝大殿的軸線示意圖。

圖 1-55 〈北京京城圖〉。

自由與理性之二元規劃理念

　　十八世紀，歐洲人獲得的中國資訊越來越密集、對中國的認知越來越多元、相關的知識也越來越清楚，京城圖像也受到修正。接下來一個世紀，北京京城圖像有了轉變，例如杜哈德（Jean Baptiste Du Halde, 1674-1743）所作德文版《中華帝國與大韃靼之詳述》（*Ausführliche Beschreibung des chinesischen Reichs und der grossen Tartarey,* 1747-1756），[143] 書中版畫〈中國首都北京平面圖〉（Grundriss von der chinesischen Haupt-Stadt PEKING）（圖1-56）。圖中描繪北京整體樣貌，當中宮城、皇城輪廓已出現。圖中還用阿拉伯數字清楚標識出各重要城門、建築位置與文字說明，宮城內中央縱行的中軸線

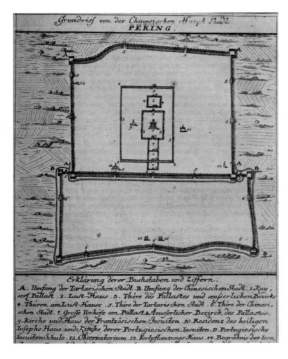

圖1-56 〈中國首都北京平面圖〉，
1747年。

特別清楚地被標識出來,整體平面圖與尼霍夫京城圖相較有很大轉變,但中軸的強調則被保留。

　　法人勒魯舉(Georges Louis Le Rouge, 1712-1778)1774 年於巴黎發表《英華庭園》(*Les Jardins Anglo-Chinois*),書中一幅版畫〈北京皇家庭園〉(LES JARDINS De l'Empereur, A Pekin)(圖 1-57),記錄了歐洲人觀看北京的一個全新角度與視野。此地圖是中國首都北京城的摘圖,主要環繞皇城描繪,亦包含部分周圍區域,呈現被長方形與矩形圍繞的北京城。由摘圖中可以很清楚看到整座城市的整體規劃與平面布局仍以方格棋盤式為主,但若更仔細觀看,便可看到除了中央右側紫禁城外,還有中央左側西苑的三海:北海、

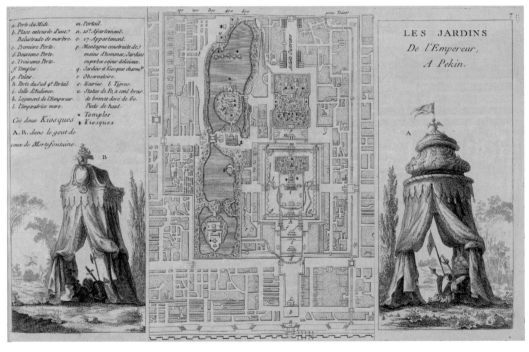

圖 1-57 〈北京皇家庭園〉,1774 年。

中海、南海花園，它與過去歐洲報導的京城圖像迥然不同，不再只是純粹以紫禁城為主體的城市布局；右側紫禁城布局比過去更符合真實原貌，但也仍維持尼霍夫的著作出版以來，對中軸線的強調。勒魯舉的紫禁城由城牆圍繞，中軸線上座落著最重要的城門與宮殿，由南往北，由前往後，由外往內，漸次推進。從圖片一旁按 a、b、c、d、e、f、g、h、i、j、k、l、m、n 一直到 o 拉丁字母的排列順序及法文解說，可看出此中軸線由不同的城門（Porte）、宮殿（Appartement）、小宮殿（Palais）、廣場（Place）及宗廟（Temples）所組成，其中還包括紫禁城後半部中國庭園 p 的說明：

人工假山及令人驚嘆絕妙的美麗花園（Montagne construite de mains d'hommes, Jardins superbes sejour delicieux）[144]

及 q 的說明：

迷人花園與小涼亭（Jardins et Kiosques charm）[145]

這張北京城平面圖清楚地描繪出中央左側的北海、中海與南海花園，且用文字標註說明。此畫主標題便是〈北京皇家庭園〉，左邊三海與紫禁城占據幾乎同等面積與同等地位，可看出勒魯舉此處對北海、中海、南海的強調。三海以不規則的自然造形出現，維持了湖泊本身的天然原貌，與右邊紫禁城的布局形成強烈對比，表達這座城市的建造者與規劃者，也就是主政者中國皇帝的建築理念。雖然整座城市是以規則嚴整的方格布局組成，卻對自然景觀未做太多改變，三海平面布局呈現自由造形與柔和線條。對中國統治者來說，一個小的京城與皇城象徵整個國家的統治領土，也象徵整個宇宙的組成，皇帝就是這個國家與這個宇宙的統治者與領導人，可

見京城規劃工程是如何重要。它除了實用上的功能外，更具備象徵的意義，可看出中國主政者對城市規劃、居住環境與建築設計的重視，他們同時運用「規則」與「自由」兩種理念來布局。

北京城自元代以來就是水景豐富的大都會，在元大都（北京城前身）興建以前，這個區域就已有一系列自然水系，元大都規劃者成功地把北方不可多得的水源納入城市布局中，太液池（今北海與中海，南海當時尚未開拓）被包入皇城，積水潭與海子也被包入城內。郭守敬（1231-1316）再把白浮泉之水引入城內，加大城中水量，甚至使得通惠河可以開通。[146] 中國京城向來就是城市與水流結合的布局，規劃中盡量保留城中河川湖泊原貌，元明清三代皆遵守此項傳統。京城善加利用原有自然地理水源，既解決城市用水、交通需要，也改善城市氣候，美化城市景觀。[147] 這個利用城市布局體現二元規劃理念：規則的理性造形與自然的自由造形，皆藉由東西交流，讓中國京城圖像直接或間接對歐洲城市現代化產生影響。

勒魯舉對中國的介紹，正可說明十八世紀下半時歐洲對中國城市面貌的興趣有了重大轉變。他們不只對政治制度、國家體制與城市嚴整規劃感興趣，也對庭園自由理念規劃產生濃厚興趣，歐洲人對京城的理解，準確性越來越高。整體來說，中國庭園藝術不只影響歐洲庭園內細部裝飾、建築物的外表花飾，它更影響到以後歐洲城市整體方案的布局規劃，例如對宮殿、庭園的規劃等等。由很多當代的設計藍圖、圖像文件、文獻資料、建築著作論述中，我們可以找到很多範例，足以說明直到十九、二十世紀，此類影響都還持續存在。不管是城市軸線的概念或自然庭園理念，這兩種理念都影響到歐洲的建築設計與城市布局、綠地規劃，其中最重要理念還包括把建築物的「實」體規劃與非實體「虛」的綠地面積同等看待，把所謂未有建築體存在的空的綠地、虛的庭院，也與建築體一同

進行規劃，給予同樣的正視，將其交融為一體。這個理念，的確啟蒙了歐洲建築文化的發展，對自然與對綠地的概念，有了全新的認識。它們影響到歐洲城市綠地規劃的理念，源自二度空間對中國庭園與城市規劃的版畫圖像，到了十八世紀則被具體實踐在宮廷庭園規劃中。十八世紀下半、十九世紀，原本用於皇家宮殿自然綠地的中國風規劃理念，更擴大於歐洲各大城市綠地景觀規劃中。

中國京城圖之全球化

十七世紀到十八世紀，歐洲人報導的中國京城圖像，有重大轉變。十七世紀末至十八世紀初，東西兩地的交流政策越來越嚴格，限制越來越多，對於羅馬教廷來說，自十七世紀下半葉以來，教會各界不斷對中國禮儀之爭，提出各種論述與看法，教廷對耶穌會適應中國禮儀的傳教方式，時而贊成、時而反對。到了 1701 年 9 月（清聖祖康熙 40 年），羅馬教廷經由信仰紅衣主教會議（Inquisition & Glaubenskongregation）與宗教審判的決定，否定耶穌會的傳教方式，1704 年教廷發布羅馬教令（Römische Dekrete），禁止傳教士適應中國禮儀。同年教皇克雷門斯十一世（Clemens XI.）派教務欽使與中國通好，1705 年（康熙 44 年）欽使多羅（Carlo Tommaso Maillard de Tournon）抵華，[148] 告知中國朝廷，教廷對禮儀問題的明確態度。1707 年（康熙 46 年），教廷發布更嚴厲的「嚴格諭令」（Exilla die），明令至 1715 年，一定要貫徹執行反禮儀政策。[149] 同時期，1706 年底至 1707 年初之間（康熙 45 年底至 46 年初），康熙也因為教廷態度強硬，而有「領票傳教」的規定，[150] 甚至下令將欽使多羅圈禁澳門，不准傳教、不准回歐。[151] 雖然羅馬教廷與中國北京朝廷的交流政策到了十八世紀侷限越來越

多，但歐洲對北京京城的認知卻較十七世紀明確許多，京城的真實度越來越高，京城的描繪版圖與範圍越來越擴大。歐洲人雖因政治、人為因素，未能完全揭開京城的神祕面紗，但對京城的規劃、結構與布局，已較過去更清楚，也漸漸擺脫把中國京城當成是純粹標準理想城市的典範。

　　歐洲人對中國京城的報導，一方面是一段親身體驗的過程與實證精神的實踐，由一點一滴的片段資訊慢慢累積、慢慢擴充而逐漸完整。經由不同身分與背景的人物，如學者、傳教士、通商使者、冒險家、航海員與商人等，將他們在中國京城親眼所見、親耳所聞、親身體驗與親手測量的資訊送回歐洲。他們不斷地收集資料與記錄報導、不斷地補充與修正京城圖像，試圖探索與尋求京城真實原貌。另一方面則因為中國政府政策的侷限及早期對京城資訊的不足，促使歐洲人在某種程度上，必須運用想像力才能填補出一幅完整的京城圖像。例如用歐洲古典希臘等臂十字形（1665）來美化京城完美造形；或安文思（1688）用方格網狀棋盤造形，塑造京城秩序與理性布局；或用紫禁城內強化中軸線布局，陳述有效中央集權政體與嚴謹官僚體制的有效運作。這幅真實與想像結合的京城圖，整體來說，或多或少都企圖塑造一座完美的理想城市：一座經由嚴謹理念規劃，井然有序的城邦，是東方開明政體的實踐殿堂與典範首都。京城圖像所呈現的理念，城市軸線的建立以及用嚴謹、條理、秩序、理性規劃城市等等，在十八世紀，慢慢影響到歐洲境內幾位開明君主的宮殿布局。建立一條象徵城市新形象的中軸線及有計畫性、系統化與標準化的方式規劃城市，這兩個來自東方中國的重要規劃理念，因對歐洲宮殿規劃產生影響，成為之後歐洲城市發展的重要理念，啟蒙現代西方城市。十九世紀，全球各地西方殖民運動展開，全球西化結果，使得在歐洲流傳的中國京城圖像與其規劃理念，也影響到世界各地城市的發展。在美國，法裔工程師

朗方（Pierre Charles L'Enfant）於十八世紀末為美國首府華盛頓城
（Washington, D.C.）（圖1-58）作城市規劃，其所強調的軸線強化、
系統性與計畫性的特點，都直接或間接受此影響。在日本，東方京
城理念對明治維新時期的普魯士規劃專家恩德（H. Ende）與柏克
曼（W. Böckmann）為東京1887年設計的現代城市之藍圖（圖1-59）
產生影響，其中包括城市軸線的強調、官廳建築的一區集中、秩序
理性造形與自然自由造形的二元組合等等。在日本的殖民地臺灣臺
北城（圖1-60）及滿洲國新京之都市現代規劃，也都有類似的影響痕
跡（圖1-61）。

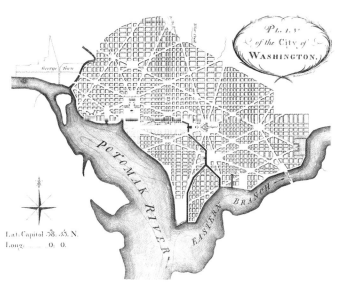

圖1-58 〈華盛頓城市規劃平面圖〉，
1792年。

圖1-59 〈東京日比谷（Hibiya）
官廳集中區城市規劃圖〉，
1887年。

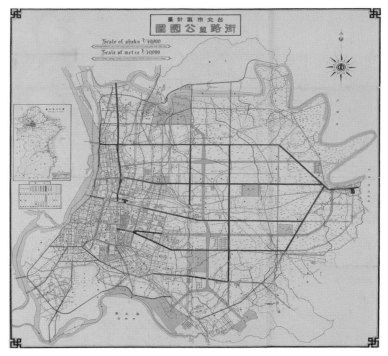

圖 1-60 〈臺北市區計畫
　──街路並公園圖〉，
1932 年。

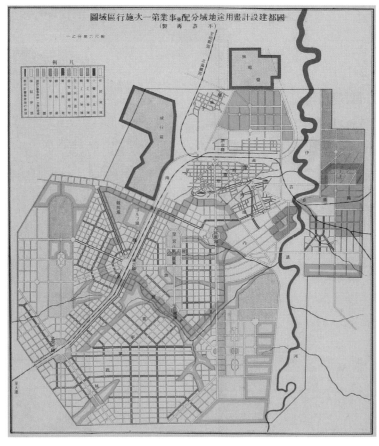

圖 1-61 滿州國新京〈國都
建設計畫事業第一次施行
區域圖〉，1934 年。

造園與造國──
從帝國縮影到世界縮影

Gardening and Nation-building—
from the Miniature of the Empire to the Miniature of the World

東方園林反映帝國縮影

　　歐洲耶穌會傳教士、通商使者與學者在介紹中國園林時，特別受到清代皇家園林的影響，歐洲人從中體認到中國皇家園林的「微觀」特質，同時也體認到在這種「微觀世界」包羅萬象的表達中，可以用更多元的功能、文化、政治意圖以及宗教的方式與範疇，來表達「微觀世界」的內涵。

　　十八世紀，日耳曼東部安哈特－德紹（Anhalt-Dessau）侯國的沃里茲（Wörlitz）園林，承接中國山水園林理念並轉用中國園林圖像意涵，把大量各類的建築置放在接近天然的園林山水景致內，再搭配相互陪襯的異國情調風景。造園者法蘭茲侯王（Leopold III. Friedrich Franz, 1740-1817）把他所建造的園林看成是世界、宇宙縮影，中國元素 —— 包括園林中的橋梁及疊石設置就是世界文化、世界古文明中的其中一個文化代表；中國是世界文化的重要一部分，與歐洲古文明並列。[1] 法蘭茲侯王除了致力倡導藝術、文化、科學、農業科技之外，更利用興建園林來凸顯侯國形象，將其打造為人間樂園與啟蒙模範國。[2] 他把自己看成是和諧世界的領袖，一如當代十七、十八世紀歐洲人對中國圓明園的報導。歐洲人報導中，圓明園象徵中國皇帝所統治的和諧宇宙，九州是帝國統轄境域，園林則是九州縮影，利用中國各地園林風格來象徵各地境域。皇帝把園林看成世界縮影，即所謂「移天縮地在君懷」、「壺中天地」，圓明園代表圓滿完美、明亮清晰，是受皇帝統御之「圓融」與「普照」的世界。[3]

　　在中國，圓明園是現實與理想世界的組合。園林象徵帝國統轄地域的縮影，園內九州清晏由九個島嶼組成，象徵中國自古代以來所統轄的禹貢九州，也是中國古代所了解的世界。園內也將中國境內各地著名園林與山水風景名勝，如杭州西湖、廬山西峰、南京瞻

園、揚州、洞庭湖、武陵、蘇州獅子林……，一併納入園中。除中國境內山水名勝與各地名園外，也有中國神話傳說與詩歌中的理想美好聖地，如蓬萊仙島（蓬島瑤臺）、桃花源（武陵春色）與杏花村（杏花春館）等等。圓明園內以中國著名山水畫為設計題材，[4]利用實體三度空間的園林規劃與興建，實踐書畫與詩歌中想像的理想風景與人間仙境。園內設計有鄉村景致，水鄉田野、漁村農舍；除了農田、耕作，還有稻香亭、觀稼軒，雖然只是象徵性地設置，仍可看出園林與農耕結合的規劃意圖。另外，園內還有各種功能的建築，包含皇家行館、皇帝與臣子的辦公處、書屋、書房、書院、寺廟、佛塔、進行文化活動的戲樓、各類市井小民活動的市集與市肆。皇帝在園內進行朝會、慶典、寢居、祖祠、狩獵、休閒、耕作、扶犁等等。[5]這裡圓明園是遠大世界觀的象徵，用移天縮地的方式造園，園林是世界與宇宙的縮影，這個世界不只是現實世界的縮影，同時也是理想世界的縮影，以有限的園林空間創造無限的宇宙世界意象。

日耳曼的法蘭茲侯王借用中國的理念，利用園林詮釋歐洲人的世界觀，利用園林這個小宇宙呈現一個完美世界，並展現世界公民氣度，把世界各地、歷史上各種風格的建築都放入園林，將圓明園的建園理念更加發揚光大。園林由完美圓滿、清晰與光亮的統治疆域轉變成展示世界一家、大同世界的多元文化博覽場，是大世界、小宇宙的縮影。沃里茲園林內，藉建築造形、風格展示跨越空間與地域的無國界組合，各地域、空間與古典文明建築皆匯集於此園內。[6]

中國園林史中「微觀世界」之傳統

綜觀歐洲園林的傳統歷史，以及十七、十八世紀的歐洲園林案例、園林文獻和園林理論中，皆未提及園林有「世界縮影」、「象徵帝國統治疆域」，或是「統治疆域之縮影」的造園概念，但在關於中國的報導與圖像紀錄中，諸如義大利教士馬國賢（Matteo Ripa, 1682-1746）記錄的熱河避暑山莊、法國耶穌會傳教士王致誠（Jean-Denis Attiret, 1702-1768）圓明園報導及英國造園師錢伯斯（William Chambers, 1723-1796）東方園林論述等等，都或多或少、直接或間接論及到「中國園林」與「微觀」兩個概念的結合，探討藉由園林展現皇帝所統御的帝國疆域。在上述這類歐洲的紀錄中，都呈現出中國皇帝身為一國統治者，也是造園者，他如何把統治疆域以象徵的方式濃縮在一個園林中。一如王致誠的說明與解釋，這個中國皇家園林也是主政者練習執政的實驗場域，這個理念被傳到日耳曼地區，被主政者，同時也是造園者，作更進一步延伸與解釋，一如來自東方的報導，日耳曼主政者也把造園這個場域當成造國的場域來練習，把治園當成治國，把造國當成造園。日耳曼地區的開明君主公侯們，例如安哈特－德紹的侯王，或是普魯士國王，除效法運用「象天法地」、「微觀」、「小中見大」、「移天縮地」、「園林是世界縮影」的治園理念外，更進一步在地化、本土化，將之轉化成「把治國當成治園」、「把造國當成造園」的理念來實踐，也就是把造園規劃策略與國內治國的開明啟蒙政策結合，用開明政策的理念，把國家打造成一座如詩如畫、充滿國際風情的大園林。

對於園林中所呈現「象天法地」、「微觀世界」、「壺中天地」、「移天縮地」、「小中見大」等概念，在中國園林發展史上很早就出現，與世界其他大洲的其他園林比較，也有比較悠久的歷史發展傳統。以中國漢武帝劉徹（156-87 BC）興建於長安城南方

的上林苑為例，苑內有宮殿建築群，宮殿外有「園中之園」，上林苑同時也是帝王專用的植物園、動物園和像農莊一樣的種植園。[7]上林苑主要致力呈現「天地宇宙」精神，萬物皆包容在此，不管是園林平面布局空間、建築或景觀，皆包羅萬象，它呈現的世界觀是人神兼容、天地合融。上林苑仿自秦代上林苑，園中有太液池，池中築有三座神山，象徵中國神話傳說中東海上的瀛洲、蓬萊、方丈三座仙山，[8]此處在中國皇室的園林中，更借用園林的現實空間，來展現神話中想像美好的意象理想空間，這樣「微觀世界」、「移天縮地」的御苑園林設計手法早在西元前一世紀左右，便在中國園林中被運用。西元 220 至 280 年中國三國時期，在帝王的御園中，也用人工造出具象徵意義的中國五大名山「五嶽」、「五岳」，它們象徵中國境土所屬領域，也開啟園林是統治疆域縮影的造園技巧。在道教論述中，則將五嶽神化，認為五嶽是神仙居所，[9]所以此時園林中的五嶽同時是現實世界與理想世界的縮影。

　　唐代詩人王維（692-761）約於西元 756 年之後在長安城附近建造「輞川別業」，這位以山水田園詩及水墨山水畫著稱的詩人，把對詩畫的美麗理想，融入到其所建造的輞川園林中，還親手繪製一幅「輞川圖」，將園中二十景納入圖中，[10]詩人藉由園林建築，展現詩畫的抽象意境，把二度空間的理想轉化成三度空間的實體園林建設，這類把對詩的想像與畫的美麗意境融入到造園設計中的「詩畫微觀」手法，直接影響到以後中國的園林發展。十二世紀，宋徽宗趙佶執政時代（1100-1126），於 1117 至 1122 年在京城汴梁（今河南、開封）里城東北部興建皇家園林「艮岳」，造園者皇帝以「聚景」的造園理念與造園技巧，在有限的範圍展現無限的景點，使園內諸景皆備，盡搜「天下之美，古今之勝」，包括紹興鑒湖、杭州飛來峰、詩人陶淵明（365-427）筆下桃溪、畫家林逋（967-1028）畫中的梅池、神話傳說中的八仙館和世間的農舍村

莊、梅嶺、雁池、書館、鳳池、巢鳳閣、煉丹亭、高陽酒肆、清斯閣、絳霄樓等。[11] 這樣「壺中天地」的造園技巧，同時也達到移步換景、漸入佳境、小中見大等賞園效果，[12] 宋代「壺中」方式已發展成熟，成為造園藝術典範。1262 年，元代皇帝忽必略在首府大都（北京）的中都城外整建宮苑，宮城建成以後，宮苑的瓊華島（今北京北海）改稱為萬歲山，水域改稱太液池，體現約從西元前二世紀開始，秦漢時代以來仿效海上神山的傳統。明代皇家園林，雖以萬歲山、太液池為發展基礎，繼續往外擴展、擴建，[13] 但仍繼承用園林展現神話想像美好神仙境界的「微觀世界」空間造園手法。

明清時代「象天法地」造園理念

十六至十八世紀的明清時期是中國園林的創作高峰期，此時也正逢歐洲人進入中國。十六世紀以來明代的江南私家園林興建鼎盛，如滄浪亭、留園、拙政園與寄暢園等。清代康熙（1662-1722）、乾隆（1735-1795）時期，是中國皇家園林興建的活躍期，圓明園、熱河避暑山莊、暢春園等皆於此時修建。[14] 清代皇家園林把造園「微觀世界」、「象天法地」理念發揮到極致，它也成為清代皇家園林之一大特色，大園內不但模仿自然山水，還模仿中國境內各地名勝古蹟，形成園中有園、大園套小園的風格，例如 1703（康熙 42 年）至 1792（乾隆 57 年）間興建的「熱河行宮」避暑山莊，[15] 園中因地制宜，結合自然美與人工藝術來創造環境，並利用中國北方地形特質來表現皇家特有的園林藝術。整座園林分宮殿區、湖泊區、平原區、山岳區四大單元，主要就是把中國大江南北的風景匯集於一園之內，表達統治者「移天縮地在君懷」

的統治象徵意圖。宮殿區為行政運作區，湖泊區具有濃厚的江南水鄉情調，平原區則一片塞外草原風光，山岳區象徵北方群山。[16] 園林湖泊區把康熙、乾隆二帝多次南巡所見的江南自然山水景色與園林風光移植到園林中；例如：金山亭模仿鎮江金山寺、煙雨樓模仿嘉興煙雨樓，文園獅子林模仿蘇州獅子林，「芝徑雲堤」模仿杭州西湖等。[17]

避暑山莊湖泊區中的許多景點也把園外周圍山巒景色納入設計，成為園內欣賞之景觀，如磐錘峯、羅漢山、僧冠峯等皆成為園內景點不可或缺的背景，而外八廟隱約於周圍群山之中，更成為各景點的最好借景。[18] 這些圍繞避暑山莊之外的寺廟群，依山而建，形式各異，風格主要依照西藏、新疆與蒙古等地的藏傳佛教寺廟形式修建，由園林組景體現漢、藏建築藝術的大集匯，[19] 也體現多元宗教與信仰的空間結合。園林平原區的東北永祐寺，是一整組的寺廟建築群，寺後舍利塔仿照南京報恩寺塔建造，高聳入雲，是山莊重要景致之一。[20] 山莊西部是山岳區，乾隆時期依山就勢在園內建造許多寺廟，有佛教、道教的祠廟與樓閣參差，[21] 也是各類宗教建築的「微觀世界」。避暑山莊的「微觀」設計理念被實踐在兩種不同的範圍與概念之中，一是把實際存在的現實實體空間薈萃放入園林中，另一是把歷史、文化上不存在、想像的各類理想空間薈集置放入園林中。一如圓明園，避暑山莊也是「象天法地」微觀世界的縮影，把功能與美感同時融入到「微觀世界」的設計中。兩座園林皆結合了機能性、實用性、藝術性與美感性，是實用空間與理想空間的組合。避暑山莊雖是避暑的離宮，但功能非常多元，它是皇帝辦理政務的地點，宮殿內設有許多行政辦事處；乾隆為四庫全書所建之七座藏書閣之一也設在此處，避暑山莊內仿寧波天一閣的「文津閣」，就是乾隆珍藏四庫全書的藏書閣。[22] 清朝是來自中國北方的滿人統治政權，所以也把中國北方的其他民族習俗與特性帶到園

林的設計規劃中。例如避暑山莊的萬樹園原是蒙古牧民的牧場，後來被納入避暑山莊園林中，就是將北方游牧元素與特性納入園林。乾隆時期，更在此處搭建蒙古包接見少數民族的領導者與外國使者，以及舉辦宴會，表演火戲、馬伎等等。園內還有試馬棟，是清朝皇帝每年秋季挑選良馬與馳騁調適馬匹的地點。[23] 以上幾例，都是清代皇家為北方園林所塑立的獨有特徵，它們與中國南方私家園林截然不同。

法國教士王致誠對圓明園之實證報導

十八世紀時，歐洲人將園林當作「世界縮影」的這個理念，部分來自歐洲傳教士對中國園林及中國皇家園林 —— 圓明園的介紹。雍正時期，法國耶穌會傳教士王致誠（Jean-Denis Attiret, 1702-1768）曾協助清廷製作《御制圓明園四十景詩圖》銅刻版畫（孫佑、沈源繪圖），並將銅刻版畫寄回歐洲，之後在歐洲把四十景圖的標題譯成法文，在歐洲出版成冊，收錄於勒魯舉（Georges Louis Le Rouge, 1712-1790）《英華園林》（*Les Jardins Anglo-Chinois à la Mode*）這套書中。[24] 在王致誠西元 1747 年的書信，以及西元 1749 年出版的《耶穌會書信集》中，[25] 有王致誠對於圓明園非常仔細的親身經歷描述，讚美圓明園為「園中之園」（The Garden of Gardens）。[26] 法國傳教士錢德明（Jean-Joseph Marie Amiot, 1718-1793）也有介紹到圓明園，並把清朝皇家園林圖像作品寄回歐洲。[27] 當時歐洲傳教士獲准入圓明園「如意館」，在宮苑設置的畫院作畫。雖然圓明園是禁苑，一般人禁止進入，但歐洲傳教士因園內的西洋樓興建工程，相對可以有較多自由在園內走動。[28]

王致誠就把他個人以畫家身分，在中國皇家圓明園如意館畫院

工作的經歷與在圓明園的實際親身觀察，記錄在他寄回歐洲的書信集中，[29] 他對圓明園的紀錄是相對比較實證、精準、仔細的描繪。王致誠在《鄰北京中國皇家園林之特別報導》（*A Particular Account of the Emperor of China's gardens near Pekin*）中描述，不管是圓明園內之整體布局，或園內建築的設置與分布，其造形與樣式之風格都非常多元，雖然各個園景或建築皆不同，看似沒有一個整體性，但彼此之間卻非常協調，看起來非常和諧美麗。[30] 王致誠說園內各景區是由各種大大小小不同的山谷、山丘、河流與湖泊組成。王致誠陳述：

> 這些山谷中的每個山谷都是這麼多樣性，且各自不同，不管是其平面布局的方式，或是其建築的結構、建築的布置，在這兩方面都是這麼的多樣性。（and each of Valleys is diversify'd from all the rest, from all rest, both by their manner of laying out the Ground, and in the Structure and Disposition of its Buildings.）[31]

　　他強調就因為園林內平面布局與建築結構、建築布置安排的多樣化與多元性，才使各個山谷間的各個園區內形成不同的風格。王致誠陳述，圓明園內非常重視建築物間、兩座宮殿間或各宮殿間的距離與位置關係設計，它們採用不規則的布置與布局，與北京紫禁城內建築的布局完全不同。圓明園內採用反規律、反秩序之美感，如此塑造了驚奇的藝術視覺效果，[32] 而中國人是全世界最重視與注意造形、形態視覺效果的民族。[33]
　　王致誠提到圓明園內在設計安置這些行宮（建築）時，同時考慮建築與本地各項狀況的關係，包括地理、氣候、視野、景觀效果、位置、建築大小、高度、造形等等各方面的條件，在這裡建築與周遭環境結合，建築群與整體園林布局結合。[34] 王致誠在其

《鄰北京中國皇家園林之特別報導》中對圓明園的陳述皆可在當代歐洲流傳的《御制圓明園四十景詩圖》銅刻版畫找到見證。沈源、唐岱〈圓明園四十景詩圖〉於西元 1744 年完成，十八世紀中期以後以銅版畫形式出現在歐洲，[35] 被收錄在法人勒魯舉所編著好幾大冊的《英華園林》書中，[36] 這四十幅部分被添加上法文標題的銅版畫，在〈萬方安和〉（圖2-1）、[37]〈夾鏡鳴琴〉（圖2-2）[38] 和〈接秀山房〉（圖2-3）[39] 等圖中，可看到園內各園區、園景中皆是由大大

圖 2-1　圓明園四十景圖詩〈萬方安和〉，1786 年。

圖 2-2　圓明園四十景圖詩〈夾鏡鳴琴〉，1786 年。

圖 2-3　圓明園四十景圖詩〈接秀山房〉，1786 年。

小小不同高度與深度的山脈、山丘與山谷所錯亂組合而成，以不規則、反對稱的構圖原理來安排。其間的建築，或置放在山崖頂端（〈夾鏡鳴琴〉），或置放於湖水中間（〈萬方安和〉），又或置於水域岸邊（〈接秀山房〉）。圖像中每座建築的風格、樣式與造形皆各異，散置於園林間，豐富與美化觀者之視野，各式各樣的建築物本身亦是注目的景點與園林景觀的一部分。王致誠對圓明園的記錄，再搭配上圓明園四十幅銅版畫在歐洲的流傳，使得歐洲上層階級與知識分子經由這些十八世紀中期以來對中國皇家園林圓明園圖文並茂的報導，助長他們對中國園林的認識，也影響到歐洲本地園林藝術的發展。

中國皇家園林成為
歐洲公共美學財產與視覺啟蒙知識

　　法國傳教士王致誠是十八世紀當代最重要的時代見證者，除了非常少數清代上層階級外，只有這批在「如意館」畫院工作的歐洲傳教士畫家與藝術家真正看到圓明園全貌，將其詳細、實證的紀錄寄回歐洲，在歐洲公開出版發表。王致誠陳述，圓明園是禁苑，在中國清朝境域內不對任何人開放，只有皇帝、嬪妃、太監能夠入住，也只有非常少數的清朝王公國戚能參觀其中一小部分。[40] 他以少數幾位歐洲藝術家身分進駐圓明園，為中國皇帝服務，強烈意識到自己的時代使命與艱鉅任務。雖然歐洲藝術家在園內行動也受到嚴格控制，言行受監視，非常不自由，但王致誠因為畫家身分，可以藉由工作，相對比較有機會被允許到圓明園內各處現場參觀。面對這座偉大園林，王致誠有強烈的意識與意圖，要記錄下圓明園全景，並強調需有三年完整的時間，才能親手完成園景繪圖。雖然他

的理想未能達到，但還是非常慶幸自己能夠以畫家身分，用文字記錄報導圓明園。[41] 王致誠原本就來自藝術家世家，祖父與父親皆為畫家，自己也曾到羅馬學畫，西元 1735 年加入耶穌會，與其他耶穌會傳教士一樣，王致誠受了完整的人文與自然學科訓練，[42] 當時是歐洲啟蒙運動與理性時代，強調自然科學、實證精神與經驗的觀察，他個人又受到當代繪畫技術訓練，因此以相對比較求真、求實、實證、科學與客觀的態度記錄人類最重要文明成果 —— 圓明園。在中國，圓明園是禁苑、是皇家園林，也是神祕的人間天堂，耶穌會傳教士卻把它的圖像資料與文獻記錄在西方世界公開發表。自 1749 年王致誠圓明園紀錄在歐洲發表以來，法文、英文的出版資料成為公共公開資訊，有關中國圓明園的相關資料在歐洲成為公共財產，成為公共的美學與視覺知識，圖像與文字資訊更在日耳曼地區普遍傳開，影響到十八世紀下半以來各地的自然風景園林規劃，甚至影響到十九世紀日耳曼地區公共綠地與城市景觀規劃。沃里茲（Wörlitz）園林、波茨坦無愁苑，以及波茨坦市與柏林市內綠地規劃就是最好的案例說明。

王致誠在其所作法文版《王致誠書信，中國皇帝皇家畫師致北京達梭特先生，1743 年 11 月 1 日》（*Lettre du Père Attiret, peintre au service de l'empereur de la Chine, à M. D' Assaut, Pékin, le 1er novembre 1743*, 1749）及英文版《鄰北京中國皇帝園林之特別報導》（*A Particular Account of the Emperor of China's gardens near Peking*, 1752）中，提到圓明園像一座城市，由建築、庭院院落與園林組合而成。園林面積如同王致誠出生的城市多爾（Dole）一樣大小。圓明園各區內又有各種不同功能的宮殿群區，皆依皇帝需求而設計，包含居住區、餐宴區、休閒散步區與辦公區等等。[43] 園林整體規劃則依照功能和需求，以及展現東方美學理念設計，它是機能與美感的融合，是效用、實用與藝術的結合。園林內由風格各異的自然風景組成四

十景，各園景區內又有各種依皇帝需求而設計的不同功能單元。王致誠強調，園林內也有城鎮，這個城鎮是一個縮小版的北京城。北京城內什麼都有，這裡也一樣什麼都有，但都是縮小版；[44] 它是「小宇宙、大世界」的體現，是真實世界的縮影。在這個小世界裡，有街道、廣場、神廟、貨幣交易所、當舖、市場、商店、法庭、宮殿等等，[45] 城鎮內模仿現實的真實世界。王致誠記載：

> 它（園內這座小城）有四座城門，城門正對準羅盤東、西、南、北四個方向，有塔樓、城牆、防衛城堞、堡壘，城內有街道、廣場、廟宇、交易所（當舖）、市集、店舖、法院、宮殿與供船停靠的碼頭。簡單說，每件設施與建設在北京是大型，這兒就以縮小的方式呈現。（It has Four Gates, answering the Four principal, Points of the Compass; with Towers, Walls, Parapets, and Battlements. It has it's Streets, Squares, Temples, Exchanges, Markets, Shops, Tribunals, Palaces, and a Port for Vessels. In one world, every thing that is at Pekin in Large, is there represented in Miniature.）[46]

在這段記載中，王致誠強調圓明園「移天縮地」、「壺中天地」的造園技巧，借用園林藝術展現現世的現實世界，把現實的大世界濃縮在一小園林中，正是「小宇宙、大世界」、「小世界、大宇宙」的最佳寫照。

雖然王致誠在其文字陳述中強調圓明園內的兩百座宮殿，每座建築風格迥異、樣式多元，但在歐洲流傳的《御制圓明園四十景詩圖》銅刻版畫中所出現的各類建築，以當時歐洲人的角度來看，仍是保留在傳統中國東方建築的樣式中，這些圖像，使歐洲人見識到東方建築的特殊性，一如王致誠所述中國建築方式、規則與歐洲

建築皆迥然不同。[47] 王致誠在其圓明園報導中，一再把中國園林與當代歐洲園林作比較，明確指出兩地園林的區別性，同時也指出中國園林的特長與優點，尤其精闢剖析出東、西方園林美學理念之不同。這樣的交叉比對，促使歐洲讀者更容易理解東方園林特性，這些王致誠在書中指出的園林特殊性與特點，也都一點一滴被納入歐洲自然風景園林中，且由二度空間的文字、文獻報導與圖像紀錄，慢慢地被轉化成真實具體三度空間形體的園林設置。

　　王致誠記錄圓明園內的這個小世界，除了什麼設施都有外，各行各業、三教九流人物也都出現在此；為了模仿繁華世界的真實狀況，中國皇帝要太監們裝扮成各類人物，王致誠說：

> 就像在一般的大城市一樣，這裡有商業、交易、工藝、貿易、熱鬧與忙碌，甚至是犯罪……有商店老闆、工匠、軍官、一般士兵，及車伕扶手車在街上行走、腳伕肩上扛抬貨品。（all the Commerce, Marketings, Arts, Trades, Bustle, and Hurry, and even all the Rogueries, usual in great Cities... One is a Shopkeeper, and another an Artisan; this is an Officer, and that a common Soldier; one has a wheel–barrow given him, to drive about the Streets; another, as Porter carries a Basket on his shoulders.）[48]

他繼續描述：

> 抵達港口的船停靠碼頭，商店都開張了，內有展示商品販售，有些城區專賣絲綢，有些城區專賣服飾，有一條街專賣瓷器，另一條街賣飾品；您會驚訝，任何您想要的商品，這裡皆有，這個商人賣各類家具，另一個商人販賣女性服裝與飾品，另外有商人賣給求知者與好奇心者書籍。有咖啡館、有好酒館、也

有壞酒館。很多人在街上叫賣各類水果，也有行人在喝酒。你若經過商店，店員會拉扯你的袖子，招攬你買店內商品；在這些地方，這些行為都是自由且被允許。（The Vessels arrive at the Port; the shops are open'd; and the Goods are exposed for sale. There is one Quarter for those who sell Silks, and another for those who sell Cloth; one Street for Porcelain, and another for Varnish-works. You may be supply'd with whatever you want. This Man sells Furniture of all sorts; that, Cloaths and Ornaments for the Ladies; and a third has all kinds of Books, for the Learned and Curious. There are Coffee-houses too, and Taverns, of all Sorts, good and bad: beside a Number of People that cry different Fruits about of refreshing Liquors. The Mercers, as you pass their Shops, Catch you by the sleeve; and press you to buy some of their Goods. 'Tis all a palace of Liberty and Licence.）[49]

　　依據王致誠描述，在這個大世界縮影的小城內，還會有人打架滋事，打架鬧事者會受法庭審判，被判有罪者會被懲罰，被鞭打腳。[50] 除此以外，王致誠又介紹園內有農業、農耕的區域，這是為農耕、農業目的而設立的範圍，在這裡可以看到家禽、家畜、草地、農舍與分散各處的小房子，在這裡有牛與犁，所有農耕所需要的一切，這裡都具備，人們播種小麥、稻米、豆類與各種穀物，採收農田上的農產品，運到市場去販售。在這農區內，盡量模仿農村生活的所有狀況，與展現出農村純樸簡易生活。[51]

　　王致誠的圓明園報導與紀錄，除了對園林設計造形、外型、風格有細膩的觀察與分析，強調與歐洲園林不同之處外，對東方園林的人文意義與文化意涵更有深入描述。就如同此述，他花了很多篇幅陳述園中園、園中城、園中農村，及城內的花花世界和鄉村、農

村生活、農業狀況等等，它們都是大世界的縮影。強調「小宇宙、大世界」在圓明園的重要意義，中國皇帝建造的圓明園不只是一座休閒、休息、居住用的境域，它更象徵皇帝統御的疆域。它是實際世界境域的濃縮版：清帝國的疆域，有城市、鄉村，中國皇帝是這個世界、這個宇宙的統治者與主宰者，所以這座園林也同時是這個世界與這個宇宙的縮影，用園林象徵世界與宇宙。這個園內世界是中國皇帝學習主政與執政的練習場，是教導主政者認識與體驗現實世界苦難與災難的練習場域。只有經由如此寫實、真實的體驗，領導人才能真正治理、統治一個國家。

英國造園師錢伯斯：
園林是世界多元文化之展示場

　　法國傳教士王致誠於 1743 年 11 月 1 日以書信方式記錄北京皇家園林圓明園，1749 年這份書信紀錄便被收錄於當代著名傳教士書信叢書《外國傳教士書寫心靈建設又新奇之書信，中國紀錄》（ *Lettres édifiantes et curieuses, écrites Des Missions étrangères. Mémoires de la Chine Tome 27, 1749* ）[52] 第 27 冊中的《王致誠書信，中國皇帝皇家畫師致北京達梭特先生，1743 年 11 月 1 日》（ *Lettre du Père Attiret, peintre au service de l'empereur de la Chine, à M. D'Assaut, Pékin, le 1er novembre 1743, 1749* ）的篇章中。1752 年，史賓斯（Joseph Spence）以畢蒙特（Harry Beaumont）為筆名，將法文版圓明園紀錄翻譯成英文，在倫敦發表；1761 年，英文譯本再被收錄於《許多課題的片段》（ *Fugitive Pieces, on Various Subjects* ）一書中。[53] 1762 年以後，王致誠的書信還繼續被其他著作收錄，法文版也有再版、新版的出版紀錄，如 1781 年法文再版的第 22 卷，第 490 至 528 頁、[54]

1819 年修正版叢書的第 12 卷，第 387 至 412 頁。[55] 除了法、英版本外，1758 年還出了德文版本，被收錄在《新世界信使》（*Der neu Welt-Bott*）叢書第 34 卷中，[56] 由這些不同語言與不同版本，可看出王致誠的圓明園報導受歡迎的程度。

王致誠以圓明園為例，以歐洲人角度，首先對東方園林歸納出幾項重要特有的造園特徵與特質：園林整體布局與園內各區域立面規劃強調採用自然、不規則設計理念與視覺效果；強調多變化的組合與因地制宜的重要性，配合當地地理狀態、氣候等；各園區內建築、橋梁、或疊石的樣式與風格之多元；強調建築、橋梁、奇岩疊石與周遭環境、自然生態結合；園林內有城市與鄉村的設計。除此以外，各園區也有各種不同功能、機能的設計，在在強調園林是這個世界縮影的理念，更重要是，這個園林是主政者練習執政的實驗場域。這些王致誠在十八世紀中期用文字所歸納出的園林特徵，從十八世紀下半以來不只為園林愛好者所閱讀，更大量被運用在歐洲各地自然風景園林的實體規劃中，轉化成現實世界的龐大景觀視覺體驗。德意志地區的自然風景園林就是受中國園林啟蒙的最好例子。

受王致誠圓明園報導最大影響的，是英國造園師與建築師錢伯斯。1757 年錢伯斯發表《中國建築；家具、服飾、機械與器物》（*Designs of Chinese buildings, Furnitures, Dresses, Machines and Utensils*），內文中有關園林的單元，[57] 其實就是把五年前王致誠發表的圓明園報導做總整理後，修改成的一個濃縮紀錄，很像是王致誠圓明園報導的摘要版。隔年（1758 年），錢伯斯便把王致誠的東方園林理念運用在英國皇家園林丘園（Kew Gardens，約 1757-1763）的規劃設計與興建中，其中包括對「園林是世界縮影」理念之詮釋。他把王致誠所說「圓明園裡有二百多座的建築樣式多元、風格各異、功能不同」，[58] 轉化成風格造形不同的具體建築設計與建築實體，

例如，仿阿拉伯伊斯蘭風格的阿蘭布拉宮（Alhambra, 1759）
（圖2-4）、具古希臘風格有三角山牆入口的阿瑞圖莎山林女神廟
（Temple of Arethusa, 1758）（圖2-5）、古希臘風格之圓頂勝利神
殿（Temple of Victory, 1759）（圖2-6）、古羅馬風格之廢墟凱旋門
（Ruined Arch, 1759）（圖2-7）、奧古斯塔劇場（Theatre of Augusta,
1760）、中國風之寶塔（Pagoda, 1761）（圖2-8）、阿拉伯風格之清
真寺（Mosque, 1761）（圖2-9）、古羅馬萬神殿風格之貝羅納神廟
（Temple of Bellona, 1760）（圖2-10）、孔子亭閣（House of Confucius,
1757）（圖2-11）等等。錢伯斯把這些建築設置在園林中，其中有仿
中國風格、仿伊斯蘭風格、仿歐洲古希臘羅馬風等各類國際風格。
在此之前，十七與十八世紀歐洲風景繪畫中也有歐洲古典建築與想
像古典廢墟之出現，但卻未把異國風格建築當成風景畫之題材。而
錢伯斯強烈受到十七世紀以來的東方報導及中國園林影響，把悠久
的東西方古文明相提並論，且把東西方的建築同時置放於園林中。
我們明顯可以看出，錢伯斯同時受歐洲風景畫中對古典建築偏好及
王致誠東方報導「園林是世界縮影」的影響。

　　1772 年錢伯斯完成《東方造園論》，基本上，此書主要仍以
王致誠對東方園林的觀察為基礎，把王致誠歸納出的東方園林特
質，再做更多說明與補充。錢伯斯在書中直接引用王致誠對圓明園
的報導，再度陳述這座中國帝國園林本身就是一座城市。這裡錢伯
斯把王致誠圓明園內有兩百座宮殿竄改為四百座樓閣，[59] 建築數量
整整增加一倍，看來園林建設更為壯觀，但宮殿（Palaces）卻被改
成樓閣（Pavillons）。不只如此，原本在王致誠書信中所陳述園林
內建築風格多元、造形多樣的報導，也被改變成彼此建築造形非常
不同，看起來像來自各個不同國家的風格。錢伯斯寫道：

　　一座靠近北京的帝國園林，稱之為圓明園，是一座宮殿，本身

就是一座城市，有四百座樓閣，所有建築是如此不同，使每座建築看來像是來自不同國家。（in one of the Imperial Gardens near Pekin, called Yven Ming Yven, there are, besides the palaces, which is of itself a city, four hundred pavillons; all so different in their architecture, that each seems the production of a different country.）[60]

事實上，這段話主要是借自王致誠圓明園的報導，王致誠寫道：

現在，你認為在這些（圓明園園林內的）村莊中，有多少這樣的宮殿？它們一共約有兩百座……（And now how many of these Palaces do you think there may be, in all the Valleys of the Inclosure? There arc above 200 of them...）[61]

很明顯地，在這裡錢伯斯把圓明園內「各種不同建築」轉變成「來自不同國家」的說法，是個人的詮釋與修改。這樣的詮釋，也是他在設計與建設英國丘園內各類國際風格建築使用的手法。王致誠將圓明園看成一個縮小城市，是世界縮影的黑白文字紀錄，在錢伯斯設計的英國自然風景園林丘園中，用更國際化、全球性及世界各地風格建築，如中國寶塔、回教清真寺、伊斯蘭宮殿、孔子閣亭、古希臘圓形穹頂神廟、古希臘山牆神殿、古羅馬萬神殿、古羅馬凱旋門廢墟等，呈現園林是世界縮影的意義。「園林是世界縮影」之理念，在十八世紀下半的歐洲自然風景園林中，利用了真正源自世界各地、各大洲不同文明之不同風格建築，展現「世界一家」的理念。事實上，早在十七世紀下半葉的中國報導中便已開始醞釀，到了十八、十九世紀園林則轉變成世界文化之展示場域。

圖 2-4 〈阿蘭布拉宮〉，1759 年。

圖 2-5 〈阿瑞圖莎山林女神廟〉，1758 年。

圖 2-6 〈勝利神殿〉，1759 年。

4	
5	6

7	8	9
10	11	

圖 2-7 〈廢墟凱旋門〉，1759 年。

圖 2-8 〈中國塔樓〉，1761 年。

圖 2-9 〈清真寺〉，1761 年。

圖 2-10 〈貝羅納神廟〉，1760 年。

圖 2-11 〈孔子亭閣〉，1757 年。

融合本地、異域文化與挑戰歐洲本位主義

如前所述，歐洲王室造園師借用來自中國報導的「世界一家」理念，詮釋歐洲人的世界觀，也利用園林這個小宇宙展現一個完美世界與世界公民的氣度，把世界各地建築、歷史上各種風格建築放入自然風景園林中，將圓明園的建園理念更加發揚光大。園林由完美圓滿、透明清晰，與光亮的統治疆域變成象徵世界一家、大同世界的多元文化博覽場，是大世界、小宇宙的縮影。日耳曼地區的一些自然風景園林內，藉建築造形和風格，展示跨越空間、不分地域無國界的組合，各地域、各空間、各大洲、各古典文明之建築皆匯集於這些園林內。

十七、十八世紀，歐洲人到世界各地旅遊的歷練，報導與研究異國文化的經驗，以及不斷被引入歐洲的異國文明，皆引起急於進行啟蒙開明改革的歐洲菁英分子之興趣，[62] 也喚起歐洲人對異國園林的興趣。歐洲人藉由中國圖像與中國形象看到，在中國可以用園林表達世界一家、世界公民的理念，在歐洲也可以用園林擺脫歐洲本位主義，挑戰本地古典傳統。德意志地區有很多類似案例，這些園林的中國元素、東方元素、異國特質比想像還多，它們的國際化特質比想像還深。德意志大小邦國在啟蒙運動中，大大受惠於異國文化，中國文化是最好的案例。德意志地區在園林發展史中，從十八世紀下半以來，強烈受到中國自然風景景觀與園林圖像所啟蒙，這些異國元素是德意志地區與歐洲走向多元文化、走向現代化歐洲的重要基礎。多元文化啟蒙了德意志地區園林，其中最重要的是中國園林使其得以擺脫傳統純粹的歐洲特質，而更具全球化特質。其中，德意志地區的東邊小邦國安哈特－德紹，早在十八世紀下半時，就利用啟蒙改革與興建公共綠地園林來表達「小諸侯的大世界」的企圖並與國際接軌。日耳曼東部安哈特－德紹侯國的沃里

茲園林內，將全球各大洲異國風情的橋梁，融入到園林內不同地景中，再搭配相陪襯之異國地景樣貌。[63] 鄰國普魯士波茨坦市的無愁苑，則不再只採用小型異國風情橋梁，而是直接借用全球各地不同風格的建築。這類異國風情建築，不只設置於園林內，更慢慢向外擴張，觸及城市內與郊區，讓整個波茨坦成為大世界的小縮影。沃里茲園林及德意志地區藉著中國文化、中國圖像啟蒙德意志園林，同時也啟蒙歐洲，藉中國自然觀與中國自然圖像挑戰當代歐洲正統巴洛克園林，在挑戰歐洲正統藝術的同時，也挑戰歐洲本位主義。由德意志地區園林的興建與規劃，可看出異國文化對歐洲現代化的重要啟發，其對異國文化的開放態度，借用異國文化的優點與長處來促進本地改革，採用跨文化、國際化、全球化的視野與態度來促進本地進步。除提升本地文化發展外，也提高自我競爭力，漸漸成為啟蒙運動以來，歐洲與西歐地區最強勢發展的區域。受啟蒙運動薰陶的德意志地區，除中國風、中國熱與異國文化受到此地區歡迎外，中國式、英華式的自然風景園林在此地區的規劃與興建也是歐陸地區案例最多的地區，德意志約有四十處。這些地區也最積極地把異國文化內化進其園林規劃的具體藝術創作中。十八世紀下半以來，德意志地區開始慢慢把園林規劃與綠地政策當成國家公共政策下的一環，是啟蒙運動中的重要開明政策，並把來自東方中國大自然中的自由與流暢當成是新的自由象徵。此時園林規劃開始專業化，造園藝術家成為令人尊敬的專業創作職業，園林興建與綠地空間規劃也開始有多元意義與各類象徵，包括在政治、社會、文化、藝術、歷史等各個方面的象徵意義。

第 三 章

東方啟蒙普魯士園林

Eastern Enlightenment of the Prussian Gardens

普魯士學習中國園林典範

　　十八世紀以來，中國園林影響了普魯士波茨坦（Potsdam）城市的規劃，普魯士藉由來自東方中國的自然園林報導與紀錄，促進本地城市公共綠地景觀之現代化。十七與十八世紀正逢中國清朝黃金盛世，大量來自中國的商品與藝術品進入歐洲市場，影響歐洲宮廷上層統治者的造園理念。普魯士遠東貿易公司的成立，促進日耳曼地區與中國園林藝術之交流，普魯士王室把園林綠地之興建與開明改革政策連結，藉由中國影響力，把園林藝術轉化成國家公共綠地建設，帶動本地公共景觀的美化。

　　十八世紀時日耳曼地區處於大、小諸侯邦國林立的狀態，為求強盛，日耳曼地區，包括東部地區一些諸侯王有意識地利用園林興建，塑造本地侯國改革的新形象，興建園林於是成為該地區大國與小國間競爭的工具。中國風式與英華式自然風景庭園尤其被用來凸顯各侯國之現代化、改革、自由、開放，以及啟蒙與藝術文化高度發展之新形象。[1] 不管是小邦國安哈特－德紹侯國王法蘭茲諸侯王（Leopold III. Friedrich Franz）的造園典範，或是大國普魯士王國的造園計畫，[2] 日耳曼各邦國皆致力於文化、藝術、國家公共建設的發展，擴展綠地園林的開明改革，期成為開明改革模範。[3]

　　普魯士很早就對東方中國藝術有興趣，國王腓特烈大帝（Friedrich der Grosse，或稱腓特烈二世〔Friedrich II.〕，1712-1786，1740 繼位）執政時期，充分顯示對中國藝術的興趣，腓特烈大帝於 1754 至 1757 年間開始在原為巴洛克幾何風格的無愁苑園林內規劃興建中國茶亭（Das Chinesische Haus im Park von Sanssouci）、1763 年在園內興建中國廚房（Die Chinesische Küche）（圖 3-1）與中國橋（Die Chinesische Brücke）、[4] 1765 年建中國亭閣（Chinesischer Pavillon von Reinsberg），以及 1770 至 1772 年建造中國龍亭（Das

Chinesische Drachenhaus）（圖3-2）等等。1772 年更因為園內幾座中國建築之設計與興建，把原來巴洛克幾何風格園林，改變成相對比較反對稱、反數學幾何造形的自然風景園林。由 1772 年無愁苑園林平面設計圖稿（圖3-3）中，明顯可看出與原來巴洛克造形（圖3-4）之不同。而從 1746 年的無愁苑園林平面圖中，可以明顯看出園林整體結構、各園區連結布局、大小道路規劃路線之連結及植物、樹木種植配置等，皆以數學筆直直線造形為主體，或以幾何造形，諸如三角形、對角線、放射星狀圖形作為道路連結。但到了普魯士腓特烈二世執政時期，從 1772 年的無愁苑園林規劃平面圖可看出，圖中右邊宮殿建築周遭園地設計雖仍保留與巴洛克造形宮殿相互配合的幾何設計，交叉軸線連結圓環環道，橫軸、縱軸行道規劃仍主導右邊園區，但西半部園區則有了重大轉變，雖然原來橫貫整個大園林區的主要中軸線仍被保留，但因為園內中央下角中國茶亭的設

圖 3-1 〈中國廚房〉，1763 年。

圖 3-2 〈龍亭〉，1769 / 70 年。

圖 3-3 〈波茨坦無愁苑園林平面設計圖稿〉（Plan des Palais de Sanssouci...）局部，1772 年。

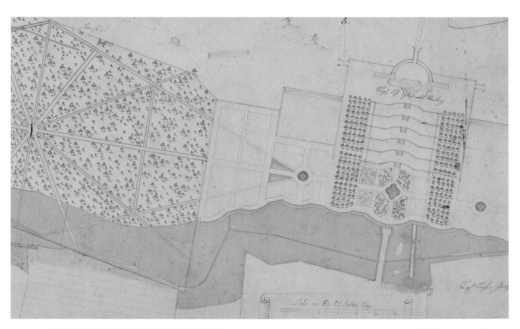

圖 3-4 〈波茨坦無愁苑園林平面設計圖稿〉（Potsdam, Sanssouci, Gartenplan）局部，1746 年。

　　　　　　　　　　　　　　　新視界：全球化下東西藝術交流史

計，連帶也因為茶亭的東方韻味，將周圍道路改成自由不規則的曲線設計。圓形茶亭的三座出口通路對外延展深入花園，由平面圖中可清楚看到茶亭園林部分，以不規則曲線與反幾何的道路設計環繞包圍茶亭，與宮殿周圍園林區域的造形形成對比。不只在中國茶亭範圍，整個西大半部的園林也進行了很大的調整：除橫向中軸線被保留外，所有幾何設計皆被放棄，取而代之為參差不齊、鋸齒型、Z字形與曲形的大小道路環繞整座大園林區的綠地範圍。從這份無愁苑園林平面圖，可清楚看出具東方韻味自然風景式曲線美感被強力地加入到巴洛克幾何式的平面布局中，也可看出普魯士對東方自然風景式的園林與中國風式建築的興趣，早在十八世紀中期，便已開始慢慢醞釀規劃，且被實踐。

普魯士王國亞洲公司與遠東之貿易

　　普魯士腓特烈大帝（腓特烈二世）不只對興建東方中國式、英華式自然風景園林與建築，以及東方藝術文化有濃厚興趣，其對與遠東貿易的建立也有所行動。十七世紀以來，歐洲的海外貿易，向來主要掌控在尼德蘭東印度公司、法國東印度公司與英國東印度公司手中。普魯士經過幾個國王的改革後，慢慢崛起，成為新興現代化國家，腓特烈大帝於1751年建立普魯士自己所屬的東印度貿易公司「普魯士王國位於恩登市之亞洲公司」（Die Königlich-Preußisch Asiatische Compagnie von Emden [KPACVE] nach Canton und China）。[5] 觀察當時官方所設計的正式標章「普魯士王國位於恩登士之亞洲公司圖章」（Das Große Siegel der Königlich-Preußisch Asiatischen Compagnie von Emden [KPACVE]）（圖3-5）上的圖像：普魯士本地古老原始日耳曼部落族長與東方中國官員同時站立於標

章圖像中央兩側；日耳曼部落族長，長捲髮，捲毛鬍鬚蓋滿臉腮，赤裸的上身可看到清楚的六塊肌，幾乎全身赤裸，只用植物類或皮革類製成的遮蔽物蓋住下體，其右手扶立著一根大的木棍，看似原始野蠻，但卻是日耳曼本地、本土的驕傲；相對於普魯士的代表，右邊的中國官員顯得文明許多，他的穿著打扮符合當時代人對東方中國形象的想像，官員頭戴烏紗官帽，身著有花朵紋飾的中國風官袍，相對於部落族長，官員穿著中國官鞋，凸顯出他的高度文明教養，但在這裡，日耳曼部落族長並不因為其原始、自然的型態，相形見拙於中國官員，族長與官員之間則是一艘大型出海帆船。這幅圖章圖像顯現兩種不同文化的差異，中間航海船則顯現普國遠洋貿易的野心，另一方面更是凸顯普魯士在歐洲崛起，政治、經濟發展穩固以後，想加入全球貿易競爭行列，及展現其對東方文化的濃厚興趣。

　　普魯士通向廣東與中國的亞洲貿易公司經營時間（1751-1765）並不長，到了1756年，因為英法之間七年戰爭（1756-1762）的開打，連帶影響公司營運。1765年，腓特烈大帝便將公司關閉。

圖 3-5 〈普魯士國王位於恩登市之亞洲公司圖章〉，1751 年。

但在這過去十五年期間，的確經由德國船隻把很多中國商品與工藝品帶回歐洲，[6] 影響到日耳曼人的東方品味。普魯士很早就對東方中國文化與藝術有濃厚興趣，腓特烈大帝在波茨坦無愁苑規劃與建各類中國式建築，包括中國廚房、中國橋、中國龍亭與中國茶亭（圖3-6）等，將這些建築設置在漸漸具有東方韻味的自然風景園林中，可說明普魯士在十八世紀對中國風建築與園林的積極建設。1786 年，腓特烈‧威廉二世（Friedrich Wilhelm II.，1744 出生，在位時間 1786-1797）繼位，延續普魯士對東方自然風景園林的興趣。在腓特烈‧威廉二世執政時期，開始整建無愁院內的園林與中國茶亭（1786-1787）的整體連結，使園林整體平面布局與茶亭建築更具東方自然風景式韻味。[7] 在腓特烈大帝時期，主要是在原有規律幾何對稱的巴洛克園林中置入中國風式建築，到了腓特

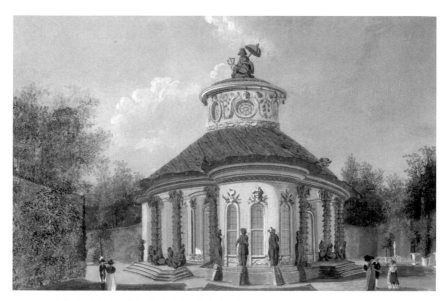

圖 3-6　普魯士波茨坦〈無愁苑中國茶亭〉（Das Chinesische Haus in Sanssouci），約 1790 年。

烈‧威廉二世時期則借力有中國風園林經驗的鄰國德紹侯國造園團隊，修改原為巴洛克對稱園林為主架構的平面布局，打造出更具東方韻味的自然風景園林。到 1797 年普魯士腓特烈‧威廉三世的時代（Friedrich Wilhelm III., 1770-1840，在位時間 1797-1840），則大力借用皇家造園師黎內（Peter Joseph Lenné, 1789-1866）的藝術才華，在 1816 至 1866 年間把波茨坦無愁院內中國茶亭打造成園內視野景觀的最中心焦點。[8] 到了腓特烈‧威廉四世時代（Friedrich Wilhelm IV., 1795-1861，在位時間 1840-1861），便已不再拘泥於小型建築、建築搭配風景跟小型設施的中國風式模仿，而是把整個源自中國報導的「造園便是造國」的理念，[9] 運用在國王公侯駐守城市（Residenzstadt）波茨坦及周遭領地的建設。在普王腓特烈‧威廉四世的二十年執政期間（1840-1861），在波茨坦所做的城市綠地、景觀規劃與建設，是非常成功的典範。腓特烈‧威廉四世時代的「風景美化大計畫」（Das große Programm der Landschaftsverschönerung），[10] 對整個大波茨坦區域及其周遭環境的美化運動，是相對比較龐大的工程。若把「波茨坦風景美化大計畫」與南邊鄰國受中國風園林影響的沃里茲園林群（Wörlitzer Gartenreich）比較，兩者有非常多共通性，但波茨坦不管從整體面積的大小來看，或從風格上的多元性來看，甚或其公共功能來看，都是一個更為完整的造城、造鎮與造國計畫。

　　日耳曼地區對中國風建築與園林的興建方式，主要是由貴族們委託日耳曼本地建築師，請他們設計具中國風味的建築及園林，而這些藝術家們所參考的中國資料很多元，各類當代可蒐集到的視覺圖像資料與文獻資料都有。雖然他們所設計的外形與造形是富想像力的中國風式，但在建築技術與材料上則仍是使用本地材料與資源。腓特烈‧威廉二世繼承腓特烈大帝在無愁苑的園林興建工程，但使用中國風建築的規模更多、更大，他把日耳曼地區著名

建築師與造園師都請到普魯士興建東方式園林。腓特烈‧威廉二世繼位時，普魯士小鄰國安哈特－德紹的法蘭茲侯王在沃里茲的中國風園林興建工程已完成，在日耳曼地區有著非常好的口碑，其造園團隊因園內風景之順應自然特質與東方景致的建造，被當成中國專家。1786 年，普魯士國王腓特烈‧威廉二世即位，便立刻把法蘭茲侯王的東方園林專家邀請到普魯士整建園林，而且口碑極佳。[11] 建築師與造園師們利用茶亭屋頂的曲線花草植物裝飾，讓整座建築具備跳動感、活躍性，更重要的是把整個茶亭建築外觀的立體面，設計成有曲線弧度的波浪跳動造形，就像是中國自然風景園林的立面布局與平面設計，而環繞整棟建築的大型金飾中國人物，讓人有金碧輝煌又身歷其境的現場感。來自安哈特－德紹的艾德曼斯朵夫（Friedrich Wilhelm von Erdmannsdorff, 1736-1800）曾為法蘭茲侯王興建過四間中國廳，包括歐拉尼恩包姆宮殿（Schloss von Oranienbaum）內兩間為侯王新婚而特別設計的中國廳，及沃里茲宮殿（Schloss von Wörlitz）內兩間中國廳，其他還有大大小小中國風家具與工藝品的設計，沃里茲園林內的主要建築與橋梁設計也都出自其手。可見艾德曼斯朵夫不只有普魯士歐洲風格建築設計的經驗，更有中國風式、異國風式與國際風格的設計經驗，[12] 因此對普魯士國王來說，艾德曼斯朵夫是設計與整建中國茶亭的不二人選。事實上，普魯士在完成具中國風特質的中國茶亭後，的確為日耳曼地區造就中國風高潮，且被認為是日耳曼地區中國風的代表傑作。[13]

　　艾德曼斯朵夫在 1786 至 1789 年間於普魯士任職，他在普魯士並非只有波茨坦無愁苑之園林建築與宮殿室內裝潢的設計工作，在普魯士首都柏林也參與其他工程興建（1787-1789）。他在普魯士的第一年便被封為皇家藝術與機械科學學院（Die Königliche Akademie der Künste und mechanischen Wissenschaft in Berlin）院士，[14] 一如在安哈特－德紹一樣，在為普魯士工作四年期間（約 1786 至 1789 年

間）並未有普王給的正式官銜。雖然如此，他仍是當代最重要的藝術家之一，將中國風味、異國風品味帶到日耳曼地區，使本地的藝術品味更為多元，擺脫純粹歐風品味的影響。

普魯士打造綠地景觀

艾德曼斯朵夫在德紹－沃里茲（Dessau-Wörlitz）為法蘭茲侯王的工作經驗，造就他成為日耳曼地區創作古典主義（Klassizismus）[15]建築與中國風建築的代言人。到了十八世紀下半及十九世紀上半葉，大量古典主義建築被置放在自然風景園林中。在德語系地區，「新古典主義」（Neoklassizismus）是專門指二十世紀三〇年代的現代古典風潮，與英語系地區不同。[16] 普魯士腓特烈·威廉二世在王儲時代就已注意到沃里茲園林所建立的新風格，對新潮的「中國風式」、「中英式」與「英華式」自然風景園林產生興趣，1789年繼位後，當年八月就邀請艾德曼斯朵夫到波茨坦與柏林任職建築師工作。新任國王清楚知道，王國可以藉由私人王室建築與國家公共建築的新風格，展現改朝換代後，新王朝與新國王的新氣象與新形象。[17] 同一時間，他也邀請愛澤貝克（Johann August Eyserbeck, 1762-1801）到普魯士改造園林，此時愛澤貝克因為父親在自然風景造園的關係，於日耳曼地區被當成是感性自然風景園林專家。在普魯士，愛澤貝克的作品，包含波茨坦無愁苑園林整體布局的改建與整建，以及在波茨坦附近的海力根湖（Heiligensee bei Potsdam）地區興建自然風景園林，這是整個普魯士馬克·布蘭登堡區（Mark Brandenburg）最早的一座較完整自然風景園林。[18] 愛澤貝克來自造園世家，父親約翰·腓特烈·愛澤貝克（Johann Friedrich Eyserbeck, 1734-1818）負責日耳曼地區第一座中國風園林沃里茲園林群之造

園工作，其中除包括沃里茲園林本身外，還在侯國境內設計規劃興建路易基墉（Luisium）園林、格歐基墉（Georgium）園林、基格里徹柏格（Sieglitzer Berg）園林等等，皆是創作中國風、英華風自然風景園林的重要經歷，為家族建立了在造園藝術上的良好聲譽。因此，兒子約翰‧奧古斯特‧愛澤貝克才會被普魯士國王當成是現代園林的化身，是東方風格，但同時也是新潮流、新時尚、改革派與現代化的造園藝術家代表，被新國王邀請到普魯士為其個人建造新園林、新綠地，以建立新形象。來自安哈特－德紹的約翰‧奧古斯特‧愛澤貝克於 1786 年遷居到波茨坦任職造園工作，1788 年晉升為柏林夏洛滕堡（Charlottenburg）宮廷與遊憩園林造園師（Hof- und Lustgärtner）。雖然此時在家鄉沃里茲園林之造園總監為紐馬克（Christian Neumark, 1740-1811），但愛澤貝克仍未終止對沃里茲園林的造園諮詢；此外，他為普魯士在波茨坦興建的自然風景園林也都繼續在進行中，除無愁苑花園外，還包括波茨坦內介於海力根湖與墉佛爾湖（Jungfernsee）之間新規劃的自然風景園林區。他也負責將其他地區的植物與木材送到普魯士的新建園林中。[19] 安哈特－德紹法蘭茲侯王所帶領興建中國風沃里茲園林群的造園團隊，自十八世紀中期以來在德紹地區的造園經驗，已被日耳曼地區看成是現代化改革派的代表，這些借自中國風的經驗，包括把園林與農耕經濟效益結合；或將王室園林對外開放以達到教育境內子民的美學認知；還有在園林內設置公共建築和公共建設（博物館、收藏館、紀念碑等）以達到現代啟蒙思想的提倡與傳播。另外，園林群內把多元異國文化建築、異國風情自然景觀納入園中，包括歐洲、亞洲、美洲……等世界各大洲、各地區與各時代的風情景致皆納入自然風景園林中，展現世界大同的胸懷、世界一家的理想，以及「小園林、大宇宙」的理念。法蘭茲侯王把園林規劃與周圍綠地結合，做更大範圍、更為整體性的一體規劃，以德紹－沃里茲為例，

就是把邦國境內領地看成整體的綠地美化建設，這對普魯士波茨坦園林的規劃影響尤其明顯。這批來自鄰國沃里茲園林造園團隊的藝術家們，包括艾德曼斯朵夫與愛澤貝克，在普魯士，他們相較於柏林皇家御用藝術家，如建築工程總管（Königlicher Baudirektor）恭塔德（Carl v. Gontard, 1731-1791）等仍停留在晚期巴洛克風格的普魯士本地藝術家們，更顯得前衛先進。[20] 在日耳曼地區，此時的東方中國園林與現代、前衛開放是畫上等號的。這些來自建造沃里茲園林群訓練與薰陶的藝術家們，把他們的精力大量運用在建造普魯士公共綠地景觀建設上，其中啟蒙沃里茲園林的很多理念，大部分是來自鄰國侯王對中國自然風景與中國園林的學習與體認，尤其受法國耶穌會教士王致誠中國皇家園林報導與錢伯斯《東方造園論》影響。

蘇州城市園林版畫在日耳曼地區之流傳

不管是日耳曼一些侯國的宮廷中，或普魯士王朝，都收藏有來自中國的城市園林圖（或園林城市圖），這些在日耳曼地區所收藏的蘇州版畫，直接或間接地影響到日耳曼當地的自然風景園林規劃與城市綠地景觀設計。其中東日耳曼安哈特－德紹宮廷收藏不少蘇州彩色木刻版畫，[21] 如〈白堤全景──鷺竹琴香書屋〉（圖3-7）、〈深宮秋興〉（圖3-8）[22]、〈水鄉澤國園林城市圖〉[23]、二幅〈中國庭園圖〉（圖3-9、圖3-10）等，以及普魯士收藏的韓懷德（Han Huaide）十八世紀所作〈西湖佳景圖〉（Die Schöne Landschaft des Westsees）（圖3-11）。事實上，這些來自中國，由蘇州出口到歐洲的版畫中，很多圖像元素借自歐洲當地經驗，不管是〈白堤全景──鷺竹琴香書屋〉、〈深宮秋興〉、〈水鄉澤國園林城市圖〉或

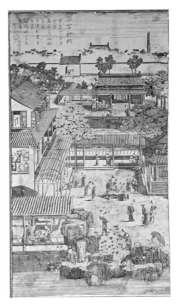

圖 3-7 〈白堤全景——鷺竹琴香
書屋〉，十八世紀。

圖 3-8 〈深宮秋興〉，
十八世紀。

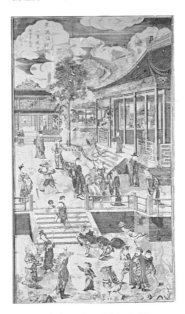

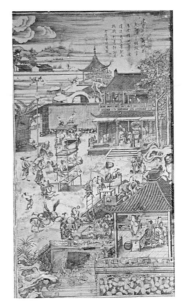

圖 3-9 〈中國庭園圖〉左圖，
十八世紀。

圖 3-10 〈中國庭園圖〉右圖，
十八世紀。

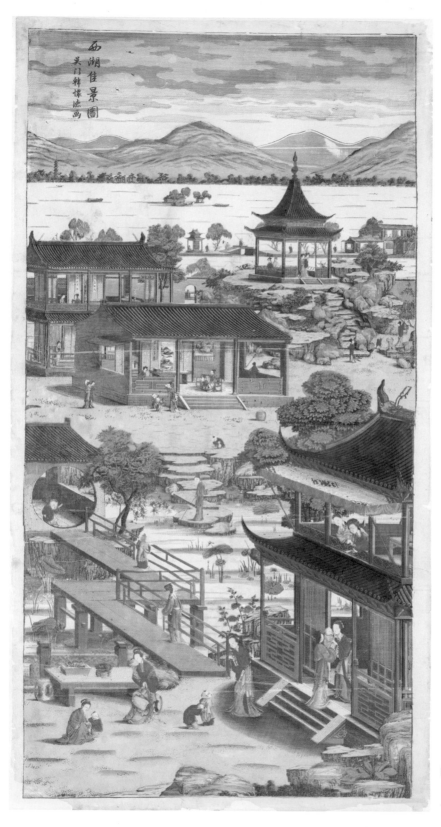

西湖佳景圖
吳門韓懷德畫

圖 3-11

〈西湖佳景圖〉，
十八世紀。

〈西湖佳景圖〉，這些彩色版畫中皆仿製歐洲銅刻版畫精準、仔細的高精密度技巧，[24] 用平行粗細線條的排線來描繪遠近明暗，表現行雲流水，也用相對比木刻版畫更為精密的平行垂直線、水平線、對角線來表現圖像中的各類題材。[25] 這些在歐洲與日耳曼地區被認為充滿東方中國風情的版畫，在當時的中國又反過來被當成是受洋風影響的「仿泰西筆法」版畫作品，[26] 其中運用的技巧還包括採用由歐洲傳到中國的中央透視法原理。中央透視技巧相對更合乎自然科學規律，更能在二度空間的平面圖畫中展現三度空間的立體實際空間狀態，展現景物近景、中景、遠景皆備的開闊深遠，及不斷往後與往外延伸的壯大效果。例如在〈白堤全景 —— 鷺竹琴香書屋〉、〈深宮秋興〉、二幅〈中國庭園圖〉及〈西湖佳景圖〉中，中央透視技巧明顯被運用在版畫的園林城市、城市園林圖中，使這些園林或城市空間展現出連綿不絕往外擴張的感覺。這些經由中央透視所完成的圖像傳到歐洲後，在日耳曼區的安哈特－德紹及普魯士都被運用在真實、實際的園林景觀空間規劃中，將其遼闊無邊、深縱、綿延不絕的立體感與空間感都納入到園林設計中，且因為這些擴張、無邊的空間設計，把園林不斷往外擴大，消除園林區域中邊界的概念，更將園林與周圍自然環境、人文景觀作一體性的連結與結合，以成就更為整體性的完整規劃。

　　前述這六幅被收藏在日耳曼地區的蘇州版畫，也運用歐洲明暗技巧，利用黑白的豐富層次感和深淺色調的變化性來表現三度空間立體效果的實體真實感，包括強化陰影，注重物體光源等等。以上這些所謂洋風姑蘇版畫，雖受「泰西筆法」中透視、明暗與排線的影響，但仍擁有一些中國傳統版畫的特色。這些版畫作品中，不管是刻畫技巧或畫面景物形象，事實上都是中西揉合，尤其借鑑西方中央透視法，創造出更為真實、寫實、複雜、寬闊俯瞰式與鳥瞰式的大型場景。這些受歐風影響的城市園林、風景園林場景傳回歐

洲，反過來又影響到歐洲自然風景園林的設計與規劃。上述這六幅蘇州版畫在圖像題材上，與馬國賢銅版畫〈避暑山莊三十六景圖〉相比，顯得更貼近城市庶民生活，取材更為通俗與日常，內容也更具民俗紀錄與報導的性質，畫面更為繁雜豐富。這些來自蘇州，揉合著城市園林、園林城市和自然風景園林的版畫，創造了中國南方的在地特色。與中國北方宮廷製作的版畫相較，這些南方製作的木版年畫中，充分顯現較為熱鬧、凌亂且有活力的氣氛。在這些城市又混合園林的圖像中，到處是綠地、樹叢、山水、湖泊、山脈，櫛比鱗次的建築群體或隨意點綴的橋梁，也都以不規則、自然隨性且雜亂的方式被置放在園林城市空間中。城市庶民穿插其間，人物造形雖小，但人物數量安排較多，若與法國耶穌會傳教士錢德明（Jean Josep Marie Amiot, 1718-1793）在其書信中提及且在十八世紀下半被帶回歐洲的一幅捲軸畫〈乾隆朝北京皇家園林水墨圖〉[27]（圖3-12）或十八世紀下半傳到歐洲的〈圓明園彩色水墨畫〉（圖3-13）相比，蘇州版畫中城市庶民特色更為鮮明。從這些收藏在歐洲宮廷中的圖像中，仍可辨識出中國北方帝國宮廷畫與中國南方蘇州地方版畫圖像的差異性，在〈乾隆朝北京皇家園林水墨圖〉、〈圓明園彩色水墨畫〉中，皆有以強烈中心區、中軸線為主導的建築群為主景，背後則搭配自然隨性、不規則的山水園林景致。園林內山水顯現出壯麗、宏偉、寧靜的氛圍，沒有繁雜的人群，畫面顯現簡約淬煉的筆觸與格調，展現世外桃源的閒情逸致。而前述的這幾幅南方蘇州版畫，不管是蘇州城市圖或杭州西湖圖，看起來都比較像是一幅充滿園林美麗景致的城市圖，到處是天然、不規則造形的園林及自然風景。部分城市的截景，或山水風景截景，都充滿在地的南方特色：凌亂、熱鬧，畫面洋溢著節慶歡愉和樂的活力氛圍與對庶民生活的讚嘆。雖然在〈西湖佳景圖〉的背景中，有蘇堤可以證明是西湖景致，但這並不是一幅依照原來地理樣貌而繪製的城市風景圖，其他

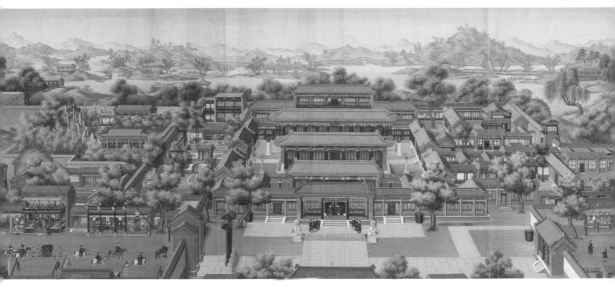

圖 3-12　〈乾隆朝北京皇家園林水墨圖〉（Palais de l'oncle de Qian Long à Péking），
約十八世紀下半期。

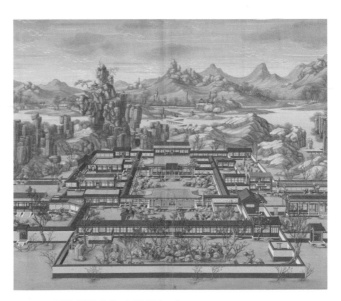

圖 3-13　〈圓明園彩色水墨畫〉（Maison de plaisance, Diligent
in Government and friendly with officials），十八世紀下半期。

蘇州版畫的園林城市圖亦相同,都不是在地風景與城市樣貌的寫實記錄,它們比較是寫實與想像的揉合,雖然這些版畫不是純粹對來自本地的實證、寫實觀察,但圖像中所呈現的地理樣貌、地形空間與人物風情卻展現非常強烈的南方特徵,造就市井小民生活空間的精彩多樣性與富裕形象,這個特色,與來自北方宮廷製作圖像形成明確對比。這些充滿強烈南方庶民特性的蘇州版畫,因為外銷到歐洲與日本,[28] 也把中國南方創造的城市園林、園林城市圖像帶出中國;以歐洲日耳曼地區沃里茲園林為例,就直接或間接受這些版畫的影響,進而創造出屬於歐洲本地的新園林與城市景觀設計。

如前所述,這些進口到日耳曼地區以自然風景園林揉合城市園林與園林城市為主題的蘇州版畫,主要是真實與想像的組合,明顯以本地南方風景園林為主題,具備強烈在地特徵及在地風情,呈現出蘇州城市的美麗樣貌及富裕景況,與馬國賢作品或其他清代北方宮廷園林圖相比較,顯現一種南方城市的本地驕傲。它們創造了與中國傳統文人山水風景畫完全不同的藝術氛圍,充滿了相對比較雜亂,卻又生氣蓬勃、有活力的園林城市景象和市民階級的安康太平年代圖誌。十七、十八世紀日耳曼地區所收藏的中國宮廷園林圖或蘇州版畫數量不多,但都是由執政的王宮貴族所收藏,因而直接影響到日耳曼地區王室的品味,尤其是執政者的藝術家們,包括畫家、雕塑家、建築師、造園師與工藝家等等,他們都有很多機會可以研究這些作品,學習、模仿與再創造。因此,這些收藏的數量雖不大,卻對王室產生重大影響。

建造自由、開放、無邊界的園林綠地特質

被普魯士國王腓特烈·威廉二世請到波茨坦無愁苑整建園林的

造園師愛澤貝克，在父親建立的良好聲譽下，於 1786 到 1787 年間到了普魯士波茨坦。他的任務是為新任普魯士國王把原有的無愁苑園林改造成更為符合當代潮流與現代化的自然、感性造形，[29] 以配合新國王想要建立的國家新氣象。

　　愛澤貝克把無愁苑，其中也包括中國茶亭周圍環繞的大小道路及整座園林的立面布景、植物花草樹木等的安排配置，改為所謂更中國風式、英華式的不規則、反對稱、亂中有序的自然風景園林風格。[30] 從 1772 年製作完成的無愁苑平面圖（見 p. 114，圖 3-3）及 1797 年完成的無愁苑平面圖中（圖 3-14），[31] 可清楚看見愛澤貝克的努力，園林內平面布局與立面配置有了重大改變。和原本相比，新設計的右邊宮殿區園林的部分，原則上仍保持原來的布局與格式，

圖 3-14　〈波茨坦無愁苑園林平面圖〉（Potsdam, Park Sanssouci）局部，
1797 年。

並未有大改變，但園林區部分則有了重大轉變，除了原有中央中軸線被保留外，愛澤貝克把原來較硬、幅度較小的齒形、「Z」字型道路線條及整體平面布局修改成更柔和的風格。愛澤貝克的任務約於 1789 年完成。在 1797 年平面圖中，我們可以看出大大小小各種彎曲路線相互交疊與交錯一起、大曲線搭配小曲線、大園區內置入小園區等等，充滿多變化的不規則美感；在立面布局上，由平面圖中植物花草的疏密度與種類的配置，也可看出，造園師利用園內設置物的形式、顏色與光影之顯著對比，來增加立面布局的新奇與多變化效果，如此的手法更增加自然地景中的多樣性與獨特性。這樣的造園與組景方式，也可在中國風的沃里茲園林中找到設計典範。園林組景中用對比、有層次的靈活曲線組合，製造視覺多變化的效果，這樣的變化同時也激發訪園者更多想像的空間。在 1797 年布希（Maertz von Busch）繪製的無愁苑園林平面圖中，[32] 可清楚看到愛澤貝克對中國茶亭周圍園地的重新規劃，雖然前一位造園師薩池曼（F. Z. Saltzmann, 1730-1801）所設計之圓形茶亭對外的三道出口道路仍被保留，但三個出口處的對外道路，則改得更為柔和曲折，而且還刪除原有藩籬的設置，使蛇行道路更顯飛躍、輕巧、高雅與自然，圍繞茶亭的園區範圍由正圓改為較為有變化的橢圓形。以上這樣「開放領域」的特性，雖然只是在園林內去除藩籬，但這種強調無邊界的空間概念與造園手法，正是中國風園林所使用的營建方式，盡量追求無間隔、無邊界、不斷往外延展的園林景致，這在十七世紀末至十八世紀歐洲上層階級間的中國園林圖像中很流行。例如，在當時受歡迎的中國風壁飾、掛毯、瓷器、家具裝飾圖像中也常常出現。這種西方式自由、開放、無邊界的中國風特質與中國本地封閉領域的園林設計相當不同。英國建築師錢伯斯在其所著《東方造園論》（*A Dissertation on Oriental Gardening*, 1773）書中報導中國，也未遵循中國園林「封閉領域」的造園方式，反而像中國風藝

術中的園林山水景致一樣，強調園林是一再往外延伸，漫無邊界的開放領域。[33]

造園造國與國家園林化

　　普魯士王朝對波茨坦無愁苑之建設，最早從腓特烈大帝時期便開始，主要將具有中國風特色的建築納入巴洛克園林中，[34] 後因中國茶亭等建築之興建與腓特烈大帝個人參觀過歐洲各地區中國風式園林之經驗，[35] 而漸漸把中國式自然風景園林布局置入到原有的巴洛克園林中（圖 3-15），使園林更具中國風味。到了腓特烈·威廉二

圖 3-15 〈波茨坦無愁苑園林整體平面圖〉（Potsdam, Park Sanssouci, Gesamtplan），1752 年。

世時代（1786-1797），則大力借用鄰國沃里茲中國風園林群造園團隊的經歷與歷練，採用他們對異國文化，尤其在創作中國風的經驗，來整建無愁苑，使其成為在當時較新潮與現代化的中國式自然風景園林，更為普魯士建立了國家新形象；以當時代對無愁苑的評價來看，的確達到了這個目的。對於日耳曼地區而言，普魯士這座園林算是成功的現代園林典範。

　　腓特烈‧威廉三世繼位後，於 1816 至 1866 年間，著名造園師與建築師黎內成為無愁苑造園總監，在自然中國風的影響與黎內的設計下，不只使中國茶亭成為整座園林的視覺焦點，更把整座園林成功地轉變成曲線柔和的自然風景園林。[36] 從黎內本人手繪無愁苑平面圖中（圖 3-16），[37] 可看出造園者把自然曲線形式的布局擴大到

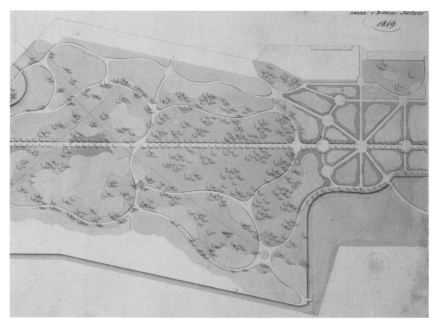

圖 3-16 〈波茨坦無愁苑園林平面圖〉（Potsdam, Park Sanssouci, Situationsplan von den Neuen Kammern bis zum Neuen Palais）局部，1819 年。

整座園林中，黎內放棄所有複雜繁瑣、混亂的大小不規則曲線之平面布局，取而代之是簡明、精煉、單純、高雅與大方的不規則大弧度曲線設計，這件設計建立了具普魯士本地風格與特色的自然風景園林。到了普魯士國王腓特烈‧威廉四世時代，二度派遣當時已成為普魯士著名皇家御用園林專家的黎內到安哈特－德紹侯國沃里茲園林群考察，以作為普魯士境內綠地與園林規劃的參考依據。[38] 黎內從 1816 年起任職普魯士王室，歷經腓特烈‧威廉三世、腓特烈‧威廉四世與威廉一世（Wilhelm I.，1797 出生，在位時間 1861-1888）三位國王，一直到 1866 年去世時，都任職於普魯士王室，擔任無愁苑園林總監。[39] 他不只是波茨坦無愁苑園林，也是波茨坦城市轉變成為現代綠化城市景觀的重要靈魂人物。包括普魯士國內波茨坦無愁苑園林、波茨坦市區、郊區的綠地規劃及柏林市中心的綠地公園堤爾公園（Tiergarten）等規劃，都有黎內的作品建設，這些園林、公園或綠地的平面布局都採用順應自然的造形與不規則曲線設計。波茨坦城市本身，也因為無愁苑園林中國風式、英華式自然風景的發展，而將城市本身及周遭大範圍綠地，規劃建設成花園城市與城市花園；自十八世紀末開始，更陸陸續續把各類具異國風情的設置，與各種風格、各大洲、各時代建築及各種異國自然風情景觀納入城市建設與綠地規劃之中，使波茨坦城市本身成為一個完全對外開放的城市園林，成為世界各地、各國、各洲重要文明，及建築的露天展示場與展覽場，整座城市成為萬國建築與萬國風情的博覽場。這種做法，彷彿將整座沃里茲園林的設置、規劃理念與規劃理想，擴大移植到整座波茨坦城市與城郊區域。這個效法東方園林展現的「微觀世界」、「移天縮地」、「象天法地」、「小世界、大宇宙」等理念及園林展現「小宇宙中的世界一家」的概念，經由歐洲藝術家的詮釋，在日耳曼地區園林建造中及城市綠化中實踐，甚至在十九世紀，影響到因工業化而開創的歐洲萬國博覽會中「萬

國一家」理念。[40]

　　在日耳曼地區中國風園林的建造中，造園者強調用自然風景園林來實踐啟蒙的開明政策改革，整個邦國是一個濃縮版的小園林，在安哈特－德紹侯王法蘭茲的開明改革建設中，將邦國以一座大園林的概念來興建。中國風園林群開啟了一個新風氣與新典範，開始把原來對園林綠地的規劃轉變成對整個邦國境內的公共綠地建設規劃。這個新典範影響到普魯士的國土規劃，前述的波茨坦就是最好例子，從黎內的規劃圖中（圖3-17），可以看出黎內把波茨坦市與周遭郊區更大範圍的領地結合一起，成為一個整體性的規劃案，其下的公共綠地、公共景觀、公共道路基礎建設規劃，皆以不規則、順應天然地形的道路來連接各地郊區綠地。日耳曼地區第一座中國風自然風景園林群沃里茲面積為 142 平方公里，其面積是英國造園師錢伯斯的丘園面積 1.21 平方公里的 120 倍大，其由王室私人用途

圖 3-17　黎內規劃設計圖〈美化波茨坦周遭鄰近環境計畫平面圖〉（Potsdam, Verschönerungsplan），1833 年。

轉為邦國境內公共性用途，此種轉變是啟蒙開明改革的重要政策之一，鄰國普魯士便受其影響。普魯士國王腓特烈・威廉四世因為受中國風園林群的影響，而擴大此種邦國綠地的規劃與興建，在普魯士國王腓特烈・威廉四世寫給王室御用造園師黎內的信中就提到：

德紹公爵把其公國領地建設成一座大花園，本王沒辦法效仿，因為本人的領土太大了，但是如果就柏林及波茨坦附近的領地，本王還可以慢慢一步一步把這些領地變成一座園林。本人也許還可以活二十年，在這一段時間內，應該可以做一些建設，請您為我設計一份計畫草案。（Der Herzog von Dessau hat aus seinem Land einen großen Garten gemacht, das kann ich ihm nicht nachmachen, dazu ist mein Land zu groß. Aber aus der Umgebung von Berlin und Potsdam könnte ich nach und nach einen Garten machen; ich kann vielleicht noch zwanzig Jahre leben, in einem solchen Zeitraum kann man schon etwas vor sich bringen. Entwerfen Sie mir einen Plan.）[41]

　　信中直接說出普魯士國王想要模仿法蘭茲侯王中國風園林的造園、造國建國方式，從腓特烈・威廉四世的引言中，可以清楚看出，身為大國普魯士的國王，卻直接認可鄰邦小國安哈特－德紹法蘭茲侯王學習東方中國典範，讚美其所塑造、建造邦國的成功典範，讚賞法蘭茲把其統治的公國建造成一座美麗大花園，尤其點明其理念的重要性，指出將國家邦國境土當成園林、花園來規劃，法蘭茲成功建造了一個花園邦國、邦國花園的美麗境土。一如當代東方園林報導，普王間接指出法蘭茲的國土綠地規劃理念來自建造園林的理念與經驗，法蘭茲侯王成為最重要精神人物，是他把傳統私家王室園林綠地轉化成國家國土公共綠地景觀規劃，把更大範圍的

邦土綠化當成是如詩如畫、詩情畫意的自然風景園林來規劃。這封腓特烈‧威廉四世寫給王室造園主管黎內的信，同時也是一封諭令，是普王指示其政府官員規劃國土的策略指令。從十八世紀下半到十九世紀上半，日耳曼地區很多邦國的王室造園師，同時也協助國王進行國土開發的改革政策，一如安哈特－德紹邦國法蘭茲侯王的藝術顧問艾德曼斯朵夫，既是藝術家，也是國策顧問，協助侯王作開明改革。普魯士國王腓特烈‧威廉四世手下造園師黎內也一樣，他是治園藝術家，也是規劃國土綠地的國策顧問。普王腓特烈‧威廉四世給黎內的指令中說明，雖然安哈特－德紹地小物稀，易規劃實踐理想改革，也好治理及管理，卻是普王建造國土的最理想典範。從這件指示中可看出普王認可法蘭茲侯王的綠地改革策略是實際且實用的建國策略，是可以貫徹實踐的國土綠地規劃方案。

早在 1824 年，黎內便已成為王室園林造園師主管，受普魯士國王腓特烈‧威廉四世委託，規劃國王宅邸首府波茨坦城及其周邊郊區綠地，波茨坦不只面積比沃里茲園林群面積大很多，從園林史的角度看，它在美學上也比沃里茲園林群風格要更豐富、更多元。[42] 一如腓特烈‧威廉四世的指示，黎內吸收法蘭茲侯王在沃里茲中國風園林群的規劃概念，把王室私人綠地開放，且與公共綠地、公共建設結合，共同規劃成國家公共景觀建設，其中包括公共硬體設施，交通幹道連結等等。雖然早在前幾任普魯士國王時代便已開始在波茨坦附近，陸陸續續興建為數不少的宮殿與園林，[43] 但真正把這一整塊區域做整體性規劃與連結的工程，則要到腓特烈‧威廉四世才開始，這就是受到沃里茲園林群的直接影響。腓特烈‧威廉四世在這封寫給造園師黎內的書信中就明白承認，指出自己受沃里茲園林群影響。安哈特－德紹侯國法蘭茲侯王之啟蒙開明綠地景觀建設是腓特烈‧威廉四世的理想國土計畫典範，以自然風景園林式與自然綠地式規劃風格為設計主體。黎內 1833 年的規劃設

計圖「美化波茨坦周遭鄰近環境計畫平面圖」（Verschönerungsplan der Umgebung Potsdams von Lenné aus dem Jahr 1833, gezeichnet von G. Koeber）（圖3-17），[44] 圖中的中央正中心位置是無愁苑宮殿園林，計畫圖中擴大原來無愁苑的規劃面積。黎內把這些一座座散落在波茨坦附近各處的宮殿園林，一個一個相互連結串連起來，以形塑王國境內領土整體性的美麗綠地景觀樣貌。腓特烈・威廉四世的「國家園林化」概念主要來自沃里茲園林群，但具體實踐在普魯士國土的整體規劃與綠化建設上，範圍面積不只大大擴張，且被視為國家長久的公共建設目標，如普王自己所提及，是他畢生努力的目標，是未來二十年發展的大方向、大宗旨。[45] 在黎內的計畫圖中可看出以無愁苑為正中心的宮殿花園區域，早在普王老腓特烈（alten Fritz）的腓特烈大帝時代，就不斷地在擴張園林領地的規劃範圍，其間歷經腓特烈・威廉二世、腓特烈・威廉三世到腓特烈・威廉四世。普魯士採購易北河支流哈韋河（Havel）兩岸私人土地後，把其加入公共領地規劃中，1840 年收購貴族薩克羅（Sakrow）在西北邊小村落波尼（Bornim）和北邊波斯德（Bornstädt）兩領地，在普王腓特烈・威廉四世的主持下與造園師黎內的規劃下，藝術家嘗試在這些新採購的地區中，尋找出各個以遠眺景點為目標的景觀視覺焦點並規劃，最後使波茨坦市有一條帶狀公園綠地區域產生。帶狀綠地公園的主體是以與哈維河連結的汪捷湖（Wannsee）為主，北端繼續往北延伸二十公里，可到韋德村（Werder）與卡普特村（Caputh）。帶狀綠地南端往南延伸可到佩茲羅（Ort Petzow）及思維羅湖（Schwielowsee）西邊。[46] 此外，黎內仿效沃里茲園林群的規劃理念，把邦國領土內的大量園林綠地與附近鄉鎮連結，形成一個整體性的綠地規劃網路。十八世紀中期以來，王致誠在其圓明園報導與錢伯斯中國皇家園林報導中，皆強調中國皇家園林內有大量的國家公共建設、設施及「造園就是造國」的概念，[47] 日耳曼東部

邦國安哈特－德紹國王法蘭茲具體把此種中國園林報導與造園理念實踐在沃里茲園林群的規劃與建設上，法蘭茲把來自東方的園林美學理念在地化、本地化，將其實踐在本地邦國的啟蒙開明改革政策上。沃里茲園林群的規劃與建設，在當時代日耳曼地區是非常成功的範例，因此被鄰國普魯士運用在開明改革的綠化邦土運動中，沃里茲對普魯士的啟發功不可沒。普魯士的「國家園林化」，在十九世紀，更成為歐洲現代化城市綠化的重要典範。

普魯士中國風特色

普魯士建造的中國風園林，有幾項重要性與特色：

首先是普魯士中國風園林發展時間比其他鄰邦國還要長久，約在 1751 至 1861 年間，共一百多年，歷經四位國王，其園林建造範圍面積較大，更與建村、造鄉、造城結合一起。例如鄰邦安哈特－德紹國王法蘭茲造園非常成功，但邦國面積較小，兩者成效不同。普魯士直接把當代歐洲最有名、最優秀的中國造園專家請到普魯士，包括來自安哈特－德紹的造園師、建築師，[48] 也包括邀請歐洲最著名的中國園林專家英國造園師威廉·錢伯斯到普魯士設計園林內建設。[49]

此外，普魯士採用不規則的中國風式自然風景園林，是依照自然原有地理樣貌來作造園規劃，它更適合普魯士新時代環保規劃的概念，可達到水土保持與防洪治水的目的。把造園與農耕結合，除為農耕灌溉開鑿運河外，運河也與園林美麗水景設計結合。另外，造園與農耕實驗栽培結合，園林內有新農作耕種實驗，包括葡萄園、橘子園、馬鈴薯種植，還有溫室、暖室花房規劃；園林內也有新農耕技術、新肥料、新植物品種的試種。[50]

普魯士中國風園林雖部分受日耳曼地區第一座中國風自然風景園林沃里茲影響，但普魯士園林與沃里茲彼此是交互影響的結果。普魯士藉由沃里茲園林發展出自我的獨特風格，沃里茲園林在日耳曼地區借用中國風園林建立改革典範的形象，普魯士則藉中國風園林在國際間建立強國及現代化的形象，其間差異在於由地方性轉變成國際性特色。

　　普魯士與中國直接貿易，建立亞洲貿易公司。[51] 商品對園林的影響則更為直接，尤其比起日耳曼其他地區，普魯士因此對中國文化與藝術的接觸更具優勢。由此也可看出普魯士的企圖心及對遠東中國的濃厚興趣，貿易公司的建立，與普魯士本身勢力在歐洲的強大有密切關係，新園林的建造，正是強國形象建立的開始。

　　英國造園師錢伯斯《東方造園論》中，論述中國帝國園內各項建設與設置，除被當成園林裝飾外，更被當成是國家建設成品：

　　……被當成是園林裝飾，同時也被當成是對全國、整個國家有用的物件成品。（ ... serving, at the same time, as an ornament to the Gardens, and as an object to the whole country.） [52]

　　這裡錢伯斯所謂對國家有用的物件成品，就是國家的建築、設備，就如同行文中所論及的觀象臺、動物園、神廟、植物園等，雖然錢伯斯所設計或完成之英國自然風景園林受到東方園林理念影響，但錢伯斯終究未把它們當成公共綠地、公共建設或公共空間來規劃。東日耳曼地區的造園卻不同，他們把王致誠與錢伯斯白紙黑字的東方皇家造園理想付諸實踐，包括造村、造鄉、造鎮、造城的概念都付諸建設。在日耳曼地區，這些園林群並非純粹為私人貴族所需而興建，這是對外開放的王室園林，設計上不單純僅以王室個人藝術喜好為訴求。園林內的部分建築、建設、設備也都對境內子

民或境外遊客，包括歐洲各地的王公貴族、文人雅士或中產階級人士開放，統治者希望藉新時代來自異國的園林造形理念與藝術美學思潮，教化人民美學素養，藉園內博物館、圖書館、展示廳、啟蒙學者紀念碑、古希臘羅馬雕像、農耕區、畜牧區等設施，來展示各國侯王啟蒙新思潮與塑造本地文明之企圖心，這些都正是日耳曼中國風園林的特色。

　　普魯士中國亞洲貿易公司的一些商品被收藏在普魯士的各宮殿中，例如在柏林（Berlin）夏洛騰堡宮殿（Schloss Charlottenburg）及波茨坦無愁苑中都有非常豐富的中國藝術品收藏，它們或是中國進口，或是歐洲製造的中國風成品，宮殿中還設計有中國瓷廳（圖3-18），除置放青花瓷與各類瓷器，宮殿中有中國風家具，這些

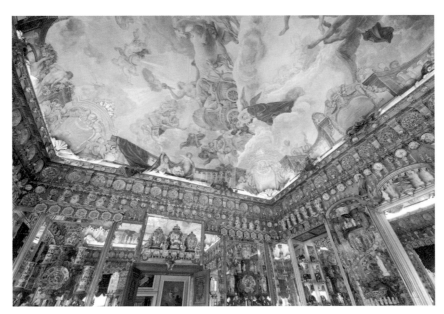

圖 3-18　夏洛騰堡宮殿（Schloss Charlottenburg）中國瓷廳（Room of Chinese Porcelain）。

收藏品的圖像題材，很大一部分是東方山水風景、自然景致與花果、鳥類、植物。在東方山水風景圖像中，很多都以開放無邊界的自然地理風光呈現，花鳥植物以活潑、活躍、具跳動感的造形呈現，這類的自然題材、無邊界概念與流線型設計都直接影響到普魯士的造園設計。

在省視普魯士與中國交流史的發展過程中，發現普國的開明改革，除受歐洲文化影響外，也受異國文化影響，在其現代化過程中，普魯士擁有更多開放性與多元化的元素，中國元素非常重要，是其開放性與多元化的最有力證明。

由普魯士的中國風園林案例，可看出其與英國地區的英華園林及法國地區的中國風園林不同；日耳曼地區造園具有自身的獨特性與時代重要意義。第一，其與英、法兩國最大不同是：普魯士中國風園林強烈與開明改革做結合，前兩者較少作此種結合。第二，普魯士中國風園林最後轉化成公共性的綠地規劃。第三，普魯士中國風園林強烈與經濟、農業發展結合，以促成本國富裕發展。第四，普魯士藉中國風園林在國際間建立起新興強國、富國及現代化的形象。日耳曼地區造園發展出自我的獨特風格，借用中國風園林建立了改革典範的形象。

普魯士地理位置特殊，使其在中國風自然風景園林中，部分帶有東歐色彩，而其新園林風格的影響性更大，因其位於東西歐交界之地，對其園林的影響雖主要來自西歐與中國，但卻對東歐與北歐產生影響。[53] 普魯士造園對匈牙利、俄國造園，以及對東歐的開明改革都產生影響。事實上普、俄之間是交互影響的關係，波茨坦市郊的「亞歷山大計畫」（Alexandrovka project in Potsdam），[54] 把俄風建築與俄式地理景致置入到中國風大綠化中。由此可以顯現出普魯士中國風自然風景園林，除融合歐洲與亞洲風格外，它們與英國、法國中國風自然風景園林不同，融合了西歐與東歐特質。它們

把在園林內所呈現的國際自然風景擴大到園林以外的城市郊區及城市綠地內；以波茨坦為例，城市內部與市郊便被置放入大量國際風景，除了中國風以外，還有義大利風、俄國風、英風、法風、瑞士風、瑞典風、荷風、本地的日耳曼風、埃及風、阿拉伯風等等。[55]園林中展現全球化（global worlds）的概念，這個概念又影響到文化城市（The cultural city）的設計與建造。普魯士在十九世紀初期，便把園林與城市連結，打造出花園城市、城市花園的理想。這個花園城市的概念，最早，部分也是來自中國的影響。

第四章

異托邦鳳梨仙果之西傳

Transmission of knowledge of the Pineapple,
Fruit of the Immortals, to the West

十七、十八世紀歐洲傳教士撰寫了很多有關東方的報導，其中最受矚目的，當屬報導在歐洲從未見過的動、植物及珍貴藥材，這類著作最受歐洲人歡迎。傳教士以相對較客觀寫實之態度報導中國鳳梨，陳述其造形與功用。探索鳳梨在歐洲之圖源發展，不管與早期鳳梨圖像比較，或與當代十七世紀鳳梨圖像比較，耶穌會傳教士之鳳梨圖像都是較為中立之紀錄。

　　十七世紀的鳳梨圖像紀錄，對之後歐洲十八世紀中國風產生影響，鳳梨在中國風中以更多元之藝術創作方式呈現，例如鳳梨由版畫形式轉變成為色彩豔麗之掛毯、壁飾形式出現，或者以三度空間、具臨場感之雕塑、建築或工藝方式呈現，藝術家對鳳梨也有更多正面與多元意義之延伸。整體而言，鳳梨圖像在歐洲中國風中具有物產豐裕之理想桃花源意涵，這個想法追根究底，可回溯到耶穌會傳教士對鳳梨之報導。

　　在眾多對中國動植物的報導中，歐洲耶穌會傳教士卜彌格（Michał Boym, 1612-1659）是最為有名的一位。卜彌格為波蘭學者、探險旅行家，也是到中國傳教的耶穌會教士。他是當時到達中國內地的少數歐洲人之一，根據他個人在中國與亞洲的實地考察與經驗，撰寫與發表了許多有關亞洲植物、動物與地理、醫學等方面之論述。[1]

　　卜彌格約於 1612 年出生於波蘭地區，家族原是來自匈牙利地區的貴族，其父與卜彌格本人皆曾在波蘭王室擔任過御醫。[2] 1631 年加入耶穌會，接下來十二年，他在境內各地包括波蘭首府克拉科夫（Kraków）等地修院學校研讀學習。[3] 十七世紀初歐洲各地耶穌會培訓學員的教育體制基本上有一個共同遵守的學制與模式，在面對自然學科知識內容的傳授上，包括數學、天文學、生物、地理學、宇宙學等方面，各地區因為受科學革命的影響，所採用之授課內容原則上皆相當先進；[4] 以波蘭地區為例，在天文學

與數學方面，主要受到波蘭學者哥白尼（Nicolaus Copernicus, 1473-1543）、日耳曼學者克卜勒（Johannes Kepler, 1571-1630）等當代現代化科學研究之影響，[5] 卜彌格便在這樣的學術背景下受到自然與人文兼備的全才教育訓練，因為其在自然學科的長才，獲得羅馬教皇烏爾班八世（Urban VIII.）的賜福與允許，前往中國，另有學者認為卜彌格也利用其家族雄厚的經濟財力，使得其順利獲得中國之行的允肯。[6] 1643 年卜彌格從葡萄牙里斯本乘船前往中國，沿途經過非洲南端及東南海岸、印度西岸葡萄牙人屬地果阿城、印度南部沿海，再經麻六甲海峽和越南南部，最後 1644 年到達葡萄牙人居留地澳門。[7] 在航行的途中，卜彌格不斷記錄所見所聞。由他旅途中寄回羅馬耶穌會的手稿〈卜彌格神父來自莫桑比克有關卡弗爾國之報導，1644 年 1 月 11 日〉（*Cafraria, a P.M. Boym Polono Missa Mozambico 1644 Ianuarii 11*）[8] 中，可看出他對非洲動植物的觀察與描繪，其中包括水彩畫圖像繪製；卜彌格對非洲的考察主要涉及地理、民族起源、經濟等，以較為自然科學與人文科學的角度為出發點來研究，他對東部非洲居民之衣著、武器、飲食、居住、風俗習慣、宗教信仰、信仰儀式都有陳述，也比較了當地土地貧瘠或肥沃富庶，以上這些卜彌格在非洲的紀錄與收集之地理、經濟、人文資料，對當時歐洲人而言，都是非常重要的親眼見證。卜彌格對印度西岸之植物、水果也都有提及，例如像鳳梨、香蕉等歐洲不曾生產的水果。[9]

卜彌格初到澳門，先在耶穌會學校授課，約 1646 年間前往海南島傳教，一直到滿人入侵、約 1647 年 1 月才離開海南島。[10] 對於一個自然科學家而言，卜彌格來到這個島嶼，就如同發現新大陸一般，海南就像一塊神奇之地（Miracula terra），[11] 他努力地整理他對植物觀察所做的筆記與研究，孜孜不倦地記錄這些植物之形狀、色彩、特性、藥用與日常用途，它們完全不同於歐洲的熱帶植

物，也不同於中國內地所生長的植物，這些熱帶植物分別是椰樹、鳳梨、芒果、荔枝、麵包樹、茶樹等等。[12] 旅居海南無疑是卜彌格一生中最富創作力的時期，在這兒他收集與記錄將出版的《中國植物志》（Flora Sinensis）所需之資料。這本在他仍在世便出版的書，無疑是歐洲，也是亞洲最重要的自然科學著作之一。

啟蒙科學理性之觀察：《中國植物志》鳳梨報導

卜彌格的作品中，《中國植物志》1656 年在維也納出版，[13]《中國醫學之鑰匙》（Clavis medica ad Chinarum doctrinam de pulsibus）1686 年在紐倫堡出版，[14]《中國脈診祕法》（Specimen Medicinae Sinicae sive Opuscula Medica ad Mentem Sinensium）1682 年在法蘭克福出版，[15] 另外他還有許多未發表的手稿，如《大契丹就是絲國和中國帝國，十五個王國，十八張地圖》（Magni Catay quod olim Serica et modo Sinarum est Monarchia, Quindecim Regnorum, Octodecim geographica），簡稱《中國拉丁文地圖冊》或《中國地圖冊》，此份手稿的目錄及地圖現收藏於梵蒂岡圖書館（Biblioteca Apostolica Vaticana）、《中華帝國簡錄》（Brevis Sinarum Imperii description），現存於羅馬耶穌會檔案館（Archivum Romanum Societatis Iesu）。卜彌格一生所撰寫有關對東方的紀錄與報導非常多，內容非常廣泛，從亞洲地圖、亞洲地理、中國文字、中國歷史、中國風俗、中國哲學思想、中國醫學、中國藥學等等，[16] 其中最受人矚目當屬報導在歐洲從未見過的植物、動物及珍貴的藥材。卜彌格記錄與報導中國南方的番木瓜、鳳梨、芒果、枇杷、香蕉、荔枝、柿子、波羅密（PO-LO-MIE）、榴槤、欖如樹（KIA-GIV / Seu Kagiu, Fructus Indicus）、攘波果子（GIAM-BO Fructus）、亞大樹（YA-TA

Fructus，釋迦）、臭果樹（CIEV KO / Seu Goyava Fructus）、桂皮樹、土利攘樹、楜椒、茯苓、大黃、薑等植物。對於動物的報導，在文獻中記錄中國、東南亞、印度、非洲各類少見動物、禽畜，如雉雞、松鼠、豹、綠毛龜、海馬、蛇、鹿、野雞、鳳凰（雖然鳳凰並不真實存在，但卜彌格手繪的鳳凰圖像卻符合中國圖像中的鳳凰造形）、螃蟹等等圖像。[17] 對於東方花草的圖像與報導則包括有牡丹花（一種灌木，最早學名為 Paeonia moutan，今日稱為 Paeonia suffruticosa）、[18] 芙蓉（卜彌格拼寫為 ym yum，今植物學名為 Hibiscus Mutabilis）、蓮花（或荷花）、玉蘭花、梅花、[19] 春秋花等花類。

《中國植物志》[20] 中，有十六幅彩色植物圖像，這些果樹與水果，都是亞洲特有，在歐洲未生產的果類植物，其中好幾類植物更在十七世紀下半葉及十八世紀成為藝術作品中的熱門圖像。一幅被命名為〈FAN-PO-LO-MIE 反〔蕃〕波羅密樹、反〔蕃〕波羅密菓子〉（鳳梨）（圖4-1）的版畫[21]，鳳梨圖像分上、中、下三個圖像，分別是果實、果肉及果樹，周圍則輔以漢字、漢字拉丁拼音及拉丁文解說。版面

圖4-1 〈FAN-PO-LO-MIE 反波羅密樹、反波羅密菓子〉，1656 年。

圖像中最上方是一整粒鳳梨果實的側放圖樣,整個果實中間有光線照耀的部分呈現土黃、橘黃色。整幅圖像的中間部分,也就是第二個圖樣則是果實內部果肉部分,果肉被切割成一半,外圍果皮及果葉被切除,可以看到半面長橢圓形較為光滑的黃色果肉,果肉左方有漢字「菓子」及拉丁字母漢語拼音「Kó git」。版畫中的第三個圖樣是最下方的整顆果樹「反波羅密樹」,整顆植物與成熟果實的圖像呈現。這顆果實與版面中上方側放的果實形狀類似,整個版畫上方的果實圖樣比較成熟。卜彌格這幅〈FAN-PO-LO-MIE 反波羅密〉的圖畫,利用三個不同的圖像來呈現鳳梨植物不同時期的生長狀態,包括外在造形及其內部結構。

在書中鳳梨彩色版畫的右側頁面 G,則配以拉丁文對此種植物的文字說明與解釋。卜彌格以〈Fan-po-lo-mie 或者鳳梨果子(*Ananassa sativa*)〉(FAN-PO-LO-MIE Seu Ananas Fructus),「外國麵包樹果」為標題,[22] 來介紹這種首次在歐洲以文獻方式呈現在亞洲生長的植物。卜彌格說:

> 標題所謂的這種植物,中國人稱之為反(番)波羅密,印度人稱之為鳳梨(Ananas),在中國南方,包括廣東、廣西、雲南、福建及海南島(Hainan)這些地區都有生長,它們原本應該是從巴西被帶到東印度。它們有像薊草般的葉子與根,與洋薊(Artischocken)一樣。當它的果子剛開始結成時,會轉變成千種顏色,但是一旦成熟了,就只是黃色與紅色。非常少的子,子分散在果肉中,果肉中不易找到它的子,子是黑色,就像蘋果的子,種在土壤中便會長出果子。[23]

卜彌格繼續說:

長出果子的那根莖梗或是莖梗上長出的嫩芽及果子頂上長出的葉片，只要切下一塊莖片或葉片，放在土壤中種植，經過一個夏季，這種水果便會長成。這種植物大概比一個半張開的手臂高，有黃色、軟如海綿又多汁的果肉。成熟以後，它有著令人非常舒適的香味，它的汁甜中帶一點酸味。有人說這種水果是最具備溫性特質的水果，因為它的汁可融解鐵，具備一般柑橘果類、寒性水果所不具備的功用。我自己則相信，鳳梨是最具備寒性的自然產物，我獲悉，它們也可用來治療發燒的病人。[24]

卜彌格除了介紹鳳梨的最早產地，及其在中國的分布地、種植方式和果肉的美味外，也使用中醫藥材中溫性與寒性的分類來說明其特性。他說：

在印度及非洲（Caphres）（作者註：「Caphres」原意為「黑人」，此處譯為「非洲」）這種水果是在二月及三月成熟，在中國則是在七月及八月成熟。人們會把這種這麼優良的水果，以醃製的方式來保存，但這種方式不一定能保存它們的自然原味。我真的不知道，這種水果不管在口味或形態造形上，的確都比其他類型的印度水果要優良，我把它們畫成圖片，呈現在各位眼前，各位可以看到它們如何生長，看見人們如何把其圓形外皮削切掉，以準備食用。[25]

卜彌格在文字陳述中把鳳梨歸類為水果中的上品，除了果肉甜美，還具備中醫中治病的療效，更是對其外在形態造形大加讚賞。

植物學、生物學與自然科學之實證紀錄

　　卜彌格手稿所繪製的鳳梨圖像，非常寫實、客觀的呈現鳳梨的真實樣貌，他的觀察非常細膩，不只中肯呈現這個歐洲人陌生的熱帶植物，從其繪製圖像技巧可看出他受過良好的技術訓練。就三個圖樣而言，它們就像是使用現代攝影，未參雜任何加油添醋的修飾，精準呈現這種植物的造形，像受過自然科學的專業訓練，能夠謹守中立分寸。雖然在十七世紀上半葉還未真正有植物學、生物學這兩門學科的成立，但卜彌格的確單就植物與生物的立場來呈現植物的圖像，尤其與同期其他亞洲報導，版畫中背景完全的留白，更說明了此種特質。

　　《中國植物志》版畫圖像中，卜彌格為這種首次出現在歐洲的亞洲植物，書寫下其中國漢字名稱，此處他自己嘗試建立一套拉丁字母拼寫出的漢字發音系統。在圖像右側的頁面中，卜彌格陳述這種植物的起源地與其生長分布地，且依植物屬性，將其分類於薊類，描述其果子成熟的狀態與口味、種植方式、果子的藥性等等，卜彌格除使用中國醫學中對植物的藥性分類，也提出他個人與中醫的不同看法，他的文字陳述一如他的手製圖像，都以中立客觀的外在陳述來呈現。

　　卜彌格所畫的鳳梨圖像與鳳梨紀錄筆記原手稿，至今仍保存在羅馬耶穌會檔案館中，[26] 這兩幅在非洲完成之〈鳳梨〉（Ananas Fructus）圖像手稿（圖4-2、圖4-3），之後也被《中國植物志》所採用，雖然鳳梨有幾種不同類型，但在此時期之鳳梨種類很接近。第一幅畫中，整顆鳳梨果實、果頂短葉片與果底較長葉片都被細膩描繪出來，尤其果實表面六角菱形鱗片與鱗片中之黑點很寫實地呈現鳳梨原貌；第二幅手稿中，除清楚呈現鳳梨果肉內剖面結構外，果頂短葉莖與果底較長葉莖更清楚細膩呈現帶刺的構造。這兩幅手

稿，不管是整顆果實圖，或剖面果肉圖，它們都被後來出版的《中國植物志》採用，但從第二幅手稿中，由其果頂中心帶刺小葉莖向外延伸到大葉莖的紋理，及其右側果實外果皮上凸出鱗片之造形，可看出它比出版發表的鳳梨圖像寫實成分更高，繪畫技巧也更細膩，我們可以判斷卜彌格對鳳梨的觀察與紀錄相對於其他歐洲人是客觀與科學的。

歐洲對美洲、非洲地區新奇植物報導

　　鳳梨這種植物最早源自南美洲的巴西，在歐洲，1493 年 4 月，哥倫布在其第二次美洲探險期間，首次見到鳳梨與記錄鳳梨。[27] 1514 年，鳳梨被引入歐洲西班牙，但只栽培在貴族溫室花房中

圖 4-2 〈鳳梨圖〉，1644 年。　　圖 4-3 〈鳳梨剖面圖〉，1644 年。

供觀賞與研究。[28] 西班牙奧維多（Gonzalo Fernández de Oviedo y Valdés, 1478-1557）在其所著《西印度，海洋之群島與陸地之通史與自然史》（*Historia general y natural de las Indias Occidentales, islas y tierra firme del Mar Oceano*）書中讚美鳳梨味美。[29] 十六世紀下半期（1577至1603年間）義大利畫家李高奇（Jacopo Ligozzi, 1547-1626）曾在佛羅倫斯（Firenze）麥地奇家族法蘭傑西可一世（Francesco I. de'Medici）與費狄南一世（Ferdinando I. de'Medici）手下服務，主要工作內容是以圖像方式記錄十六世紀末時，麥地奇大公家族植物暖房中諸多當時歐洲少見的珍貴植物與動物。[30] 李高奇仔細觀察過麥地奇家族植物暖房裡來自南美洲的鳳梨植物與果實，他所完成的鳳梨圖（圖4-4），算是歐洲較早的鳳梨圖像之一。這幅鳳梨圖以彩色靜物寫生的方式呈現，李高奇是專業畫家，單純以繪畫技巧而言，對鳳梨果實的描繪真實細緻，詳實準確，是當時最逼真的鳳梨呈現。但這些植物、動物圖像紀錄只是麥地奇家族的私人收藏，並未對外出版或發表。雖然李高奇的圖畫只是一幅把果實切下來的鳳梨圖，背景留白，像是植物誌式對植物的紀錄，卻是自然科學圖像的典範，也算是歐洲除了中古時代的藥草紀錄之外，最早記錄異國生物的動植物圖誌。從實證經驗的角度上分析，卜彌格的鳳梨圖繼承了李高奇的圖像傳統，所不同的是，卜彌格所畫的是中

圖4-4 〈鳳梨〉（Pineapple），約1577-1603年。

國南方生長的鳳梨。

　　1563 至 1583 年由義大利學者拉姆奇歐（Gian Battista Ramusio）在威尼斯出版的《航海與旅行》（*Delle navigationi et viaggi. 3. ed. 3 vol.*）[31] 中，有對新世界美洲鳳梨圖像（圖4-5）的描繪；或是 1601 至 1607 年間由尼德蘭銅版畫家德布利（Johann Theodor de Bry）在法蘭克福（Frankfurt am Main）出版的《東印度：各種動物、果類樹木……》（*India Orientalis: Qua...varii generis Animalia, Fructus, Arbores...*）[32] 著作中也有對亞洲鳳梨圖像（圖4-6）的描繪，但真正對中國南方鳳梨報導者，卜彌格當屬歐洲第一人。

　　雖然拉姆奇歐書中的鳳梨圖像比卜彌格的鳳梨圖像早約七、八十年，介紹的是歐洲發現新航路後，在美洲所看到的一種全新、異於歐洲本土的新植物，[33] 但單就圖像本身，卜彌格更真實精確地呈現鳳梨的原貌。《航海與旅行》書中，整幅〈鳳梨〉版畫主要截取整顆鳳梨果子，鳳梨果身頂端有一片一片較小帶刺的長條葉片圍繞，所不同之處，在於卜彌格的頂端葉片較不具條理，像自然由中心向外生成，比較符合真實鳳梨圖像。《航海與旅行》書中的鳳梨果身則像是橄欖球式的正橢圓形，外表由一層一層四圓角鱗片的果皮堆疊而成，與真實鳳梨有較大的差距；卜彌格的鳳梨果身鱗片的六角造形與中央帶黑點

圖4-5〈鳳梨圖像〉（Ananas），1563-1583 年。

則與實物較接近。整體而言，拉姆奇歐的鳳梨圖像，不管是果身的造形、似玉米穀片的果皮形態，果葉或支撐果實的莖梗，都提供了一些鳳梨的基本圖像，若將這幅圖片與十六世紀下半葉歐洲其他對異國水果的報導相比較，它算是相當進步的紀錄。然而若是與卜彌格的報導相比較，卜彌格則更具有客觀性。

尼德蘭銅版畫家德布利所繪製的〈異國水果〉（Fremdländische Früchte）（圖4-6）中，可看到在椰樹（Palma dactylifera）、芒果樹（Mangas）、檳榔樹（Betele）及 Samaca（版畫中植物名稱）為前景與主景之間，有兩株鳳梨（Ananas）植物，鳳梨以整株植物呈現，與卜彌格的鳳梨圖像一樣，樹身與果實被完整呈現，德布利比拉姆奇歐的鳳梨圖像約晚二十年，葉片較為寬肥與短小，葉片邊緣的尖刺也未呈現，不若拉姆奇歐的葉片真實，若與卜彌格的鳳梨圖像相比較，卜彌格才真正呈現鳳梨果實、葉片的真實樣貌，雖然比

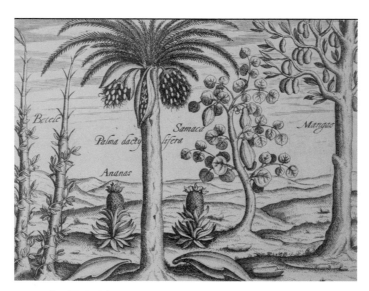

圖4-6 〈異國水果〉，1601-1607 年。

這些版畫圖像完成年代晚了約五十多年，但仍可看出卜彌格的圖像是真正個人的親身見證，非藉轉手文獻圖像資料，否則無法如此真實呈現鳳梨原貌。拉姆奇歐以一個學者的身分，在十六世紀末，嘗試在其著作中完整的統合與整理自歐洲發現新大陸以來，陸續由異地帶回歐洲的當代最新資訊，與傳統書籍中一些累積的認知。[34] 書中描述雖不是出自個人經驗，卻統合了來自新世界的資訊。在拉姆奇歐出版的版畫中，主要以單一植物圖像為主，背景完全留白。這些技巧也都說明其以單一植物為主題，例如鳳梨、玉米等呈現有關植物本身的知識與資訊效果。

德布利家族原出自於尼德蘭的富裕望族，因宗教改革因素，家族遷徙到法蘭克福，德布利在德國開始展開書籍與藝術交易，以版畫家身分出版了二十五大冊的《東印度與西印度旅行集》（ *Collectiones Perigrinationum in Indiam Orientalem et Indiam Occidentalem* ），這些大冊集分別在 1590 至 1596 年間以德文及拉丁文出版，共分六大部。德布利過世以後，由最具藝術天分的兩位兒子以色列（Johann Israel）與提歐多（Johann Theodor）繼承父業，他們陸續出版這個書畫集，由原本六大部發展到最後 1634 年的二十五大部，其中收集了與亞洲有關的圖像，共有一千五百張的銅版畫，[35] 數量龐大，內容題材豐富，對於身處十六、十七世紀交替的歐洲人來說，是認識亞洲重要的啟蒙工具。德布利家族對於亞洲資訊收集的能力及家族本身具備的藝術刻畫技巧都是當代一流，但若與親身到過亞洲的卜彌格相比，其正好缺乏第一手的證據經驗。不管是義大利學者拉姆奇歐或是版畫世家德布利家族，他們出版的旅行記、探險記或亞洲紀錄中的花草果類植物，都是屬於間接的經驗紀錄，但到了十七世紀上半期，繼卜彌格之後，便有更多旅行家、商人、學者、使者開始對亞洲進行記錄與報導。[36]

約 1641 年，荷蘭人艾克福特（Albert Eckhout）在巴西完成

一幅〈鳳梨、西瓜與其他熱帶水果之靜物寫生〉（Still life with pineapple, melon, and other tropical fruits）（圖4-7）油畫，[37] 圖中較寫實地呈現南美洲熱帶地區所生長的果類圖像，其中有一整顆的鳳梨果實斜躺在眾多果類中央上方，果身外部像鱗片、帶尖刺的果皮上還有微帶絨毛的外皮覆蓋整個果實，果頂短小的莖葉很真實，這棵巴西鳳梨真實度並不亞於卜彌格的鳳梨圖，但艾克福特圖中主要呈現熱帶果類的異國風情，卜彌格則同時利用不同圖像來傳達鳳梨植物本身的造形、構造與功能等自然科學的內涵，明顯與艾克福特油畫不同。艾克福特除了於 1641 年完成〈鳳梨、西瓜與其他熱帶水果之靜物寫生〉之外，1645 年也畫了〈東印度市集〉（Marktstand in Qstindien, 1645）（圖4-8），場景是亞洲沿海地區的某個市集水果

圖 4-7 〈鳳梨、西瓜與其他熱帶水果之靜物寫生〉，約 1641 年。

攤，也許是爪哇，圖中除了有鳳梨外，還有椰子、芭蕉、芒果、楊桃、山竹、荔枝、榴槤等熱帶南洋水果。圖中山竹、榴槤為東南亞原生植物，鳳梨雖是來自南美洲的移植果類，但在此處也被看成是亞洲植物的一部分。

亞洲鳳梨圖：美麗想像新世界

　　十七世紀較著名的亞洲報導中，1664 年代表荷蘭東印度公司使團到中國的德國人尼霍夫的著作《荷使出訪中國記》，[38] 書中有十四幅專門介紹中國花草、水果植物的版畫，其中有兩幅鳳梨圖像，一幅以拉丁字母「Ananas」（鳳梨）（圖4-9）標示出來，同幅版畫中也有類似香蕉果樹（Nusa）及檳榔樹等圖像的呈現。另一幅介紹菠

圖4-8 〈東印度市集〉，1645 年。

蘿蜜樹（Arbre de Jaca, Boom Iaka）、菠蘿蜜果（Fruit de Jaca, Vrucht Iaka）（圖4-10）的版畫中也有鳳梨植物圖像，版畫中說明文字以法文及荷蘭文同時出現，兩幅版畫中鳳梨植物的形態極為相似。

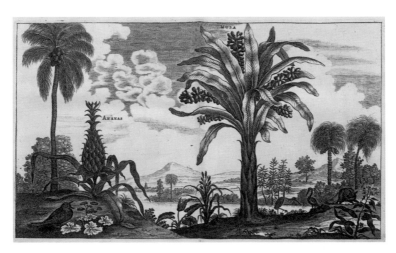

圖4-9 〈鳳梨〉，1664年。

圖4-10 〈菠蘿蜜樹〉，1664年。

單就形態與造形而言，卜彌格與尼霍夫的鳳梨植物看似相似，但仍有細部的差距。尼霍夫著作中的鳳梨果子圖像與真實鳳梨的確不同，果身是下寬上窄，其植物的長條葉莖比卜彌格更長、更寬，它們雖也是由中央地底土壤中長出，但卻往外與往下垂長，莖葉片較軟，葉片周圍也未長刺，反倒像是玉米的莖葉片，與實物有差距。尼霍夫著作中的版畫是以中國自然景物為主題，以山水風景為背景，第一幅「Ananas」（鳳梨）（圖4-9）中，鳳梨植物長在左側前景，最前方是類似香蕉果樹的植物，左右兩側有椰樹襯托，由前景往後延伸，中景是水澤平原，搭襯點綴幾株水岸植物與樹木在其間，再往後是山脈丘陵。版畫中主要以熱帶與亞熱帶植物為主題，除了鳳梨外，較為明顯的是中央前景最大的植物——香蕉樹，它與卜彌格以單一主題為圖像，且背景完全留白不同。卜彌格以自然科學方式來呈現單一各個植物的形態與特徵，沒有任何其他修飾，卜彌格《中國植物志》書中也有芭蕉果樹的報導，版畫〈芭蕉樹，芭蕉菓子／印度與中國無花果樹〉（Pa-Cyao-Xu, Pa-Cyao-Ko-Gu / Arbor Ficus Indica & Sinica）（圖4-11），此幅芭蕉樹與卜彌格其他植物很相似，都是以單一植物為主題，中央芭蕉樹，右側是割下來的成熟芭蕉果，左側是較矮小的芭蕉小樹苗。單就芭蕉果樹而言，

圖4-11 〈芭蕉樹，芭蕉菓子／印度與中國無花果樹〉，1656年。

尼霍夫與卜彌格的兩幅圖像的確很相似，樹幹都是由一層一層樹皮包裹而上成長，芭蕉葉皆由樹幹頂端中心一片一片由內往外生長，兩圖葉片皆為長條圓形，卜彌格的蕉葉較稀疏，尼霍夫較密集，葉片也較為長；兩者最大不同，則在芭蕉果子，卜彌格所畫芭蕉樹頂的葉片中心長出一條顏色較深與較粗的莖梗，連接著往左外側下方垂吊的一串一串顏色較青、較脆綠的芭蕉果串。芭蕉串連結在一個莖梗上，往下方垂吊，最底是淺黃色剛結苞的芭蕉花苞，從形態與色彩上看，它們與真實的芭蕉串很接近。尼霍夫的芭蕉果較圓短，一個一個芭蕉密集串連重疊一起，與真實成熟的芭蕉果不同。尼霍夫另一幅版畫〈菠蘿蜜樹〉（Arbre de Jaca Boom Iaka）（見 p. 158，圖 4-10）中，以介紹中國的果類植物為主，右側是一株被荷蘭文標名為「Boom Iaka」的大型植物，長著大型長瓣及圓形帶刺果子，版畫前景中央是掉落地上的同類巨大果子，且以法文及荷蘭文「Fruit de Jaca, Vrucht Iaka」標示出其名稱，它的果皮像榴槤，帶有向外凸出的刺，雖然這個果類植物占據整幅版畫的主要空間，但左側前景仍可看到清楚的鳳梨圖像。尼霍夫著作中版畫的植物圖像主要都是同時與中國山水田園風景一起呈現，這是出版商與專職版畫家的製作技巧，與尼霍夫本人的手繪圖稿不同。[39] 這些版畫內容，以〈茶樹圖〉（Thee ou Cha）（圖 4-12）為例，都是前景有特別要呈現的植物與果樹，背景是小山丘或山脈，甚或點綴帶有寶塔、閣臺的中國小鄉村景致，其間幾位農民耕作田園之中。

尼霍夫在其著作中陳述對鳳梨之報導：

吃起來味道非常好的是中國果樹中被稱為鳳梨的果實；它們早期來自西印度（作者註：今日美洲），之後被帶到東印度（作者註：亞洲沿海地區，包括好望角以東，一直到達日本），它們在很多地區都長得非常好。這個果實長得幾乎跟檸檬一樣大

小，顏色非常鮮黃，聞起來味道非常香美，它的味道濃烈到若
在房子裡放一顆鳳梨果實，人們經過便會聞到它的香味。鳳梨
果實生長在像是由花朵與葉瓣圍繞而成的灌木叢樹中央上面，
果實很多汁，遠遠看起來很像洋薊，但沒有像洋薊灌叢葉有
刺。灌叢中央伸長出一隻大的莖枝，果實長在莖枝上面，果樹
有兩尺高；莖枝周圍由十五或十六片莖葉組成，這些莖葉與蘆
薈的莖葉有一些像，在這個大莖枝灌叢周圍會再長其他較小的
莖枝，每個莖枝上頭也會結果實。如果要採收成熟果實，把莖
枝割斷便可。只要把這枝被割斷的莖枝再插到土地的土壤中，
植物便會重新生長與壯大，在一年以內便會結鳳梨果實，它的
一般繁殖方式便是如此。[40]

由尼霍夫的這段報導中，可看出他把鳳梨果實比喻像檸檬一樣
大小，是非常大的錯誤，除非有資料可以證明，尼霍夫本人在中國
南方的旅途中看到正在生長的鳳梨小果實，否則只能說明尼霍夫本

圖4-12 〈茶樹圖〉，1664年。

人並未見到真正的鳳梨樹，他的鳳梨紀錄都是借自別人的經驗，或者也可能是出版商自己犯了記錄上的錯誤。這段尼霍夫書中鳳梨的紀錄，大莖枝被小莖枝圍繞，且大小莖枝皆結有鳳梨果實的紀錄也不符合實情。

尼霍夫是荷蘭東印度公司派往中國商務使節團的管事，[41] 1655年8月24日使節團首日抵達中國廣州虎頭門（Heijtamon），在到京城的途中，尼霍夫將其由南方廣州到北京所見所聞與收集的所有資訊、資料，全部記錄下來，這也是荷蘭東印度公司董事會對尼霍夫的指示與其此次赴中的任務。[42] 使節團於1656年7月17日抵達京城，歷經十個月又二十四天的旅程，共出版一百五十幅版畫。尼霍夫是非常用功的記事，一如著作標題顯示，他記錄了所有對中國的見聞，包括城市、鄉鎮、自然、植物、水果與山川等各類主題與各類風貌。尼霍夫著作中的版畫與卜彌格的不同，它們是由出版商所委任的專門版畫家依據尼霍夫所提供的資料，包括個人手繪素描及出版文字手稿為依據跟基礎，再參考當代版畫界對亞洲的最新圖像資訊所完成的版畫作品。[43] 當然尼霍夫個人帶回許多最新資訊，卻仍有部分不夠精確與詳細，這時版畫家就必須依靠自己的專業及想像力，並參考當代其他圖像文獻對亞洲的認知來作畫。只不過，當代的許多圖像資訊並不一定是最精確的記載，例如有些圖像較具有豐富想像力，但不一定與真實的亞洲與中國有關，然而卻較為歐洲人所接受，是具有刻板印象的亞洲圖像。另外，因為對於當代的出版商而言，出版作品必須兼具知識、娛樂與教育、教化的功能，[44] 它們出版的目的並不一定與現代人所理解對事實或真相的追求相吻合。因此，若把尼霍夫手繪圖稿與出版版畫相比較，版畫家的確在尼霍夫的著作中，發揮想像力。卜彌格《中國植物志》書中的版畫比較以其圖繪手稿為出版依據，未添加其他想像。就理性與實證的方法而言，卜彌格的著作版畫比尼霍夫更具啟蒙的意義。單

就植物、果樹圖像的呈現，就可證明卜彌格所出版的鳳梨、芭蕉圖像比尼霍夫作品更接近實物。但尼霍夫的著作，在歐洲則更具旅遊報導的娛樂性與到異地探險的吸引力。

歐洲全才學者基爾學《中國圖像》之鳳梨圖

荷蘭阿姆斯特丹（Amsterdam）是十七世紀歐洲當時出版業最發達的城市。自歐洲地理大發現以來，歐洲人記錄下許多在新世界的發現，包含對美洲、亞洲、非洲等地區文明的介紹，以及這些異國的歷史、政治制度、社會結構、地理、風俗、藝術、建築、科學、醫學、動物、植物、生物等等，這些多元的異國資訊，被記錄在地圖冊、旅行記、探險見聞錄中。當時許多此類紀錄，都是在阿姆斯特丹委任版畫家，配置圖像，再透過出版商出版。[45] 因此出版業雖然在阿姆斯特丹非常蓬勃，但同業間競爭也很激烈。當時尼霍夫的中國親身經歷與見聞是阿姆斯特丹出版商爭相爭取出版的標的，[46] 尼霍夫著作中的版畫是經過出版商與版畫家精心製作而成。1664年此書一出版，便在歐洲造成轟動。尼霍夫從廣州，經過中國許多河流和大運河，幾乎走遍中國南北山川景致，歷經明末清初的人事變遷。另一位在當時歐洲出版東方見聞而大獲歡迎的學者，是在羅馬教廷備受歡迎與敬重的全才學者基爾學教授。不同於尼霍夫曾實際走訪，基爾學本人完全未到過中國，卻利用羅馬教廷在梵蒂岡（Vatikan）的豐富資源，包括在全世界收集到的文字紀錄與圖像資料，及其個人良好的人脈關係，於 1664 年完成當代對中國最完整的紀錄《中國圖像》書稿。《中國圖像》是一部類似百科全書式的巨大著作，收集與記錄所有與中國文明相關發展，其中大部分包括中國自然山川、地理風貌、及植物、動物、生物的生態現象。[47]

基爾學對植物、花草、動物、禽鳥類等生物方面的報導，主要資訊來源就是來自卜彌格。[48]

　　基爾學《中國圖像》受到歐洲讀者熱愛，書中精美的巨幅版畫中，也包含了鳳梨圖像。書中十幅專門介紹中國花草、果類植物的圖像中，有兩幅鳳梨圖。一幅以漢字及拉丁字母標示出鳳梨圖〈Fan Polomie，反菠，Ananas Fructus，Ananas〉（圖4-13）（此處「反菠」是為「蕃菠」，是「外國、異國菠蘿」的意思），圖中將整棵鳳梨植物置放在前景正中央最明顯位置，背景是一片平原景致，幾棵椰樹與木瓜樹點綴其間，背景遠方是城牆外中國塔樓閣臺的城市輪廓。圖片中的鳳梨葉片又長又粗，中間一支較粗的莖梗支撐著一顆鳳梨果實。基爾學書中圖像的鳳梨明顯比卜彌格書中的鳳梨葉片更粗、更圓厚，像是帶汁的蘆薈葉片，雖然也像鳳梨葉帶刺，但仍與卜彌格書中的鳳梨葉及實際的鳳梨葉不同。基爾學書中的鳳梨果實長在中央梗莖上的造形與卜彌格書中所繪如出一轍，基爾學的鳳

圖4-13 〈Fan Polomie，反菠，Ananas Fructus, Ananas〉，
1667 年。

梨果實圖像則更為簡化：果皮表面只是鱗片的組合，鱗片上帶刺的黑點也不再存在，果頂上小葉片上的刺也消失。小葉片變得較寬，柔軟度也較高。雖然整體上，它借用卜彌格的鳳梨造形，但這些細部的修改，都使它們與真實鳳梨圖像產生差距。就自然科學角度而言，並不符合實證精神的表達方法。

　　基爾學的鳳梨圖像，事實上是一幅中國南方農村田園圖，除了中央大鳳梨植物外，周圍還錯落生長著其他較遠、較小的鳳梨果樹，右邊有一隻側坐著的猴子，猴子右手拿一顆鳳梨，放在膝上，左手拿一剝下來的鳳梨塊，正準備送入口中；左側較遠的平原處，有一穿長袍戴斗笠的農夫蹲在土地上耕作。這些景物，搭配背景的椰樹與木瓜樹，呈現一幅對當時歐洲人來說充滿異國情調的美麗田園景象。圖中的鳳梨果樹、木瓜樹與椰樹形態雖與真實植物較接近，但又不如卜彌格所提供的資料不是較為精準的圖像資訊。卜彌格另一幅專門介紹木瓜樹的圖像，被命名為〈Fan Yay Xu 反椰樹，Arbor Papaya〉（此處「反椰樹」是為「蕃椰樹」，是「外國、異國椰樹」的意思）（圖4-14），此幅版畫中央是一株細長的木瓜樹，整個背景留白，木瓜樹兩側是木瓜果實的特寫：右邊是一整顆完整的果實，周圍配以漢字與拉丁字母拼音說明；左邊是剖切一半的木瓜，可清楚看到下尖圓、上寬圓的果肉及種子。果樹上端有一根一根的莖梗往外伸展，末端再長出由五到七片葉瓣組成的大片木瓜葉，木瓜莖梗與葉片從上端，約在樹幹面積的四分之一處開始往上生長，下端則吊掛著一串相連結的木瓜果實。在基爾學鳳梨圖中也有木瓜果樹出現，就在背景左側後方，另外一幅專門介紹木瓜樹的版畫（圖4-15），正是以與卜彌格相同的標題〈Fan Yay Xu 反椰樹，Arbor Papaya〉出現。基爾學書中的兩幅版畫中的木瓜樹造形皆相同，圖源皆是來自卜彌格的木瓜圖，樹幹上垂吊木瓜的姿態也與卜彌格書中一致。卜彌格的木瓜果實是上平圓，中圓凸，下尖圓，基

爾學的木瓜果實則像橢圓形的椰子果。基爾學的版畫家把葉子做了
完全不同的修改，葉瓣造形與卜彌格很像，但簡化很多線條，看來
不若卜彌格的版本細膩精準，整個圖像因為莖葉關係，使人無法辨
識其為木瓜樹。基爾學這幅以木瓜樹〈Fan Yay Xu，反椰樹，Arbor
Papaya〉為標題的版畫，也與鳳梨圖一樣，周遭四處搭配鄉村田園
景致，前景是木瓜樹生長的平原景色，中景有椰子果樹搭襯，再
往後則是峽谷與丘陵。前景除木瓜樹外，還有半顆切開較大較明顯
的木瓜果，一如卜彌格木瓜圖像，果肉、果心、種子都呈現在版
畫中，由這顆半粒木瓜果可明顯看出基爾學的圖像資訊來自卜彌
格。基爾學木瓜圖前景中，有猴子爬木瓜樹，穿長袍戴斗笠的中國
農民，彎腰採收木瓜工作於田園之間。不管是木瓜圖像、或鳳梨圖
像，基爾學在其《中國圖像》中，不只轉用了卜彌格的植物、果樹
資訊，還添加了許多新的想像，這些技巧雖然降低其真實性，但因

圖 4-14 〈Fan Yay Xu，反椰樹，
Arbor Papaya〉，1656 年。

圖 4-15 〈Fan Yay Xu，反椰樹，Arbor Papaya〉，
1667 年。

其充滿熱帶、亞熱帶富庶豐饒的綺麗風光，使這部巨作大受歡迎，間接促使卜彌格的植物、花果圖像在歐洲流傳開來。也使歐洲人在十七世紀下半期開始，利用視覺圖像，真正體驗亞洲南方的異國情調。

　　基爾學《中國圖像》書中有八章主要是介紹中國大自然，如第四章介紹山脈、第五章河流與湖泊、第六章植物、第七章動物、第八章鳥類與昆蟲、第九章魚類、第十章蛇、第十一章礦物。在第六章標題為〈中國之異國植物〉（De exoticis Chinae plantis）中，植物圖像皆來自卜彌格的《中國植物志》，第七章標題為〈中國之異國動物〉（De Exoticis Chinae Animalibus）亦同。除了圖像外，基爾學的動、植物陳述亦主要來自卜彌格。基爾學對鳳梨的文字陳述是直接引自卜彌格《中國植物志》中對鳳梨描述，[49] 基爾學在《中國圖像》中以拉丁文陳述：

> 有一種植物，生長在中國，被稱之為 Kigiu，它們每兩年結一次果子，種子不長在果子內部，而是在果子外部的頭端部分；這種水果在美洲及印度都看得見，那裡的人，他們稱這種水果為鳳梨，中國人則稱之為蕃菠蘿，他們長在中國的廣東、江西、福建省分，有人相信它們最早來自美洲秘魯，之後才傳到中國。[50]

　　在鳳梨植物的陳述中，基爾學簡化與修改卜彌格的說明，卜彌格陳述鳳梨每年結一次果子，基爾學則寫每兩年結一次果子，顯然是基爾學陳述錯誤；對於植物種子不在果肉內也同樣犯了錯誤；卜彌格陳述在中國盛產地為廣西，基爾學則寫為江西，卜彌格說鳳梨源自美洲巴西，基爾學則說美洲秘魯。卜彌格到過廣西，是其親眼所見的紀錄，[51] 基爾學轉寫為江西（Chiamsi）也是錯誤；卜彌格對

鳳梨來源的說法正確，[52] 基爾學則把巴西改寫為秘魯，是錯誤的訊息。[53]

　　基爾學《中國圖像》中第四部第六章〈中國之異國植物〉中，十幅版畫中有五幅植物圖像直接來自卜彌格《中國植物志》，其他植物圖像也是直接或間接來自卜彌格寄回羅馬、或送回羅馬的第一手手稿資料。[54]

　　基爾學《中國圖像》中，除鳳梨果樹圖與木瓜果樹圖是來自卜彌格的圖像外，其他如〈Polomie 波羅密樹〉（圖4-16）也是來自卜彌格的〈Po-Lo-Mie Xu 波羅密樹，Indis Giaca〉（圖4-17），基爾學〈Fructus Innominatus，Piper Hu Cyao 楜椒〉（無名果，楜椒）（圖4-18）圖中無名果樹與楜椒植物是直接取材自卜彌格的兩幅版畫〈Fructus innominat〉（無名果）（圖4-19）與〈Piper Hu Cyao，楜椒，Fo Iim Xu Ken，茯苓樹根〉（Piper）（圖4-20）。基爾學的

圖4-16 〈Polomie，波羅密樹〉，1667 年。

圖4-17 〈Po-Lo-Mie Xu，波羅密樹，Indis Giaca〉，1656 年。

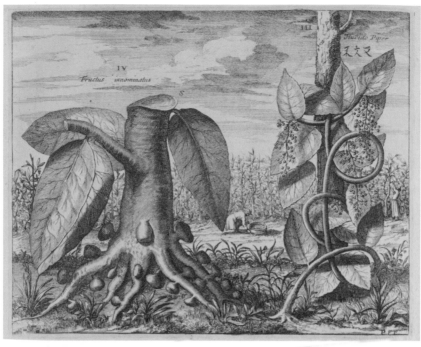

圖 4-18 〈Fructus Innominatus，Piper Hu Cyao，糊椒〉，1667 年。

圖 4-19 〈Fructus innominat〉（無名果），1656 年。

圖 4-20 〈Piper Hu Cyao，糊椒，Fo lim Xu Ken，茯苓樹根〉，1656 年。

〈Rheubarbarum Matthioli〉（大黃）（圖4-21）取材自卜彌格版畫
〈Rhabarbarum〉（圖4-22）中的〈太黃，Tay huam〉。一如鳳梨圖、
或木瓜圖，基爾學的版畫並非單純只是單一植物的呈現，它們都
同時是中國農村田野的綺麗美景，他的波羅密圖，除了果樹外，
還描繪一群中國人圍坐在原野果樹林中的草地上，正在享用圓鍋中
的果汁，一個留著長撇八字鬍、頭戴斗笠站立的中國人，手拿一個
又大又圓的波羅密果，這個果實以誇張的大小呈現，並不符合真
實情景；但這幅田園賞果圖在歐洲卻大受歡迎，之後，這幅圍坐
的人物圖像影響到德國波茨坦無愁苑中國茶亭（Chinesische Haus）
的設計，迴廊四周椰樹塑像、人物塑像的造形與整體空間配置
（圖4-23、4-24）都受基爾學的影響。其他中國風的圖像也相同，例
如法國皇家柏韋掛毯製造廠（Königliche Manufaktur von Beauvais）
在十八世紀初所完成第一系列中國皇室圖像，其中的〈中國皇帝採

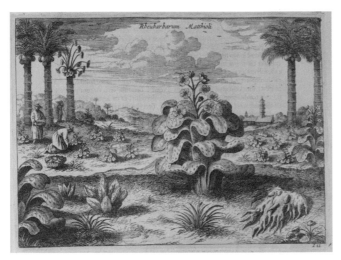

圖4-21 〈Rheubarbarum Matthioli〉（大黃），1667 年。

圖4-22 〈Rhabarbarum〉
（太黃），1656 年。

收鳳梨〉（Die Ananas-Ernte）（圖4-25），中國皇后的衣著服飾髮型飾品都與基爾學的圖像及卜彌格的報導有密切關聯性。[55] 在基爾學著作的版畫中（見 p. 169，圖4-18），版畫家把無名果樹與楜椒樹結合同放在一幅圖中，且把無名果樹從卜彌格的左右方位置對調，基爾學無名果樹左邊也變得較為肥大，版畫右邊的楜椒植物則多畫了被攀爬較粗大的樹幹，這也與實物不同。基爾學其他一幅對大黃圖像〈Rheubarbarum Matthioli〉（大黃）（圖4-21）的描繪，雖是取自卜彌格的〈Rhabarbarum〉（太黃）（圖4-22），但基爾學大黃樹莖葉瓣則被改得更為圓潤，長出的花朵也更高更大、更開放，與卜彌格的大黃花有很大區別。由以上所舉例子，都可看出基爾學版畫中植物圖像真實度不如卜彌格，以十七、十八世紀的自然科學實證方法

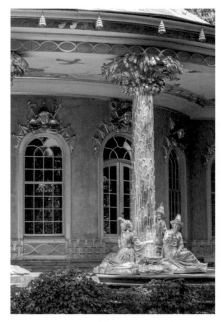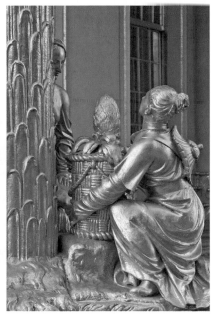

圖4-23、圖4-24 德國波茨坦無愁苑中國茶亭東南迴廊人物與椰樹塑像，十八世紀中。

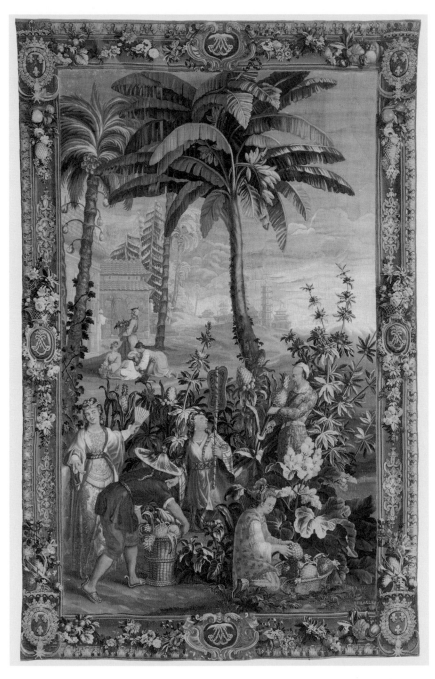

圖4-25　法國皇家柏韋掛毯製造廠中國皇室圖像中的〈中國皇帝採收鳳梨〉，
十八世紀初。

而言，基爾學雖為當時著名的巴洛克全才學者，但對傳遞中國真實資訊，單以植物科學角度評斷，卜彌格比基爾學更具科學啟蒙的意義。但也因為基爾學具戲劇性的文字與圖像報導，使《中國圖像》受到歐洲讀者喜愛，啟發了整個世代菁英的思想。

很多學者認為卜彌格約在 1642 至 1643 年間，從波蘭到羅馬，在羅馬認識來自德國的學者耶穌會教士基爾學，[56] 卜彌格在到中國途中，由非洲經印度南部到中國南方所見所聞的紀錄與所收集資料皆寄回羅馬，這些都是基爾學對亞洲與中國認知的重要資訊。事實上，基爾學《中國圖像》書中第四部〈被大自然驚人藝術技巧美化的中國〉（China curiosis naturae artis miraculis illustrata）中，探討大自然的部分，所主要掌握的資訊，就是卜彌格的《中國植物志》及其寄回羅馬、至今仍保存在羅馬耶穌會檔案館的手稿。卜彌格名字也因為基爾學著作的大受歡迎在歐洲流傳開來。除上述鳳梨、木瓜、波羅密（榴槤）、大黃、楜椒、無名果的資訊來自卜彌格外，基爾學對茶樹（圖 4-26）、椰樹（見 p. 166，圖 4-15）、蓮花、荷花（圖 4-27、4-28）的圖像與文獻訊息也都是來自卜彌格的報導與記錄。[57] 但基爾學著作中的圖像與卜彌格不同，它們不再只是實地經驗的記錄與報導，基爾學書中版畫家把卜彌格對中國植物、花草、水果的紀錄，轉換成藝術創作的重要資源與泉源；藝術家與歐洲人所想像的美麗樂園，都藉由中國植物、花草、水果表現出來，[58] 在基爾學《中國圖像》中，他不再單純以報導式的態度來處理中國題材，他會把看到有趣有意義的中國事物摘取出來，再把它們與歐洲傳統相類似事物做比較，或把中、西兩種事物相混合一起，創造出屬於自我的新事物、新理論，與卜彌格不同，基爾學對中國的報導與書寫方式，成為以後藝術家藝術創作時，爭相模仿的範本。[59] 卜彌格已發表的植物花草圖像及很多未發表的中國資訊，反而藉基爾學作品的普及化，在歐洲流傳開來。

圖 4-26 〈茶或茶葉〉（Cia sive herba），1667 年。

圖 4-27 〈窈〉（Yao），1667 年。

圖 4-28 〈窕〉（Tiao），1667 年。

新視界：全球化下東西藝術交流史

中國明朝末代忠誠摯友：卜彌格

卜彌格在《中國植物志》書中充分表現歐洲人對東方稀有、特有自然花草植物的好奇與欣賞，他嘗試以當時少見的科學求真的態度，以植物研究、生物研究角度來觀察與報導中國植物，他的論述甚至挑戰聖經中：「上帝造萬物」的論述，卜彌格寫道：

> 不管是真先知、或假先知，不管是好人或壞人，人們可以從他們的好行為或壞行為辨識出來，就好像從果子來辨識樹木的好壞。一如基督在聖經新約四福音書馬太福音第二章中所言：一棵好樹，是不會結壞果，一棵壞樹也不會結好果。……無可置疑，依據此項說法，人們也可以很精確的下結論說：世界上許多國家，可以經由它們的樹木與水果來辨識出它們是什麼樣的國家。[60]

由此卜彌格的陳述，也可看出卜彌格的信念：

> 中國非常肥沃的農田上，生長了不只有印度來的水果，這些水果主要生長在帝國境內的南方，即使是歐洲最優良的水果，在中國也有，另外，就是中國自己特有的水果，在這片土地上，這些果類都長得很多。它的居民，驚嘆在帝國境內十五個省分中的各類美麗物產……。[61]

卜彌格在此處非常強調中國土地有如此豐富的自然物產資源，即使中國人不信上帝，仍生長有世界所有最優美豐碩的奇花珍果，這明顯與基督傳統理論發生矛盾，也是一種間接的批判，他的報導方式也促使植物、生物的研究擺脫信仰的束縛，在某種程度上，

也可說間接引發現代植物研究與生物研究的建立。與英國學者達爾文（Charles Darwin）於 1859 年出版《物種起源》（*The Origin of Species*）相比較，卜彌格《中國植物志》自然科學求真求實方法則比達爾文早了約二百年。

1647 年滿人入侵中國南方，清軍占領福建南部及海南島之後，卜彌格逃離海南島，前往安南（今越南之古稱）。[62] 1648 年，明軍打勝仗時，卜彌格到陝西、西安，親自拓下最著名之《大秦景教流行中國碑》之西安府碑文；路途中，他不只看到滿人的入侵，也在河南、陝西、四川、雲南、廣西等地親自記錄了當地動、植物生態，[63] 其中也許包括記錄在這些地區，看到的鳳梨。據估計此時在澳門、兩廣、福建、海南、雲南等地，主要在中國亞熱帶沿海地區及臺灣，已種植有鳳梨果叢。[64]

1651 年因澳門葡萄牙耶穌會關係，卜彌格被任命為南明朝廷使臣，準備出使羅馬，希望向羅馬教廷及其他歐洲天主教勢力說明中國明朝皇帝之困境，且希望歐洲能夠實際支援已受天主教洗禮的南明永曆皇帝，以對抗滿軍。卜彌格帶著南明朝廷寫給羅馬教廷教皇伊諾深斯十世（Innozenz X.）、耶穌會總長盧高（John de Ligo）、威尼斯總督及葡萄牙國王等人的信函返回歐洲，但葡萄牙國王與耶穌會教團皆因不想得罪滿清朝廷而反應冷淡，認為這是中國內政問題，不願干涉。[65] 卜彌格被拘禁，1652 年逃脫禁足，12 月逃到威尼斯，他脫下他一生所堅信的耶穌會袍服，改穿中國朝廷所封賜之明朝文官官服，代表中國，準備會見威尼斯總督，威尼斯政府原想在中國問題上保持中立，卜彌格卻利用其外交手腕，請法國使節說服威尼斯總督接受中國朝廷之求救信箋；[66] 這段期間，卜彌格在歐洲不只代表南明向西方求助，卜彌格也利用此行向西方公布滿清對中國侵略之橫行。1655 年新教皇就位，三年後新教皇亞歷山大七世（Alexander VII.）總算接見了卜彌格，教皇雖同情南明困境，卻

不能提供實質協助，最後寫了一封信給南明皇帝，表示其同理心；另外，這封信卻促使葡萄牙國王約翰四世（Johann IV.）對卜彌格許下承諾，願給南明政權軍事上之支援。帶著這份救援信，1659 年 3月卜彌格回到亞洲暹羅，但中國局勢已完全改變，清在中國之統治基礎穩固，明永曆朝廷被趕到雲南邊境；葡萄牙在澳門之代表因怕喪失與清朝作生意之機會，拒絕卜彌格援助永曆政府之要求，也拒絕提供南明軍事援助。卜彌格無奈，只好私下買一艘海盜船，準備與其他教士由北越返往中國，可惜最後只剩下沈姓中國教士作伴；沈姓教士從最早期，便陪伴卜彌格由中國前往歐洲，之後再返回中國。最後，他們兩人總算進入中國，但卜彌格終究未能再見到南明永曆皇帝，卜彌格因憂慮中國政局，疲勞成疾，1659 年 7 月 22 日病逝於廣西與交趾邊境，[67] 享年四十七歲。

　　卜彌格在歐洲，以一介耶穌會教士的身分，在最重要關頭，褪去歐洲教服，改著中國官服，代表明朝，在歐洲各地尋求國際支援，他是晚明最忠誠的、最信義的摯友；尤其最後，滿清軍隊在中國各地燒殺擄掠，卜彌格更加深體認、認同自己為晚明官員，要為明朝伸張正義。其對滿軍暴行的指控與聲明，更成為最珍貴的當代文獻史料；滿清入關後，官方大量燒毀這類漢人被迫害的紀錄資料，意圖抹去這段歷史。今日，現代研究，更需要藉助歐洲人當時對明末清初中國的紀錄，才可填補這段資料上的研究空白，復原時代原貌與歷史真相。

東方綺麗江南美景圖在歐洲流傳

　　1676 年荷蘭醫生達柏（Olfert Dapper）所發表《尼德蘭東印度公司在中國大清帝國值得紀念的執行任務……》（*Gedenkwürdige*

Verrichtung der niederländischen Ost-Indischen Gesellschaft in dem Käiserreich Taising oder Sina, ...，簡稱為《荷使二次、三次出訪中國記》），書中報導與記錄荷蘭東印度公司（Die niederländischen Ost-Indischen Gesellschaft）商務使團於 1662 年第二次出使中國與 1664 年第三次出使中國的訪問紀錄，與荷蘭東印度公司商務使團第一次出訪中國尼霍夫的訪問紀錄一樣，書中穿插大量大幅精美的銅刻版畫，其中以一幅〈鳳梨果子〉（Ananas Frutcus）（圖 4-29）為主題的圖像，圖中兩株大的鳳梨植物占據整幅版畫版面，與同是荷蘭商務使團尼霍夫的小株鳳梨圖（見 p. 158，圖 4-9、4-10）不同，整個畫面構圖是卜彌格與基爾學兩幅圖像的融合，單就鳳梨植物本身的造形，前景右側巨大的鳳梨果子，果子直接生長在獨立的短莖梗上面，沒有長莖葉圍繞，整顆鳳梨造形與卜彌格的鳳梨圖較為接近，左側中景的鳳梨果樹造形則像是截自卜彌格的鳳梨圖像，或者在兩鳳梨之間的土地上，被切削外皮，只剩半片的果肉，這些都與卜彌格鳳梨造形與鳳

圖 4-29 〈鳳梨果子〉，1675 年。

梨構圖一樣,但達柏著作中的鳳梨圖不如卜彌格細膩,真實度也不如卜彌格,版畫家似乎為強調鳳梨果子本身的造形,特把果子比例加大,且把支撐果子的長直莖梗提高,以凸顯果子造形,但鳳梨果子頂上的葉莖則又被畫得更大,這些鳳梨細部的修改,反而使其真實度降低。在達柏的圖像中,增添了與卜彌格、基爾學不同的背景,雖然達柏的版畫家借用了卜彌格主要呈現鳳梨植物本身真實性的目的,加大放大鳳梨果樹體積與比例,但版畫家也借用基爾學圖像中美麗中國田園景致與農田中農民採收的豐富想像。除了大顆鳳梨果樹外,果樹底下還圍坐了三個中國農民,除了穿著中式領口交叉的袍服外,其中一位手拿鋤頭的農民還留有當時歐洲人想像的典型中國八字鬍;在兩顆巨大鳳梨之間,則有穿短袖手臂強壯的中國農民,他頭上頂著一個由竹籐編織成的方形竹籃,籃中裝滿一顆一顆的鳳梨果實,果實頂部露出鳳梨莖葉。達柏這幅扛著鳳梨竹籃的景象與象徵中國南方田園物產豐收的熱帶植物圖像,以後便常常被運用到中國風的圖像創作中。達柏書中的版畫家除了採用卜彌格版畫中三顆大顆鳳梨圖像及基爾學農村田園耕作豐收景象外,圖中背景最後的右方還描繪農村建築,雖然它是藝術家個人想像力的延伸,它們與真正的中國農村圖不同,但這些建築物卻使這幅中國農村田園圖更為具體,更為實際。

　　達柏是醫生出身,對異國文化有著濃厚興趣,個人積極收集與收藏豐富的異地圖像版畫與地圖冊集,他與當時阿姆斯特丹市長維斯恩(Niklaas Witsen)熟識,兩人有共同嗜好,達柏把他所收集到的所有資訊寫成專書,且把這些書獻給維斯恩(Niklaas Witsen)。達柏對中國大清的報導紀錄《尼德蘭東印度公司在中國大清帝國值得紀念的執行任務……》與尼霍夫不同,它並非是出自其個人的經歷,達柏從未到過中國,它主要是利用所收集到的豐富資料及使節團所提供的一手紀錄,來完成荷使出訪中國的紀錄;這部著作的版

畫內容非常多元，可看出該書版畫家借用當代對中國報導的各類資料，但若單就植物圖像而言，達柏著作可以明顯看出主要受到卜彌格與基爾學的影響，鳳梨圖像就是最好的例子。不管是卜彌格的自然科學式植物報導，或是基爾學及達柏充滿想像的植物圖像，在歐洲漸漸助長中國風的興起，尤其後來版畫中將中國花果植物與異國情調的綺麗江南美景結合，這類組合的創作手法，之後常常被運用到中國風的掛毯、建築、雕像、家具裝飾中。

自十六世紀下半葉以來，歐洲便已有美洲鳳梨版畫在威尼斯出版，以德布利出版世家為例，他們的鳳梨圖最早在 1595 年以德文出版，1613 年因受歡迎，出了德文版第二版，1617 年出拉丁文版。德布利家族所出版的《東印度與西印度旅行集》（*Collectiones Perigrinationum in Indian Orientalen et Indian Occidentalem*）是近代最重要的旅遊紀錄之一，書中所謂西印度，專指 1594 年哥倫布發現美洲以來的美洲地區，東印度則是指亞洲沿海地區，包括從好望角以東，一直到達日本等地。對於東印度的內容主要是記載荷蘭人在 1600 年間到亞洲的紀錄；全部二十五大冊，出版目的是提供給歐洲人世界各地的資訊，雖然它啟蒙了當時的歐洲人，卻也塑造了他們對世界各地的刻板印象。卜彌格《中國植物志》1656 年在維也納出版，雖未再版，但卻是各地重要圖書館的收藏，尤其是當代旅遊見聞錄的重要參考資料。德國人尼霍夫所著之《荷使出訪中國記》，1664 年以荷文正式出版，隔年 1665 年便有荷文版二版及法文版一版，1666 年德文版出版，1668 年拉丁文版出版，1669 年德文二版出版，同年在英國倫敦也有英文版出版，1670 年荷文版三版出版，1671 年英文二版出版，1673 年英文版三版出版，1682 年荷文版四版出版，1693 年荷文版五版出版。在整個十七世紀下半期總共出版過十二版，且以荷、法、德、拉丁、英語等語文出版，數量驚人且流傳普遍。基爾學《中國圖像》1667 年首次以拉丁文出版，

1668 年有荷文版，1669 年有英文選譯本，1670 年有法文版，1672 年柏林有拉丁文選錄本，1674 年有德文盜版。與尼霍夫一樣，基爾學著作也以拉丁、荷、英、法、德文出版，是當代研究東方的重要參考著作。達柏著《荷使二次、三次出訪中國記》於 1670 年出版荷文原版，1671 年倫敦有英文版，1672 年有荷文二版，1676 年有荷文三版，1681 年有德文版。從德布利、卜彌格、尼霍夫、基爾學到達柏，在這些人的出版著作中，對東方植物圖像的紀錄與報導，藉由其不斷的印刷與再版，譯成歐洲各種不同語言，使東方植物圖像普遍在歐洲各地流傳；這些對異國風情的著作中，主要都是以大型精裝銅刻版畫完成，因此也成為全歐各地王公貴族宮廷圖書館、修院教會圖書館與顯赫富裕大家族的重要珍藏品與收藏品，東方的鳳梨圖像，也因為上列這些著作在歐洲的普及，在歐洲各地上流社會流傳開來。

法國王室〈中國皇帝採收鳳梨〉：
亞熱帶異托邦之魅力

　　中國鳳梨植物圖像對以後歐洲中國風的影響主要在兩方面：一是由早期書籍中的插畫，也就是黑白版畫轉變成為五彩繽紛、色彩鮮豔的掛毯、壁紙。二是由平面二度空間之圖畫轉變成為具有三度空間之立體雕塑像或具空間意象的建築造形及室內裝潢。鳳梨植物圖像的影響主要在歐洲皇家掛毯製造廠生產的產品中，或者王公貴族所興建的宮廷建築、庭園建築或室內裝潢中，而鳳梨圖像也都與皇室生活、宮廷題材結合為一體，例如一組十七、十八世紀由法國巴黎博韋皇家製造廠（Manufaktur von Beauvais）生產製造之系列牆毯「中國皇帝掛毯」（Tentures de L'Empereur de la Chine），其中都

有鳳梨圖像，這八幅第一個系列中國皇帝掛毯主要圖像內容是描繪中國宮廷中，皇帝、皇后與大臣之朝廷生活與院內休閒活動。八幅依次為〈謁見皇帝〉（L'audience du prince: Le Prince en voyage / Die Audienz des Kaisers）（圖4-30）、〈皇帝出遊〉（Der Kaiser auf der Reise）（圖4-31）、〈天文學家〉（Les astronomes / die Astronomen）（圖4-32），〈冊封皇帝〉（La collation / Die Verleihung）、〈中國皇帝採收鳳梨〉（La recolte des ananas / Die Ananas-Ernte）（見 p. 172，圖4-25）、〈狩獵歸來〉（Le retour de la chasse / Die Rückkehr von der Jagd）（圖4-33）、〈皇帝出航〉（L'embarquement de l'empereur / Der Einstieg des Kaisers）（圖4-34）、〈皇后出航〉（L'embarquement de l'impératrice / Der Einstieg der Kaiserin）等，這八幅掛毯中，其中便有五

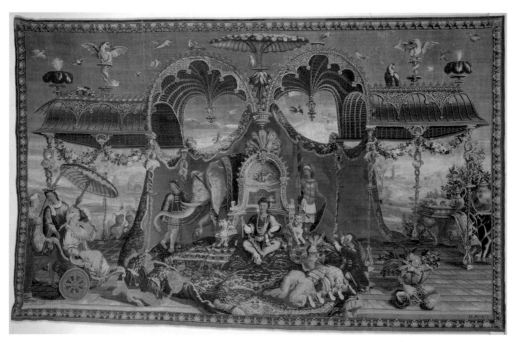

圖 4-30 〈謁見皇帝〉，十七世紀末至十八世紀初。

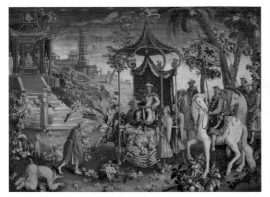

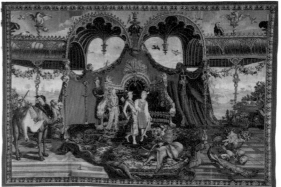

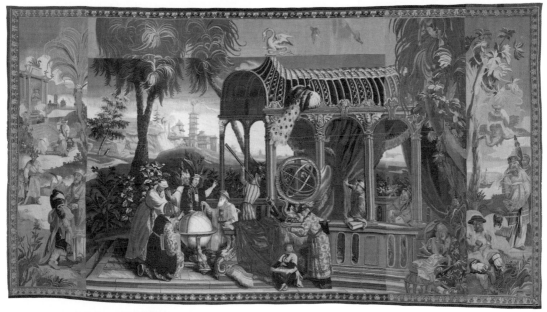

31	33
32	
34	

圖 4-31 〈皇帝出遊〉，十七世紀末至十八世紀初。

圖 4-32 〈天文學家〉，十七世紀末至十八世紀初。

圖 4-33 〈狩獵歸來〉，1685-1690 年間。

圖 4-34 〈皇帝出航〉，十七世紀末至十八世紀初。

幅內容有鳳梨圖像出現，一幅更以皇帝、皇后採收鳳梨為主題。[68]
在〈中國皇帝採收鳳梨〉（見 p. 172，圖 4-25）中，整幅掛毯畫面是以
郊外田園景致為背景，兩棵熱帶植物椰樹與木瓜樹之前，是一群圍
在鳳梨田的工作人群，畫面最左側，頭戴金色圓箍皇冠的皇后，身
著鑲紅色花飾的金色長袍，外搭內滾豔紅之淺藍外袍。皇后手拿半
開的扇子，正在指揮眼前一位農民採收，農民半彎著腰，雙手扶著
剛採收的一大竹籃鳳梨，由農夫右手肌肉分明的紋理，可看出籃中
沉重豐收的成果；農夫右側一位頭綁長辮、手拿芭蕉扇的女子頭側
昂，面對右側的中國皇帝。皇帝身著與皇后一樣紅花紋飾的金色袍
服，面對一株幾近與人等高的鳳梨植物，皇帝雙手扶著一株鳳梨果
實，正準備將其收割。畫面中央最前方，另一位侍女雙膝下跪於
一大竹籐籃子前，籃內是剛採收的一顆顆鳳梨果實，侍女雙手捧著
其中一顆處理。這個果園內主要生長鳳梨，另外還有看似大黃的植
物，以及其他藝術家自己想像的果樹植物。圖中鳳梨果實基本上呈
現了其原本樣貌，但莖葉則有不同造形，有些莖葉像長條蘆薈葉
片，有些像香蕉葉片，有些則是較短較薄的莖葉，就如同當代其他
東方旅遊報導中的各類鳳梨圖像的插畫，充滿著各種想像造形。這
幅掛毯並非為呈現真實中國南方景致，或真實中國宮廷生活而製
造，它主要利用造形美麗、色彩鮮豔的熱帶花草植物與豐收果類來
塑造東方烏托邦的形象。此處中國成為歐洲人眼中美麗的理想國
度，總是四季如春，長年百花盛開，物產豐富；[69] 這幅充滿詩情畫
意的人間田園仙境，在中國皇帝與皇后的指揮下，進行鳳梨豐收的
採割工作，就如同其他同時在歐洲流傳模仿中國皇帝春耕祭祀儀式
的歐洲皇室春耕犂田圖一般，[70] 例如〈約瑟夫二世皇帝春耕犂田〉
（Kaiser Joseph II. führt den Pflug）與〈法國王儲路易十六春耕犂田〉
（Kronprinz Ludwig XVI. am Pflug）（見 p. 69，圖 1-41、圖 1-42）兩圖，
圖中皆利用在位者皇室下田耕作犂田，表達在賢能皇帝及王儲的理

性治理下，國家富裕安康、國泰民安與開平盛世的一片繁榮景象。

這八幅法國皇家生產製造的「中國皇帝掛毯」中，有五幅掛毯中有鳳梨圖像的出現，顯而易見，鳳梨已成為東方中國皇朝的重要圖像元素之一。在〈謁見皇帝〉（見 p. 182，圖 4-30）掛毯中，圖像最中央是中國皇帝盤坐在宮殿內半圓形孔雀羽毛裝飾的寶座前，入朝晉見的大臣跪拜伏趴於地，皇后坐在有傘撐著的車子上，周圍是充滿異國情調風景圖像，如孔雀、仙鶴、大象等奇鳥異獸與色彩豔麗的珍奇花草，皇座前方右側地上放著一大籃田園採收的異國農作物產，如穀物、花果等等，其中一棵帶莖梗的鳳梨倒放在竹籃前，成為豐收的象徵；鳳梨與其他有龍飾的寶座華蓋一樣，都成為中國皇權象徵物之一。[71] 另一掛毯〈皇帝出遊〉（見 p. 183，圖 4-31），以自然風景為場景，遠處背景是中國城市輪廓，整幅圖構圖中央是中國皇帝，由四位男子抬轎，坐在華麗的龍飾寶座上，正往前行走，周圍一片色彩豔麗的自然風景環繞，到處長滿具異國情調的各色鮮豔花草植物。右側騎馬隨扈之後，是一棵巨大椰樹與紅果樹，皇帝面前的地上，生長著繁茂植物，面前一人身著紅袍服，正在撒花，這人正後方，也就是掛毯左側，長有一叢花草植物，兩株鳳梨果實大一小生長其間，此處鳳梨再度成為中國皇帝出遊圖像的重要搭配元素。鳳梨位置之後，是一手拿圓規、一手拿天文球儀的禮部欽天監官員、德國傳教士湯若望（Johann Adam Schall von Bell, 1592-1666），[72] 在此幅掛毯中，鳳梨與天文官都是皇朝盛世的象徵。

「中國皇帝」系列〈天文學家〉（見 p. 183，圖 4-32），這幅收藏在德國伍茲堡（Würzburg），也由皮洛特皇家製造廠（Manufaktur Pirot）製作的掛毯中，[73] 主要描繪中國宮廷天文學院，也就是欽天監中天文學家對天文學與科學的研究與探索。整幅圖之場景仍然是以自然風景為陪襯，背景遠處左側是中國城市輪廓圖，此處應是北京城的城廓。圖中右半部由一座紅銀相配華麗華蓋所覆蓋的欽天監

觀象臺所占據，除了中國皇帝與湯若望外，還有其他學者也都利用現場的各項天文與科學儀器，正進行天文與天象的觀察與探索；欽天監的觀象臺則由美麗的自然花草植物所環繞，右側、左側及背後皆有大棵的椰樹、熱帶灌木植物，這些植物都長有色彩豔麗、造形奇特的美麗花朵；右側大棵椰樹下，再度出現鳳梨植物，這顆鳳梨保有與其他掛毯一樣的果實造形，其莖葉呈長條曲折，像玉米植物的葉莖，是取材自尼霍夫《荷使出訪中國記》的插圖版畫；此處鳳梨再度成為熱帶、亞熱帶茂密繁盛代表。掛毯圖像利用各類具異國風味的自然元素來凸顯東方烏托邦生活的實踐，尤其把熱帶植物與天文學結合，把中國朝廷對自然科學的提倡研究[74]與中國本地美麗風土景觀、自然豐裕物產之圖像結合一起，以塑造中國皇室文明開化的先進形象。

系列掛毯〈狩獵歸來〉（見 p. 183，圖 4-33）中，中國皇帝與皇后剛從狩獵回宮，在宮殿內華蓋與寶座之周圍放滿了各類狩獵捕獲物如野鹿、野雞、野鳥等等，這些野生動物的圖像根源是來自十七世紀歐洲本地藝術典藏室與王宮貴族對異國動物標本的收藏。[75] 右側前方再度出現裝滿田園採取的異國農作物產，鳳梨果實出現其中，此處狩獵所捕獲野生動物與農作果類莊稼植物結合，都是十八世紀中國物產豐裕的象徵，至此鳳梨在歐洲代表物產豐裕的正面形象確立。

事實上，在製造生產「中國皇帝掛毯」之前二十年，法國皇家便已開始製作大型掛毯，主題有「法王路易十四歷史」（L'historie du roi Louis XIV. [ca. 1665-1672]）及「印度掛毯系列」（Tentures des Indes），[76] 很明顯前者以路易十四為主題，主要為宣揚法國王朝的王朝體制與國家威望；後者印度系列則充滿熱帶叢林之異國情調，其中一幅〈大象〉（L'Éléphant）（圖 4-35）中，便有鳳梨與其他甜美熱帶果實。[77] 二十年後「中國皇帝掛毯」系列的完成，則是

將前兩者結合一起，是君權體制與東方異國豐裕風情的組合；中國皇帝系列在皇家製造廠主管貝哈格（Philippe Behagle, 1641-1705）主持下，由三位著名畫家弗南薩爾（Guy Louis Vernansal, 1648-1729）、貝蘭（Jean-Baptiste Berlin de Fontenay, 1653-1715）與蒙諾耶（Baptiste Monnoyer, 1636-1699）於 1686 至 1690 年間共同完成，畫家們先將系列題材畫在厚硬紙板上，皇家製造廠再依硬紙板畫，轉作畫在掛毯上。[78] 中國皇帝系列一出，銷售成績非常好，受到歐洲各國各地王室的喜愛，到 1731 年為止不斷有再複製的紀錄，總共有一百幅大型掛毯完成，[79] 依據 1733 年一份當代文件紀錄，正可說明它的受歡迎程度：

> ⋯⋯ 這些以中國為題材的描繪，是皇家製造廠中最富吸引力的作品，這些描繪稿圖不斷地重複使用，以至於到最後人們幾乎無法再辨識其稿圖內容。[80]

圖 4-35 〈大象〉，約 1690 年。

這些掛毯除在法國，也在法國以外地區為其他國家或私人所收藏，雖然法國柏韋皇家製造廠也接受法國王室以外其他客戶的訂單，但仍受法國皇家政府的控制與管理。[81] 因此我們可以推測，在某種程度上，法國王朝的確利用中國皇帝與東方物產豐裕之自然景觀，來影射本地專制王權，且為其宣傳。系列掛毯中鳳梨圖像因此也藉由中國皇帝系列的受歡迎，在歐洲流傳開來，鳳梨植物代表國家富裕、王朝安泰的形象，普遍可在十八世紀的中國風中找到相類似的圖像意義。

普魯士腓特烈大帝〈品嚐鳳梨人像群〉：富庶豐饒之象徵

鳳梨植物圖像代表天堂樂園美果，甚至有治療藥效的功能，已普遍成為十八世紀歐洲藝術創作歡迎的題材，德國地區更有三度空間立體藝術的鳳梨創作出現，例如普魯士國王腓特烈大帝（腓特烈二世）於 1754 至 1757 年興建位於波茨坦無愁苑的中國茶亭，[82] 圓形茶亭外露迴廊周圍有鍍金的中國人物雕像群，其中東南迴廊，由雕像家海穆勒（Johann Gottlieb Heymüller, 1718-1763）所完成〈品嚐鳳梨人像群〉（Ananasesser）（圖 4-36），[83] 在腓特烈大帝與藝術家的規劃下，中國田園農村採收樂趣與品嚐鳳梨之悠閒圖像，由過去二度空間的平面圖畫轉變成與真實人物一般大小的立體實物；從空間效果而言，它更具臨場感、現場感，這個三人一組的大型採收鳳梨人像，圍繞在一棵大的椰樹下，其中一女子身著長袍服，一腳跪地，另一腳扶持著裝滿鳳梨果實的竹籃，雙手同時提著鳳梨竹籃，這個被移植到普魯士宮殿庭園中採收鳳梨田園趣的中國人物群，因被鍍上金色更顯金碧輝煌；這類如詩如畫的中國田園景致，

以三度空間的立體真實人物大型雕塑方式呈現，在當時歐洲是前所未有的藝術創舉。[84] 不管是法王路易十四主導，由博韋皇家製造廠完成的中國皇帝皇后採取鳳梨掛毯圖，或是普魯士腓特烈大帝指導的鳳梨採收雕像群，除了來自卜彌格對鳳梨正面描述與評價之影響外，[85] 它們主要也取材自尼霍夫、基爾學與達柏的黑白色二度空間平面呈現之版畫圖像。[86] 另一可能性是波茨坦茶亭的鳳梨採收群像受到法國皇家製造廠採收鳳梨掛毯的影響，法式掛毯採收圖中人物也是以真實大小呈現，它所營造的和樂田園氣氛及皇室重視農作採收的象徵意義，皆與茶亭相同，甚至兩者對東方生活的描繪目的，都不在呈現真實的中國：它不是寫實地報導中國南方農村田園耕作，也不是對皇室生活的實際紀錄，與其他藝術創作一樣，它們反而試圖創造一個前所未有的人間樂園景象，是歐洲藝術家自己拼湊真實與幻想的淨土。藝術家們想像在中國皇帝專制理性開明的治理下，[87] 東方風情圖像中色彩豔麗、詩情畫意，在中國皇宮內氣氛祥

圖 4-36 〈品嚐鳳梨人像群〉，十八世紀中。

和中又帶奢華氣質，[88] 是當代文明開化的典範，同時也是歐洲上流社會學習的榜樣。

物產豐裕與科學發達結合之中國圖像

　　中國鳳梨之藝術圖像成為豐衣足食之象徵，中國則成為伊甸樂園之代表，在這個充滿幻想、童話色彩的國度中，人民富裕、快樂地生活在一片花香鳥語、嫣紅柔綠的大自然懷抱中。更重要是，在這個環境中，欣欣向榮的大自然同時與中國的自然科學研究結合，並呈現在朝廷禮部欽天監，也就是歐洲人眼中天文科學院中對自然科學之提倡與中國科學之先進發展。正因為自然物產之富裕與科學之發達，才促成了這幅花團錦簇、歌舞昇平、文明開化與社會秩序和諧之中國形象。鳳梨植物圖像與中國官吏、或天文科學儀器之結合，是十八世紀在歐洲很受歡迎的藝術創作題材，1728 年在德國奧格斯堡（Augsburg）發表，由版畫家恩格布列希（Martin Engelbrecht）所完成六個系列的〈新中國人物與中式飾樣〉（Neüe Chinesische Figuren samt Dergleichen Ornamenten）中，[89] 其中有一幅被命名為〈中國官吏，或稱王朝、國家官吏〉（Chinesischer Mandarin oder Königlicher, Staats Minister）（圖 4-37）的銅蝕刻版畫，畫中最中央位置是身著朝服的中國官吏手執拐杖，由背後手扶遮傘的隨扈陪同，雙人站在一座似中國牌樓之下，周圍以異國花草果樹陪襯，除了左右兩邊的巨大椰樹外，最明顯當屬前景正中央的鳳梨植物果實，可以清晰辨識它是十八世紀被歐洲人所認同的鳳梨模樣。[90] 事實上，此時歐洲藝術家對鳳梨的創作，比較不在於植物真實性、科學性的呈現，反而比較是借用異於歐洲本地果實的特殊造形與對五穀豐登的正面意涵作延伸，就如同此處把鳳梨、椰樹花草植物與中

國官吏結合，強調把富饒領地與選賢與能的理性國度結合。

十七世紀下半葉以來，中國文官制度之論述與中國官服之圖像開始在歐洲流傳，例如德國學者基爾學 1667 年出版《中國圖像》中，便提到中國官服之重要性，且讚美中國政治體系的運作，他把中國比喻為柏拉圖之邦，中國是東方之理想國，把中國仁君之治比喻為賢能之治，他陳述皇帝把國家朝政交由科舉考試選拔出來的文人來治理，這些文官都是有學養的哲學家，仁君之治就是把天下交給哲人來治理。[91] 因此中國文官與官服圖像在十七、十八世紀普遍代表國家政體的健全發展，著官服的中國官吏則是賢人與智者的代表。一幅約 1720 年出版的版畫〈高貴的凱高理先生在其遊樂宅中〉（Der Hoch Edle Herr Kiakouli in seinem Lust Hause）（圖 4-38），

圖 4-37 〈中國官吏，或稱王朝、國家官吏〉，十八世紀。

圖 4-38 〈高貴的凱高理先生在其遊樂宅中〉，約 1720 年。

圖中中國官吏身著官服在家中用餐，周圍有傭人服侍及拜訪叩拜者，正中央官吏座位之後有一條大型掛毯簾幕，上面有由鳳梨果實圖紋所繪製成之圖樣，此處文明官吏與甜美鳳梨再度結合。十八世紀鳳梨圖像在德國南方成為中國風創作中比較受歡迎的題材，事實上在歐洲其他地區也有，它們會以各種型態出現，以涼亭的建築造形、燈座的形式、座鐘的雕塑、壁紙中變形抽象化的鳳梨紋飾、工藝漆器上的手把、或床架上的裝飾品等等。南德畫家、版畫家與出版商羅格（Gottfried Rogg, 1669-1742）所做〈一對中國情侶於奇異風格裝飾框邊之中〉（Chinesenpaare in grottesker ornamentaler Umrahmung）（圖4-39），[92] 圖畫周邊是充滿奇形怪狀的框邊造形，其內是庭園風景，圖中央一座噴泉有兩位戴中國官帽的雕像人物作為裝飾，噴泉之前站著一對男女，身著袍服的中國紳士俯身向右邊站立的仕女問候，框邊的裝飾中有人頭、龍、植物等各類充滿異國風情的圖像，最前方中央一隻造形美麗的大蝴蝶頭頂上方伸長出一株鳳梨，在這一片奇花異草、珍禽異獸環繞之庭園中，鳳梨再度占據最明顯位置，成為這對才子佳人幽會的重要景觀圖像。不管是眼前這般花好月圓、嫣紅柔綠的場景，或周圍環繞之展翅飛龍、盤蛇、椰樹、畸形頭像、中國半身人物像等

圖4-39 〈一對中國情侶於奇異風格裝飾框邊之中〉，十八世紀上半。

等，鳳梨顯然成為這對天成佳偶海誓山盟的伊甸樂園象徵物。

代表物饒豐裕，處處欣欣向榮的異國花草植物圖像常與中國官吏、天文科學儀器同時出現在中國風的藝術創作中，例如約1740年完成，在德國南部艾斯特登宮殿（Schloss Aystetten）瓷廳（Porzellanzimmer）中，有一組中國瓷作壁磚，其中就有中國天文官觀測星象的藍白青花瓷樣（圖4-40），[93] 一位戴官帽的中國官吏正在右下側使用巨大的望遠鏡觀察左上側流星天象的運行，周圍襯以各類枝葉茂盛的異國花草植物與珍禽異獸，以烘托這般開化文明國度中之良辰美景。十七世紀以來，經由歐洲耶穌會傳教士的書信報導，使歐洲人得知在亞洲有悠久的曆學研究，從西元前500年到西元1000年，共一千五百年；中國朝廷對天象有最可靠、最完整的紀錄，甚至在基爾學的報導中，中國天文學院有三千九百年的歷史，比歐洲古希臘羅馬時代之天文學研究歷史更悠久，[94] 雖然中國曆學研究在當時已百病叢生，但經由耶穌會傳教士的美化，欽天監便成為科學院的楷模，歐洲各地學者、藝術家利用中國欽天監與對曆學的研究，鼓勵歐洲王公貴族對天文、數學等自然科學作研究。十八世紀，天文科學研究圖像更是與象徵東方桃花樂園的異國花草植物果類圖像結合，普遍成為科學發達與國裕安康的美麗新圖像，例如約1750年由讓·皮萊芒（Jean Pillement, 1728-1808）所完成絲製壁飾〈天文學家〉（圖4-41），[95] 就是同類的圖像藝術創作。

除了波茨坦無愁苑中國茶亭有巨型採收鳳梨塑像外，在德國南部烏茲堡的法琴海姆（Veitshöchheim）庭園中有中式茶亭（1763-1774）（圖4-42、4-43）的建造，[96] 亭頂上方設計四株較大型的鳳梨果樹，其下有四株大型椰樹支撐，茶亭正面還安放《易經》的八卦圖。

十八世紀的中國風壁飾中也常有鳳梨紋飾圖樣的出現，例如約於1735年在法國南部里昂皇家製造廠（Manufaktur von Lyon）完成之絲製壁飾（圖4-44）中，[97] 便有變形之奇岩怪石與流線曲折之異

圖4-40 〈天文學家〉，約1740年。　圖4-41 〈天文學家〉，約1750年。

圖4-42 法琴海姆庭園，中式茶亭設計　圖4-43 法琴海姆庭園，中式茶亭，
手稿，1763-1774年。　　　　　　　1763-1774年。

　　　　　　　新視界：全球化下東西藝術交流史

國花草植物陪襯之中國人物，鳳梨與其他想像之果樹穿插其間，這些圖樣應是來自法國藝術家讓‧雷維爾（Jean Revel, 1684-1751）、讓‧莫登（Jean Mondon）與貝萊（Bellay, 1795-1858）等三人的素描手稿，[98] 但最初圖源仍是要追溯到十七世紀傳教士與通商使團的報導紀錄。另一幅在里昂皇家製造廠生產之紅底絲製壁飾（圖4-45）中，[99] 是以一種類似中國山水圖樣，搭配具異國風情的珍果奇樹圖樣，圖中有鳳梨果樹陪襯，大型椰樹上還長有類似鳳梨果瓣或榴槤果瓣的果實。這個將中國山水畫、梅花樹與各類熱帶豐裕果樹結合之圖像，更凸顯包括鳳梨等熱帶、亞熱帶果實，不管其造形真實度如何，已漸漸具備代表東方中國之美麗景象。

圖4-44　中國風山水花鳥圖，約1735年。

圖4-45　中國風山水花果圖，約1735年。

鳳梨藝術造形全球化

　　鳳梨原產於南美洲巴西、玻利維亞、巴拉圭的亞馬遜河流域一帶，1492 年，哥倫布到達美洲時，鳳梨已由加勒比海居民帶到中南美洲的西印度群島種植，也在中美與南美各地播種。鳳梨可能在哥倫布第二次航行到加勒比海時，將其帶回歐洲；約十六世紀，西班牙人把它帶到菲律賓、夏威夷、印度、馬來地區與中南半島。[100]十七世紀時，鳳梨傳到中國有兩種不同說法，一種說法認為鳳梨經由中南半島之陸路方式進入中國廣東，稱之為「波蜜」。[101]另一種說法認為鳳梨經由葡萄牙人傳入中國澳門，再由澳門帶到廣東、海南島，最後進入福建、臺灣。[102]在此之前中國地區並未有鳳梨生長，因此在中國藝術圖像傳統中，也不曾以鳳梨為創作題材，一直要到十八世紀，藉由歐洲人對鳳梨引發的藝術創作興趣，才間接影響到中國工藝品，例如中國乾隆時代廣東製造之自動鐘、自鳴鐘，有兩件來自廣東進貢給皇帝的座鐘（圖 4-46、4-47），都有鳳梨植物的裝飾銅製塑像，一個放在鐘身中間以鍍金形式呈現，另一件則把鳳梨塑像放在鐘頂最高處，莖葉為綠色，鳳梨果實以白紅兩色亮石鑲嵌，兩件鳳梨皆以精緻工藝打造，表現出非常奢華的裝飾效果，這也是清代廣東專業工匠特殊巧藝，因此成為定期進貢到朝廷的貢品，成為宮廷奢華裝飾品。[103]十八世紀在歐洲，鳳梨以工藝品的形式出現非常普遍，例如成為燈飾品、[104]或成為床架上的裝飾雕物，[105]又或是日常生活的器物，例如某個在路易十五時代的巴黎製作的日式漆器罐子，[106]蓋子上有著鳳梨雕飾手把。這些都說明鳳梨在十八世紀已普遍成為藝術創作題材，享有正面形象與意義。歐洲學者包括傳教士、通商使者、旅行探險家等人對中國南方及東南沿海之觀察與記錄，尤其是圖像記錄與報導，完全不同於傳統中國文人、藝術家對中國之圖像呈現。在中國藝術表達中，包

括山水畫、花鳥畫、建築工藝、器物、庭園等藝術中，不管是二度空間、或三度空間之藝術表達，在內容與題材上，仍是以所謂「中原」文化，比較正統之元素為題材，尤其是對自然環境的觀察，仍是以寒帶、溫帶氣候之植物花草為主要題材，例如以梅花、菊花、桃子、李子等為主。十七世紀以來，歐洲人到中國東南沿海、海南島所見到許多令其為之驚豔的熱帶與亞熱帶植物花草，如椰樹、木瓜樹、香蕉樹、荔枝樹、鳳梨樹等等，並做了圖像紀錄，它們完全不同於中國文人之觀察。這些歐洲人記錄下的中國植物花草，不只補充了歐洲植物學中對亞洲植物認知的空白，對中國人來說，也填補了對亞熱帶、熱帶植物認知之不足。正因為這些鳳梨、椰樹、

圖 4-46
銅鍍金廣琺瑯水法開花仙人鐘，
乾隆時代（1736-1795）。

圖 4-47
銅鍍金琺瑯轉花葫蘆式鐘，
乾隆時代（1736-1795）。

香蕉樹、芒果樹、荔枝樹等亞洲熱帶植物圖像被帶回歐洲，且不斷被歐洲藝術家在中國風中借題發揮，使它們變成富庶中國的重要象徵。以鳳梨為例，這些熱帶植物，甚至藉由歐洲藝術創作，反過來影響中國，使中國在工藝創作中也出現鳳梨圖像。

　　歐洲旅遊報導中對中國鳳梨之介紹，引發了以後歐洲「中國風」中對鳳梨題材的興趣。卜彌格以相對較客觀寫實之態度報導中國鳳梨，以較為自然科學之方式描繪鳳梨圖像，且對鳳梨價值做較為正面的記錄，包括陳述其造形特殊、果肉色彩多變又甜美、營養價值高、醫治療效等等功用。雖然鳳梨造形與歐洲地中海地區生產之洋薊（Cynara cardunculus, Artichoke）造形類似，有些藝術家會相互借用彼此圖像，但歐洲最早鳳梨圖是十六世紀初對美洲鳳梨之介紹，不管與早期鳳梨圖像，或與當代十七世紀鳳梨圖像比較，卜彌格之鳳梨圖像都是相對較為中立之紀錄。十七世紀鳳梨圖像紀錄對以後十八世紀中國風產生重要影響，鳳梨在中國風中以更多元之藝術創作方式呈現，包括繪畫、雕塑、建築、工藝等類型。例如鳳梨由十七世紀版畫之形式轉變成為十八世紀色彩豔麗又填加異國山水風情之掛毯、壁飾形式出現，或者以三度空間、具現實感、臨場感之雕塑藝術、建築實體或工藝品方式出現，在這些藝術創作中，藝術家對鳳梨進行了更多正面又多元意義之延伸。整體而言，鳳梨圖像在歐洲中國風中具備四季如春、百花盛開、物饒豐裕理想桃花源之意涵，應回溯到卜彌格對中國鳳梨之報導。

改變歷史的水果：鳳梨
倫敦聖保羅大教堂之抽象化鳳梨金頂

　　今日，倫敦市中心最核心的城市地標聖保羅大教堂（St. Paul's

Cathedral），此建築搭配一座巨大圓頂，坐落在其正大門入口兩側的宏偉座塔，塔頂最高處，裝飾兩顆造形紋飾抽象化、風格化的金飾鳳梨果實（圖4-48～4-50），視覺效果鮮明。這兩座造形抽象化、

圖4-48 倫敦聖保羅大教堂，1666年設計。

圖4-49
倫敦聖保羅大教堂，座塔塔頂鳳梨金雕，
1666年。

圖4-50
倫敦聖保羅大教堂 西面入口立面圖，
1675-1710年興建。

風格化的鳳梨金雕，本身就是一種文化藝術交流的產物；從造形分析，它們更像是鳳梨與洋薊、薊類果實與五針松果（Pinienzapfen）的融合造形，是歐亞植物的混合體。這類因藝術造形交流而產生的創意，展現了時代新氛圍，凸顯對異國風情的濃厚興趣；藝術家在創作的過程中，或者把歐洲地中海植物洋薊與異國美果鳳梨結合為一體，或是把東方中國與歐洲古代豐饒的造形象徵 [107] 結合一起。這類創作技巧的運用，一是來自十七世紀下半期以來，歐洲人對異國風情植物的報導方式，二來是樂於把中國與歐洲古典時代做比較。這座 1666 年由雷恩（Christopher Wren, 1632-1723）設計的教堂，左右兩座高聳座塔上的風格化鳳梨融合洋薊、松果的金雕

（見 p. 199，圖 4-49），成功塑造倫敦市的現代開放形象。雷恩為天文學家、建築師與城市規劃專家。他以其自然科學家的智慧與認知，將科學理念融入到其建築與城市設計中。他同時是啟蒙時代知識分子的典範，因為對自然科學的興趣，在其所設計穹頂內加入天文學技術的視覺效果外，更對外來異國、異域文化充滿濃厚興趣，因此把鳳梨金雕置放到最明顯重要位置。他是當代前衛、先進、開放的化身。事實上在其原來設計的聖保羅大教堂（圖 4-51），中央圓頂與兩側

圖 4-51 倫敦聖保羅大教堂，圓頂設計圖與圓頂金雕鳳梨，1666 年。

座塔之上，皆設計有鳳梨金雕。這坐落在半圓穹頂之上的金雕鳳梨設計，刻意被雷恩拉長抽象化，轉化成鳳梨紋飾的視覺藝術效果。雖然，最後，這座穹頂上拉長的鳳梨金雕未被實踐，而被圓球十字架取代，但兩側座塔抽象化鳳梨金雕仍照原設計完成，展現十七世紀倫敦與英國對異域植物與造形融合的熱情與興趣。

英國建築師錢伯斯之鳳梨建築

　　十八世紀中期熱愛中國園林與東方建築的英國建築師錢伯斯，在經過多年對東方中國建築的研究後，曾為倫敦附近的皇家丘園（Kew Garden in Surry, London）規劃園林與設計中國九層寶塔；這之間，錢伯斯也設計過鳳梨穹頂的建築（圖4-52）。這座蓋在蘇格蘭（Scotland）斯德齡郡（Stirlingshire）鄧莫爾公園（Dunmore Park）內的「鳳梨閣」或「鳳梨屋」（The Dunmore Pineapple），最初於1761年，由鄧莫爾的伯爵約翰・默里（John Murry）所建造。期間默里伯爵曾到美國出任維吉尼亞州（Virginia）最後一任殖民地總督，回英國後，繼續整建鳳梨閣。此座「鳳梨閣」（或稱「鳳梨亭」），建

圖4-52 「鳳梨建築」北側立面設計圖（North Elevation），十八世紀中。

築下半部殿身，為一類似古典希臘羅馬式的神殿，但殿身為八角形狀，建築上半部，為一整個鳳梨的半橢圓造形；最底，連結神殿座身的部分，是鳳梨果實最底部連結鳳梨的長葉莖；其上，為半橢圓形鳳梨果實，鳳梨本身高約十四公尺，果實表面為一片、一片似鱗片的果瓣彼此連結，這裡最特殊之處，為鳳梨造形擺脫以二度平面方式呈現，也非只是小型雕像展現，而是以更大型約十四公尺高度的三度空間建築形式呈現，單就視覺效果而言，更為大型、顯著、鮮明及印象深刻。

這座鳳梨造形的圓頂，展現設計師與石匠的絕佳工藝技巧，成就這個時代最佳典範。一片一片鱗片型果實果瓣，如此真實精準地被打造出來。為因應季節天然氣候災害，每個彎曲的石頭葉瓣（圖4-53）部分的功能是排水，以防止霜凍冰雪損害。不管是最低與最頂的鳳梨葉片，或果實上堅硬鋸齒狀果瓣，都被巧妙機智地分成不同區域與層級，讓水不會被積聚囤集在任何部位，更確保冰凍被困的水，不會損壞精緻雕刻的石頭造形。

鳳梨閣並非傳統歐洲造形（圖4-54），但整體設計卻一體成形；鳳梨果實建築體與其下八角亭坐殿皆為同一種石材，凸顯視覺效果上的和諧一致性。八角坐亭外圍有七面哥德式拱形窗戶與同形之歌德式拱門，鳳梨本體與坐亭，形成 2：1 的比例，展現歐洲古典秩序與和諧。

單就本建築的鳳梨造形，雖看似古怪奇異，違反歐洲古典建築秩序與精神，但對十八世紀的不列顛人及歐洲人來說，卻充滿了冒險犯難、驚險刺激的異國風情。尤其此時在歐洲貴族名流間，引發鳳梨熱潮，鳳梨同時也象徵奢華、權力、財富與聲望。

建築師錢伯斯在他的丘園設計中，已大力借用各類型建築風格展現世界大同、天下一家、全球公民、地球村的理念與理想。為蘇格蘭鄧莫爾庭園設計一座鳳梨建築，是他世界一家理想的再度展現

與對異域文化紮實認知的體現，再度證實十八世紀啟蒙運動中，藝術家所強調對外來文化的開放與多元精神的提倡。

農業技術革新：歐洲鳳梨園暖房

自十五世紀末，1492 年哥倫布到達美洲以來，鳳梨已漸漸成為歐洲上流社會珍貴罕見美食。十七世紀，又因為與遠東、東亞、東南亞的密集接觸，認識到中華大帝國的偉大文明，在歐洲菁英分子與上流社會之間引爆鳳梨藝術熱潮。除設計創造各類鳳梨藝術造形，如在版畫、繪畫、家具、掛毯、窗簾、壁紙、瓷器、石刻、

圖 4-53 蘇格蘭，鄧莫爾鳳梨閣暖房，鳳梨果實葉瓣局部，1761-1776 年。

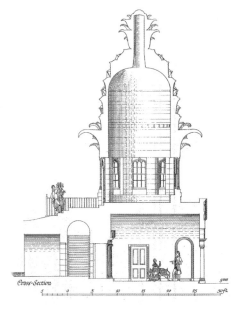

圖 4-54 鄧莫爾鳳梨閣暖房，立面與剖面圖，1761 年設計，1761-1776 年建造。

雕像、玻璃工藝、建築等大量使用鳳梨圖像外，歐洲人也開始嘗試利用人為的努力與實驗，在歐洲本地種植鳳梨果樹。事實上，錢伯斯在蘇格蘭的鄧莫爾設計的鳳梨建築，就是一座在當時算先進前衛的溫室暖房，建築內部裝有爐子加熱系統，可提供暖房額外熱量。系統的設計，可使熱空氣在溫室牆壁結構之間的空腔循環流通，促使整個溫室溫度提升，以種植亞熱帶植物。正因為錢伯斯智慧的設計，開始暖房內鳳梨的種植，鄧莫爾園林內的鳳梨建築，事實上是一座暖房式鳳梨園。它克服了北方寒溫帶氣候所無法培育熱帶植物的困境，是植物培育實驗場與自然科學研究上的一大突破。不只鳳梨藝術創作，這類鳳梨園的興建，在十七、十八世紀的歐洲，漸漸成為新熱潮，鳳梨園、鳳梨暖房不只是先進技術的象徵，更是財富與聲望的代表。英國國王查爾斯二世（Charles II.）於 1677 年在英國種植第一株鳳梨，歐洲各地君主與貴族也開始在其統轄領地建造暖房鳳梨園，進行種植鳳梨果樹的實驗。在一幅約 1676 年完成的油畫中（圖 4-55），英國皇家園藝師羅斯（John Rose）手中正拿著一顆鳳梨，屈膝向國王查爾斯二世敬奉本地栽植仙果的成果。1723年，倫敦切爾西花園（Chelsea Gardens of London）建造一座「鳳梨爐」（pineapple stove），用以加熱暖房及培育熱帶植物。1733 年法國國王路易十五（Louis XV.）於凡爾賽市建造一座溫室種植鳳梨。俄羅斯凱瑟琳大帝（Catherine the Great of Russia）曾經品嚐在其自家莊園種植的鳳梨。至此，整個歐洲上流社會引爆鳳梨熱潮，鳳梨成為改變歷史與藝術史的水果與藝術品。

因受亞洲、美洲影響的歐洲，在歐洲象徵富饒、繁茂、溫暖的鳳梨藝術、鳳梨暖房、鳳梨園開始在歐洲各地蔓延傳播開來，與此同時，它們又反過來影響到亞洲與美洲對藝術的創造。在亞洲地區，鳳梨非中國傳統圖像藝術，藉由歐洲影響，清朝宮廷與民間也間接引發鳳梨藝術之創作。在美洲新世界（圖 4-56）是鳳梨的發源

地，而美國殖民地與歐洲一樣，對鳳梨予以高度評價。十八世紀從加勒比海與南美洲進口到美國的鳳梨非常昂貴，顯示其高貴身分。1751 年，喬治‧華盛頓（George Washington, 1732-1799）在巴貝多（Barbados）品嚐鳳梨，更建造一座暖房鳳梨園。這類鳳梨園暖房成為十八世紀時代工程奇蹟，因為當代進步技術設計，提供恆溫與日照，也因此可以在全球溫帶地區種植熱帶水果。這些加熱的溫室果園，成為西方人炫耀個人財富與地位的好方法，不只鳳梨，芒果、橘子皆成為受歡迎的作物，尤其鳳梨，更在藝術創作中扮演重要角色。

圖 4-55 〈皇家園藝師羅斯與英王查爾斯二世〉（Royal Gardener John Rose and King Charles II），約 1676 年。

圖 4-56 《巴西自然史》（*Historia Naturalis Brasiliae*）封面上色版畫，1648 年。

新視界：全球化下東西藝術交流史

臺北大稻埕鳳梨黃金歲月

　　鳳梨植物，最初在十五、十六世紀，從美洲傳到亞洲，再由歐洲人對美洲與亞洲的鳳梨報導與紀錄，十七、十八世紀大量出現在西方文獻與圖像紀錄中，開啟歐洲對鳳梨藝術創作之濃厚興趣，到十八與十九世紀，因為歐洲之現代工業化與世界殖民，鳳梨藝術也因為全球西化，開始對世界各地藝術產生影響。二十世紀初，亞熱帶臺灣，受到日本殖民政策影響，開啟現代化工業生產，大量農作物進入現代化加工，也進入國際市場。鳳梨加工罐頭外銷，是一最佳成功案例，鳳梨藝術圖像也成為奢華富貴象徵。1929 年，富商葉金塗建於臺北大稻埕之「金泰亨商行」，為現代西式三層紅磚建築，每面外牆三樓最高處女兒牆上的平拱山頭內，有商行商標「泰」字，兩旁（圖4-57、4-58）左右下方各以一整顆鳳梨浮雕為陪襯裝飾。鳳梨雕工展現果實本身的寫實度與真實性，鳳梨由長形蕨類植物葉片圍繞，凸顯熱帶、亞熱帶自然景觀風情。雖然半圓拱山頭內有純西式及東西混合之花、草飾帶環繞，但「泰」字、鳳梨果實與蕨類葉片等圖樣，卻鮮明呈現富饒臺灣亞熱帶地理自然環境特色。屋主葉金塗以生產罐頭致富，當代人稱「鳳梨王」，其建築在大稻埕富商建築中，借用順勢如意的「泰」與豐饒「鳳梨」的結合，展現葉金塗雄厚的財富實力，也是臺灣在東亞經濟實力發跡開端的典範代表。

　　時至二十一世紀的今日，鳳梨對於西方世界而言，仍充滿南亞、南美富庶溫暖的異國風情。從全球化的視野觀察，鳳梨藝術已從區域性的植物圖像變成國際化、世界性的代名詞。

圖4-57　臺北大稻埕，「金泰亨商行」（今「臺北城大飯店」），
面保安街上立面建築體，1929年。

圖4-58　臺北大稻埕，「金泰亨商行」（今「臺北城大飯店」），
面保安街立面建築體半圓拱山頭，1929年。

第 五 章

從龍虎圖看歐洲龍與亞洲龍之交遇

Encounter of European and Asian Dragons from the Perspective
of Chinese Dragon and Tiger Images

德國人基爾學於 1667 年發表拉丁文著作《中國圖像》，此書是歐洲第一部全面介紹中國的百科全書，題材廣泛，內容豐富又多元，自然與人文並重，包含地理、自然、植物、動物、天文、科學、政治、宗教、文化、藝術等各方面，書中穿插六十多幅大版印刷精美的圖片，是巴洛克時代思想的濃縮，在十七、十八世紀時，本書是歐洲對東方報導中最受矚目、最受重視的著作之一；王公貴族、富豪紳商皆樂於收藏此書；藝術家、人文學者、自然科學界也常摘錄引用此書。基爾學以歐洲人的觀點出發介紹東方，他對東方的消息與知識主要來自他到過東方旅行的幾位學生，雖然是藉由這些學生提供的資料，基爾學仍發展出一套屬於自己的中國觀。除了利用歐洲學者帶回羅馬的田野調查報告書，以及用科學方法測量出來的新資料外，也嘗試用自己發展出來的自然觀分析中國，提供另一個觀察中國的角度。

把自然看成龍體

　　基爾學《中國圖像》書中，分六大章段，其中一大章段便是介紹中國的自然現象與山水風景，他花了許多篇幅與論述來探討中國自然景觀與堪輿學觀念，除文字外，書中更穿插大幅醒目的銅板雕刻版畫，這些版畫使歐洲人能更實際地想像中國的自然景觀與人文現象。在以〈中國山脈及其美妙非凡‧令人驚嘆讚賞的自然奇蹟〉（De Montibus China Stupendisque Natura, qua in iis observantur, Prodigiis）為標題的章節中，穿插有一幅版畫〈江西省山脈〉（Mons in provinciam Kiamsi）（圖 5-1），畫中群嶺山峰上有兩獸對立，其一為龍，另一為虎，皆是群嶺山脈的一部分，基爾學在文字描述中指出，此龍虎山坐落於中國的一個省分，是自然界的奇蹟，

是大自然的傑作。[1]

　　基爾學說，龍虎山、佛山之外，中國山脈也都具有特殊造形。除了形容自然界的外形像生物體與有機物的形狀外，它的內在結構與形成因素也被基爾學用有機動物或人體的比喻來解釋；他把中國山脈看成是有活力、具生命力的生物體，所以在圖中把山脈用動物或人型呈現出來，彷彿大自然也像人類有感覺、有思想，也像藝術家，具創造力、會突發靈感、創造藝術作品。這個具特殊造形的龍虎山，便是自然造物的傑作。[2]

　　在版畫〈江西省山脈〉中，山峰上之兩獸，其一之龍，有蝙蝠形翅膀，體呈「S」字形環拱狀，筋骨式鱗紋像甲冑般覆蓋全身，頭似羊或狼，有耳朵及兩角，張口吐舌，裸露利牙，雙目向下怒視，腿肘肌肉結實，足為五爪，有利指，尾部隨著身體運動而向上甩動。龍四腳蟠踞山峰，姿態剛健有力，正作撲向對面老虎之狀。

圖 5-1 〈江西省山脈〉，1667 年。

而由老虎身上之黑條花紋及矯健身軀可看出此獸應是一隻花豹。基爾學的龍虎對峙圖像，可回溯到文藝復興時期達文西素描手稿及受達文西影響的義大利柏馬佐花園（Bomarzo, 1550-1580）遺址內的龍獅雕塑作品。基爾學這幅龍虎對峙圖與達文西素描手稿〈龍與雙獅打鬥圖〉（Kampf eines Drachen mit einem Löwenpaar）（圖 5-2）有很多相近處：兩龍都蟠立在左上側，張口露顯尖銳牙齒，且吐舌伸向對面之敵獸，對面對立的動物也以相同姿態回應之，張口吐舌作欲撲狀。在羅馬北部奧爾維耶（Orvieto）附近的柏馬佐花園有一組〈龍獅石雕群像〉（Darstellung von Drachen und Löwen）（圖 5-3），花園中以三面立體空間效果來呈現龍與獅的對立場面，此處龍獅對立姿態也與龍虎對立版畫有相似處，龍再度以高姿態，由上張開大嘴，撲向對面下方的獅子，最大不同處是柏馬佐花園龍雕造形與中國龍有幾分相似處。且柏馬佐園中，動物間介於舞蹈嬉戲與打鬥對抗的場景，更是充滿中國韻味。

圖 5-2 〈龍與雙獅打鬥圖〉，Lucantonio degli Umberti 依據達文西素描所製作版畫，約 1510 年。

圖 5-3 〈龍獅石雕群像〉，柏馬佐花園，1550-1580 年。

借用歐洲傳統龍的圖像

　　基爾學猜測在這個世界上的確有龍的存在，其於 1665 年出版之《地心世界》（*Mundus subterraneus*, 1665）一書，有一章為〈地心世界之動物〉（De Animalibus Sulterraneis），基爾學在書中詳細分析世界各大洲的龍，除文字敘述同時又附加版畫圖像，以具體說明各地龍的區別，這些圖片是摘自 1640 年阿多凡狄（Ulisse Aldrovandi）發表的《蛇與龍之歷史》（*Serpentum et Draconum Historia*, 1640）。[3]《地心世界》中，有帶翅的兩腳瑞士龍（Draco Hebreticus bipes et alatus）（圖5-4）、體型像公雞的巴西利斯克（Basilisk）龍（圖5-5）等各類龍，當時很多人都認為這個世界的確

圖 5-4 〈瑞士帶翅兩角龍〉，
1665 / 1678 年。

圖 5-5 〈巴西利斯克龍〉，
1665 / 1678 年。

有各種不同的龍存在，最著名的例子便是蘇黎士大學物理學和數學教授修伊茲勒（John Jacob Scheuchzer）。修伊茲勒收集了許多人看到龍的資料，且在十八世紀出版了《1702 至 1711 年瑞士龍在阿爾卑斯山脈地區所途經之路線》（*Uresiphoiteo Helveticus, sive Itinera per Helvetiae Alpinas Regiones Facta Annis 1702-1711*）。他嘗試對龍進行全面性綜覽式的分析，試圖建立一門「龍學」（Dracologie）學科。[4] 基爾學《中國圖像》中的中國龍其實就是把阿多凡狄《蛇與龍之歷史》及基爾學《地心世界》兩書中所介紹的各種龍混合組合。《蛇與龍之歷史》與《地心世界》的龍有一共通特性，牠們都是危險動物，一如現實生活中的其他巨大猛獸或怪物，會危害人類；[5] 基爾學《地心世界》有兩幅版畫〈來自瑞士琉森（Luzern）的維埃托（Vietor）在皮拉圖斯峰（Pilatus）屠龍〉（Viator quidam Lucernensis in monte Pilati apta suis Draconem, Vietor aus Luzern tötet den Drachen auf dem Berg Pilatus）（圖 5-6、5-7），版畫中躲在阿爾卑斯深山中的龍，像是撒旦一般，恐嚇人類，因此如第二幅畫所示，這些龍應受到英雄的屠殺。[6]

　　基爾學 1646 年出版《光線與陰影之極高藝術》（*Ars Magna Lucis et umbrae*），書中一幅〈月節〉（Mondknoten）（圖 5-8），圖中有一條軀體做很多次環繞迴轉的無角長龍，此處用龍體呈現月蝕循環的狀況，用龍頭及龍尾表現由月南蝕到月北蝕的轉換過程，用龍體與線條之交疊表現白道與黃道之交疊，十九年輪迴一次，[7] 借龍體呈現大自然裡宇宙、星辰、時空之交替與密切關係。同一本書另一幅版畫〈天體星象人〉（Der astrologische Mensche）（圖 5-9），圖中央一解剖人體雙手張開，身體內部內臟器官由線條牽連至兩側表格，它指明大宇宙與小宇宙，也就是星球與人體器官的互動關係，表格中用文字說明，列出人體各器官、組織結構與宇宙自然界的關係。[8] 它也跟〈月節〉（Mondknoten）一樣，呈現月蝕與龍體

圖 5-6、圖 5-7〈來自瑞士琉森的維埃托在皮拉圖斯峰屠龍〉，
1665／1678 年。

圖 5-8〈月節〉，1646 年。

（生物體）、大宇宙與小宇宙之關係，把宇宙人體化、生物化，大宇宙就像人體或龍體，反過來亦同，人體或生物體內的運行就像一個小宇宙。基爾學是羅馬耶穌教會學院（Collegium Romanum）數學、物理學、哲學、語言學等各學科教授，經由其在中國傳教的學生衛匡國而得知中國地輿學知識，[9] 基爾學在其中找到與自己相同的理論；一幅原來自中國嵩山的〈內經圖〉（圖5-10），圖中可看到道教把大自然人體化的理論，畫中自然風景圖同時也是一個側面坐立的人像圖，其頭經由一個管道由上往下連接，與身體內的元氣及能源接通，這條人體內的元氣經脈，也像堪輿學中的龍脈，顯示人體或龍體與大自然相類似的運作功能。

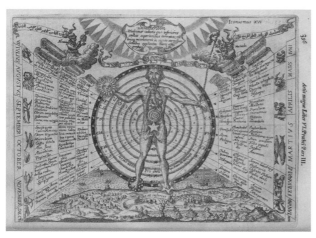

圖 5-9 〈占星人體〉，1646 年。

圖 5-10 〈內經圖〉，依據北京白雲觀翻印，黑墨拓印於紙上，1886 年。

報導中國龍具有正面象徵意義

雖然基爾學在《中國圖像》所論是來自中國的龍虎圖，但書中的龍卻與中國龍的圖像沒有相似處，這個龍虎對峙的圖像部分，來自西方寓言神話故事，龍在此處是帶有翅膀的爬行動物，有著肉食猛獸的前爪，口中噴出火焰或毒汁。從外型看，《中國圖像》〈江西省龍虎山〉版畫中的龍有著歐式外型，但在意義上卻借自中國傳統；基爾學跟歐洲人說，在中國有龍盤踞之處，便會為人類帶來好運、幸福：

> 他們相信不只是家族的富裕與幸福需仰賴牠們（作者註：這裡指的是龍），即使是城市，或各省域，甚至整個帝國都仰賴牠們帶來好運。（... à quilus omnem adversam prosperamgue fortunam non familiarum solam, sed urbium, provinciarum, totius Regni credunt dependerc.）[10]

基爾學認為中國堪輿師把自然當成龍體，對其愛護並尊敬有加：

> 他們細心研究山脈造形，希望能夠找出龍穴所在地，尋出龍的穴脈與內臟，堪輿師們不辭辛勞地在土地上面尋出這些帶來好運的地方，例如龍頭、龍尾或龍心。（Unde pro sepulchris and struendis montis figuras, diligenter examinant, venas omnes ac viscera rimantur, sumptibus nullis aut laboribus parcunt, ut felicem scilicet terram obtineant, caput puta, vel caudam, vel cor Draconis）[11]

基爾學在此處強調龍與大自然之密切關係，且為歐洲人介紹：在中國，大自然就像龍體，兩者都非常尊貴，是有機體，不可任意開發，否則會受傷害。基爾學強調，在中國，城市修建、墓地設計或建橋鋪路都須經過堪輿師對自然環境及龍體的研究考核。[12]

　　龍的正面意義也可在《中國圖像》另一幅版畫〈中國大清帝國皇帝〉（Imperii Sino-Tartarici supremus MONARCHA）（圖5-11）的順治肖像畫中看得更清楚；中國皇帝所穿著之長袍，正前胸處可看到一隻獸物，依基爾學所述這應是一條龍，[13] 此龍身體短小，外長長毛，卻有像雞爪的雙腳，與龍虎山之龍幾乎沒有一點關係，也與中國皇帝所穿著之真正龍袍無關。在清宮的〈康熙肖像畫〉（圖5-12）

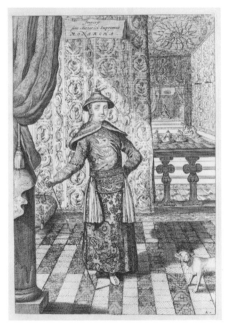 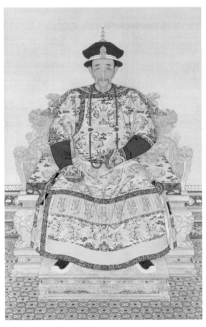

圖5-11 〈中國大清帝國皇帝〉，1667年。

圖5-12 〈康熙肖像畫〉，約十八世紀初康熙晚期。

新視界：全球化下東西藝術交流史

中，龍袍正前胸之四爪龍沒有翅膀，軀體波動、矯健修長，雙眼圓睜凸出，頭四周長滿龍鬚，與基爾學龍袍上之龍像完全不相關。基爾學書中的幾幅龍像並沒有固定形狀，它有幾種不同類型，給了歐洲讀者提供很多自由想像的空間。雖然基爾學為歐洲人所介紹的中國龍與中國本地龍的造形不同，但卻提供一個新的理念：龍在中國具有正面功能與意義，是統治王朝的權威象徵，也是大自然中的聖地與吉祥的來源。

十七、十八世紀歐洲對於中國龍的報導已呈現多元樣貌，除龍體與自然風水的連結外，也注意到龍與中國皇帝皇權連結，其他中國報導的圖像中，龍陸續出現在京城建築、廟宇及節慶活動中。

基爾學《中國圖像》書中版畫插圖，主要皆交由當時專業版畫家與出版商製作，並非出自作者本人之手。基爾學是著作豐富的學者，書籍中皆搭配精美版畫，用以說明文字內容，他與版畫家、出版商合作的方式，基本上是由基爾學提供手稿與圖像資料，再由專業版畫家、插畫家參考各類相關圖像與文字手稿資料，最後刻蝕成畫。從當時代的閱讀狀況與出版情形來看，作者本人基爾學對書中版畫作品算是滿意。當時，歐洲各地大城市皆出現重要出版商，在阿姆斯特丹、威尼斯或德國南部，不管是製作版畫者、插畫家或是出版書籍的商人、工匠，其身分地位開始有新的轉變。製作版畫者漸漸由工匠、師傅身分轉變成專業藝術家；出版商也相同，漸漸由匠人階級轉變成學者身分與中產階級。不管是版畫家或出版商，他們在製作圖像或出版書籍時，都須具備比過去更為專業的藝術技巧及更豐富的資訊、知識，除可以呈現出版物內容的可靠性與可信度外，也可增加出版品本身的教育性、娛樂性及銷售量。

中國傳統之龍虎對峙圖像

　　基爾學《中國圖像》書中所述龍虎山是道教聖山之一，在中國，傳說江西省貴溪縣西南龍虎山之龍虎外型的形成與漢代道士張陵煉丹有關，當其修煉完成時，龍虎便呈現。[14] 龍虎圖就是龍虎交媾及陰陽交合，在相傳為尹真人（周昭王時期，約元前 1018-977年）祕授《性命圭旨》（*Xingming guizhi*）書中一幅版畫〈龍虎交媾圖〉（圖 5-13），可看到一中國女子代表「陰」騎在龍背上，龍全身覆蓋鱗片，代表「陽」；對面童子騎虎，童子為陽，虎則為陰。兩獸口吐真氣，噴入鼎器中，鼎內產生活化作用，誕生新生命，人物周圍圍繞情愛交合過程之詩句，陰陽處於不斷交換、轉變及相互吸引的運動狀態中，龍虎交合就是陰陽合一。[15] 一幅摘自《事林廣記》解說道教醫學理念的〈道教解剖與生理解說圖〉（圖 5-14）中，一側坐人體解剖人像，右下方肚子部分有一對紋飾造形之龍像與虎像，龍紋四肢細長，虎背有黑條紋裝飾，下有「龍虎」二字表示其身分。兩獸共推一輪，輪軸轉動而產生騰霧般真氣，真氣延伸導至左側，生產造出一裸體新生嬰兒。[16] 龍虎結合，除造新生命外，也創造天地萬物，是宇宙形成之根源。出自十世紀的〈修真全圖〉（圖 5-15）中，有一側坐人體解剖圖表，可清楚看到青龍與白虎所代表的意義，陽與陰是天與地、乾與坤、日與月、木與金、汞與鉛、夫與婦、君與臣，陽陰是創造宇宙萬物之本質。[17] 歐洲耶穌會教士對中國道教理論及《易經》並不陌生，雖然他們並不一定對每個細節都很清楚，但卻在不同的報導中提到過它們。[18] 如前所述基爾學並未到過中國，其對堪輿學的認知是來自其受過良好現代地理學訓練的學生，如衛匡國。衛匡國曾是中國朝廷內皇帝身邊的數學家，也曾為中國皇帝在中國境內進行地理測量。[19]

圖 5-13

〈龍虎交媾圖〉，1622 年版本。

圖 5-14　〈道教解剖與生理解說圖〉，約 1478 年之後版本，原版 13 世紀初。

圖 5-15　〈修真全圖〉。此圖是兩幅圖像：十世紀表現大宇宙元素之〈明經圖〉與表現道教生理學之〈內經圖〉組合而成。

東西方龍的結合

　　龍象徵天，一如基爾學所報導，是中國天子的象徵，堪輿學中龍虎對峙之兩獸皆為通天神獸，是陰陽相合的吉祥涵意，是宇宙萬物生成之根源。[20] 經由後來歐洲藝術作品中龍之圖像，可看出基爾學《中國圖像》及其他當代中國報導對歐洲文化的影響。普魯士國王腓特烈大帝於十八世紀中期在波茨坦修建無愁苑花園（圖5-16）、中國茶亭（圖5-17）及龍塔（Drachenhaus）（見 p. 113，圖3-2），這些腓特烈大帝所完成的龍，不管是平面構圖或是立體設計，或蹲立於窗頂上，或長尾環繞陽臺柱子，或佇立於樓塔飛簷上，或似狼狗身軀，或似恐龍體態，或展翅，或蟠立，都是人間伊甸園和東方桃花源中的靈獸，與歐洲傳統中龍的意義與象徵不同。一組十七、十八世紀極受歡迎的牆毯〈中國皇帝〉（Tentures de L'Empereur de la Chine）中，有一幅〈謁見皇帝〉（Die Audienz des Kaisers）（見 p. 182，圖4-30），畫中處處是龍的圖像，牠們是美化中國皇城的

圖 5-16　中國茶亭（Chinesisches Teehaus），1754-1757 年。

圖 5-17　中國茶亭穹窿式屋頂內部天花板壁畫，1756 年。

裝飾品，也是皇帝權力與權威的象徵。[21] 這種違背歐洲傳統，具正面意義的龍像在十七、十八世紀流行的「中國風」建築與藝術中到處可見。基爾學的想像力及設身處地的假設能力，有利有弊，若以學術性的角度觀察，基爾學並沒有把一個準確無誤的中國圖像介紹給歐洲人，但若以藝術性的角度觀看，他豐富的想像力卻是藝術自由創作的重要因素，不只他書中龍像，以後「中國風」時代的龍，也都具備多樣外型與特色。

以基爾學為例，出版作品，雖以文字論述為主體，但插圖版畫則扮演越來越重要角色，文字與插圖版畫兩者相輔相成，這也是其作品受歡迎的原因之一。在傳達訊息的過程中，版畫圖像效果常常比文字更直接、更快速，雖然文字與圖像兩種媒介之間呈現的意義不一定能夠一致吻合，但插圖版畫與文字相得益彰，在此時已是比較普遍的現象。

十八世紀以來，藝術家們大量複製、模仿基爾學《中國圖像》（1667）中的圖像版畫，它們被借用在雕塑、造園、掛毯、家具、繪畫、燈飾等藝術設計之中，尤可說明視覺藝術文化的影響力已超越文字論述的功能。

歐洲學者在觸及東西文化交流論題，尤其探討歐洲受亞洲文化影響時，常把十七、十八世紀看成兩個不同階段，事實上此兩個世紀有著密切不可分的連貫性。十七世紀歐洲人到東方進行了各方面的實地記錄，到了十八世紀，東方則成為藝術家、人文學者的創作泉源，他們常把「中國」當成藉口，把中國當成藝術創作靈感的來源。把其個人所想出來的美麗樂園藉中國表達出來，中國是自由創作的化身，這也是「中國風」興起之原因。基爾學《中國圖像》是這兩個時代轉變的重要因素之一，部分由於他的創作方式使歐洲人對中國的態度轉變，中國成為幻想的樂園；以龍為例，他把看到的有趣、有意義的中國事物摘錄出來，再把其與歐洲傳統相類似之事

物作比較，或者把歐、亞兩物相混合，另創出自己的一套新事物，使東西文化融合一起，為歐洲開創一股藝術新風潮。

第 六 章

中國《易經》圖像
與歐洲啟蒙時代

Images from the Chinese *Book of Changes*
and the Age of European Enlightenment

中西科學圖像

1.《易經》陰陽二元符號在歐洲之傳播

　　十七、十八世紀中西密切交流，經由耶穌會（Jesuiten）傳教士、通商使者、探險家、科學家等人，在中國與歐洲之間傳遞大量資訊，在他們把西方當時代先進的自然科學知識介紹到中國的同時，也將中國當時代傑出的科學技術帶回歐洲，甚至把他們在中國所作最新測量及實驗成果介紹給啟蒙時代的歐洲人。[1]除了介紹人文與自然科學知識外，還包括中國實用技術，包括數學、天文學、氣象學、物理學、地理學、地圖製作技術、中醫、藥草學、植物學、農業、農耕生產技術、園藝、染料製造、礦物研究、民族學、動物學、生物學、機械、軍事藝術、戰略技術、防衛武器、交通運輸、城市規劃、建造技術、音樂、瓷器、煅燒藝術、化學工業，養蠶造絲、漆料製造、冶金、造紙、印刷術、度量衡、紡織等等，[2]這些資訊內容，包含了圖像與文物工藝品，作為中國文化重要基礎的《易經》陰陽圖像及論述，也是由此管道傳入歐洲。[3]

　　本書論述之《易經》二元元素符號，主要是探討呈現陰陽爻卦符號之形象及意義；論及西文二元元素，部分是指歐洲人如何將《易經》圖像之二元元素及相關理論介紹到西方。在十七及十八世紀耶穌會的文獻紀錄中，對《易經》的二元元素論述，大多翻譯為拉丁文的「Duo」。歐洲本地西文中之二元論：「Dualismus」（德文）、「Dualism」（英文）、「Dualisme」（法文），最早字根來自拉丁文「duo」，是為二；或是拉丁文的「dualis」，就是具備兩種元素的意思。對於在西方論及的二元論，「Dualismus」，在各學科中皆有甚為豐富的探討。二元論述被運用在各個不同學科範疇中，例如哲學、宗教、社會、藝術、自然科學等相關理論學說之中；它們可以是對世界意義的探討，也可以是兩個不同或相互獨立

的基礎元素，或是兩個實體（Entität）、兩項原則（Prinzipien）、兩股勢力（Mächte）、兩種現象（Erscheinungen）、兩物質（Substanzen）、兩視角（Sehweisen）或兩認知（Erkenntnisweisen）等等。上面所列兩種元素，在歐洲常被當成是對應或對立的關係，在東方中國的《易經》中，陰與陽的關係則不同，中國的陰陽是可以相互遞補、對流、交換的兩種元素。

在各種交流資訊中，以耶穌會教士的紀錄與報導對歐洲影響最具代表性。耶穌會教士與中國文人交流，從中國蒐集到的與《易經》相關的文獻、資訊，[4] 他們或翻譯著作，[5] 或出版自己記錄的相關著作、圖像及視覺藝術作品。歐洲人對《易經》二元符號圖像與《易經》理論的介紹，在十七、十八世紀的這兩百年間，慢慢有了不同的轉變，對《易經》圖像有越來越多元的呈現與介紹；當時，與中國有關的資料進入歐洲也越來越密集。針對中國科學圖像，或《易經》二元圖像在啟蒙時代的歐洲流傳，不管是深度或廣度都逐漸強化；歐洲人開始借用東方中國傳入的《易經》圖像與知識，直接或間接發展歐洲近代科學創見與視覺藝術造形。

歐洲流傳的《易經》相關圖像種類各異，包括八卦圖、六十四卦圖、龍虎二元圖、和合四象圖、天圓地方圖，伏羲肖像八卦圖、五行圖（金木水火土）、儒家與《易經》融合之宇宙觀圖、城市建築虛實空間設計圖、園林空間陰陽二元觀圖像、中國山水畫留白概念、自然流動多變造形以及奇岩怪石雕像等等。不管是到過中國的歐洲傳教士，或歐洲本地的全才學者，他們在理解中國《易經》二元元素論述時，以各種方式結合歐洲傳統理念與東方中國經典知識，並把歐洲圖像與中國圖像融合為一體。

2. 十七、十八世紀的中西科學發展

十七、十八世紀時，新的科學理論、科學技術與機械資訊，除

文字外，更是藉由大量圖像、器物與設備等工藝作品，把中國與歐洲兩地的科學資訊，以有力、有效的方式，互相傳遞給彼此。如果沒有這些科學圖像的媒介，兩地自然科學知識將很難達到真正有效的交流。中國有悠久發明歷史，傳統三大發明：印刷術、火藥、指南針（printing, gunpowder, the properties of the loadstone, its use in navigation）[6] 對西方影響深遠。十七、十八世紀的明清時代是中國實用科學（實學）發展比較成熟的階段，與此同時，也正是歐洲科學革命、啟蒙時代與自然科學體系建立相對比較完整的時代。明清之際，中國實學發展蓬勃，諸如博學派、經史派等流派，多重視實用及自然科學研究。晚明以來，數學、物理學、天文學、地理學、植物學、醫學、聲律學等學科，與機械、冶金、農業、水利等技術開始進行跨學科的結合，且有新的發展與創新。當時代陸續出版的著作包括有 1612 年徐光啟與義大利傳教士熊三拔（Sabbatino de Ursis, 1575-1620）合譯的《泰西水法》；1626 年王徵發表的中國第一部系統性分析機械工程專書《新制諸器圖說》；[7] 1627 年，德國耶穌會教士鄧玉函（Johann Schreck）口譯、王徵筆述繪圖，共同完成的第一部中文譯本西洋機械百科全書《遠西奇器圖說》、1628 年徐光啟《農政全書》、1637 年宋應星出版《天工開物》；1726 至 1728 年，陳夢雷、蔣廷錫先後編寫的康熙、雍正官修巨型百科全書《古今圖書集成》；1737 年張廷玉奉敕官修的大型農書《授時通考》，以及 1773 至 1803 年清宮乾隆官修的大型叢書《四庫全書》，《四庫全書》涵蓋中國古籍及所有學術領域，也囊括歐洲傳入中國之數學、天文、機械、科學與儀器等方面的著作。同時期的歐洲正繼承科學革命（Scientific Revolution, Rivoluzione Scientifica, Revolución Científica）的時代精神，[8] 人才輩出；波蘭人哥白尼（Nicolaus Copernico, 1473-1543）發表《天體運行論》（*De revolutionibus orbium coelestium*, 1543），[9] 英 國 人 吉 伯 特（William

Gilbert, 1544-1603）發表《論磁石》（*De Magnete*, 1600）、[10] 丹麥人第谷（Tycho Brahe, 1546-1601）發表《新天文儀器》（*Astronomiae Instauratae Mechanica,* 1598）[11]，此書為德國科學家克卜勒（Johannes Kepler, 1571-1630）提供了天文新理論基本數據。此後還有義大利人伽利略（Galileo Galilei, 1564-1642）發表《星際信使》（*Sidereus Nuncius,* 1610），[12] 以及德國人克卜勒發表《新天文學》（*Astronomia nova*, 1609）。[13] 克卜勒並於 1618 年發表《世界之和諧》（*Harmonices Mundi*）[14]，書中發表第三條定律，確定了克卜勒行星三大定律，說明行星圍繞太陽旋轉的理論。而英國醫生哈維（William Harvey, 1578-1657）則是在 1628 年發表了《關於動物心臟與血液運動之解剖研究》（*Exercitatio Anatomica de Motu Cordis et Sanguinis in Animalibus*）[15]、愛爾蘭人波以耳（Robert Boyle, 1627-1691）在 1662 年提出波以耳定義、[16] 法國人笛卡兒（René Descartes, 1596-1650）則在哲學上主張精神與物質二元思想；[17] 英國人牛頓（Isaac Newton, 1642-1727）、德國人萊布尼茲（Gottfried Wilhelm Leibniz, 1646-1716）、法國人孟德斯鳩（Montesquieu, 1689-1755）及伏爾泰（Voltaire, 1694-1778）等，不只於自然科學領域，在人文科學方面，他們也都有劃時代的發現與重要著作出版。十六至十八世紀時，不論是在中國或在歐洲，這些天文、數學、物理、機械、生物、醫學與化學等科學和技術方面的研發成果，主要都是以圖像與文字的方式來呈現技術與研究成果，科學圖像可以清楚表達當時學者的理論與論述內涵。啟蒙時代的歐洲學界強調以通才、全才教育概念培養學者，當時的哲學與科學常被視為一體，各學科間相互連結、互為一體。今日回顧歷史，也應以通才概念，看當時的學科分類。討論中國《易經》二元論述與歐洲學科交流，也應在這個大架構下回溯歷史樣貌。

由以上歐洲重要論述與發展，可發現歐洲當時的人文精神學科

的發展，在於運用自然科學知識，以實證態度，探索自然宇宙現象與宇宙組成，並尋獲宇宙真理。這些探索，包括了運用新的科學儀器與物理學研究方法觀察天體運行、地球運轉與探索天文規律。在當時的藝術家勒克樂（Sébastien Leclerc）想像的一幅〈科學與藝術學院〉（L'Académie des Sciences et des Beaux-Arts, 1698）銅刻版畫中（圖6-1），以古典柱式迴廊為背景，前景放置各類不同數學、天文學、物理測量儀器，可以展現出十七世紀時，人們對時代的期許，以及強調實證、經驗的重要性，並以精準測量的科學精神為典範。當時人們運用機器運作模仿宇宙運行，尋獲宇宙規律；運用解剖實證經驗探索人體、生物體結構和研究生命奧祕；運用地理、地質考證經歷，探索地球結構與世界生態狀況。種種的探索與研究，就是把探索自然科學真相與探索宇宙真理當成是追求人文精神的基礎，這是人文思想中的重要一環，是人文真理所在，藉由自然科學真理，追求獲得人文學科真理，而人文真理之所在，就是獲知宇宙真相。十七、十八世紀明、清之際，是中國實用技術及民生生產發展較為成熟的階段；歐洲同時代的科學革命（Scientific Revolution）

圖6-1 〈科學與藝術學院〉，1698 年。

與啟蒙時代（Aufklärung），也在這個時期慢慢建立一個相對比較現代化的自然科學體系。[18] 歐洲自地理大發現（1492）以來，除借用在全世界各大洲所獲得的實證觀察經驗與獲得的異國（其中包括中國）自然科學知識、技術外，更借用歐洲在地古典科學理論之傳統，發展建立起一個相對比較有邏輯與系統化的科學體系，並嘗試用比較整體的科學架構與體系來解釋萬物之形成。歐洲人利用實證案例與實驗成果，建立科學理論的規則與定律；用數學、物理與化學等科學公式，解釋與探究宇宙運行與組成的原理。此時，在歐洲各地區大大小小的王國與宮廷中，也有科學性的實驗室，其中以哈布斯堡王朝（Habsburger）在奧地利境內因斯布魯克（Innsbruck）城建造的安布拉斯宮殿（Schloss Ambras）最具代表性。城堡的宮殿中，除了展示博物館收藏外，也是發展現代科學研究的實驗室。[19] 中國《易經》圖像，正是在如此氛圍下進入歐洲的視覺文化與科學理論探討中。

17 世紀初期歐洲對《易經》之界定

1. 利瑪竇書法文獻手稿對《易經》之界定

歐洲較早對中國《易經》陰陽二元元素的介紹，是十七世紀初義大利耶穌會教士利瑪竇（Matteo Ricci, 1552-1610）論述的《易經》，後由金尼閣（Nichola Trigault, 1577-1628）整理，置於 1615 年出版的《利瑪竇中國札記》（De Christiana Expeditione apud Sinas Suscepta ab Societate Jesu）。這是一份編年為 1615 年的利瑪竇文獻手稿（圖6-2）；義大利耶穌會傳教士利瑪竇在這份手稿中，以「陰陽」二字為開頭，用中國書法，清楚書寫論述《易經》二元中重要、根本的兩個對應概念，也把陰陽二元元素的各類組合、各種意

義呈現出來，包括形而上世界與形而下物質世界的各類界定。基本上就是「陰」與「陽」各類概念與定義的組合，有些對照組合詞，同時具有「具象」與「意象」的意義；有些詞組則有多重與重疊的意義。利瑪竇書法中的這70個字、35組對照詞中，其中有對具體形體「空間」與「感官」的類組，包括「升降」、「上下」、「高低」、「內外」、「進退」、「幽明」、「有無」、「虛實」、「隱現」等；也有對造形、形狀、形體的視覺感官類組，例如「曲直」、「屈伸」、「橫直」、「斜正」、「寬窄」、「高低」、「鈍利」等等；還有時代與時間流動、季節更換、速度與溫度轉變的類組，如「古今」、「盛衰」、「寒暑」、「急緩」等；以及味覺、嗅覺的感官類別，如「甘苦」、「香臭」；[20] 如前所述，有些對照詞組，並不單純只隸屬於單一類別，它們有時也有跨類別的雙重或多重意義。除條列具體實物的對照意義外，利瑪竇也條列出形而上意義的詞組；例如倫理道德規範中的「善惡」、「勤懶」、「逸勞」、「興敗」、「屈伸」、「治亂」等；人際、人倫關係者，則有「往來」、「進退」、「得失」、「榮枯」、「興衰」、「起倒」等等；情感感官方面有「喜怒」、「哀樂」、「舒倦」；美感、美學類組別則有「美醜」。[21] 以上各類詞組的意義，事實上，也都可以同時運用在醫療、天文、宗教、倫理、哲學、政治體制、社會結構、工藝與音樂的範疇之中。利瑪竇另著有《八卦與九宮之變化》，書中則論及太極八卦原理。[22]

圖6-2　利瑪竇書法手稿，陰陽二元元素特性文字說明，1615年。

　　新視界：全球化下東西藝術交流史

2. 中國古籍《修真十書》〈丹房寶鑑之圖〉

　　利瑪竇的陰陽二元元素定義論述，在中國古籍中有豐富的相關資料，也可在中國學界對《易經》二元陰陽五行的論述中，找到二元元素概念，它們被運用到形而上與形而下之界定中；例如自十一世紀以來通行之《修真十書》，此書為匯集道教內丹之大叢書，書中論及二元元素與二元概念之界定與意義。十一世紀北宋時期，約在西元 1075 年刊行之《修真十書》，第五書為張伯端所著《悟真篇》，其卷 26，第五頁有一幅〈丹房寶鑑之圖〉（圖6-3），在這幅同時以圖像、符號、文字說明煉丹藥實驗的珍貴參考資訊圖表中，呈現體認復元、修復重要生命力之必要元素。圖表中分兩個單元，第一單元分左右中三列，陰、陽文字分別在左右，搭配乾（☰）圖與坤（☷）圖，及龍虎對峙圖像，中間列文為「真土」項目。第二單元分三列，左右為「鉛」與「汞」兩列，中間為「名」列。兩個單元的左右兩列，皆為陰陽二元的各類各樣對應元素：包括煉丹的化學元素（汞與鉛、水銀與金液）、醫療元素（精與氣、神與

圖6-3 〈丹房寶鑑之圖〉，1445 年版本，右半為第一單元，左半為第二單元。

血）、天象、天、天文（日與月、火與水）、時間（午與于）、空間方位（朱雀與玄武、南與北）、地理樣貌（東海與西山、崑崙與曲江、青龍與白虎）、人倫關係、社會結構（妻與夫、賓客與主人、民子與父母）、政治倫理（臣與君）、宗教哲學（震龍與兌虎、木與金、雨與風、青與白、東與西、甲與庚、雷電與山澤）等等。[23] 此處道教〈丹房寶鑑之圖〉與書法的陰陽二元分類，正可與利瑪竇書法手稿的二元界定作呼應。

3. 歐洲空間虛實、陰陽二元報導

在利瑪竇的書法中，簡單 35 組對詞，清楚明白呈現中國傳統《易經》二元論述中所建構的宇宙觀，它們是由兩個相對應或相交流的元素組成，從對照詞組中可看出，它們同時是解釋物質世界現象與形上哲學原理的基礎，共同建構宇宙運作原則；陰與陽同時是建構形上與形下宇宙的兩股力量。利瑪竇書法所論述的「陰」與「陽」概念，同時展現在他所隸屬的北京耶穌會教堂與傳教住所之平面圖中，這張包括教堂及個人墓園的大宅府平面圖手稿（圖6-4），在歐洲發表，收錄於法國耶穌會教士金尼閣於 1615 年所出版的《1610 年與 1611 年

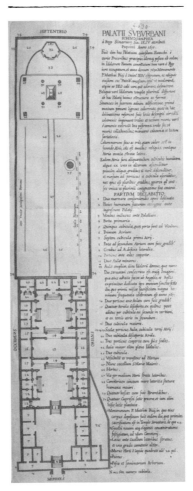

圖 6-4
〈利瑪竇教堂與墓地平面圖〉，
1615 年。

來自中華帝國之耶穌會書信》（*Litterae Societas Iesu e Regno Sinarum annorum MDCX. & XI.*）[24] 中。1615 年金尼閣首先以義大利文發表 1610 與 1611 這兩年的兩封書信，同年再譯成拉丁文出版，且題贈獻給受過耶穌會教育的德意志地區巴伐利亞侯王馬克西米利安一世（Maximilian I., 1573-1651）。在這兩封拉丁文出版的書信中，新插入此張北京教會院區平面圖。耶穌會北京教會院區原是由一座大的中式宅府改建而成，把歐洲教堂與墓園一同置入其中。由金尼閣在歐洲所發表的這張耶穌會教會院區平面圖，可以讓歐洲人看到利瑪竇教會院區所隸屬的宅府，其為一長條方形平面設計，展現東方中國建築空間人文理念。在此平面圖中，由下方正前面大門入口，一直往內、往上、往北延伸，直至最後方墓園底，整體建築群串成一體，其空間組合符合中國傳統人文概念：包括有一強化中軸線，用以貫穿整座教區，從前方三主院落一直連貫至後半部的花園與墓園區；其二，教區內有清楚的院落設計，三座中式院落的連結，展示空間深度；其三，以中軸為中心線，從平面格局中建築房間間數的設計，一直到院落中左右廂房位置的對稱比例，皆可看出合院設計中的整體建築群，強調朝向平面擴展及空間左右對稱，內外、正偏層次分明，以達平衡和諧的效果。這張傳教宅府平面圖中，還可清楚看到中軸線上三大院落虛實相間、陰陽明暗交錯的空間變化：虛體是院落內的庭園、天井，是空曠空間與綠地庭園的明亮部分；實體則是建築物本身，是一個一個具體存在廂房的連結。這張在歐洲十七世紀初出版的建築群空間版畫，清楚呈現東方中國空間倫理秩序，表達虛實交錯與陰陽變化的二元空間概念。

歐洲世紀文藝復興時代的著名建築規劃，空間設計理念與中國不同。歐洲人主要專注於實體建築本身的規劃，雖然也有對虛體空間的設置，但主要都是陪襯功能，[25] 在中國建築空間中，則同時重視實體建築與虛體空地（廣場、綠地）之設置。[26] 歐洲與中國，兩

者的設計理念與空間處理手法非常不同。中國建築空間受《易經》陰陽二元影響，就如同前文所介紹之金尼閣於 1615 年在歐洲發表的北京教會院區平面圖所展示；藉由中軸線設計，凸顯正偏、內外、上下的空間位序，展現中國《易經》陰陽二元中社會與人倫位序的價值觀。中國當時的其他建築，如會館、書院、皇宮、京城、廟宇等，像是西元十五世紀，興建於 1482 年（明成化 12 年）位於山西太原的崇善寺，從其古平面圖（圖6-5）中，可看出典型中國傳統建築特色，[27] 它們都展現了此類實虛與位序的空間觀念，與此同時的西方，卻未有這樣空間位序的展現。

4. 中國《易經》二元元素之宇宙觀與包羅萬象之內容

十七、十八世紀歐洲人的中國報導中，陸陸續續出現空間實虛與空間位序概念的圖像紀錄。在利瑪竇 1583 年進入中國及當代其他歐洲傳教士進入中國時，《易經》陰陽二元論述，在十六世紀末到十七、十八世紀明末清初年代已是較為普及的學說論述。以利瑪竇為例，他曾提供歐洲宗教圖像給《程氏墨苑》作者程大約；[28] 而《程氏墨苑》書冊中有許多單元，皆附有與《易經》二元論述相關的圖像，可以得知，利瑪竇對《程氏墨苑》內容並不陌生，程氏書中豐富的《易經》圖像、書法藝術及敘

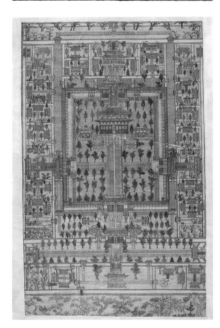

圖6-5 〈山西太原崇善寺古平面圖〉，1482 年。

事內容，肯定對利瑪竇產生影響。從利瑪竇書法筆跡，可看出一些端倪，其已具備中國書法的成熟度，也符合中國士子對文人書寫藝術的要求。《程氏墨苑》最早出版於 1605 年，一直到 1610 年間，有幾種不同版本，[29] 書中收錄約有 50 幅墨模雕刻版畫，是一種類似圖畫圖像的百科全書集冊，內容包羅萬象。《程氏墨苑》內容有七大類，各卷皆收錄各類型書法字體紀錄，且與精彩豐富的圖畫並列，是視覺藝術上的一大饗宴。七大卷中的卷一〈玄工〉，主要以圖文、書法和版畫同時論述宇宙萬物、自然運作之道，包括太極、天文、天體運行、星象、星宿等議題，尤其圖像中有中國太極圖、河圖、洛書、天文測量儀器圖、龍鳳圖、神話傳說圖、神仙人物圖、植物花草圖，鳥禽動物圖、五靈圖等。[30] 卷二〈輿圖〉探討地理、地輿議題，版畫圖像包括中國五嶽圖、名川大山樣貌、座鐘、璧玉器物、岩石、樓臺建築、山水風景圖、水紋圖、神獸狻猊（獅像）、大象、牛等等。[31] 卷三〈人官〉記錄人世間生活百態，有人文圖、蘭亭圖、戲嬰圖、百老圖、閣樓建築、庭院閣臺、墨莊、馬車、氣味、老松等等。[32] 卷四〈物華〉（萬物精華）主要收錄珍貴稀奇之景或物，內容包含萬物百類，各式各樣，有各種稀奇人物、動物、花草植物、禽鳥、神獸、百駿、璧玉、器物、奇岩怪石、珊瑚、貝殼、工藝品、刻章工藝、古松、墨水景觀、九鼎等圖像，[33] 內容可以媲美歐洲自十六世紀末期以來王公貴族間盛行設置的藝術典藏館（Wunderkammer, Kunstkammer, Cabinet of Wonder）或自然史典藏室（Natural History Cabinet）當中的實物收藏。[34] 東西方收錄旨意與旨趣雖不同，但其收集珍貴奇物的目的，仍有異曲同工之妙。卷五〈儒藏〉論述中國經典紀錄及相關圖像，其中很大一部分是與《易經》相關的論述，各類圖像中包括伏羲六十四卦方位圖、八卦方位圖、坎離陰陽圖等等，[35] 這些卦圖也都有相對應的書法文字說明與圖像陪襯，更可一目了然看出中國《易經》文化精華。卷

六〈緇黃〉（原意為僧侶道士所著之黑服黃冠）收錄經典佛道教論述與神仙傳說故事，仙佛奇蹤、人間逸聞、佛道祥瑞等等。插圖有金剛法輪三車圖、仙閣山水、伐薪買紙、寶輪圖、莊生化蝶、曜慧日、掃象圖、蓮摩圖、老子騎牛圖等等。[36] 最後一卷是卷七〈人文爵里〉，主要收錄程大約本人及其友人之各類書法體詩文。[37]《程氏墨苑》由丁雲鵬繪圖，黃鏻、黃應泰、黃應道刻版。[38]

在《程氏墨苑》七卷中，〈玄工〉、〈輿圖〉及〈儒藏〉等卷，有較多的篇幅論及太極、八卦、陰陽、龍鳳、六十四卦、宇宙觀、五靈、伏羲、河洛圖及天圓地方圖等與《易經》二元相關的論述與圖像版畫，其他卷冊雖未專門或直接論述《易經》，但皆或多或少涉及《易經》二元概念，包括將其運用到園林空間、建築造形、工藝技術、人倫關係、政治社會結構等範疇中。

從利瑪竇的書法手稿，到十七、十八世紀歐洲耶穌會傳教士的作品，都顯示出歐洲人原則上已掌握《易經》原理與概念，對相關資料有一定的熟悉度，歐洲傳教士們對中國當代經典學說著作或《易經》、易學研究，因受中國士子耳濡目染，直接或間接了解到《易經》二元元素的重要性及基本知識。歐洲傳教士對當時中國境內比較普及的經典著作，也都有所認識。除了中國最古老的文獻《易經》外，其他如明朝萬曆年間所出版類似圖畫百科全書的《程氏墨苑》（1605-1610）[39] 或《三才圖會》（1609）[40] 等類圖畫集成，或如中國歷代著名哲學家作品，像是十一世紀北宋理學家周敦頤（1017-1073）、十二世紀南宋理學家朱熹（1130-1200）的作品，及十三世紀末元代初期的《易經》學者鮑雲龍出版之《天原發微》（1295-1296）等等，它們對《易經》皆有論述。《易經》書中以一套符號系統描述簡易、變易與不易的各類狀態，展現中國古典文化之哲學與宇宙觀；以陰陽交替變化，描繪世間萬物，演繹自然運行之特徵與規律。《易經》最初用於占卜與預報天候，其後

影響遍及天文、算學、哲學、宗教、政治、社會、經濟、文學、藝術、音樂、軍事、武術等各方面。[41] 自十七世紀起，《易經》被耶穌會傳教士介紹到西方世界。

　　徽州經師鮑雲龍（1226-1296）著有《天原發微》，書中主要探討易學及中國古代天文現象變化之概念，其中包括天象、數學等議題。同族人鮑寧於明代初期再版此書。1457 至 1463 年間《天原發微》有明代版本流通，至 1773 至 1782 年間（乾隆時期），此書被收錄到《四庫全書》之中，可見此書之重要性及其在中國流傳之普及性。《天原發微》書中闡述《易經》八卦概念（圖6-6），依據「陰陽」與「八卦」解釋宇宙運作，「道」是最高、最大、也是最基本原則，「道」是由兩個相對應的原則「陰」與「陽」所組成。天地宇宙萬物之所有現象，皆可利用「陰」與「陽」，及與其相關的五個媒介金、木、水、火、土來解釋。《天原發微》的〈洛

圖6-6 〈洛書之圖〉與〈伏羲則圖作易〉，鮑雲龍《天原發微》，1457-1463 年間版本。

書之圖〉中（見 p. 239，圖 6-6），作者用黑色實心圓來表示「陰」與「坤」，用空心圓來表示「陽」與「乾」；空心圓的「陽」組合成奇數，分別排列在東、西、南、北方與正中央位置；實心圓的「陰」組合成雙數，被排列在東北、西北、東南與西南的四角；實心圓與空心圓共同組成空間中的各個不同方位。在〈洛書之圖〉下方有文字說明：

大禹治水，神龜出洛，負文列於，皆有數至九，其數以五居中，戴九履一，左三右七，二四為肩，六八為足，禹因第之，以成九疇。[42]（作者譯：傳說大禹治水時，洛河中出現神龜，神龜的甲殼上有圖文，數字從一至九，數字五位於龜殼的中間，頭是九、鞋是一，左邊為三、右邊為一，二與四為肩膀，六和八為腳，因為這樣的次序，大禹將此圖區分為九個單元。）

行文中可看出，除用九位數字闡述空間中的各個不同方位外，也用空間中的位置與易卦中的數字來比擬人生身軀體的部位，五是中腹，九是頭戴，一是鞋履，三是左邊，七是右邊，二與四為兩肩，六與八為雙足。《天原發微》另一幅圖〈伏羲則圖作易〉（見 p. 239，圖 6-6），圖被劃分為四方格，左下方格內便是「四象生八卦」的八卦圖，正圓圖內有八卦符號，上方「☰」（乾／陽）為「父」，下方「☷」（坤／陰）為「母」。由圖表文字敘述中，皆可看出陰陽乾坤可以解釋天地萬物所有現象。陰陽二元論述，是形而下，物質世界的基礎，同時也是形而上，非物質世界的基礎。《天原發微》[43] 以《易經》概念探討天文象數，論及中國古代天文現象變化之基本原理，解釋《易經》八卦概念。這個《易經》基本的概念就是「道」，宇宙萬物運作就是依靠「道」之原理。「道」是兩個相對應與相交流的原則：陰與陽，它們代表世界上一切事

物中皆具有兩種相互對應又相互聯繫的力量。萬物現象，不管是具體之物或抽象之事，皆可運用陰陽及五行（金木水火土五項媒介）來解釋其運作之道。書中共分 25 篇，論述太極體用、歲運、萬物始終、動靜陰陽、日月星辰、十二次、七十二侯、置閏法、河圖洛書、先後天、左右旋、數原、鬼神等變化。《天原發微》各篇論述，包括解釋宇宙天體星象之運行方式、大自然與世界之組成基礎、地輿風水遵循之規律、時間季節轉換更遞之模式、音樂韻律之特質、生物人體醫學之構造、營養性質、政體組織結構與運作、社會秩序、人倫關係、自然演繹等之各種面向，將象數易學大旨發揮至極。[44] 在同時代（十五、十六世紀的明朝）中國的其他《易經》論著中，基本上繼承了這個大概念與論點。

5. 歐洲出版最早之六十四卦圖

1642 年葡萄牙耶穌會傳教士曾德昭（Alvaro Semedo, 1586-1658）出版《中華帝國》（*Imperio de la China*），書中第十章〈中國人的書籍與科學〉（"Des Livres & des Sciences des Chinois"）曾經簡略介紹《易經》太極陰陽八卦。[45] 義奧邊界出生的耶穌會教士衛匡國，於 1658 年出版《中國上古史》（*Sinicæ Historiæ Decas Prima*），書中附有《易經》六十四卦圖（圖 6-7），這可能是第一個在歐洲出版介紹《易經》六十四個

圖6-7 〈伏羲六十四卦圖〉（quatuor coftituuntur & fexaginta symbola sive imagines），1659 年版本。

卦圖的書。衛匡國書中定義陰與陽，介紹八卦太極的演化過程：太極生兩儀、兩儀生四象、四象生八卦。[46] 本書六十四卦圖雖是上下倒置印製，但仍使歐洲人看到《易經》卦號之特徵。1660 年德意志人斯比塞爾（Gottlieb Spitzel, 1639-1691）出版《中國文史評析》（*De re literaria sinensium commentarius*），也算是較早在西文著作中直接採用《易經》符號者。斯比塞爾書中介紹太極生二儀、兩儀生四象、四象生八卦、八八六十四卦，更用歐洲數學圖表模型說明中國《易經》演算方式。[47]

日耳曼博學家基爾學《中國圖像》

　　十七、十八世紀的中西交流，在各類傳遞資訊著作中，日耳曼耶穌會博學教授基爾學是最著名的例子。他於 1667 年出版拉丁文版《中國圖像》，這是當時歐洲相當重要且受歡迎的百科全書式中國紀錄，[48] 書中更幾次論及與陰陽二元相關的論述與圖片。前面章節曾經提及，基爾學以博學多聞著名，自十七世紀中葉起，以耶穌會教授身分長居羅馬，任教羅馬學院（Collegium Romanum）。[49] 憑藉著優異社交手腕，獲得許多王公貴族贊助投入各項研究，他的專長領域極廣，實踐了當時理想中通才、全才教育的宏觀理念；他發表過的著作橫跨天文、機械、光學、數學、物理、磁力學、聲學、地理、地質、醫學、歷史、語言、宗教、文化、藝術、考古等範疇。[50] 基爾學的學術生涯中特別著迷於異國與古文明研究，致力探索中國、埃及、印度、南美洲墨西哥等全球各地文明。[51] 羅馬教廷鼓勵且全力支援耶穌會前往世界各地傳教，基爾學便利用這個網絡組織，包括他在羅馬學院的人脈，獲得了大量來自中國的一手資訊，因此，儘管基爾學本人未親身到過中國，卻比同時代的歐洲

學者擁有更充足的文獻與圖像資料可以使用。其著作量很龐大，一生共計出版三十餘部作品，《中國圖像》則是最引人關注的作品之一。因受到耶穌會資訊影響，《中國圖像》書中也有一些章節與圖片涉及《易經》陰陽二元論述。

1. 基爾學〈龍虎圖〉

　　《中國圖像》書中收錄〈江西省山脈〉（見 p. 211，圖 5-1）的「龍虎山」版畫，本書第五章曾論及「龍虎」版畫，但主要對比東西方龍虎造形與風格圖像之交流，本章則從《易經》二元元素概念切入分析。「龍虎山」版畫中群嶺山峰之上兩獸對立，一為龍、一為虎，是為群嶺山脈一部分；基爾學在書中文字描述指出，龍虎山坐落於中國一個省分，因為山形像龍虎，所以是自然界的奇蹟。[52] 事實上，圖像中的龍虎對峙構圖，採用的是來自歐洲的傳統圖像，張口吐舌、裸露利牙的龍像是歐洲傳統龍的造形；虎則像一隻花豹，兩者皆非中國龍虎圖造形。基爾學雖未在文字用語上直接使用「易經」、「陰陽」、「八卦」等中國專用術語，卻在圖像與文字內容上，並以《易經》陰陽概念，論述地輿風水資訊，採用《易經》陰陽二元地輿觀中的圖像概念與元素來說明中國自然景觀。[53] 基爾學書中的第四部用很大篇幅介紹亞洲中國自然地理景觀，也利用大幅精美版畫介紹中國地輿、風水概念。在一些層面及特定程度上，他認為風水是一種迷信，但整體而言仍強調中國人特別重視對自然之觀察及對地輿、風水之研究，包括地輿學在山脈內部結構中找出龍體的龍首、龍心、龍尾。[54] 基爾學讚美中國地輿學家就像是歐洲天文學家對天體運行與星際關係作實證研究，他們走遍亞洲，認真對山之形狀與脈理作仔細考察。[55] 從基爾學的這些論述中，可看出中國地輿學中實證態度的重要性。

　　對於江西省龍虎山，基爾學在文字論述中提到，道士們用占卜

吉凶的法則觀察山脈，插圖則附上幾幅相關的大版圖像，其中龍虎
山的「龍虎對峙圖」素材，最能展現道家《易經》陰陽二元概念。

　　書中另一幅版畫〈呈現最重要中國神之二元次概覽〉
（Schematismus secundus principalia Sinensium Numina exhibens）
（圖6-8）中，天庭雲霧繚繞、諸神羅列，中心點是一隻典型中國
龍，此龍身披龜甲殼，被編號為 F；基爾學解說這條龍是天上與山
中精靈。[56] 這幅中國眾神羅列圖並不是歐洲版畫家的作品，從整體
形式風格而言，比較像是由東方被帶回歐洲的中國作品，再由歐洲
人搭配拉丁文解說。在此幅眾神像一覽圖版畫中，基爾學用其他學
者給的資訊及自己可以理解的方式，來解說此幅中國眾神圖，在基
爾學用編號與文字的解釋下，可看出上半部最中央「A」是「Fe」
（佛），以此為對準點，左右則是對列的眾神群像，展現神性之間
的二元性特徵。神化的「B」孔子，對列「C」老子；「D」哲學家
的文將，對列「E」軍事策略領袖的武將；「L」海神（水）對比
「I」火神（火）。[57] 此圖中，眾神的二元元素對應，也展現在上
一章節論及龍虎山圖像中的二元對應中。

　　此種二元概念，對擁有淵博學識背景的基爾學來說，並不陌
生。事實上，不管在東方中國，或者在西方歐洲，雖然二元元素圖
像有不同時代淵源與歷史脈絡，造形風格也各異其趣，但兩者卻皆
有極為豐富的圖像類別與發展歷史。斯比塞爾早在 1660 年《中國
文史評析》書中便論述「伏羲」（Folio, Fohivs），是「蛇與龍之圖
騰」（Serpentibus Draconibus），伏羲有龍蛇之軀，且是製作與繪
製《易經》八卦圖的始祖。[58]

　　基爾學在《中國圖像》書中，花較大篇幅介紹中國地輿風水勘
查與龍虎山地景樣貌，論述龍虎山對地輿學、風水師之重要性。[59]
基爾學是歐洲第一位同時以文字與圖像來介紹中國道教聖地龍虎山
者。事實上，中國山西省龍虎山（圖6-9）是道教名山聖地，早在西

圖 6-8 〈呈現最重要中國神之二元次概覽〉，1667 年。

元九世紀的唐代起，便有道教廟宇興建，之後各朝代皆有擴建。[60]除了版畫〈龍虎山圖〉外（圖6-9），在中國清代有藝術家以傳統山水畫技巧，與地理與風水概念，再搭配西方鳥瞰透視技巧，繪製成〈龍虎山道教寺院〉（Taoist Temples at Dragon and Tiger Mountain）卷軸畫（圖6-10）。這幅由關槐於十八世紀末完成之道教聖地龍虎山

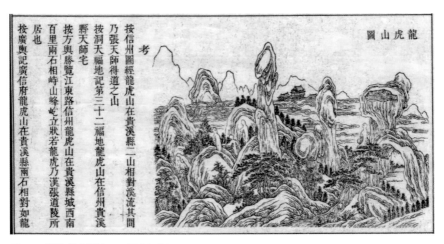

圖6-9 〈龍虎山圖〉，1726年。

圖6-10 〈龍虎山道教寺院〉，十八世紀末。

圖，是幅理想化的山水風景圖，並未直接承襲中國山水畫傳統，畫中結合西方中央透視及鳥瞰技巧，來展現龍虎山附近的地理樣貌與特徵。左右兩座寺院被配置在群山峻嶺之間，並以鳥瞰及中央透視方式畫出整座寺院的平面景觀，顯得突兀不平常。左側寺院背後最高峰是龍虎山，且有文字標示山名「龍虎山」位置。[61] 兩座寺院皆背山面水，符合中國道教地輿風水概念設計，左右寺院相互呼應，符合陰陽二元及龍虎二元理念；基爾學的龍虎山圖與中國本地的龍虎山圖雖然不同，但繼承中國龍虎二元概念之論述。在中國龍虎圖像誌的演變中，龍虎圖像尤其與道教、《易經》陰陽二元論述有密不可分的關係。

2. 產生真氣能量之中國龍虎合體圖

在中國龍虎圖像誌發展演變中，有許多龍虎二元結合之案例，例如陰陽圖像合體，可產生能量與動力。像是第五章曾介紹過的《事林廣記》，在醫學類卷六〈道教人體內部解剖與生理透視覽圖〉（見 p. 221，圖 5-14）中，龍虎圖也可以是龍虎交媾及陰陽交合。1615 年的一本探討丹道法則、道教義理之道書《性命圭旨》，書中一幅版畫〈龍虎交媾圖〉（見 p. 221，圖 5-13），圖中右邊女子騎龍代表「陰」，對面左邊童子騎虎代表「陽」。兩獸口吐真氣，直噴射入正前方鼎器中，產生活化作用。行文中論述，「鉛」與「汞」交合誕生新生命，龍虎交合就是陰陽合一，[62] 此處「以元素組合」、「因組合產生變化」的概念甚為清楚。

歐洲耶穌會教士或當代啟蒙學者，對中國道教理論及《易經》學說多有所了解，大部分研究者是從歐洲十七與十八世紀的報導中，探知《易經》及陰陽二元素之主要輪廓與架構。[63] 如第五章所介紹的，基爾學未到過中國，其對中國堪輿學及《易經》、道教的認知，主要來自其學生衛匡國。衛匡國為耶穌會教士，曾是中國

朝廷順治皇帝（清世祖，1643 至 1661 年在位）身邊的數學家；他也曾以歐洲當代先進的測量儀器製作現代中國地圖，[64] 可以確定的是，基爾學得自衛匡國之中國紀錄是比較可靠的一手見聞。

3. 基爾學二元論述與歐洲正負能量宇宙觀

　　基爾學其他關於歐洲論述的作品中，也有與中國《易經》二元元素相類似的概念，從一些一手紀錄與研究中，可以看得出來，基爾學的作品中論及動力能量時，主要分為日光與月光、正能量與負能量、正動力與負動力等二元素。基爾學以較接近物理學的方式來探索能量，而這可從其作品當中看出。早在基爾學接觸中國文化之前，曾於 1646 年發表過《光與影之高藝術》（*Ars Magna Lucis et umbrae*）一書。該書封面銅刻版畫（圖6-11）是極具代表性之作品，版畫中上半部，中央一圓環內是作者與書名，左右兩側的位置是太陽神阿波羅與月神黛安娜對座。[65] 太陽神全身散發光芒，與昏暗的月神形體成明顯對比；太陽神臉部有三道放射光芒，其中一道投射到月神手扶之圓鏡盾牌上，與月神能量結合後，再由天上反射到左下角的人間地上花園中。太陽神與

圖 6-11　《光與影之高藝術》封面版畫，1646 年。

月神兩人發出的不同光芒，展現出兩股不同的能量與象徵。[66] 此處擺脫虛幻聖光的呈現，以一種前衛、科學物理性的方式分析光能。基爾學亦曾對日光與太陽能做實驗，《光與影之高藝術》書中另一幅版畫〈燃燒之玻璃〉（Speculi Ustorii）（圖6-12）以科學實驗方式呈現古典時代數學家阿基米德（Archimedes of Syracuse, 287-212 BC)的「燃燒鏡子」論述。版畫中，右上角太陽光照射到海中航行船隻，圖案周圍是光線與光能反射角度的各種實驗演算說明；海上船隻因日光照射而燃燒，船體黑煙繚繞。此圖說明，基爾學親自實驗證明阿基米德用日光燃燒羅馬船艦的歷史故事符合事實，[67] 同時也看出基爾學理解日光的太陽能量之殺傷力，以及物理研究之重要性。十七世紀中期，光能也被運用在當時發明的幻燈設備之實際操作。《光與影之高藝術》書中有另一幅版畫〈魔幻燈〉（Laterna magica）（圖6-13），圖中利用燃燒光能的能量，投射到右邊牆上的

圖6-12 〈燃燒之玻璃〉，1646年。

影像。基爾學並非幻燈設備的發明家，卻因為他的著作在當時太受歡迎，導致很多人誤認他是幻燈設備發明人。[68] 十七世紀中期以來，這個發展出依照物理反射原理的「魔幻燈」技術，就是利用光能運作；而此幻燈設備，在歐洲第一次的實際使用，就是被基爾學學生耶穌會教士衛匡國用來介紹其在中國的所見所聞。[69]

在基爾學出版《中國圖像》的前二年（1664 至 1665 年），其所出版之地質學專書《地下世界》（*Mundus Subterraneus*）的封面版畫（圖 6-14），圖像中間的地球受到上帝牽引，同時受到太陽光與月光所產生之正能量與負能量及 12 位擬人化風力之影響。[70] 有關日、月光能量之正、負極展現，皆出現在基爾學其他相關論述與版畫圖像中。1679 年他發表《巴比倫高塔》（*Turris Babel sive archontologia*）

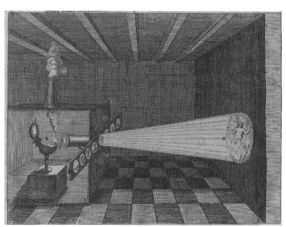

圖 6-13 〈魔幻燈〉，1671 年版本。

圖 6-14 《地下世界》封面版畫，1665 / 1678 年。

一書，[71] 書中的一幅版畫〈封閉之神學〉（Theotechnia Hermetica）
（圖6-15）就是利用天體星象中日與月的不同位置關係來展現正負能
量。版畫中央核心點外有兩個圓圈，最外圍環繞一個個放射的太

圖 6-15
〈封閉之神學〉，
1679 年。

陽，其間有拉丁文標示出正面能量功能與主動意義：「Principium rerum activum」（主動正元素之原理）。[72] 內環則是月亮在不同時間所展現之陰晴圓缺狀態，其間拉丁文標示出其所承載的負能量功能與被動意義：「Principium rerum passivum」（被動負元素之原理）。[73] 此處基爾學利用圖像及附屬的拉丁文，闡述在多神教的古希臘時代，每個神都有各自相對應的正能量或負能量，例如圖中正上方太陽神（Solar）阿波羅（Apollo）是日能量及主動和正能量的象徵，對應其下全黑月亮的維納斯（Venus）則是月能量及被動與負能量象徵，其他各神以此類推。事實上，基爾學對歐洲古典希臘神祇的二元區分法，以及對各神所承載能量與功能的分析，也一樣被他運用在對中國信仰與神祇的辨識與分析中。[74] 在《中國圖像》中，基爾學引用當時西方最重要的傳教士沙勿略（Franciscus Xaverus, 1506-1552）的一手書信紀錄。西班牙人沙勿略以葡萄牙文報導與陳述東方人（包括中國人）是如何崇拜太陽與月亮，[75] 也把中國菩薩多手多功能（圖6-16）與古希臘正能量太陽神的多功能相比較。[76] 在《中國圖像》書中甚至把觀音菩薩的臉刻畫成具有太陽神的正能量光芒（圖6-17）。[77] 這類天體（日與月）、或神祇（阿波羅與維納斯）的正負二元分類，與人體內部之運作相互關聯：天體與人體之間是大宇宙與小宇宙的關係。天體與宇宙的運行，就如同人體內部的運作；人體內部器官的運作，就如同天體和宇宙的運行。基爾學《光與影之高藝術》書中版畫〈占星人體〉（The astrological person）（見 p. 216，圖5-9）中直接呈現大宇宙與小宇宙關係；圖中央的人體內部器官與能量運作，受到大宇宙天體運行之能量牽制。這位器官外露之醫學解剖人體圖像，其左手受制於上帝，右手掌是太陽，代表正能量；一顆代表負能量的星星遮蓋住其生殖器。[78] 除了上帝外，正負兩股能量影響人體運作，羅列圖表內的則是人體內部器官、疼痛與星座、星球之相互牽連關係。這幅圖像顯示的正是大

宇宙與小宇宙之關係，大宇宙的天體星球之運行動力影響小宇宙之人體運作，反之亦同。此類相似概念，也出現在中國的紀錄中，例如源自十世紀的〈修真全圖〉（見 p. 221，圖 5-15）中可清楚看到，盤坐之解剖人體右側的一排脊椎骨，由頸部往下延伸，該脊椎骨內側正是月亮陰晴圓缺在不同時期的表現，與人體相對應之功能。此處「大小宇宙」的關係中，用月亮陰晴圓缺呈現的手法與前文論及的基爾學圖像〈封閉之神學〉（見 p. 251，圖 6-15）中之月球陰晴圓缺有異曲同工之妙；另一幅〈占星人體〉圖中星座、星體與人體之關係，也與〈修真全圖〉中人體器官與月亮圓缺連結有類似概念。

　　十七世紀，承襲文藝復興晚期研究精神，也代表科學革命時代

圖 6-16 〈一種菩薩，中國的敘貝里絲（古代兩河流域大神母），或伊西絲（古埃及繁殖女神）〉（Iypus Pussae seu Cybelis aut Isidis Sinensium），1667 年。

圖 6-17 〈菩薩神祇之另一種形式〉（Idole Pussa sous une autre forme），1667 年。

典範，基爾學以一介全才、博學家身分，以更為宏觀的角度，研究報導中國；在《中國圖像》中，漸漸擺脫純神學理論束縛，以相對科學的方式，研究觀察中國地理環境、自然景觀與各類現象；尤其，來自耶穌會同僚提供的中國一手紀錄與文獻，使基爾學能夠把歐洲當代新的自然物理、天文科學知識、博學概念及中國豐碩悠久的地輿、風水研究成果結合一起；報導中國龍虎山之龍虎對峙圖，闡述中國人崇拜太陽與月亮，他自己又認為日、月光具備陰陽能量與正負電力，使觀音菩薩頭頂有著太陽神阿波羅放射的正能量光芒等等，他借用中國地輿觀中《易經》、道教概念解釋宇宙形成。在其論及中國宗教信仰單元中，提及這整個世界像是由一具人體變化而成，頭顱是天空，眼睛是日、月，肌肉變成土地，骨骼成山脈，頭髮成草木，腹部轉化成大海，人體的每一部分，都化成世界各個元素。[79] 這個基爾學所論述之道教人體宇宙觀，可在明末清初的〈內經圖〉（見 p. 216，圖 5-10）獲得佐證。道教白雲觀收藏的這幅圖中，用圖像直觀方式，把人身體內部結構比喻為自然山水風景圖，例如山脈、林木、河川等等；右下方腎的部位有陰陽圖，呈現內丹修煉陰陽、水火激盪，陰陽相激為電的圖像。這個大宇宙、小宇宙概念，也可解釋為把宇宙大自然比擬為人體內部組織結構的運作。

十七、十八世紀歐洲科學革命與啟蒙運動交疊的年代，探討機械化的過程中，就是依靠機械所產生的能量與動力來運作。1615年的版畫，在為麥地奇家族別墅（Villa Medici in Pratolino）花園所設計的人工石窟（圖 6-18），圖中清楚展示自動化功能，就是來自機械裝置的能量。此時期很多著名學者都提出對能量、動力組合的探討，有些更提出能量是來自二元元素的基礎；例如基爾學在其很多著作中，皆討論到能量，研究光能、日光、月光的動力、電力表現，把能量分為日光與月光、正能與負能、正動力與負動力等二元元素。基爾學在十七世紀時也被認為是傑出的中國專家，名著《中

國圖像》，在當時被認為是研究中國之經典著作，書中基爾學便嘗試把歐洲二元能量概念與中國《易經》二元理念融合一起。

東西方之空心圓與實心圓二元圖

基爾學《中國圖像》書中，有龍虎對峙圖、觀音菩薩結合阿波羅太陽神光芒圖像，論述中國人崇拜日與月等等外，書中論及陰陽、正負、虛實、日月二元之概念，也可從其對中國文字的解說看出；版畫〈蝌蚪顓頊作〉（圖6-19）中，用黑色實心圓與線條的蝌蚪形狀，描繪中國顓頊帝所書寫的蝌蚪文紀錄。[80] 基爾學用文字解釋，這些黑點是星星，每一個球形黑點代表一顆星星，線條代表無生命物；[81] 由此可看出，它們也是一種星象圖的象形轉化。基爾學書中借用的蝌蚪圖像概念原是借自《易經》的天體、天象圖像，

圖 6-18 〈人工洞窟的自動人〉（Grottenautomaten von Salomon de Caus），1615 年。

用它們來呈現與勾勒星座、星宿間的位置關係圖。在十七世紀或更早之前的中國天象紀錄及周易理論述中，都有許多黑色實心圓（陽，☰）與空白空心圓（陰，☷）組成之星座圖及周易陰陽五行運行圖。

　　早在中國西周時期《易經・繫辭上傳》中便記載：「易與天地準，故能彌綸天地之道。仰以觀於天文，俯以察於地理，是故知幽明之故。」[82] 文中提到易學是一門探究天與地之間規則的理論哲學，通過人文、地理觀測，能夠揭示出天地間明白清楚的深奧關係；由此論述中，可以看出其實證觀察測量的科學性態度，而此類科學的地理觀察，也都以圖像方式呈現出來，並以陰陽二元為主要分類。

　　中國安徽阜陽雙古堆出土之西漢（西元前206年至西元25年）汝陰侯墓中，有一用於測量與占卜的六壬式天盤（羅盤）示意圖（圖6-20），圖中用直線條連結各個黑點，以呈現天象狀況。[83] 此圖顯示東方中國早在紀元前，便已開始用黑點與線條來呈現星象狀態。

圖6-19 〈蝌蚪顓頊作〉
象形文字圖，1667年。

圖6-20 〈六壬式天盤示意圖〉，約西漢時期
（西元前206至西元25年）。

1. 伏羲圖〈人極肇判之圖〉

　　圖像藝術中，以空心圓、實心圓，或黑線連結圓形，以呈現陰陽特性、天體星象位置關係，或用於導航圖、醫學圖像中，這在中國有悠久歷史傳統，[84] 但在歐洲並無此類圖像傳統。基爾學是歐洲第一位將此類圖像介紹到歐洲的人。在中國，實心圓、空心圓，或以黑線連結實心圓、空心圓的圖像，除從較早出土的西漢汝陰侯天盤圖中可看到外，在十一世紀宋代蘇頌《新儀象法要》書中星象圖、十二世紀（1174年）南宋醫學屍體圖〈屍圖仰面、屍圖合面〉（圖6-21）、十三世紀鮑雲龍《天原發微》書中圖畫〈洛書之圖〉、〈伏羲則圖作易〉（見 p. 239，圖6-6）、[85] 及《事林廣記》等等，也都有同類圖像紀錄。源自十三世紀南宋朝臣元靚《事林廣記·群書類要》中，有一幅伏羲肖像畫〈人極肇判之圖〉（圖6-22），中央是盤坐伏羲，頭頂天空是實心圓黑圈點連結的星象天文圖樣，右頁則以文字說明伏羲是人類起源，且述說：「立天之道、曰陰與陽、立

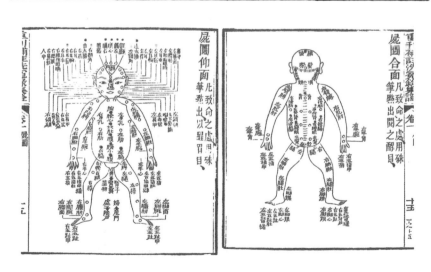

圖 6-21 〈屍圖仰面、屍圖合面〉，1847 年版本。

地之道、曰柔與剛」，又論述「負陰抱陽、戴天履地」，[86] 此處說
明宇宙起源來自二元的元素組合概念，而伏羲頭頂天象實心圓的呈
現，就是最好說明。在十七世紀基爾學的同時代中國，此類圖像的
使用，已經非常普遍，其中包括 1605 年出版的《程氏墨苑》書中
的星象圖〈紫微垣〉（圖6-23），為 1609 年《三才圖會》之星象圖，

圖 6-22
伏羲圖〈人極肇判之圖〉，
十三世紀。

圖 6-23
〈紫微垣〉，摘自程大約編，
《程氏墨苑》，1605 年。

它們主要是由兩元素所組成，空心圓代表陰，實心圓代表陽，就是陰陽圖、乾坤圖、離坎圖。實心圓「●」代表「陽」、「乾」、「☰」，空心圓「○」代表「陰」、「坤」、「☷」，這類二元的組合，與《易經》、周易所衍生的所有八卦圖、六十四卦圖一樣，可以組合變化成千萬種可能性。而空心圓與實心圓圖像也與「—」、「--」有同樣功能，被廣泛運用在天象、天文、地理、醫學穴法、數學、社會政治倫理、宇宙自然等各類議題或研究之中。基爾學書中所謂的蝌蚪文，事實上是來自這些陰陽圖、乾坤圖、離坎圖中的陽單元。

　　基爾學《中國圖像》書中，無論是版畫或行文，皆採用陰陽、乾坤、八卦的概念與圖像傳統來論述中國文明。由於《中國圖像》在歐洲的廣受喜愛，使《易經》二元圖像，在歐洲慢慢被認識，且在潛移默化中進入歐洲菁英階級的圖像視覺文化中。

　　十七世紀歐洲學者的知識認知與學科方法探索，很大一部分是建立在當地對歐洲古希臘羅馬傳統及中古傳承的認知基礎上，在這些歐洲傳統研究中，不管是迷信、巫術、占星或相對比較理性實證科學的探索，都一點一滴慢慢轉化成西方近代自然科學進步的元素。十七、十八世紀中西交流之後，歐洲人更借用異國元素，包括中國來的《易經》陰陽五行理論，改進與發展歐洲科學思想。以基爾學、萊布尼茲或當時代其他學者為例，在這個所謂科學革命的年代或理性啟蒙的時代，學者們同時借鏡在地西方及外地東方的經驗，截取過去研究探索的結晶，不斷從半迷信、半科學的經驗中，走向更為文明、更為現代的科學研究發展。歐洲自中古以來，從被認為是迷信、非科學的巫術中，借取了很多煉金術與煉丹術中所發展出來的實驗經驗，箇中充滿實用科學元素；例如強調實驗室過程中的細心操作，及觀察所獲得證據的重要性等等。[87] 歐洲文藝復興時期，煉金術士的實驗操作過程，甚至被認為是一種神聖的宗教儀

式。[88] 而歐洲人對中國《易經》二元元素論的借用，也是如此，淬煉其精華，轉化、內化成本地進步創新的元素，成為科學現代化滋養的重要養分。

2.〈伏羲寫龍書〉

基爾學《中國圖像》書中第六部，以語言學角度探討中國象形文字，介紹中國皇帝伏羲發明中國文字。書中版畫〈伏羲寫龍書〉（圖6-24），以象形式龍紋圖形呈現中國文字特徵，尤其象形龍紋，以複雜不規則毛筆書法形態呈現。書中介紹伏羲書寫的「龍書」是一本論述數學與天文學的專著，[89] 是一本與自然科學有關的論著，可以看出伏羲也是一位科學家；這裡基爾學所謂與天文學、數學相關著作，應該是指與《易經》相關的陰爻、陽爻二元論述及八卦學說等等。基爾學在書中讚美中國擁有世界上最悠久與最可靠的天文觀察紀錄，[90] 是科學發達的文明古國。「龍」在中國扮演重要角色，基爾學在介紹中國飛龍時，陳述中國人認為這個世界是由龍或蛇轉化而成，中國人特別崇拜龍。[91] 在地輿、風水的「龍虎山」單元中，基爾學也提到，在中國，大自然山脈河流被當成是龍體；[92] 在中國被崇拜與尊敬的大自然中的龍體，尤其提到在堪輿時，應要被好好保護，不可恣意破壞自然的龍體生態環境。

圖 6-24 〈伏羲寫龍書〉，1667 年。

在中國，龍虎圖象徵陰陽二元的交流，龍是陽、是正、是實的代表。

　　基爾學書中版畫〈伏羲寫龍書〉中的龍紋象形字「龍」
（圖6-25），並非是歐洲版畫家的憑空想像圖，而主要是來自基爾學
的教會人脈資源；在基爾學學生衛匡國著作《中國上古史》中，
附有字典式象形解說字的龍字。[93] 這類象形化、形體化的龍字或
龍紋圖樣，在中國十三世紀百科全書《事林廣記》〈煙蘿子圖〉
（圖6-26）中就已出現。雖然《事林廣記》有幾種不同版本，〈煙蘿
子圖〉也有不同版本，但主要圖像內容仍大同小異。[94] 圖中側面人
體腹部的龍虎紋，是以象形龍紋圖樣呈現，與基爾學的「龍」字紋
形有相似造形。龍的圖像與性格，在十七與十八世紀歐洲傳教士及
旅行家的重新介紹下，有了新的轉變，漸漸從歐洲傳統惡物、魔鬼
轉變成東方吉祥物。

圖6-25　〈伏羲寫龍書〉龍紋
象形字「龍」，1667年。

圖6-26　〈煙蘿子圖〉，
南宋十三世紀。

3. 從單一價值觀到多元文化價值觀

　　十七、十八世紀到中國的歐洲傳教士，很多是當代傑出的學者；當他們來到中國之後，重要的經驗與貢獻，除了為自身建立多元文化價值觀外，更重要是在接下來的一、二百年間，他們以中國為典範，想像中國是以自由為基礎而建構的世界文化，因此借中國為歐洲建構一個更為多元價值的世界觀。這批傳教士、通商使者、探險家或學者，他們來到中國，來到東亞，看到中國有著與歐洲完全不同的宗教信仰、政治制度、社會習俗、文化倫理與視覺藝術傳統等等，在接觸的過程中，漸漸開啟他們自身的視野。歐洲傳教士介紹西學、研究漢學，在這接觸的過程中，使他們比當時其他歐洲本土學者，更具備寬廣的智識能力與更多元的世界價值體系。

　　歐洲學者在介紹中國文化、政治、宗教、社會、地理、科學的同時，也進行跨文化比較，把基督與孔學作比較，在認識與介紹的過程中，內化其多元文化的價值認同。耶穌會波蘭籍教士卜彌格就是最佳代表，[95] 其來自歐洲天主教訓練背景，同時又擁有豐富的中國經歷，在其個人生命經歷的後期，認同中國明朝，也認同歐洲，是多元價值與多元文化認同的典範。

西傳八卦圖與六十四卦圖中之無限可能性

1.《中國哲學家孔子》

　　1687 年，比利時耶穌會傳教士柏應理（Philippe Couplet, 1623-1693）在歐洲出版拉丁文著作《中國哲學家孔子》（*Confucius Sinarum Philosophus,* 1687），書中展示中國《易經》的卦爻圖像，版畫插圖有八卦圖（圖 6-27）與六十四卦圖（圖 6-28）兩類，可清楚、直接顯示出《易經》卦爻的論述架構，與之前論述《易經》概念不

圖 6-27 〈二元素之原則〉（Duo Rerum Principia），1687 年。

圖 6-28 〈六十四卦爻表格與形狀，或者探討變易的《道德經》〉（Tabula Sexaginta quatuor Figurarum, seu Liber mutationum *Te kim dictus*），1687 年。

新視界：全球化下東西藝術交流史

同。《中國哲學家孔子》書中版畫八卦圖〈二元素之原則〉（Duo Rerum Principia），最上方第一排左方是陽爻「━」，最右方是陰爻「╍」，此處陽陰卦圖的排列順序是依照歐洲由左上橫向往右排列方式呈現；第二排亦同，依序呈現四卦爻形態，第三排則為八卦爻狀態；在卦爻圖之下輔以拉丁文解說其意義。第一排是《易經》中的二儀「陽」（Yam）與「陰」（Yn）組合，一如標題「二元素之原則」，也就是《易經》的「二儀」，此處「Yam」（陽）用拉丁文譯為「Perfectum」（完美），「Yn」（陰）用拉丁文譯為「Imperfectum」（不完美），第二排為「四象」，有「═」「太陽」（Tai-yam）、「╍」「少陰」（Xao yi）、「╍」「少陽」（Xao yam）與「╍」「太陰」（Tai-yu），其上有拉丁文解說標題「Quatuor Imagines ex duobus Principiis proxime natæ.」[96]（「四圖像產生於二元原則」，即「二儀生四象」）四象除有拉丁文譯音外，還有拉丁文解說‧Majus perfectum（太陽）、Minus Imperfectum（少陰）、Minus perfectum（少陽）、Majus Imperfectum（太陰）。第三排為「八卦」，拉丁文標題為：「Octo Figuræ ex quatuor Imaginibus promantes」（「八個形狀是來自四個圖像的推演」，即「四象生八卦」之意思）。[97]

其下分列八個卦爻即拉丁文譯音與解說（見p. 263，圖6-27上半部），依序號有：

1. 「☰」，「Kien.」（乾），「Cælum.」（天）；
2. 「☱」，「Tui.」（兌），「Aquæ montium.」（山中之水，澤）；
3. 「☲」，「Li.」（離），「Ignis.」（火）；
4. 「☳」，「Chin.」（震），「Tonitrua.」（雷）；
5. 「☴」，「Siven.」（巽），「Venti.」（風）；
6. 「☵」，「Can.」（坎），「Aqua.」（水）；

7.「☶」,「Ken.」（艮）,「Montes.」（山）;

8.「☷」,「Quen.」（坤）,「Terra.」（地）。

此項八卦對照表,呈現所相對應的基本物象,乾為天,坤為地,震為雷,巽為風,艮為山,兌為澤,坎為水,離為火,把自然地理、宇宙天體物象,用符號、圖像與文字展現出來。版畫〈二元素之原則〉中央是一八角形狀的八卦圖,八卦圖內的阿拉伯數字編號、拉丁拼音及拉丁譯文解說,與上面第三排橫列的八卦爻一模一樣,可用以作對照與連結。中央這類中國八角形態之八卦圖,在十六、十七世紀中國明清時代文獻紀錄中常出現;《中國哲學家孔子》中這幅〈二元素之原則〉八卦圖,與中國八卦圖爻卦位置一模一樣,只是另外轉以阿拉伯數字與拉丁文拼音、拉丁文來作解說。這類八卦圖,可在南宋朱熹《周易本義》中找到圖源。這幅歐洲最早的中國八卦圖（見 p. 263,圖 6-27 下半部）與《周易本義》〈伏羲八卦方位圖〉（圖 6-29）幾乎一樣,爻卦位置與八卦的編號皆相同,一為

圖 6-29 〈伏羲八卦方位圖〉,清康熙內府據宋咸淳元年吳革刻本翻刻版。

中文版，一為拉丁文版。

　　柏應理《中國哲學家孔子》書中〈二元素之原則〉，本頁介於兩種八卦圖之間是拉丁文解說，論述四卦、八卦，陰與陽，不完美與完美之關係，與其所衍生之世界形態與宇宙觀：

　　這八卦符號，其中四個屬於完美符號，四個屬於不完美符號；它們被排列成圓圈形，各個符號彼此交互聯結，也以不同的聯結方式與天空四個方位相聯繫。這些與天空方位所連結的四個點，是一年中的四個週期轉折點，就是晝最長的一天，或夜最長的一天，及晝夜時間一樣長的兩天。在這四點之間的中間點，共形成八點，也是年週期與天空的八個方位。排列的符號從最高點，就是 1 號數字開始，向左邊轉動，這些符號與數字組成一個半圓。接下來另一個半圓，又從最頂端的高點（就是數字 5）搭配一樣多的數字與符號，向右移動，從而形成一個完整的圓。（Has octo Figuras , ex quibus quatuor ad perfectum quatuor ad imperfectum pertinent, in Orbem quoque describunt, cum mutuò inter sese, nec non vario, quatuor Mundi Cardines aspectu: Quibus etiam Cardinibus quatuor Zodiaci puncta, Solstitialia scilicet, AEquinoctialia, quibus dum media rursus jungunt, octo Zodiaci quoque puncta & quasi Mundi Cardines describunt. Figuras interim sic describunt, ut à capite primoque numero semicirculum quatuor constantem Figuris ac numeris, qroducant ad lævam; & mox alterum à capite (seu guinto numero) rursus orsi cum totidem numeris ac Figuris ad dexteram describant Orbemque totum conficiant, hoc modo.）[98]

　　柏應理的論述，如同朱熹《周易本義》〈伏羲八卦方位圖〉之右頁，是對卦爻的文字解說，說明《周易》太極原理；在陰陽未分

的混沌時期，就是無極時期；之後，產生宇宙最原始的秩序狀態，是為太極，這也是宇宙萬物形成之本源，是為混天太極。由太極分化形成天地二儀的過程，衍生陰陽；由天地、陰陽衍生出四象，是為「兩儀生四象」，四象是為春夏秋冬四節令及東西南北四方位。「四象生八卦」，由四象衍生出八卦，為天、澤、火、雷、風、水、山、地，它們是中國古人認為宇宙中最明顯的八種物象。

柏應理於 1678 年發表的著作是歐洲第一次出現中國八卦的圖像。事實上，歐洲耶穌會教士一開始誤以為八卦符號是文字，認為它們是中國最早、最原始的文字，只不過，後來這些文字被中國人自己所遺忘。再由此點切入，耶穌會教士也認為，在《易經》陰陽、太極、八卦的概念下，宇宙天地所存在之秩序，是受控於一個冥冥之中的上帝之手。[99] 雖然在耶穌會的認知過程中，產生一些對《易經》的誤解，但整體而言，仍把重要的概念與大架構理念介紹給十七世紀末的歐洲學界，使其體認到二元概念，具備普世的特徵，其「以元素組合」、「因組合產生變化」，可以廣泛地被運用在各個範圍之中，更重要是藉由二元元素，可以衍生變化出無限之可能性。

2.〈孔子肖像畫〉在歐洲流傳

柏應理於 1640 年 17 歲時加入耶穌會，與義大利教士衛匡國結識，1656 年隨波蘭籍傳教士卜彌格到達中國；在中國傳教 25 年期間，與清初江南士大夫多有交往，師學名畫家與文人吳漁山，更與其成為至交好友，柏氏對中國經典學術思想皆有所涉及。[100] 後因應同為比利時人南懷仁（Ferdinand Verbiest）之請，在中國停留 20 多年後準備回歐，為中國禮儀辯護；1682 年 10 月抵達荷蘭後，往羅馬觀見教宗英諾森十一世（Pope Innocent XI.），贈獻教廷四百餘卷傳教士編纂之漢籍文獻。1684 年 9 月在凡爾賽觀見路易十四。

1680 至 1681 年間，法國財政大臣柯爾伯（Jean-Baptiste Colbert）正推動法國王室派遣傳教士到中國計畫，因柯爾伯 1683 年去世而暫緩。1684 年 9 月柏應理見到路易十四時，向法王陳述派遣教士到中國的必要性，柏應理與隨行中國人沈福宗完善回答路易十四的中國問題，更堅定法王落實中國行之計畫。[101] 1685 年 3 月，「國王的科學」出航，前往中國。此行之落實，柏應理功不可沒。

柏應理在 1682 至 1692 年停留歐洲期間，於 1687 年（康熙 26 年）在巴黎刊行《中國哲學家孔子》，亦名《漢學拉丁文譯本》（*Scientia Sinarum latine Exposita*），這是在歐洲首次出版中國儒學經典翻譯本四書中的三冊，收錄《大學》、《中庸》與《論語》的拉丁文譯本，《孟子》不在譯文中。之前義大利耶穌會傳教士殷鐸澤（Prospero Intorcetta, 1625-1696）與葡萄牙教士郭納爵（Inácio da Costa, 1603?-1666）在中國與印度就已出版過《大學》、《中庸》與《論語》的拉丁文譯本，[102] 柏應理《中國哲學家孔子》版本中，是恩理格（Christian Herdtrich, 1625-1684）、魯日滿（François Rougemont, 1624-1676）等多位歐洲學者的共同參與，經過近一個世紀的翻譯與彙編，得以完成該書。[103] 這部巨作，以當時最大型的版面發行，共 389 頁。書中分四大單元，導言是柏應理進獻法王路易十四的書信獻詞，表達他對法王支持在華傳教之敬意，可看出他在歐洲菁英統治階層的人脈關係。柏氏在導言中仔細陳述中國經籍四書五經之歷史脈絡與重要意義。導言中並介紹《易經》與附上「伏羲八卦次序圖」、「伏羲八卦方位圖」與「周易六十四卦圖」三幅卦符圖像。這次在歐洲出版八卦、六十四卦圖像與論述六十四卦之意義，[104] 使《易經》理論在學者間傳播。書中第二單元收錄《中華帝國年表》（Tabula chronologica monarchiæ sinicæ），從中國最早的三位皇帝開始列述，附有 15 個中國省分及 155 處耶穌會傳教駐地，最後附上帝國年表。第三單元為孔子傳記，開卷附有孔子

肖像畫。第四單元為大學、中庸、論語之拉丁譯文，三部經典皆附譯註疏。

《中國哲學家孔子》書中版畫〈孔子肖像畫〉（圖6-30），圖像中央最前方為身著儒服之孔子全身立像，經由歐洲中央透視技巧，背景呈現出中國「國學」（Imperij Gymnasium）殿堂建築之宏偉深度，整座廳堂內圖書架上裝滿中籍經典線裝書，背景左右兩側書架最前排，是用中文漢字與拉丁拼音註寫書架典籍名稱，右側分別為《書經》、《春秋》、《大學》、《中庸》與《論語》，左側為《禮記》、《易經》、《繫辭》、《詩經》與《孟子》。版畫中，《易經》也被列入中國國學最重要著作之中。書架框列十部巨著，包括四書《論語》、《孟子》、《大學》、《中庸》，及五經中的《詩經》、《經書》（為《尚書》）、《禮記》、《易經》、《春秋》；另外再加《繫辭》（Zi Cio），《繫辭》與《易經》為同類典籍，皆討論周易之義理。由本幅孔子圖像中，顯示兩部著作的羅列，凸顯《易經》與易學研究之分量與重要性。

3. 兩代學者之中國研究

在約 1687 至 1770 年的一百年期間，歐洲出現所謂的中國研究，為漢學研究之前身，它們與十九世紀出現的真正學術漢學（Sinologie, Sinology）

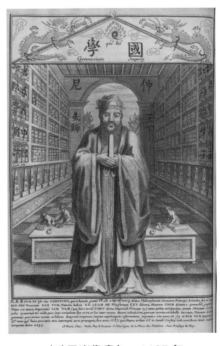

圖 6-30 〈孔子肖像畫〉，1687 年。

並不相同。[105] 此時期，在中國傳教的耶穌會教士開始了解中國語言、文字、文化，因為同時在東南亞與東亞其他地區的經歷，他們也作文化比較，進行語言、哲學等各方面的類比。另外，啟蒙學者，他們不一定是傳教士，也不一定是語言學家，他們對中國歷史、文化、文學、科學進行研究，最大興趣是東西文化比較，用更宏觀的角度，分析人類文明之間的關係，這是同時代的中國文人所不曾涉及的議題與面向。

柏應理的經歷與博學教授基爾學不同，柏氏親身到中國傳教25 年，與中國文人和士大夫多有周旋，熟諳漢語與中國經籍。兩人年紀相差二十歲，柏氏是後起之秀，基爾學長柏應理一輩，基氏在羅馬教廷早已是聲望崇高的教授，教會內人脈深厚，提攜的學生後輩如衛匡國、卜彌格等人，也是提攜柏應理的贊助長輩。柏應理三十三歲抵達中國，長年在南方傳教，與法國宮廷、普魯士王室皆有密切往來。[106] 柏應理專門研究翻譯四書五經，基爾學從未到過中國，長年借用送回羅馬的一手中國資料，以更宏觀的視野，全才通才方式分析與比較中國現狀。兩人對中國《易經》的介紹，都促進歐洲菁英階層對中國《易經》的認識，基爾學用中西對比的方式介紹《易經》二元概念，而柏應理的八卦圖與六十四卦圖，則回到最基礎、最根本易圖的窺探。柏氏對四書五經的介紹，更符合中國對文人士子的學識基礎要求。

十八世紀初期法國耶穌會傳教士白晉（Joachim Bouvet, 1656-1730）提供給德意志啟蒙學者萊布尼茲兩幅圖，〈伏羲六十四卦次序圖〉（圖 6-31）與〈伏羲六十四卦方位圖〉（圖 6-32）（或稱先天圖）。尤其白晉交給萊布尼茲的先天圖，提供其一種新的觀看可能性，這幅交卦排列的組合圖與結構圖，經由符號圖像，首先展現卦號的位置狀態；第二，經由序列與順序，呈現卦號位置關係間的緊密程度；第三，經由陰、陽交卦位置的移動、變動、更動，產生跳

動、流動的動力視覺效果，以上這些特徵皆影響到萊布尼茲對數學二進制的論述。本書下一章節，對萊布尼茲與《易經》圖像，將作更深入探討。

圖 6-31 〈伏羲六十四卦次序圖〉，1706 年版本。

圖 6-32 〈伏羲六十四卦方位圖〉（A diagram of *I Chang* hexagrams, Fuxi Sixty-four Hexagrams）。

中西融合之創新《易經》圖像

1.〈自古道統總圖〉（1777）：數學圖形結合太極圖

　　十八世紀下半，法國耶穌會教士錢德明（Joseph-Marie Amiot, 1718-1793）於乾隆時期來到中國，1750 年抵達澳門，到 1793 年過世，期間一直居住在北京，任職於宮廷。此時他也是法國科學院（Académie des sciences）在中國的通訊作者。從 1776 年起，一直到其過世的 1793 年，他與其他人共同在巴黎出版 15 冊《中國歷史、科學、藝術、習俗與習慣之紀錄，北京傳教士著撰》（*Mémoires concernant l'histoire, les sciences, les arts, les moeurs, les usages, etc. des Chinois, par les missionaries de Pékin*）。[107] 這套集冊是整個十八世紀耶穌會教士在中國相對比較完整的紀錄論述。自 1776 年起，因為來自法國國王路易十六（Louis XVI., 1754-1793）的經費支援，及王室大臣柏唐（Henri Bertin, 1720-1792）的主持下，它以不定期的方式在歐洲出版書冊，成為歐洲研究漢學與重農思想的重要資訊，且在歐洲知識分子間引起很大共鳴。[108] 書中資料，很大一部分是中國經典著作翻譯成西文，例如《大學》、《中庸》；還有就是傳教士們的書信發表，包括錢德明對孔子生平的介紹；或是歐洲傳教士個人在北京宮廷的親眼見證，對皇室禮儀、儀式與節慶活動的一手紀錄；書中附有精彩圖像資料，包括孔子肖像畫、中國城市圖、家庭手工坊等等。[109]

　　1777 年，出版第二冊《中國歷史、科學、藝術、習俗與習慣之紀錄，北京傳教士撰著》（*Mémoires concernant l'histoire, les sciences, les arts, les moeurs, les usages, etc. des Chinois, par les missionaries de Pékin*），書中錢德明利用一幅圖像版畫〈自古道統總圖〉（Système figuré des connaissances Chinoises depuis la législation de hoang – Ty 2637[ant] avant J.C.；直譯為〈中國自黃帝（西元前 2637 年）以來，中國知識總

圖表〉）（圖6-33），來呈現孔子與儒家的世界觀。這幅儒學的道統圖中，錢德明把正圓形、三角形、圓弧線形、扇形等歐洲數學幾何圖形與中國傳統陰陽太極圖形、八卦等圖形結合一起。圖像正中心是一個大圓形，圓形內包入一個正三角形，正三角形內再包一個圓形，它是陰陽、黑白交替的三軌圓道的太極圖。中下位置的大正圓上方，由左右兩邊再往上推高，有兩片扇形組合而成瓣形弧線，就像歐洲中古時期十二至十四世紀哥德式教堂的等邊尖拱窗造形。[110]原尖拱頂端的部位置入一較小的圓形，就像是把哥德式尖拱窗內圓形花式窗格（圖6-34）往上推移。這類尖拱形與圓形的組合，常見於歐洲中古時期天主教教堂窗戶的設計。[111]只不過此處的版畫中，錢德明同時借用歐洲天主教宗教造形與中國太極圖，來說明中國《易經》與孔學思想。一如版畫標題〈自古道統總圖〉及法文標題之直譯〈自黃帝（西元前2637年）以來，中國知識總圖表〉所呈現，這幅圖像展現的是中國自古以來的知識核心體系與其重要價值觀。圖像中，除圖形外，也搭配漢字、法文、拉丁漢語拼音作圖像說明。版畫下半正中央、最核心是黑白圓形軌道交替的太極圖，中心空圓圈內有文字「氣 Ki. Le Souffle d.」（Le Souffle 為法文呼吸之意）。全圖依拉丁字母順序，由上至下依序作文字說明。圖像最高處，由尖拱撐起的小正圓形內，被兩弧線劃分成三部分，內部再以中文漢字、拉丁文拼音及法文作說明。中央部位是「A.上帝；Chang-Ty; Supreme Empereur（作者註：「最高皇帝」）」，左右邊側依次為「b. 神；Chen; Esprit（作者註：「精神」）」及「c. 聖；Cheng; Saints（作者註：「神聖」）」。本圖正中央下方是小圓形太極陰陽圖（或稱太極二儀圖），中間一側置「S」曲線，把圖形劃分出黑白色兩半部，因為圖像 S 曲線的流動感，而展現出「陰消陽長、陽消陰長」，互相流動交替的視覺效果，此圖被標示為拉丁字母「P」。本圖最下方右邊是《易經》的三排爻卦圖，搭配中西文

圖6-33 〈自古道統總圖〉，1777 年。

解說，「儀∟」搭配「━」，「兩∾」搭配「--」；第二排「相∾」搭配「━━━」，「四」搭配「━━━」；第三排就是符號「━━」，「━━━━」。道統總圖左下方是中國八個方位的八卦圖，八卦圖圖內有符號的漢字名稱，圖外有阿拉伯數字作其標示，依次為「1 ☰ 乾」、「2 ☱ 兌」、「3 ☲ 離」、「4 ☳ 震」、「5 ☴ 巽」（作者註：在中國《易經》中「兌」應原為「☱」、「離」應原為「☲」、「震」應原為「☳」、「巽」應原為「☴」）。

　　八卦的符號與中文漢字名稱並沒有完全正確被連結起來，它與當時代在中國流傳或出版，例如《三才圖會》的八卦圖〈文王八卦方位〉（圖6-35）並沒有相對應，但歐洲出版的這幅中國八卦，大

圖6-34　德國弗萊堡大教堂（Freiburger Münster）尖拱花飾窗格，十三世紀。

圖6-35　〈文王八卦方位圖〉，1609年。

概的圖類與漢字卻已呈現出來。〈自古道統總圖〉最下面的基礎是太極陰陽圖、八卦方位圖與爻卦圖號，最上最高處是圓圖內的「上帝、神、聖」，兩者之間，是整幅圖像的主體，一個正圓形內包一個正三角形，且被三角形切割為三塊半拱圓弓形，內有文字說明，最上是為「1. 天 Tien–Le Ciel h」；左邊是「2. 地 Ty. La Terre i.」；右邊是為「3. 三 人 jin l'homme K.」；整體是為「天、地、人」；在正圓之上，介於兩片尖拱形扇半圓之間的弓形間，書寫：「g. 三 Sam 才 Tsai Les 3 agents, ou plûtôt les 3 puissances productrices, qui sont ＊」（作者註：三才指三股具影響之力量，或三股具生產之力量）。此處「三才」是為下面圓形內「天、地、人」的總標題，「三才」的三股力量或能量就是「天」、「地」、「人」，而天、地、人就是宇宙中，自然與人的組合與結合。正圓內正三角形之內角，各有文字論述，左角是為「陽 yang. f. Principe matériel en mouvement（運動中最主要元素）」，右角是為「陰 E. yn. Principe matériel en repos.（靜止中最重要元素）」，正中下角是為「太極 Tay-ki. ler Principe materiel（物質之首要原則）P」。正三角內是為四個由內往外推展重疊圓形，組成的三圈內是黑白、陰陽交疊互動的圖像，最核心中心部位文字書寫著：「氣 Ki. Le Souffle d.」。三個圓圈內，黑半圈部分是為陰、是為靜，白半圈是為陽、是為動，黑中有白、白中有黑，陰陽互涵、黑白互動。

　　最中心是源自中國太極圖，這類圖像可在明代《程氏墨苑》（1605年）收錄之相關三幅〈太極圖〉（圖6-36）、〈太極〉（圖6-37）、〈易有太極圖〉（圖6-38），找到圖源。此處錢德明〈自古道統總圖〉中，把《易經》二元論述與「三才：天、地、人」概念結合，更以圓形結合三角形圖像方式呈現出來，這並非中國傳統。尤其用三角形詮釋神學、哲學，來自歐洲傳統。在歐洲，與三角形有關的數字「3」，在基督教義中，主要是指「天父」、「聖

子」、「聖靈」三位一體的神學理念，也代表「信、望、愛」三德，《聖經》中有許多與「三」相關的記載，包括三王來朝、耶穌三次接受誘惑考驗、耶穌死後三天復活等等，「三」在基督教義中意義重要，也象徵一個統一不可分的融合體。[112] 很顯然，錢德明用「三位一體」、「天父、聖子、聖靈」概念，來詮釋中國《易經》道統最高價值「上帝、神、聖」。其中心核心圖像，是由數學幾何圖形正圓形與正三角形融合而成，是為「三才」中的「天、地、人」、「陰、陽、太極」，最後才推演至圖像最高點處的「上帝、神、聖」，比較接近三位一體「天父、聖子、聖靈」的概念。

圖 6-36
〈太極圖〉，1605 年。

圖 6-37
〈太極〉，1605 年。

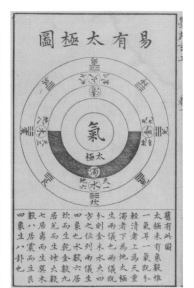

圖 6-38
〈易有太極圖〉，1605 年。

2. 三角圖形與三才概念

早在 1660 年，德意志學者斯比塞爾就在其《中國文史評析》書中，用數學計算模式（圖 6-39）來演算與分析中國《易經》中的數字。[113] 在白晉的年代（1656-1730），白晉也開始嘗試用數學與神學概念，來理解《易經》與詮釋《易經》。其手繪圖稿〈太極圖〉、〈天尊地卑圖〉（圖 6-40、圖 6-41）等圖像中，很明顯利用巴斯卡三角形（Pascalsches Dreieck; Pascal's triangle）、

166 DE RE LITERARIA

primuntur, videl. vocabulo KIS, per quod duas illas qualitates dictas INIAM (seu IN & YANG) glossa interliniaris intelligit. Ex his autem in se ductis, imagines sive signa quatuor, inde Octo formas prodiisse, quibus iterum multiplicatis, quatuor & sexaginta Symbola constitute fuisse perhibent. Totamque itaque rem non tam in ipsa rei veritate fundatam, quam ex Arithmetica derivatam, & multiplicationis beneficio stabilitam deprehendimus. Ut autem Sinarum mens eò magis innotescat, ordinē illum hoc schemate expressimus:

2. Principia IN & YANG.
2.

4 Signa seu Imagines.
2

8 Formæ
8

64 Symbola

Ex duo-

圖 6-39 〈陰與陽之原則〉（Principia IN & YANG），1660 年。

圖 6-40、圖 6-41　白晉手稿，〈天尊地卑圖〉，十七世紀下半至十八世紀初。

二項式定理與等差級數等數學定律，用其所換算繪製而成的三角圖形，來說明《易經》「天尊地卑」、「太極」、「天、地、人」等算學與哲學概念。[114] 其繁複的計算方式，雖脫離《易經》本身實際的內涵，但也使《易經》在歐洲具備數學的意義。在歐洲教堂中，常有三元展開的圖像或圖案，如三角形、三葉窗、三連拱圈，或教堂西正面的三扇大門等等。[115] 文藝復興時代，圓形、方形、三角形等幾何圖形，因為是數學造形，更因此與科學、理性作連結，也被大量運用在建築造形中。[116] 錢德明此處用各類幾何圖形與哥德教堂式拱窗造形，結合中國太極圖像，來說明儒學與《易經》之世界觀，用歐洲三角圖像呈現「陰、陽、太極」、「天、地、人」的三角關係與三才理念。對於「陽」的解說為：「Principe matériel en mouvement」（運動中最主要元素），「陰」解說為「Principe matériel en repoes」（靜止中最重要元素），強調陰與陽，靜與動的重要關係，正是這兩元素組成宇宙所有元素之基礎。此處把基督神學概念與《易經》二元論、三才理念結合一起；《易經》原有「天圓地方」的宇宙觀圖像，此處也被轉化成「天圓內三角」的新組合。十三世紀（1247 年）中國宋代數學家秦九韶出版《數學九章》，書中創用「三斜求積術」，便已有三角圖形出現，但這些圖形主要是算學功能。[117] 十七、十八世紀中國明清時代，除了一些與算學相關的論述外，在當時代流傳的哲學論述圖像中，包括《三才圖會》等著作中，皆極少出現三角形圖像，《程氏墨苑》是少數例外，書中有一幅圖像也用數學造形詮釋《易經》概念。歐洲則不同，三角圖形、三角造形，已經不斷重複出現在十六到十八世紀間的藝術、建築、園林空間、神學、哲學、天文學等相關範疇圖像造形之中。最著名例子是在十六世紀末、十七世紀，對天體運行軌道探索的圖像，它們一般都是圓形軌道運轉，但也有幾個幾何圖形的組合圖像展現，包括將正圓、半圓、正方、三角與正多面體組合一

起。十八世紀下半，歐洲傳教士錢德明使用這類圖像，來論述中國世界觀是有其歷史淵源。

西元 1605 年，明代程大約出版《程氏墨苑》，書中有一幅滋蘭堂刊本〈墨卦〉版圖（圖6-42），圖像左邊用三種形狀來呈現天、地、人的「三才」概念，最上為正圓形，中為三角形，最下為四方形；天為圓，地為方，人在中間為三角形。圓形內用書法書寫「立天之道陰與陽」，方形內書寫「立地之道柔與剛」，中間三角形內書寫「立人之道仁與義」；[118] 三種數學造形展現三才「天、地、人」概念，其中三角形用以說明「立人之道」。在中國的這幅數學幾何圖像組合，雖比較簡略，但仍可看出，已試圖用數學圖像來呈現中國《易經》與儒家的基本哲學理念。在歐洲除了白晉用巴斯卡三角形詮釋《易經》以外，到了十八世紀下半，錢德明在歐洲出版的〈自古道統總圖〉中，幾何與《易經》圖像的組合，也是相對比較複雜，更具數學圖形的概念，《易經》學理此時在歐洲以數學造形與神學理論被詮釋與展現出來，也算是時代的產物。

圖6-42 〈墨卦〉，1605 年。

3. 完美宇宙幾何運行圖像

在歐洲，日耳曼天文學家克卜勒於 1596 年發表《宇宙之奧祕》（*Mysterium Cosmographicum*），書中有一幅描繪宇宙運行模型的版畫〈機械與地球運轉藝術〉（圖6-43），在這幅版畫中，主要用圖像來說明克卜勒自己設計的一座模仿宇宙天體運行的設備。由圖下面的機械裝置，可以看出其乃利用鐘錶式的機械轉動，來模仿天體運行。圖像中記錄五個主要天體幾何體之運轉，雖是二度空間平面的圖像，卻展現三度空間立體式的星體運轉。[119] 圖像中，五個主要幾何體，由外向內延伸，是半圓球體、正方體、半圓球體、三角錐、半圓球體等。核心部位是半圓球體、正三角錐與又一半圓

圖 6-43

宇宙運行模型〈機械與地球運轉藝術〉（Machina mundi artificialis），1596 年。

球體的組合，與錢德明論述中國〈自古道統總圖〉中，圓形、三角形、又一圓形太極圖的設計組合一樣，雖然一為平面圖形、一為立體圖形，但整體組合、造形結構相似。早在十六世紀末，克卜勒便用此圖說明地球運轉藝術是幾何體運行轉動，宇宙星球間運作是幾何規律式，這個幾何體運轉正在模仿上帝旨意，[120] 因為造物主是幾何學家與數學家，所以天體運行是幾何規律式。克卜勒這張十六世紀末發表模仿宇宙運行的圖像，為十七世紀科學革命時代，[121] 漸漸形塑一個新的完美、理想圖像典範，它是來自對天文、天體實證觀察與探索的具體呈現，是對宇宙運行的視覺圖像描繪。此處克卜勒利用機械裝置，模仿天體幾何式運轉，機械力又能夠產生能量

與實踐上帝的意旨；天體的幾何連轉是最完美的圖像。這類幾何體造形，甚至是經由機械動力可以轉動的幾何體，在 1650 年左右的歐洲，都被認為是完美圖像的展現，[122] 因為它們呈現宇宙運行的真相。借用機械的運用，代表人類自己有能力模仿上帝，創造真實世界中的運轉現象，因此，人類自己也可以是造物主上帝。因為上帝是世界上第一個用最高藝術創造第一個轉動體的造物者，這個轉動體就是宇宙天體的運轉。

圖 6-44 〈旋轉體〉（Gedrechselte Körper），1733 年版本。

祂所創造最美的旋轉物，就是宇宙間運轉的星球。[123] 自十七世紀初期以來，這類幾何的旋轉體（圖6-44），慢慢成為歐洲王公貴族私人藝術典藏室（Kunstkammer）中受歡迎的收藏品，奧匈帝國的哈布斯堡王朝家族就是典型的例子。[124] 這些在十七、十八世紀被認為優美的幾何形體組合，在十八世紀下半，再次被耶穌會教士錢德明轉用，結合東西圖像，重新詮釋《易經》與儒學世界觀，是很有創意的詮釋。雖然中國學者極不苟同歐洲耶穌會士對易學的研究方式，更嘲笑其以圖像方式說明《易經》，是鬼畫符的舉動，[125] 但不可否認，此類比較、融合方式，把《易經》與聖經、數學理論作結合，的確使歐洲人更容易經由自身的角度，理解《易經》，產生共鳴，進而迸出創意火花；《易經》，也因此產生更為多元的影響，跨越出亞洲，對歐洲與世界其他地區產生影響。

4. 歐洲科學圖像與中國《易經》圖像之融合

由十七到十八世紀耶穌會傳教士的案例，可看出這些全才博學的學者們，嘗試用當時代歐洲先進自然科學知識、實驗探索出的新天文知識及相關圖像，來詮釋中國知識體系《易經》與儒學論述。以錢德明為例，繼承十七世紀科學革命傳統，又身處啟蒙運動的知識薰陶，加上在中國所受知識、宗教、哲學的東方學理訓練，使其在中國〈自古道統總圖〉中，能夠把歐洲幾何數學、天文、教會等類圖形融入到東方中國陰陽、太極、八卦圖形之中，激盪出一個全新的視覺圖像，《易經》二元概念與三才論述圖，結合數學幾何與三位一體，用此圖像展現當世具典範的知識境界，它是東方中國哲學圖像與西方歐洲自然科學圖像的融合。在中國的藝術史發展中，雖不像歐洲，把大量數學幾何造形運用在建築、造園、城市規劃之中，也未把理性概念運用在視覺藝術中；但在十九世紀末以來的西化運動中，因為現代化的過程，直接、間接接收歐洲數學幾何造

形、理性概念，且運用在視覺藝術中，包括建築風格、城市規劃、園林設計等等。

結語

十七、十八世紀中西文化碰撞，《易經》與其圖像在這場交流的過程中，是一幅激動人心、充滿活力的篇章，它對後世具有現代化啟示的作用。

利瑪竇在十七世紀初，以中國書法圖像形式開啟對《易經》二元元素的定義；十七世紀下半，基爾學以類比圖像、文化比較的方式，介紹《易經》概念，把《易經》二元概念與歐洲古典正負二元論述、機械動力作連結，作物理性觀察與科學性分析，更把《易經》二元論述與宇宙組成結構作連結；同時期，柏應理在歐洲發表來自中國原圖的八卦圖與六十四卦圖，呈現陰陽二元所展現之無限可能性。十八世紀上半葉，白晉與萊布尼茲，以創世造物理念、神學宇宙觀及數學原理方式分析《易經》，直接促發萊布尼茲完成單子二進論之修正，最後更促進今日電子數位之革命；不管是西方的上帝，或東方的伏羲，兩地造物主在此時，都被詮釋為數學家與科學家。

啟蒙時代的歐洲，因受中國文化激勵，使歐洲在地因為文化比較與文化交流，讓啟蒙學者間產生一種更具理性、更客觀、更宏觀、更開放、更自由的新型世界文化氣質，這類世界文化特質，更接近今日我們對世界的定義；不可否認，此時期在歐洲啟蒙學者之間，已具備早期文化上的全球化概念。探討藝術史上的全球化，勢必與歐洲的對外殖民運動作連結，有關殖民歷史與異國文化這類議題，牽涉面向非常廣泛，也極為複雜；但書中仍嘗試以具體案例，

來探討歷史上的文化交流，章節中皆以藝術文物造形特徵為切入點，先作圖像藝術上客觀的分析，再與文化、人文作連結。東西交流、異文化接觸或殖民運動，勢必有其正負面影響，藝術史學的任務，仍在嘗試將正、負面的元素與面向，同時呈現在研究討論之中。

　　歐洲耶穌會士在清宮任職的經驗，使他們體認到《易經》在中國古籍中的重要地位與崇高價值。耶穌會士與啟蒙學者對《易經》與其圖像的研究，使《易經》既可以由中國外傳到歐洲，同時又因耶穌會士加入清宮的《易經》研究團隊，使中國《易經》研究內容更加多元；歐洲教士把歐洲經典哲學與神學思想帶入到中國易學研究的詮釋中，使易學具備雙向功能，是西學，也是中學，開啟十八世紀早期全球化的序幕。白晉是耶穌會索隱派（Jesuit figurism）的重要學者代表，[126] 索隱派（Figurism）主要是指對聖經作注釋的一種解釋學，[127] 耶穌會索隱派則是指十八世紀初以來，耶穌會傳教士把研究中國國學的經驗，納入到歐洲神學研究中。耶穌會索隱派認為《易經》與聖經並行不悖，因之，東方中國陰陽變動之哲學理念，得以與歐洲天主教教義產生融通，[128] 易學與神學兩大思想，開始有真正交流。在彼此吸收與借鑑的經驗下，雖常會有認知上的錯失與誤解，且因時代之侷限，必然無法達到今日所認定的客觀學術研究方法與態度。但以《易經》二元圖像及歐洲科學圖像為例，可以看出學者在類比過程中，慢慢轉化、融合成為一種新型文化，創造出一個更為開放的文明視野。

　　十七與十八世紀，在歐洲可見之《易經》相關圖像種類各異，包括二元書法圖、建築虛實二元空間平面圖、龍虎二元圖、八卦圖、六十四卦圖、和合四象圖、天圓地方圖、伏羲肖像八卦圖、五行圖（金木水火土）、《易經》與聖經融合之宇宙觀圖像等等，不管是到過中國的歐洲傳教士，或歐洲本地全才學者，在詮釋《易

經》時，把歐洲古典或當代理念與東方中國經典知識結合一起，把歐洲圖像與中國圖像融合為一體，以歐洲人角度、同時也試圖以中國人視野，觀察、分析理解《易經》，可以看出，在歐洲，《易經》圖像以不同於中國在地圖像的方式呈現在各類論述中，而歐洲人對《易經》如此多元樣貌的融合與呈現，正是啟發歐洲近代科學理論與藝術創建的重要動力；把虛實二元空間概念運用在建築與城市規劃中，使綠地設計更顯現其重要性；而園林空間中之陰陽虛實二元觀，使歐洲在十八世紀下半以來的英華自然風景園林設計，更顯露曲線流動感的千變萬化風采；虛實二元在中國山水畫留白概念，也影響到歐洲十八世紀至十九世紀的視覺藝術，包括平面藝術及立體造形設計等等。歐洲耶穌會士與啟蒙學者，是這些交流史下的關鍵少數，他們對《易經》與圖像的研究，充滿動力與朝氣，把歐洲傳統學理與當代新思潮，融入到中國《易經》研究中，進而迸發出中國或歐洲兩地未曾有過的新火花。《易經》也因為歐洲傳教士的研究，使其從中國經典慢慢轉化成世界經典。[129] 從全球化的角度觀看，它更具普世價值的意義，是全球文化交流的典範。

第 七 章

萊布尼茲與
中國《易經》二元圖

Leibniz and Images of Dualism from the *Chinese Book of Changes*

文化碰撞的年代

　　本章以萊布尼茲（Gottfried Wilhelm Leibniz, 1646-1716）二進制為例，從圖像學與文化交流史角度，探討啟蒙時代中西交流中，歐洲人如何以多元樣貌認識中國《易經》圖像，它如何啟發歐洲科學與人文思潮，帶動西方近現代化發展。萊布尼茲與諸多啟蒙時代博學家一樣，都想呈現一個整體的世界觀和宇宙秩序，欲建立跨學科與全才知識系統，尋找最基礎、最微小的二元符號詮釋宇宙規則。萊布尼茲透過耶穌會傳教士白晉認識來自中國的外圓內方《易經》圖，其陽爻與陰爻之組合變化及圖像所呈現的運動視覺效果，啟發萊氏二進理論研究。萊氏結合歐洲圖像及跨文化的中國《易經》圖像研究成果，正是受東西文化交流影響。

　　十七、十八世紀的歐洲啟蒙運動與中國明清時代是開啟中西交流較密集的時代，當時代的新科學理論、科學技術、數學、機械資訊，除文字外，更是藉由大量圖像、器物與設備等工藝作品的傳遞，把中國與歐洲兩地新的科學資訊，以最有力、最有效的方式傳送給對方。[1] 經由這些科學圖像的媒介，使兩地自然科學知識達到其真正的傳遞效果。《易經》，一如書名，是探討天地萬物在物質與非物質世界之變化、易動、轉變、流動關係的經典論著，六十四卦符號則是把天地之變化，用圖像呈現出來。[2] 六十四卦圖的構成，是一種展示世界變易的公式。[3]「易經」陰陽二元論為中國傳統文化中解釋物質世界與形上哲學的基礎，是建構宇宙運作的原則，早已深入到醫療、天文、技藝、宗教、倫理、哲學、行政等各個面向，[4] 衍生出大量二元理論與圖像。中國的《易經》，經過西方傳教士、通商使者、科學家的介紹與報導，傳到歐洲，引發當時代知識分子與菁英階級的高度興趣，將其研究成果陸續引用到啟蒙學科與人文的研究中。最典型的例子就是研究《易經》六十四卦，

並對二進制運算法有貢獻的萊布尼茲。

　　學界對《易經》交流史的研究，有非常豐富的論述與成果，專門針對《易經》圖像交流的探討，則相對比較少。在學者的研究中，圖像都被當成輔助學科，文字文獻紀錄是主角，圖像分析一般都退居次要地位，許多論述中會順帶提及，甚或完全不提，《易經》圖像的交流，並未專門被研究。十七、十八世紀，中國明清時代、歐洲啟蒙時代，發表之《易經》圖像甚為豐富，卻較少被分析研究；事實上這些圖像資料與文字文獻資料一樣重要，對於當時到華的歐洲人來說，圖像視覺效果甚至比文字文獻資料更直接，尤其，當這些圖像資料傳回歐洲，更快速影響到歐洲菁英分子對中國經典與《易經》的認知。本文將以萊布尼茲與白晉為例，探討中西圖像交流在藝術史上的發展與所扮演的角色。

　　歐洲啟蒙學者萊布尼茲與任職於中國清宮的法國耶穌會傳教士白晉在十八世紀初的交流，是中國《易經》圖像西傳歐洲的一個典範，藉此案例，可以看出《易經》如何啟蒙歐洲當代知名全才博學家萊布尼茲，使其藉由外來東方文明的挑戰與啟發，促使其淬鍊出學理的研究與發展。

1. 白晉傳信萊布尼茲

　　1701年11月4日，人在中國的法國耶穌會傳教士白晉給德意志哲學家與數學家萊布尼茲寄送了〈伏羲六十四卦次序圖〉（見 p. 272，圖 6-31）與〈伏羲六十四卦方位圖〉（圖 7-1）。[5] 在這二幅《易經》六十四卦圖表中，其中一幅〈方位圖〉（或稱〈先天圖〉）展現中國傳統中「天圓地方」造形，也呈現《易經》卦圖計算的原則，及計算出的千萬種法則，這些都促使萊布尼茲看到二元組合無可限量的可能性。此幅六十四卦方圓圖，轉用北宋邵雍（1012-1077）「先天圖」的概念，[6] 與轉借自朱震（?-1138）、朱熹（1130-1200）

《周易本義》中的〈伏羲六十四卦方位圖〉（圖7-2）。[7]白晉的另一幅〈伏羲六十四卦次序圖〉（見 p. 272，圖6-31），圖中的「隔離表」，並沒有按照中國本土大部分版本所遵循的文王八卦次序圖；白晉按照的〈伏羲六十四卦次序圖〉，並不以「乾」，而是是以「坤」為

圖7-1　白晉寄給萊布尼茲的〈伏羲六十四卦方位圖〉（A diagram of *I Chang* hexagrams, Fuxi Sixty-four Hexagrams）。

首，這樣圖中比鄰的兩卦便沒有反映像或倒置，而是整個圖表呈現次序井然的級數和漸增的陽爻數，如此正可與萊布尼茲的二進符號相符合。[8] 十八世紀法國耶穌會教士白晉任職法國宮廷，也任職中國宮廷，曾在康熙皇帝（1654-1722，1661-1722 在位）的協助下，專門研究《易經》，其清宮的同僚，很多是易學專家。[9]

　　這張（圖7-1）來自中國原版的〈伏羲六十四卦方位圖〉，隔了兩年多，1703 年 4 月 1 日才送達萊布尼茲手中，圖被萊布尼茲用手寫阿拉伯數字編上號碼，以利於理解中國《易經》概念。在這張加註阿拉伯數字的外圓內方六十四卦圖中，因為時間久遠、墨水滲透，而使大部分數字模糊不清，但依稀可看到一些數字的標示，外圍圓圖中心軸線最下方右邊的「坤」、「☷」編為「0」，依逆時鐘方向為 1、2、3、4……，形成一個半圓；圓形中軸線上方左邊為「乾」、「☰」，形成另外一個半圓，雖然阿拉伯編號不清

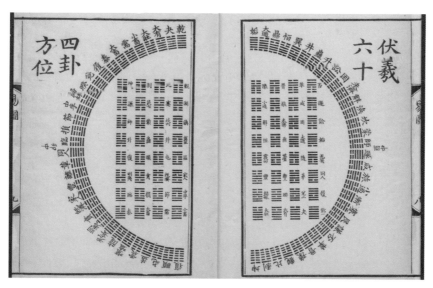

圖 7-2 〈伏羲六十四卦方位圖〉，清康熙內府據宋咸淳元年吳革刻本翻刻版。

楚，但可看出六十四個爻卦，共同環繞編排組成一個正圓形的「天圓」圖像。外圓圖之內，為正方形圖，其最上方左邊為「坤八」、「☷」，標示為「0」，最右方下端，另一個對角的最下方，是為相對應的「乾」、「☰」，圖中的阿拉伯數字，萊氏依照西方習慣，由左上排，向右邊排序，依序為：0、1、2、3、4、5、6、7，內部的六十四個爻卦，共同組成正方形「地方」的圖像。[10] 白晉提供給萊布尼茲的〈伏羲六十四卦方位圖〉，使萊布尼茲認識到《易經》卦號的法則，除用數學方法解說《易經》的卦號，也促使萊布尼茲對自己醞釀已久的二進制算數運算法則重新反思。[11]

2. 歐洲傳教士白晉之中西經歷

　　人在中國與萊布尼茲書信往來的白晉，有著豐富的中西學經歷。1688 年 2 月，白晉由法國國王路易十四指派，與其他傳教士洪若翰（Jean de Fontaney）、張誠（Jean François）、李明（Louis Le Comte）、劉應（Mgr la Claude de Visdelou）等組成「五位國王的數學家」（Mathematiker des Königs），進入北京，白晉又以天文學家、數學家身分，任職清宮康熙朝中。[12] 1693 年，白晉收到來自巴黎王室的委託，希望其邀約幾位中國科學家，共同前往歐洲巴黎，以便讓路易十四能夠依循原來法國巴黎皇家科學院（Académie royale des sciences）的模式，為歐洲人興建一座中國研究院（Académie Chinoise），可惜任務未果，也未能成行。[13] 最後，在沒有中國學者的陪伴下，1693 年 7 月，白晉與其他教士帶著康熙為路易十四準備之禮物離開北京，包括自然史書籍、中國醫藥圖書、御製圖書、瓷器等禮品，1697 年 3 月回到巴黎。[14] 1697 年 5 月 27 日，白晉在凡爾賽宮正式呈獻康熙送給路易十四的 41 冊中國書籍。到 1722 年為止，耶穌會教士，包括洪若翰等人，送到法王宮殿的中國書籍，已達 4,000 冊，[15] 圖書內容豐富多元。白晉同

時受僱於歐洲法王路易十四與中國清朝康熙皇帝兩位君主，除路易十四想藉由白晉及其與中國的豐富交流經驗來創建歐洲第一個「中國研究院」外，[16] 另外一邊的東方，清朝皇帝康熙也希望白晉回到歐洲時，為中國皇帝收集有關路易十四創設科學、藝術等學院的資料，以作為日後清宮建立科學與藝術學院的範本。[17]

　　白晉與其他耶穌會教士等五人，是以路易十四「國王的數學家」身分出任中國，以從事研究先進自然科學為任務，並非傳教。[18] 他們到中國除研究中國科學外，也向康熙介紹歐洲當時代先進學術研究狀況，包括法國皇家科學院（圖 7-3）的組織與功能，白晉與傳教士傅聖澤（Jean-François Foucquet）曾為康熙介紹歐洲「富郎濟亞國」（「法蘭西國」）的「格物窮理院」，[19] 即法國皇家科學院，這個學院的確啟發康熙皇帝決定在北京設一個皇家機構，以培養本地科學人才。1713年11月7日（康熙52年9月20日），康熙頒發諭令，於暢春園內的奏事東門設置「蒙養齋算學館」，[20] 它與歐洲當代科學院一樣，是一座自然科學研究機構，但算學館規模相對小很多，制度也比較簡略；除了兩者規模、

圖 7-3 〈路易十四參訪皇家科學院〉（Louis XIV Visiting the Royal Academy of Sciences），1671 年。

制度不同外，中國北京的「算學館」是典型中西融合、歐亞學者共同合作的研究院，它與歐洲科學院內單純只有歐洲學者也不同。歐洲傳教士，除了傳教任務，他們同時也是當代傑出學者，在北京「算學館」任職，做研究、翻譯、授課，在此算學館研究院中，中西學者共同切磋，研究中西兩地天文曆法、數學、測繪地圖、鑄造槍砲等等。[21]

　　白晉在中國清宮康熙的年代，正是清朝《易經》研究的顯學時代；[22] 白晉深受康熙賞識，1689 至 1691 年間，為康熙講授《幾何原本》（*Éléménts de géometrie*），1690 年在清宮建化學實驗室，用滿文翻譯解剖學專書；[23] 1697 年 5 月 1 日白晉回巴黎，晉見法王路易十四時，因身著中國清廷長袍，在凡爾賽宮廷引起轟動；[24] 依照歐洲傳統，白晉理應穿著耶穌會教廷袍服晉見法王，他卻以清宮長袍進入凡爾賽，[25] 可見從 1688 年起，在清宮這 10 年間，他也將自己定位為中國皇帝的使臣。1697 年白晉於歐洲出版《康熙皇帝》（*Portrait historique de l'Empereur de la Chine*）[26]，大受歡迎。1697 年 10 月 18 日，開啟與萊布尼茲長達 10 年的通信交流。[27] 經過長年研究，1707 年白晉發表中文著作《古今敬天鑒》，[28] 書中比較中國典籍與天主教教義之異同，其他還有大量中文、拉丁文論述《易經》研究手稿，至今收存於歐洲羅馬、巴黎檔案館及圖書館。[29] 白晉的歐、亞經驗，尤其他提供給萊布尼茲的東方紀錄與經歷，是一個具體的案例，可以看出歐洲人的東方中國經驗，如何一步一步改變歐洲未來科學與文化發展。

3. 萊布尼茲與六十四卦圖

　　白晉從中國回歐洲，在巴黎停留期間，自 1697 年 3 月抵達巴黎後不久，便開始閱讀萊布尼茲的最新專書《中國近事》（*Novissima Sinica*），[30] 1697 年 10 月，是白晉與萊布尼茲的初次接

觸，之後便有不間斷的書信交流。[31] 早年經由到中國的耶穌會教士介紹，萊布尼茲認識到《易經》，並早在 1670 年代便對中國產生研究興趣，1689 年起，他開始與在華耶穌會士有頻繁書信往來。1697 年 4 月出版《中國近事》；[32] 1697 年 10 月 8 日開始與白晉通信，再度開啟他在自然科學研究的反思。白晉因中西學養背景，對《易經》有相對比較詳細的研究。白晉於 1698 年 2 月 28 日給萊布尼茲的信中，簡明扼要提到《易經》，論及伏羲發明八卦：

> 伏羲的卦……以一種簡單與自然方式體現了所有科學的原理……。[33]

雖然白晉給萊布尼茲的信中扼要介紹「卦」，但對萊布尼茲而言，卻是至關重要訊息，因為與萊布尼茲正在醞釀發展的二進制有許多雷同之處；二進制特點就是只用 1 和 0 表示數字，這對建立科學理論非常具有實用性，萊布尼茲指出 0 是「缺陷的原則」，1 是「完美的原則」，是「造化之圖像」（Imago creationis），[34] 直接指出二進制與造物有關。此處「完美」與「缺陷」二元對應的原則，在概念上，與《易經》不同，雖然卦的陰陽並不來自缺陷與完美原則；但卦的兩個基本符號「--」（陰）與「—」（陽），仍能夠被借用，以呈現完美與缺陷的視覺效果。

1700 至 1701 年間，萊布尼茲正進行二進制論文撰寫，準備將論文遞交給法國巴黎皇家科學院時，遭到學院對其理論的質疑，且進一步要求萊布尼茲證明二進制；[35] 當時萊布尼茲深受研究困擾、充滿困惑，正在醞釀與修正理論，在這關鍵時刻，白晉從中國寄來中國《易經》六十四卦圖資料，無疑成為萊布尼茲反省的重要媒介。

白晉在其 1700 年 11 月給萊布尼茲的書信中提到：

《易經》就是中國，乃至全世界最古老的典籍。有些人認為，也依據學者的觀點，《易經》是探索科學、習俗與風俗的真正根源。（... einige glauben, dass das Y-king, das älteste Werk China und vielleicht der Welt, die wahre Quelle ist, aus der diese Nation [nach dem Gefühl der Gelehrten] alle seine Wissenschaften und Sitten und Gebräuche gezogen hat.）[36]

這封信，可看出白晉把中國《易經》歸納為科學與人文著作；白晉在信中提及到，「伏義」（Fohii; Fuxi）可能是《易經》最早作者，認為《易經》本身確實涵蓋所有其他學科系統，[37] 是涵蘊萬有的概念之庫。萊布尼茲經由白晉資訊，分析出《易經》數字系統與古典時代畢達哥拉斯（Pythagoras）及柏拉圖（Plato）之共通點；[38] 他認為自己發明的新演算法，是為了科學研究目的，更重要的是，此種演算可展現出令人讚嘆之造物現象。[39] 1700 年 11 月 8 日，白晉寄給人在巴黎的耶穌會士郭弼恩（Charles le Gobien, 1653-1708）一篇他自己周密分析《易經》的文章，之後郭弼恩把這篇論文轉寄給萊布尼茲，白晉文章中提及：

……第一位立法者伏義所留下的《易經》中六十四卦三百八十四爻的祕密。……伏義將一切規律都隱藏在這些變化複雜的圖形裡了……。[40]

此處白晉指出《易經》繁複的學理，來自簡單、簡易的規則定律，而這些繁複變化，又可經由圖像展現出來，《易經》這套系統提供在造物過程中，更為可行的實證方法。

1700 年萊布尼茲成為巴黎皇家科學院成員，[41] 同年，白晉於 1700 年 11 月由中國寄書信回歐洲給萊布尼茲。1701 年初，萊布尼

茲提交第一篇論文〈數字新科論〉（Essay d'unne nouvelle Science des Nombres）論述二進制。[42] 萊氏在完成二進制論文後、尚未收到白晉 1700 年 11 月寄出的信之前，便主動於 1701 年 2 月 15 日給白晉寫一封信，介紹自己交給巴黎皇家學院的論文。萊布尼茲在 1701 年 2 月 15 日的書信中向白晉介紹自己的二進制主要內容：

依循這個方法，很明顯可以看出，所有數字都是由一單位與零組成，就像所有生物，完全來自上帝與虛無不存在這兩個單元一樣。（Folgt man dieser Methode, zeigt sich, dass alle Zahlen sich durch eine Mischung der Einheit und der Null schreiben, ungefähr so, wie alle Kreaturen aus schließlicht von Gott und dem Nichts kommen.）[43]

萊布尼茲所論及的一單位與零的組合，就是其理論「1」與「0」的組合；在同一封信中，萊布尼茲提到，自己的演算法，可找到與中國古代漢字組合結合一起的方法。[44] 當白晉收到萊布尼茲的信，很是興奮，也意識到，伏羲六十四卦和萊布尼茲二進制關係的密切性，他自認為，辨識出二進制的 1 和 0，實際與《易經》中的陰與陽是同等元素；也認為，陽爻代表完整，陰代表不完全，兩種體系可以互相轉換。[45] 1701 年 4 月，萊布尼茲更把他的二進數字表寄給白晉[46]，二進概念與《易經》重卦之間的共通性，被兩人發現。

1701 年 11 月 4 日，白晉在回給萊布尼茲的信中，馬上附上二幅至關重要的圖，就是〈伏羲六十四卦次序圖〉與天圓地方的〈伏羲六十四卦方位圖〉，[47] 且論述到：

我認為，您的原則與我認識的古代中國數字科學原則是一致

的；就像其他科學一樣，中國人遺失了他們的科學知識。（in der, wie ich finde, Ihre Prinzipien mit jenen stehen, auf denen meiner Vorstellung nach die Wissenschaft von den Zahlen der alten Chinesen ebenso beruhte wie die übringen Wissenschaften, deren Kenntnis ihnen verloren gegangen ist.）[48]

白晉相信，萊布尼茲的二進單子論述表格與中國《易經》〈伏羲六十四卦方位圖〉一致。[49] 白晉於 1701 年 11 月 4 日的書信中直接讚美，《易經》有更精準的規則可以創世造物：

……伏羲……掌握著關於創世更準確的認識。[50]

雖然這封信，一直要到 1703 年 4 月 1 日才來到萊布尼茲手中，但仍可以想像，不管是在中國北京的白晉，或是人在歐洲的萊布尼茲，雙方在迸出研究火花的這一刻，是多麼歡欣鼓舞；在萊布尼茲的學理支持下，白晉可以向其他耶穌會傳教士證明，《易經》並不是一部迷信的書。隔年，1702 年 11 月 8 日，白晉再度寫信給萊布尼茲，強調伏羲六十四卦與二進制的共通性。[51] 對於當時人在柏林的萊布尼茲來說也一樣，白晉寄來的六十四卦圖表與書信，來得正是時候，就在此刻，萊布尼茲苦思推敲如何加強與修正原來要交給巴黎皇家科學院的論文，這個臨門一腳，使萊布尼茲正好可以借用東方悠久文明大國的科學經驗與學理，證明二進制的實用性。[52] 中國《易經》體系本身也具備抽象概念，是蘊涵萬有的概念之庫。[53] 萊布尼茲體認到六十四卦圖像具備簡易、清楚、純粹、規律、嚴密、變易、效率、方便與利於排列操作的多種特徵。

萊布尼茲受《易經》圖像啟發

1. 萊布尼茲閱讀白晉〈伏羲六十四卦方位圖〉

要探究萊布尼茲理解《易經》到什麼程度，的確十分困難，但是對於把《易經》符號應用到自己發明的二進制計算法則中，萊布尼茲自己算是相當滿意。[54] 在這個《易經》交流的過程中，符號圖像一直扮演重要角色。探討《易經》二元圖與萊布尼茲二進制的交流，關鍵不在誰先發明這種概念，關鍵也不在二進制算法與邵雍符號序列圖是否為完全一樣的概念與法則；[55] 事實上，《易經》六十四卦圖的二元概念，並不是二進制算數。[56] 但在這個對中國充滿理想化的啟蒙時代中，關鍵的是，萊布尼茲藉由東方中國古文明的重要性，再次肯定自己的理論也具備同等價值。對於萊布尼茲來說，中國文化非常重要，《易經》則是其下一個不可或缺的單元。當萊布尼茲看到《易經》符號與自己從學生時代就已開始醞釀的概念多麼一致時，心情是相當激動，也深受啟發。[57] 邵雍推測出的天圓地方六十四卦系統圖，被錯誤推算，這個事實，還比較是次要議題，更重要是萊布尼茲如何被系統圖像激勵，進而促使其進一步完成學理的強化與補充。

白晉 1701 年提供給萊布尼茲的〈伏羲六十四卦方位圖〉（見 p. 292，圖 7-1），經過 18 個月後，1703 年 4 月 1 日來到萊布尼茲手中。圖中，邵雍按照一定規則發展出六十四卦順序，圖像是由兩個相互對應的系統組合而成。前已論述，其中一個，稱為陽，以純粹三個陽爻、六條直線組成乾卦開始，☰ 代表「天」，通過步步以陰爻（－－）代替陽爻（－）而產生變化。另外一個系統，即陰爻組成的相反變化，從表示「地」的坤卦（☷）開始，逐步用陽爻替代陰爻。這便是兩儀生四象，四象生八卦，最終成為六十四卦。在〈伏羲六十四卦方位圖〉中的外圓圖上，右半圓從右下角的六個陰

爻、坤卦開始，以逆時鐘方向，連續由下向上轉移；另一個左半圓從左上角的六個陽爻乾卦開始，以逆時鐘方向，由左上角往下延伸。外圓內部的四方圖，由最右下角乾卦開始，向左延伸，排排進序，直到最左上角的坤卦結束。此處六十四卦組成雙圖形，中間正方形，有八行，每行八組，圍繞正方形的是六十四卦環繞組成的圓形。不管是正方形、或圓形，均可用中間自上而下切割的直線，將圓與方分為兩半，兩半互對互映。[58]

　　萊布尼茲，在此處把《易經》的兩個基本值與二元素轉繹為二進制的二個數，即陽為 1，陰為 0。如此使《易經》的卦序與其自己的二進制可以相對應；只不過此處，為了符合自己的目的，萊布尼茲改變了六十四卦計算的順序。萊布尼茲在白晉提供的〈伏羲六十四卦方位圖〉中，用阿拉伯數字，標示出自己的卦序，可看出其標示的方向順序。[59]外圍的右半圓，由「坤 0」開始，依順從 1 至 31 進行標示。左半圓，再從最左下方開始，依序從 32 至 63，整個卦表，不以「乾」為首，而是以「坤」為首，「坤」為「0」，為起點，因此整個符號表格便有次序井然的級數和漸增的爻數，這正是萊布尼茲所需的符號，也如其書信手稿親筆所繪的圖稿（圖 7-4）一樣，「坤」和「000000」相應，「剝」和「000001」相應，「比」和「000010」相應，「觀」和「000011」相應，「豫」和「000100」相應，其他諸卦按此類推。[60]萊布尼茲的二進演算圖表中（圖 7-5），縱線左側，是 1 與 0 的二進位排列方式，右側則是二進演算的數字結果，其中 0 與 1 的排列，視覺呈現的是秩序感與有清楚順序的圖像堆疊效果，與《易經》六十四卦的變易、跳動視覺效果不同。

2. 簡單、基本、純粹

　　萊布尼茲用數學方法解說《易經》卦圖，用二進制分析六十四

卦圖。[61] 一般的算術，通常以十為基數，萊布尼茲的二進制則以二為基數。以今日角度分析，二元算術、以二為基數對機械、計算機與數位操作最為有用。[62] 雖然有學者認為《易經》的卦號是古老中國算術的退化，[63] 但《易經》的卦號並非二進算術。萊布尼茲圖像及《易經》圖像，同樣以兩個二元符號組合為基礎，皆具有運算功能。不過，《易經》卦號不只是運算工具，其圖像，例如〈伏羲六十四卦方位圖〉，直接建構一個宇宙全景，此圖像具有無始無終的循環特質，是一個整體的宇宙秩序圖像。萊布尼茲圖像則是一個運算的原理與過程，是隨著運算無限擴張的線性發展。萊布尼茲二進制與《易經》二元系統雖不同，而陰陽的斷線、直線與二進制的 0與 1，在視覺符號上也不同，但兩者間仍有一些相通元素。兩種系統皆用兩個最簡單、最明確的符號來交替組合運用；兩者也同樣以符號表達概念。符號與符號間是規律性的組合，同時也是相互聯

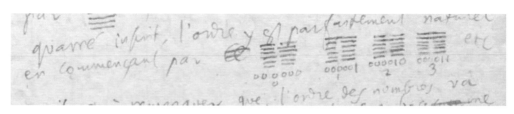

圖 7-4 〈給白晉的書信，1703 年 5 月 18 日信件手稿紀錄文件，以歐洲單子二元概念分析中國易經八卦圖〉（Korrespondenz der Hexagramme aus dem Buch der Wandlungen mit der Leibniz'schen Dyadik in Leibniz' Brief an Bouvet, ... ）。

圖 7-5 萊布尼茲〈書信手稿〉局部，1697 年。

繫的關係，經過符號（或元素）間的重新組合，符號（或元素）因此產生變化，也因之形成新的元素。最後，兩者皆用兩個符號之規則、客觀、嚴謹、精確之排列，表示無限事物或數字。[64]

〈伏羲六十四卦方位圖〉提供一種新的觀看可能性，這幅爻卦排列的組合圖與結構圖，經由符號圖像，第一，展現卦號的位置狀態；第二，經由序列與順序，呈現卦號位置關係間的緊密程度；第三，經由陰、陽爻卦位置的移動、變動，產生跳動、流動、易變的動力視覺效果。

在天圓地方的〈伏羲六十四卦方位圖〉中，經由二元符號與二元概念，使萊布尼茲更加體認到，兩個符號的規則組合與排列，就能展現無限的事物與數字。用簡單、基礎的二元符號，能夠創造萬物，可以繁衍成複雜、龐大的成果；二元符號，可以「以兩個元素（或符號）組合」、「因組合產生變化」；可以不斷繼續延伸，可以變化多端、千變萬化。《易經》符號圖像中，清楚明白顯示兩個一組的組合，最基本、純粹；爻卦圖使萊布尼茲體認到，兩個一組最清楚；二元素，在操作上，有效率、嚴密、方便，效果最好。在十八世紀歐洲的當代圖像紀錄中，皆沒有圖像符號如中國六十四卦圖一般，可以如此直接有力，藉由視覺符號呈現簡單、數量最上限的組合。不管是中國《易經》的二元概念，或歐洲萊布尼茲的二進制概念，都表達出世界萬物的根本基礎與完美世界概念；與此同時，也適合運用於機械式操作。二進制、二元素或二元系統，在運算上或操作上，最快速簡便、最有效率；如果更改為五進制、五元素，或十進制、十元素，則將變得繁複，不像二進或二元，可以如此利於操作與轉換。

3. 卦象符號之運動視覺效果

萊布尼茲手上的〈伏羲六十四卦方位圖〉，也清楚呈現圖像動

態的特徵。《易經》六十四組的爻卦符號，經由圖像符號不斷的重新組合（見 p. 292，圖 7-1），除可以呈現易變的秩序與準則，還可以呈現變易動力流動的過程。六十四卦〈先天圖〉便提供萊布尼茲這樣一個經由視覺圖像而建立的新的觀看可能性。《易經》中，事物的變化，有其規律性與一定的形式，「符號」，即卦的圖像，及爻卦的結構組合圖表，呈現了其規律性，也呈現形式的變化性。[65] 第一，邵雍先天圖，經由爻辭與卦辭六十四組的各類型符號組合，呈現其間易變的形式與準則，說明其間之連結是遵循一個精確、客觀的排列規則，這個易變準則，可以用以說明世界上事物的改變與發生的動力，有其一定的秩序；經由爻卦符號的清楚結構秩序圖像，在視覺上就直接有力表現出事物變化的規則與形式。[66] 第二，《易經》卦象規律性組合的過程，可以是從一個概念轉變到另一個概念的過程，[67] 這種過渡、轉變的過程，可從六十四卦符號圖像之組合變化，看到其變動、變易的過程，「變易」經由圖像符號清楚呈現其動力轉變的位置。六十四卦中的每一組是由六行斷線與直線的交錯排列而成，藉由斷線在視覺上所呈現的空白與直線填滿的共同組合，使空白的位置因之產生移動、變動、流動的視覺效果，整體六十四卦符號圖像因為斷線空白位置的移動與改變，而產生轉變的形式與樣貌，在這樣的變易圖像中，動力呼之欲出，符號圖像直接呈現卦象的動力變化；與《易經》圖比較，萊布尼茲 0 與 1 的二進制，並不具備如此運動、變易、動力的視覺效果，對萊氏來說，《易經》的視覺功能具有啟發性。

在萊布尼茲設想的「宇宙和諧」中，是一個力場，由主動力與被動力交互構成張力，因此造就具有活力的秩序。但這樣的張力與活力，並沒有經由 0 與 1 的符號組合排序，呈現在萊氏的圖像上。中國《易經》中的「道」，也談論動力的秩序，在中國，六十四卦陰陽二值相互組合是「道」的體現，此時歐洲人認為六十四卦是運

動中世界秩序的體現，運動總是趨向於平衡的重建，其過程則充滿活力、動力與張力。[68]《易經》二元素是流動、變動的關係，它們可以是對應，同時也是轉變過渡的關係，《易經》系統符號圖像正好可以同時表現事物的境況與變化。[69]

中西二元符號圖像之交會

1. 萊氏《組合論》對符號之思考

　　事實上，早在 1666 年，萊布尼茲還只有 20 歲時，便在其論著《組合論》（*Dissertatio de arte combinatoria*）中提及，組合的關鍵是找到數量上有限的、最簡單，即不會再被分解的概念；[70] 萊布尼茲很早就已經開始思考，要用什麼圖像、符號、編號或文字，可以更精準表達他的組合概念，其中包括考慮使用簡單圖像，如點、線、角等等，或使用幾何圖形，或使用編號、數字、符號，或者是過去的埃及文字、當時代的漢字等等可能性。[71] 到了 1703 年 4 月 1 日，在 37 年之後，收到〈伏羲六十四卦方位圖〉這樣完整的符號組合圖像系統，的確讓他更意識到符號的功能性與文化意義。

　　在萊布尼茲早年著作《組合論》中，便思考用甚麼符號可以精確表達組合概念。這期間做過各類符號嘗試，萊布尼茲一方面發展自己的研究，一方面對中國文化產生興趣；1670 年，萊布尼茲 24 歲時，開始注意到中國文化，結識耶穌會教士；同年 6 月 23 日收到當代知名中國專家基爾學的書信；1697 年他完成《中國近事》，書中主要參考了奧、義邊境人耶穌會教士衛匡國《中國上古史》（*Sinicæ Historiæ Decas Prima,* 1658）、德意志奧古斯堡（Augsburg）人斯比塞爾《中國文史評析》（*De re literaria sinensium commentaries,* 1660）、德意志人基爾學《中國圖像》（見 p. 211，圖 5-1、見 p. 221，

圖 5-14），和比利時耶穌會士柏應理等人合編的《中國哲學家孔子》。[72] 衛匡國的《中國上古史》可能是第一個在歐洲出版介紹《易經》六十四卦圖（圖 7-6）圖像的專書。衛匡國在書中對陰、陽作定義，介紹太極八卦的演化過程，包括太極生兩儀、兩儀生四象、四象生八卦；書中附上伏羲六十四卦圖（見 p. 241，圖 6-7），這幅上下倒置印製的六十四卦圖，是以「坤」卦為「01」，以「64」為「乾」卦，雖是製版時出現的錯誤，[73] 仍使歐洲人看到六十四卦圖符號的特徵；十七、十八世紀在歐洲出版的中國或其他異國風情報導，因為印刷出版技術及對其他大洲文化的不熟悉，常常有印刷的文字、圖像或符號被左右反置、上下倒置的現象，衛匡國的〈伏羲六十四卦圖〉便是被上下反置印刷出版。事實上，《易經》卦號系統，只要位序與級數固定，依序推展，不管是左右反映、或上下倒置，整個符號系統仍有次序井然的級數規律。德意志人斯比塞爾也是較早在歐洲直接採用《易經》四個符號：「☰」（Cælum：天）、「☷」（Terra：地）、「☳」（flumina：雷）、「☶」（montes：山）的學者，書中對《易經》與八卦亦有所介紹（圖 7-7）；[74] 萊布尼茲還參考了柏應理等人的《中國哲學家孔子》，本書附有《易經》三類圖：伏羲八卦的次序圖（見 p. 263，圖 6-27 上半部）、八方位的伏羲八卦方點陣圖（見 p. 263，圖 6-27 下半部）

圖 7-6 〈伏羲六十四卦圖〉（quatuor coftituuntur & sexaginta symbola sive imagines），1659 年。

與六十四個卦圖（見p.264，圖6-28），書中對《易經》有較清楚論述，可以看出，萊布尼茲在認識白晉之前，就已獲有與《易經》相關的資訊，認識到爻卦的圖像符號。在其研究發展二進位的過程中，採用 0 與 1 的數字符號時，同時也知道《易經》卦象符號及其組合概念與原則。從 1666 年《組合論》開始，萊布尼茲一直關注圖像符號的重要性，[75] 1670 年他注意到中國《易經》相關圖像。1703 年，白晉由中國寄回歐洲給萊布尼茲的〈伏羲六十四卦方位圖〉，更是清楚呈現卦象符號組合所具備的獨特特徵，也點醒了萊氏對符號的認知。六十四卦的兩種組合，不管是外圓的 32 個組合，或內方的 32 個組合，都同時呈現《易經》圖像上的重要特質：第一，簡單、純粹、清楚；第二，可繁衍；第三，直接在圖像上產生變易、運動視覺效果。這些特徵，正是萊布尼茲對適用符號、圖像的追求。早在萊布尼茲《組合論》的封面銅刻版畫〈組合之象徵〉

圖 7-7 〈爻卦符號圖像〉，1660 年。

（Symbol der Kombinatorik）（圖7-8）中，就借用過一種類似外圓內方的造形，以呈現土、水、風、火四元素之組合結構；無獨有偶，它與1703年白晉寄給萊布尼茲的伏羲六十四卦方位圖主架構很類似，兩圖皆為外圓內方的造形。但兩者仍有不同，萊布尼茲的四元素組合圖，是一幅幾何結構圖，可以清楚看到一個正圓形與兩個正方形組合結構之狀態，圖像中借用四元素的連結，展現其相對應的特質；[76] 但這幅圖並沒有呈現變易、變動的狀態，也沒有運動的視覺效果。四元素組合圖中，這類正圓型與正方形的組合圖像，在文藝復興時代的設計圖、建築草稿中便已出現。[77] 而白晉寄的外圓內方的〈伏羲六十四卦方位圖〉中，是直線（陽爻）與斷線（陰爻）的組合，不管是圓形或方形的排序，或不管是以陽為開頭，或是以陰為開頭的排序，兩者皆是以相對應的符號來替代對方，或是陰爻取代陽爻，或是陽爻取代陰爻，如此的排序方式，便會在圖像上產生流動、變易的視覺效果。此種論述《易經》所呈現符號圖像的變易、運動特質，是萊布尼茲四元素組合圖及其他文藝復興幾何結構

圖7-8 〈組合之象徵〉，
封面銅刻版畫，1666年。

圖（見 p. 37，圖 1-14 及 p. 63，圖 1-36）所不具備，其他如數字、符號，甚或阿拉伯數字、文字等等圖形，也沒有呈現出如此變易的特徵。萊布尼茲在《易經》中，看到一組組處於運動之中的境況圖像符號，由符號 ⚏ 呈現變動、過渡、交換的關係，或由靜過渡到動，或由動過渡到靜，《易經》符號圖像可以清楚表達這樣交換、運動的狀態與樣貌。《易經》符號，呈現活力境況的類型，與代數式符號也截然不同。

2. 簡單經由聯繫產生多樣性變化

　　《易經》六十四卦號中所呈現簡易、數量上最有限、可繁衍的特質，都是萊布尼茲過去研究經驗中對符號追求的理想。1686 年，萊布尼茲在其論文〈重要真理〉（De veritatibus primis）中提及，實體的簡單性，並不會防礙其成為變化的多樣性，因為簡單性可藉由與外圍事物的聯繫與連結，產生多樣性。就如同一個中心或者一個點，因為許多線條匯集於這個點，這個點上面就會出現無數個角。[78] 在這裡具體匯集的形式，是多樣又複雜，但它們卻同時指向同一個中心點；也就是說，這個中心，或這一個點，是因為相互的連結與相互的表達，在得到發展與實現之後，就會產生多樣多元的變化。[79] 此處，它可以是對現實物理世界的具體陳述，也可以是純粹精神世界的象徵。在物質、真實物理世界裡，就是單子本身具備大宇宙與小宇宙的特性，擁有組織結構與相互聯繫的特性；在精神世界中則可以是倫理規範的原則。萊布尼茲終其一生，都在思考如何運用圖像、圖形、符號、數字，以便可以更有效率、更清楚的呈現其論述中的物質與精神概念，包括二進位論概念、單子論概念等等。1663 年，在他學生時代所繪的速描手稿〈身體與靈魂之圖像呈現〉（Leib-Seele-Pentagramm）（圖 7-9）中，就是用五角形來呈現人類的五感與五覺（手：觸覺；鼻：嗅覺；眼：視覺；耳：聽覺；口：味

覺）。[80] 在此幾何圖形的中心點得到發展與連結後，就會有多個角的產生，此處可以是純粹數學算術的論述，也可以是倫理道德的規範，代表多元觀點的產生，也說明世界是一個多元組成的整體。[81]

　　萊布尼茲在其所能夠知道或者能夠猜想的中國哲學中，發現了與自己一些思辨相類似之處。他在《易經》卦圖中看出，世界是由各個不同境況組合而成，通過境況結構的描繪與呈現，可以間接引申出人的行為規律與規範，而這其中的原則便是宇宙的和諧；即是說，人的行為可以是有利於或者不利於和諧的，[82] 一如《周易》論述：

> 爻象動乎內，吉凶見乎外。（爻象在內部的變動，在外部表現為吉凶。）[83]

　　這裡《周易》所謂的「吉凶」，便是利於和諧，或不利於和諧的兩種狀態。萊布尼茲對《易經》的排列程序感興趣，是因為他看到這一程序，也可以用來滿足研究中對形上學原理的精確表達與描

圖 7-9
〈身體與靈魂之圖像呈現〉，
1663 年。

繪。《易經》卦號的程序排列與符號形式具備呈現多樣性與運動性的功能，可以滿足準確表達在形上學原理存在多樣性與運動性的特質。[84]《易經》爻卦符號圖像可以利用其組合變動的特質，生動描繪出事物狀態，符號圖像本身便具備豐富運動渲染力。用爻卦符號可以表達概念與理論，在萊布尼茲的研究中，尤其發現，符號圖像在學理論述中，扮演重要角色，《易經》六十四個符號圖像就具備這種變易與創造力的視覺效果。

3. 受《易經》啟發之二進制論文

　　萊布尼茲於 1696 年 5 月寫給德意志地區贊助人魯道夫·奧古斯特公爵（Herzog Rudolph August, 1627-1704，1627-1666 年為 Braunschweig und Lüneburg 公爵，1666-1704 年為 Braunschweig-Wolfenbüttel 公爵）的書信中，清楚提到「造物、創世的圖像」（imago creationis; Abbild der Schöpfung）[85] 及僅由數字 0 和 1 組成的單子論系統（binäres Zahlensystem），或稱為二元系統（Dualsystem）。[86] 隔年，1697 年 1 月 12 日，萊氏寫給公爵的另一封新年信件（Neujahrsbrief）中，描述數學結構與神學、哲學之間的密切聯繫；此處，萊布尼茲從造物、創造的意義上，解釋其單子二元系統，即從「無」（零）和「神的話語」（一）為起點、為起源，整個世界由此被創造出來。[87] 一如萊布尼茲所述：

> 一件，就足以從一無所有中，衍生出獲得的所有一切。（"omnibus ex nihilo ducendis sufficit unum"；"um alles aus dem Nichts herzuleiten, genügt Eines."）[88]

　　萊布尼茲在其手稿書信（圖 7-10）中的左側，以數字堆疊出的金字塔形式，就是以數字圖像說明其創造推演出的二進位制代碼。

1697 年 10 月，在萊布尼茲與白晉通信的同時，開始更密集認識中國《易經》二元概念，也觸發其反思單子論系統。

　　萊布尼茲從《易經》圖像中，看到的不只是一種公式的計算法則，同時也看到其背後隱藏著一種對世界的解釋。[89] 萊布尼茲將二進制解釋為「上帝創世的圖像」，除「0」與「1」的二進概念外，二進制並非只是單純數學公式與計算法則，它也肩負造世的重要神聖任務，開始具備文化內涵；對萊布尼茲來說，「上帝創造圖像」的視覺形象清晰可見，在其 1697 年 1 月期間寫給魯道夫・奧古斯特公爵的信中，清楚指示出上帝創世圖像的特徵，認為上帝從虛無

圖 7-10　萊布尼茲，
〈書信手稿〉，1697 年。

（就是萊布尼茲所謂的 0）中創造一切：

> 我們可以看到上帝從虛無中，美麗優雅的創造了一切。（... wie schön daraus erscheine, daß Gott alles aus nichts gemacht;）[90]

萊布尼茲繼續論述：

> 上帝創造一切很完美，這一切，祂所創造很完備，就好像我們眼前所看到，就是創世典範。（..., dass Gott alles wohl gemacht, und dass alles, was er geschaffen, gut gewesen: wie wirs hier denn in diesem Vorbilde der Schöpfung auch mit Augen sehen.）[91]

此處「0」與「1」不只是數學公式、科學定律，它更具備文化上的意義，是上帝造物的基礎，肩負著神聖任務，是人文真理所在。萊布尼茲認為，可以從數字符號本身看出其內在深層的基礎與狀態，也可以從數字符號中顯示出一種完美的秩序與相對應關係；經由數字符號圖像的組合與交換，可以不斷繼續發展前進，不斷繁衍，演變依據固定不變的規則，進而產生變化。[92] 當時，在 1697 年的年初，除了對二進制的研究外，萊布尼茲也正在準備 4 月將出版的《中國近事》專書。在二進制的論述中，不只探討「量」與數字的排列，更是探索在「質」上展現豐富多樣的世界面貌，論述造物過程如何一步步展開，不斷從簡單過渡到複雜，展現從「虛無中創造萬物」的程序過程。[93] 然此處「虛無」具備形上學的意義，但它也是物化的「力」，通過「主動力」與「被動力」的相互聯繫而完成物化，為此一目的，需要一個形式上的聯繫規則。[94] 無獨有偶，就如中國《易經》中「乾」與「坤」，即「天」與「地」二卦之間的關係是相互流動、對流，被動者、接收者也可以自成為主

動者,「主動力」(乾、天)與「被動力」(坤、地)互為一體,《易經》這一點與萊布尼茲所論述的概念很相近。不管是萊布尼茲的《二進制》或《易經》的二元概念,它們對「創造」、「創新」、「產生」、「製造」、「生成」的理解是相近似的。

萊布尼茲在收到白晉寄來的二幅《易經》六十四卦圖後,便馬上回信給白晉,信中除討論伏羲六十四卦與二進制的連結性外,[95]也以世界公民的視野論述到:古代中國人、古阿拉伯人及古凱爾特人(Kelten)(即日耳曼人和高盧人),他們並不是簡單的崇拜偶像族群,他們可能就是最高原則的信奉者。[96]此處萊布尼茲以比較的視野與態度來觀察不同地區文化的發展。1703 年 5 月 5 日,經過來自中國的碰撞,在收到白晉六十四卦圖的一個月後,萊布尼茲完成其二進制論文,且遞交給巴黎皇家科學院。這篇明顯受六十四卦圖與白晉中國科學論述啟發的論文,取代了之前 1701 年已交的舊論文。白晉與萊布尼茲的通信交流及萊布尼茲對中國《易經》的研究,不只改變萊布尼茲理論的研究,也使歐洲學術界對白晉與中國《易經》有更多認識。身為掌管耶穌會在中國傳教事宜的歐洲負責人維利烏斯(Antoine Verjus S. J., 1632-1706),就曾在 1705 年 9 月 12 日寫信責難萊布尼茲,強調耶穌會傳教士在華任務是傳教,而非與歐洲學者討論科學研究,[97]從另外一個角度觀察,可見歐洲在華傳教士對中國文化研究的熱衷,而使維利烏斯不得不抱怨。

萊布尼茲於 1703 年 5 月 5 日繳交給巴黎皇家科學院的論文〈論單純使用 0 與 1 的二進制算術 —— 兼論二進制用途及伏羲所使用古代中國符號的意義〉(Explication de l'arithmétique binaire, qui se sert des seuls caractères 0 et 1 avec des remarques sur son utilité et sur ce qu'elle donne le sens des anciennes figures chinoises de Fohy),[98]論文中圖像符號是重要的工具,用以解釋何謂二進制,且用數字符號圖表(圖 7-11)說明二進制運算法則。這篇論文是以 1701 年原來的上篇論文

TABLE 86 MEMOIRES DE L'ACADEMIE ROYALE

DES
NOMBRES.

0	0	0	0	0	0	0
0	0	0	0	0	1	1
0	0	0	0	10	2	
0	0	0	0	11	3	
0	0	0	100	4		
0	0	0	101	5		
0	0	0	110	6		
0	0	0	111	7		
0	0	1000	8			
0	0	1001	9			
0	0	1010	10			
0	0	1011	11			
0	0	1100	12			
0	0	1101	13			
0	0	1110	14			
0	0	1111	15			
0	10000	16				
0	10001	17				
0	10010	18				
0	10011	19				
0	10100	20				
0	10101	21				
0	10110	22				
0	10111	23				
0	11000	24				
0	11001	25				
0	11010	26				
0	11011	27				
0	11100	28				
0	11101	29				
0	11110	30				
0	11111	31				
100000	32					
&c.						

bres entiers au-deſſous du double du plus haut degré. Car ici, c'eſt comme ſi on diſoit, par exemple, que 111 ou 7 eſt la ſomme de quatre, de deux & d'un.

100	4
10	2
1	1
111	7

Et que 1101 ou 13 eſt la ſomme de huit, quatre & un. Cette propriété ſert aux Eſſayeurs pour peſer toutes ſortes de maſſes avec peu de poids, & pourroit ſervir dans les monnoyes pour donner pluſieurs valeurs avec peu de piéces.

1000	8
100	4
1	1
1101	13

Cette expreſſion des Nombres étant établie, ſert à faire très-facilement toutes ſortes d'opérations.

Pour l'*Addition* par exemple.

110	6		101	5		1110	14
111	7		1011	11		10001	17
1101	13		10000	16		11111	31

Pour la *Souſtraction*.

1101	13		10000	16		11111	31
111	7		1011	11		10001	17
110	6		101	5		1110	14

Pour la *Multiplication*.

11	3		101	5		101	5
11	3		11	3		101	5
11		101		101			
11		101		1010			
1001	9		1111	15		11001	25

Pour la *Diviſion*.

15	1111	11
3	111	1
	1	

∫ 101 | 5

24 Et toutes ces opérations ſont ſi aiſées, qu'on n'a jamais
25 beſoin de rien eſſayer ni deviner, comme il faut faire
26 dans la diviſion ordinaire. On n'a point beſoin non plus
27 de rien apprendre par cœur ici, comme il faut faire dans
28 le calcul ordinaire, où il faut ſçavoir, par exemple, que
29 6 & 7 pris enſemble font 13; & que 5 multiplié par 3
30 donne 15, ſuivant la Table d'*une fois un eſt un*; qu'on ap-
31 pelle Pythagorique. Mais ici tout cela ſe trouve & ſe
32 prouve de ſource, comme l'on voit dans les exemples pré-
cédens ſous les ſignes ꜱ & ⊙.

圖 7-11 〈關於數字〉（Des Nombres），1705 年出版。

為基礎作增補，就如同其新標題，更強調「二進制」數字符號的實用性用途。最後，增加了伏羲八卦圖像與內容，以強調與佐證「二進制」數字符號的科學性傳統。萊布尼茲在論文的前半部為二進制圖表作出精粹的歸納，包括運算方式、規律特點、優勢與用途。他認為 0 與 1 組成的數位二進制是最基本的系統，二進運算特別簡單、容易，處處顯現出奇妙的秩序，很有規則性又很有周期性，0 與 1 的系統數字符號表可以無限的繼續延伸類推。[99] 論文下半部則論述《易經》符卦，提及白晉寄的〈伏羲六十四卦方位圖〉，把二進制「0、1」與《易經》「--、—」、「陰、陽」作對比，用圖表符號圖像（圖 7-12）解釋兩者運算的共通性。基本上，萊氏對二進制的歸納特點，也符合《易經》二元卦象特徵。

　　萊布尼茲在論文中提及白晉寄的〈伏羲六十四卦方位圖〉，對於用二進制算術來計算卦象符號，至今這議題在學界仍有許多爭議；基本上，《易經》卦象的排列與組合方式並非二進制，[100] 但二進制與《易經》二元系統符號能夠在萊布尼茲的運算中相符合，學者認為主要有幾個原因，第一，兩者皆為兩個符號交錯使用，即陰與陽，0 與 1；第二，引用「位」的概念，「位」可以使層次無限，容量增大；第三，隨著「位」數的增加，而成二倍遞增。另外，《易經》〈伏羲六十四卦方位圖〉的二分法與萊布尼茲二進制是反向運作，《易經》二元強調對分，二分法層層分割，使物由大

圖 7-12 〈0 與 1 二進制與《易經》八卦符號對比運算圖表〉，1705 年出版。

變小，而二進強調進位，使數字由小變大，卦象的位置可以表示某個量和某個次序，這與「0與1」的不同位來記數，有異曲同工之妙。[101] 所以只要把《易經》〈伏羲六十四卦方位圖〉卦象順序反置，便能符合二進制的運算。

　　萊布尼茲1703年完成論文，同年被採用，1705年發表於巴黎《1703年皇家科學院年鑑》（*Histoire de l'Academie Royale des Sciences, Année 1703, Paris*），這篇對二進數位作出重要貢獻的論述，正是以數字符號與陰陽卦象圖像為工具，來證明二進制的重要性。在萊布尼茲1703年5月5日遞交二進制論文給巴黎皇家科學院的兩個星期之後，其給白晉的1703年5月18日信件手稿中（見p. 303，圖7-4），再次強調二進制的極大用途（Les grandes utilités）[102] 與實用性；解釋其如何用自身發展出來的概念來分析中國《易經》卦號中的二元概念。在1703年5月5日的論文中用三排爻號、一組卦號圖像對照0與1的二進制，十三天之後，在給白晉的書信中，則增加三排爻號，用六排爻號解說其理論。給白晉的書信中，用六個「0」來解說《易經》中六個虛線的「䷁」（坤），最後歸化為「0」；用五個「0」及一個「1」來解說一個實線及五個虛線的「䷖」（剝），最後歸納單子二元概念中的「1」；用爻卦一條實線「—」及五條「--」虛線組合成「䷇」（是為白晉提供六十四卦圖中的「比」），最後歸化為萊布尼茲的「000010」，是為「2」；用爻卦二條實線「—」及四條「--」虛線組合成「䷓」（觀）虛線，最後歸化為「000011」，是為「3」；由此書信中的數字爻卦圖表中，可以清楚看出，萊布尼茲除嘗試理解《易經》，也用自己的理論與概念來分析《易經》六十四卦圖。早在書寫論文之前，萊布尼茲已有二進制理論的發現，但因為看到中國《易經》二元論述，體認到其效率與利於排列操作的特徵，因此更確定自己發展中的一些基本概念，也看出其實用性功能。萊布尼茲認為神以「0」

與「1」為基礎，創造世界與萬物，二元是萬物建立基礎；[103] 雖然二進制「0」、「1」與爻卦「—」、「--」，在圖像視覺上不同；兩者計算運作方式也不同，但其核心概念，所謂用二元基礎來組成推演萬物形態，且「以元素組合」、「因組合產生變化」的觀念，的確是相當一致。數量最上限的《易經》陰陽二元組合圖像，藉由六十四組符號，在視覺上呈現簡單、基礎、利於有效率操作的特徵與功能；不管是《易經》二元或萊氏二進制，這樣的概念與組合基礎，與我們今日數位電腦概念皆有異曲同工之妙。正如同萊布尼茲1703 年交給巴黎皇家科學院的論文標題顯示，萊氏找到了二進制實用性的用途。因為受到中國《易經》卦象符號的啟發，使萊布尼茲更是體認到二元系統的優勢及實用效果。

　　《易經》二元圖像的特質，在萊布尼茲發展二進概念的過程中，經由與白晉的書信往返，及對《易經》的研究，使其更自覺的完成二進論述，萊布尼茲正因受到《易經》鼓舞，而有新的歸納成果。

機械操作與創世圖像

1. 機械圖之開與關及《易經》天圓圖

　　萊布尼茲在白晉寄來的〈伏羲六十四卦方位圖〉上標誌了阿拉伯數字編號，從 0 至 63。他的編號方式與對卦圖所引申的理解概念，包含了以圓形圖像呈現二元概念、排序方式及兩數相加的運算等等；此類編號也可在萊布尼茲之前作品看到類似設計，例如 1673 年萊氏的鏈輪手稿繪圖〈可以加二元數字之二元計算機〉（Machina Arithmeticae Dyadicae Numeros dyadicos machinam addere）（圖 7-13），圖中圓輪設計概念便有類似特徵。萊布尼茲因為要設計一件計算式機械設備（圖 7-14），於 1673 年親手繪製一幅數字鏈輪

圖（Sprossenrad）（同圖7-13），用以說明如何在這臺計算機內部輸入數字。圖像以圓形呈現，圖像中有可作軸心式旋轉移動的一節一節圓節。整體而言，萊布尼茲的鏈輪圖比中國的六十四卦方位圖簡單，但是更具機械移動效果與機動性操作。兩圖整體概念很類似，主要皆以圓形呈現二元創造概念；白晉的中國《易經》圖除了「天圓」，還加入「地方」的概念；「鏈輪圖」與「伏羲六十四方位圖」兩圖皆以圓形排序與運算，二元相對應的數字可相加，鏈輪圖圓內、圓外數字可相加成整數為10，六十四卦圖圓之半徑對角線數字相加成一整數為63，兩圖圓圈中數值皆依次以順時鐘或逆時鐘方向遞增或遞減，為流動、轉動式運行。萊布尼茲以二元組合比擬上帝的萬能創造力，就具體表現在1673年這份計算機鏈輪圖設計手稿中；在此設計輪中，他將「0或1」轉化成「虛無或完整」、「空或滿」、「關或開」、「抬起或放下操縱桿」等二元狀態，以此實現二元系統的機械設計。[104] 這部機器設計能將十進制數字轉換成二進制數字，只要機器完好無損，便能穩定無誤地進行運算，

圖7-13 〈可以加二元數字之二元計算機〉，圓形鏈輪圖手稿，1673年。

圖7-14 萊布尼茲所設計的機械式計算機（Mechanical computer designed by Leibniz），約1695年製作。

這個設計概念是今日科技得以準確運算數據的基礎。[105] 萊布尼茲完成的鏈輪圖，是當代歐洲第一個有名的計算機設計圖，以當時代的技術而言，要完成此種設備的確非常困難，直到 1690 年代才製造出首臺正常運行的計算機，經過十九、二十世紀的鏈輪改良，並輔以現代化技術，逐漸有機械式計算機的量化生產。[106]

　　相較之前萊布尼茲接觸過的《易經》圖像，〈伏羲六十四卦方位圖〉呈現一個更為完整的圖像系統與明確邏輯；圖中的兩組六十四卦圖像，皆由六個爻組成，每個卦號依照陰、陽爻位置的移動與數量比例的組合變化，呈現卦號之間不同程度的關聯性，為整幅圖像創造出跳動、流動、易變的動力視覺效果，是一個整體、沒有起點、也沒有終止的無限連結與循環。〈伏羲六十四卦方位圖〉二元符號的組合與無限變化原則，展現簡明、精確的特性，都與萊布尼茲追尋的符號功能不謀而合，也提供他一種新的視覺表達與反思的典範。〈伏羲六十四卦方位圖〉呈現的宇宙秩序圖像，更提供給當代歐洲一個新的視覺概念。

2. 東西方創世、開天圖像比較

　　萊布尼茲把二進制數位概念解釋為「上帝創世圖像」，兩個符號的二進位數字是上帝創世的重要密碼，是造萬物的依據與基礎原則，算術與數學的操作，就是造物者的依據，具備神聖使命；與此同時，當萊氏接觸到中國文化時，他也看到《易經》天圓地方〈伏羲六十四卦方位圖〉中六十四卦呈現創造、造世、生產的規則與產生動力的圖像。歐洲中古晚期以來就已把上帝造物圖像與自然科學規則作連結，[107] 具體案例就是上帝手拿圓規的創世圖像（見 p. 58，圖 1-33）。上帝手持測量儀器，是用數學工具的圓規來創造宇宙，上帝扶抱在胸前的宇宙是圓形球體的幾何形狀，它符合舊約聖經的論述：

上帝用度量、數字、重量來創造萬物。（Omnia in mensura et numero et pondere disposuisti）[108]

　　萊布尼茲的「上帝創世圖像」，便是繼承十三世紀中古晚期以來創世圖像概念，[109] 兩者創世皆使用數學原理與科學方式，採用數學數字與規則定律來造物。

　　而東方的中國圖像，如白晉提供給萊布尼茲的〈伏羲六十四卦方位圖〉，具「天圓地方」、「外圓內方」形狀，這類圖像的描述，在十二世紀南宋、朱熹《周易本義》中，論及六十四卦方位圖時，便有清晰文字描繪：

圓於外者為陽，方於中者為陰。圓者動而為天，方者靜而為地者也。[110]

　　此處描繪外圓形為陽、為天，是為動；內方形為陰、為地，是為靜。對於圓形與方形的相關繪製論述，更早在中國古代圖像中便已有許多相關的紀錄資訊出土。一幅出土的東漢（西元 25 至 220 年）磚石畫像中，有人首蛇身的〈伏羲女媧圖〉（圖7-15），伏羲與女媧立左右兩邊，圖像左邊伏羲左手執規，可畫圓，右

圖 7-15
〈伏羲女媧圖〉，東漢（西元 25-220 年）。

手舉日，日中繪金　；另外一邊右邊的女媧，右手執矩，可畫方，左手舉月，月中繪蟾蜍；圓為天，代表陽與日，方為地，代表陰與月。[111] 雖然伏羲、女媧手中持的日與月皆為圓形球體，但兩者所持工具規與矩，則是畫圓與畫方的功能，代表天與地，可以說明，開天闢地的基礎是數學造形，是科學方式。此處〈伏羲女媧圖〉，就是東方中國神話傳說中的開天闢地圖像，伏羲與女媧兩人肢體姿態自然生動，形態飄逸活潑。十二世紀朱熹的論述與十八世紀萊布尼茲收到的〈伏羲六十四卦方位圖〉，都繼承伏羲女媧圖中盤古開天、創世宇宙概念，以男女、天地、陰陽、規矩、日月等二元基礎來造物；規矩是創造天地萬物與宇宙的重要工具，它們是作圖工具、測量儀器與算學工具。從另外一個角度切入分析，中國的規矩圖像與歐洲中古晚期〈上帝創世圖〉中圓規工具有異曲同工之妙，在歐洲，上帝是數學家與科學家，在東方中國古代的紀錄中，伏羲、女媧也是製圖者、數學家、測量師和工程匠帥，他們用規矩，用數學與科學方式來開天闢地、創造萬物。[112] 不管在東方，或在西方，在中國古代傳說中，或在歐洲中古聖經故事裡，在面對創世造物、開天闢地如此重要使命時，它們的共同特徵都是回到數學方式與科學原理的原則上。在東、西方創世造物的圖像概念中，最大不同處是在歐洲圖像中，上帝一人執行創世造物任務；在中國，則是以陰陽為基礎，以男以女，以伏羲與女媧共同肩負開天闢地、創世造物任務，用正、負二元素來造天地宇宙，這樣的圖像呈現，更具實證的實用性。

　　伏羲是中國文獻紀錄中最早的創世神，女媧是中國上古神話中的創世女神，對於女媧的傳說，約完成於西元前二至一世紀的《淮南子‧說林訓》，[113] 書中有論述：

　　黃帝生陰陽，上駢生耳目，桑林生臂手，此女媧所以七十化

也。（黃帝幫助人生出陰陽，上駢神幫助人生出耳目，桑林神幫助人生出臂手。在他們共同的幫助下，女媧經過七十次的嘗試與修正改變，最終化育創造了人類。）[114]

《淮南子》中描繪，女媧經過七十次的嘗試與經驗，在不斷的修正與再實驗的過程中，最後終於完成化育造人的神聖任務；從這段論述中，可以看出中國古代最初造人的過程中，充滿實證、理性經驗與自然科學的實作精神。女媧的主要任務與功績，除了造人之外，還發明「規矩」。「規矩」是畫圓畫方、造天造地的最基本與最重要工具，這類伏羲女媧手持規矩的圖像，出現在許多中國考古出土資料中。[115] 伏羲女媧手執規矩圖，除表現中國古代神話創世人物伏羲和女媧的形象外，也是中國古代作圖工具的最早資料，展示中國早期歷史中工程製圖工具的真實畫像資料。

有規才能畫準確的圓形，有矩才能畫準確的方形，測量與繪圖工具具備描繪精確、線型規正、圖面清晰、造形統一等功能，用製圖工具，如規矩繪製工程幾何作圖，是幾何學重要組成，也是工程製圖的技術基礎。[116] 伏羲女媧手執規矩圖像，除反映中國古代製圖學與幾何學在世界工程製圖史上的成就外，也顯示中國古代對開天闢地的創世理念，回歸到幾何、數學、工程實證與科學方法的基礎上。

以萊布尼茲為例，歐洲與亞洲的中國，二者在語言形式和文化傳統皆不同，卻經由十七、十八世紀的東西交流，使萊布尼茲藉由中國《易經》與《易經》符號圖像，能夠在研究學理上受到啟發。萊布尼茲對中國的興趣與研究，並不是像一些學者所認為，是一場漢學中的誤會；受到中國圖像、符號與概念的啟發，萊布尼茲找到自己研究上的靈感，進而歸納與修正出重要的二進制概念。

3. 從國王數學家到跨文化之世界公民

　　萊布尼茲在歐洲受到《易經》圖像啟發，而他的重要媒介人白晉，一個在華的法國耶穌會傳教士，個人因為中西經歷及跨文化研究，轉化成這個時代的世界公民。白晉在 29 歲時，以年輕學者、法國「國王數學家」身分前往中國；在遠東完成自己生命中最重要的蛻變。晚年，以 74 歲高齡在中國過世。[117] 傳教，本應是白晉的任務，但他對美麗新世界，充滿好奇，歐洲與中國的經驗，使他能夠有機會悠遊於一個古老文明大國中國與歐洲傳統文化之間。身為清朝皇帝康熙的數學老師，白晉開始鑽研中國古籍，尤其是變易之書《易經》。[118] 他完成十多篇以漢文寫成的《易經》注疏，如〈大易原義內篇〉、〈易稿〉、〈易引原稿〉、〈易經總說〉等論述，現今手稿被收藏在羅馬梵蒂岡宗座圖書館（Bibliotheca Apostolica Vaticana, The Vatican Library）。[119] 當年這位年輕的耶穌會傳教士與自然科學家，通過自身對中國和歐洲哲學、宗教、科學、語言、神話傳說的比較，使自己成為這個時代的神學家；藉由一種嶄新、獨特方式，結合圖像、符號、文字、形象等等媒介（見 p. 279，圖 6-40、6-41），進行新的文化融合，在其比較的過程中，經由圖像、符號與文字的說明，讓人辨識出中國與歐洲、東方與西方的共通性與差異性，進而創造出一種跨文化、跨宗教、跨學科的新思維。[120] 這一體系，向歐洲人與中國人指明其各自獨有的特性與共同的價值，而這位法國傳教士，也由此自我蛻變成時代的世界公民。

德意志與《易經》之交流

1.「預定的和諧」與「天道」

　　早在 1697 年 1 月 2 日，在萊布尼茲寫給其贊助人魯道夫・奧

古斯特公爵的信中，除了公布他的二進制理論，並且建議公爵鑄造萊布尼茲自己設計的紀念章；萊布尼茲草擬過至少六種紀念章的設計圖像版本，可見圖像傳達科學理念的重要功能；在這些圖像中，每個版本都預計加入同一段拉丁文：

一從無中創造一切。（Unus ex nihilo omnia fecit）[121]

紀念章上的文字內容與萊布尼茲書信中提到的「0」與「1」論述概念相同，但此處作為紀念章設計用途，則將會更為廣為流傳。這枚設計章在萊布尼茲在世時，並未付諸實踐。[122] 到了 1718 年及 1734 年，德意志地區兩位學者依據萊布尼茲的設計章完成了版畫，兩圖皆繼承萊布尼茲的「0」與「1」二元基本元素的二進概念。1718 年，在韋德堡（Johann Bernard Wiedeburg）數學著作中，有一幅版畫〈所有來自 1 與 0〉（VNVS EX NIHILO OMNIA；VNVM AVTEM NECESARVM, Eins, aus nichts alles, aber eins ist notwendig）（圖 7-16），及奧古斯特（Rudolf August Nolte）1734 年專書中發表的版畫〈從空無導引出至所有，一就已足夠〉（OMNIBVS. EX.NIHILO.DVCENDIS SUFFICIT.VNVM, Um Alles aus dem Nichts zu führen, genügt Eins）（圖 7-17）；[123] 這兩幅版畫皆利用圖像說明二進制的象徵意義，格式與造形極為相近，主體皆設計為外圓內方，無獨有偶，與白晉提供給萊布尼茲的〈伏羲六十四卦方位圖〉「天圓地方」的圖像造形（見 p. 292，圖 7-1）相近。1718 年版與 1734 年版的二進制圖，其主架構相同，外圍圓形有框列文字於圓圈之外，此點也與中國〈伏羲六十四卦方位圖〉相同。德意志地區的兩幅二進制圖其內皆為四方形白框，框內為二進制計算法則的排列數字；兩版畫圓框內皆為黑白對比色差，1718 年版是上半層黑暗，展現夜晚黑暗的天空，下半層白色明亮，是光亮的一面；中間則是四方形

的二進制白版表格，1734 年版，正好相反，上面層是日光放射光芒的白面部分，照射在「0」與「1」的二進計算方形白版表格上，白版兩側則為暗黑色，形成對比，是為夜晚。方形表格下方是拉丁文「IMAGO CREATIONIS」（〈創世圖〉），說明二進制是創世、造物的基礎。兩版畫的白晝與黑夜，皆形成明與暗的二元效果，[124]二元則是從空無導引出所有的基礎。

　　白晉提供給萊布尼茲的〈伏羲六十四卦方位圖〉中，在交卦組成的外圓內方造形中，展現圓形穹蒼與方形大地的概念，是中國人對世界、宇宙、天地、穹蒼概念的圖像展現；陰與陽二元素，是這天地之間重要與基礎的組合，世界上一切事物，皆由此兩項相互應對又相互聯繫的力量組合而成。我們不能確定歐洲這二位設計版畫「外圓內方圖」的藝術家及學者，是否得知中國天圓地方的宇宙觀，但萊布尼茲的確是了解到《易經》二元基本元素的概念。歐洲這二幅版畫圖像中的黑白、日夜對比，都呈現了歐洲傳統二元基本元素的概念，這又與中國陰陽二元概念不謀而合。這兩幅出版的二元圖像，也使萊氏二進制概念更為普及流傳。

圖 7-16 〈所有來自 1 與 0〉，1718 年。　　圖 7-17 〈從空無導引出至所有，一就已足夠〉，1734 年。

2. 二進制與機械操作

　　以時空背景來看，萊布尼茲對漢文使用與對中國歷史資料的掌握的確是有限的，但他還是正確看到《易經》符號與自己發明使用的符號間的相似處與豐富性，尤其《易經》符號的簡易性及其在意義上表現的豐富性與多元性，這些特徵都使萊布尼茲受到啟發。

　　萊布尼茲於 1714 年發表《單子論》（*Monadologie*），離他 1703 年 4 月 1 日收到白晉寄自中國的〈伏羲六十四卦方位圖〉，已相隔 11 年，這本在晚年 68 歲發表的論述中，看得出留有《易經》的影響力。[125] 在萊布尼茲後來的論著《單子論》第 61 節中提到，世界是由單子組成的系統，所有存在事物之間可以相互聯繫，相互對應，世界被解釋為是一個存在組成的結構；單子是一個多元整體，單子之間，相互連結，相互表達，可以產生無窮無盡變化。[126]《單子論》，認為由一個單一事物，可以看到正在發生的事物，看到過去已經發生的事物，看到將來將會發生的事物，[127] 它們就是過渡轉變的關係；這樣過渡轉變變易的視覺圖像，在〈伏羲六十四卦方位圖〉中經由符號圖像的組合形式被呈現出來。《單子論》的這些論述，在中國《周易》中，有極為相似的概念，《周易·繫辭上》中提到極具啟發性的核心概念：「道」，它超越固定形式，本身不具備形體、形式，而是一種形式構成的結構；「道」，依據易理，宇宙萬物構成時，在其陰陽交會轉化的過程中及宇宙萬象生成時，有一個最基本依循、遵循的原理、原則，這個原則就是道。《周易·繫辭上》第五章中，論述的「道」就是「一陰一陽之謂道」，[128] 它們是由兩元素組成的結構與演變。《周易·繫辭上》的「道」，是指陰陽交會組合，演化、演變成有形體之原理，它是超越形體，普遍存在於萬物之中，陰陽組合是一種結構的組合與變化。

　　《周易·繫辭上》中所謂：

是故形而上者謂之道，形而下者謂之器。化而裁之謂之變，推
而行之謂之通，舉而錯之天下之民，謂之事業。（因此之故，
超越在形體之上，稱為道，落實在形體之下，稱為器物。讓道
化解，產生陰陽運作，裁定組成萬物，稱之為變化。陰陽鼓動
萬物，使道運作推行，稱為通達；把道推舉出來，興振陰陽之
理，加諸在天下百姓身上，稱為有條理、有規模且有益於公眾
之事業。）[129]

　　此處在《易經》中，「道」不具形式，由結構組成。在萊布尼
茲的單子論中，也有類似論調，例如，單一單子組合成結構存在的
實體，整個整體，因為單子之間的聯繫關係，而構成一個處於運動
與變動中的結構狀態中；簡單單子則是複合單子形成的基礎。《單
子論》是萊布尼茲解釋萬物的起源，以及解釋萬物活動力與運作
模式的理論。萊布尼茲將世界視為一個大的有機體，在此大有機體
中的每一個小部分，亦為有機體。在此種宏觀與微觀層層交疊的理
論中，所構成世界的最基本單位，即為不可再被分割的單子。萊
氏認為，上帝創造單子時，已預先賦予每一個單子活動力和本性，
使它在之後的發展過程中，與其他單子產生「預定的和諧」（pre-
established harmony）。由單子所構成的事物彼此作用、相互影響，
構成了萬物之間不可分割的宇宙，彼此都具有關聯性。[130] 此種以
最小元素組合成大有機體，且全體之間相互牽連的概念，與中國
《易經》中以二元基礎解釋的天地宇宙模式極為相似。萊布尼茲認
為上帝預定了每個單子的性質與動向，為每個事物安排軌道，而使
事物之間可以協調一致。萊布尼茲看到了中西方二元元素思想中的
共通性，他認為促使二元元素運作的力量，就是造物主賦予單子的
力量，得以讓世界一切就像機械鐘一樣，自然和諧的運轉；「預
定的和諧」理論與中國《易經》思想、理學理論相為契合。[131] 雖

然東西方的造物主名稱不同，但彼此仍有共通的造物法則，萊氏「預定的和諧」與周易「天道」概念相似，萊布尼茲也曾說中國的「道」：

> 「理」就是天的自然法則，因為萬有都要靠「理」的效應才能發展得恰得其度。這個天的法則就稱為「天道」。（le Li est appellé la Regle naturelle du ciel, entant que c'est par son operation, que toutes choses sont gouvernées avec poids et mesure, et conformément à leur état. Cette regle du Ciel est appellée TIEN-TAO.）[132]

萊布尼茲所創建的哲學新方向，同時結合當時代中西文明理念，也把歐洲古典與現代思想融合一起。《易經》主要探討萬物元素之變化易動，此處決定六十四卦結構組成的重要三要素是：變化、元素之聯繫與彼此交互作用。這樣的概念，在萊布尼茲《單子論》第 10 至 13 節中，也可看出具備單子變化的特性，萊布尼茲認為：

> 一切創造出來的東西都是有變化的，因此創造的單子也是如此，這種變化在每個單子裡都是連續不斷。[133]

萊布尼茲認為，單子的變化來自其內在原理；除了單子的內在變化，就是各個簡單實體具有特殊性與多樣性。首先，單子組成的萬物整體是運動的、多樣的，第二，所有單子的存在是彼此相互聯繫一起；第三，所有單子變動與轉變都是現實的。[134]

萊布尼茲領悟到《易經》符號本身就具備準確表達形式的圖像特徵，尤其，《易經》符號簡易，可以充分滿足對原理概念的表達與呈現。《單子論》中的組合過程，有其原則，與《易經》相

類似，第一是過渡原則，萊布尼茲把「力」分成「主動力」（vis activa）與「被動力」（vis passiva）兩種形式，各自向對方過渡、流動，因而產生變化。[135] 第二，選擇原則，為了導引出可以實現的可能性，使彼此最能相容，就要找出事物、事態之間可以相互共存的最小妨礙。[136] 這個「找出最小妨礙」原則，也與《易經》卦號及萊布尼茲「0 與 1」二進制符號概念相契合，兩種符號皆具備簡單、純粹、清楚特質；因此，它們在操作上呈現效率、嚴密，效果最好。正是因為選擇原則是找出彼此最小阻礙的組合，它們適合運用在機械操作與之後的數位技術操作。萊布尼茲的二進制可適用於今日計算機，以二元為基數，僅用「開」和「關」，不論是電路開關，或用熱游子管，所得的阿拉伯數字都是計算機科學中邏輯數據類型（Boolean）的分類代數，只能選擇「是」或「否」（在分類之內或之外），用這種方式造計算機最方便。在萊布尼茲的過去經驗中，就是把二元元素的二進方式置入到機械的設計與操作中。因為是機械操作，可以除去人性偏見與弱點，達到完美的精確性。不管是萊布尼茲的二進制，或是《易經》的二元元素概念，它們都具備數位概念與數位系統的初期雛形。今日的數位（Digital）系統中，使用不連續形式的代碼符號，如 0 或 1，來表示資訊，用以輸入、處理、傳輸、儲存等等的資訊操作。這些數位的發展與演變，主要來自二進制及二元元素概念的啟發。萊布尼茲除了發展二進算術外，也是現代數學邏輯的創立者和製造計算機的先驅。[137]

3. 啟蒙學者眼中之東方烏托邦

萊布尼茲 1646 年出生於日耳曼地區萊比錫，來自學者之家；1689 年出訪義大利時，結識了到中國的耶穌會傳教士，開啟他對中國文化的研究與探索；他與在歐洲及在北京的耶穌會傳教士有密切書信往返，推崇出版《中國圖像》的博學家與中國專家基爾學，

支持他在禮儀之爭（Ritenstreit）中所主張觀點，認為歐洲傳教士應遵守中國禮儀。萊布尼茲於 1697 年出版《中國近事》，[138] 書中明白表明，在中國的歐洲傳教士應好好認識中國文化。[139] 中國對於萊布尼茲而言，是哲學模範國家，一如其著作書名標示，中國照亮了我們這個時代的歷史；對於萊布尼茲而言，中國也實踐了其對理想世界的和諧表現，中國社會已達到了幸福與富裕的品質。中國在知識學術上有跨學科的拓展，在文化上有多元的交流；中國在任何方面都屬高度文明發展的國度。[140] 萊布尼茲對中國，並不只在傳教的興趣，最主要更在於其從中國案例中，看到心中烏托邦世界，及各種文化得以融合為一體的面貌，是一個具備普世價值的理性紀律國家。[141]

　　萊布尼茲是一位具備百科全書知識的學者，是當時代跨足各類學科的通才知識分子，從 1663 至 1716 年間，他與世界各地約 1100 位學者通信，橫跨 16 個國家，可見他不只是博物的興趣，更是跨洲際與跨文明的媒介人。他的研究不只停留在歐洲地區，對其他大洲，尤其對亞洲，充滿研究興趣，[142] 他是早期全球化概念的先驅者。《易經》在十七、十八世紀中國的明清時代，主要被文人、學者、宗教人士當成是哲學、道家、道教宗教或儒學思想來研究；傳到歐洲的《易經》，部分學理則被萊布尼茲當成是科學與宗教哲學來研究，截取需要的部分，轉化與內化成自己的創造力，也成為歐洲自然科學革新的動力。

　　1716 年 11 月 14 日萊布尼茲去世，在其去世前幾個月，正與法國數學家德蒙莫爾（De Rémond, 1678-1719）討論中國信仰，且完成《論中國人之自然神》（*Discours Sur La Theologie Naturelle Des Chinois*）的手稿論述，[143] 手稿中討論中國宗教思想，可見其對研究中國文化的興趣，終身未減。在萊布尼茲與當時代其他啟蒙學者的推廣下，中國在歐洲成為部分啟蒙專制王權的典範。

對歐洲社會人文之影響

1. 孔教倫理與基督價值相互呼應

　　1721 年，萊布尼茲的學生——哲學教授沃爾夫（Christian Wolff, 1679-1754），因為在哈勒大學（Universität Halle）一場〈中國實用哲學〉（De Sinarum philosophia practica）的演講中，把中國孔教倫理與基督價值對等比較與評價，被普魯士國王腓特烈·威廉一世（Friedrich Wilhelm I., 1713-1740）驅逐出大學，喪失教職。但到了十八世紀中期，腓特烈大帝繼位，整個時代氛圍有了新的轉變，就在 1740 年，腓特烈大帝繼位的同一年，沃爾夫又被召回哈勒大學，重新執教。[144] 1748 年，沃爾夫在柏林完成其有關中國歷史的德文著作，《中華帝國史，或者中華統治者歷史，在中國各類事物與數字的不同稱呼……》（*Historia vom Königreich China od. Sina als die Regenten von China, Religion, Benennungen unterschiedlicher Dinge und Zahlen Chinas...*），[145] 著作中他嘗試編製中文與拉丁文字典（圖 7-18），且搭配上《易經》爻卦圖。字典中，最上方左邊有中文「一」的文字，右邊搭配拉丁文解說「Singnificats Unum」（意義為一）；接下來往下排序是漢字

圖 7-18 〈漢拉字典〉圖表（Das Chinesisch-Lateinische Wörterbuch），1748 年。

「十」、拉丁文與十的拉丁文拼音「Tsi」等等；往下到了第八排，是《易經》爻卦的「☰」，拉丁文解說為「Coelum」（天）；第九排是「☷」，拉丁文解說為「Terra」（地）；接下來往下，是其他卦象符號，從此處可看出，此時在日耳曼地區，把《易經》的爻卦當成中國文字與人文學理來看待。其師萊布尼茲的整體論述，經過沃爾夫系統化整理後，成為十八世紀歐洲德語系地區啟蒙思潮的一部分。

2. 腓特烈借中國使臣嘲諷羅馬教會

　　歐洲十八世紀中期，上層階級與知識分子間研究中國文化已相對比較普遍，甚至發表與中國相關的論述，都被認為是一種時尚；普魯士腓特烈大帝於 1760 年自己親自撰寫法文專書《中華大帝國皇帝派遣至歐洲使臣腓腓胡之紀錄──譯自中文》（*Relation de Phihihu, emissaire de l'empereur de la Chine en Europe, traduit du chinois*）（圖 7-19）[146]，書中借用《易經》「天、地」概念，討論「天道」人文理想，論述中提到在中國「Tien」（天）的概念；《易經》，此時被運用在文化倫理的規範中，具備自由思想的內涵。書中腓特烈大帝利用一個自己虛構編造出來的人物來批判時局。腓腓胡先生來自中

圖 7-19 《中華大帝國皇帝派遣至歐洲使臣腓腓胡之紀錄──譯自中文》，1760 年。

國，被派遣到歐洲擔任使臣，他以旁觀者冷靜、保持距離的態度觀察歐洲時事現狀。腓特烈大帝因受哲學家伏爾泰（Voltaire, François-Marie Arouet, 1694-1778）啟蒙思想影響，對當時天主教教會箝制思想與言論自由不滿。信奉新教的腓特烈大帝承襲啟蒙學者孟德斯鳩（Montesquieu, 1689-1755）《波斯人信札》（*Lettres Persanes*）寫作方式，冷眼旁觀、文筆犀利，借用異國風俗，嘲諷天主教教會限制言論自由。書中中國使臣腓腓胡與梵諦岡高階大主教（Bonzen）在羅馬有一段對談，在腓腓胡與主教對談的記錄中，寫道：

「什麼是邪教？」我問。
「別人的想法，跟我們不一樣。」（主教說）
我不得不反駁他。
我覺得非常諷刺，他要求別人想法與他一樣。當「天」（Tien）創造我們人類時，天賦予我們每一個人獨特的特徵，獨特的個性，及獨特的方式去觀察萬物。只要大家遵守道德習俗，其他則不是那麼重要。（"Was ist Ketzerei?" Frage ich.-'Die Meinung aller, die nicht so denken wie wir'. Ich konnte mir nicht versagen, ihm entgegenzuhalten, ich fände es scherzhaft, daß er von jedermann verlangte, seine Meinung zu teilen. Denn als der Tien (Himmel) uns schuf, habe er jedem besondere Züge, einen besonderen Charakter und eine besondere Art, die Dinge zu sehen, gegeben. Wenn man also nur in der Übung der sittlichen Tugenden einig sei, käme es auf das übrige wenig an.）[147]

文中的「天」，借用《易經》「陰、陽」、「天、地」的概念，來論述人文規範中的獨特個性。腓特烈大帝借用中國大使的身分，表達東方造物主「天」，在創造人時，已賦予每個人獨特個

性，人人不同，也會有想法意見不一致的時候，所以只要遵守道德習俗，就不用框限每個人的想法。此處借用腓腓胡，把天主教形容為邪教。

在書中腓腓胡接下來論述：

我的主教向我確保，他注意到我仍然保有非常中國的特質。我向他回答：「我想要終生保有此種特質。您知道嗎，在我們國家，如果地位高的人與您的想法相同，這些高位的人處境會很糟！他們會自己刑罰自己，為自己扣上鐵製頸銬，屁股戳刺很多針，隨其所欲，處罰自己。在中國，地位崇高的人，不管他們心情多不滿，他們都沒有權力讓一個奴隸日子不好過。如果他們這麼做，則一定會得到報復。」（Mein Bonze versicherte mir, er merke, daß ich noch sehr chinesisch sei. "Das will ich zeitlebens bleiben", erwiderte ich ihm. "Wissen Sie, in unserem Lande hätten die Bonzen es schlecht, wenn sie so denken wollten wie Sie. Man erlaubt ihnen, Halseisen zu tragen und sich so viele Nägel in den Hintern zu stoßen, als es ihnen Spaß macht. Im überigen mögen sie so grämlich sein, wie sie wollen. Sie haben nicht die Macht, einem Sklaven das Leben sauer zu machen, und täten sie es, man zahlte es ihnen gehörig heim.）[148]

腓特烈大帝繼續借用中國使臣來美化中國，利用東方中國「天」的概念與仁道精神，批判歐洲教會限制言論自由，也以中國為範本，強調奴隸有不受刑罰的人權，同時警告，如果違反人道，即使地位再崇高，也會得到報應。

腓腓胡繼續陳述：

我的主教用很憂愁的表情回答我說，我們都會被詛咒，被懲
罰入地獄。因為那些不盲目崇拜主教的人，不毫無保留相信
主教所言的人，就會毫無希望，不會被拯救。（Mein Bonze
erwiderte mit betrübter Miene, er sähe zu seinem großen Leidwesen,
daß wir verdammt würden. Denn es gäbe kein Heil für solche, die
die Bonzen nicht blindlings verehrten und nicht gedankenlos alles
glaubten, was sie zu sagen beliebten.）[149]

在這段論述中，腓特烈大帝借用腓腓胡來自東方中國的觀察與
犀利論述，呈現歐洲教會在信仰上極權與守舊；利用對照中國的方
式，用中國「天」道概念，展現教會的迂腐與黑暗。在萊布尼茲
（1646-1716）時期，《易經》被當成科學、數學符號、宗教哲學
來研究，半個世紀之後，普魯士國王腓特烈大帝時期，《易經》中
的「天地」概念，則被轉用到社會人文的規範中，成為自由的典
範。

十八世紀中期，以腓特烈大帝為例，中國仍然是歐洲人眼中的
理想典範，到了十八世紀末，經由大量禮儀之爭，在歐洲各地進
行的討論中，也出現對中國嚴厲批判的聲音；[150] 更真實的中國樣
貌，慢慢浮現在歐洲人眼中，典範中的理想形象也漸漸被翻轉。

結語：文化交流史典範

在文化交流史的研究中，如果只是膠著於探討萊布尼茲是否在
《易經》中看到一個與其二進制研究相同的計算方法與法則，又或
者只是探討萊布尼茲是如何誤解《易經》內涵，這將無法呈現文化
接觸的真正意義；事實上，萊布尼茲的確從《易經》中看到一些核

心概念與法則，它不只是一個計算公式，萊氏更相信經由這套規則公式與方法，可以延伸出其背後所隱藏對世界的解釋，[151] 例如把二進制解釋為上帝創世的圖像，使它更具備文化上的意義。[152] 萊布尼茲一生中致力尋求基礎、簡單、最不可分割的通用符號來詮釋宇宙秩序，體認到找出精準表達組合的最小單位，是組合理論的關鍵所在。這樣的概念與體悟，正好可在中國《易經》符號中看到，兩者概念不謀而合。相較於歐洲在地的圖像傳統，當萊布尼茲接觸到的《易經》〈伏羲六十四卦方位圖〉時，認為它可以呈現一個更為完整的圖像系統。〈伏羲六十四卦方位圖〉創造出變易、跳動的動力視覺效果，全部符號是一個整體，相互連結與循環。藉由這套中國經典圖像知識，萊布尼茲受到鼓舞，有了實務上及文化上的覺醒。萊布尼茲是文化碰撞的典範，藉由《易經》，成就其科學研究的創新，而非只是《易經》的傳聲筒。萊布尼茲如果完全接收《易經》，他會只是《易經》的仿造者與複製品；《易經》對他來說，更重要是促發其反思的媒介。

中國明清時期，在以儒家、道家、文人學者為主體的思想主流中，技術、科學研究並未被納入到儒學的思想主流體系中。研究天文算學、自然科學、機械技術者，也未試圖在儒家思想體系中尋求歷史根源。儒學中雖有經世致用的概念，但未要求作一個傑出科學家或專業技師是成為文人的條件之一。歐洲不同，早在中世紀晚期便把自然科學研究與聖經故事、神學理論、古希臘羅馬神話故事等作連結，為「研究自然科學」辯解，合理化自然科學研究，甚至認為研究技術、機械不只是合理的工作，更是神聖的任務。[153] 十七、十八世紀，歐洲人嘗試在中國文化中，尋求研究科學的靈感，歐洲自動機械的創新力與未來數位人工智慧的發展，便是受惠於東西交流的影響。

萊布尼茲結合了歐洲傳統圖像符號與跨文化的中國《易經》圖

像經驗，因為受東西交流影響，對於符號的應用、符號的互動性、創造力的闡釋和視覺表達方法，皆開創出自己的新見解。萊布尼茲建立了自然科學與數學體系上的新發現，具備算術技術層面上的發明，也具備文化上的意義。萊布尼茲認為上帝創世圖像與創世原則是以二進或《易經》二元元素為基礎，不管是機械的二元操作或是數位的二進輸送，它們都是創世這項神聖使命的重要依據，給予二元理論最高評價。在機械與數位技術上，二進理論可以產生無限新的組合變化，呈現簡易且變易的高效運動通則，開啟後來機械應用與數位技術的新契機，萊布尼茲將二進制與輪軸設計結合成機械計算裝置，使他成為現代計算機系統結構之先驅；[154] 它們改變了人們記憶知識的方法，拓展創造力的發揮空間，是未來數位發展的基礎。二元系統與造物主形象作連結，具備文化上的意義；在觀念上，萊布尼茲把傳統機械操作與數字計算的工匠技術，提升到為上帝造物創世的文化神聖層階，引發歐洲人對機械技術正面積極的探索。

註釋

第一章

1. Ehrenfried Kluckert, "Barocke Stadtplanung," in Rolf Toman, ed. *Die Kunst des Barock–Architektur. Skulptur. Malerei* (Köln: Könemann Verlagsgesellschaft mbH, 1997), p. 77.

2. Cornelia Jöchner, "Der Große Garten als » Festort « in der Dresdner Residenzlandschaft," in Die Sächsischen Schlösserverwaltung, ed. *Der Grosse Garten zu Dresden–Gartenkunst in vier Jahrhunderten* (Dresden: Michel Sandstein Verlag, 2001), p. 78.

3. Jörg Wacker, "Der Garten um das Chinesische Haus," in Die Stiftung Schlösser und Gärten Potsdam-Sanssouci, ed. *Das Chinesische Haus im Park von Sanssouci* (Berlin: Verlag Dirk Nishen GmbH & Co KG, 1993), p. 13.

4. 請參見 Günter Mader, *Geschichte der Gartenkunst–Streifzüge durch vier Jahrtausende* (Stuttgart: Eugen Ulmer KG, 2006); Bernd Modrow (ed.), *Gespräche zur Gartenkunst und anderen Künsten* (Regensburg: Verlag Schnell & Steiner GmBH, 2004); Michaela Kalusok, *Gartenkunst* (Köln: Du Mont Literatur und Kunst Verlag, 2003).

5. 請參見 Eleanor von Erdberg, *Chinese Influence on European Garden Structures* (Cambridge: Harvard Univ. Press, 1936), Harvard Landscape Architecture Monographsl; O. Siren, *China and Gardens of Europe of the 18th Century* (New York: The Ronald Press Company, 1950).

6. Martin Sulzer-Reichel, *Weltgeschichte–vom Homo sapiens bis heute* (Köln: monte von DuMont Buchverlag, 2001), pp. 7-8.

7. Hugh Honour, *Chinoiserie–The Vision of Cathay* (London: John Murray, 1961), p. 1.

8. Dawn Jocobson, *Chinoiserie* (London: Phaidon Press, 1993), p. 7; Madeleine Jarry, *Chinoiserie: Chinese Influence on European Decorative Art 17th and 18th Centuries* (New York: Vendome Press, 1993), p. 7.

9. 利奇溫（Adolf Reichwein）著，朱杰勤譯，《十八世紀中國與歐洲文化的接觸（ *China und Europa: Geistige und Künstlerische Beziehungen im 18. Jahrhundert*）》（北京：商務印書館，1962 年），頁 37。

10. Wikisource, https://fr.wikisource.org/wiki/L%E2%80%99Interdiction, (15.10.2015).

11. Honoré de Balzac, *L'Interdiction* (Paris: Édition Furne, 1844), in: *La Comédie Humaine*, Dixième Volume, Première Partie, Études de Moeurs, Troisième livre, p. 164; Wikisource, https://fr.wikisource.org/wiki/Page%3A%C5%92uvres_compl%C3%A8tes_de_H._de_Balzac%2C_X.djvu/171, (15.10.2015).

12. see Centre National de Ressources Textuelles et Lexicales (CNRTL), http://www.

cnrtl.fr/etymologie/chinoiserie//0, (10.10.2015).

13. see Centre National de Ressources Textuelles et Lexicales (CNRTL), http://www.cnrtl.fr/etymologie/chinoiserie//0, (10.10.2015).

14. see Centre National de Ressources Textuelles et Lexicales (CNRTL), http://www.cnrtl.fr/etymologie/chinoiserie//0, (10.10.2015).

15. Institut De France (ed.), *Dictionnaire de L'Académie Française, Tôme Premier–A-H* (Paris: Institut De France, 1879), p. 307.

16. Madeleine Jarry, *Chinoiserie: Chinese Influence on European Decorative Art, 17th and 18th Centuries* (New York: Vendome Press, 1981), p. 9.

17. 許明龍，《歐洲十八世紀中國熱》（北京：外語教學與研究出版社，2007年），頁 89。

18. 赫德遜（G. F. Hudson）著，李申、王遵仲、張毅譯，《歐洲與中國》（臺北：臺灣書房出版有限公司，2010 年），頁 222；張國剛、吳莉葦，《啟蒙時代歐洲的中國觀一個歷史的巡禮與反思》（上海：上海古籍出版社，2006年），頁 377。

19. 嚴建強，《十八世紀中國文化在西歐的傳播及其反應》（杭州：中國美術學院出版社，2002 年），頁 97；王漪，《明清之際中學之西漸》（臺北：臺灣商務印書館，1987 年），頁 145。

20. 張錯，《中國風：貿易風動、千帆東來》（臺北：藝術家出版社，2014年），頁 36。

21. 張錯，《中國風：貿易風動、千帆東來》，頁 4；周功鑫，〈法國路易十四時期中國風尚的興起與發展〉，收入馮明珠編，《康熙大帝與太陽王路易十四特展》（臺北：國立故宮博物院，2011 年），頁 256-262；周功鑫，〈法國路易十四與中國風尚〉，《故宮文物月刊》，第 343 期（臺北，2011.10），頁 4-7。

22. see Dirk Welich and Anne Kleiner, *China in Schloss und Garten–Chinoise Architekturen und Innenräume* (Dresden: Sandstein Verlag Dresden und Staatliche Schlösser, Burgen und Gärten Sachsen, 2010).

23. 張國剛、吳莉葦，《啟蒙時代歐洲的中國觀：一個歷史的巡禮與反思》，頁 353；方豪，《中西交通史》，下冊（臺北：中國文化大學出版部，1983年），頁 1065-1075；沈福偉，《中西文化交流史》（臺北：臺灣東華書局股份有限公司，1989 年），頁 455-467。

24. Kassel-Wilhelmshoehe, http://www.kassel-wilhelmshoehe.de/chinesen.html, (15.10.2015).

25. Wikipedia, https://en.wikipedia.org/wiki/Chinoiserie, (15.10.2015).

26. 袁宣萍，《十七、十八世紀歐洲的中國風設計》（北京：文物出版社，2006年），頁 51，頁 56。

27. Madeleine Jarry, *Chinoiserie: Chinese Influence on European Decorative Art, 17th and 18th Centuries*, pp. 9-10.

28. Hartmut Walravens, ed. *China illustrate–Das europäische Chinaverständnis im Spiegel des 16. Bis 18. Jahrhunderts* (Weinheim: Acta Humaniora, VCH Verlagsgesellschaft mbH, 1987), pp. 286-290.

29. Madeleine Jarry, *Chinoiserie: Chinese Influence on European Decorative Art 17th and 18th Centuries* (New York: Vendome Press, 1993), p. 7.

30. Sheng-Ching Chang, *Das Porträt von Johann Adam Schall von Bell in Athanasius Kirchers "China Illustrata"* (Hamburg: Universität Hamburg, 1994), p. 4; Sheng-Ching Chang, *Natur und Landschaft–Der Einfluss von Athanasius Kirchers » China Illustrata « auf die europäische Kunst* (Berlin: Dietrich Reimer Verlag GmbH, 2003), pp. 12-14; Thomas Leinkauf, *Mundus combinatus–Studien zur Struktur der barocken Universalwissenschaft am Beispiel Athanasius Kircher S J (1602-1680)* (Berlin: Akademie-Verlag, 1993), pp. 21-23; Wilhelm Gottfried Leibniz, *Novissima Sinica* (Hannover, 1699); François Marie Arouet Voltaire, *Œuvres historiques*, éd. par R. Pomeau (Paris: Bibliothèque de la Pléiade, 1957); Charles de Secondat de Montesquieu (E. Forsthoff trans.), *Vom Geist der Gesetze* (Tübingen: UTB für Wissenschaft, 1992).

31. 張省卿，〈從湯若望（Adam Schall von Bell）肖像畫論東西藝術文化交流〉，《故宮文物月刊》，卷 15 期 1，號 169（臺北：國立故宮博物院，1997 年 4 月，頁 74-89），頁 75。

32. 趙廣超，《大紫禁城──王者的軸線》（香港：三聯書店有限公司，2005 年 9 月，初版），頁 3。

33. Eva Börsch-Supan, "Landschaftsgarten und Chinoiserie," *China und Europa–Chinaverständnis und Chinamode im 17. und 18. Jahrhundert* (Berlin: Verwaltung der Staatlichen Schlösser und Gärten, 1973, pp. 100-107), p. 100.

34. C. L. Stieglitz, *Gemählde von Gärten im Neuern Geschmack* (Leipzig: 1798), p. 127; Eva Börsch-Supan, "Landschaftsgarten und Chinoiserie," *China und Europa–Chinaverständnis und Chinamode im 17. und 18. Jahrhundert* (Berlin: Verwaltung der Staatlichen Schlösser und Gärten, 1973, pp. 100-107), p. 102.

35. 見王鎮華，〈華夏意象──中國建築的具體手法與內涵〉，收入郭繼生編，

《美感與造形》（臺北：聯經出版事業股份有限公司，2004 年 11 月初版第
12 刷，頁 665-750），頁 688。

36. 蕭默編，中國藝術研究院《中國建築藝術史》編寫組編著，《中國建築藝
術史（上冊）》（北京：文物出版社，1999），頁 529-530，（下冊），頁
601；王子林，《紫禁城風水》（香港：世界出版社，2005 年），頁 197；
張省卿，〈以日治官廳臺灣總督府（1912-1919）中軸佈置論東西建築交
流〉，《輔仁歷史學報》，第 19 期，（臺北縣新莊市：輔仁大學歷史學系
印行，2007 年 7 月，頁 163-220），頁 202。

37. 布野修司編，アジア都市建築研究會執筆，《アジア都市建築史》（京都：
昭和堂，2006 年第 2 刷），頁 200。

38. 侯仁之、鄧輝，《北京城的起源與變遷》（北京：中國書店出版社，2001
年 1 月，初版），頁 20。

39. 尹鈞科，《候仁之講北京》（北京：北京出版社，2003 年 9 月，初版），
頁 28；史明正，《走向近代化的北京城 —— 城市建設與社會變革》（北
京：北京大學出版社，1995 年，初版），頁 10。

40. 王子林，《紫禁城風水》，頁 31-36；潘谷西等合著，《中國古代建築》
（新店：木馬文化，2003 年），頁 176-180；侯仁之，《北京城市歷史地
理》（北京：北京燕山出版，2000 年 5 月，初版），頁 114。

41. 賀業鉅，《中國古代城市規劃史》（北京：新華書店，2003 年 7 月第三次
印刷），頁 642；董鑒泓，《中國城市建設發展史》（臺北：明文書局，
1990 年再版），頁 90；史建，《圖說中國建築史》（臺北：揚智文化事業
股份有限公司，2003 年），頁 90-91；潘谷西、郭胡生等編著，《中國建
築史》（臺北：六合出版社，1999 年），頁 98；于倬雲，《紫禁城宮殿
—— 建築和生活藝術》（香港：商務印書館有限公司，2002 年 9 月初版），
頁 6。

42. Walravens, *China illustrata–Das europäische Chinaverständnis im Spiegel des 16. bis 18.
Jahrhunderts*, p. 144.

43. Johan Nieuhof (Johannes Nieuhof), *Die Gesantschafft die Oost-Indischen Compagney
in den Grossen Tartarischen Cham und nunmehr auch Sinischen Keyser* (Amsterdam:
Jacob Mörs, 1666), frontispiece.

44. Chang, *Das Porträt von Johann Adam Schall von Bell in Athanasius Kirchers "China
illustrata,"* pp. 57-60; George Ho Ching Wong, *China's Oppositions to Western
religion and science during the late Ming and early Ch'ing* (Washington: University of
Washington, 1958), p. 92; A. Waldron, "The Great Wall Myth: Its Origins and Role

in Modern China," in: *The Yale Journal of Criticism* (New Haven: Yale University, 1988, pp. 67-98), Vol.II, No.I, p. 77.

45. Lothar Ledderose, "Chinese influence on European art–sixteenth to eighteenth centuries," in: Thomas H. C. Lee (ed.), *China and Europe–Images and Influences in the Sixteenth to Eighteenth Centuries* (Hong Kong: The Chinese University Press, 1991, pp. 221-249), p. 225.

46. 有關中國建築中的陰陽思想請參閱王鎮華，〈華夏意象──中國建築的具體手法與內涵〉，收入郭繼生編，《美感與造形》（臺北：聯經出版事業股份有限公司，2004 年 11 月初版第 12 刷，頁 665-750），頁 665-750；王子林，《紫禁城風水》。

47. 約翰‧尼霍夫（Johan Nieuhof or Johannes Nieuhof）原著，包樂史（Leonard Blussé）、莊國土著，《〈荷使出訪中國記〉研究》（廈門：廈門大學出版社，1989），頁 49，頁 100。

48. 約翰‧尼霍夫（Johan Nieuhof or Johannes Nieuhof）原著，包樂史（Leonard Blussé）、莊國土著，《〈荷使出訪中國記〉研究》，頁 49-87。

49. 約翰‧尼霍夫（Johan Nieuhof or Johannes Nieuhof）原著，包樂史（Leonard Blussé）、莊國土著，《〈荷使出訪中國記〉研究》，頁 12。

50. 約翰‧尼霍夫（Johan Nieuhof or Johannes Nieuhof）原著，包樂史（Leonard Blussé）、莊國土著，《〈荷使出訪中國記〉研究》，頁 12。

51. 約翰‧尼霍夫（Johan Nieuhof or Johannes Nieuhof）原著，包樂史（Leonard Blussé）、莊國土著，《〈荷使出訪中國記〉研究》，頁 88。

52. 約翰‧尼霍夫（Johan Nieuhof or Johannes Nieuhof）原著，包樂史（Leonard Blussé）、莊國土著，《〈荷使出訪中國記〉研究》，頁 88。

53. 尼霍夫（Johan Nieuhof or Johannes Nieuhof）的原始手稿及手繪插圖由其兄 Heinrich Nieuhof 所收藏，但一直下落不明，約有 3 世紀之久，一直到 1984 年才為荷蘭學者包樂史（Leonard Blussé）在巴黎的圖書館發現，並譯成中文，於 1989 年出版，見約翰‧尼霍夫（Johan Nieuhof or Johannes Nieuhof）原著，包樂史（Leonard Blussé）、莊國土著，《〈荷使出訪中國記〉研究》，頁 12，頁 21-22。

54. 請參見 Rudolf Wittkower, *Grundlagen der Architektur im Zeitalter des Humanismus* (München: Deutscher Taschenbuch Verlag, 2nd ed., 1990), pp. 11-13.

55. Michael Hesse, *Stadtarchitektur–Fallbeispiele von der Antikebis zur Gegenwaart* (Köln:Deubner Verlag für Kunst, Theorie & Praxis GmbH & Co. KG, 2003), p. 10, p. 14.

56. Leonardo Benevolo, *Die Geschichte der Stadt* (Frankfurt and New York: Campus Verlag GmbH, 1983), p. 519.

57. Benevolo, *Die Geschichte der Stadt*, pp. 330-331, p. 337; Carsten Jonas, *Die Stadt und ihr Grundrisszu From und Geschichte der deutschen Stadt nach Entfestigung und Eisenbahnanschluss* (Tübingen, Berlin: Ernst Wasmuth Verlag, 2006), pp. 26-30; Hesse, *Stadtarchitektur–Fallbeispiele von der Antikebis zur Gegenwart*, p. 24, pp. 26-29; Charles Delfante, *Architekturgeschichte der Stadt–Von Babylon bis Brasilia* (Darmstadt:Primus Verlag, Wissenschaftliche Buchgesellschaft, 1999), pp. 73-76.

58. Wilfried Koch, *Baustil Kunde–Das Standardwerk zur europäischen Baukunst von der Antike zur Gegenwart* (Güterslon, München: Wissen Media Verlag GmbH, 2006), p. 393.

59. Hesse, *Stadtarchitektur–Fallbeispiele von der Antikebis zur Gegenwaart*, pp. 40-41; Koch, *Baustil Kunde–Das Standardwerk zur europäischen Baukunst von der Antike zur Gegenwart*, p. 404.

60. Hesse, *Stadtarchitektur–Fallbeispiele von der Antikebis zur Gegenwaart*, p. 41.

61. Rudolf Wittkower, *Grundlagen der Architektur im Zeitalter des Humanismus* (München: Deutscher Taschenbuch Verlag, 2thed., 1990), pp. 23-24, pp. 29-30.

62. Francesco Zorzi, or (Giorgi), *De harmonia mundi totius* (Venezia, 1525), p.C., Kap. 2.

63. Wittkower, *Grundlagen der Architektur im Zeitalter des Humanismus*, pp. 21-22.

64. Wittkower, *Grundlagen der Architektur im Zeitalter des Humanismus*, pp. 22-24.

65. Wolfgang Lotz, "Die ovalen Kirchenräume des Cinquecento," *RÖMISCHES JAHRBUCH FÜR KUNStGECHICHTE*, Schroll, ed. (Wien, München: 1955), Band 7, pp. 7-99; Wittkower, *Grundlagen der Architektur im Zeitalter des Humanismus*, pp. 22-24.

66. Nikolaus Pevsner, Hugh Honour and John Fleming, *Lexikon der Weltarchitektur* (München: Prestel-Verlag, 1992), p. 120, p. 217.

67. Horst Bredekamp, *Sankt Peter in Rom und das Prinzip der produktiven Zerstörung* (Berlin: Verlag Klaus Wagenbach, 2000), pp. 30-31, p. 34, pp. 58-59, pp. 76-77, p. 96, p. 105, p. 109.

68. Bredekamp, *Sankt Peter in Rom und das Prinzip der produktiven Zerstörung*, before preface.

69. 約翰・尼霍夫（Johan Nieuhof or Johannes Nieuhof）原著，包樂史（Leonard Blussé）、莊國土著，《〈荷使出訪中國記〉研究》，頁 48-99。

70. Paula Findlen, "The Last Man Who Knew Everything... or Did He?: Athanasius

Kircher, S. H. (1602-80) and His World," in Paula Findlen, ed. *Athanasius Kircher– The Last Man Who Knew Everything* (New York and London: Taylor & Francis Books, Inc. 2004), pp. 19-38.

71. Athanasius Kircher, *China monumentis qua sacris qua profanis, nec non variis naturae & artis spectaculis, aliarumque rerum memorabibium argumenntis illustrata, auspiciis Leopoldi primi, Romen. Imper. semper augusti munificentiſimi mecaenatis. A solis ortu usque ad occasum laudabile nomen Domini* (Abbr. *China illustrata*) (Amsterdam: Jan Jansson & Elizeus Weyerstraet, 1667).

72. Chang, *Natur und Landschaft–Der Einfluss von Athanasius Kirchers » China Illustrata « auf die europäische Kunst*, pp. 11-22.

73. Chang, *Natur und Landschaft–Der Einfluss von Athanasius Kirchers » China Illustrata « auf die europäische Kunst*, pp. 197-204.

74. Donald F. Lach, *Asia in the Making of Europe, Vol.II: "Century of Wonder," Book Three: "The Scholarly Disciplines"* (Chicago and Londen: The University of Chicago Press, 1997), p. 396; Chang, *Das Porträt von Johann Adam Schall von Bell in Athanasius Kirchers "China illustrata,"* p. 16.

75. 約翰・尼霍夫（Johan Nieuhof or Johannes Nieuhof）原著，包樂史（Leonard Blussé）、莊國土著，《〈荷使出訪中國記〉研究》，頁87。

76. 約翰・尼霍夫（Johan Nieuhof or Johannes Nieuhof）原著，包樂史（Leonard Blussé）、莊國土著，《〈荷使出訪中國記〉研究》，頁87。

77. Lothar Ledderose and Herbert Butz (eds.), *Palastmuseum Peking Schätze aus der Verbotenen Stadt*（紫禁城故宮博物院珍寶展覽）(Frankfurt am Main: Insel Verlag, 1985), pp. 96-104, pp. 140-141.

78. Olfert Dapper, *Gedenkwaerdig bedryf der Nederlandsche Oost-Indische Maetschappye, op de Kuste en in het Keizerrijk van Taising of Sina......* (t' Amsterdam: Jacob van Meurs, 1670).

79. 約翰・尼霍夫（Johan Nieuhof or Johannes Nieuhof）原著，包樂史（Leonard Blussé）、莊國土著，《〈荷使出訪中國記〉研究》，頁88。

80. 約翰・尼霍夫（Johan Nieuhof or Johannes Nieuhof）原著，包樂史（Leonard Blussé）、莊國土著，《〈荷使出訪中國記〉研究》，頁89。

81. Koch, *Baustil Kunde–Das Standardwerk zur europäischen Baukunst von der Antike zur Gegenwart*, p. 403.

82. Koch, *Baustil Kunde–Das Standardwerk zur europäischen Baukunst von der Antike zur Gegenwart*, p. 404.

83. Louis Le Comte, *Nouveaux Mémoires sur l'état present de la Chine* (Paris: Anission, 1696), p. 93, 譯文摘自：李明著，郭強、龍雲、李偉譯，《中國近事報導》（北京：大象出版社，2004），頁 67。

84. Johann Bernhard Fischer von Erlach, *Entwurff Einer Historischen Architectur* (Wien: Sr. Kaiserl. Maj. Ober-Bau Inspectorn, 1721), Book 3. TA: XI.

85. von Erlach, *Entwurff Einer Historischen Architectur*, Book 1, Book 2, Book 3, Book 4; Walravens, ed., *China illustrata–Das europäische Chinaverständnis im Spiegel des 16. bis 18. Jahrhunderts*, pp. 235-236.

86. Alain Gruber and Dominik Keller, "Chinoiserie–China als Utopie," *du–europäische Kunstzeitschrift*, No.410 (Zürich: Conzett + Huber AG, April 1975, pp. 17-54), pp. 20-22; Chang, *Natur und Landschaft–Der Einfluss von Athanasius Kirchers » China Illustrata « auf die europäische Kunst*, p. 64.

87. Jurgis Baltrušaitis, "Jardins et pays d'illusion,"in. André Chastel (ed.), *Aberrations: quatre essais sur la légende des formes, From "Collection Jeu Savant"* (Paris: Olivier Perrin, 1957, pp. 99-131), p. 101.

88. Harald Blanke, "Die Entwicklungsgeschichte des Großen Gartens zu Dresden" in Die Sächsische Schlösserverwaltung, ed. *Der GrosseGarten zu Dresden–Gartenkunst in vier Jahrhunderten* (Dresden: Michel Sandstein Verlag, 2001, pp. 21-33), p. 21.

89. 約翰・尼霍夫（Johan Nieuhof or Johannes Nieuhof）原著，包樂史（Leonard Blussé）、莊國土著，《〈荷使出訪中國記〉研究》，頁 75。

90. 約翰・尼霍夫（Johan Nieuhof or Johannes Nieuhof）原著，包樂史（Leonard Blussé）、莊國土著，《〈荷使出訪中國記〉研究》，頁 67。

91. 參見呂燕昭等，《嘉慶新修光緒重刊江寧府志》（臺北：成文，初版：清光緒六年刊本，1970 年再版），中國方志叢書，華中地方，第 128 號江蘇省，冊 7，卷 8，城垣。

92. 約翰・尼霍夫（Johan Nieuhof or Johannes Nieuhof）原著，包樂史（Leonard Blussé）、莊國土著，《〈荷使出訪中國記研究〉》，頁 67-68。

93. 約翰・尼霍夫（Johan Nieuhof or Johannes Nieuhof）原著，包樂史（Leonard Blussé）、莊國土著，《〈荷使出訪中國記研究〉》，頁 68。

94. 約翰・尼霍夫（Johan Nieuhof or Johannes Nieuhof）原著，包樂史（Leonard Blussé）、莊國土著，《〈荷使出訪中國記研究〉》，頁 55；參閱廣州市政廳編，周康燮主編，《廣州沿革史略》（香港：崇文書店印行，1924 年編寫，1972 年出版），廣東文獻專輯之三。

95. 約翰・尼霍夫（Johan Nieuhof or Johannes Nieuhof）原著，包樂史（Leonard

Blussé）、莊國土著，《〈荷使出訪中國記研究〉》，頁 50。

96. 約翰・尼霍夫（Johan Nieuhof or Johannes Nieuhof）原著，包樂史（Leonard Blussé）、莊國土著，《〈荷使出訪中國記研究〉》，頁 51。

97. Berliner Festspiele GmbH, ed. *Europa und die Kaiser von China* (Frankfurt am Main: Insel Verlag, 1985), p. 12.

98. Benevolo, *Die Geschichte der Stadt*, pp. 145-146, pp. 262-263.

99. Koch, *Baustil Kunde–Das Standardwerk zur europäischen Baukunst von der Antike zur Gegenwart*, pp. 391-393; Benevolo, *Die Geschichte der Stadt*, pp. 146-153; Delfante, *Architekturgeschichte der Stadt–Von Babylon bis Brasilia*, pp. 44-45, pp. 55-56.

100. Koch, *Baustil Kunde–Das Standardwerk zur europäischen Baukunst von der Antike zur Gegenwart*, p. 393.

101. Koch, *Baustil Kunde–Das Standardwerk zur europäischen Baukunst von der Antike zur Gegenwart*, pp. 390-402.

102. 參見 Klaus Humpert and Martin Schenk, *Entdeckung der mittelalterlichen Stadtplanung* (Düsseldorf: Konrad Theiss, 2001); Youtube, Die Entdeckung der mittelalterlichen Stadtplanung (Doku von 2004), https://youtu.be/-ZzEzhIGnwM, (15.08.2019).

103. Youtube, Die Entdeckung der mittelalterlichen Stadtplanung (Doku von 2004), https://youtu.be/-ZzEzhIGnwM, (15.08.2019).

104. Wikipedia, https://de.wikipedia.org/wiki/Klaus_Humpert, (2019.08.15).

105. *Lutherbibel* (with Apokryphen), p. 27.

106. Koch, *Baustil Kunde–Das Standardwerk zur europäischen Baukunst von der Antike zur Gegenwart*, p. 404.

107. Benevolo, *Die Geschichte der Stadt*, pp. 622-623, pp. 716-717, pp. 728-729, p. 766, p. 834, p. 838-847.

108. Frank Fiedeler, "Himmel, Erde, Kaiser. Die Ordnung der Opfer," in Berliner Festspiele GmbH, ed. *Europa und die Kaiser von China*, p. 62.

109. Le Comte, *Nouveaux Mémoires sur l'état present de la chine*, p. 69，譯文摘自：李明著，郭強、龍雲、李偉譯，《中國近事報導》，頁 50-51。

110. Le Comte, *Nouveaux Mémoires sur l'état present de la chine*, pp. 298-355.

111. Le Comte, *Nouveaux Mémoires sur l'état present de la chine*, p. 298，譯文摘自：李明著，郭強、龍雲、李偉譯，《中國近事報導》，頁 217-218。

112. Le Comte, *Nouveaux Mémoires sur l'état present de la chine*, p. 298，譯文摘自：李明著，郭強、龍雲、李偉譯，《中國近事報導》，頁 217。

113. 布野修司編，アジア都市建築研究會執筆，《アジア都市建築史》，頁

200。

114. 對等的「中心建築」（Zentralbau, Central Building）就是建築的平面布置中的中軸線等長與對等，其中包括正方形、圓形、等臂十字形、對等多角形等形狀，請參見張省卿，〈文藝復興人文風潮始祖——布魯內列斯基及典藏傑作帕濟禮拜堂〉，《ARTIMA 藝術貴族——Taiwan art magazine》，第 44 期（臺北，1993.08），頁 107；Bertrand Jestaz 著，楊幸蘋譯，《文藝復興建築——從布魯內列斯基到帕拉底歐（*La Renaissance de l'architecture: De Brunelleschi à Palladio*）》（臺北：時報文化出版企業股份有限公司，2005 年），頁 53；修·歐納·約翰·苻萊明（Hugh Honour and John Fleming）著，謝佳娟等譯，《世界藝術史（*A World History of Art*）》（臺北縣新店市：木馬文化事業有限公司，2001 年，5thed），頁 424。

115. Kircher, *China monumentis qua sacris qua profanis, nec non variis naturae & artis spectaculis, aliarumque rerum memorabilium argumentis illustrata, auspiciis Leopoldi primi, Roman. Imper. Semper augusti munificentißimi mecænatis. A solis ortu usque ad occasum laudabile nomen Domini*, p. 166.

116. Kircher, *China monumentis qua sacris qua profanis, nec non variis naturae & artis spectaculis, aliarumque rerum memorabilium argumentis illustrate, auspiciis Leopoldi primi, Roman. Imper. Semper augusti munificentißimi mecænatis. A solis ortu usque ad occasum laudabile nomen Domini*, pp. 115-116; Chang, *Das Porträt von Johann Adam Schall von Bell in Athanasius Kirchers "China illustrata,"* p. 80.

117. Kircher, *China monumentis qua sacris qua profanis, nec non variis naturae & artis spectaculis, aliarumque rerum memorabilium argumentis illustrate, auspiciis Leopoldi primi, Roman. Imper. Semper augusti munificentißimi mecænatis. A solis ortu usque ad occasum laudabile nomen Domini*, p. 166.

118. Ssu-yu Teng, "Chinese Influence on The Western Examination System," *Harvard Journal of Asiatic Studies*, Vol.7, No.4 (Sep., 1943, pp. 267-312), pp. 276-283.

119. Walravens, *China illustrata–Das europäische Chinaverständnis im Spiegel des 16. bis 18. Jahrhunderts*, p. 101.

120. Le Comte, *Nouveaux Mémoires sur l'état present de la chine*, pp. 89-93.

121. Le Comte, *Nouveaux Mémoires sur l'état present de la chine*, p. 93，譯文摘自：李明著，郭強、龍雲、李偉譯，《中國近事報導》，頁 68。

122. 袁珂校注，《山海經校注》（山海經海經新釋卷六，山海經第十一，海內西經）（臺北市：里仁書局，1982 年），頁 294。

123. 王子林，《紫禁城風水》，頁 38-39，頁 213-215。

124. Le Comte, *Nouveaux Mémoires sur l'état present de la chine*, p. 94，譯文摘自：李明著，郭強、龍雲、李偉譯，《中國近事報導》，頁 68。

125. Joachim Bouvet, *Portrait historique de l'empereur de la Chine* (Paris: chez Robert Pepie, 1697); （法）伯德萊著，耿昇譯，《清宮洋畫家（*Peintres Jésuites en Chine au XVIII^e siècle*）》（廣州：廣東人民出版社，2016 年），頁 219，頁 243。

126. 顧裕祿，《中國天主教的過去和現在》（上海：上海社會科學院出版社，1989 年），頁 91。

127. 周功鑫，〈法國路易十四時期中國風尚的興起與發展〉，《康熙大帝與太陽王路易十四特展 —— 中法藝術文化的交會》，頁 259-260。

128. Berliner Festspiele GmbH, ed. *Europa und die Kaiser von China*, pp. 303-304.

129. Rolf Toman (ed.), *Die Kunst des Barock–Architektur. Skulptur. Malerei* (Köln: Könemann Verlagsgesellschaft mbH), p. 133; Hesse, *Stadtarchitektur–Fallbeispiele von der Antikebis zur Gegenwaart*, pp. 74-75; Wikipedia, http://de.wikipedia.org/wiki/schloss_Versailles, (04.08.2021).

130. Hesse, *Stadtarchitektur–Fallbeispiele von der Antikebis zur Gegenwaart*, p. 74.

131. Toman (ed.), *Die Kunst des Barock–Architektur. Skulptur. Malere*, p. 133；陳志華，《外國造園藝術》（臺北：明文書局，1990 年），頁 92。

132. 羽田正著，林詠純譯，《東印度公司與亞洲的海洋：跨國公司如何創造二百年歐亞整體史》（臺北：八旗文化出版社，2018 年）。

133. Claudia von Coliani, *Journal des voyages, Joachim Bouvet, S. J.* (Taipei: Ricci Institute, 2005), p. 48.

134. 陳志華，《外國造園藝術》，頁 8；梁思成，《圖像中國建築史》（香港：三聯書局有限公司，2001 年），頁 109。

135. 陳志華，《外國造園藝術》，頁 9。

136. 梁思成，《圖像中國建築史》，頁 109。

137. Véronique Royet, *Georges Louis Le Rouge–Les jardins anglo–chinois* (Paris: Bibliothèque nationale de France / Connaissance et Mémoires, 2004), p. 84, p. 176, p. 183, p. 244.

138. 參閱 Benevolo, *Die Geschichte der Stadt*.

139. 梁思成，《圖像中國建築史》，頁 109；布野修司編，アジア都市建築研究會執筆，《アジア都市建築史》，頁 117。

140. 王子林，《紫禁城風水》，頁 31-36。

141. Walravens, *China illustrata–Das europäische Chinaverständnis im Spiegel des 16. bis 18 Jahrhunderts*, pp. 142-144.

142. 王子林，《紫禁城風水》，頁 197。

143. Jean Baptiste Du Halde, *Ausführliche Beschreibung des chinesischen Reichs und der grossen Tartarey* (Rostock: Johann Christian Koppe, 1747-1756).

144. Georges Louis Le Rouge, *Les Jardins Anglo–Chinois* (Paris: Bibliothèque de France / Connaissance et Mémoires, 2004,〈1774, original〉), pp. 24-25.

145. Le Rouge, *Les Jardins Anglo–Chinois*, pp. 24-25.

146. 蕭默編，中國藝術研究院《中國建築藝術史》編寫組編著，《中國建築藝術史（上冊）》，頁531；賀業鉅，《中國古代城市規劃史》，頁621-622；郭湖生，《中華古都──中國古代城市史論文集》（臺北：空間出版社，2003在版），頁116。

147. 蕭默編，中國藝術研究院《中國建築藝術史》編寫組編著，《中國建築藝術史（上冊）》，頁531。

148. 馮明珠，〈堅持與容忍──檔案中所見康熙皇帝對中梵關係生變的因應〉，收入天主教輔仁大學歷史學系編，《中梵外交關係史國際學術研討會論文集》（臺北縣新莊市：輔仁大學歷史系，2002年，頁145-182），頁145。

149. Willy Richard Berger, *China-Bild und China-Mode im Europa der Aufklärung* (Köln und Wien: Böhlau Verlag, 1990), p. 51; Chang, *Das Portrat von Johann Adam Schall von Bell in Athanasius Kirchers "China illustrata,"* pp. 74-75.

150. 方豪，《中國天主教史人物傳》（香港：香港公教真理學會出版，1970年），第二冊，頁324；第三冊（1973年），頁19。

151. 馮明珠，〈堅持與容忍──檔案中所見康熙皇帝對中梵關係生變的因應〉，收入天主教輔仁大學歷史學系編，《中梵外交關係史國際學術研討會論文集》，頁155。

第二章

1. 張省卿，《東方啟蒙西方──十八世紀德國沃里茲（Wörlitz）自然風景園林之中國元素》（新北市：輔大書坊，2015年），頁173-194。

2. Adrian von Butlar, *Der Landschaftsgarten* (München: Wilhelm Heyne Verlag, 1980), pp. 118-119.

3. Jean Paul Desroches, "Yuanming Yuan–Die Welt als Garten," in Berliner Festspiele ed. *Europa und die Kaiser von China* (Frankfurt am Main: Insel Verlag, 1985), pp. 122-123; 汪榮祖著，鍾志恆譯，《追尋失落的圓明園（*A Paradise Lost: The Imperial Garden Yuanming Yuan*）》（臺北：麥田出版，2008年，二版5刷），頁21；王威，《圓明園》（臺北：淑馨出版社，1992年），頁4。

4. 王威，《圓明園》，頁16。

5. 王威，《圓明園》，頁 2，頁 4，頁 16-28；劉陽，《萬園之園──圓明園勝景今昔》（香港：三聯書店，2012 年），頁 10-11，頁 16，頁 20，頁 36，頁 40，頁 56，頁 70，頁 74，頁 78，頁 82，頁 94，頁 100，頁 102，頁 108，頁 112，頁 118，頁 148；汪榮祖著，鍾志恆譯，《追尋失落的圓明園（*A Paradise Lost: The Imperial Garden Yuanming Yuan*）》，頁 44，頁 55，頁 72-73；Desroches, "Yuanming Yuan–Die Welt als Garten," in Berliner Festspiele ed. *Europa und die Kaiser von China*, pp. 122-123.

6. 張省卿，《東方啟蒙西方──十八世紀德國沃里茲（Wörlitz）自然風景園林之中國元素》，頁 173-215。

7. 樓慶西，《中國園林》（臺北：國家出版社，2006 年），頁 11-12；耿劉同，《中國古代園林》（臺北：臺灣商務印書館股份有限公司，2000 年），頁 13。

8. 樓慶西，《中國園林》，頁 12；耿劉同，《中國古代園林》，頁 12，頁 14；杜順寶，《中國園林》（臺北：淑馨出版社，1988 年），頁 12-14。

9. 樓慶西，《中國園林》，頁 15。

10. 樓慶西，《中國園林》，頁 19。

11. 樓慶西，《中國園林》，頁 21；耿劉同，《中國古代園林》，頁 21；杜道明，《天地一園：中國園林》（臺北：知書房出版社，2015 年），序。

12. 樓慶西，《中國園林》，頁 20-21；耿劉同，《中國古代園林》，頁 19-21。

13. 耿劉同，《中國古代園林》，頁 12，頁 23-24。

14. 杜道明，《天地一園：中國園林》，序。

15. 陳楠，《圖解：大清帝國》（臺北：海鴿文化出版圖書有限公司，2014 年），頁 95。杜順寶，《中國園林》，頁 94。

16. 杜道明，《天地一園：中國園林》，頁 32。

17. 杜順寶，《中國園林》，頁 95。

18. 杜順寶，《中國園林》，頁 95。

19. 杜道明，《天地一園：中國園林》，頁 34-35。

20. 杜順寶，《中國園林》，頁 95-96。

21. 杜順寶，《中國園林》，頁 96。

22. 杜順寶，《中國園林》，頁 95-96。

23. 杜順寶，《中國園林》，頁 96。

24. Georges Louis Le Rouge, *Les Jardins Anglo-Chinois à la Mode* (Paris: Bibliothèque de France / Connaissances et Mémoires, 2004 (1774, original)), pp. 207-206.

25. Jean Dennis Attiret, *Lettre du Père Attiret, peintre au service de l'empereur de la Chine,*

à M. D' Assaut, Pékin, le 1er novembre 1743, in F. Patouillet, ed. Lettres édifiantes et curieuses Concernant L'Asie, L'Afrique Et L'Amérique: Chine, vol.27 (Paris, 1749).

26. Jean Dennis Attiret (translated from the French, by Sir Harry Beaumont), *A Particular Account of the Emperor of China's gardens near Pekin: in a letter from F. Attiret, a French missionary, now employ'd by that Emperor to Paint the Apartments in those gardens, to his friend at Paris* (London: R. Dodsley, 1752), p. 45.

27. Berliner Festspiele GmbH, ed. *Europa und die Kaiser von China 1240-1816* (Frankfurt am Main: Insel Verlag, 1985), p. 252, p. 254.

28. Attiret (translated from the French, by Sir Harry Beaumont), *A Particular Account of the Emperor of China's gardens near Pekin: in a letter from F. Attiret, a French missionary, now employ'd by that Emperor to Paint the Apartments in those gardens, to his friend at Paris*, pp. 46-48；Cecile and Michel Beurdeley, Trans Michael Bullock. *Giuseppe Castiglione: A Jesuit Painter at the Court of the Chinese Emperors* (Rutland, Vt., and Tokyo: Charles E. Tuttle Co., 1971), p. 68；汪榮祖著，鍾志恆譯，《追尋失落的圓明園（*A Paradise Lost: The Imperial Garden Yuanming Yuan*）》，頁90，頁270。

29. Hartmut Walravens, *China illustrata–Das europäische Chinaverständnis im Spiegel des 16. bis 18. Jahrhunderts* (Weinheim: Acta Hummaniora, VCH Verlagsgesellschaft mbH, 1987), p. 48; P. Amiot, "Le frère Attiret au service de K'ien-long (1739-1768). Sa première biographie ècrite par le P. Amiot, rééditée avec notes explicatives et commentaires historiques par Henri Bernard, S.J.," in *Bulletin Univ. l'Aurore.* III, 4.1943, pp. 435-474.

30. Attiret (translated from the French, by Sir Harry Beaumont), *A Particular Account of the Emperor of China's gardens near Pekin: in a letter from F. Attiret, a French missionary, now employ'd by that Emperor to Paint the Apartments in those gardens, to his friend at Paris*, pp. 7-8.

31. Attiret (translated from the French, by Sir Harry Beaumont), *A Particular Account of the Emperor of China's gardens near Pekin: in a letter from F. Attiret, a French missionary, now employ'd by that Emperor to Paint the Apartments in those gardens, to his friend at Paris*, p. 9.

32. Attiret (translated from the French, by Sir Harry Beaumont), *A Particular Account of the Emperor of China's gardens near Pekin: in a letter from F. Attiret, a French missionary, now employ'd by that Emperor to Paint the Apartments in those gardens, to his friend at Paris*, pp. 38-39.

33. Attiret (translated from the French, by Sir Harry Beaumont), *A Particular Account of the Emperor of China's gardens near Pekin: in a letter from F. Attiret, a French missionary, now employ'd by that Emperor to Paint the Apartments in those gardens, to his friend at Paris*, p. 41.

34. Attiret (translated from the French, by Sir Harry Beaumont), *A Particular Account of the Emperor of China's gardens near Pekin: in a letter from F. Attiret, a French missionary, now employ'd by that Emperor to Paint the Apartments in those gardens, to his friend at Paris*, pp. 41-42.

35. Herbert Butz, "Gartendarstellungen in der chinesischen Bildkunst des 17. und 18. Jahrhunderts," in Thomas Weiss, ed. *Sir William Chambers und der Englisch-chinesische Garten in Europa* (Ostfildern-Ruit bei Stuttgart: Verlag Gerd Hatje, 1997, pp. 28-39.), pp. 31-34.

36. Butz, "Gartendarstellungen in der chinesischen Bildkunst des 17. und 18. Jahrhunderts," in Thomas Weiss, ed. *Sir William Chambers und der Englisch-chinesische Garten in Europa*, p. 34; Desroche, "Yuanming Yuan. Die Welt als Garten," in Berliner Festspiele GmbH, ed. *Europa und die Kaiser von China 1240-1816*, pp. 122-123; Pierre and Susanne Rambach, *Gardens of Longevity in China and Japan. The Art of the Stone Raisers* (New York: Rizzoli, 1987), p. 67, p. 68, pp. 70-71; Georges Louis Le Rouge, *Les Jardins Anglo-Chinois à la Mode* (Paris, 1786), Bd. XV, Blatt 13.

37. Georges Louis Le Rouge, *Les Jardins Anglo-Chinois à la Mode*, Bd. XV, Blatt 13; Georges Louis Le Rouge, *Les Jardins Anglo-Chinois à la Mode*, p. 210.

38. Georges Louis Le Rouge, *Les Jardins Anglo-Chinois à la Mode*, 2004, p. 215.

39. Georges Louis Le Rouge, *Les Jardins Anglo-Chinois à la Mode*, 2004, p. 216.

40. Attiret (translated from the French, by Sir Harry Beaumont), *A Particular Account of the Emperor of China's gardens near Pekin: in a letter from F. Attiret, a French missionary, now employ'd by that Emperor to Paint the Apartments in those gardens, to his friend at Paris*, pp. 46-47.

41. Attiret (translated from the French, by Sir Harry Beaumont), *A Particular Account of the Emperor of China's gardens near Pekin: in a letter from F. Attiret, a French missionary, now employ'd by that Emperor to Paint the Apartments in those gardens, to his friend at Paris*, pp. 46-47.

42. Walravens, *China illustrata–Das europäische Chinaverständnis im Spiegel des 16. bis 18. Jahrhunderts*, p. 48; P. Amiot, "Le frère Attiret au Service de K'ien–long (1739-1768). Sa première biographie écrite par le P. Amiot, rééditée avec notes explicatives

et commentaires historiques par Henri Bernard, S.J.," in *Bulletin Univ. l'Aurore.* III, 4. 1943, pp. 435-474.

43. Attiret (translated from the French, by Sir Harry Beaumont), *A Particular Account of the Emperor of China's gardens near Pekin: in a letter from F. Attiret, a French missionary, now employ'd by that Emperor to Paint the Apartments in those gardens, to his friend at Paris,* pp. 22-23.

44. Attiret (translated from the French, by Sir Harry Beaumont), *A Particular Account of the Emperor of China's gardens near Pekin: in a letter from F. Attiret, a French missionary, now employ'd by that Emperor to Paint the Apartments in those gardens, to his friend at Paris,* p. 24.

45. Attiret (translated from the French, by Sir Harry Beaumont), *A Particular Account of the Emperor of China's gardens near Pekin: in a letter from F. Attiret, a French missionary, now employ'd by that Emperor to Paint the Apartments in those gardens, to his friend at Paris,* p. 24.

46. Attiret (translated from the French, by Sir Harry Beaumont), *A Particular Account of the Emperor of China's gardens near Pekin: in a letter from F. Attiret, a French missionary, now employ'd by that Emperor to Paint the Apartments in those gardens, to his friend at Paris,* p. 24.

47. Attiret (translated from the French, by Sir Harry Beaumont), *A Particular Account of the Emperor of China's gardens near Pekin: in a letter from F. Attiret, a French missionary, now employ'd by that Emperor to Paint the Apartments in those gardens, to his friend at Paris,* p. 6, p. 35.

48. Attiret (translated from the French, by Sir Harry Beaumont), *A Particular Account of the Emperor of China's gardens near Pekin: in a letter from F. Attiret, a French missionary, now employ'd by that Emperor to Paint the Apartments in those gardens, to his friend at Paris,* p. 27.

49. Attiret (translated from the French, by Sir Harry Beaumont), *A Particular Account of the Emperor of China's gardens near Pekin: in a letter from F. Attiret, a French missionary, now employ'd by that Emperor to Paint the Apartments in those gardens, to his friend at Paris,* pp. 27-28.

50. Attiret (translated from the French, by Sir Harry Beaumont), *A Particular Account of the Emperor of China's gardens near Pekin: in a letter from F. Attiret, a French missionary, now employ'd by that Emperor to Paint the Apartments in those gardens, to his friend at Paris,* pp. 28-29.

51. Attiret (translated from the French, by Sir Harry Beaumont), *A Particular Account of the Emperor of China's gardens near Pekin: in a letter from F. Attiret, a French missionary, now employ'd by that Emperor to Paint the Apartments in those gardens, to his friend at Paris*, pp. 31-32.

52. Attiret, *Lettre du Père Attiret, peintre au service de l'empereur de la Chine, à M. D' Assaut, Pékin, le 1er novembre 1743, in F. Patouillet, ed. Lettres édifiantes et curieuses Concernant L'Asie, L'Afrique Et L'Amérique: Chine, vol.27*, p. 1.

53. Robert Dodsley et als., *Fugitive Pieces, on Various Subjects* (London: R. and J. Dodsley, 1761).

54. Walravens, *China illustrata–Das europäische Chinaverständnis im Spiegel des 16. bis 18. Jahrhunderts*, p. 244.

55. J. Vernarel, ed. *Lettres édifiantes et curieuses écrites des missions étrangères. (Nouvelle édition, ornée de cinquante belles gravures.) Mémoires de la Chine. Tome Douzi*ème (Lyon: J. Vernarel Ét'. Cabin et C.ᵉ, 1819).

56. Martin Phillip & Johann Veith, ed. *Der Neue Welt-Bott mit allerhand nachrichten deren Missionarien Soc. Iesu* (Augsburg & Graz: In Verlag Philips, Martins, und Joh. Veith seel. Erben Buchhändlern, 1758), Vol. 34, Nr. 679.

57. William Chambers, *Designs of Chinese building, Furnitures, Dresses, Machines and Utensils, engraved by the Best Hands, from the Original Drawn in China by Mr. Chambers, Architect Member of the Imperial Academy of Arts at Florence to which ins annexed, A Description of their Temple, Houses, Gardens etc.* (London, 1757), pp. 14-19.

58. Attiret (translated from the French, by Sir Harry Beaumont), *A Particular Account of the Emperor of China's gardens near Pekin: in a letter from F. Attiret, a French missionary, now employ'd by that Emperor to Paint the Apartments in those gardens, to his friend at Paris*, p. 13.

59. Attiret (translated from the French, by Sir Harry Beaumont), *A Particular Account of the Emperor of China's gardens near Pekin: in a letter from F. Attiret, a French missionary, now employ'd by that Emperor to Paint the Apartments in those gardens, to his friend at Paris*, p. 13; William Chambers, *A Dissertation on Oriental Gardening; by Sir William Chambers, Kent: Comptroller General of his Majesty's Works* (London: W. Griffin, 1772), p. 35.

60. Chambers, *A Dissertation on Oriental Gardening; by Sir William Chambers, Kent: Comptroller General of his Majesty's Works*, p. 35.

61.　Attiret (translated from the French, by Sir Harry Beaumont), *A Particular Account of the Emperor of China's gardens near Pekin: in a letter from F. Attiret, a French missionary, now employ'd by that Emperor to Paint the Apartments in those gardens, to his friend at Paris*, p. 13.

62.　Dieter Hennebo and Alfred Hoffmann, *Geschichte der Deutschen Gartenkunst–Band III, Der Landschaftsgarten* (Hamburg: Broschek Verlag, 1963), p. 29.

63.　張省卿，《東方啟蒙西方——十八世紀德國沃里茲（Wörlitz）自然風景園林之中國元素》，頁 195-208，頁 210-211。

第三章

1.　Frank Maier-Solgk and Andreas Greuter, *Landschaftsgärten in Deutschland* (Stuttgart: Deutsche Verlags-Anstalt, 1997), pp. 62-85; Adrian von Buttlar, *Der Landschaftsgarten* (München: Wilhelm Heyne Verlag, 1980), p. 110.

2.　Alfons Burger, *Kleine Geschichte der Gartenkunst* (Stuttgart: Eugen Ulmer GmbH & Co, 2004), p. 157.

3.　Burger, *Kleine Geschichte der Gartenkunst*, pp. 157-163.

4.　Heinrich Ludwig Manger, *Baugeschichte von Potsdam, besonders unter der Regierung König Friedrichs des Zweiten, Band II* (Berlin: Stettin, 1789/90; Leipzig: Repr., 1987), pp. 266-267; Stiftung Schlösser und Gärten Potsdam-Sanssouci, ed. *Das Chinesische Haus im Park von Sanssouci* (Berlin: Verlag Dirk Nishen GmbH & Co KG, 1993), p. 156.

5.　Viktor Ring, *Asiatische Handlungscompagnien Friedrichs des Großen. Ein Beitrag zur Geschichte des preußischen Seehandels und Aktienwesens* (Berlin: Heymann, 1890), p. 73; Bernd Eberstein, *Preußen und China–Eine Geschichte schwieriger Beziehungen* (Berlin: Duncker & Humbolt GmbH, 2007), pp. 42-47.

6.　Eberstein, *Preußen und China–Eine Geschichte schwieriger Beziehungen*, pp. 54-55.

7.　Stiftung Schlösser und Gärten Potsdam-Sanssouci, ed. *Das Chinesische Haus im Park von Sanssouci*, pp. 156-157.

8.　Stiftung Schlösser und Gärten Potsdam-Sanssouci, ed. *Das Chinesische Haus im Park von Sanssouci*, p. 157.

9.　Jean Denis Attiret (translated from the French, by Sir Harry Beaumont), *A Particular Account of the Emperor of China's gardens near Pekin: in a letter from F. Attiret, a French missionary, now employ'd by that Emperor to Paint the Apartments in those gardens, to his friend at Paris* (London: R. Dodsley, 1752), p. 24; William Chambers, *A Dissertation*

 on Oriental Gardening; by Sir William Chambers, Kent: Comptroller General of his Majesty's Works (London: W. Griffin, 1772), p. 53, p. 54, p. 57.

10. Maier-Solgk, *Landschaftsgärten in Deutschland*, p. 147.

11. Stiftung Schlösser und Gärten Potsdam-Sanssouci, ed. *Das Chinesische Haus im Park von Sanssouci*, p. 157.

12. Hans-Joachim Kadatz, *Friedrich Wilhelm von Erdmannsdorff 1736-1800–Wegbereiter des deutschen Frühklassizismus in Anhalt-Dessau* (Berlin: VEB Verlag für Bauwesen, 1986), pp. 75-76.

13. Stiftung Schlösser und Gärten Potsdam-Sanssouci, ed. *Das Chinesische Haus im Park von Sanssouci*, p. 9.

14. Kadatz, *Friedrich Wilhelm von Erdmannsdorff 1736-1800–Wegbereiter des deutschen Frühklassizismus in Anhalt-Dessau*, pp. 178-179.

15. Gottfried Lindemann and Hermann Boekhoff, *Lexikon der Kunststile, Band 2: vom Barock bis zur Pop-art* (Reinbek bei Hamburg: Rowohlt Taschenbuch Verlag GmbH, 1988), pp. 38-42; Wikipedia, http://de.wikipedia.org/wiki/Klassizismus, (08.05.2015).

16. Wikipedia, http://de.wikipedia.org/wiki/Klassizismus, (08.06.2015); Wikipedia, http://de.wikipedia.org/wiki/Neoklassizismus_%28Bildende_Kunst%29, (08.05.2015)

17. Kadatz, *Friedrich Wilhelm von Erdmannsdorff 1736-1800–Wegbereiter des deutschen Frühklassizismus in Anhalt-Dessau*, p. 147.

18. Kadatz, *Friedrich Wilhelm von Erdmannsdorff 1736-1800–Wegbereiter des deutschen Frühklassizismus in Anhalt-Dessau*, p. 147.

19. Kadatz, *Friedrich Wilhelm von Erdmannsdorff 1736-1800–Wegbereiter des deutschen Frühklassizismus in Anhalt-Dessau*, p. 147.

20. Kadatz, *Friedrich Wilhelm von Erdmannsdorff 1736-1800–Wegbereiter des deutschen Frühklassizismus in Anhalt-Dessau*, pp. 147-149.

21. Friederike Wappenschmidt, *Chinesische Tapeten für Europa–Vom Rollbild zur Bildtapete* (Berlin: Deutscher Verlag für Kunstwissenschaft, 1989), Tafel 17, Abb. 39.

22. 參見蘇州彩色木刻版畫，右圖〈深宮秋興〉，左圖〈白堤全景──鷺竹琴香書屋〉，沃里茲宮殿（Wörlitzer Schloss），一樓（Erdgeschoss），第二中國廳（Zweites Chinesisches Zimmer）壁飾，參見 Wappenschmidt, *Chinesische Tapeten für Europa–Vom Rollbild zur Bildtapete*, Tafel 17, Abb. 39.

23. 參見〈水鄉澤國園林城市圖〉局部圖，蘇州彩色木刻版畫，沃里茲宮殿

（Das Wörlitzer Schloss）一樓（Erdgeschoss），第一中國廳（Erstes Chinesisches Zimmer）壁飾，Kulturstiftung DessauWörlitz。

24. 參見韓懷德（Han Huaide）〈西湖佳景圖〉（Die Schöne Landschaft des Westsees）from Museum für Asiatische Kunst, Staatliche Museen zu Berlin, Dahlem, Inv. Nr. 5900-23.210.

25. 張燁，《洋風姑蘇版研究》（北京：文物出版社，2012 年），頁 119。

26. 張燁，《洋風姑蘇版研究》，頁 115。

27. Berliner Festspiele GmbH, ed. *Europa und die Kaiser von China 1240-1816* (Frankfurt Am Main: Insel, 1985), p. 252, p. 254; Cheng-hua Wang, "Whither Art History? A Global Perspective on Eighteenth-Century Chinese Art and Visual Culture," *The Art Bulletin,* 96:4 (2014), pp. 387-388.

28. 張燁，《洋風姑蘇版研究》，頁 214。

29. Arno Krause, *Das Chinesische Teehaus Im Park Sanssouci* (Potsdam: Staatl. Schlösser u. Gärten, Generaldirektion, 1968), p. 42; Stiftung Schlösser und Gärten Potsdam-Sanssouci, ed. *Das Chinesische Haus im Park von Sanssouci*, p. 17.

30. Georg Sello, *Potsdam und Sanssouci, Forschungen und Quellen zur Geschichte von Burg, Stadt und Park* (Breslau: S. Schottlaender, 1888), p. 138.

31. Stiftung Schlösser und Gärten Potsdam-Sanssouci, ed. *Das Chinesische Haus im Park von Sanssouci*, p. 17.

32. "Plan von Sans Souci" of Maertz von Busch, 1797, from SPSG Potsdam-Sanssouci, Planslg. Nr. 11791.

33. William Chambers, *A Dissertation on Oriental Gardening* (London: Royal Academy, 1772), pp. 53-54.

34. Stiftung Schlösser und Gärten Potsdam-Sanssouci, ed. *Das Chinesische Haus im Park von Sanssouci*, p. 12.

35. Louis Schneider, "Das Chinesische Haus" in: *Mitteilungen des Vereins für die Geschichte Potsdams*, Neue Folge I. Teil, Nr. 211 (Potsdam: 1875, pp. 92-100), p. 92; Ed. Jobst Siedler, *Die Gärten und Gartenarchitekturen Friedrich des Großen* (Berlin: Ernst Verlag, 1911), p. 21.

36. Stiftung Schlösser und Gärten Potsdam-Sanssouci, ed. *Das Chinesische Haus im Park von Sanssouci*, pp. 18-19, p. 157.

37. Stiftung Schlösser und Gärten Potsdam-Sanssouci, ed. *Das Chinesische Haus im Park von Sanssouci*, p. 12.

38. Burger, *Kleine Geschichte der Gartenkunst*, p. 162.

39. Stiftung Schlösser und Gärten Potsdam-Sanssouci, ed. *Das Chinesische Haus im Park von Sanssouci*, pp. 157-158.

40. Stefan Koppelkamm, *Exotische Welten–europäische Phantasien. Exotische Architekturen im 18. und 19. Jahrhundert* (Berlin: Wilhelm Ernst & Sohn, 1987), pp. 8-39.

41. Quotation to Ludwig Dehio, *Friedrich-Wilhelm IV. von Preußen. Ein Baukünstler der Romantik* (München, Berlin: 1961), p. 87.

42. Maier-Solgk, *Landschaftsgärten in Deutschland*, p. 147.

43. Maier-Solgk, *Landschaftsgärten in Deutschland*, p. 150.

44. Maier-Solgk, *Landschaftsgärten in Deutschland*, p. 148.

45. Maier-Solgk, *Landschaftsgärten in Deutschland*, p. 149.

46. Maier-Solgk, *Landschaftsgärten in Deutschland*, p. 150.

47. Attiret (translated from the French, by Sir Harry Beaumont), *A Particular Account of the Emperor of China's gardens near Pekin: in a letter from F. Attiret, a French missionary, now employ'd by that Emperor to Paint the Apartments in those gardens, to his friend at Paris*, p. 24; Chambers, *A Dissertation on Oriental Gardening; by Sir William Chambers, Kent: Comptroller General of his Majesty's Works*, p. 53, p. 54, p. 57.

48. Die Stiftung Schlösser und Gärten Potsdam-Sanssouci(ed.), *Das Chinesische Haus im Park von Sanssouci* (Berlin: Verlag Dirk Nishen GmbH & Co. KG, 1993), p. 157; 張省卿，《東方啟蒙西方——十八世紀德國沃里茲（Wörlitz）自然風景園林之中國元素》（新北市：輔大書坊，2015 年），頁 376。

49. Dirk Welich (ed.), *China in Schloss und Garten–Chinoise Architekturen und Innenräume* (Dresden: Sandstein Verlag Dresden und Staatliche Schlösser, Burgen und Gärten Sachsen, 2010), pp. 174-175.

50. Stefan Schweizer and Sacha Winter, eds. *Gartenkunst in Deutschland–Von der Frühen Neuzeit bis zur Gegenwart* (Regensburg: Verlag Schnell & Steiner GmbH, 2012), pp. 509-521.

51. Eberstein, *Preußen und China–Eine Geschichte schwieriger Beziehungen*, pp. 42-52.

52. Chambers, *A Dissertation on Oriental Gardening; by Sir William Chambers, Kent: Comptroller General of his Majesty's Works*, p. 72.

53. see Prussian Palaces and Gardens Foundation Berlin–Brandenburg (SPSG) (ed.), *Prussian Gardens in Europe–300 Years of Garden History* (Leipzig: die Seemann Henschel GmbH & Co. KG, 2007).

54. see Prussian Palaces and Gardens Foundation Berlin–Brandenburg (SPSG) (ed.), *Prussian Gardens in Europe–300 Years of Garden History*, p. 58.

55. see Prussian Palaces and Gardens Foundation Berlin–Brandenburg (SPSG) (ed.), *Prussian Gardens in Europe–300 Years of Garden History*, p. 58.

第四章

1. Gustav Adolf Siegfried, "Boym, Michael," In *Allgemeine Deutsche Biographie* (ADB). Band 3 (Leipzig: Duncker & Humblot, 1876), p. 222; Claudia von Collani, "Michał Boym," in *Biographisch-Bibliographisches Kirchenlexikon* (BBKL), Band 14 (Herzberg: Verlag Traugott Bautz, 1998), p. 818; Edward Kajdański, *Michał Boym: Ambasador Państwa Środka*, p. 62; Edward Kajdański, *Michała Boyma opisania swiata* (Warszawa: Oficyna Wydawnica Volumen, 2009), pp. 19-23.

2. 愛德華・卡伊丹斯基（Edward Kajdanski）著，張振輝譯，《中國的使臣卜彌格（*Michał Boym: Ambasador Państwa Środka*）》（鄭州：大象出版社，2001年，波蘭文原版 1999 年出版），前言頁 6；Siegfried, "Boym, Michael," p. 222; Baidu, http://baike.baidu.com/view/493595.html?goodTagLemma, (01.01.2010).

3. Siegfried, "Boym, Michael," p. 222; von Collani, "Michał Boym," p. 818.

4. ARD.de, http://www.planet-wissen.de/alltag_gesundheit/klosterleben/ordensleute/die_jesuiten.jsp, (01.01.2010); Wapedia, http://wapedia.mobi/de/Jesuitenkolleg, (01.01.2010).

5. See Jan Konior, "Intellectual and Spiritual Background of the Polish Jesuits in the 17th century," in: *Venturing into Magnum Cathay: 17th Century Polish Jesuits in China: Michał Boym S.J.(1612-1659), Jan Mikołaj Smogulecki S.J. (1610-1656), and Andrzej Rudomina S.J. (1596-1633) International Workshop, 26 September-1 October, 2009, Kraków;* Łukaszewska, Justyna, "The First Generation of the Polish Jesuits according to Vocationes et Examina Novitiorum," in: *Venturing into Magnum Cathay: 17th Century Polish Jesuits in China: Michał Boym S.J. (1612-1659), Jan Mikołaj Smogulecki S.J. (1610-1656), and Andrzej Rudomina S.J. (1596-1633) International Workshop*, 26 September-1 October, 2009, Kraków.

6. See Stanisław Cieślak, "Boym's family in Lwów," in: *Venturing into Magnum Cathay: 17th Century Polish Jesuits in China: Michał Boym S.J. (1612-1659), Jan Mikołaj Smogulecki S.J. (1610-1656), and Andrzej Rudomina S.J. (1596-1633) International Workshop,* 26 September-1 October, 2009, Kraków.

7. 愛德華・卡伊丹斯基著，張振輝譯，《中國的使臣卜彌格（*Michał Boym: Ambasador Państwa Środka*）》，頁 1，頁 64；Kajdański, *Michała Boyma opisania swiata*, front inside cover.

8. Boym, Michael, '"Cafraria [...] a patre Michaele Boym Polono Missa Mozambico 1644 Ianuarii 11", in Archivum Romanum Societatis Iesu, under the signature Goa 34-I, ff. 150-160; see also Hochschule Augsburg, http://www.hs-augsburg. de/~harsch/Chronologia/Lspost17/Boym/boy_orig.html, (01.01.2010); Hochschule Augsburg, http://www.hs-augsburg.de/~harsch/Chronologia/Lspost17/Boym/lat_text. html, (01.01.2010).

9. Kajdański, *Michał Boym: Ambasador Państwa Środka*, p. 63.

10. 榮振華著，耿昇譯，《在華耶穌會士列傳及書目補編 上冊》（北京：中華書局，1995 年），頁 80。

11. Kajdański, *Michał Boym: Ambasador Państwa Środka*, p. 72.

12. Kajdański, *Michał Boym: Ambasador Państwa Środka*, p. 72.

13. Michael Boym, *Flora Sinensis* (Wien: Matthaeus Rictius, 1656).

14. Michael Boym, *Clavis medica ad Chinarum doctrinam de pulsibus* (Nürnberg: 1686).

15. Michael Boym, *Specimen Medicinae Sinicae sive Opuscula Medica ad Mentem Sinensium,...* (Frankfurt: 1682).

16. 愛德華・卡伊丹斯基著，張振輝譯，《中國的使臣卜彌格（*Michał Boym: Ambasador Państwa Środka*）》，頁 11；Kajdanski, *Michał Boym: Ambasador Państwa Środka*, p. 11.

17. See Boym, *Flora Sinensis*.

18. 見 Michael Boym, *Magni Catay quod olim Serica et modo Sinarum est Monarchia, Quindecim Regnorum, Octodecim geographica*（《大契丹就是絲國和中國帝國，十五個王國，十八張地圖》，簡稱《中國地圖冊》），南京地圖左上角，羅馬梵蒂崗圖書館藏。

19. 〈梅花（Muy flos）〉，圖片摘自卜彌格手繪手稿 *Magni Catay quod olim Serica et modo Sinarum est Monarchia, Quindecim Regnorum, Octodecim geographica*，〈浙江省地圖〉。這是一幅歐洲人親自手繪的中國梅花（*Prunus mume*）圖。

20. Boym, *Flora Sinensis*.

21. 當時 *Flora Sinensis* 被塗上色彩顏料的彩色版本數量不多，現今則只剩八本。

22. Boym, *Flora Sinensis*, p. G.

23. 筆者譯自 Boym, *Flora Sinensis*, p. G.

24. 筆者譯自 Boym, *Flora Sinensis*, p. G.

25. 筆者譯自 Boym, *Flora Sinensis*, p. G

26. Michael Boym, "Ananas Fructus" of "Cafraria [...] a patre Michaele Boym Polono Missa Mozambico 1644 Ianuarii 11", under the signature Goa 34-I.

27. Samuel E. Morison, *Admiral of the Ocean Sea: A life of Christopher Columbus*, vol. 2 (Boston: Little Brown and Company, 1942), p. 70, p. 370.

28. 張前，〈菠蘿發展史考證與論略〉，《農業考古》，2007，第 4 期，本論文為四川省社科規劃年度重點項目「15 世紀末以來新大陸農作物在世界、中國、四川的傳播和意義」中的一篇論文，Artvine, http://artvine.org/forum/index.php?topic=789.0, (16.04.2008)；小此木真三郎，〈パイナツプル〉，《世界大百科事典》（東京：東京平凡社，1983 年），第 24 卷，頁 289-291。

29. See Gonzalo Fernández de Oviedo y Valdés, *Historia general y natural de las Indias Occidentales, islas y tierra firme del Mar Oceano* (Sevilla: 1535).

30. Héléna Attlee, *Italian gardens: From Petrarch to Russell Page* (London: Frances Lincoln, 2006), pp. 116-117.

31. Gian Battista Ramusio, *Delle navigationi et viaggi 3.ed. 3 vol.* (Venezia: Giunti, 1563-1583).

32. Johann Theodor de Bry, *India Orientalis: Qua ... varii generis Animalia, Fructus, Arbores ... buntur ... Novissima Hollandorum in Indiam Orientalem navigatio ... Omnia ex Germanico Latinitate ... illustrata et edita a Jo. Theod. Et Jo. Israele de Bry* (Frankfurt a. M.: M. Becker,1601-1607).

33. Ursula Degenhard, *Entdeckungs–und Forschungsreisen im Spiegel Alter Bücher* (Stuttgart: edition Cantz.Württembergische Landesbibliothek, 1987), p. 110.

34. Degenhard, *Entdeckungs–und Forschungsreisen im Spiegel Alter Bücher*, p. 110.

35. Degenhard, *Entdeckungs–und Forschungsreisen im Spiegel Alter Bücher*, p. 111; See de Bry, *India Orientalis: Qua ... varii generis Animalia, Fructus, Arbores ... buntur ... Novissima Hollandorum in Indiam Orientalem navigatio ... Omnia ex Germanico Latinitate ... illustrata et edita a Jo. Theod. Et Jo. Israele de Bry*.

36. See Chang Sheng-Ching, *Natur und Landschaft: Der Einfluss von Athanasius Kirchers China Illustrata auf die Europäische Kunst* (Berlin: Dietrich Reimer Verlag GmbH, 2003).

37. Jay A. Levenson, *Encompassing the Globe: Portugal and the World in the 16th and 17th Centuries* (Washington: Smithsonian Institution, 2007), p. 201.

38. Johann Nieuhof, *Die Gesantschafft die Oost-Indischen Compagney in den Grossen Tartarischen Cham und nunmehr auch Sinischen Keyser* (Amsterdam: Jacob Mörs, 1664), frontispiece.

39. 約翰・尼霍夫（Johann Nieuhof）專著，包樂史（Leonard Blussé）、莊國土

譯，《〈荷使出訪中國記〉研究》（廈門：廈門大學出版社，1989 年），頁 15-23，圖 63；Nieuhof, *Die Gesantschafft die Oost-Indischen Compagney in den Grossen Tartarischen Cham und nunmehr auch Sinischen Keyser*, pp. 339-369.

40. Nieuhof, *Die Gesantschafft die Oost-Indischen Compagney in den Grossen Tartarischen Cham und nunmehr auch Sinischen Keyser*, pp. 368-369.

41. 約翰・尼霍夫專著，包樂史、莊國土譯，《〈荷使出訪中國記〉研究》，頁 12。

42. 約翰・尼霍夫專著，包樂史、莊國土譯，《〈荷使出訪中國記〉研究》，頁 12；張省卿，〈十七、十八世紀中國京城圖像在歐洲〉，《美術學報》，第 2 期（2008 年 9 月），頁 76。

43. 約翰・尼霍夫專著，包樂史、莊國土譯，《〈荷使出訪中國記〉研究》，頁 15-23。

44. 約翰・尼霍夫專著，包樂史、莊國土譯，《〈荷使出訪中國記〉研究》，頁 16。

45. Oswald Muris and Gert Saarmann, *Der Globus im Wandel der Zeiten* (Berlin: 1961), p. 123; Chang Sheng-Ching, "Das Porträt von Johann Adam Schall von Bell in Athanasius Kirchers *China illustrata*," p. 9; see Danald F. Lach and Edwin J. van Kley, *Asia in the Making of Europe, Vol. III, A Century of Advace, Book one, Trade, Missions, Literature* (Chicago and London: The University of Chicago Press, 1993).

46. 愛德華・卡伊丹斯基著，張振輝譯，《中國的使臣卜彌格（*Michał Boym: Ambasador Państwa Środka*）》，頁 229。

47. See Athanasius Kircher, *China monumentis qua sacris qua profanis, nec non variis naturae & artis spectaculis, aliarumque rerum memorabilium argumentis illustrata, auspiciis Leopoldi primi, Roman. Imper. Semper augusti munificentißimi mecænatis. A solis ortu usque ad occasum laudabile nomen Domini* (在此縮寫為 *China illustrata*) (Amsterdam: Jan Jansson & Elizeus Weyerstraet, 1667).

48. P. Conor Reilly, *Athanasius Kircher S. J. Master of a Hundred Arts 1602-1680* (Wiesbaden and Rom: 1974), pp. 125-134; Baleslaw Szczesniak, "Athanasius Kircher's China Illustrata," in: *Osiris* (Belgien), Nr.10 (1952), pp. 393-394; Joscelyn Godwin, *Athanasius Kircher: Ein Mann der Renaissance und die Suche nach verlorenen Wiss* (übers. aus dem Englischen Original (1979) von Friedrich Engolhorn, Berlin, 1994), p. 50.

49. Boym, *Flora Sinensis*, p. G.

50. Kircher, *China illustrata*, p. 188.

51. 愛德華・卡伊丹斯基著，張振輝譯，《中國的使臣卜彌格（*Michał Boym: Ambasador Państwa Środka*）》，頁 97。

52. 張前，〈菠蘿發展史考證與論略〉。本論文為四川省社科規劃年度重點項目「15 世紀末以來新大陸農作物在世界、中國、四川的傳播和意義」中的一篇論文，Artvine, http://artvine.org/forum/index.php?topic=789.0, (16.04.2008)；Wikipedia, http://en.wikipedia.org/wik/Pineapple, (01.01.2010).

53. 張前，〈菠蘿發展史考證與論略〉。

54. 愛德華・卡伊丹斯基著，張振輝譯，《中國的使臣卜彌格（*Michał Boym: Ambasador Państwa Środka*）》，頁 200。

55. Chang, *Natur und Landschaft: Der Einfluss von Athanasius Kirchers "China Illustrata" auf die europäische Kunst*, p. 181.

56. Kajdański, *Michał Boym: Ambasador Państwa Środka*, p. 62, p. 190.

57. Kircher, *China illustrata*, pp. 114-115, 179, 187.

58. Friderike Wappenschmidt, *Chinesische Tapeten für Europa: Vom Rollbild zur Bildtapete* (Berlin: Deutscher Verlag für Kunstwissenschaft, 1989), p. 55.

59. Chang, *Natur und Landschaft: Der Einfluss von Athanasius Kirchers "China Illustrata" auf die europäische Kunst*, p. 179.

60. Boym, *Flora Sinensis*; Transl. from Hartmut Walravens, *China illustrata: Das europäische Chinaverständnis im Spiegel des 16. bis 18. Jahrhunderts* (Weinheim: Acta Humaniora, VCH Verlagsgesellschaft GmbH, 1987), p. 57；原文提到「馬太福音第二章」，在現今版本裡為馬太福音第七章。

61. Boym, *Flora Sinensis*; Transl. from Hartmut, *China illustrata: Das europäische Chinaverständnis im Spiegel des 16. bis 18. Jahrhunderts*, p. 57.

62. Robert Chabrié 著，馮承鈞譯，《明末奉使羅馬教廷耶穌會士卜彌格傳》（臺北：臺灣商務書館，1960 年），頁 39；愛德華・卡伊丹斯基著，張振輝譯，《中國的使臣卜彌格（*Michał Boym: Ambasador Państwa Środka*）》，頁 89；Kajdański, *Michał Boym: Ambasador Państwa Środka*, p. 82.

63. 愛德華・卡伊丹斯基著，張振輝譯，《中國的使臣卜彌格（*Michał Boym: Ambasador Państwa Środka*）》，頁 97；Kajdański, *Michał Boym: Ambasador Państwa Środka*, p. 88.

64. 張前，〈菠蘿發展史考證與論略〉。

65. Robert Chabrié 著，馮承鈞譯，《明末奉使羅馬教廷耶穌會士卜彌格傳》，頁 48-49，頁 52-56；Siegfried, "Boym, Michael," p. 222; von Collani, "Michał Boym," pp. 818-820; Wikipedia, http://de.wikipedia.org/wiki/Micha%C5%82_Boym,

(01.01.2010).

66. Siegfried, "Boym, Michael," p. 222; von Collani, "Michał Boym," pp. 818-820; Wikipedia, http://de.wikipedia.org/wiki/Micha%C5%82_Boym, (01.01.2010).

67. Siegfried, "Boym, Michael," p. 222; von Collani, "Michał Boym," pp. 818-820; Wikipedia, http://de.wikipedia.org/wiki/Micha%C5%82_Boym, (01.01.2010); Robert Chabrié 著，馮承鈞譯，《明末奉使羅馬教廷耶穌會士卜彌格傳》，頁 104-105。

68. Madeleine Jarry, *China und Europa: der Einfluss China auf die angewandtern Künste Europas* (Stuttgart: Ernst Klett, 1981), pp. 24-25.

69. Alain Gruber and Dominik Keller, "Chinoiserie–China als Utopie." In *du* (Zürich: Druck und Verlag Conzett + Huber AG), April 1975, p. 18.

70. Berliner Festspiele GmbH, ed. *Europa und die Kaiser von China* (Frankfurt am Main: Insel Verlag, 1985), pp. 303-304.

71. Chang, *Natur und Landschaft: Der Einfluss von Athanasius Kirchers "China Illustrata" auf die europäische Kunst*, p. 163; Jarry, *China und Europa: der Einfluss China auf die angewandtern Künste Europas*, p. 21; Berliner Festspiele GmbH, ed. *Europa und die Kaiser von China*, p. 359.

72. Chang Sheng-Ching, "Das Porträt von Johann Adam Schall von Bell in Athanasius Kirchers *China illustrata*," in Roman Malek (ed.), *Western Learning and Christianity in China: The Contribution and Impact of Johann Adam Schall von Bell (1592-1666)* (Sankt Augustin: China-Zentrum und Institut Monumenta Serica, 1998, Band 2), p. 1030.

73. Renate Eikelmann (ed.), *Die Wittelsbacher und das Reich der Mitte: 400 Jahre China und Bayern* (München: München und Hirmer Verlag Gmbh, 2009), p. 191.

74. Chang, *Natur und Landschaft: Der Einfluss von Athanasius Kircher "China Illustrata" auf die europäische Kunst*, p. 163.

75. Berliner Festspiele GmbH, ed. *Europa und die Kaiser von China*, p. 317; Horst Bredekamp, *Antikensehnsucht und Maschinenglauben: Die Geschichte der Kunstkammer und die Zukunft der Kunstgeschichte* (Berlin: Verlag Klaus Wagenbach, 1993), pp. 45-47; Anna Jackson, & Amin Jaffer (eds.), *Encounters: The Meeting of Asia and Europe 1500-1800* (London: V & A Publications, 2004), pp. 42-43.

76. Berliner Festspiele GmbH, ed. *Europa und die Kaiser von China*, p. 359.

77. Gvern taʻ Malta, http://www.doi.gov.mt/EN/archive/tapestries/A3%20info%20sheet.pdf, (01.01.2010).

78. Eikelmann (ed.), *Die Wittelsbacher und das Reich der Mitte: 400 Jahre China und Bayern*, p. 191; Madeleine Jarry, *China und Europa: der Einfluss Chinas auf die angewandtern Künste Europas* (Stuttgart: Klett-Cotta, 1981), pp. 18-20; Berliner Festspiele, (ed.), *Europa und die Kaiser von China*, p. 359.

79. Eikelmann (ed.), *Die Wittelsbacher und das Reich der Mitte: 400 Jahre China und Bayern*, p. 191; Jarry, *China und Europa: der Einfluss Chinas auf die angewandtern Künste Europas*, p. 18.

80. Jarry, *China und Europa: der Einfluss Chinas auf die angewandtern Künste Europas*, p. 18.

81. Jarry, *China und Europa: der Einfluss Chinas auf die angewandtern Künste Europas*, p. 18.

82. Stiftung Schlösser und Gärten Potsdam-Sanssouci (ed.), *Das Chinesische Haus im Park von Sanssouci* (Berlin: Verlag Dirk Nishen GmbH & Co KG, 1993), p. 156.

83. Saskia Hüncke, "Die Skulpturen von Johann Peter Benckert und Johann Gottlieb Heymüller," in: Stiftung Schlösser und Gärten Potsdam-Sanssouci (Hg.), *Das Chinesische Haus im Park von Sanssouci (Katalog zur Wiedereröffnung des Chinesischen Hauses)* (Berlin: Verlag Dirk Nishen GmbH & Co. KG, 1993), p. 57.

84. Hüneke, "Die Skulpturen von Johann Peter Benckert und Johann Gottlieb Heymüller," p. 56; Adolf Reichwein, *China und Europa: Geistige und künstlerische Beziehungen im 18. Jahrhundert* (Berlin: Oesterheld & Co. Verlag, 1923), pp. 71-72; Laske, F., *Der ostasiatische Einfluss auf die Baukunst des Abendlandes, vornehmlich Deutschland, im XVIII. Jahrhundert* (Berlin: Wilhelm Ernst & Sohn, 1909), p. 93.

85. Boym, *Flora Sinensis*, p. G.

86. Chang, *Natur und Landschaft: Der Einfluss von Athanasius Kircher "China Illustrata" auf die europäische Kunst*, pp. 184-185.

87. Chang, "Das Porträt von Johann Adam Schall von Bell in Athanasius Kirchers *China illustrata*," in Roman Malek (ed.), *Western Learning and Christianity in China: The Contribution and Impact of Johann Adam Schall von Bell (1592-1666)*, pp. 1026-1031; 張省卿，〈從湯若望（Adam Schall von Bell）肖像畫論東西藝術文化交流〉，《故宮文物月刊》，卷 15 第 1 期，169 號，頁 81-84。

88. Donald Frederick Lach, *Asia in the eyes of Europe: sixteenth through eighteenth centuries* (Chicago: University of Chicago Library, 1991), p. 14; Jackson and Jaffer (eds.), *Encounters: The Meeting of Asia and Europe, 1500-1800*, p. 352.

89. Eikelmann (ed.), *Die Wittelsbacher und das Reich der Mitte: 400 Jahre China und Bayern*, pp. 382-383.

90. Nieuhof, *Die Gesantschafft die Oost-Indischen Compagney in den Grossen Tartarischen*

Cham und nunmehr auch Sinischen Keyser, p. 368; Boym, *Flora Sinensis*, p. G.

91. Kircher, *China illustrata*, pp. 115-116; 張省卿，〈十七、十八世紀中國京城圖像
 在歐洲〉，頁 91。

92. G. W. Schulz, "Augsburger Chinesereien und ihre Verwendung in der Keramik II,"
 in Schwäbischer Museumsverband (ed.): *Das schwäbische Museum* (Augsburg: Haas &
 Grabherr, 1928), pp. 130-131; Verwaltung der Staatlichen Schlösser und Gärten (ed.),
 *China und Europa: Chinaverständnis und Chinamode im 17. und 18. Jahrhundert,
 Katalog der Ausstellung vom 16. September bis 11. November im Schloß Charlottenburg
 Berlin* (Berlin: Verwaltung der Staatlichen Schlösser und Gärten, 1973), p. 262.

93. Friederik Ulrichs, "Von Nieuhof bis Engelbrecht: Das Bild Chinas in süddeutschen
 Vorlagenstichen und ihre Verwendung im Kunsthandwerk," in Renate Eikelmann
 (ed.), *Die Wittelsbacher und das Reich der Mitte: 400 Jahre China und Bayern*
 (München: München und Hirmer Verlag Gmbh, 2009), pp. 294-295.

94. Chang Sheng-Ching, *Das Porträt von Johann Adam Schall von Bell in Athanasius
 Kirchers 'China illustrata,'* p. 37; Kircher, *China illustrata*, p. 145.

95. Dawn Jacobson, *Chinoiserie* (London: Phaidon Press Limited, 1993), pp. 74-75.

96. Jacobson, *Chinoiserie*, pp. 170-171.

97. Jarry, *China und Europa: der Einfluss Chinas auf die angewandtern Künste Europas*, p. 46.

98. Jarry, *China und Europa: der Einfluss Chinas auf die angewandtern Künste Europas*, p. 46.

99. Jarry, *China und Europa: der Einfluss Chinas auf die angewandtern Künste Europas*, p.
 46; Jacobson, *Chinoiserie*, pp. 82-83.

100. Wikipedia, http://zh.wikipedia.org/wiki/%E8%8F%A0%E8%98%BF, (01.01.2010);
 國立臺南生活美學館，http://www.tncsec.gov.tw/b_native/b01_content.php?area
 =ks&c05=71&c03=19&num=71&a=0103, (01.01.2010); 張前，〈菠蘿發展史考
 證與論略〉。

101. Wikipedia, http://zh.wikipedia.org/wiki/%E8%8F%A0%E8%98%BF, (01.01.2010).

102. 國立臺南生活美學館，http://www.tncsec.gov.tw/b_native/b01_content.php?area=
 ks&c05=71&c03=19&num=71&a=0103, (01.01.2010).

103. Eikelmann (ed.), *Die Wittelsbacher und das Reich der Mitte: 400 Jahre China und
 Bayern*, pp. 220-223.

104. Jacobson, *Chinoiserie*, p. 118.

105. Jacobson, *Chinoiserie*, p. 141.

106. Jarry, *China und Europa: der Einfluss Chinas auf die angewandtern Künste Europas*, p.
 228.

新視界：全球化下東西藝術交流史

107. 威爾弗利德・柯霍（Wilfried Koch）著，《建築風格學（*Baustilkunde*）》（臺北：龍溪國際圖書有限公司，2006 年），頁 475。

第五章

1. Athanasius Kircher, *China monumentis qua sacris qua profanis, nec non variis naturae & artis spectaculis, aliarumque rerum memorabilium argumentis illustrata, auspiciis Leopoldi primi, Roman. Imper. Semper augusti munificentißimi mecænatis. A solis ortu usque ad occasum laudabile nomen Domini* (在此縮寫為 *China illustrata*) (Amsterdam, 1667), p. 171.

2. Kircher, *China illustrata*, p. 171.

3. Athanasius Kircher, *Mundus subterraneus* (Amsterdam, 1665/1678), Bd.II, Book VIII, pp. 96-117; Kircher, *China illustrata*; Ulisse Aldrovandi, *Serpentum et Draconum Historia* (Bologna, 1640), p. 366, p. 387; Erminio Caprotti(ed.), *Mostri, draghi e sepenti nelle silografie dell・opera di Ulisse Aldrovandi e dei suoi contemporanei* (Milano, 1980), p. 139, figura 1-11.

4. 請參見 John Jacob Scheuchzer, *Uresiphoiteo Helveticus, sive Itinera per Helvetiae Alpinas Regiones Facta Annis 1702-1711* (Luzern, 1711); Simon Schama, *Der Traum von der Wildnis-Natur als Imagination* (München: Kindler, 1996), p. 444.

5. Kircher, *Mundus subterraneus*, Bd.II, pp. 94-103; Aldrovandi, *Serpentum et Draconum Historia*, p. 366, p. 387.

6. Kircher, *Mundus subterraneus*, Bd.II, Buch VIII: "De Animalibus Subterraneis," pp. 117-118.

7. Athanasius Kircher, *Ars Magna Lucis et umbrae* (Rom, 1646), p. 410; Joscelyn Godwin, *Athanasius Kircher–Ein Mann der Renaissance und die Suche nach verlorenem Wissen* (Berlin: Edition Weber, 1994), aus dem Englischen von Friedrich Engelhorn, p. 81.

8. Kircher, *Ars Magna Lucis et umbrae*, p. 396.

9. Sheng-Ching Chang, *Das Chinabild in Natur und Landschaft von Athanasius Kircher, "China illustrata"(1667) sowie der Einfluss dieses Werkes auf die Entwicklung der Chinoiserie und der europäischen Kunst* (Berlin: Humboldt-Universität zu Berlin, 2000), p. 7, p. 11.

10. Kircher, *China illustrata*, p. 136.

11. Kircher, *China illustrata*, p. 170.

12. Kircher, *China illustrata*, p. 136.

13. Kircher, *China illustrata*, p. 114.

14. 婁近垣撰，《龍虎山志》（清乾隆五年龍虎山大上清宮刊本，1740 年），卷二，〈山水〉，收錄於高小健編，《中國道觀志叢刊》（廣陵：江蘇古籍出版社據清刻本影印，1993 年），第二十五冊，〈龍虎山志〉，上冊，頁 57-58；Wu Hung, *Mapping early Taoist Art: the visual culture of Wudoumi dao, In Stephen Little with Shawn Eichman et., Taoism and the arts of China* (Chicago: University of California Press, 2000), p. 79;《張天師二十治圖》，收錄於張君房纂輯，蔣力生等校注，《雲笈七籤》（北京：華夏出版社，1996 年），頁 158。

15. Joseph Needham (et. al), *Science and Civilization in China, Vol.5: Chemistry and Chemical Technology, Part V: Spagyrical discovery and invention: Physiological Alchemy* (London: Cambridge University Press, 1983), p. 58.

16. 陳元靚，《事林廣記》，約 1478 年刊印，原版 13 世紀初，〈醫學類〉，卷六；張省卿，〈從 Athanasius Kircher（基爾旭）拉丁文版 "China illustrata"（《中國圖像》，1667）龍虎對峙圖看十七、十八世紀歐洲龍與亞洲龍之交遇〉，頁 230。

17. Needham (et. al), *Science and Civilization in China, Vol.5: Chemistry and Chemical Technology, Part V: Spagyrical discovery and invention: Physiological Alchemy*, p. 117.

18. 請 參 見 Hartmut Walravens, *China illustrata–Das europäische Chinaverständnis im Spiegel des 16. bis 18. Jahrhunderts* (Wolfenbüttel: Herzog August Bibliothek Wolfenbüttel Acta humaniora Verlagsgesellschagt, 1987), p. 106, p. 204; Antoine Gaubil, Amiot Jean Joseph Marie, Prémare Joseph-Henri-Marie, Cibot Pierre Martial, Poirot Aloys de (eds.), *Mémoires concernant l'hisoire, les sciences, les arts, les moeurs, les usages, & c.des chinois: Par les missiomaines de Pekin* (Paris: Nyon MDCCLXXVI–MDCCXCI. 1776-1791); Antoine Gaubil, *Le chouking* (Paris: N.M. Tilliard, 1770), p. 151.

19. P. Conor Reilly, Athanasius Kircher S. J., *Master of a Hundred Arts 1602-1680* (Wiesbaden/Rom, 1974), pp. 125-134.

20. 王充著，袁華忠、方家常譯注，《論衡全譯》（貴陽：貴州人民出版社，1991 年），下冊，第二十五卷、第七十五篇〈解除〉，頁 1556；劉志雄、楊靜榮，《龍的身世》（臺北：臺灣商務印書館，2001 年，臺灣出版，原 1992 年北京初版），頁 175；Dieter Kuhn (ed.), *Chinas Goldenes Zeitalter-Die Tang-Dynastie (618-907 n, chr.) und das kulturelle Erbe der Seidenstrasse*（《中國的黃金時代》）(Heidelberg: Edition Braus, 1993), p. 179.

21. Madelieine Jarry, *China und Europa–der Einfluss Chinas auf die angewandten Künste Europas* (Freiburg: Phaidon Press Limited, 1993), p. 56.

第六章

1. Sheng-Ching Chang, *Natur und Landschaft–Der Einfluss von Athanasius Kirchers »China Illustrata « auf die europäische Kunst* (Berlin: Dietrich Reimer Verlag GmbH, 2003), p. 14; P. Conor Reilly, *Athanasius Kircher S. J.: Master of a Hundred Arts 1602-1680* (Wiesbaden and Rom: Edizioni del Mondo, 1974), pp. 125-134; Sheng-Ching Chang, "Das Porträt von Johann Adam Schall von Bell in Athanasius Kirchers ‚China illustrata ‘"(Hamburg: Magistra Artium der Universität Hamburg, 1994), p. 13, p. 58-59; Johann Adam Schall von Bell, *Historia* (Transcription from Johannes Grüber) 1660-61, in: *Japonica et Sinica (JapSin)* of "Archivum Historium Societatis Jesu", Rom, Nr. 143, 181r.-24lv.; 張省卿，〈從湯若望 (Adam Schall von Bell) 肖像畫論東西藝術文化交流〉，《故宮文物月刊》，第 15 卷，第 1 期（臺北：國立故宮博物院，1997 年），No.169，頁 86，頁 87。

2. 伯德萊（Armelle Godeluck）等著，耿昇譯，《清宮洋畫家 (*Peintres jésuites en Chine au XVIIIe siècle*)》（廣州：廣州人民出版社，2016 年），頁 221-242。

3. Athanasius Kircher, *China illustrata* (Amsterdam: Jan Jansson & Elizeus Weyerstraet, 1667), p. 171; Joseph-Marie Amiot, *Mémoires concernant les Chinois* (Paris: Nyon, 1776-1791), Tom. XIII. pl. Ire Paq. 308; Tom. II. p. 189, fig. 8; Franklin Perkins, *Leibniz and China: A Commerce of Light* (Cambridge: Cambridge UP, 2004), p. 117; Philippe Couplet, *Confucius Sinarum Philosophus* (Parisiis: Daniel Horthemels, 1687).

4. 吳伯婭，〈耶穌會士白晉對《易經》的研究〉，《文化雜誌》，第 40/41 期 (2000)，頁 132-135；韓琦，〈白晉的《易經》研究和康熙時代的「西學中源」說〉，《漢學研究》，第 16 卷，第 1 期（臺北，1998.06），頁 194。

5. Hartmut Walravens, *China illustrata–Das europäische Chinaverständnis im Spiegel des 16. bis 18. Jahrhunderts* (Wolfenbüttel: Herzog August Bibliothek Wolfenbüttel Acta humaniora Verlagsgesellschaft, 1987), pp. 256-257.

6. 所謂「三大發明：印刷術、火藥、指南針」，最早出現於 17 世紀英國哲學家培根（Francis Bacon, 1561-1626）著作《新工具論》（*Novum Organum Scientiarum*, London: 1620, Vol. I, 121, p. 124.）中。英國漢學家艾約瑟 (Joseph Edkins) 在其著作 *Religion in China* (London: K. Paul, Trench, Trbübner, & co., 1893, p. 2.) 進一步提到：「printing, the properties of the loadstone, its use in navigation」（印刷術、造紙術、指南針），指出這些來自中國的重要發明。

7. 見鄧玉函、王徵著，中華書局編，《祖本《遠西奇器圖說錄》《新制奇器圖說》》（北京：中華書局，2016 年），頁 349-360；邱春林，《會通中西：晚明實學家王徵的設計與思想》（重慶：重慶大學出版社，2007 年）。

8. 哈爾曼（P. M. Harmann）著，池勝昌譯，《科學革命 (*The Scientific Revolution*)》（臺北：麥田出版社，1999 年），頁 11-18。

9. Nicolai Copernico, *De revolutionibus orbium coelestium* (Nürnberg, Johannes Petreius, 1543).

10. William Gilbert, *De Magnete* (London: Peter Short, 1600).

11. Tycho Brahe, *Astronomiae Instauratae Mechanica* (Wandesburg, 1598).

12. Galileo Galilei, *Sidereus Nuncius* (Venetiis: Apud Thomam Baglionum, 1610).

13. Johannes Kepler, *Astronomia nova* (Frankfurt am Main: Gotthard Vögelin, 1609)，克卜勒將此書獻給哈布斯堡家族神聖羅馬帝國皇帝魯道夫二世 (Rudolph II)。

14. Johannes Kepler, *Harmonices Mundi* (Linz: Ioannes Plancus, 1619).

15. William Harvey, *Exercitatio Anatomica de Motu Cordis et Sanguinis in Animalibus* (Frankfurt, 1628).

16. Robert Boyle, *The Sceptical Chymist* (London: F. Cadwell for F. Grooke, 1661).

17. 哈爾曼（P. M. Harmann）著，池勝昌譯，《科學革命 (*The Scientific Revolution*)》，頁 85-86。

18. 哈爾曼（P. M. Harmann）著，池勝昌譯，《科學革命 (*The Scientific Revolution*)》，頁 103-105；Hermann Kinder and Werner Hilgemann, *dtv–Atlas zur Weltgeschichte–Karten und chronologischer Abriss, Band 1* (München: Deutscher Taschenbuch Verlag GmbH & Co. KG, 1987), p. 257.

19. Horst Bredekamp, *Antikensehnsucht und Maschinenglauben* (Berlin: Wagenbach Klaus GmbH, 2000), pp. 35-39.

20. "Manuscript of Mateo Ricci" in: Matteo Ricci, *De Christiana Expeditione apud Sinas Suscepta ab Societate Jesu, 1615*. English translation from Louis J. Gallagher, *China in the Sixteenth Century: The Journals of Matthew Ricci: 1583-1610* (New York: Random House, 1942), pp. 26-27; also in: Charlotte Grosse, "Frühe Rezeption chinesischer Schriftzeichen in Europa," from: https://cdn4.site-media.eu/images/document/549064/RezeptionchinesischerZeicheninEuropa5.pdf?t=1383286111.2393, (25.112019).

21. "Manuscript of Mateo Ricci" in: Matteo Ricci, *De Christiana Expeditione apud Sinas Suscepta ab Societate Jesu, 1615*. English translation from Gallagher, *China in the Sixteenth Century: The Journals of Matthew Ricci: 1583-1610*, pp. 26-27; also in:

Grosse, "Frühe Rezeption chinesischer Schriftzeichen in Europa," from: https://cdn4.
site-media.eu/images/document/549064/RezeptionchinesischerZeicheninEuropa5.
pdf?t=1383286111.2393, (25.11.2019).

22. 胡陽、李長鐸，《萊布尼茨二進制與伏羲八卦圖考》（上海：上海人民出版社，2006年），頁4，頁20。

23. 見〈丹房寶鑑之圖〉，收錄於《修真十書》，張伯端撰之第五書《悟真篇》，卷26，第5頁，左右面，約1075年，北宋時代出版。15世紀明代初年，1445年再版收錄於《正統道藏》洞真部方法類，珍一重字號，涵芬樓本第126冊中。

24. Nicolas Trigault, *Litterae Societas Iesu e Regno Sinarum annorum MDCX. & XI.* (Augsburg: Christoph Mang, 1615), attached plan.

25. Nikolaus Pevsner, *Europäische Architektur–von den Anfängen bis zur Gegenwart* (München: Prestel-Verlag, 1989), pp. 175-245; Wilfried Koch, *Baustilkunde–Das Standardwerk zur euopäischen Baukunst von der Antike bis zur Gegenwart* (München: Bertelsmann Lexikon Verlag, 2006), pp. 212-235.

26. 王鎮華，〈華夏意象——中國建築的具體手法與內涵〉，收入郭繼生編，《中國文化新論——藝術篇：美感與造形》（臺北：聯經出版事業股份有限公司，2004年，頁665-750），頁688-701；蕭默生主編，中國藝術研究院《中國建築藝術史》編寫組編，《中國建築藝術史（下）》（北京：文物出版社，1999年），頁599-644；雷德侯（Lothar Ledderose）著，張總等譯，《萬物——中國藝術中的模件化和規模化生產 (*Ten Thousand Things*)》（北京：生活、讀書、新知三聯書店，2015年），頁157-161。

27. 雷德侯（Lothar Ledderose）著，張總等譯，《萬物——中國藝術中的模件化和規模化生產 (*Ten Thousand Things*)》，頁158-159。

28. 程大約編，《程氏墨苑》（徽州：程氏滋蘭堂，1610年），〈墨苑緇黃〉，卷六下，頁38-45。臺北故宮博物院收藏。

29. 林麗江，〈晚明徽州墨商程君房與方于魯墨業的開展與競爭〉，《法國漢學》，第13輯，〈徽州：書業與地域文化〉，叢書編輯委員會編（北京：中華書局，2010年，頁121-197），頁132-133。

30. 程大約編，《程氏墨苑》（徽州：程氏滋蘭堂，1605年），〈玄工〉，卷上，卷下。

31. 程大約編，《程氏墨苑》，〈輿圖〉，卷上，卷下。

32. 程大約編，《程氏墨苑》，〈人官〉，卷上，卷下。

33. 程大約編，《程氏墨苑》，〈物華〉，卷上，卷下。

34. See Ferrante Imperato, *Dell'Historia Naturale* (Naples: Nella Stamparia Porta Reale, I599); Horst Bredekamp, *Antikensehnsucht und Maschinenglauben*, pp. 16-17; Wolf Lepenies, *Das Ende der Naturgeschichte. Wandel kultureller Selbstverständlichkeiten in den Wissenschaften des 18. und 19. Jahrhunderts* (Frankfurt/M: Suhrkamp Verlag, 1978), pp. 41–43.

35. 程大約編，《程氏墨苑》，〈儒藏〉，卷上，卷下。

36. 程大約編，《程氏墨苑》，〈緇黃〉，卷上，卷下。

37. 程大約編，《程氏墨苑》，〈人文爵里〉。

38. （明）王錫爵，《墨苑序》，收入《墨苑人文爵里》（北京：中國書店，1990 年），卷二，頁 1；林麗江，〈晚明徽州墨商程君房與方于魯墨業的開展與競爭〉，頁 156-167；史正浩，〈明代墨譜《程氏墨苑》圖像傳播的過程與啟示〉（南京：南京藝術學院碩士論文，2010 年），頁 476。

39. 程大約編，《程氏墨苑》，臺北故宮博物院收藏；程君房編，《程氏墨苑》（北京：中國書店，1996 年）。

40. 王圻、王思義編，《三才圖會》（上海：上海古籍出版社，1988 年）；（明）王圻、王思義輯，《三才圖會》，北京大學圖書館藏，引用自：https://archive.org/search.php?query=creator%3A%22%28%E6%98%8E%29%E7%8E%8B%E5%9C%BB+%E7%8E%8B%E6%80%9D%E7%BE%A9%E8%BC%AF%22&page=3, (10.03.2020)。

41. 見（宋）朱熹撰，《周易本義》，最初為影宋本《周易本義》，於 1265 年刊行，其後作篇目增補（臺北：華正書局，1975 年再版，臺一版）；（清）永瑢、紀昀等編纂，《四庫全書總目提要》（臺北：藝文印書館，1983 年），見〈易類小序〉。

42. 鮑雲龍，《天原發微》，13 世紀初版，1457 年至 1463 年再版，版圖〈洛書之圖〉。

43. 鮑雲龍，《天原發微》，18 卷，1259-1296 年元代初年出版；明代初期鮑寧再版；書亦被收錄於：張宇清編藏，邵以正督校，《正統道藏》，〈太清部〉，1445 年明代英宗時代；《天原發微》後被收錄於《四庫全書》，永瑢、紀昀等主編，1773 年，清乾隆 38 年，文津閣。

44. Maria Popova, "Ordering the Heavens: A Visual History of Mapping the Universe," https://www.brainpickings.org/2011/07/07/ordering-the-heavens-library-of-congress, (16.12.2019).

45. Walravens, *China illustrata–Das europäische Chinaverständnis im Spiegel des 16. bis 18. Jahrhunderts*, pp. 93-94; 胡陽、李長鐸，《萊布尼茨二進制與伏羲八卦圖

考》，頁 54。

46. Martino Martini, *Sinicæ historiæ decas prima* (Amstelædami: Joannem Blaeu, 1659), pp. 14-15.

47. Gottlieb Spitzel, *De re literaria sinensium commentarius* (Lugduni. Batavorum: Petrus Hackius, 1660), pp. 165-166.

48. Chang, *Natur und Landschaft–Der Einfluss von Athanasius Kirchers » China Illustrata « auf die europäische Kunst*, pp. 16-17.

49. Reinhard Dieterle, eds. *Universale Bildung im Barock–Der Gelehrte Athanasius Kircher* (Rastatt: Stadt Rastatt, 1981), p. 22.

50. Dieterle, eds. *Universale Bildung im Barock–Der Gelehrte Athanasius Kircher*, p. 5, p. 9.

51. Rcilly, *Athanasius Kircher S. J.: Master of a Hundred Arts 1602-1680*, pp. 125-134; Baleslaw Sczcesniak, "Athanasius Kircher's *China Illustrata*" in: Osiris, Belgien, Nr. 10, 1952, pp. 393-394; Joscelyn Godwin, *Athanasius Kircher–Ein Mann der Renaissance und die Suche nach verlorenem Wissen* (Berlin: Ed. Weber, 1994), p. 50; Chang, *Natur und Landschaft–Der Einfluss von Athanasius Kirchers » China Illuſtrata « auf die europäische Kunst*, p. 14; Michael John Gorman, "The Angel and the Compass–Athanasius Kircher's Magnetic Geography," in Paula Findlen, ed. *Athanasius Kircher–The Last Man Who Knew Everything* (New York and London: Routledge, 2004), pp. 239-241.

52. Kircher, *China illustrata*, p. 171.

53. Kircher, *China illustrata*, p. 171；張省卿，〈從 Athanasius Kircher（基爾旭）拉丁文版 "China illustrata"（《中國圖像》，1667）龍虎對峙圖看十七、十八世紀歐洲龍與亞洲龍之交遇〉，收入《輔仁大學歷史學系成立四十週年學術研討會論文集》（臺北：輔仁大學歷史學系，2003 年 7 月），頁 222-227。

54. Kircher, *China illustrata*, p. 171.

55. Kircher, *China illustrata*, p. 171.

56. Kircher, *China illustrata*, pp. 136-137.

57. Kircher, *China illustrata*, pp. 136-137.

58. Spitzel, *De re literaria sinensium commentarius*, p. 56.

59. Kircher, *China illustrata*, p. 171.

60. 婁近垣撰，《龍虎山志》（清乾隆五年龍虎山大上清宮刊本，1740 年），卷六，〈張諶傳〉，收錄於高小健編，《中國道觀志叢刊》（廣陵：江蘇古籍出版社據清刻本影印，1993 年），第二十五冊。

61. Stephen Little and Shawn Eichman, *Taoism and the Arts of China*, pp. 380-381.

62. Joseph Needham (ed. al), *Science and Civilization in China, Vol. 5: Chemistry and Chemical Technology, Part V: Spagyrical discovery and invention: Physiological Alchemy* (London: Cambridge University Press, 1983), p. 58；張省卿，〈從 Athanasius Kircher（基爾旭）拉丁文版 "China illustrata"（《中國圖像》，1667）龍虎對峙圖看十七、十八世紀歐洲龍與亞洲龍之交遇〉，頁 230。

63. Walravens, *China illustrata–Das europäische Chinaverständnis im Spiegel des 16. bis 18. Jahrhunderts*, p. 106, p. 204; Antoine Gaubil, Amiot Jean Joseph Marie, Prémare Joseph-Henri-Marje Cibot Pierre Martial, Poirot Aloys de (eds.), *Mémoires concernant l'histoire, les sciences, les arts, les moeurs, les usages, &c.des chinois: Parles missionaires de Pékin, vol. 2* (Paris: Nyon 1777), p. 151; Antoine Gaubil, *Le chou-king* (Paris: N.M. Tilliard, 1770), p. 151.

64. Reilly, *Athanasius Kircher S. J., Master of a Hundred Arts 1602-1680*, pp. 125-134.

65. Godwin, *Athanasius Kircher–Ein Mann der Renaissance und die Suche nach verlorenem Wissen*, p. 78.

66. Godwin, *Athanasius Kircher–Ein Mann der Renaissance und die Suche nach verlorenem Wissen*, p. 78.

67. Dieterle, eds. *Universale Bildung im Barock–Der Gelehrte Athanasius Kircher*, p. 83; Godwin, *Athanasius Kircher–Ein Mann der Renaissance und die Suche nach verlorenem Wissen*, p. 83.

68. Dieterle, eds. *Universale Bildung im Barock–Der Gelehrte Athanasius Kircher*, pp. 83-84; Godwin, *Athanasius Kircher–Ein Mann der Renaissance und die Suche nach verlorenem Wissen*, p. 83.

69. Dieterle, eds. *Universale Bildung im Barock–Der Gelehrte Athanasius Kircher*, pp. 83-84; F. Paul Liesegang, "Der Missionar und Chinageograph Martin Martini als erster Lichtbildredner," in *Proteus*, 2/1937, pp. 114-115; Martino Martini to Athanasius Kircher, Evora, 6 February 1639, *Archivio della Pontificia Università Gregoriana, Rom*, 567, fols. 74r-75v.

70. Dieterle, eds. *Universale Bildung im Barock–Der Gelehrte Athanasius Kircher*, pp. 94-96; Godwin, *Athanasius Kircher–Ein Mann der Renaissance und die Suche nach verlorenem Wissen*, p. 86.

71. Athanasius Kircher, *Turris Babel sive Archontologia* (Amstelodami: Janssonio–Waesbergiana, 1679).

72. Kircher, *Turris Babel sive Archontologia*, p. 144.

73. Kircher, *Turris Babel sive Archontologia*, p. 144.

74. Kircher, *China illustrata*, p. 134.

75. Kircher, *China illustrata*, p. 141.

76. Kircher, *China illustrata*, p. 143.

77. Kircher, *China illustrata*, p. 140.

78. Godwin, *Athanasius Kircher–Ein Mann der Renaissance und die Suche nach verlorenem Wissen*, p. 80.

79. Kircher, *China illustrata*, p. 146.

80. Kircher, *China illustrata*, p. 229.

81. Kircher, *China illustrata*, p. 225.

82. 《易經・繫辭上傳》，約中國西周時期，約西元前 11 世紀至西元前 771 年，引用自：朱熹原注本，《易經》（臺北：萬象圖書，1997 年），頁 379-380。

83. 劉鋼，《古地圖密碼》（臺北汐止：聯經出版事業股份有限公司，2018 年），頁 76-77；尤柔魗，〈汝陰侯墓天盤占盤〉，《中國考古網》，北京，中國社會科學考古研究所，2011 年 7 月 8 日發布，摘自：http://kaogu.cn/cn/kaoguyuandi/kaogubaike/2013/1025/34206.html, (29.02.2020)。

84. 劉鋼，《古地圖密碼》，頁 76-77；Toby E. Huff, *The Rise of Early Modern Science–Islam, China, and the West* (New York: Cambridge University Press, 2007), p. 206.

85. 鮑雲龍，《天原發微》，〈洛書之圖〉、〈伏羲則圖作易〉，源自 13 世紀，明代版本，西元 1457 年至 1463 年再版。資料來源：The Marginalian, https://www.brainpickings.org/2011/07/07/ordering-the-heavens-library-of-congress, (02.03.2020).

86. 陳元靚（南宋，13 世紀），《事林廣記》（北京：中華書局，1999 年），「群書類要」，乙集卷上，頁 23。

87. 參見哈爾曼（P. M. Harman）著，池勝昌譯，《科學革命 (*The Scientific Revolution*)》（臺北：麥田出版社，1995 年），頁 35-36。

88. 參見哈爾曼（P. M. Harman）著，池勝昌譯，《科學革命 (*The Scientific Revolution*)》，頁 35。

89. Kircher, *China illustrata*, p. 228.

90. Kircher, *China illustrata*, p. 95, 97.

91. Kircher, *China illustrata*, p. 137.

92. Kircher, *China illustrata*, pp. 170-171.

93. Martino Martin, *Sinicae Historiae Decas Prima* (München, 1658).

94. 陳元靚（南宋，13 世紀），《事林廣記》，〈《事林廣記》出版說明〉，頁 1-4。

95. 張省卿，〈論十七世紀卜彌格鳳梨圖像籍鳳梨圖像在歐洲之流傳〉，《故宮 學術季刊》，第 28 卷第 1 期（臺北，2010.09），頁 79-140。

96. "Duo Rerum Principia"（〈 二 元 素 之 原 則 〉), in: Couplet, *Confucius Sinarum Philosophus*, pp. 42-43.

97. "Duo Rerum Principia"（〈 二 元 素 之 原 則 〉), in: Couplet, *Confucius Sinarum Philosophus*, pp. 42-43.

98. "Duo Rerum Principia"（〈二元素之原則〉）截圖 , in: *Couplet, Confucius Sinarum Philosophus*, pp. 42-43.

99. Grosse, "Frühe Rezeption chinesischer Schriftzeichen in Europa," from: https://cdn4. site-media.eu/images/document/549064/RezeptionchinesischerZeicheninEuropa5. pdf?t=1383286111.2393, (29.03.2020).

100. 方豪，《中西交通史》（臺北：中國文化大學出版部，1983 年），下冊， 頁 1047。

101. 陳方中，〈康熙與路易十四的文化交流 —— 以法國耶穌會士為中心〉，收入 馮明珠主編，《康熙大帝與太陽王路易十四特展：中法藝術文化的交會》 （臺北：國立故宮博物館，2011 年，頁 284-291），頁 286-287。

102. Hartmut Walravens, *China illustrata: Das europäische Chinaverständnis im Spiegel des 16. bis 18. Jahrhunderts* (Weinheim: VCH Verlagsgesellschaft mbH, 1987), p. 206； 方豪，《中西交通史》，下冊，頁 1046。

103. Walravens, *China illustrate: Das europäische Chinaverständnis im Spiegel des 16. bis 18. Jahrhunderts*, p. 69；黃渼婷，〈耶道的會遇：耶穌會早期來華傳教士柏應理 對道家 / 道教的文化詮釋〉，《世界漢學》，第 13 卷（北京：中國人民大 學出版社，2014 年 6 月，頁 56-63），頁 57。

104. Prosperi Intorcetta, Christiani Herdtrich, Francisci Rougemont and Philipp Couplet, eds. *Confucius Sinarum Philosophus* (Parisiis: Daniel Horthemels, 1687), pp. 38-54.

105. David E. Mungello, "Aus den Anfängen der Chinakunde in Europa 1687-1770," in Walravens, *China illustrata: Das europäische Chinaverständnis im Spiegel des 16. bis 18. Jahrhunderts*, p. 67.

106. Walravens, *China illustrata: Das europäische Chinaverständnis im Spiegel des 16. bis 18. Jahrhunderts*, p. 177.

107. Henri Bertin, Joseph-Marie Amiot, Gaubil, Prémare, Cibot, Poirot, Ko [Gao] and Yang, *Mémoires concernant l'histoire, les sciences, les arts, les moeurs, les usages, &c. des*

Chinois: Par les missionaries de Pékin. 1-15. (Paris: Nyon, 1776-1793).

108. Walravens, *China illustrata–Das europäische Chinaverständnis im Spiegel des 16. bis 18. Jahrhunderts*, pp. 172-173; Berliner Festpiele GmbH, ed. *Europa und die Kaiser von China 1240-1816* (Frankfurt am Main: Insel Verlag, 1985), p. 354.

109. Walravens, *China illustrata–Das europäische Chinaverständnis im Spiegel des 16. bis 18. Jahrhunderts*, pp. 171-173; Berliner Festpiele GmbH, ed. *Europa und die Kaiser von China 1240-1816*, p. 354.

110. Koch, *Baustilkunde–Das Standardwerk zur europäischen Baukunst von der Antik bis zur Gegenwart*, pp. 162-163, pp. 169-170.

111. Koch, *Baustilkunde–Das Standardwerk zur europäischen Baukunst von der Antik bis zur Gegenwart*, pp. 168-169.

112. Cooper, J. L., *Illustriertes Lexikon der traditionellen Symbole* (Wiesbaden: Drei-Lilien-Verlag, 1986), p. 220.

113. Spitzel, *De re literaria sinensium commentarius*, pp. 165-166.

114. Claudia von Collani, *P. Joachim Bouvet S. J. Sein Leben und Sein Werk* (Nettetal: Steyler Verlag, 1985), p. 169.

115. 賴瑞鎣，〈哥德式教堂的象徵意涵與跨時代效應〉，「第15屆文化交流史：宗教、理性與激情國際學術研討會」（臺北：輔仁大學歷史系暨研究所，2019年11月8日，獨立篇章，第七篇，28頁），頁9。

116. 張省卿，〈文藝復興人文風潮始祖——布魯內列斯基（Filippo Brunelleschi, 1377-1446）及典範傑作帕齊（Pazzi）禮拜堂〉，臺北：藝術貴族雜誌社，44期，頁113；Rudolf Wittkower, *Grundlagen der Architektur im Zeitalter des Humanismus* (München: Deutscher Taschenbuch Verlag GmbH & Co. KG, 1990), pp. 19-28.

117. Benjamin A. Elman, *A Cultural History of Modern Science in China* (London and Cambridge: Massachusetts: Harvard University Press, 2006), pp. 61-63; 曲相奎，《宋朝，被誤解的科技強國》（臺北：大是文化有限公司，2020年），頁270，頁274。

118. 程大約編，《程氏墨苑》，〈儒藏〉，卷五，下，頁1b。

119. Johannes Kepler, *Prodromus Dissertationum Cosmographicarum continens Mysterium Cosmographicum（…）*(Tübingen, 1596), Taf. III, p. 24; J. V. Field, *Kepler's Geometrical Cosmology* (London: Bloomsbury Academic, 1988), pp. 38-39; Horst Bredekamp, *Antikensehnsucht und Maschinenglauben–Die Geschichte der Kunstkammer und die Zukunft der Kunstgeschichte* (Berlin: Verlag Klaus Wagenbach, 1993), p. 41.

120. 哈爾曼（P. M. Harmann）著，池勝昌譯，《科學革命(*The Scientific Revolution*)》，

頁 16-17；Bredekamp, *Antikensehnsucht und Maschinenglauben–Die Geschichte der Kunstkammer und die Zukunft der Kunstgeschichte*, p. 41.

121. 哈爾曼（P. M. Harmann）著，池勝昌譯，《科學革命 (*The Scientific Revolution*)》，頁 11-18。

122. Bredekamp, *Antikensehnsucht und Maschinenglauben–Die Geschichte der Kunstkammer und die Zukunft der Kunstgeschichte*, p. 42; Gaspard Grollier de Serviére, *Recueil d'ouvrages curieux* (Lyon, 1719), Taf. III; Klaus Maurice, *Der drechselnde Souverän. Materialien zu einer fürstlichen Maschinenkunst* (Zürich: Verlag Ineichen, 1985), pp. 113-114.

123. Bredekamp, *Antikensehnsucht und Maschinenglauben–Die Geschichte der Kunstkammer und die Zukunft der Kunstgeschichte*, p. 42; Maurice, *Der drechselnde Souverän. Materialien zu einer fürstlichen Maschinenkunst*, p. 16; Martin Warnke, *Hofkünstler: Zur Vorgeschichte des modernen Künstlers* (Köln: DuMont, 1985), pp. 297-302.

124. Bredekamp, *Antikensehnsucht und Maschinenglauben–Die Geschichte der Kunstkammer und die Zukunft der Kunstgeschichte*, p. 42; Maurice, *Der drechselnde Souverän. Materialien zu einer fürstlichen Maschinenkunst*, p. 16.

125. 見康熙 50 年（西元 1711 年）6 月 19 日，如和素和王道化上呈康熙奏摺；見韓琦，〈白晉的《易經》研究和康熙時代的「西學中源」說〉，頁 190。

126. （德）朗宓榭 (Michael Lackner) 著，王碩豐譯，〈耶穌會索隱派〉，《國際漢學》，第 4 期（北京，2015 年），頁 72。

127. （德）朗宓榭 (Michael Lackner) 著，王碩豐譯，〈耶穌會索隱派〉，頁 72。

128. 黎子鵬編注，《清初耶穌會士白晉《易經》殘稿選注（*An Annotated Anthology of the Yijing Commentaries by the Early Qing Jesuit Joachim Bouvet*）》，頁 v。

129. 黎子鵬編注，《清初耶穌會士白晉《易經》殘稿選注（*An Annotated Anthology of the Yijing Commentaries by the Early Qing Jesuit Joachim Bouvet*）》，頁 vii。

第七章

1. see Hartmut Walravens, *China illustrata–Das europäische Chinaverständnis im Spiegel des 16. bis 18. Jahrhunderts* (Wolfenbüttel: Herzog August Bibliothek Wolfenbüttel Acta humaniora Verlagsgesellschaft, 1987), pp. 245-265; 伯德萊（Armelle Godeluck, Sylvaine Olive and Lauvence Liban）等，耿昇譯，《清宮洋畫家（*Peintres jésuites en Chine au XVIIIᵉ siècle*）》（廣州：廣州人民出版社，2016 年），頁 216-242。

2. Holz, "Characteristica universalis und *Yijing* in metaphysischer Perspektive," p. 116;

R. Wilhelm, *I Ging, Das Buch der Wandlungen* (Köln: Diederichs, 1960), p. 11.

3. R. Moritz, *Die Philosophie im alten China* (Berlin: Deutscher Verlag der Wissenschaften, 1990), p. 30.

4. 李約瑟（Joseph Needham），陳立夫主譯，《中國之科學與文明（*Science of Civilisation in China*）》（臺北：臺灣商務印書館，1980 年），冊 2，頁 507-566。

5. *Letter of Joachim Bouvet from China on Gottfried Wilhelm Leibniz (1701).* In: Franklin Perkins, *Leibniz and China: A Commerce of Light* (Cambridge: Cambridge UP, 2004), p. 117.

6. 郭彧、于天寶校對，〈前言〉，《邵雍全集（壹）皇極經世上》（上海：上海古籍出版社，2015 年），頁 6；（清）黃宗羲原本，黃百家纂輯，全祖望次定，〈宋元學案之百源學案〉，收入《邵雍全集（伍）邵雍資料彙編》（上海：上海古籍出版社，2015 年），頁 479-609；李申、郭彧編纂，《周易圖說總匯》（上海：華東師範大學出版社，2004 年），冊上，頁 355-767。

7. （宋）朱熹，《周易本義》，收入《欽定四庫全書‧經部‧易類》（清乾隆四十六年，1781 年，浙江大學圖書館古籍影印本），卷 1，〈伏羲六十四卦方位圖〉，頁 4b-5a，引用自：Internet Archive, https://archive.org/details/06070840.cn/page/n20/mode/2up, (27.04.2020)。「先天圖」並非指單一一張圖，主要是指其他學者依據邵雍理論，所衍生出的一套圖式類型。所謂「先天圖」，有一張、二張，或一系列圖。在邵雍原著中，並未見到圖像，較早圖像出現在北宋朱震《漢上易傳卦圖》之〈伏羲八卦圖〉與南宋朱熹《周易本義》〈伏羲六十四卦〉圖之中，參見李申著，《易圖考》（北京：北京大學出版社，2001），頁 206；郭彧、于天寶校對，〈前言〉，《邵雍全集（壹）皇極經世上》，頁 6；（清）黃宗羲原本，黃百家纂輯，全祖望次定，〈宋元學案之百源學案〉，收入《邵雍全集（伍）邵雍資料彙編》，頁 479-609；李申、郭彧編纂，《周易圖說總匯》，冊上，頁 355-767。

8. 李約瑟，《中國之科學與文明（*Science of Civilisation in China*）》，冊 2，頁 560-561。

9. 黎子鵬編注，《清初耶穌會士白晉《易經》殘稿選注（*An Annotated Anthology of the Yijing Commentaries by the Early Qing Jesuit Joachim Bouvet*）》（臺北：國立臺灣大學出版中心，2020 年），頁 IX；吳伯婭，〈耶穌會士白晉對《易經》的研究〉，《文化雜誌》，40/41 期（2000），頁 132-135；韓琦，〈白晉的《易經》研究和康熙時代的「西學中源」說〉，《漢學研究》，16 卷 1

期（1998.6），頁 191。

10. In "A diagram of *I Chang* hexagrams" ("Fuxi Sixty-four Hexagrams"，〈伏羲六十卦方位圖〉), from: *Letter of Joachim Bouvet from China on Gottfried Wilhelm Leibniz*. In: Franklin Perkins, *Leibniz and China: A Commerce of Light*, p. 117.

11. Paul Feigelfeld, "Chinese Whispers–die epistolarische Epistemologie des Gottfried Wilhelm Leibniz," in *Vision als Aufgabe: das Leibniz–Universum im 21. Jahrhundert*, eds. Martin Grötschel et al. (Berlin: Berlin-Brandenburgische Akademie der Wissenschaften, 2016), p. 268.

12. Danielle Elisseeff-Poisle, "Arcade Hoang, Bibliothekar des Königs, Ludwig XIV. und der Ferne Osten," In *Europa und die Kaiser von China*, ed. Berliner Festspiele GmbH (Frankfurt am Main: Berliner Festspiele GmbH, 1985), p. 97; 韓琦，〈易學與科學：康熙、耶穌會士白晉與《周易折中》的編纂〉，《自然辯證法研究》，2019 年 7 期，頁 62；周功鑫，〈法國路易十四時期中國風尚的興起與發展〉，收入馮明珠主編，《康熙大帝與太陽王路易十四特展：中法藝術文化的交會》（臺北：國立故宮博物院，2011 年），頁 257；馮作明，《清康乾兩帝與天主教傳教史》（臺中：光啟社出版社，1970 年），頁 17；Catherine Jami, *The Emperor's New Mathematics: Western Learning and Imperial Authority During the Kangxi Reign (1662-1722)* (Oxford: Oxford University Press, 2012), pp. 107-112.

13. Feigelfeld, "Chinese Whispers–die epistolarische Epistemologie des Gottfried Wilhelm Leibniz," p. 269.

14. Elisseeff-Poisle, "Arcade Hoang, Bibliothekar des Königs, Ludwig XIV. und der Ferne Osten," p. 97; Claudia von Collani, *Jounal des voyages, Joachim Bouvet, S. J.* (Taipei: Ricci Institute, 2005), p. 36, p. 51；周功鑫，〈法國路易十四時期中國風尚的興起與發展〉，頁 259。

15. Elisseeff-Poisle, "Arcade Hoang, Bibliothekar des Königs, Ludwig XIV. und der Ferne Osten," p. 98.

16. Feigelfeld, "Chinese Whispers–die epistolarische Epistemologie des Gottfried Wilhelm Leibniz," p. 269.

17. von Collani, *Jounal des voyages, Joachim Bouvet, S. J.*, 36, 51；周功鑫，〈法國路易十四時期中國風尚的興起與發展〉，頁 259。

18. Elisseeff-Poisle, "Arcade Hoang, Bibliothekar des Königs. Ludwig XIV. und der Ferne Osten," pp. 97-98.

19. 傅聖澤（Jean-François Foucquet），《曆法問答（Lifa wenda; Dialogue on

astronomical methods）》，館藏於 British Library，檔案編號 OC Add 16634；
Jami, *The Emperor's New Mathematics: Western Learning and Imperial Authority During the Kangxi Reign (1662-1722)*, p. 395;《曆法問答》書名亦被譯為 *Questions and Answers in Calendrical Astronomy* (1716)， 見 Luís Saraiva, ed. *Europe and China: Science and the Arts in the 17th and 18th Centuries* (Singapore, London: World Scientific, 2012), 223；見傅聖澤撰，橋本敬造編著，《稿本傅聖澤撰曆法問答》（吹田市：關西大學出版部，2011 年），關西大學東西學術研究所資料集刊三十二，頁 36，52a。

20. 清康熙 52 年 9 月 20 日（西元 1713 年 11 月 7 日），頒予胤祉（皇三子和碩誠親王）與胤祿（皇十六子）聖旨：「爾等率領何國宗、梅穀成、魏廷珍、王蘭生、方苞等編纂朕御制曆法、律呂、算法諸書，並製樂器，著在暢春園奏事東門內蒙養齋開局。欽此。」見（清）王蘭生，《交河集》，收入《清代詩文集彙編》（上海：上海古籍出版社，2010 年），冊 247，卷 1，〈恩榮備載〉，頁 467-468。

21. 清史館（中華民國北京政府設置）纂修 (1914-1927)，《清史稿》，〈蒙養齋〉：「聖祖大縱神明，多能藝事，貫通中、西曆算之學，一時鴻碩，蔚成專家，國史躋之儒林之列。測繪地圖，鑄造槍砲，始仿西法。凡有一技之能者，往往招直蒙養齋。」見國史館清史稿校註編纂小組編纂，《清史稿校註》（新北：國史館，1990 年），冊 15，卷 590，頁 11529。

22. 韓琦，〈易學與科學：康熙、耶穌會士白晉與《周易折中》的編纂〉，頁62。

23. 韓琦，〈易學與科學：康熙、耶穌會士白晉與《周易折中》的編纂〉，頁62；劉鈍，〈《數理精蘊》中《幾何原本》的底本問題〉，《中國科技史料》，1991 年 3 期，頁 88-96。

24. J. C. Gatty, *Voiage de Siam du Père Bouvet* (Leiden: Brill, 1963), LXXII; 柯蘭霓（Claudia von Collani）著，李岩譯，《耶穌會士白晉的生平與著作（*P. Joachim Bouvet S.J. Sein Leben und Sein Werk*）》（鄭州：大象出版社，2009 年），頁26-27。

25. 柯蘭霓，《耶穌會士白晉的生平與著作（*P. Joachim Bouvet S.J. Sein Leben und Sein Werk*）》，頁 27。

26. Joachim Bouvet, *Portrait historique de l'Empereur de la Chine* (Paris: Chez ESTIENNE Michallet premier Imprimeur du Roy, 1697).

27. see Rita Widmaier, ed. *Leibniz korrespondiert mit China: der Briefwechsel mit den Jesuitenmissionaren (1689-1714)* (Frankfurt am Main: V. Klostermann, 1990).

28. 徐宗澤，《明清間耶穌會士譯著提要》（上海：中華書局，1949 年），頁 132。

29. 白晉手稿收藏於羅馬耶穌會檔案館（Archivum Historicum Societatis Iesu）、梵蒂岡宗座圖書館（Bibliotheca Apostolica Vaticana）、巴黎耶穌會檔案館等地。

30. See also Gottfriend Wilhelm Leibniz, *Novissima Sinica historiam nostri temporis illustratura,* …(Hannover, 1699, Secunda Editio).

31. Feigelfeld, "Chinese Whispers–die epistolarische Epistemologie des Gottfried Wilhelm Leibniz," p. 269.

32. 柯蘭霓，《耶穌會士白晉的生平與著作（*P. Joachim Bouvet S.J. Sein Leben und Sein Werk*）》，頁 35；李文潮、H. 波塞爾（Hans Poser）編，李文潮等譯，《萊布尼茨與中國──《中國近事》發表 300 周年國際學術討論會論文集（*Das Neueste Über China–G. W. Leibnizens Novissima Sinica von 1697–Internationales Symposium, Berlin, 4. bis 7. Oktober 1997*）》（北京：科學出版社，2002 年），頁 3。

33. Otto Franke, "Leibniz und China," *Zeitschrift und der Deutschen Morgenländischen Gesellschaft,* N. F. 7 (1928): 163.

34. Henri Bernard, "Comment Leibniz découvrit le Livre des Mutation," *BUA,* sér. III. t. 5, no 2 (1944): 436.

35. Hans J. Zacher, *Die Hauptschriften zur Dyadik von G. W. Leibniz* (Frankfurt am Main: Vittorio Klostermann, 1973), p. 116.

36. Gottfried Wilhelm Leibniz, in: Rita Widmaier, ed. *Der Briefwechsel mit den Jesuiten in China (1689-1714)* (Hamberg: Felix Meiner Verlag, 2006), p. 274.

37. Feigelfeld, "Chinese Whispers–die epistolarische Epistemologie des Gottfried Wilhelm Leibniz," p. 269.

38. Gottfried Wilhelm Leibniz, in: Widmaier, ed. *Der Briefwechsel mit den Jesuiten in China (1689-1714),* pp. 278-280.

39. Gottfried Wilhelm Leibniz, in: Widmaier, ed. *Der Briefwechsel mit den Jesuiten in China (1689-1714),* p. 304.

40. Donald Lach, "Leibniz and China," *Journal of the history of Ideas* 6 (1945): 444.

41. 萊布尼茨（Gottfried Wilhelm Leibniz）著，李文潮譯註，〈論單純使用 0 與 1 的二進制算術 —— 兼論二進制用途及伏羲所使用的古代中國符號的意義〉，《中國科技史料》，2002 年 1 期，頁 54。

42. 萊布尼茨著，李文潮譯註，〈論單純使用 0 與 1 的二進制算術 —— 兼論二進制用途及伏羲所使用的古代中國符號的意義〉，頁 54。

43. Gottfried Wilhelm Leibniz, in: Widmaier, ed. *Der Briefwechsel mit den Jesuiten in China (1689-1714)*, p. 304.

44. Gottfried Wilhelm Leibniz, in: Widmaier, ed. *Der Briefwechsel mit den Jesuiten in China (1689-1714)*, p. 306, p. 316.

45. 柯蘭霓，《耶穌會士白晉的生平與著作（*P. Joachim Bouvet S.J. Sein Leben und Sein Werk*）》，頁 39-40。

46. 李約瑟，《中國之科學與文明（*Science of Civilisation in China*）》，冊 2，頁 560。

47. 李約瑟，《中國之科學與文明（*Science of Civilisation in China*）》，冊 2，頁 560。

48. Feigelfeld, "Chinese Whispers–die epistolarische Epistemologie des Gottfried Wilhelm Leibniz," p. 269.

49. Gottfried Wilhelm Leibniz, in: Widmaier, ed. *Der Briefwechsel mit den Jesuiten in China (1689-1714)*, pp. 333-335.

50. Bibliothèque Nationale, Paris, Manuscrit, nouvelle acquisition française, 17240, f00 1 翻譯見柯蘭霓，《耶穌會士白晉的生平與著作（*P. Joachim Bouvet S.J. Sein Leben und Sein Werk*）》，頁 40。

51. Ludovici Dutens, *G. G. Leibnitii Opera Omnia IV* (Genevae: Apud Fratres de Tournes, 1768), pp. 165-168; 柯蘭霓，《耶穌會士白晉的生平與著作（*P. Joachim Bouvet S.J. Sein Leben und Sein Werk*）》，頁 40-41。

52. Zacher, *Die Hauptschriften zur Dyadik von G. W. Leibniz*, p. 116.

53. 李約瑟，《中國之科學與文明（*Science of Civilisation in China*）》，冊 2，頁 519-542。

54. Chung-Ying Cheng, "Leibniz's Notion of a Universal Characteristic and Symbolic Realism in the Yijing," in *Das Neueste über China: G. W. Leibnizens Novissima von 1697*, eds. Wenchao Li and Hans Poser (Stuttgart: Franz Steiner Verlag, 2000), p. 148.

55. Hans Heinz Holz, "Characteristica universalis und *Yijing* in metaphysischer Perspektive," in *Das Neueste* über China: G.W. Leibnizens Novissima von 1697, eds. Wenchao Li and Hans Poser (Stuttgart: Franz Steiner Verlag, 2000), p. 109.

56. 李約瑟，《中國之科學與文明（*Science of Civilisation in China*）》，冊 2，頁 562-563。

57. Holz, "Characteristica universalis und *Yijing* in metaphysischer Perspektive," p. 109.

58. Holz, "Characteristica universalis und *Yijing* in metaphysischer Perspektive," pp. 106-

107.

59. Holz, "Characteristica universalis und *Yijing* in metaphysischer Perspektive," p. 107.

60. 李約瑟，《中國之科學與文明（*Science of Civilisation in China*）》，冊 2，頁 561。

61. 李約瑟，《中國之科學與文明（*Science of Civilisation in China*）》，冊 2，頁 562。

62. 李約瑟，《中國之科學與文明（*Science of Civilisation in China*）》，冊 2，頁 564。

63. 李約瑟，《中國之科學與文明（*Science of Civilisation in China*）》，冊 2，頁 563。

64. 施忠連，〈萊布尼茨的二進制與邵雍的先天圖〉，收入李文潮、H. 波塞爾（Hans Poser）編，《萊布尼茨與中國——《中國近事》發表 300 周年國際學術討論會論文集（*Das Neueste Über China–G. W. Leibnizens Novissima Sinica von 1697–Internationales Symposium, Berlin, 4. bis 7. Oktober 1997*）》（北京：科學出版社，2002 年），頁 148；Holz, "Characteristica universalis und *Yijing* in metaphysischer Perspektive," p. 109.

65. Holz, "Characteristica universalis und *Yijing* in metaphysischer Perspektive," p. 113.

66. Holz, "Characteristica universalis und *Yijing* in metaphysischer Perspektive," pp. 113-114.

67. Holz, "Characteristica universalis und *Yijing* in metaphysischer Perspektive," p. 113.

68. Holz, "Characteristica universalis und *Yijing* in metaphysischer Perspektive," p. 114.

69. Holz, "Characteristica universalis und *Yijing* in metaphysischer Perspektive," p. 116.

70. G.W. Leibniz, *Dissertatio de arte combinatoria* (Lipsiæ: Joh. Simon. Fickium et Joh. Polycarp. Seuboldum, 1666), A VI, I, 165ff; Holz, "Characteristica universalis und *Yijing* in metaphysischer Perspektive," p. 110.

71. F. Schmidt, ed. *Leibniz, Fragmente zur Logik* (Berlin: Akademie Verlag, 1960), p. 49, p. 59; Holz, "Characteristica universalis und *Yijing* in metaphysischer Perspektive," p. 110.

72. 柯蘭霓，《耶穌會士白晉的生平與著作（*P. Joachim Bouvet S.J. Sein Leben und Sein Werk*）》，頁 35；胡陽、李長鐸，《萊布尼茨：二進位與伏羲八卦圖考》（上海：上海人民出版社，2006 年），頁 62-63。

73. 胡陽、李長鐸，《萊布尼茨：二進位與伏羲八卦圖考》，頁 61-64。

74. Gottlieb Spitzel, *De re literaria sinensium commentarium* (Lugduni. Batavorum: Petrus Hackius, 1660), pp. 56-57.

75. Holz, "Characteristica universalis und *Yijing* in metaphysischer Perspektive," p. 110.

76. Horst Bredekamp, *Leibniz und die Revolution der Gartenkunst–Herrenhausen, Versailles und die Philosophie der Blätter* (Berlin: Verlag Klaus Wagenbach, 2012), p. 84.

77. Rudolf Wittkower, *Grundlagen der Architektur im Zeitalter des Humanismus* (München: Deutscher Taschenbuch Verlag GmbH & Co. KG, 1990), pp. 26-27, fig. 9, fig. 14, fig. 26.

78. Gottfried Wilhelm Leibniz, *Kleine Schriften zur Metaphysik* (Darmstadt u. Frankfurt a. M.: Insel-Verlag, 1965), pp. 415-416.

79. Holz, "Characteristica universalis und *Yijing* in metaphysischer Perspektive," p. 120.

80. Bredekamp, *Leibniz und die Revolution der Gartenkunst–Herrenhausen, Versailles und die Philosophie der Blätter*, pp. 92-93; Hubertus Busche, *Leibniz' Weg ins perspektivische Universum. Eine Harmonie im Zeitalter der Berechnung* (Hamburg: Meiner Verlag, 1997), pp. 58-59.

81. Horst Bredekamp, *Die Fenster der Monade–Gottfried Wilhelm Leibniz' Theater der Natur und Kunst* (Berlin: Akademie Verlag GmbH, 2004), pp. 17-19.

82. Holz, "Characteristica universalis und *Yijing* in metaphysischer Perspektive," p. 121.

83. （清）惠棟，《周易述》，收入《欽定四庫全書·經部·易類》（清乾隆四十三年，1778 年，浙江大學圖書館古籍影印本），卷 17，〈繫辭下傳〉，頁 2b，引用自：Internet Archive, https://archive.org/details/06064558.cn/page/n76/model/1up, (07.09.2021).

84. Holz, "Characteristica universalis und *Yijing* in metaphysischer Perspektive," p. 121.

85. Gottfried Wilhelm Leibniz, "Brief an Rudolph August, Herzog zu Braunschweig und Lüneburg, sog. Neujahrsbrief, 12. Januar 1697, Briefseite, GWLB: LBR II 15, BI. 19v. Binärcode." In: LeibnizCentral, Gottfried Wilhelm Leibniz Bibliothek, Niedersächsische Landesbibliothek, Hannover, http://dokumente.leibnizcentral.de/index.php?id=54, (25.02.2021).

86. Leibniz, "Brief an Rudolph August, Herzog zu Braunschweig und Lüneburg, sog. Neujahrsbrief, 12. Januar 1697, Briefseite, GWLB: LBR II 15, BI. 19v. Binärcode."

87. Leibniz, "Brief an Rudolph August, Herzog zu Braunschweig und Lüneburg, sog. Neujahrsbrief, 12. Januar 1697, Briefseite, GWLB: LBR II 15, BI. 19v. Binärcode."

88. Leibniz, "Brief an Rudolph August, Herzog zu Braunschweig und Lüneburg, sog. Neujahrsbrief, 12. Januar 1697, Briefseite, GWLB: LBR II 15, BI. 19v. Binärcode."

89. Holz, "Characteristica universalis und *Yijing* in metaphysischer Perspektive," p. 122.

90. Gottfried Wilhelm Leibniz, in Caspar Jacob Huth, ed. *Vorschlag einer Münze,*

die das Geheimnis der Schöpfung aus Nichts nach seiner Dyadik vorbildete in einem Neujahrsschreiben an Herzog Rudolph August zu Braunschweig Lüneburg Wolfenbüttel; Kleinere philosophische Schriften (Jena: Mayer, 1740), p. 93.

91. Leibniz, in Caspar Jacob Huth, ed. *Vorschlag einer Münze, die das Geheimnis der Schöpfung aus Nichts nach seiner Dyadik vorbildete in einem Neujahrsschreiben an Herzog Rudolph August zu Braunschweig Lüneburg Wolfenbüttel; Kleinere philosophische Schriften*, p. 93.

92. Leibniz, in Caspar Jacob Huth, ed. *Vorschlag einer Münze, die das Geheimnis der Schöpfung aus Nichts nach seiner Dyadik vorbildete in einem Neujahrsschreiben an Herzog Rudolph August zu Braunschweig Lüneburg Wolfenbüttel; Kleinere philosophische Schriften*, p. 93.

93. Leibniz, in Caspar Jacob Huth, ed. *Vorschlag einer Münze, die das Geheimnis der Schöpfung aus Nichts nach seiner Dyadik vorbildete in einem Neujahrsschreiben an Herzog Rudolph August zu Braunschweig Lüneburg Wolfenbüttel; Kleinere philosophische Schriften*, pp. 92-93.

94. Holz, "Characteristica universalis und *Yijing* in metaphysischer Perspektive," p. 123.

95. 柯蘭霓，《耶穌會士白晉的生平與著作（*P. Joachim Bouvet S.J. Sein Leben und Sein Werk*）》，頁 41-42。

96. Franke, "Leibniz und China," p. 164.

97. 柯蘭霓，《耶穌會士白晉的生平與著作（*P. Joachim Bouvet S.J. Sein Leben und Sein Werk*）》，頁 44。

98. G. W. Leibniz, "Explication de l'arithmétique binaire, qui se sert des seuls caractères 0 et 1 avec des remarques sur son utilité et sur ce qu'elle donne le sens des anciennes figures chinoises de Fohy," in *Histoire de l'Academie Royale des Sciences: Mémoires de mathématique et de physique de l'Académie royale des sciences, Année 1703*《1703 年皇家科學院年鑑》(Paris: Académie royale des science, 1705), pp. 85-89.

99. Leibniz, "Explication de l'arithmétique binaire, qui se sert des seuls caractères 0 et 1 avec des remarques sur son utilité et sur ce qu'elle donne le sens des anciennes figures chinoises de Fohy," pp. 85-87.

100. 施忠連，〈萊布尼茨的二進制與邵雍的先天圖〉，頁 145-147。

101. 施忠連，〈萊布尼茨的二進制與邵雍的先天圖〉，頁 148。

102. 萊布尼茨著，李文潮譯註，〈論單純使用 0 與 1 的二進制算術 —— 兼論二進制用途及伏羲所使用的古代中國符號的意義〉，頁 54；胡陽、李長鐸，《萊布尼茨：二進位與伏羲八卦圖考》，頁 62-63。

103. Leibniz, "Brief an Rudolph August, Herzog zu Braunschweig und Lüneburg, sog. Neujahrsbrief, 12. Januar 1697, Briefseite, GWLB: LBR II 15, Bl. 19v. Binärcode."

104. 托馬斯・德・帕多瓦（Thomas de Padova），盛世同譯，《萊布尼茨、牛頓與發明時間（*Leibniz, Newton und die Erfindung der Zeit*）》（北京：社會科學文獻出版社，2019 年），頁 259。

105. 托馬斯・德・帕多瓦，《萊布尼茨、牛頓與發明時間（*Leibniz, Newton und die Erfindung der Zeit*）》，頁 261-263。

106. E. St. "Machina Arithmeticae Dyadicae Numeros dyadicos machinam addere." Manuskriptseite, Gottfried Wilhelm Leibniz, vor 1676, GWLB: LH XLII, 5, Bl. 29r. In: LeibnizCentral, Gottfried Wilhelm Leibniz Bibliothek, Niedersächsische Landesbibliothek, Hannover, http://dokumente.leibnizcentral.de/index.php?id=91, (25.02.2021); 托馬斯・德・帕多瓦，《萊布尼茨、牛頓與發明時間（*Leibniz, Newton und die Erfindung der Zeit*）》，頁 157。

107. Sheng-Ching Chang, "Das Porträt von Johann Adam Schall von Bell in Athanasius Kirchers 'China illustrata'" (Hamburg: Magistra Artium der Universität Hamburg, 1994), pp. 22-24.

108. *Book of Wisdom*, 11:21, https://www.latin-is-simple.com/en/vocabulary/phrase/1332, (01.01.2021); Testament, Altes. Sprüche Salomons, 8, 30f: » Cum eo [=deo]eram, cuncta compinens. / Et delectabar per singulos dies, / Ludens coram eo omni tempore, / Ludens in orbe terrarium; / Et deliciae meae esse cum filiis hominum.«

109. Chang, "Das Porträt von Johann Adam Schall von Bell in Athanasius Kirchers 'China illustrata,'" pp. 22-23.

110.（宋）朱熹，《原本周易本義》，收入《欽定四庫全書・經部一・易類》（乾隆四十六年，1781，浙江大學圖書館古籍影印本），卷首，頁 9a，引用自中國哲學書電子化計劃：https://ctext.org/library.pl?if=gb&file=7039&page=27, (28.10.2021)；（宋）朱熹，《周易本義》（臺北：國立臺灣大學出版中心出版，2016 年），頁 20-21。

111. 王煜，〈漢代伏羲、女媧圖像研究〉，《考古》，2018 年 3 期，頁 111-112；張文艷，〈漢代伏羲女媧圖像研究〉（蘭州：西北師範大學美術學美術史碩士論文，2019 年），頁 27；代浩，〈規矩何謂：漢代墓葬美術中的伏羲女媧圖像譜系與靈魂信仰研究〉（上海：上海師範大學藝術理論碩士論文，2021 年），頁 31。

112. 劉克明，〈伏羲女媧手執矩規圖的科學價值〉，《黃石理工學院學報（人文社科版）》，2009 年 4 期，頁 12-15。

113. 《淮南子》成書時間約為漢景帝 (188 B.C.-141 B.C.) 末年至漢武帝 (156 B.C.-87 B.C.) 初年。宋代印刷術發明後，《淮南子》刻印本逐漸增多。北宋學者北宋學者蘇頌 (1020-1101) 根據當時流行的幾種版本，相互參校，確立了《淮南子》的一個校訂本。見馬慶洲，〈《淮南子》研究〉（北京：北京大學中國古代文學博士論文，2001 年），頁 5，頁 93。

114. （漢）劉安撰，（漢）許慎注，《淮南鴻烈解》，收入《四部叢刊初編本》（道光四年，1824，景上海涵芬樓藏景鈔北宋本），冊 4，卷 17，頁 4a，引用自中國哲學書電子計劃：https://ctext.org/library.pl?if=gb&file=77785&page=8, (28.10.2021)；《淮南子》成書於西漢時代西元前 139 年以前，本註腳採用「景上海涵芬樓藏景鈔北宋本」。

115. 參閱代浩，〈規矩何謂：漢代墓葬美術中的伏羲女媧圖像譜系與靈魂信仰研究〉；王煜，〈漢代伏羲、女媧圖像研究〉，頁 104-115；張文艷，〈漢代伏羲女媧圖像研究〉；劉克明，〈伏羲女媧手執矩規圖的科學價值〉，頁 12-18。

116. 劉克明，〈伏羲女媧手執矩規圖的科學價值〉，頁 13-14。

117. 柯蘭霓，《耶穌會士白晉的生平與著作（*P. Joachim Bouvet S.J. Sein Leben und Sein Werk*）》，頁 1，頁 12，頁 18，頁 21，頁 101-102。

118. 柯蘭霓，《耶穌會士白晉的生平與著作（*P. Joachim Bouvet S.J. Sein Leben und Sein Werk*）》，頁 1；韓琦，〈白晉的《易經》研究和康熙時代的「西學中源」說〉，頁 189。

119. 黎子鵬編注，《清初耶穌會士白晉《易經》殘稿選注（*An Annotated Anthology of the Yijing Commentaries by the Early Qing Jesuit Joachim Bouvet*）》，頁 x。

120. 黎子鵬編注，《清初耶穌會士白晉《易經》殘稿選注（*An Annotated Anthology of the Yijing Commentaries by the Early Qing Jesuit Joachim Bouvet*）》，頁 vii-x，頁 4，頁 13。

121. Jonathan Sheehan and Dror Wahrman, *Invisible Hands: Self-Organization and the Eighteenth Century* (Chicago; London: University of Chicago Press, 2015), p. 11; 此段拉丁銘文英譯為 *One made everything out of nothing* 參見 Maria Rosa Antognazza, ed. *The Oxford Handbook of Leibniz* (Oxford: Oxford University Press, 2018), p. 243.

122. 萊布尼茲寫給 Braunschweig-Wolfenbüttel 公爵的信：Gottfried Wilhelm Leibniz, "Brief an den Herzog von Braunschweig-Wolfenbüttel, Rudolph August, 2. Januar 1697," https://www.hs-augsburg.de/~harsch/germanica/Chronologie/17Jh/Leibniz/lei_bina.html, (09.09.2020); Frank J. Swetz, "Leibniz, the Yijing, and the Religious

Conversion of the Chinese." *Mathematics Magazine* 76, no. 4 (2003): 281-282; Anton Glaser, *History of Binary and Other Nondecimal Numeration* (Pennsylvania State University, Tomash Publishers, 1981), p. 35.

123. Bredekamp, *Leibniz und die Revolution der Gartenkunst–Herrenhausen, Versailles und die Philosophie der Blätter*, pp. 66-67; Glaser, *History of Binary and Other Nondecimal Numeration*, p. 32.

124. Horst Bredekamp, "Kein Geist ohne Körper, kein Körper ohne Geist: Leibniz' begreifendes Sehen und die Sinnlichkeit der Appetition," in *Vision als Aufgabe: das Leibniz–Universum im 21. Jahrhundert*, ed. Martin Grötschel u. a. (Berlin: die Berlin-Brandenburgische Akademie der Wissenschaften, 2016), p. 68.

125. Holz, "Characteristica universalis und *Yijing* in metaphysischer Perspektive," pp. 114-116.

126. Gottfried Wilhelm Leibniz, *La Monadologie* (Paris: Imprimerie et Librairie Classiques–Maison Jules Delain et Fils–Delalin Frères Successeurs–56, Rue des Écoles, 1714), § 61.

127. Leibniz, *La Monadologie*, § 61.

128. 傅佩榮，《易經解讀》（新北市：立緒文化事業有限公司，2012 年），頁 455-476。

129. （宋）胡瑗，《周易口義‧繫辭上》，收入《摛澡堂四庫全書薈要》（乾隆四十三年，1778，浙江大學圖書館影印古籍版本），頁 112-113a，引用自：Internet Archive, https://archive.org/details/06075145.cn/page/n224/mode/2up, (27.04.2020). 參閱吳怡，《新譯易經繫辭傳解義》（臺北：三民書局，2011 年），頁 107-108；傅佩榮，《易經解讀》，頁 474-475。

130. 李約瑟（Joseph Needham），陳立夫主譯，《中國之科學與文明（*Science of Civilisation in China*）》（臺北：臺灣商務印書館，1980 年），冊 3，頁 240-242。

131. 中國宋明時期形成的理學，以易經的觀念為基礎，將世界解釋為整個有機體；見李約瑟，《中國之科學與文明（*Science of Civilisation in China*）》，冊 3，頁 190。

132. Gottfried Wilhelm Leibniz, "Du sentiment des Chinois sur Dieu," in *Viri Illustris Godefridi Guil. Leibnitii Epistolae Ad Diversos, Theologici, Iuridici, Medici, Philosophici, Mathematici, Historici Et Philologici Argument ... 2 vols,* ed. Christian Kortholt (Leipzig: Breitkopf, 1735), p. 447; 翻譯見李約瑟，《中國之科學與文明（*Science of Civilisation in China*）》，冊 3，頁 247。

133. Leibniz, *La Monadologie*, § 10-13.

134. Holz, "Characteristica universalis und *Yijing* in metaphysischer Perspektive," p. 121.

135. Josef König, "Das System von Leibniz," in *Vorträge und Aufsätze*, ed. Günther Patzig (Freiburg / Breisgau München: Alber-Broschur Philosophie, 1978), pp. 27-61.

136. Holz, "Characteristica universalis und *Yijing* in metaphysischer Perspektive," p. 122.

137. 李約瑟，《中國之科學與文明（*Science of Civilisation in China*）》，冊 2，頁 564-565。

138. See also Leibniz, *Novissima Sinica historiam nostri temporis illustratura*; 萊布尼茨（Gottfriend Wilhelm Leibniz）著，梅謙立、楊保筠譯，《中國近事──為了照亮我們這個時代的歷史（*Novissima Sinica historiam nostri temporis illustratura*）》（河南省鄭州市：大象出版社，2005 年）。

139. Walravens, *China illustrata–Das europäische Chinaverständnis im Spiegel des 16. bis 18. Jahrhunderts*, pp. 102-106.

140. Rudolf Franz Merkel, "Leibniz und China," in *Leibniz zu seinem 300. Geburtstag 1646-1946*, Nr. 8, ed. E. Hochstetter (Berlin: Walter de Gruyter GmbH, 1952), 1-3; Franke, "Leibniz und China," pp. 155-157.

141. Willy Richard Berg, *China–Blid und China–Mode im Europa der Aufklärung* (Köln und Wien: Böhlau Köln Verlag, 1990), p. 55.

142. Walravens, *China illustrata–Das europäische Chinaverständnis im Spiegel des 16. bis 18. Jahrhunderts*, pp. 102-106.

143. Berliner Festspiele GmbH, ed. *Europa und die Kaiser von China 1240-1816* (Frankfurt am Main: Insel Verlag, 1985), p. 359.

144. Berliner Festspiele GmbH, ed. *Europa und die Kaiser von China 1240-1816*, p. 359.

145. P. C. Reichardt (colligiret), *Historia vom Königreich China od. Sina als die Regenten von China, Religion, Benennungen unterschiedlicher Dinge und Zahlen Chinas...* (Berlin, 1748), Handschrift, from Staatsbibliothek Preuß. Kulturbesitz, Orientabt. (Ms. Diez. A. Oct. I.), Berlin.

146. Friedrich II. von Preußen, *Relation de Phiphihu, emissaire de l'empereur de la Chine en Europe, traduit du chinois* (Cologne: Pierre Marteau, 1760).

147. Friedrich II. von Preußen, *Relation de Phiphihu, emissaire de l'empereur de la Chine en Europe, traduit du chinois*; Walravens, *China illustrata–Das europäische Chinaverständnis im Spiegel des 16. bis 18. Jahrhunderts*, pp. 277-278.

148. Friedrich II. von Preußen, *Relation de Phiphihu, emissaire de la Chine en Europe, traduit du chinois*; Walravens, *China illustrata–Das europäische*

Chinaverständnis im Spiegel des 16. bis 18. Jahrhunderts, p. 278.

149. Friedrich II. von Preußen, *Relation de Phiphihu, emissaire de l'empereur de la Chine en Europe, traduit du chinois*; Walravens, *China illustrata–Das europäische Chinaverständnis im Spiegel des 16. bis 18. Jahrhunderts*, p. 278.

150. Walravens, *China illustrata–Das europäische Chinaverständnis im Spiegel des 16. bis 18. Jahrhunderts*, p. 278.

151. Holz, "Characteristica universalis und *Yijing* in metaphysischer Perspektive," p. 122.

152. Leibniz, in Caspar Jacob Huth, ed. *Vorschlag einer Münze, die das Geheimnis der Schöpfung aus Nichts nach seiner Dyadik vorbildete in einem Neujahrsschreiben an Herzog Rudolph August zu Braunschweig Lüneburg Wolfenbüttel; Kleinere philosophische Schriften*, p. 93.

153. Chang, "Das Porträt von Johann Adam Schall von Bell in Athanasius Kirchers 'China illustrata,'" pp. 22-25.

154. 托馬斯・德・帕多瓦，《萊布尼茨、牛頓與發明時間（*Leibniz, Newton und die Erfindung der Zeit*）》，頁 257-263；Tim Crane, *The Mechanical Mind: A Philosophical Introduction to Minds, Machines and Mental Representation* (London: Routledge, 2003), p. 114.

徵引書目

第一章

一、中、日文

1. 于倬雲，《紫禁城宮殿——建築和生活藝術》，香港：商務印書館有限公司，2002 年 9 月，初版。

2. 尹鈞科，《候仁之講北京》，北京：北京出版社，2003 年 9 月，初版。

3. 方豪，《中西交通史》，下冊，臺北：中國文化大學出版部，1983 年。

4. 方豪，《中國天主教史人物傳》，香港：香港公教真理學會出版，1970 年。

5. 王子林，《紫禁城風水》，香港：世界出版社，2005 年。

6. 王漪，《明清之際中學之西漸》，臺北：臺灣商務印書館，1987 年。

7. 王鎮華，〈華夏意象——中國建築的具體手法與內涵〉，收入郭繼生編，《美感與造形》，臺北：聯經出版事業股份有限公司，2004 年 11 月初版第 12 刷。

8. 史明正，《走向近代化的北京城——城市建設與社會變革》，北京：北京大學出版社，1995 年，初版。

9. 史建，《圖說中國建築史》，臺北，揚智文化事業股份有限公司，2003 年。

10. 布野修司編，アジア都市建築研究會執筆，《アジア都市建築史》，京都：昭和堂，2006 年第 2 刷。

11. 羽田正著，林詠純譯，《東印度公司與亞洲的海洋：跨國公司如何創造二百年歐亞整體史》，臺北：八旗文化出版社，2018 年。

12. 利奇溫（Adolf Reichwein）著，朱杰勤譯，《十八世紀中國與歐洲文化的接觸（*China und Europa: Geistige und Künstlerische Beziehungen im 18. Jahrhundert*）》，北京：商務印書館，1962 年。

13. 沈福偉，《中西文化交流史》，臺北：臺灣東華書局股份有限公司，1989 年。

14. 呂燕昭等，《嘉慶新修光緒重刊江寧府志》，臺北：成文，初版：清光緒六年刊本，1970 年再版，中國方志叢書，華中地方，第 128 號江蘇省，冊 7，卷 8，城垣。

15. 伯德萊（Michel Beurdeley）著，耿昇譯，《清宮洋畫家（*Peintres Jésuites en Chine au XVIIIe siècle*）》，廣州：廣東人民出版社，2016 年。

16. 李明著，郭強、龍雲、李偉譯，《中國近事報導》，北京：大象出版社，2004 年。

17. 建築科學研究院建築史編委會組織編寫，劉敦楨主編，《中國古代建築史》，北京：中國建築工業出版社，2004 年，第二版。

18. 侯仁之，《北京城市歷史地理》，北京：北京燕山出版，2000 年 5 月，初

版。

19. 侯仁之、鄧輝，《北京城的起源與變遷》，北京：中國書店出版社，2001年1月，初版。

20. 約翰・尼霍夫（Johan Nieuhof or Johannes Nieuhof）原著，包樂史（Leonard Blussé）、莊國土著，《〈荷使出訪中國記〉研究》，廈門：廈門大學出版社，1989年。

21. 修・歐納、約翰・苻萊明（Hugh Honour and John Fleming）著，謝佳娟等譯，《世界藝術史（*A World History of Art*）》，臺北縣新店市：木馬文化事業有限公司，2001年，5th ed。

22. 袁珂校注，《山海經校注》，臺北市：里仁書局，1982年。

23. 袁宣萍，《十七、十八世紀歐洲的中國風設計》，北京：文物出版社，2006年。

24. 許明龍，《歐洲十八世紀中國熱》，北京：外語教學與研究出版社，2007年。

25. 張省卿，〈文藝復興人文風潮始祖──布魯內列斯基及典藏傑作帕濟禮拜堂〉，《ARTIMA 藝術貴族──Taiwan art magazine》，第44期，臺北，1993年8月，頁103-113。

26. 張省卿，〈以日治官廳臺灣總督府（1912-1919）中軸佈置論東西建築交流〉，《輔仁歷史學報》，第19期，臺北縣新莊市：輔仁大學歷史學系印行，2007年7月，頁163-220。

27. 張省卿，〈從湯若望（Adam Schall von Bell）肖像畫論東西藝術文化交流〉，《故宮文物月刊》，卷15第1期，169號，臺北：國立故宮博物院，1997年4月，頁74-89。

28. 張國剛、吳莉葦，《啟蒙時代歐洲的中國觀一個歷史的巡禮與反思》，上海：上海古籍出版社，2006年。

29. 張錯，《中國風：貿易風動、千帆東來》，臺北：藝術家出版社，2014年。

30. 梁思成，《圖像中國建築史》，香港：三聯書局有限公司，2001年。

31. 梁思成，《梁思成全集・第五卷》，北京：中國建築工業出版社，2001年。

32. 郭湖生，《中華古都──中國古代城市史論文集》，臺北：空間出版社，2003在版。

33. 郭繼生編，《美感與造形》，臺北：聯經出版事業股份有限公司，2004年11月初版第12刷。

34. 陳志華，《外國造園藝術》，臺北：明文書局，1990年。

35. 賀業鉅，《中國古代城市規劃史》，北京：新華書店，2003年7月第三次印刷。

36. 馮明珠，〈堅持與容忍──檔案中所見康熙皇帝對中梵關係生變的因應〉，收入天主教輔仁大學歷史學系編，《中梵外交關係史國際學術研討會論文集》，臺北縣新莊市：輔仁大學歷史系，2002 年。

37. 馮明珠編，《康熙大帝與太陽王路易十四特展》，臺北：國立故宮博物院，2011。

38. 敦煌研究院主編，《敦煌石窟全集‧建築畫卷》，香港：商務印書館，2001年。

39. 赫德遜（G. F. Hudson）著，李申、王遵仲、張毅譯，《歐洲與中國》，臺北：臺灣書房出版有限公司，2010 年。

40. 董鑒泓，《中國城市建設發展史》，臺北：明文書局，1998 年再版。

41. 廣州市政廳編，周康燮主編，《廣州沿革史略》，香港：崇文書店印行，1924 年編寫，1972 年出版，廣東文獻專輯之三。

42. 趙廣超，《大紫禁城──王者的軸線》，香港：三聯書店有限公司，2005年 9 月，初版。

43. 潘谷西等合著，《中國古代建築》，新店：木馬文化，2003 年。

44. 潘谷西、郭胡生等編著，《中國建築史》，臺北：六合出版社，1999 年。

45. 蕭默編，中國藝術研究院《中國建築藝術史》編寫組編著，《中國建築藝術史（上冊、下冊）》，北京：文物出版社，1999 年。

46. 嚴建強，《十八世紀中國文化在西歐的傳播及其反應》，杭州：中國美術學院出版社，2002 年。

47. 顧裕祿，《中國天主教的過去和現在》，上海：上海社會科學院出版社，1989 年。

二、西文

1. Baltrušaitis, Jurgis. "Jardins et pays d'illusion." In: André Chastel, ed. *Aberrations: quatre essais sur la légende des formes, From "Collection Jeu Savant."* Paris: Olivier Perrin, 1957, pp. 99-131.

2. Benevolo, Leonardo. *Die Geschichte der Stadt.* Frankfurt and New York: Campus Verlag GmbH, 1983.

3. Berger, Willy Richard. *China-Bild und China-Mode im Europa der Aufklärung.* Köln und Wien: Böhlau Verlag, 1990.

4. Berliner Festspiele, ed. *Europa und die Kaiser von China.* Frankfurt am Main: Insel Verlag, 1985.

5. Blanke, Harald. "Die Entwicklungsgeschichte des Großen Gartens zu Dresden." In

Die Sächsische Schlösserverwaltung, ed. *Der Grosse Garten zu Dresden–Gartenkunst in vier Jahrhunderten.* Dresden: Michel Sandstein Verlag, 2001, pp. 21-33.

6. Börsch-Supan, Eva. "Landschaftsgarten und Chinoiserie." In: *China und Europa–Chinaverständnis und Chinamode im 17. und 18. Jahrhundert,* Berlin: Verwaltung der Staatlichen Schlösser und Gärten, 1973, pp. 100-107.

7. Bouvet, Joachim. *Portrait historique de l'empereur de la Chine.* Paris: chez Robert Pepie, 1697.

8. Bredekamp, Horst. *Sankt Peter in Rom und das Prinzip der produktiven Zerstörung.* Berlin: Verlag Klaus Wagenbach, 2000.

9. Chang, Sheng-Ching. *Das Porträt von Johann Adam Schall von Bell in Athanasius Kirchers "China illustrata."* Hamburg: Universität Hamburg, 1999.

10. Chang, Sheng-Ching. *Natur und Landschaft–Der Einfluss von Athanasius Kirchers » China Illustrata « auf die europäische Kunst.* Berlin: Dietrich Reimer Verlag GmbH, 2003.

11. Dapper, Olfert. *Gedenkwaerdig bedryf der Nederlandsche Oost-Indische Maetschappye, op de Kuste en in het Keizerrijk van Taising of Sina ... t'* Amsterdam: Jacob van Meurs, 1670.

12. Delfante, Charles. *Architekturgeschichte der Stadt–Von Babylon bis Brasilia.* Darmstadt: Primus Verlag, Wissenschaftliche Buchgesellschaft, 1999.

13. Du Halde, Jean Baptiste. *Ausführliche Beschreibung des chinesischen Reichs und der grossen Tartarey.* Rostock: Johann Christian Koppe, 1747-1756.

14. Fairbairn, Patrick. *The Imperial bible-dictionary, historical, biographical, geographical, and doctrinal....* London: Blackie, 1866.

15. Fiedeler, Frank. "Himmel, Erde, Kaiser. Die Ordnung der Opfer." In: Berliner Festspiele GmbH, ed. *Europa und die Kaiser von China.* Frankfurt am Main: Insel Verlag, 1985, pp. 62-71.

16. Findlen, Paula. "The Last Man Who Knew Everything ... or Did He?: Athanasius Kircher, S. H. (1602-80) and His World." In: Paula Findlen, ed. *Athanasius Kircher–The Last Man Who Knew Everything.* New York and London: Taylor & Francis Books, Inc. 2004, pp. 19-38.

17. Francesco, Zorzi. *De harmonia mundi totius.* Venezia 1525, p.C., Kap. 2.

18. Francisci, Erasmus. *Neu-polirter Geschicht, Kunst–und Sittenspiegel.* Nürnberg: Johann Andreas Endters, 1670.

19. Gruber, Alain, and Dominik Keller. "Chinoiserie–China als Utopie." In: *du–*

europäische Kunstzeitschrift. No.410, Zürich: Conzett & Huber AG, April 1975, pp. 17-54.

20. Hesse, Michael. *Stadtarchitektur–Fallbeispiele von der Antike bis zur Gegenwaart*. Köln: Deubner Verlag für Kunst, Theorie & Praxis GmbH & Co. KG, 2003.

21. Honour, Hugh. *Chinoiserie–The Vision of Cathay*. London: John Murray, 1961.

22. Humpert, Klaus, and Martin Schenk. *Entdeckung der mittelalterlichen Stadtplanung*. Düsseldorf: Konrad Theiss, 2001.

23. Humpert, Klaus. *Die verborgenen geometrischen Konstruktionen in den Bildern der Manesse-Liederhandschrift*. Freiburg i.Br., 2013.

24. Ides, Everard Isbrant. *Dreyjährige Reise nach China, von Moscau ab zu lande durch groß Ustiga, Siriania, Permia, Sibirien, Daour, und die grosse Tartarey;....* Franckfurt: Thomas Fritsch, 1707.

25. Institut De France (ed.), *Dictionnaire de L'Académie Française, Tôme Premier–A-H*. Paris: Institut De France, 1879.

26. Jarry, Madeleine. *Chinoiserie: Chinese Influence on European Decorative Art 17th and 18th Centuries*. New York: Vendome Press, 1993.

27. Jarry, Madeleine. *Chinoiserie: Chinese Influence on European Decorative Art, 17th and 18th Centuries*. New York: Vendome Press, 1981.

28. Jöchner, Cornelia. "Der Große Garten als » Festort« in der Dresdner Residenzlandschaft." In: Die Sächsische Schlösserverwaltung, ed. *Der Grosse Garten zu Dresden–Gartenkunst in vier Jahrhunderten*. Dresden: Michel Sandstein Verlag, 2001, pp. 73-88.

29. Jocobson, Dawn. *Chinoiserie*. London: Phaidon Press, 1993.

30. Jonas, Carsten. *Die Stadt und ihr Grundriss zu From und Geschichte der deutschen Stadt nach Entfestigung und Eisenbahnanschluss*. Tübingen, Berlin: Ernst Wasmuth Verlag, 2006.

31. Kalusok, Michaela. *Gartenkunst*. Köln: Du Mont Literatur und Kunst Verlag, 2003.

32. Kircher, Athanasius. *China monumentis qua sacris qua profanis, nec non variis naturae & artis spectaculis, aliarumque rerum memorabibium argumenntis illustrata, auspiciis Leopoldi primi, Romen. Imper. semper augusti munificentißimi mecaenatis. A solis ortu usque ad occasum laudabile nomen Domini, Abbr. China illustrata*. Amsterdam: Jan Jansson & Elizeus Weyerstraet, 1667.

33. Kluckert, Ehrenfried. "Barocke Stadtplanung." In Rolf Toman, ed. *Die Kunst des Barock–Architektur. Skulptur. Malerei*. Köln: Könemann Verlagsgesellschaft mbH,

1997, pp. 76-77.

34. Koch, Wilfried. *Baustil Kunde–Das Standardwerk zur europäischen Baukunst von der Antike bis zur Gegenwart, Güterslon.* München:Wissen Media Verlag GmbH, 2006.

35. Lach, Donald F. *Asia in the Making of Europe, Vol.II: "Century of Wonder," Book Three: "The Scholarly Disciplines."* Chicago and Londen: The University of Chicago Press, 1997.

36. Laspeyres, Paul. *Die Kirchen der Renaissance in Mittel-Italien.* W. Spemann, 1882.

37. Le Comte, Louis. *Nouveaux Mémoires sur l'état present de la Chine.* Paris: Anission, 1696.

38. Le Rouge, Georges Louis. *Les Jardins Anglo-Chinois.* Paris: Bibliothèque de France / Connaissance et Mémoires, 2004.

39. Ledderose, Lothar and Butz, Herbert, eds. *Palastmuseum Peking Schätze aus der Verbotenen Stadt.* Frankfurt am Main: Insel Verlag, 1985.

40. Ledderose, Lothar. "Chinese influence on European art–sixteenth to eighteenth centuries." In: Thomas H. C. Lee (ed.), *China and Europe–Images and Influences in the Sixteenth to Eighteenth Centuries.* Hong Kong: The Chinese University Press, 1991, pp. 221-249.

41. Leibniz, Gottfried Wilhelm. *Novissima Sinica.* Hannover, 1699.

42. Leinkauf, Thomas. *Mundus combinatus–Studien zur Struktur der barocken Universalwissenschaft am Beispiel Athanasius Kircher S J (1602-1680).* Berlin: Akademie–Verlag, 1993.

43. Lotz, Wolfgang. "Die ovalen Kirchenräume des Cinquecento." In *Römisches Jahrbuch für Kunstgeschichte*, Schroll, ed. Wien, München, 1955, Band 7, pp. 7-99.

44. Mader, Günter. *Geschichte der Gartenkunst–Streifzüge durch vier Jahrtausende.* Stuttgart: Eugen Ulmer KG, 2006.

45. Magalhães, Gabriel de. *Nouvelle relation de la Chine.* Paris: Claude Barbin, 1688.

46. Modrow, Bernd, ed. *Gespräche zur Gartenkunst und anderen Künsten.* Regensburg: Verlag Schnell & Steiner GmBH, 2004.

47. Montesquieu, Charles de Secondat (E. Forsthoff trans.). *Vom Geist der Gesetze.* Tübingen: UTB für Wissenschaft, 1992.

48. Nieuhof, Johan (Johannes Nieuhof). *Die Gesantschafft die Oost-Indischen Compagney in den Grossen Tartarischen Cham und nunmehr auch Sinischen Keyser.* Amsterdam: Jacob Mörs, 1666.

49. Pevsner, Nikolaus, Hugh Honour and John Fleming. *Lexikon der Weltarchitektur.*

徵引書目

München: Prestel-Verlag, 1992.

50. Pollio, Vitruvius. *Di Lucio Vitruuio Pollione De architectura libri dece*. Published by Luigi Pirovano, 1521.

51. Royet,Véronique. *Georges Louis Le Rouge–Les jardins anglo-chinois*. Paris: Bibliothèque nationale de France / Connaissance et Mémoires, 2004.

52. Serlio, Sebastiano. *Architettura di Sebastian Serlio, bolognese, in sei libri diuisa*, In Venetia: Per Combi, & La Nou, 1663.

53. Serlio, Sebastiano. *Tutte L'Opere D'Architettura et Prospetiva, Terzo Libro*. Venetia: 1544.

54. Siren, O. *China and Gardens of Europe of the 18th Century*. New York: The Ronald Press Company, 1950.

55. Stieglitz, C. L. *Gemählde von Gärten im Neuern Geschmack*. Leipzig, 1798.

56. Sulzer-Reichel, Martin. *Weltgeschichte–vom Homo sapiens bis heute*. Köln: monte von DuMont Buchverlag, 2001.

57. Teng, Ssu-yu. "Chinese Influence on The Western Examination System." *Harvard Journal of Asiatic Studies*, Vol.7, No.4 (Sep., 1943), pp. 267-312.

59. Toman, Rolf, ed. *Die Kunst des Barock–Architektur. Skulptur. Malerei*. Köln: Könemann Verlagsgesellschaft mbH, 1997.

59. Voltaire, François Marie Arouet. *Œuvres historiques*. éd. par R. Pomeau, Paris: Bibliothèque de la Pléiade, 1957.

60. von Coliani, Claudia. *Journal des voyages, Joachim Bouvet, S. J.* Taipei: Ricci Institute, 2005.

61. von Erlach, Johann Bernhard Fischer. *Entwurff Einer Historischen Architectur*. Wien: Sr. Kaiserl. Maj. Ober-Bau Inspectorn, 1721, Book 3.

62. von Erdberg, Eleanor. *Chinese Influence on European Garden Structures*. Cambridge: Harvard Univ. Press, 1936.

63. Wacker, Jörg. "Der Garten um das Chinesische Haus." In: Die Stiftung Schlösser und Gärten Potsdam-Sanssouci, ed. *Das Chinesische Haus im Park von Sanssouci*. Berlin: Verlag Dirk Nishen GmbH & Co KG, 1993, pp. 11-23.

64. Waldron, A. "The Great Wall Myth: Its Origins and Role in Modern China." In: *The Yale Journal of Criticism*. New Haven: Yale University, 1988, pp. 67-98, Vol. II, No. I,

65. Walravens, Hartmut. *China illustrata–Das europäische Chinaverständnis im Spiegel des 16. bis 18. Jahrhunderts*. Weinheim: Acta Humaniora, VCH Verlagsgesellschaft mbH, 1987.

66. Welich, Dirk and Anne Kleiner. *China in Schloss und Garten–Chinoise Architekturen und Innenräume.* Dresden: Sandstein Verlag Dresden und Staatliche Schlösser, Burgen und Gärten Sachsen, 2010.

67. Wittkower, Rudolf. *Grundlagen der Architektur im Zeitalter des Humanismus.* München: Deutscher Taschenbuch Verlag, 2nd ed., 1990.

68. Wong, George Ho Ching. *China's Oppositions to Western religion and science during the late Ming and early Ch'ing.* Washington: University of Washington, 1958.

69. Wu, Nelson, *Chinese and Indian Architecture.* London: Prentice Hall / Readers Union, 1963.

三、網路資料

1. Centre National de Ressources Textuelles et Lexicales (CNRTL), https://www.cnrtl.fr,(10.10.2015).

2. Kassel-Wilhelmshoehe, http://www.kassel-wilhelmshoehe.de, (15.10.2015).

3. Wikipedia, https://en.wikipedia.org, (15.10.2015). https://de.wikipedia.org, (15.10.2015).

4. Wikisource, https://fr.wikisource.org, (15.10.2015).

5. Youtube, https://youtu.be, (15.08.2019).

第二章

一、中文

1. 劉陽，《萬園之園 —— 園明園勝景今昔》，香港：三聯書店，2012 年。

2. 張省卿，《東方啟蒙西方 —— 十八世紀德國沃里茲（Wörlitz）自然風景園林之中國元素》，新北市：輔大書坊，2015 年。

3. 杜道明，《天地一園：中國園林》，臺北：知書房出版社，2015 年。

4. 杜順寶，《中國園林》，臺北：淑馨出版社，1988 年。

5. 樓慶西，《中國園林》，臺北：國家出版社，2006 年。

6. 汪榮祖著，鍾志恆譯，《追尋失落的圓明園（*A Paradise Lost: The Imperial Garden Yuanming Yuan*）》，臺北：麥田出版，2008 年，二版 5 刷。

7. 王威，《圓明園》，臺北：淑馨出版社，1992 年。

8. 耿劉同，《中國古代園林》，臺北：臺灣商務印書館股份有限公司，2000 年。

9. 陳楠，《圖解：大清帝國》，臺北：海鴿文化出版圖書有限公司，2014 年。

二、西文

1. Amiot, P. "Le frère Attiret au service de K'ien-long (1739-1768). Sa première biographie ècrite par le P. Amiot, rééditée avec notes explicatives et commentaires historiques par Henri Bernard, S.J." In *Bulletin Univ. l'Aurore*. III, 4. 1943.

2. Attiret, Jean Denis. (translated from the French, by Sir Harry Beaumont), *A Particular Account of the Emperor of China's gardens near Pekin: in a letter from F. Attiret, a French missionary, now employ'd by that Emperor to Paint the Apartments in those gardens, to his friend at Paris*. London: R. Dodsley, 1752.

3. Attiret, Jean Dennis. *Lettre du Père Attiret, peintre au service de l'empereur de la Chine, à M. D' Assaut, Pékin, le 1er novembre 1743, in F. Patouillet, ed. Lettres édifiantes et curieuses Concernant L'Asie, L'Afrique Et L'Amérique: Chine, vol.27*. Paris, 1749.

4. Berliner Festspiele GmbH, ed. *Europa und die Kaiser von China 1240-1816*. Frankfurt am Main: Insel Verlag, 1985.

5. Beurdeley, Cecile, Michel Berudeley, Trans Bullock, Michael. *Giuseppe Castiglione: A Jesuit Painter at the Court of the Chinese Emperors*. Rutland, Vt., and Tokyo: Charles E. Tuttle Co., 1971.

6. Butz, Herbert. "Gartendarstellungen in der chinesischen Bildkunst des 17. und 18. Jahrhunderts." In Thomas Weiss, ed. *Sir William Chambers und der Englisch-chinesische Garten in Europa*. Ostfildern-Ruit bei Stuttgart: Verlag Gerd Hatje, 1997.

7. Chamber, William. *Designs of Chinese building, Furnitures, Dresses, Machines and Utensils, engraved by the Best Hands, from the Original Drawn in China by Mr. Chambers, Architect Member of the Imperial Academy of Arts at Florence to which ins annexed, A Description of their Temple, Houses, Gardens etc*. London, 1757.

8. Chambers, William. *A Dissertation on Oriental Gardening; by Sir William Chambers, Kent: Comptroller General of his Majesty's Works*. London: W. Griffin, 1772.

9. Desroches, Jean Paul. "Yuanming Yuan–Die Welt als Garten." In Berliner Festspiele ed. *Europa und die Kaiser von China*. Frankfurt am Main: Insel Verlag, 1985.

10. Hennebo, Dieter and Alfred Hoffmann. *Geschichte der Deutschen Gartenkunst–Band III, Der Landschaftsgarten*. Hamburg: Broschek Verlag, 1963.

11. Dodsley, Robert, James Dodsley. *Fugitive Pieces, on Various Subjects*. London: R. and J. Dodsley, 1761.

12. Vernarel, J., ed. *Lettres édifiantes et curieuses écrites des missions étrangères. (Nouvelle édition, ornée de cinquante belles gravures.) Mémoires de la Chine. Tome Douzi*ème. Lyon: J. Vernarel Ét'. Cabin et C.ᶜ, 1819.

13. Le Rouge, Georges Louis. *Les Jardins Anglo-Chinois à la Mode*. Paris: Bibliothèque de France/ Connaissances et Mémoires, 2004 (1774, original).

14. Le Rouge, Georges Louis. *Les Jardins Anglo-Chinois à la Mode*. Paris, 1786.

15. Phillip, Martin & Johann Veith, ed. *Der Neue Welt-Bott mit allerhand nachrichten deren Missionarien Soc. Iesu*. Augsburg & Graz: In Verlag Philips, Martins, und Joh. Veith seel. Erben Buchhändlern, 1758, Vol. 34, Nr. 679.

16. Rambach, Pierre, Susanne Rambach. *Gardens of Longevity in China and Japan. The Art of the Stone Raisers*. New York: Rizzoli, 1987.

17. von Butlar, Adrian. *Der Landschaftsgarten*. München: Wilhelm Heyne Verlag, 1980.

18. Walravens, Hartmut. *China illustrata–Das europäische Chinaverständnis im Spiegel des 16. bis 18. Jahrhunderts*. Weinheim: Acta Humaniora, VCH Verlagsgesellschaft mbH, 1987.

第三章

一、中文

1. 張省卿，《東方啟蒙西方──十八世紀德國沃里茲（Wörlitz）自然風景園林之中國元素》，新北市：輔大書坊，2015 年。

2. 張燁，《洋風姑蘇版研究》，北京：文物出版社，2012 年。

二、西文

1. Attiret, Jean Denis (translated from the French, by Sir Harry Beaumont). *A Particular Account of the Emperor of China's gardens near Pekin: in a letter from F. Attiret, a French missionary, now employ'd by that Emperor to Paint the Apartments in those gardens, to his friend at Paris*. London: R. Dodsley, 1752.

2. Berliner Festspiele GmbH, ed. *Europa und die Kaiser von China 1240-1816*. Frankfurt Am Main: Insel, 1985.

3. Burger, Alfons. *Kleine Geschichte der Gartenkunst*. Stuttgart: Eugen Ulmer GmbH & Co, 2004.

4. Chambers, William. *A Dissertation on Oriental Gardening; by Sir William Chambers, Kent: Comptroller General of his Majesty's Works*. London: W. Griffin, 1772.

5. Dehio, Ludwig. *Friedrich-Wilhelm IV. von Preußen. Ein Baukünstler der Romantik*. München, Berlin: 1961.

6. Eberstein, Bernd. *Preußen und China–Eine Geschichte schwieriger Beziehungen*. Berlin: Duncker & Humbolt GmbH, 2007.

7. Kadatz, Hans-Joachim. *Friedrich Wilhelm von Erdmannsdorff 1736-1800–Wegbereiter des deutschen Frühklassizismus in Anhalt-Dessau.* Berlin: VEB Verlag für Bauwesen, 1986.

8. Koppelkamm, Stefan. *Exotische Welten–europäische Phantasien. Exotische Architekturen im 18. und 19. Jahrhundert.* Berlin: Wilhelm Ernst & Sohn, 1987.

9. Krause, Arno. *Das Chinesische Teehaus im Park Sanssouci.* Potsdam: Staatl. Schlösser u. Gärten, Generaldirektion, 1968.

10. Lindemann, Gottfried, and Hermann Boekhoff, *Lexikon der Kunststile, Band 2: vom Barock bis zur Pop-art.* Reinbek bei Hamburg: Rowohlt Taschenbuch Verlag GmbH, 1988.

11. Maier-Solgk, Frank, and Andreas Greuter, *Landschaftsgärten in Deutschland.* Stuttgart: Deutsche Verlags-Anstalt, 1997.

12. Manger, Heinrich Ludwig. *Baugeschichte von Potsdam, besonders unter der Regierung König Friedrichs des Zweiten, Band II.* Berlin, Stettin 1789/90, Repr., Leipzig 1987.

13. Prussian Palaces and Gardens Foundation Berlin–Brandenburg (SPSG) (ed.). *Prussian Gardens in Europe–300 Years of Garden History.* Leipzig: die Seemann Henschel GmbH & Co. KG, 2007.

14. Ring, Viktor. *Asiatische Handlungscompagnien Friedrichs des Großen. Ein Beitrag zur Geschichte des preußischen Seehandels und Aktienwesens.* Berlin: Heymann, 1890.

15. Schneider, Louis. "Das Chinesische Haus." In: *Mitteilungen des Vereins für die Geschichte Potsdams*, Neue Folge I. Teil, Nr. 211, Potsdam 1875, pp. 92-10.

16. Schweizer, Stefan, and Sacha Winter, eds. *Gartenkunst in Deutschland–Von der Frühen Neuzeit bis zur Gegenwart.* Regensburg: Verlag Schnell & Steiner GmbH, 2012.

17. Sello, Georg. *Potsdam und Sanssouci, Forschungen und Quellen zur Geschichte von Burg, Stadt und Park.* Breslau: S. Schottlaender, 1888.

18. Siedler, Ed. Jobst. *Die Gärten und Gartenarchitekturen Friedrich des Großen.* Berlin: Ernst Verlag, 1911.

19. Stiftung Schlösser und Gärten Potsdam-Sanssouci, ed. *Das Chinesische Haus im Park von Sanssouci.* Berlin: Verlag Dirk Nishen GmbH & Co KG, 1993.

20. von Buttlar, Adrian. *Der Landschaftsgarten.* München: Wilhelm Heyne Verlag, 1980.

21. Wang, Cheng-hua. "Whither Art History? A Global Perspective on Eighteenth-Century Chinese Art and Visual Culture." *The Art Bulletin,* 96:4 (2014):379-394.

22. Wappenschmidt, Friederike. *Chinesische Tapeten für Europa–Vom Rollbild zur Bildtapete.* Berlin: Deutscher Verlag für Kunstwissenschaft, 1989.

23. Welich, Dirk (ed.). *China in Schloss und Garten–Chinoise Architekturen und Innenräume*. Dresden: Sandstein Verlag Dresden und Staatliche Schlösser, Burgen und Gärten Sachsen, 2010.

三、網路資料

1. Wikipedia, https://de.wikipedia.org, (08.05.2015).

第四章

一、中、日文

1. Chabrié, Robert 著，馮承鈞譯，《明末奉使羅馬教廷耶穌會士卜彌格傳》，臺北：臺灣商務書館，1960 年。

2. 小此木真三郎，〈パイナツプル〉，《世界大百科事典》，東京：東京平凡社，1983 年，第 24 卷，頁 289-291。

3. 光華畫報雜誌社製作，《1992 Republic of China Appointment Diary. Agenda. Agenda. Terminkalender–Chinoiserie in Europe》，臺北：行政院新聞局，1991 年。

4. 威爾弗利德‧柯霍 (Wilfried Koch) 著，《建築風格學（*Baustilkunde*）》，臺北：龍溪國際圖書有限公司，2006 年。

5. 約翰‧尼霍夫（Johann Nieuhof）專著，包樂史（Leonard Blussé）、莊國土譯，《〈荷使出訪中國記〉研究》，廈門：廈門大學出版社，1989 年。

6. 張前，〈菠蘿發展史考證與論略〉，《農業考古》，2007，第 4 期。

7. 張省卿，〈十七、十八世紀中國京城圖像在歐洲〉，《美術學報》，第 2 期（2008 年 9 月），頁 67-120。

8. 張省卿，〈從湯若望（Adam Schall von Bell）肖像畫論東西藝術文化交流〉，《故宮文物月刊》，15 卷 1 期，169 號（1997 年 4 月），頁 74-89。

9. 愛德華‧卡伊丹斯基（Edward Kajdanski）著，張振輝譯，《中國的使臣卜彌格（*Michał Boym: Ambasador Państwa Środka*）》，鄭州：大象出版社，2001 年，波蘭文原版 1999 年出版。

10. 榮振華著，耿昇譯，《在華耶穌會士列傳及書目補編 上冊》，北京：中華書局，1995 年。

二、西文

1. Attlee, Héléna. *Italian gardens: From Petrarch to Russell Page*. London: Frances Lincoln, 2006.

2. Berliner Festspiele GmbH, ed. *Europa und die Kaiser von China.* Frankfurt am Main: Insel Verlag, 1985.

3. Boym, Michael. *Clavis medica ad Chinarum doctrinam de pulsibus.* Nürnberg: 1686.

4. Boym, Michael. *Flora Sinensis.* Wien: Matthaeus Rictius, 1656.

5. Boym, Michael. *Magni Catay quod olim Serica et modo Sinarum est Monarchia, Quindecim Regnorum, Octodecim geographica.* Roma: Biblioteca Apostolica Vaticana.

6. Boym, Michael. *Specimen Medicinae Sinicae sive Opuscula Medica ad Mentem Sinensium,...* Frankfurt: 1682.

7. Bredekamp, Horst. *Antikensehnsucht und Maschinenglauben: Die Geschichte der Kunstkammer und die Zukunft der Kunstgeschichte.* Berlin: Verlag Klaus Wagenbach, 1993.

8. Britton, John (ed.). *The Fine Arts of the English School.* London, 1812.

9. Chang, Sheng-Ching. "Das Porträt von Johann Adam Schall von Bell in Athanasius Kirchers *China illustrata.*" Hamburg: M.A. thesis, Hamburg University, 1995.

10. Chang, Sheng-Ching. "Das Porträt von Johann Adam Schall von Bell in Athanasius Kirchers *China illustrata.*" In Roman Malek (ed.), *Western Learning and Christianity in China: The Contribution and Impact of Johann Adam Schall von Bell (1592-1666).* Sankt Augustin: China-Zentrum und Institut Monumenta Serica, 1998, Band 2, pp. 1001-1050.

11. Chang, Sheng-Ching. *Das Porträt von Johann Adam Schall von Bell in Athanasius Kirchers 'China illustrata.'* Hamburg: Wissenschaftliche Hausarbeit zur Erlangung des akademischen Grades einer Magistra Artium der Universität Hamburg, 1994.

12. Chang, Sheng-Ching. *Natur und Landschaft: Der Einfluss von Athanasius Kircher "China Illustrata" auf die europäische Kunst.* Berlin: Dietrich Reimer Verlag GmbH, 2003.

13. Cieślak, Stanisław. "Boym's family in Lwów." In: *Venturing into Magnum Cathay: 17th Century Polish Jesuits in China: Michał Boym S.J. (1612-1659), Jan Mikołaj Smogulecki S.J. (1610-1656), and Andrzej Rudomina S.J. (1596-1633) International Workshop.* 26 September-1 October, 2009, Kraków.

14. Dapper, Olfert. *Gedenkwürdige Verrichtung der niederländischen Ost-Indischen Gesellschaft in dem Käiserreich Taising oder Sina,....* Amsterdam: Jacob von Meurs, 1675.

15. de Bry, Johann Theodor. *India Orientalis: Qua ... varii generis Animalia, Fructus, Arbores ... buntur ... Novissima Hollandorum in Indiam Orientalem navigatio ... Omnia*

ex Germanico Latinitate ... illustrata et edita a Jo. Theod. Et Jo. Israele de Bry. Frankfurt a. M.: M. Becker,1601-1607.

16. Degenhard, Ursula. *Entdeckungs–und Forschungsreisen im Spiegel Alter Bücher*. Stuttgart: edition Cantz. Württembergische Landesbibliothek, 1987.

17. Eikelmann, Renate (ed.). *Die Wittelsbacher und das Reich der Mitte: 400 Jahre China und Bayern*. München: München und Hirmer Verlag Gmbh, 2009.

18. Godwin, Joscelyn. *Athanasius Kircher: Ein Mann der Renaissance und die Suche nach verlorenen Wiss* (übers. aus dem Englischen Original (1979) von Friedrich Engolhorn), Berlin, 1994.

19. Gruber, Alain and Dominik Keller. "Chinoiserie–China als Utopie." In *du* (Zürich: Druck und Verlag Conzett + Huber AG), April 1975, pp. 18-54.

20. Hüneke, Saskia. "Die Skulpturen von Johann Peter Benckert und Johann Gottlieb Heymüller." In Stiftung Schlösser und Gärten Potsdam-Sanssouci (Hg.): *Das Chinesische Haus im Park von Sanssouci (Katalog zur Wiedereröffnung des Chinesischen Hauses)*. Berlin: Verlag Dirk Nishen GmbH & Co. KG, 1993, S. 55-61.

21. Jackson, Anna & Amin Jaffer (eds.). *Encounters: The Meeting of Asia and Europe 1500-1800*. London: V & A Publications, 2004.

22. Jacobson, Dawn. *Chinoiserie*. London: Phaidon Press Limited, 1993.

23. Jarry, Madeleine. *China und Europa: der Einfluss Chinas auf die angewandten Künste Europas*. Stuttgart: Klett-Cotta, 1981.

24. Kajda ski, Edward. *Michał Boym: Ambasador Państwa Środka*. Warszawa: Wydawnictwo Ksi kai Wiedza, 1999.

25. Kajda ski, Edward. *Micha a Boyma opisania swiata*. Warszawa: Oficyna Wydawnica Volumen, 2009.

26. Kircher, Athanasius. *China monumentis qua sacris qua profanis, nec non variis naturae & artis spectaculis, aliarumque rerum memorabilium argumentis illustrate. auspiciis Leopoldi primi, Roman. Imper. Semper augusti munificentißimi mecænatis. A solis ortu usque ad occasum laudabile nomen Domini*. Amsterdam: Jan Jansson & Elizeus Weyerstraet, 1667.

27. Konior, Jan. "Intellectual and Spiritual Background of the Polish Jesuits in the 17th century." In: *Venturing into Magnum Cathay: 17th Century Polish Jesuits in China: Michał Boym S.J.(1612-1659), Jan Mikołaj Smogulecki S.J. (1610-1656), and Andrzej Rudomina S.J. (1596-1633) International Workshop*, 26 September-1 October, 2009, Kraków.

28. Lach, Danald F. and Edwin J. van Kley. *Asia in the Making of Europe, Vol. III, A Century of Advace, Book one, Trade, Missions, Literature.* Chicago and London: The University of Chicago Press, 1993.

29. Lach, Donald Frederick. *Asia in the eyes of Europe: sixteenth through eighteenth centuries.* Chicago: University of Chicago Library, 1991.

30. Laske, F. *Der ostasiatische Einfluss auf die Baukunst des Abendlandes, vornehmlich Deutschland, im XVIII. Jahrhundert.* Berlin: Wilhelm Ernst & Sohn, 1909.

31. Levenson, Jay A. *Encompassing the Globe: Portugal and the World in the 16th and 17th Centuries.* Washington: Smithsonian Institution, 2007.

32. Łukaszewska, Justyna. "The First Generation of the Polish Jesuits according to Vocationes et Examina Novitiorum." In: *Venturing into Magnum Cathay: 17th Century Polish Jesuits in China: Michał Boym S.J. (1612-1659), Jan Mikołaj Smogulecki S.J. (1610-1656), and Andrzej Rudomina S.J. (1596-1633) International Workshop,* 26 September-1 October, 2009, Kraków.

33. Morison, Samuel E. *Admiral of the Ocean Sea: A life of Christopher Columbus.* Boston: Little Brown and Company, 1942.

34. Muris, Oswald and Gert Saarmann. *Der Globus im Wandel der Zeiten.* Berlin: 1961.

35. Nieuhof, Johann. *Die Gesantschafft die Oost-Indischen Compagney in den Grossen Tartarischen Cham und nunmehr auch Sinischen Keyser.* Amsterdam: Jacob Mörs, 1664.

36. Oviedoy Valdés, Gonzalo Fernández de. *Historia general y natural de las Indias Occidentales, islas y tierra firme del Mar Oceano,* Sevilla: 1535.

37. Ramusio, Gian Battista. *Delle navigationi et viaggi. 3.ed. 3 vol.* Venezia: Giunti, 1563-1583.

38. Reichwein, Adolf. *China und Europa: Geistige und künstlerische Beziehungen im 18. Jahrhundert.* Berlin: Oesterheld & Co. Verlag, 1923.

39. Reilly, P. Conor. *Athanasius Kircher S. J. Master of a Hundred Arts 1602-1680.* Wiesbaden and Rom: 1974.

40. Schulz, G. W. "Augsburger Chinesereien und ihre Verwendung in der Keramik II." In Schwäbischer Museumsverband (ed.): *Das schwäbische Museum.* Augsburg: Haas & Grabherr, 1928, pp. 121-138.

41. Siegfried, Gustav Adolf. "Boym, Michael." In *Allgemeine Deutsche Biographie* (ADB). Band 3, p. 222, Leipzig: Duncker & Humblot, 1876,

42. Stiftung Schlösser und Gärten Potsdam-Sanssouci (ed.). *Das Chinesische Haus im Park*

von Sanssouci. Berlin: Verlag Dirk Nishen GmbH & Co KG, 1993.

43. Szczesniak, Baleslaw. "Athanasius Kircher's China Illustrata." In: *Osiris* (Belgien), Nr.10 (1952), pp. 384-411.

44. Ulrichs, Friederik. "Von Nieuhof bis Engelbrecht: Das Bild Chinas in süddeutschen Vorlagenstichen und ihre Verwendung im Kunsthandwerk." In Renate Eikelmann (ed.), *Die Wittelsbacher und das Reich der Mitte: 400 Jahre China und Bayern*. München: München und Hirmer Verlag Gmbh, 2009, pp. 292-302.

45. Verwaltung der Staatlichen Schlösser und Gärten (ed.). *China und Europa: Chinaverständnis und Chinamode im 17. und 18. Jahrhundert, Katalog der Ausstellung vom 16. September bis 11. November im Schloß Charlottenburg Berlin*. Berlin: Verwaltung der Staatlichen Schlösser und Gärten, 1973.

46. von Collani, Claudia. "Michał Boym." In *Biographisch-Bibliographisches Kirchenlexikon* (BBKL). Band 14, pp. 818-820, Herzberg: Verlag Traugott Bautz, 1998.

47. Walravens, Hartmut (Transl.). *China illustrata: Das europäische Chinaverständnis im Spiegel des 16. bis 18. Jahrhunderts*. Weinheim. Acta Humaniora, VCH Verlagsgesellschaft GmbH, 1987.

48. Wappenschmidt, Friderike. *Chinesische Tapeten für Europa: Vom Rollbild zur Bildtapete*. Berlin: Deutscher Verlag für Kunstwissenschaft, 1989.

三、網路資料

1. ARD.de, http://www.planet-wissen.de, (01.01.2010).

2. Artvine, http://artvine.org, (16.04.2008).

3. Baidu, http://baike.baidu.com, (01.01.2010).

4. Gvern taʻ Malta, http://www.doi.gov.mt, (01.01.2010).

5. Hochschule Augsburg, http://www.hs-augsburg.de, (01.01.2010).

6. Wapedia, http://wapedia.mobi/de/Jesuitenkolleg, (01.01.2010).

7. Wikipedia, http://de.wikipedia.org, (01.01.2010), http://zh.wikipedia.org, (01.01.2010), http://en.wikipedia.org, (01.01.2010).

8. 國立臺南生活美學館，http://www.tncsec.gov.tw, (01.01.2010).

第五章
一、中文

1. 王充著，袁華忠、方家常譯注，《論衡全譯》，貴陽：貴州人民出版社，

1991 年。

2. 高小健編，《中國道觀志叢刊》，廣陵：江蘇古籍出版社據清刻本影印，1993 年，第二十五冊，〈龍虎山志〉，上冊。

3. 陳元靚，《事林廣記》，北京：中華書局，1999 年。

4. 張省卿，〈從 Athanasius Kircher（基爾旭）拉丁文版 "China illustrata"（《中國圖像》，1667）龍虎對峙圖看十七、十八世紀歐洲龍與亞洲龍之交遇〉，收入《輔仁大學歷史學系成立四十週年學術研討會論文集》，臺北：輔仁大學歷史學系，2003 年 7 月，頁 221-252。

5. 張君房纂輯，蔣力生等校注，《雲笈七籤》，北京：華夏出版社，1996 年。

6. 劉志雄、楊靜榮，《龍的身世》，臺北：臺灣商務印書館，2001 年，原 1992 年北京初版。

二、西文

1. Aldrovandi, Ulisse. *Serpentum et Draconum Historia.* Bologna, 1640.

2. Caprotti, Erminio (ed.), *Mostri, draghi e sepenti nelle silografie dell· opera di Ulisse Aldrovandi e dei suoi contemporanei.* Milano, 1980.

3. Chang, Sheng-Ching. *Das Chinabild in Natur und Landschaft von Athanasius Kircher, "China illustrata"(1667) sowie der Einfluss dieses Werkes auf die Entwicklung der Chinoiserie und der europäischen Kunst.* Berlin: Humboldt-Universität zu Berlin, 2000.

4. Gaubil, Antoine, Amiot Jean Joseph Marie, Prémare Joseph-Henri-Marie, Cibot Pierre Martial, Poirot Aloys de (eds.), *Mémoires concernant l'hisoire, les sciences, les arts, les moeurs, les usages, & c.des chinois: Par les missiomaines de Pekin.* Paris: Nyon, 1776-1791.

5. Gaubil, Antoine. *Le chouking.* Paris: N. M. Tilliard, 1770.

6. Godwin, Joscelyn. *Athanasius Kircher–Ein Mann der Renaissance und die Suche nach verlorenem Wissen.* Berlin: Edition Weber, 1994.

7. Hung, Wu. *Mapping early Taoist Art: the visual culture of Wudoumi dao, In Stephen Little with Shawn Eichman et.,Taoism and the arts of China.* Chicago: University of California Press, 2000.

8. Jarry, Madelieine. *China und Europa–der Einfluss Chinas auf die angewandten Künste Europas.* Freiburg: Phaidon Press Limited, 1993.

9. Kircher, Athanasius. *Ars Magna Lucis et umbrae.* Rom, 1646.

10. Kircher, Athanasius. *China monumentis qua sacris qua profanis, nec non variis naturae & artis spectaculis, aliarumque rerum memorabilium argumentis illustrata, auspiciis Leopoldi*

primi, Roman. Imper. Semper augusti munificentiβimi mecænatis. A solis ortu usque ad occasum laudabile nomen Domini (在此縮寫為 *China illustrata*). Amsterdam, 1667.

11. Kircher, Athanasius. *Mundus subterraneus.* Amsterdam, 1665/1678.

12. Kuhn, Dieter (ed.), *Chinas Goldenes Zeitalter–Die Tang-Dynastie (618-907 n, chr.) und das kulturelle Erbe der Seidenstrasse*(《中國的黃金時代》). Heidelberg: Edition Braus, 1993.

13. Needham, Joseph (et. al), *Science and Civilization in China, Vol.5: Chemistry and Chemical Technology, Part V: Spagyrical discovery and invention: Physiological Alchemy.* London: Cambridge University Press, 1983.

14. Reilly, P. Conor, Athanasius Kircher S. J., *Master of a Hundred Arts 1602-1680.* Wiesbaden/Rom, 1974.

15. Schama, Simon. *Der Traum von der Wildnis–Natur als Imagination.* München: Kindler, 1996.

16. Scheuchzer, John Jacob. *Uresiphoiteo Helveticus, sive Itinera per Helvetiae Alpinas Regiones Facta Annis 1702-1711.* Luzern, 1711.

17. Walravens, Hartmut. *China illustrata. Das europäische Chinaverständnis im Spiegel des 16. bis 18. Jahrhunderts.* Wolfenbüttel: Herzog August Bibliothek Wolfenbüttel Acta humaniora Verlagsgesellschaft, 1987.

第六章

一、中文

1. 尤柔魀,〈汝陰侯墓天盤占盤〉,《中國考古網》,北京,中國社會科學考古研究所,2011-07-08 發布,摘自:http://kaogu.cn/cn/kaoguyuandi/kaogubaike/2013/1025/34286.html, (29.02.2020)。

2. 尹真人秘授,《性命圭旨》,卷二,明天啟壬戌(1622 年)版本(明萬曆乙卯,西元 1615 年初版),程氏滌玄閣出版。

3. 方豪,《中西交通史》,臺北:中國文化大學出版部,1983 年,下冊。

4. 王圻、王思義編,《三才圖會》,上海:上海古籍出版社,1988 年。

5. 王圻、王思義輯,《三才圖會》(共一百零六冊),北京大學圖書館藏,引用自:https://archive.org/search.php?query=creator%3A%22%28%E6%98%8E%29%E7%8E%8B%E5%9C%BB+%E7%8E%8B%E6%80%9D%E7%BE%A9%E8%BC%AF%22&page=3, (10.03.2020).

6. 王錫爵,《墨苑序》,收入《墨苑人文爵里》,卷二,北京:中國書店,1990 年。

7. 王鎮華，〈華夏意象 —— 中國建築的具體手法與內涵〉，收入郭繼生編，《中國文化新論 —— 藝術篇：美感與造形》，臺北：聯經出版事業股份有限公司，2004 年，頁 665-750。

8. 史正浩，〈明代墨譜《程氏墨苑》圖像傳播的過程與啟示〉，南京：南京藝術學院碩士論文，2010 年。

9. 永瑢、紀昀等編纂，《四庫全書總目提要》，臺北：藝文印書館，1983 年。

10. 曲相奎，《宋朝，被誤解的科技強國》，臺北：大是文化有限公司，2020 年。

11. 朱熹，《周易本義》，臺北：華正書局，1975 年。

12. 朱熹，《周易本義》，清康熙內府據宋咸淳元年吳革刻本翻刻，哈佛大學哈佛燕京圖書館藏本。

13. 朱熹原注本，《易經》，臺北：萬象圖書，1997 年。

14. 伯德萊（Armelle Godeluck）等著，耿昇譯，《清宮洋畫家（*Peintres jésuites en Chine au XVIIIᵉ siècle*）》，廣州：廣州人民出版社，2016 年。

15. 吳伯婭，〈耶穌會士白晉對《易經》的研究〉，《文化雜誌》，第 40/41 期，2000 年，頁 127-138。

16. 李玉明主編，《山西古建築通覽》，太原：山西人民出版社，1986 年。

17. 林麗江，〈晚明徽州墨商程君房與方于魯墨業的開展與競爭〉，《法國漢學》，第 13 輯，《徽州：書業與地域文化》，叢書編輯委員會編，北京：中華書局，2010 年，頁 121-197。

18. 邱春林，《會通中西：晚明實學家王徵的設計與思想》，重慶：重慶大學出版社，2007 年。

19. 哈爾曼（P. M. Harman）著，池勝昌譯，《科學革命（*The Scientific Revolution*）》，臺北：麥田出版社，1995 年。

20. 哈爾曼（P. M. Harman）著，池勝昌譯，《科學革命（*The Scientific Revolution*）》，臺北：麥田出版社，1999 年。

21. 胡陽、李長鐸，《萊布尼茨二進制與伏羲八卦圖考》，上海：上海人民出版社，2006 年。

22. 朗宓榭（Michael Lackner）著，王碩豐譯，〈耶穌會索隱派〉，《國際漢學》，第 4 期，頁 72-78。

23. 高小健編，《中國道觀志叢刊》，第二十五冊，〈龍虎山志〉，上冊，廣陵：江蘇古籍出版社據清刻本影印，1993 年。

24. 婁近垣撰，《龍虎山志》，清乾隆五年龍虎山大上清宮刊本，1740 年。

25. 張伯端撰，《修真十書》之第五書《悟真篇》，卷 26，約 1075 年，1445 年再版收錄於《正統道藏》洞真部方法類，珍一重字號，涵芬樓本第 126 冊

中。

26. 張省卿，〈文藝復興人文風潮始祖——布魯內列斯基（Filippo Brunelleschi, 1377-1446）及典範傑作帕齊（Pazzi）禮拜堂〉，《藝術貴族》，第 44 期（1993），頁 103-113。

27. 張省卿，〈從 Athanasius Kircher（基爾旭）拉丁文版 "China illustrata"（《中國圖像》，1667）龍虎對峙圖看十七、十八世紀歐洲龍與亞洲龍之交遇〉，收入《輔仁大學歷史學系成立四十週年學術研討會論文集》，臺北：輔仁大學歷史學系，2003 年 7 月，頁 221-252。

28. 張省卿，〈從湯若望（Adam Schall von Bell）肖像畫論東西藝術文化交流〉，《故宮文物月刊》，第 15 卷，第 1 期，臺北：國立故宮博物院，1997 年，No.169。

29. 張省卿，〈論十七世紀卜彌格鳳梨圖像籍鳳梨圖像在歐洲之流傳〉，《故宮學術季刊》，第 28 卷第 1 期，臺北，2010.09，頁 79-140。

30. 陳元靚，《事林廣記》，北京：中華書局，1999 年。

31. 陳方中，〈康熙與路易十四的文化交流——以法國耶穌會士為中心〉，收入馮明珠主編，《康熙大帝與太陽王路易十四特展：中法藝術文化的交會》，臺北：國立故宮博物館，2011 年，頁 284-291。

32. 陳夢雷編著，蔣廷錫校訂，《古今圖書集成・方輿彙編・山川典・第 147 卷》，臺北故宮博物院典藏雍正四年銅字活版本，1726 年。

33. 程大約編，《程氏墨苑》，徽州：程氏滋蘭堂，1605 年。

34. 程大約編，《程氏墨苑》，徽州：程氏滋蘭堂，1610 年，臺北故宮博物院收藏。

35. 程君房編，《程氏墨苑》，北京：中國書店，1996 年。

36. 黃渼婷，〈耶道的會遇：耶穌會早期來華傳教士柏應理對道家／道教的文化詮釋〉，《世界漢學》，第 13 卷，北京：中國人民大學出版社，2014 年 6 月。

37. 雷德侯（Lothar Ledderose）著，張總等譯，《萬物——中國藝術中的模件化和規模化生產（Ten Thousand Things）》，北京：生活、讀書、新知三聯書店，2015 年。

38. 劉鋼，《古地圖密碼》，臺北汐止：聯經出版事業股份有限公司，2018 年。

39. 鄧玉函、王徵著，中華書局編，《祖本《遠西奇器圖說錄》《新制奇器圖說》》，北京：中華書局，2016 年。

40. 黎子鵬編注，《清初耶穌會士白晉《易經》殘稿選注（An Annotated Anthology of the Yijing Commentaries by the Early Qing Jesuit Joachim Bouvet）》，臺北：國立

臺灣大學出版中心，2020 年。

41. 蕭默生主編，中國藝術研究院《中國建築藝術史》編寫組編，《中國建築藝術史（下）》，北京：文物出版社，1999 年。

42. 賴瑞鎣，〈哥德式教堂的象徵意涵與跨時代效應〉，收入《第 15 屆文化交流史：宗教、理性與激情國際學術研討會》，臺北：輔仁大學歷史系暨研究所，2019 年，獨立篇章，第七篇，28 頁。

43. 韓琦，〈白晉的《易經》研究和康熙時代的「西學中源」說〉，《漢學研究》，第 16 卷，第 1 期，臺北，1998.06，頁 185-201。

二、西文

1. Amiot, Joseph-Marie. *Mémoires concernant les Chinois*. Paris: Nyon, 1776-1791.

2. Bacon, Francis. *Novum Organum Scientiarum*. London: 1620.

3. Badischer Architekten–und Ingenieurverein. *Freiburg im Breisgau, die Stadt und ihre Bauten*. Freiburg im Breisgau: H.M. Poppen & Sohn, 1898.

4. Berliner Festspiele GmbH, ed. *Europa und die Kaiser von China 1240-1816*. Frankfurt am Main: Insel Verlag, 1985.

5. Bertin, Henri, Joseph-Marie Amiot, Gaubil, Prémare, Cibot, Poirot, Ko [Gao] and Yang. Mémoires concernant l'histoire, les sciences, les arts, les moeurs, les usages, &c. des Chinois: Par les missionaries de Pékin. 1-15. Paris: Nyon, 1776-1793.

6. Boyle, Robert. *The Sceptical Chymist*. London: F. Cadwell for F. Grooke, 1661.

7. Brahe, Tycho. *Astronomiae Instauratae Mechanica*. Wandesburg: 1598.

8. Bredekamp, Horst. *Antikensehnsucht und Maschinenglauben–Die Geschichte der Kunstkammer und die Zukunft der Kunstgeschichte*. Berlin: Verlag Klaus Wagenbach, 1993.

9. Bredekamp, Horst. *Antikensehnsucht und Maschinenglauben*. Berlin: Verlag Wagenbachs, 2000.

10. Camero, Nigel. *Barbarians and Mandarins: Thirteen Centuries of Western Travellers in China*. Chicago: University Press, 1976.

11. Chang, Sheng-Ching. "Das Porträt von Johann Adam Schall von Bell in Athanasius Kirchers 'China illustrata.'" Hamburg: Magistra Artium der Universität Hamburg, 1994.

12. Chang, Sheng-Ching. *Natur und Landschaft–der Einfluss von Athanasius Kirchers » China illustrata « auf die europäische Kunst* (English: *Nature and Landscape–the Influence of Athanasius Kircher's 'China illustrata' on European Art*). 232 pp., Berlin:

Dietrich Reimer Verlag GmbH, 2003, Germany.

13. Cooper, J. L. *Illustriertes Lexikon der Traditionellen Symbole*. Wiesbaden: Drei-Lilien-Verlag, 1986.

14. Copernico, Nicolai. *De revolutionibus orbium coelestium*. Nürnberg: Johannes Petreius, 1543.

15. Couplet, Philippe. *Confucius Sinarum Philosophus*. Parisiis: Daniel Horthemels, 1687.

16. de Caus, Salomom. *Von gewaltsamen Bewegungen*. Frankfurt: Pacquart, 1615.

17. de Serviére, Gaspard Grolier. *Recueil d'ouvrages curieux*. Lyon: 1733.

18. de Serviére, Gaspard Grollier. *Recueil d'ouvrages curieux*. Lyon: 1719.

19. Dieterle, Reinhard eds. *Universale Bildung im Barock–Der Gelehrte Athanasius Kircher*. Rastatt: Stadt Rastatt, 1981.

20. Edkins, Joseph. *Religion in China*. London: K. Paul, Trench, Trbübner, & co, 1893.

21. Elman, Benjamin A. *A Cultural History of Modern Science in China*. London and Cambridge of Massachusetts: Harvard University Press, 2006.

22. Field, J. V. *Kepler's Geometrical Consmology*. London: Bloomsbury Academic, 1988.

23. Galilei, Galileo, *Sidereus Nuncius*, Venetiis: Apud Thomam Baglionum, 1610

24. Gallagher, Louis J. *China in the Sixteenth Century: The Journals of Matthew Ricci: 1583-1610*. New York: Random House, 1942.

25. Gaubil, Antoine and Amiot Jean Joseph Marie, Prémare Joseph-Henri-Marje Cibot Pierre Martial, Poirot Aloys de (eds.), *Mémoires concernant L'histoire, les sciences, les arts, les moeurs, les usages, &c.des chinois: Parles missionaires de Pékin, vol. 2*. Paris: Nyon 1777.

26. Gaubil, Antoine. *Le chou-king*. Paris: N.M. Tilliard, 1770.

27. Gilbert, William. *De Magnete*. London: Peter Short, 1600.

28. Godwin, Joscelyn. *Athansius Kircher–Ein Mann der Renaissance und die Suche nach verlorenem Wissen*. Berlin: Ed. Weber, 1994.

29. Gorman, Michael John. "The Angel and the Compass–Athanasius Kircher's Magnetic Geography." In Paula Findlen, ed. *Athanasius Kircher–The Last Man Who Knew Everything*. New York and London: Routledge, 2004, pp. 239-259.

30. Grosse, Charlotte. "Frühe Rezeption chinesischer Schriftzeichen in Europa." From: https://cdn4.site-media.eu/images/document/549064/RezeptionchinesischerZeicheninEuropa5.pdf?t=1383286111.2393, (25.11.2019).

31. Harvey, William. *Exercitatio Anatomica de Motu Cordis et Sanguinis in Animalibus*. Frankfurt: 1628.

32. Huff, Toby E. *The Rise of Early Modern Science–Islam, China, and the West*. New York: Cambridge University Press, 2007.

33. Imperato, Ferrante. *Dell'Historia Naturale*. Naples: Nella Stamparia Porta Reale, 1599.

34. Kepler, Johannes. *Astronomia nova*. Frankfurt am Main: Gotthard Vögelin, 1609.

35. Kepler, Johannes. *Harmonices Mundi*. Linz: Ioannes Plancus, 1619.

36. Kepler, Johannes. *Prodromus Dissertationum Cosmographicarum continens Mysterium Cosmographicum (…)*. Tübingen: 1596.

37. Kinder, Hermann, and Werner Hilgemann. *dtv–Atlas zur Weltgeschichte–Karten und chronologischer Abriss, Band 1*. München: Deutscher Taschenbuch Verlag GmbH & Co. KG, 1987.

38. Kircher, Athanasius. *Ars Magna Lucis et umbrae*. Rome: Sumptibus Hermanni Scheus, 1646.

39. Kircher, Athanasius. *Ars Magna Lucis et umbrae*. Amstelodami: Joannem Janssonium à Waesberge, & Haerdes Elizaei Weyerstraet, 1671.

40. Kircher, Athanasius. *China illustrata*. Amstelodami: Meurs, 1667.

41. Kircher, Athanasius. *China illustrata*. Amsterdam: Jan Jansson & Elizeus Weyerstraet, 1667.

42. Kircher, Athanasius. *Mundus Subterraneus*. Amstelodami: Joannem Janssonium à Waesberge & Filios, 1665/1678.

43. Kircher, Athanasius. *Turris Babel sive Archontologia*. Amstelodami: Janssonio–Waesbergiana, 1679.

44. Koch, Wilfried. *Baustilkunde–Das Standardwerk zur europäischen Baukunst von der Antik bis zur Gegenwart*. München: Bertelsmann Lexikon Verlag, 2006.

45. Lepenies, Wolf. *Das Ende der Naturgeschichte. Wandel kultureller Selbstverständlichkeiten in den Wissenschaften des 18. und 19. Jahrhunderts*. Frankfurt/M: Suhrkamp Verlag, 1978.

46. Liesegang, F. Paul. "Der Missionar und Chinageograph Martin Martini als erster Lichtbildredner." In *Proteus*, 2/1937, pp. 112-116.

47. Lisheng, Jiang (ed.), *Yunji gigian*. Beijing: Huaxia chubanshe, 1996.

48. Little, Stephen and Shawn Eichman, *Taoism and the Arts of China*. Chicago: The Art Institute of Chicago, 2000.

49. Martin, Martino. *Sinicae Historiae Decas Prima*. München, 1658.

50. Martini, Martino. *Sinicæ historiæ decas prima*. Amstelædami: Joannem Blaeu, 1659.

51. Martino Martini to Athanasius Kircher, Evora, 6 February 1639, *Archivio della Pontificia Università Gregoriana*. Rom, 567, fols. 74r-75v.

52. Maurice, Klaus. *Der Drechselnde Souverän. Materialien zu einer fürstlichen Maschinenkunst*. Zürich: Verlag Ineichen, 1985.

53. Needham, Joseph (ed. al). *Science and Civilization in China, Vol. 5: Chemistry and Chemical Technology, Part V: Spagyrical discovery and invention: Physiological Alchemy*. London: Cambridge University Press, 1983.

54. Needham, Joseph (ed. al). *Science and Civilization in China. vol. 6: Biology and Biological Technology, Part 6: Medicine*. Cambridge: Cambridge University Press, 2004.

55. Perkins, Franklin. *Leibniz and China: A Commerce of Light*. Cambridge: Cambridge UP, 2004.

56. Pevsner, Nikolaus. *Europäische Architektur–von den Anfängen bis zur Gegenwart*. München: Prestel-Verlag, 1989.

57. Popova, Maria. "Ordering the Heavens: A Visual History of Mapping the Universe." https://www.brainpickings.org/2011/07/07/ordering-the-heavens-library-of-congress, (16.12.2019).

58. Reilly, P. Conor. *Athanasius Kircher S. J., Master of a Hundred Arts 1602-1680*. Wiesbaden/Rom, 1974.

59. Sczcesniak, Baleslaw. "Athanasius Kircher's *China Illustrata*." In: *Osiris*, Belgien, Nr. 10, 1952, pp. 383-411.

60. Spitzel, Gottlieb. *De re literaria sinensium commentarius*. Lugduni. Batavorum: Petrus Hackius, 1660.

61. Trigault, Nicolas, and Matthieu Ricci. *De Christiana expeditione apud Sinas suscepta ab Societate Jesu*. Augustae Vind.: Christoph. Mangium, 1615.

62. Trigault, Nicolas. *Litterae Societas Iesu e Regno Sinarum annorum MDCX. & XI*. Augsburg: Christoph Mang, 1615.

63. von Bell, Johann Adam Schall. *Historia* (Transcription from Johannes Grüber) 1660-61. In: *Japonica et Sinica (JapSin)* of "Archivum Historium Societatis Jesu," Rom, Nr. 143, 181r.-24lv.

64. von Collani, Claudia. *P. Joachim Bouvet S. J. Sein Leben und Sein Werk*. Nettetal: Steyler Verlag, 1985.

65. Walravens, Hartmut. *China illustrata–Das europäische Chinaverständnis im Spiegel des 16. bis 18. Jahrhunderts*. Wolfenbüttel: Herzog August Bibliothek Wolfenbüttel Acta humaniora Verlagsgesellschaft, 1987.

66. Walravens, Hartmut. *China illustrata: Das europäische Chinaverständnis im Spiegel des 16. bis 18. Jahrhunderts.* Weinheim: VCH Verlagsgesellschaft mbH, 1987.

67. Warnke, Martin. *Hofkünstler: Zur Vorgeschichte des Modernen Künstlers.* Köln: DuMont, 1985.

68. Wittkower, Rudolf. *Grundlagen der Architektur im Zeitalter des Humanismus.* München: Deutscher Taschenbuch Verlag GmbH & Co. KG., 1990.

三、電子資源

1. The Marginalian, https://www.brainpickings.org, (02.03.2020).

第七章

一、中文

1. （宋）朱熹，《周易本義》，臺北：國立臺灣大學出版中心出版，2016 年。

2. （宋）朱熹，《周易本義》，收入《欽定四庫全書・經部・易類》，浙江大學圖書館古籍影印本，乾隆四十六年（1781），卷 1，引用自：Internet Archive, https://archive.org/details/06070840.cn/mode/2up, (27.04.2020).

3. （宋）朱熹，《原本周易本義》，收入《欽定四庫全書・經部一・易類》，浙江大學圖書館古籍影印本，乾隆四十六年（1781），卷首，引用自中國哲學書電子化計劃：https://ctext.org/library.pl?if=gb&file=7039&page=1, (28.10.2021).

4. （宋）胡瑗，《周易口義・繫辭上》，收入《摛澡堂四庫全書薈要》，浙江大學圖書館影印古籍版本，乾隆四十三年（1778），引用自：Internet Archive, https://archive.org/details/06075145.cn/mode/2up, (27.04.2020).

5. （清）王蘭生，《交河集》，收入《清代詩文集彙編》，冊 247，上海：上海古籍出版社，2010 年。

6. （清）惠棟，《周易述》，收入《欽定四庫全書・經部・易類》，浙江大學圖書館古籍影印本，乾隆四十三年（1778），卷 17，引用自：Internet Archive, https://archive.org/details/06064558.cn/mode/2up, (07.09.2021).

7. （清）黃宗義原本，黃百家纂輯，全祖望次定，〈宋元學案之百源學案〉，收入《邵雍全集（伍）邵雍資料彙編》，上海：上海古籍出版社，2015 年。

8. （漢）劉安撰，（漢）許慎注，《淮南鴻烈解》，收入《四部叢刊初編本》，景上海涵芬樓藏景鈔北宋本，道光四年（1824），冊 4，引用自中國哲學書電子計劃：https://ctext.org/library.pl?if=gb&file=77785&page=2, (28.10.2021).

9. 王煜，〈漢代伏羲、女媧圖像研究〉，《考古》，2018 年 3 期，頁 104-115。

10. 代浩，〈規矩何謂：漢代墓葬美術中的伏羲女媧圖像譜系與靈魂信仰研究〉，上海：上海師範大學藝術學理論碩士論文，2021 年。

11. 托馬斯・德・帕多瓦（Thomas de Padova），盛世同譯，《萊布尼茨、牛頓與發明時間（*Leibniz, Newton und die Erfindung der Zeit*）》，北京：社會科學文獻出版社，2019 年。

12. 伯德萊（Armelle Godeluck, Sylvaine Olive and Lauvence Liban）等，耿昇譯，《清宮洋畫家（*Peintres jésuites en Chine au XVIIIᵉ siècle*）》，廣州：廣州人民出版社，2016 年。

13. 吳伯婭，〈耶穌會士白晉對《易經》的研究〉，《文化雜誌》，40/41 期，2000 年，頁 127-138。

14. 吳怡，《新譯易經繫辭傳解義》，臺北：三民書局，2011 年。

15. 李文潮、H. 波塞爾（Hans Poser）編，《萊布尼茨與中國——《中國近事》發表 300 周年國際學術討論會論文集（*Das Neueste Über China–G. W. Leibnizens Novissima Sinica von 1697–Internationales Symposium, Berlin, 4. bis 7. Oktober 1997*）》，北京：科學出版社，2002 年。

16. 李申、郭彧編纂，《周易圖說總匯》，上海：華東師範大學出版社，2004 年，冊上。

17. 李約瑟（Joseph Needham），陳立夫主譯，《中國之科學與文明（*Science of Civilisation in China*）》，臺北：臺灣商務印書館，1980 年，冊 2。

18. 李約瑟（Joseph Needham），陳立夫主譯，《中國之科學與文明（*Science of Civilisation in China*）》，臺北：臺灣商務印書館，1980 年，冊 3。

19. 周功鑫，〈法國路易十四時期中國風尚的興起與發展〉，收入馮明珠主編，《康熙大帝與太陽王路易十四特展：中法藝術文化的交會》，臺北：國立故宮博物院，2011 年，頁 256-262。

20. 施忠連，〈萊布尼茲的二進制與邵雍的先天圖〉，收入李文潮、H. 波塞爾（Hans Poser）編，李文潮等譯，《萊布尼茨與中國——《中國近事》發表 300 周年國際學術討論會論文集（*Das Neueste Über China–G. W. Leibnizens Novissima Sinica von 1697–Internationales Symposium, Berlin, 4. bis 7. Oktober 1997*）》，北京：科學出版社，2002 年，頁 145-149。

21. 柯蘭霓（Claudia von Collani），李岩譯，《耶穌會士白晉的生平與著作（*P. Joachim Bouvet S. J. Sein Leben und sein Werk*）》，鄭州：大象出版社，2009 年。

22. 胡陽、李長鐸，《萊布尼茨二進制與伏羲八卦圖考》，上海：上海人民出版社，2006 年。

23. 徐宗澤，《明清間耶穌會士譯著提要》，上海：中華書局，1949 年。

24. 馬慶洲，〈《淮南子》研究〉，北京：北京大學中國古代文學博士論文，2001 年。

25. 國史館清史稿校註編纂小組編纂，《清史稿校註》，新北：國史館，1990 年，冊 15，卷 590。

26. 張文艷，〈漢代伏羲女媧圖像研究〉，蘭州：西北師範大學美術學美術史碩士論文，2019 年。

27. 郭彧、于天寶校對，《邵雍全集（壹）皇極經世上》，上海：上海古籍出版社，2015 年。

28. 傅佩榮，《易經解讀》，新北市：立緒文化事業有限公司，2012 年。

29. 傅聖澤撰，橋本敬造編著，《稿本傅聖澤撰曆法問答》，關西大學東西學術研究所資料集刊三十二，吹田市：關西大學出版部，2011 年。

30. 萊布尼茨（Gottfried Wilhelm Leibniz）著，李文潮譯註，〈論單純使用 0 與 1 的二進制算術 —— 兼論二進制用途及伏羲所使用的古代中國符號的意義〉，《中國科技史料》，2002 年 4 期，頁 54-58。

31. 萊布尼茨（Gottfriend Wilhelm Leibniz）著，梅謙立、楊保筠譯，《中國近事 —— 為了照亮我們這個時代的歷史（*Novissima Sinica historiam nostri temporis illustratura*）》，河南省鄭州市：大象出版社，2005 年。

32. 馮作明，《清康乾兩帝與天主教傳教史》，臺中：光啟社出版社，1970 年。

33. 劉克明，〈伏羲女媧手執矩規圖的科學價值〉，《黃石理工學院學報（人文社科版）》，2009 年 4 期，頁 12-18。

34. 劉鈍，〈《數理精蘊》中《幾何原本》的底本問題〉，《中國科技史料》，1991 年 3 期，頁 88-96。

35. 黎子鵬編注，《清初耶穌會士白晉《易經》殘稿選注（*An Annotated Anthology of the Yijing Commentaries by the Early Qing Jesuit Joachim Bouvet*）》，臺北：國立臺灣大學出版中心，2020 年。

36. 韓琦，〈白晉的《易經》研究和康熙時代的「西學中源」說〉，《漢學研究》，16 卷 1 期，1998 年 6 月，頁 185-201。

37. 韓琦，〈易學與科學：康熙、耶穌會士白晉與《周易折中》的編纂〉，《自然辯證法研究》，2019 年 7 期，頁 61-66。

38. 龔廷萬、龔玉、戴嘉陵編著，《巴蜀漢代畫像集》，北京：文物，1998 年。

二、西文

1. Antognazza, Maria Rosa, ed. *The Oxford Handbook of Leibniz*. Oxford: Oxford University Press, 2018.

2. Berg, Willy Richard. *China–Blid und China–Mode im Europa der Aufklärung.* Köln und Wien: Böhlau Köln Verlag, 1990.

3. Berliner Festspiele GmbH, ed. *Europa und die Kaiser von China 1240-1816.* Frankfurt am Main: Insel Verlag, 1985.

4. Bernard, Henri. "Comment Leibniz découvrit le Livre des Mutation." *BUA*, sér. III. t. 5, no 2 (1944): 432-445.

5. *Book of Wisdom*, 11:21, https://www.latin-is-simple.com/en/vocabulary/phrase/1332, (01.01.2021).

6. Bouvet, Joachim. *Portrait historique de l'Empereur de la Chine.* Paris: Chez ESTIENNE Michallet premier Imprimeur du Roy, 1697.

7. Bredekamp, Horst. "Kein Geist ohne Körper, kein Körper ohne Geist: Leibniz' begreifendes Sehen und die Sinnlichkeit der Appetition." In *Vision als Aufgabe: das Leibniz–Universum im 21. Jahrhundert,* edited by Martin Grötschel u. a. pp. 61-79. Berlin: die Berlin-Brandenburgische Akademie der Wissenschaften, 2016.

8. Bredekamp, Horst. *Die Fenster der Monade–Gottfried Wilhelm Leibniz' Theater der Natur und Kunst.* Berlin: Akademie Verlag GmbH, 2004.

9. Bredekamp, Horst. *Leibniz und die Revolution der Gartenkunst–Herrenhausen, Versailles und die Philosophie der Blätter.* Berlin: Verlag Klaus Wagenbach, 2012.

10. Busche, Hubertus. *Leibniz' Weg ins perspektivische Universum. Eine Harmonie im Zeitalter der Berechnung.* Hamburg: Meiner Verlag, 1997.

11. Chang, Sheng-Ching. "Das Porträt von Johann Adam Schall von Bell in Athanasius Kirchers 'China illustrata.'" Hamburg: Magistra Artium der Universität Hamburg, 1994.

12. Cheng, Chung-Ying. "Leibniz's Notion of a Universal Characteristic and Symbolic Realism in the Yijing." In *Das Neueste über China: G. W. Leibnizens Novissima von 1697*, edited by Wenchao Li and Hans Poser, pp. 137-164. Stuttgart: Franz Steiner Verlag, 2000.

13. Couplet, Philippe. *Confucius Sinarum Philosophus.* Parisiis: Daniel Horthemels, 1687.

14. Crane, Tim. *The Mechanical Mind: A Philosophical Introduction to Minds, Machines and Mental Representation.* London: Routledge, 2003.

15. Donald Lach, "Leibniz and China." *Journal of the history of Ideas* 6 (1945): 436-455.

16. Dutens, Ludovici. *G. G. Leibnitii Opera Omnia IV.* Genevae: Apud Fratres de Tournes, 1768.

17. Elisseeff-Poisle, Danielle. "Arcade Hoang, Bibliothekar des Königs, Ludwig XIV. und der Ferne Osten." In *Europa und die Kaiser von China,* edited by Berliner Festspiele

GmbH, pp. 96-101. Frankfurt am Main: Berliner Festspiele GmbH, 1985.

18. Feigelfeld, Paul. "Chinese Whispers–die epistolarische Epistemologie des Gottfried Wilhelm Leibniz." In *Vision als Aufgabe: das Leibniz–Universum im 21. Jahrhundert*, edited by Martin Grötschel et al., pp. 265-275. Berlin: Berlin-Brandenburgische Akademie der Wissenschaften, 2016.

19. Franke, Otto. "Leibniz und China." *Zeitschrift und der Deutschen Morgenländischen Gesellschaft*, N. F. 7 (1928): 155-178.

20. Gatty, J. C. *Voiage de Siam du Père Bouvet*. Leiden: Brill, 1963.

21. Glaser, Anton. *History of Binary and Other Nondecimal Numeration*. Pennsylvania State University, Tomash Publishers, 1981.

22. Holz, Hans Heinz. "Characteristica universalis und *Yijing* in metaphysischer Perspektive." In *Das Neueste über China: G. W. Leibnizens Novissima von 1697*, edited by Wenchao Li and Hans Poser, pp. 105-124. Stuttgart: Franz Steiner Verlag, 2000.

23. Jami, Catherine. *The Emperor's New Mathematics: Western Learning and Imperial Authority During the Kangxi Reign (1662-1722)*. Oxford: Oxford University Press, 2012.

24. Kircher, Athanasius. *China illustrata*. Amsterdam: Jan Jansson & Elizeus Weyerstraet, 1667.

25. König, Josef. "Das System von Leibniz." In *Vorträge und Aufsätze*, edited by Günther Patzig, pp. 27-61. Freiburg / Breisgau München: Alber-Broschur Philosophie, 1978.

26. Leibniz, G. W. "Explication de l'arithmétique binaire, qui se sert des seuls caractères 0 et 1 avec des remarques sur son utilité et sur ce qu'elle donne le sens des anciennes figures chinoises de Fohy." In *Histoire de l'Academie Royale des Sciences: Mémoires de mathématique et de physique de l'Académie royale des sciences, Année 1703*, pp. 85-89. Paris: Académie royale des science, 1705.

27. Leibniz, G.W. *Dissertatio de arte combinatoria*. Lipsiæ: Joh. Simon. Fickium et Joh. Polycarp. Seuboldum, 1666.

28. Leibniz, Gottfried Wilhelm, in Caspar Jacob Huth, ed. *Vorschlag einer Münze, die das Geheimnis der Schöpfung aus Nichts nach seiner Dyadik vorbildete in einem Neujahrsschreiben an Herzog Rudolph August zu Braunschweig Lüneburg Wolfenbüttel; Kleinere philosophische Schriften*. Jena: Mayer, 1740.

29. Leibniz, Gottfried Wilhelm. "Brief an den Herzog von Braunschweig-Wolfenbüttel, Rudolph August, 2. Januar 1697." https://www.hs-augsburg.de/~harsch/germanica/Chronologie/17Jh/Leibniz/lei_bina.html, (09.09.2020).

30. Leibniz, Gottfried Wilhelm. "Brief an Rudolph August, Herzog zu Braunschweig und Lüneburg, sog. Neujahrsbrief, 12. Januar 1697, Briefseite, GWLB: LBR II 15, BI. 19v. Binärcode." In: Gottfried Wilhelm Leibniz Bibliothek, Niedersächsische Landesbibliothek, LeibnizCentral. http://dokumente.leibnizcentral.de/index.php?id=54, (03.08.2020).

31. Leibniz, Gottfried Wilhelm. "Du sentiment des Chinois sur Dieu." In *Viri Illustris Godefridi Guil. Leibnitii Epistolae Ad Diversos, Theologici, Iuridici, Medici, Philosophici, Mathematici, Historici Et Philologici Argument … 2 vols,* ed. Christian Kortholt, pp. 413-494. Leipzig: Breitkopf, 1735.

32. Leibniz, Gottfried Wilhelm. *Kleine Schriften zur Metaphysik.* Darmstadt u. Frankfurt a. M.: Insel-Verlag, 1965.

33. Leibniz, Gottfried Wilhelm. *La Monadologie.* Paris: Imprimerie et Librairie Classiques–Maison Jules Delain et Fils–Delalin Frères Successeurs–56, Rue des Écoles, 1714.

34. Leibniz, Gottfriend Wilhelm. *Novissima Sinica historiam nostri temporis illustrata,* …Hannover, 1699, Secunda Editio

35. Luís Saraiva, ed. *Europe and China: Science and the Arts in the 17th and 18th Centuries.* Singapore, London: World Scientific, 2012.

36. Martini, Martino. *Sinicæ historiæ decas prima.* Amstelædami: Joannes Blaeu, 1659.

37. Merkel, Rudolf Franz. "Leibniz und China." In *Leibniz zu seinem 300. Geburtstag 1646-1946,* Nr. 8., edited by E. Hochstetter, pp. 1-3. Berlin: Walter de Gruyter GmbH, 1952.

38. Moritz, R. *Die Philosophie im alten China.* Berlin: Deutscher Verlag der Wissenschaften, 1990.

39. Needham, Joseph, ed. *Science and Civilization in China, Vol. 5: Chemistry and Chemical Technology, Part V: Spagyrical discovery and invention: Physiological Alchemy.* London: Cambridge University Press, 1983.

40. Nolte, Rudolf August. *Leibniz Mathematischer Beweis der Erschaffung und Ordnung der Welt in einem Medallion an den Herrn Rudolf August.* Leipzig: J. C. Langenheim, 1734.

41. Perkins, Franklin. *Leibniz and China: A Commerce of Light.* Cambridge: Cambridge UP, 2004.

42. Pollio, Vitruvius. *Di Lucio Vitruuio Pollione De architectura libri dece.* published by Luigi Pirovano, 1521.

43. Reichardt, P. C. (colligiret), *Historia vom Königreich China od. Sina als die Regenten*

von China, Religion, Benennungen unterschiedlicher Dinge und Zahlen Chinas... Berlin, 1748.

44. Rita, Widmaier, ed. *Leibniz korrespondiert mit China: der Briefwechsel mit den Jesuitenmissionaren (1689-1714)*. Frankfurt am Main: V. Klostermann, 1990.

45. Schmidt, F. ed. *Leibniz, Fragmente zur Logik*. Berlin: Akademie Verlag, 1960.

46. Sheehan, Jonathan, and Dror Wahrman. *Invisible Hands: Self-Organization and the Eighteenth Century*. Chicago; London: University of Chicago Press, 2015.

47. Spitzel, Gottlieb. *De re literaria sinensium commentarium*. Lugduni. Batavorum: Petrus Hackius, 1660.

48. Swetz, Frank J. "Leibniz, the Yijing, and the Religious Conversion of the Chinese." *Mathematics Magazine* 76, no. 4 (2003): 281-282.

49. von Collani, Claudia. *Jounal des voyages, Joachim Bouvet, S. J.* Taipei: Ricci Institute, 2005.

50. von Preußen, Friedrich II. *Relation de Phihihu, emissaire de l'empereur de la Chine en Europe, traduit du chinois*. Cologne: Pierre Marteau, 1760.

51. Walravens, Hartmut. *China illustrata–Das europäische Chinaverständnis im Spiegel des 16. bis 18. Jahrhunderts*. Wolfenbüttel: Herzog August Bibliothek Wolfenbüttel Acta humaniora Verlagsgesellschaft, 1987.

52. Widmaier, Rita, ed. *Der Briefwechsel mit den Jesuiten in China (1689-1714)*. Hamberg: Felix Meiner Verlag, 2006.

53. Wiedeburg, Johann Bernard. *Dissertatio mathematica de praestantia arithmeticae binaria prae decimali*. Jena: Krebs, 1718.

54. Wilhelm, R. *I Ging, Das Buch der Wandlungen*. Köln: Diederichs, 1960.

55. Wittkower, Rudolf. *Grundlagen der Architektur im Zeitalter des Humanismus*. München: Deutscher Taschenbuch Verlag GmbH & Co. KG, 1990.

56. Zacher, Hans J. *Die Hauptschriften zur Dyadik von G. W. Leibniz*. Frankfurt am Main: Vittorio Klostermann, 1973.

圖片來源

以下圖片皆已盡力尋求版權，但仍有部分圖片無法取得聯繫，若有人能提供相關
資訊，歡迎與我們聯繫，我們也會在未來的版本中更新。

第一章

圖 1-1　〈王城圖〉，北宋（960-1127），聶崇義，《三禮圖》。圖片摘自：蕭
　　　　默編，《中國建築藝術史（上冊）》（北京：文物出版社，1990 年），
　　　　頁 152。

圖 1-2　〈王城圖〉，清，戴震（1724-1777），《考工記圖》。圖片摘自：蕭默
　　　　編，《中國建築藝術史（上冊）》（北京：文物出版社，1990 年），頁
　　　　152。

圖 1-3　〈周王城圖〉，明，《永樂大典》，1408 年。圖片摘自：蕭默編，《中
　　　　國建築藝術史（上冊）》（北京：文物出版社，1990 年），頁 153。

圖 1-4　〈華嚴經變：蓮花座上城市里坊圖〉，敦煌莫高窟，唐代，壁畫。圖片
　　　　摘自：敦煌研究院主編，《敦煌石窟全集·建築畫卷》（香港：商務印
　　　　書館，2001 年），頁 222。

圖 1-5　北京城規劃發展圖，圖片摘自：申明正，《走向近代化的北京城——城
　　　　市建設與社會變革》（北京：北京大學出版社，1995 年，初版），頁 10。

圖 1-6　明代北京宮廷區規劃示意圖，圖片摘自：賀業鉅，《中國古代城市規劃
　　　　史》（北京：新華書店，2003 年 7 月第三次印刷），頁 642，圖 6-18。

圖 1-7　〈北京皇城平面圖〉（PLATTE GRONDT VAN sKEYSERS HOF in PEKIN），
　　　　1666 年，圖片摘自：Johan Nieuhof (Johannes Nieuhof), *Die Gesantschafft
　　　　die Oost-Indischen Compagney in den Vereinigten Niederländern an den Grossen
　　　　Tartarischen Cham und nunmehr auch Sinischen Keyser*（《尼德蘭合眾國東
　　　　印度公司使團晉謁韃靼可汗，即中國皇帝實錄》）（Amsterdam: Jacob
　　　　Mörs, 1666）。

圖 1-8　〈北京市故宮總平面圖〉局部，圖片摘自：建築科學研究院建築史編委
　　　　會組織編寫，劉敦楨主編，《中國古代建築史》（北京：中國建築工業
　　　　出版社，2004 年，第二版），圖 153-5。

圖 1-9　〈清代北京城平面圖〉，圖片摘自：建築科學研究院建築史編委會組織
　　　　編寫，劉敦楨主編，《中國古代建築史》（北京：中國建築工業出版
　　　　社，2004 年，第二版），頁 290。

圖 1-10　〈北京皇城圖〉，約翰·尼霍夫（Johan Nieuhof or Johannes Nieuhof）原
　　　　著，包樂史（Leonard Blussé）、莊國土著，《〈荷使出訪中國記〉研
　　　　究》（廈門：廈門大學出版社，1989 年），圖 77。

圖 1-11 〈思幅奇達理想城市平面圖〉（Plan of Sforzinda, Filarete），Antonio di Pietro Averlino，約 1465 年。圖片摘自：Wikipedia，公有領域。

圖 1-12 〈理想城鎮〉（Ideal Town），劇場舞臺設計，油畫，15 世紀末，義大利，Piero della Francesca or Melozzo da Forli or Leon Battista Alberti or Luciano Laurana，烏爾比諾（Urbino）馬凱國家藝術館（Galleria nazionale delle Marche）收藏。圖片摘自：Wikipedia, (CC BY-SA 4.0).

圖 1-13 〈監獄聖瑪莉亞（Santa Maria delle Carceri）教堂平面圖〉，Giuliano da Sangallo 設計，位於 Prato，1485 年，圖片摘自：Paul Laspeyres, *Die Kirchen der Renaissance in Mittel-Italien* (W. Spemann, 1882), Blatt XVII. Nr. 52.

圖 1-14 〈潔里歐（Sebastiano Serlio）設計的十二種中心建築教堂的平面設計圖範本〉，1537 年起，圖片摘自：Sebastiano Serlio, *Architettura di Sebastian Serlio, bolognese, in sei libri diuisa* (In Venetia: Per Combi, & La Nou, 1663), pp. 369-393.

圖 1-15 〈羅馬聖彼德大教堂（San Pietro）平面圖〉，Donato Bramante 設計，圖片摘自：Sebastiano Serlio, *Tutte L'Opere D'Architettura et Prospetiva, Terzo Libro* (Venetia: 1544), p. 38.

圖 1-16 〈帕拉底歐（Andrea Palladio），圓頂別墅（Villa Rotonda）平面圖與剖面圖〉，威欽察（Vicenza），1570 年。圖片摘自：The Met，公有領域。

圖 1-17 〈朝見皇帝〉，約翰・尼霍夫（Johan Nieuhof or Johannes Nieuhof）手繪原稿，1656 年，圖片摘自約翰・尼霍夫（Johan Nieuhof or Johannes Nieuhof）原著，包樂史（Leonard Blussé）、莊國土著，《〈荷使出訪中國記〉研究》（廈門：廈門大學出版社，1989 年），圖 76。

圖 1-18 〈皇城內部〉（T KEYSERS HOF van binnen），1665 年，圖片摘自：Johan Nieuhof (Johannes Nieuhof), *Die Gesantschafft die Oost-Indischen Compagney in den Vereinigten Niederländern an den Grossen Tartarischen Cham und nunmehr auch Sinischen Keyser* (Amsterdam: Jacob Mörs, 1666).

圖 1-19 〈康熙皇帝南遊──午門〉，王翬，1691-1698 年，67.8 × 227.5 cm，捲軸畫。圖片摘自：Wikimedia Commons，公有領域。

圖 1-20 〈荷蘭使者於午門前〉（Holländische Gesandtschaft vor dem Mittagstor），圖片摘自：Olfert Dapper, *Gedenkwaerdig bedryf der Nederlandsche Oost-Indische Maetschappye, op de Kuste en in het Keizerrijk van Taising of Sina......*(t' Amsterdam: Jacob van Meurs, 1670).

圖 1-21 〈莫斯科使節團晉謁皇帝〉（Aufzug des Moscowitischen Abgesandten zur

Königl. Audience），圖片摘自：Everard Isbrant Ides, *Dreyjährige Reise nach China, von Moscau ab zu lande durch groß Ustiga, Siriania, Permia, Sibirien, Daour, und die grosse Tartarey;* (Franckfurt: Thomas Fritsch, 1707).

圖 1-22　〈北平市清故宮三殿總平面圖〉，梁思成，素描，1931-1946 年。圖片摘自：梁思成，《圖像中國建築史》（香港：三聯書店，2001 年），頁 112。

圖 1-23　古典希臘化時期亞歷山卓城（Ancient Alexandria）平面圖，約 B.C. 323-146，圖片摘自：Patrick Fairbairn, *The Imperial bible-dictionary, historical, biographical, geographical, and doctrinal ...* (London: Blackie, 1866), p. 55.

圖 1-24　古典希臘化時期亞歷山卓城（Alexandria）內卡諾比克大道（Canopic Way），埃及學家哥雲（Jean-Claude Golvin）繪製。Aquarelle de Jean-Claude Golvin. Musée départemental Arles Antique © Jean-Claude Golvin / Éditions Errance.

圖 1-25　〈北京中國皇帝城堡之透視平面與立面圖〉（Perspectivischer Grund Riß und Auffzug der Sinesischen Kaiserl. Burg zu Peking），圖片摘自：Johann Bernhard Fischer von Erlach, *Entwurff Einer Historischen Architectur* (Wien: Sr. Kaiserl. Maj. Ober-Bau Inspectorn, 1721), Book 3. TA. XI.

圖 1-26　〈德勒斯登（Dresden）皇家御花園平面設計圖〉，Johann Friedrich Karcher，約 1690 年，圖片摘自：Schlösserland Sachsen, https://wissen.schloesserland-sachsen.de/haeuser-gaerten/grosser-garten/grosser-garten-dresden-geschichte-in-fuenf-episoden, (06.02.2022).

圖 1-27　〈中國首都北京地圖〉（Plan de ville de Pekim capitale de la chine），1688 年，圖片摘自：《中國新誌》（Gabriel de Magalhães, *Nouvelle relation de la Chine*, Paris: Claude Barbin, 1688）。

圖 1-28　米雷特（Hippodamos von Milet）以方格系統設計希臘皮拉埃烏斯城（Piraeus）。圖為 1908 年皮拉埃烏斯城地圖，圖片摘自：Wikimedia Commons，公有領域。

圖 1-29　北非泰加城（Timgad or Thamugadi），在今日阿爾及利亞境內，約於西元 100 年建造，古羅馬軍營城市。城市復原圖出自 Raymond V. Schoder（S.J.），約 1950s，Courtesy of Loyola University Chicago Archives & Special Collections, R.V. Schoder, S.J., Raymond V. Schoder.

圖 1-30　北非泰加城（Timgad or Thamugadi），在今日阿爾及利亞境內，約於西元 100 年建造，古羅馬軍營城市，Frederik Pöll 繪製。圖片摘自：Wikimedia Commons, (CC BY-SA 3.0).

圖 1-31　德國洪伯特（Klaus Humpert）教授繪製，佛萊堡（Freiburg）城平面圖，
　　　　 "Kampus Initialis"（Startfeld, 早期城市圖）。圖片摘自：Klaus Humpert,
　　　　 Die verborgenen geometrischen Konstruktionen in den Bildern der Manesse-
　　　　 Liederhandschrift (Freiburg i.Br., 2013), p. 5.

圖 1-32　〈上帝造世〉，手繪彩飾畫，圖片摘自：《聖經道德論》（*Bible*
　　　　 Moralisée），手抄本，中古 13 世紀，約 1220-1230 年，Cod. 2554,
　　　　 fol.lv，奧地利國家圖書館（Österreichische Nationalbibliothek）館藏。
　　　　 圖片摘自：Wikimedia Commons，公有領域。

圖 1-33　〈上帝造世〉（Der Schopfergott; The Creator of universe），摘自：《聖
　　　　 經道德論》（*Bible moralisée*）第一卷，法國巴黎聖路易皇家作坊製作,
　　　　 完成時間約為 1235-1245 年，現收藏於英國牛津大學博德利圖書館。
　　　　 © Bodleian Libraries, University of Oxford

圖 1-34　〈以三角尺測量位置〉（Historische Abbildung zur Vermessung eines Geländes
　　　　 mit Hilfe eines Dreiecks），1667 年，圖片摘自：Wikipedia，公有領域。

圖 1-35　〈北京皇城內皇帝寶座：太和殿〉，圖片摘自：*Louis Le Comte, Nouveaux*
　　　　 Mémoires sur l'état present de la chine (Paris: Anisson, 1696).

圖 1-36　〈維特魯威人體圖〉，Cesare Cesariano，1521 年，圖片摘自：*Vitruvius*
　　　　 Pollio, Di Lucio Vitruuio Pollione De architectura libri dece (Published by Luigi
　　　　 Pirovano, 1521), p. 51.

圖 1-37　〈北京故宮〉，朱邦繪製，明代，約 1480-1580 年，現收藏於 British
　　　　 Museum，1881,1210,0.87.C。© The Trustees of the British Museum.

圖 1-38　〈法國宰相柯伯爾向路易十四國王引介王室科學院院士〉（Colbert
　　　　 présente les membres de l'Académie des Sciences au roi Louis XIV），油畫,
　　　　 1669 年，L.G. Thibault 依據 Ch. Le Brun 所繪，現收藏於 Cabinet des
　　　　 Estampes，Bibliothèque Royale Albert Ier，布魯塞爾（Brüssel）。圖片摘
　　　　 自：Wikipedia，公有領域。

圖 1-39　〈中國康熙皇帝〉，圖片摘自：Louis Le Comte, *Nouveaux Mémoires sur*
　　　　 l'état present de la chine (Paris: Anisson, 1696).

圖 1-40　〈康熙皇帝書寫書法〉，捲軸畫，畫家匿名，康熙年間（1662-1722）,
　　　　 50.5 × 31.9 cm。圖片摘自：Wikipedia，公有領域。

圖 1-41　〈約瑟夫二世皇帝犁田〉（Kaiser Joseph II. führt den Pflug），Johann
　　　　 Baptist Bergmüller，銅蝕刻版畫，16.2 × 23.3 公分，1769 年之後，圖片
　　　　 摘自：Wien, Graphische Sammlung Albertina（Hist. Bl. VIII）.

圖 1-42　〈王儲路易十六犁田〉（Kronprinz Ludwig XVI. am Pflug），M.

Wachsmuth，銅蝕刻版畫，約 1770 年，Versailles, Musée National du Château de Versailles.

圖 1-43　〈凡爾賽市與凡爾賽宮全景圖〉（General View of the City and Palace of Versailles），18 世紀，佚名，上色版畫，34 × 52 cm，凡爾賽‧朗畢內博物館（Musée Lambinet, Versailles）藏。圖片摘自：馮明珠編，《康熙大帝與太陽王路易十四特展》（臺北：國立故宮博物院，2011 年），頁 13。

圖 1-44　凡爾賽宮平面圖，1746 年。圖片摘自：Wikipedia，公有領域。

圖 1-45　〈北京紫禁城總平面圖〉，圖片摘自：建築科學研究院建築史編委會組織編寫，劉敦楨主編，《中國古代建築史（第二版）》（北京：中國建築工業出版社，2004 年），圖 153-5。

圖 1-46　孚勒維貢花園（Vaux le Vicomte）平面圖，約 1660 年，Israel Silvestre 繪製。圖片摘自：Wikipedia，公有領域。

圖 1-47　〈凡爾賽宮平面圖〉，1664 年，巴黎國家圖書館館藏（Bibliothèque nationale, Paris），Cabinet des Estampes, Va448b。圖片摘自：Wikipedia，公有領域。

圖 1-48　〈凡爾賽宮全景圖〉，Pierre Patel 繪製，1668 年，圖片摘自：Wikipedia，公有領域。

圖 1-49　古羅馬城平面圖，1886 年繪製。圖片摘自：Wikipedia，公有領域。

圖 1-50　古龐貝城平面復原圖，Christoph Scholz 繪製。圖片摘自：Wikipedia，公有領域。

圖 1-51　〈古長安城平面圖〉，圖片摘自：梁思成，《梁思成全集‧第五卷》（北京：中國建築工業出版社，2001 年），頁 416。

圖 1-52　〈法王接見暹羅使團〉（Audienz des Königs für die Siamesische Gesandtschaft），Aus dem Almanach für das Jahr 1687, Paris, Bibliothèque Nationale. ©BnF

圖 1-53　〈中國皇帝接見外國使者〉，銅刻版畫，圖片摘自：Erasmus Francisci, *Neu-polirter Geschicht, Kunst-und Sittenspiegel* (Nürnberg: Johann Andreas Endters, 1670).

圖 1-54　北京紫禁城中軸線上通往皇帝上朝大殿的軸線示意圖。圖片摘自：Nelson Wu, *Chinese and Indian Architecture* (London: Prentice Hall / Readers Union, 1963), fig. 136.

圖 1-55　〈北京京城圖〉，圖片摘自：蕭默編，中國藝術研究院《中國建築藝術史》編寫組編寫，《中國建築藝術史（下冊）》（北京：文物出版社，1999 年），頁 600。

圖 1-56　〈中國首都北京平面圖〉（Grundriss von der chinesischen Haupt-Stadt PEKING），圖片摘自：Jean Baptiste Du Halde, *Ausführliche Beschreibung des chinesischen Reichs und der grossen Tartarey* (Rostock: Johann Christian Koppe, 1747).

圖 1-57　〈北京皇家庭園〉（LES JARDINS De I'Empereur, A Pekin），版畫，圖片摘自：Georges Louis Le Rouge, *Les Jardins Anglo–Chinois* (Paris: Bibliothèque de France / Connaissance et Mémoires, 1776-1788,〈1774, original〉), pp. 24-25.

圖 1-58　〈華盛頓城市規劃平面圖〉，朗方（Pierre Charles L'Enfant）設計，Andrew Ellicott 修輯，1792 年，現收藏於美國國會圖書館（Library of Congress）。圖片摘自：Wikipedia，公有領域。

圖 1-59　〈東京日比谷（Hibiya）官廳集中區城市規劃圖〉，恩德與柏克曼方案（Ende & Böckmann），1887 年，德文原件復原圖，原件收藏於日本建築學會（Nihon Kenchiku–Gakkai, NKG），圖片摘自：Michiko Meid, *Der Einführungsprozeß der europäischen Architektur in Japan seit 1542* (Köln: Ph.D. Dissertation Abt. Architektur des Kunsthistorischen Instituts der Universität Köln, 1977), Abb. 104.

圖 1-60　〈臺北市區計畫——街路並公園圖〉，1932 年，圖片摘自：Wikimedia，公有領域。

圖 1-61　滿州國新京〈國都建設計畫事業第一次施行區域圖〉，1934 年，（今日中國長春市），滿州國國務院國度建設局——新京特別市公署《新京市政概要》，1934 年 11 月 20 日發行。圖片摘自：Wikimedia，公有領域。

第二章

圖 2-1　圓明園四十景圖詩〈萬方安和〉，銅版畫，圖片摘自：Georges Louis Le Rouge, *Les Jardins Anglo-Chinois à la Mode*, Bd. XV, Paris, 1786, Blatt 8, Bibliothèque de l'Institut National d'Histoire de l'Art. (CC-BY 2.0)

圖 2-2　圓明園四十景圖詩〈夾鏡鳴琴〉，銅版畫，圖片摘自：Georges Louis Le Rouge, *Les Jardins Anglo-Chinois à la Mode,* Bd. XV, Paris, 1786, Blatt 26, Bibliothèque de l'Institut National d'Histoire de l'Art. (CC-BY 2.0)

圖 2-3　圓明園四十景圖詩〈接秀山房〉，銅版畫，圖片摘自：Georges Louis Le Rouge, *Les Jardins Anglo-Chinois à la Mode,* Bd. XV, Paris, 1786, Blatt 28, Bibliothèque de l'Institut National d'Histoire de l'Art. (CC-BY 2.0)

圖 2-4　〈阿蘭布拉宮〉（Alhambra），1759 年，錢伯斯（William Chambers）為皇家園林丘園（Royal Botanic gardens of Kew in Surrey）設計。圖片摘自：William Chambers: *Plans, Elevations, Sections, and Perspective Views of the Gardens and Buildings at Kew in Surry, the seat of Her Royal Highness the Princess Dowager of Wales, engraved by J. Basire, F. Patton, E. Rooker, and others after designs by Chambers* (London: Gregg Press Ltd., 1763).

圖 2-5　〈阿瑞圖莎山林女神廟〉（The Temple Arethusa），1758 年，錢伯斯（William Chambers）為皇家園林丘園（Royal Botanic gardens of Kew in Surrey）設計。圖片摘自：William Chambers: *Plans, Elevations, Sections, and Perspective Views of the Gardens and Buildings at Kew in Surry, the seat of Her Royal Highness the Princess Dowager of Wales, engraved by J. Basire, F. Patton, E. Rooker, and others after designs by Chambers* (London: Gregg Press Ltd., 1763).

圖 2-6　〈勝利神殿〉（Temple of Victory），1759 年，錢伯斯（William Chambers）為皇家園林丘園（Royal Botanic gardens of Kew in Surrey）設計。圖片摘自：William Chambers: *Plans, Elevations, Sections, and Perspective Views of the Gardens and Buildings at Kew in Surry, the seat of Her Royal Highness the Princess Dowager of Wales, engraved by J. Basire, F. Patton, E. Rooker, and others after designs by Chambers* (London: Gregg Press Ltd., 1763).

圖 2-7　〈廢墟凱旋門〉（Ruined Arch），1759 年，錢伯斯（William Chambers）為皇家園林丘園（Royal Botanic gardens of Kew in Surrey）設計。圖片摘自：William Chambers: *Plans, Elevations, Sections, and Perspective Views of the Gardens and Buildings at Kew in Surry, the seat of Her Royal Highness the Princess Dowager of Wales, engraved by J. Basire, F. Patton, E. Rooker, and others after designs by Chambers* (London: Gregg Press Ltd., 1763).

圖 2-8　〈中國塔樓〉（The Great Pagoda），1761 年，錢伯斯（William Chambers）為皇家園林丘園（Royal Botanic gardens of Kew in Surrey）設計。圖片摘自：William Chambers, *Plans, Elevations, Sections, and Perspective Views of the Gardens and Buildings at Kew in Surrey* (London: Gregg Press Ltd., 1763).

圖 2-9　〈清真寺〉（The Mosque），1761 年，錢伯斯（William Chambers）為皇家園林丘園（Royal Botanic gardens of Kew in Surrey）設計。圖片摘自：William Chambers: *Plans, Elevations, Sections, and Perspective Views of the Gardens and Buildings at Kew in Surry, the seat of Her Royal Highness the Princess Dowager of Wales, engraved by J. Basire, F. Patton, E. Rooker, and others after designs by Chambers* (London: Gregg Press Ltd., 1763).

圖 2-10　〈貝羅納神廟〉（Temple of Bellona），1760 年，錢伯斯（William Chambers）為皇家園林丘園（Royal Botanic gardens of Kew in Surrey）設計。MrsEllacott 拍攝。圖片摘自：Wikimedia Commons, (CC BY-SA 4.0) (19.03.2022).

圖 2-11　〈孔子亭閣〉（House of Confucius），1757 年，錢伯斯（William Chambers）為皇家園林丘園（Royal Botanic gardens of Kew in Surrey）設計。圖片摘自：William Chambers: *Plans, Elevations, Sections, and Perspective Views of the Gardens and Buildings at Kew in Surrey, the seat of Her Royal Highness the Princess Dowager of Wales, engraved by J. Basire, F. Patton, E. Rooker, and others after designs by Chambers* (London: Gregg Press Ltd., 1763).

第三章

圖 3-1　〈中國廚房〉（Die Chinesische Küche），位於波茨坦無愁苑內，1763 年，J. G. Büring 興建，後改建過。Alraunenstern 拍攝，2019 年。引用自：Wikipedia, (CC BY-SA 4.0).

圖 3-2　〈龍亭〉（Drachenhaus auf dem Klausberg im Park von Sanssouci），位於波茨坦無愁苑內，1769 / 70 年，C. P. C. von Gontard 興建。Mister No 拍攝，2011 年，部分截圖。圖片摘自：Wikimedia Commons, (CC BY 3.0).

圖 3-3　〈波茨坦無愁苑園林平面設計圖稿〉（Plan des Palais de Sanssouci levé et dessiné sous l'approbation de Sa Majesté avec l'Explication et l'emplacement des Statues Bustes Vases etc. etc. Selon l'ordre des lettres et des chiffres qui sur le Plan se voient à côté des pieces tant antiques que modernes par F. Z. Saltmann Jardinier du Roi）局部，1772 年。© Architekturmuseum TU Berlin, Inv. No. GA 239,009.

圖 3-4　〈波茨坦無愁苑園林平面設計圖稿〉（Potsdam, Sanssouci, Gartenplan）局部，Christian Ludwig Netcke 設計，1746 年。SPSG, GK II (1) 11778. Fotograf: unbekannt.

圖 3-5　〈普魯士國王位於恩登市之亞洲公司圖章〉（Das Große Siegel der Königlich-Preußisch Asiatischen Compagnie von Emden (KPACVE)），依據 Carl Stuart 設計圖稿製作，1751 年。© Geheimes Staatsarchiv, GStA PK I. HA Rep. 68 Ostfriesland Nr. 435, Fol. 16.

圖 3-6　普魯士波茨坦〈無愁苑中國茶亭〉（Das Chinesische Haus in Sanssouci），Johann Friedrich Nagel 繪，水粉畫，約 1790 年。圖片摘自：Wikimedia，公有領域。

圖 3-7　〈白堤全景——鷺竹琴香書屋〉，蘇州彩色木刻版畫 (Figürliche Farbholzschnitte und Deckfarbenmalereien, Druck)，18 世紀，沃里茲宮殿 (Wörlitzer Schloss)，一樓 (Erdgeschoss)，第二中國廳 (Zweites Chinesisches Zimmer) 壁飾，Kunstgewerbe & Textilkunst & Druckgraphik. Seide (grün) & Papier (aufgezogen) & Stuck (polychrom), bemalt (polychrom) & stuckiert & Farbholzschnitt. Müller & Sohn 攝影。圖片摘自：Zentralinstitut für Kunstgeschichte, Photothek / Archiv.

圖 3-8　〈深宮秋興〉，蘇州彩色木刻版畫 (Figürliche Farbholzschnitte und Deckfarbenmalereien, Druck)，18 世紀，沃里茲宮殿 (Wörlitzer Schloss)，一樓 (Erdgeschoss)，第二中國廳 (Zweites Chinesisches Zimmer) 壁飾，Kunstgewerbe & Textilkunst & Druckgraphik. Seide (grün) & Papier (aufgezogen) & Stuck (polychrom), bemalt (polychrom) & stuckiert & Farbholzschnitt. Müller & Sohn 攝影。圖片摘自：Zentralinstitut für Kunstgeschichte, Photothek / Archiv.

圖 3-9　〈中國庭園圖〉左圖，蘇州彩色木刻版畫，18 世紀，沃里茲宮殿 (Wörlitzer Schloss)，一樓 (Erdgeschoss)，第二中國廳 (Zweites Chinesisches Zimmer) 壁飾，Kunstgewerbe & Textilkunst & Druckgraphik. Seide (grün) & Papier (aufgezogen) & Stuck (polychrom), bemalt (polychrom) & stuckiert & Farbholzschnitt. Müller & Sohn 攝影。圖片摘自：Zentralinstitut für Kunstgeschichte, Photothek / Archiv.

圖 3-10　〈中國庭園圖〉右圖，蘇州彩色木刻版畫，18 世紀，沃里茲宮殿 (Wörlitzer Schloss)，一樓 (Erdgeschoss)，第二中國廳 (Zweites Chinesisches Zimmer) 壁飾，Kunstgewerbe & Textilkunst & Druckgraphik. Seide (grün) & Papier (aufgezogen) & Stuck (polychrom), bemalt (polychrom) & stuckiert & Farbholzschnitt. Müller & Sohn 攝影。圖片摘自：Zentralinstitut für Kunstgeschichte, Photothek / Archiv.

圖 3-11　〈西湖佳景圖〉（Die Schöne Landschaft des Westsees），韓懷德（Han Huaide），18 世紀，蘇州木刻版畫。bpk / Museum für Asiatische Kunst, SMB / Jörg von Bruchhausen.

圖 3-12　〈乾隆朝北京皇家園林水墨圖〉（Palais de l'oncle de Qian Long à Péking），紙貼在麻布上，約 18 世紀下半期，81 × 172 cm, Paris, Bibliothèque Nationale, Cabinet des Estampes (Rés. Oe 16 (I)). ©BnF.

圖 3-13　〈圓明園彩色水墨畫〉（Maison de plaisance, Diligent in Government and Friendly with Officials），80 × 88 cm，十八世紀下半期，in Paris, Bibliothèque

Nationale de France, Cabinet des Estampes (Rés. Oe 16 (2)), ©BnF.

圖 3-14　〈波茨坦無愁苑園林平面圖〉（Potsdam, Park Sanssouci）局部，Johann Wilhelm Busch 設計，1797 年。SPSG, GK II (1) 11791. / Prussian Palaces and Gardens Foundation Berlin-Brandenburg / Roland Handrick.

圖 3-15　〈波茨坦無愁苑園林整體平面圖〉（Potsdam, Park Sanssouci, Gesamtplan），C. L. Netcke 設計，約 1752 年。SPSG, GK II (1) 11782. / Prussian Palaces and Gardens Foundation Berlin-Brandenburg / Roland Handrick.

圖 3-16　〈波茨坦無愁苑園林平面圖〉（Potsdam, Park Sanssouci, Situationsplan von den Neuen Kammern bis zum Neuen Palais）局部，Peter Joseph Lenné設計，1819 年。SPSG, GK II (1) 3677. / Prussian Palaces and Gardens Foundation Berlin-Brandenburg / Jochen Littkemann.

圖 3-17　黎內規劃設計圖〈美化波茨坦周遭鄰近環境計劃平面圖〉（Potsdam, Verschönerungsplan），Peter Joseph Lenné 設計，Gerhard Koeber 繪製，1833 年。SPSG, GK II (1) 3639./ Prussian Palaces and Gardens Foundation Berlin-Brandenburg / Daniel Lindner.

圖 3-18　夏洛騰堡宮殿（Schloss Charlottenburg）中國瓷廳（Room of Chinese Porcelain）。©Alamy.

第四章

圖 4-1　〈FAN-PO-LO-MIE 反波羅密樹、反波羅密菓子〉，圖片摘自：Michael Boym, *Flora Sinensis* (Wien: Matthaeus Rictius, 1656), p. G.

圖 4-2　〈鳳梨圖〉（Ananas Fructus），Michael Boym, in: "Cafraia […] a patre Michaele Boym Polono Missa Mozambico 1644 Ianuarii 11". 圖片摘自：Edward Kajdański, *Michała Boyma opisania swiata* (Warszawa: Oficyna Wydawnica Volumen, 2009), pp. 112-113.

圖 4-3　〈鳳梨剖面圖〉（Ananas Fructus），Michael Boym, in: "Cafraia […] a patre Michaele Boym Polono Missa Mozambico 1644 Ianuarii 11". 圖片摘自：Edward Kajdański, *Michała Boyma opisania swiata,* pp. 112-113.

圖 4-4　〈鳳梨〉（Pineapple），Jacopo Ligozzi，約 1577-1603 年。圖片摘自：Wikimedia Commons，公有領域。

圖 4-5　〈鳳梨圖像〉（Ananas），銅版畫，圖片摘自：Gian Battista Ramusio, *Delle navigationi et viaggi. Bd3.* (Venezia: Giunti, 1563-1583), p. 113.

圖 4-6　〈異國水果〉（Fremdländische Früchte），銅版畫家 Johann Theodor de Bry 繪製，圖片摘自：Johann Theodor de Bry, *India Orientalis: Qua...varii generis*

Animalia, Fructus, Arbores... (Frankfurt a. M.: M. Becker,1601-1607), Teil. 4, Taf. 14, 32 x 12 cm.

圖 4-7 〈鳳梨、西瓜與其它熱帶水果之靜物寫生〉（Still life with pineapple, melon, and other tropical fruits），Albert Eckhout, Brazil，約 1641 年，Oil on canvas, 91 × 91 cm, The National Museum of Denmark, Ethnographic Collection. 圖片摘自：Wikimedia Commons，公有領域。

圖 4-8 〈東印度市集〉（Marktstand in Ostindien），Albert Eckhout，1645 年，Rijksmuseum, Amsterdam. 圖片摘自：Wikimedia Commons，公有領域。

圖 4-9 〈鳳梨〉（Ananas），銅刻版畫，圖片摘自：Johann Nieuhof, *Die Gesantschafft die Oost-Indischen Compagney in den Grossen Tartarischen Cham und nunmehr auch Sinischen Keyser* (Amsterdam: Jacob Mörs, 1664).

圖 4-10 〈菠蘿蜜樹〉（Arbre de Jaca, Boom Iaka），1664 年，銅刻版畫，圖片摘自：Johann Nieuhof, *Die Gesantschafft die Oost-Indischen Compagney in den Grossen Tartarischen Cham und nunmehr auch Sinischen Keyser, p. 368.*

圖 4-11 〈芭蕉樹，芭蕉菓子／印度與中國無花果樹〉（Pa-Cyao-Xu, Pa-Cyao-Ko-Gu / Arbor Ficus Indica & Sinica），1656 年，圖片摘自：Michael Boym, *Flora Sinensis*, p. B.

圖 4-12 〈茶樹圖〉（Thee ou Cha），1664 年，圖片摘自：Johann Nieuhof, *Die Gesantschafft die Oost-Indischen Compagney in den Grossen Tartarischen Cham und nunmehr auch Sinischen Keyser, p. 347.*

圖 4-13 〈Fan Polomie，反菠，Ananas Fructus, Ananas〉，1667 年，圖片摘自：Athanasius Kircher, *China illustrata,* p. 189.

圖 4-14 〈Fan Yay Xu，反椰樹，Arbor Papaya〉，1656 年，圖片摘自：Michael Boym, *Flora Sinensis,* p. A.

圖 4-15 〈Fan Yay Xu，反椰樹，Arbor Papaya〉，1667 年，圖片摘自：Athanasius Kircher, *China illustrata,* p. 187.

圖 4-16 〈Polomie，波羅密樹〉，1667 年，圖片摘自：Athanasius Kircher, *China illustrata,* p. 186.

圖 4-17 〈Po-Lo-Mie Xu，波羅密樹，Indis Giaca〉，1656 年，銅刻版畫，圖片摘自：Michael Boym, *Flora Sinensis,* p. L.

圖 4-18 〈Fructus Innominatus，Piper Hu Cyao，楜椒〉，1667 年，銅刻版畫，圖片摘自：Athanasius Kircher, *China illustrata,* p. 190.

圖 4-19 〈Fructus innominat〉（無名果），1656 年，銅刻版畫，圖片摘自：Michael Boym, *Flora Sinensis,* p. P.

圖 4-20　〈Piper Hu Cyao，榭椒，Fo Iim Xu Ken，茯枔樹根（Piper）〉，1656 年，
　　　　銅刻版畫，圖片摘自：Michael Boym, *Flora Sinensis,* p. Q.

圖 4-21　〈Rheubarbarum Matthioli〉（大黃），1667 年，銅刻版畫，圖片摘自：
　　　　Athanasius Kircher, *China illustrata,* p. 183.

圖 4-22　〈Rhabarbarum〉（太黃），1656 年，銅刻版畫，圖片摘自：Michael
　　　　Boym, *Flora Sinensis,* p. S.

圖 4-23　德國波茨坦無愁苑中國茶亭西南迴廊人物與椰樹塑像，18 世紀中，圖
　　　　片摘自：Wikimedia Commons, (CC BY-SA 4.0).

圖 4-24　德國波茨坦無愁苑中國茶亭東南迴廊人物與椰樹塑像，18 世紀中，W.
　　　　Bulach 拍攝。圖片摘自：Wikimedia Commons, (CC BY-SA 4.0).

圖 4-25　法國皇家柏韋掛毯製造廠中國皇室圖像中的〈中國皇帝採收鳳梨〉
　　　　（Die Ananas-Ernte），18 世紀初，現收藏於 The J. Paul Getty Museum,
　　　　Los Angeles.

圖 4-26　〈茶或茶葉〉（Cia sive herba），1667 年，圖片摘自：Athanasius Kircher,
　　　　China illustrata, p. 179.

圖 4-27　〈窈〉（Yao），銅刻版畫，1667 年，圖片摘自：Athanasius Kircher, *China
　　　　illustrata*, pp. 114-115.

圖 4-28　〈窕〉（Tiao），銅刻版畫，1667 年，圖片摘自：Athanasius Kircher, *China
　　　　illustrata*, pp. 114-115.

圖 4-29　〈鳳梨果子〉（Ananas Fructus)，銅刻版畫，圖片摘自：Olfert Dapper,
　　　　*Gedenkwürdige Verrichtung der niederländischen Ost-Indischen Gesellschaft in dem
　　　　Käiserreich Taising oder Sina, ...* (Amsterdam: Jacob von Meurs, 1675), p. 135.

圖 4-30　〈皇帝上朝〉（L'audience du prince: Le Prince en voyage / Die Audienz des
　　　　Kaisers），掛毯系列，中國皇帝第一系列，毛與絲製，Manufaktur von
　　　　Beauvais，17 世紀末至 18 世紀初，313.7 × 465.5 cm, The Met.

圖 4-31　〈皇帝出遊〉（Die Kaiser auf der Reise），掛毯系列，中國皇帝第一系
　　　　列，毛與絲製，Manufaktur von Beauvais，17 世紀末至 18 世紀初，437
　　　　× 355 cm。收藏於 Fundación Banco Santander。圖片摘自：Wikimedia
　　　　Commons，公有領域。

圖 4-32　〈天文學家〉（Les astronomes / die Astronomen）掛毯系列，中國皇帝第
　　　　一系列，毛與絲製，Manufaktur von Beauvais，十七世紀末至十八世紀
　　　　初。© Bayerische Schlösserverwaltung, Rainer Herrmann / Maria Scherf / Andrea
　　　　Gruber, München.

圖 4-33　〈狩獵歸來〉（Le retour de la chasse / Die Rückkehr von der Jagd），掛毯

系列，中國皇帝第一系列，毛與絲製，Manufaktur von Beauvais，1685-1690 年間，319 × 450 cm, Petit Palais, musée des Beaux-arts de la Ville de Paris. 圖片摘自：Paris Musées, (CC0 1.0).

圖 4-34　〈皇帝出航〉（L'embarquement de l'empereur / Der Einstieg des Kaisers），掛毯系列，中國皇帝第一系列，毛與絲製，Manufaktur von Beauvais，17 世紀末至 18 世紀初，385.8 x 355 cm, the Art Institute of Chicago.

圖 4-35　〈大象〉（L'Éléphant），印度掛毯系列，毛與絲製，Manufacture des Gobelins，約 1690 年，327 × 582 cm, Musées Nationaux Récupération. © Musée du Louvre, Dist. RMN-Grand Palais / Azentis Technology, Saint-Ouen

圖 4-36　〈品嚐鳳梨人像群〉（Ananasesser），德國波茨坦無愁苑中國茶亭東南迴廊人物與椰樹塑像，18 世紀中，W. Bulach 拍攝。圖片摘自：Wikimedia Commons, (CC BY-SA 4.0).

圖 4-37　〈中國官吏，或稱王朝、國家官吏〉（Chinesischer Mandarin oder Königlicher, Staats Minister），Martin Engelbrecht，18 世紀，銅蝕刻版畫，29.6 x 18.7 cm. © SLUB / Deutsche Fotothek / Richter, Regine

圖 4-38　〈高貴的凱高�先生在其遊樂宅中〉（Du Hoch Edle Herr Kiakouli in seinem Lust Hause），Martin Engelbrecht，銅蝕刻版畫，Augsburg，約 1720 年，Hamburg, Museum für Kunst und Gewerbe 收藏。

圖 4-39　〈一對中國情侶於奇異風格裝飾框邊之中〉（Chinesenpaare in grottesker ornamentaler Umrahmung），18 世紀上半，Gottfried Rogg, 29.8 × 19.5 cm，銅蝕刻版畫，Berlin, Preußischer Kulturbesitz, Staatliche Museen, Kunstbibliothek, OS 115.

圖 4-40　〈天文學家〉（Astronomen），青花瓷磚，約 1740 年，德國南部，Schloss Aystetten, Porzellanzimmer. 圖片摘自：Renate Eikelmann (ed.), *Die Wittelsbacher und das Reich der Mitte: 400 Jahre China und Bayern* (München: München und Hirmer Verlag Gmbh, 2009), p. 295.

圖 4-41　〈天文學家〉，絲製壁飾，約 1750 年，Jean Pillement 製作。圖片摘自：Dawn Jacobson, *Chinoiserie* (London: Phaidon Press Limited, 1993), p. 75.

圖 4-42　法琴海姆（Veitshöchheim）庭園，中式茶亭設計手稿，1763-1774，德國烏茲堡（Würzburg）。圖片摘自：光華畫報雜誌社製作，《1992 Republic of China Appointment Diary. Agenda. Agenda. Terminkalender–Chinoiserie in Europe》（臺北：行政院新聞局，1991 年）。

圖 4-43　法琴海姆（Veitshöchheim）庭園，中式茶亭，1763-1774，德國烏茲堡。圖片摘自：Wikimedia Commons, (CC BY-SA 4.0).

圖 4-44　中國風山水花鳥圖，絲製壁飾，法國里昂皇家製造廠（Manufaktur von Lyon），約 1735 年，Musée historique des Tissus 收藏。

圖 4-45　中國風山水花果圖，絲製壁飾，法國里昂皇家製造廠，約 1735 年，Musée historique des Tissus 收藏。

圖 4-46　銅鍍金廣琺瑯水法開花仙人鐘，自動鐘（自鳴鐘），廣東製造，乾隆時代（1736-1795），銅鍍金，76 × 31 × 27 cm，北京故宮博物院收藏，Inv. Nr. 故 182698。

圖 4-47　銅鍍金琺瑯轉花葫蘆式鐘，自動鐘（自鳴鐘），廣東製造，乾隆時代（1736-1795），銅鍍金，110 × 50 × 44 cm，北京故宮博物院收藏，Inv. Nr. 故 183128。

圖 4-48　倫敦聖保羅大教堂（St. Paul's Cathedral），雷恩（Christopher Wren），1666 年設計，Mark Fosh 拍攝。圖片摘自：Wikipedia, (CC BY 2.0).

圖 4-49　倫敦聖保羅大教堂（St. Paul's Cathedral），座塔塔頂鳳梨金雕，雷恩（Christopher Wren）1666 年設計。Julie Anne Workman 拍攝，2010 年，部分截圖。圖片摘自：Wikimedia Commons, (CC BY-SA 3.0).

圖 4-50　倫敦聖保羅大教堂（St. Paul's Cathedral）西面入口立面圖，雷恩（Christopher Wren）設計，1675-1710 年興建。圖片摘自：John Britton (ed.), *The Fine Arts of the English School* (London, 1812), plate II.

圖 4-51　倫敦聖保羅大教堂（St. Paul's Cathedral），圓頂設計圖與圓頂金雕鳳梨，雷恩（Christopher Wren）1666 年設計。The Warden and Fellows of All Souls College, Oxford.

圖 4-52　「鳳梨建築」北側立面設計圖（North Elevation），威廉·錢伯斯（William Chambers），18 世紀中，圖片摘自：Wikipedia，公有領域。

圖 4-53　蘇格蘭，鄧莫爾鳳梨閣暖房（The Dunmore Pineapple），鳳梨果實葉瓣局部，1761-1776 年，錢伯斯（William Chambers）設計，莫里（John Murry）伯爵建造，Klaus Hermsen 拍攝，圖片摘自：Wikimedia Commons, (CC BY-SA 3.0).

圖 4-54　蘇格蘭，鄧莫爾鳳梨閣暖房（The Dunmore Pineapple），立面與剖面圖，錢伯斯（William Chambers）1761 年設計，莫里（John Murry）伯爵 1761-1776 年建造。© RCAHMS

圖 4-55　〈皇家園藝師羅斯與英王查爾斯二世〉（Royal Gardener John Rose and King Charles II），Hendrik Danckerts，約 1676 年，油畫，inv. 1139824。圖片摘自：Wikimedia Commons，公有領域。

圖 4-56　彼索（Willem Piso）著，《巴西自然史》（*Historia Naturalis Brasiliae*）封

面上色版畫，1648 年。圖片摘自：Wikimedia Commons，公有領域。

圖 4-57　臺北大稻埕，「金泰亨商行」（今「臺北城大飯店」），1929 年，葉金塗建造，面保安街上立面建築體。戴郁文攝影。

圖 4-58　臺北大稻埕，「金泰亨商行」（今「臺北城大飯店」），1929 年，葉金塗建造，面保安街立面建築體，半圓拱山頭。戴郁文攝影。

第五章

圖 5-1　〈江西省山脈〉(Mons in provinciam Kiamsi)，版畫，摘自 Athanasius Kircher, *China illustrata* (Amsterdam, 1667), p. 171.

圖 5-2　〈龍與雙獅打鬥圖〉(Kampf eines Drachen mit einem Löwenpaar)，Lucantonio degli Umberti 依據達文西 (Leonardo da Vinci) 素描所製作版畫，約 1510 年。© The Trustees of the British Museum

圖 5-3　〈龍獅石雕群像〉(Darstellung von Drachen und Löwen)，Vicino Orsini，羅馬北部奧爾維耶 (Orvieto)，柏馬佐花園 (Bomarzo, 1550-1580)，Renehaas 拍攝。引用自：Wikimedia Commons, (CC BY-SA 4.0).

圖 5-4　〈瑞士帶翅兩爿龍〉(Draco Hebreticus bipes et alatus)，版畫，摘自 Athanasius Kircher, Mundus subterraneus (Amsterdam, 1665/1678), Bd. Ⅱ, Book Ⅷ, p. 100.

圖 5-5　〈巴西利斯克龍〉(Basilisk)，版畫，摘自 Athanasius Kircher, Mundus subterraneus (Amsterdam, 1665/1678), Bd. Ⅱ, Book Ⅷ, p. 102.

圖 5-6、圖 5-7　〈來自瑞士琉森 (Luzern) 的維埃托 (Vietor) 在皮拉圖斯峰 (Pilatus) 屠龍〉（Viator quidam Lucernensis in monte Pilati apta suis Draconem, Vietor aus Luzern tötet den Drachen auf dem Berg Pilatus），摘自 Athanasius Kircher, *Mundus subterraneus*, Bd. Ⅱ, Buch Ⅷ : "De Animalibus Subterraneis" (Amsterdam, 1665/1678), p. 117.

圖 5-8　〈月節〉(Mondknoten)，摘自 Athanasius Kircher, *Ars Magna Lucis et umbrae* (Rom, 1646), p. 410.

圖 5-9　〈占星人體〉（Der astrologische Mensche），Pierro Miette，版刻，摘自 Athanasius Kircher, *Ars Magna Lucis et umbrae* (Rom, 1646), p. 396.

圖 5-10　〈內經圖〉，依據北京白雲觀翻印，1886 年，黑墨拓印於紙上，134 × 59.2 cm，Walters Art Museum。

圖 5-11　〈中國大清帝國皇帝〉（Imperii Sino-Tartarici supremus MONARCHA），版畫，摘自 Athanasius Kircher, *China illustrata* (Amsterdam, 1667), pp. 112-113.

圖 5-12　〈康熙肖像畫〉，佚名，捲軸，約 18 世紀康熙晚期，絹本設色水墨水彩，274.7 × 125.6 cm，北京故宮博物院。引用自：Wikipedia，公有領域。

圖 5-13　〈龍虎交媾圖〉，收錄於尹真人秘授，《性命圭旨》卷二，頁 34 右頁，明天啟壬戌（1622 年）版本（明萬曆乙卯，西元 1615 年初版），程氏滌玄閣出版。引用自：The Library of Congress，公有領域。

圖 5-14　〈道教解剖與生理解說圖〉，約 1478 年之後印，原版 13 世紀初，摘自《事林廣記》，〈醫學類〉，第六卷。引用自：Joseph Needham (et. al), *Science and Civilization in China, Vol. 5: Chemistry and Chemical Technology, Part V: Spagyrical discovery and invention: Physiological Alchemy* (London: Cambridge University Press, 1983), p. 112.

圖 5-15　〈修真全圖〉木刻版，成都，1920。此圖是兩幅圖像：10 世紀表現大宇宙元素之〈明經圖〉與表現道教生理學之〈內經圖〉組合而成。引用自：Joseph Needham (et. al), *Science and Civilization in China, Vol. 5: Chemstry and Chemical Technology, Part V: Spagyrical discovery and invention: Physiological Alchemy* (London: Cambridge University Press, 1983), p. 117.

圖 5-16　中國茶亭（Chinesisches Teehaus），波茨坦無愁苑花園（Sanssouci）內，J. G Büring 設計，Friedrich II 建造，1754-1757 年。Gryffindor 拍攝，引用自：Wikimedia Commons, (CC BY-SA 3.0).

圖 5-17　中國茶亭（Chinesisches Teehaus）穹窿式屋頂內部天花板壁畫，波茨坦無愁苑花園（Sanssouci），Thomas Huber，1756 年。Ueberwald 拍攝，引用自：Wikimedia Commons, (CC BY-SA 3.0).

第六章

圖 6-1　〈科學與藝術學院〉（L'Académie des Sciences et des Beaux-Arts），Sébastien Leclerc，1698 年，蝕刻版畫，收藏於紐約大都會藝術博物館，摘自：The Met，公有領域。

圖 6-2　利瑪竇書法手稿（Manuscript of Mateo Ricci），陰陽二元元素特性文字說明，in: Instituto Storico della Compagnia di Gesù, Rome, 編年 1615 年；also in: Matteo Ricci, *De Christiana Expeditione apud Sinas Suscepta ab Societate Jesu, 1615.* English translation from Louis J. Gallagher: *China in the Sixteenth Century: The Journals of Matthew Ricci: 1583-1610,* (New York: Random House, 1942), pp. 26-27. 圖片摘自：Nigel Camero, *Barbarians and Mandarins: Thirteen Centuries of Western Travellers in China* (Chicago: University Press, 1976), p. 170.

圖 6-3　〈丹房寶鑑之圖〉，右半為第一單元，左半為第二單元。收錄於《修真十書》，張伯端撰之第五書《悟真篇》，卷 26，第 5 頁，左右面，約 1075 年，北宋時代出版。15 世紀明代初年，1445 年再版收錄於《正統道藏》洞真部方法類，珍一重字號，涵芬樓本第 126 冊中。圖片摘自：中國哲學書電子化計劃，公有領域。

圖 6-4　〈利瑪竇教堂與墓地平面圖〉，1615 年。圖片摘自：Nicolas Trigault and Matthieu Ricci, *De Christiana expeditione apud Sinas suscepta ab Societate Jesu* (Augustae Vind.: Christoph. Mangium, 1615), p. 639. Zentralbibliothek Zürich, https://doi.org/10.3931/e-rara-40529, (15.04.2022). 公有領域。

圖 6-5　〈山西太原崇善寺古平面圖〉，1482 年，明成化 12 年繪製，圖片摘自：李玉明主編，《山西古建築通覽》（太原：山西人民出版社，1986 年），頁 20。

圖 6-6　〈洛書之圖〉與〈伏羲則圖作易〉，圖片摘自鮑雲龍，《天原發微》，南宋 13 世紀出版；明代，西元 1457 年至 1463 年再版。圖片摘自：The Library of Congress，公有領域。

圖 6-7　〈伏羲六十四卦圖〉（quatuor cotituuntur & sexaginta symbola sive imagines）。圖版取自：Martino Martini, *Sinicæ historiæ decas prima* (Amstelædami: Joannem Blaeu, 1659), p. 15.

圖 6-8　〈呈現最重要中國神之二元次概覽〉（Schematismus secundus principalia Sinensium Numina exhibens），in Athanasius Kircher, *China illustrata* (Amstelodami: Meurs, 1667), pp. 136-137.

圖 6-9　〈龍虎山圖〉，摘自：陳夢雷編著，蔣廷錫校訂，《古今圖書集成・方輿彙編・山川典・第 147 卷》，臺北故宮博物院典藏雍正四年銅字活版本，1726 年。

圖 6-10　〈龍虎山道教寺院〉，關槐，18 世紀末，清代，上色卷軸畫，現收藏於 Los Angeles County Museum of Art, Gift of Shane and Marilyn Wells (M. 87. 269)；圖片摘自：Los Angeles County Museum of Art，公有領域。

圖 6-11　《光與影之高藝術》（*Ars Magna Lucis et umbrae*）封面銅刻版畫，Pierre Miotte 刻製，圖片摘自：Athanasius Kircher, *Ars Magna Lucis et umbrae* (Rome: Sumptibus Hermanni Scheus, 1646), frontispiece. ETH-Bibliothek Zürich, https://doi.org/10.3931/e-rara-548, (14.04.2022). 公有領域。

圖 6-12　〈燃燒之玻璃〉（Speculi Ustorii），圖片摘自：Athanasius Kircher, *Ars Magna Lucis et umbrae* (Rome: Sumptibus Hermanni Scheus, 1646), p. 883. ETH-Bibliothek Zürich, https://doi.org/10.3931/e-rara-548, (14.04.2022). 公

有領域。

圖 6-13 〈魔幻燈〉（Laterna magica），銅刻版畫，摘自：Athanasius Kircher, *Ars Magna Lucis et umbrae* (Amstelodami: Joannem Janssonium à Waesberge, & Haerdes Elizaei Weyerstraet, 1671), p. 768.

圖 6-14 《地下世界》（*Mundus Subterraneus*）封面版畫，J. Paul Schors，摘自：Athanasius Kircher, *Mundus Subterraneus* (Amstelodami: Joannem Janssonium à Waesberge & Filios, 1665/1678), frontispiece. Stiftung der Werke von C.G.Jung, Zürich, https://doi.org/10.3931/e-rara-7142, (14.04.2022). 公有領域。

圖 6-15 〈封閉之神學〉（Theotechnia Hermetica），銅刻版畫，摘自：Athanasius Kircher, *Turris Babel sive Archontologia* (Amstelodami: Janssonio-Waesbergiana, 1679), p. 144.

圖 6-16 〈一種菩薩，中國的敘貝里絲（古代兩河流域大神母），或伊西絲（古埃及繁殖女神）〉（Typus Pussae seu Cybelis aut Isidis Sinensium），in: Athanasius Kircher, *China illustrata* (Amstelodami: Meurs, 1667), pp. 162-163.

圖 6-17 〈菩薩神祇之另一種形式〉（Idole Pussa sous une autre forme），in: Athanasius Kircher, *China illustrata* (Amstelodami: Meurs, 1667), p. 140.

圖 6-18 〈人工洞窟的自動人〉（Grottenautomaten von Salomon de Caus），Polyphem und Galatea。圖片摘自：Salomom de Caus, *Von gewaltsamen Bewegungen* (Frankfurt: Pacquart, 1615), Band 1, p. 32r.

圖 6-19 〈蝌蚪顳頊作〉象形文字圖，摘自 Athanasius Kircher, *China illustrata* (Amstelodami: Meurs, 1667), p. 229.

圖 6-20 〈六壬式天盤示意圖〉，約西漢時期（西元前 206 年至西元 25 年），安徽阜陽雙古堆，汝陰侯墓出土；圖片摘自：劉鋼，《古地圖密碼》（臺北汐止：聯經出版事業股份有限公司，2018 年），頁 76。劉鋼提供。

圖 6-21 〈屍圖仰面、屍圖合面〉，圖源可追溯至西元 1174 年鄭興裔作品；圖片摘自 1847 年《重刊補注洗冤錄集證》，〈洗冤錄〉條目；Joseph Needham (ed. al), *Science and Civilization in China, vol. 6: Biology and Biological Technology, Part 6: Medicine* (Combridge: Cambridge University Press, 2004), p. 199.

圖 6-22 伏羲圖〈人極肇判之圖〉，陳元靚（南宋，13 世紀），《事林廣記》，「群書類要」，乙集卷上（北京：中華書局，1999 年），頁 23。

圖 6-23 〈紫微垣〉，摘自程大約編，《程氏墨苑》（徽州：程氏滋蘭堂，1604 年），卷一，〈玄工上〉，頁 20b。圖片摘自：日本國立國會圖書館，公有領域。日本國立國會圖書館版本標示為 1604 年，目前研究則採用

1605 年出版年分。

圖 6-24　〈伏羲寫龍書〉，銅刻版畫，摘自：Athanasius Kircher, *China illustrata* (Amstelodami: Meurs, 1667), p. 228.

圖 6-25　〈伏羲寫龍書〉部份圖，銅刻版畫，摘自：Athanasius Kircher, *China illustrata* (Amstelodami: Meurs, 1667), p. 228.

圖 6-26　〈煙蘿子圖〉，摘自陳元靚（南宋，13 世紀）《事林廣記·群書類要·戌集卷下》（北京：中華書局，1999 年），頁 131。

圖 6-27　〈二元素之原則〉（Duo Rerum Principia），in: Philippe Couplet, *Confucius Sinarum Philosophus* (Parisiis: Daniel Horthemels, 1687), p. 42. Auteur du texte-National Library of France, France-No Copyright-Other Known Legal Restrictions.

圖 6-28　〈六十四卦爻表格與形狀，或者探討變易的《道德經》〉（Tabula Sexaginta quatuor Figurarum, seu Liber mutationum *Te kim dictus*），in: Philippe Couplet, *Confucius Sinarum Philosophus* (Parisiis: Daniel Horthemels, 1687), p. 44. Auteur du texte-National Library of France, France-No Copyright-Other Known Legal Restrictions.

圖 6-29　〈伏羲八卦方位圖〉，摘自朱熹（1130-1200）（南宋時期），《周易本義》，清康熙內府據宋咸淳元年吳革刻本翻刻，哈佛大學哈佛燕京圖書館藏本，〈易圖〉，頁 3b-4a。圖片摘自：The Harvard-Yenching Library's Chinese Rare Book, (CC BY 4.0).

圖 6-30　〈孔子肖像畫〉，摘自：Prosperi Intorcetta, Christiani Herdtrich, Francisci Rougemont and Philipp Couplet, eds. *Confucius Sinarum Philosophus* (Parisiis: Daniel Horthemels, 1687), p. 116. Auteur du texte-National Library of France, France-No Copyright-Other Known Legal Restrictions.

圖 6-31　〈伏羲六十四卦次序圖〉，此圖出自胡渭《易經圖明辨》（A.C. 1706），第七章，頁 2b，頁 3a；原本此圖像出自朱熹《周易本義圖說》（約十二世紀），本圖乃根據《宋元學案》卷 10 之邵雍（A.C. 1011-1077）之原圖而來。圖版取自：Joseph Needham, *Science and Civilisation in China. Volum 2. History of Scientific Thought* (Cambridge: Cambridge University Press, 1956), Plate XVI.

圖 6-32　〈伏羲六十四卦方位圖〉（A diagram of *I Chang* hexagrams, Fuxi Sixty-four Hexagrams），from: *Letter of Joachim Bouvet from China on Gottfried Wilhelm Leibniz*, in: Gottfried Wilhelm Leibniz Bibliothek, LK-MOW Bouvet 10 Bl. 27-28. 圖版取自：Wikipedia，公有領域。

圖 6-33　〈自古道統總圖〉(Système figuré des connaissances Chinoises depuis la législation de hoang – Ty2637ant avant J.C.), Joseph-Marie Amiot, from: Henri Bertin, eds. *Mémoires concernant l'histoire, les sciences, les arts, les moeurs, les usages, etc. des Chinois, par les missionaries de Pékin, vol. 2* (Paris: Nyon, 1777), p. 151.

圖 6-34　德國弗萊堡大教堂（Freiburger Münster）尖拱花飾窗格，13 世紀，哥德盛期。圖片摘自：Badischer Architekten-und Ingenieurverein, *Freiburg im Breisgau, die Stadt und ihre Bauten* (Freiburg im Breisgau: H.M. Poppen & Sohn, 1898), p. 244.

圖 6-35　〈文王八卦方位圖〉，收錄於：王圻、王思義輯，《三才圖會》，明萬曆 35 年，1607 成書，1609 年出版，文史一卷，頁 13。北京大學圖書館收藏。圖片摘自：中國哲學書電子化計劃，公有領域。

圖 6-36　〈太極圖〉，摘自程大約編，《程氏墨苑》（徽州：程氏滋蘭堂，1604 年），卷一，〈玄工上〉，頁 1a。圖片摘自：日本國立國會圖書館，公有領域。日本國立國會圖書館版本標示為 1604 年，目前研究則採用 1605 年出版年分。

圖 6-37　〈太極〉，摘自程大約編，《程氏墨苑》（徽州：程氏滋蘭堂，1604 年），卷一，〈玄工上〉，頁 2a。圖片摘自：日本國立國會圖書館，公有領域。日本國立國會圖書館版本標示為 1604 年，目前研究則採用 1605 年出版年分。

圖 6-38　〈易有太極圖〉，摘自程大約編，《程氏墨苑》（徽州：程氏滋蘭堂，1604 年），卷一，〈玄工上〉，頁 2b。圖片摘自：日本國立國會圖書館，公有領域。日本國立國會圖書館版本標示為 1604 年，目前研究則採用 1605 年出版年分。

圖 6-39　〈陰與陽之原則〉（Principia IN & YANG），圖片摘自：Gottlieb Spitzel, *De re literaria sinensium commentarius* (Lugduni. Batavorum: Petrus Hackius, 1660), p. 166.

圖 6-40　〈天尊地卑圖〉，白晉（P. Joachim Bouvet）手稿，現收藏於法國國家圖書館（Bibliothèque Nationale, Paris），拉丁文手稿圖，1173, f. 136。圖片摘自：Claudia von Collani, *P. Joachim Bouvet S. J. Sein Leben und Sein Werk* (Nettetal: Steyler Verlag, 1985), p. 169.

圖 6-41　〈天尊地卑圖〉，白晉（P. Joachim Bouvet）手稿，現收藏於法國國家圖書館（Bibliothèque Nationale, Paris），拉丁文手稿圖，156, f. 54。圖片摘自：Claudia von Collani, *P. Joachim Bouvet S. J. Sein Leben und Sein Werk* (Nettetal: Steyler Verlag, 1985), title page.

圖 6-42　〈墨卦〉，摘自程大約編，《程氏墨苑》（徽州：程氏滋蘭堂，1604年），卷十，〈儒藏下〉，頁 1b-2a。圖片摘自：日本國立國會圖書館，公有領域。圖片摘自：日本國立國會圖書館，公有領域。日本國立國會圖書館版本標示為 1604 年，目前研究則採用 1605 年出版年分。

圖 6-43　宇宙運行模型〈機械與地球運轉藝術〉（Machina mundi artificialis）銅刻版畫，摘自 Johannes Kepler, *Mysterium Cosmographicum* (Tübingen: 1596), Tabula III: Orbium planetarum dimensiones, et distantias per quinque regularia corpora geometrica exhibens, p. 24. ETH-Bibliothek Zürich, Rar 1367: 1, https://doi.org/10.3931/e-rara-445, (17.04.2022). 公有領域。

圖 6-44　〈旋 轉 體〉（Gedrechselte Körper）by Nicolas Grollier de Serviére, Copper engraving by Etienne-Jospeh Daudet, in: Gaspard Grolier de Serviére, *Recueil d'ouvrages curieux* (Lyon: 1733). National Library of France, France-No Copyright-Other Known Legal Restrictions.

第七章

圖 7-1　〈伏羲六十四卦方位圖〉（A diagram of *I Ching* hexagrams, Fuxi Sixty-four Hexagrams），from: *Letter of Joachim Bouvet from China on Gottfried Wilhelm Leibniz*, in: Gottfried Wilhelm Leibniz Bibliothek, LK-MOW Bouvet 10 Bl. 27-28. 圖版取自：Wikipedia，公有領域。

圖 7-2　〈伏羲六十四卦方位圖〉，摘自朱熹（1130-1200 年）（南宋時期），《周易本義》，清康熙內府據宋咸淳元年吳革刻本翻刻，哈佛大學哈佛燕京圖書館藏本，〈易圖〉，頁 8b-9a。圖片摘自：The Harvard-Yenching Library's Chinese Rare Book, (CC BY 4.0).

圖 7-3　〈路易十四參訪皇家科學院〉（Louis XIV Visiting the Royal Academy of Sciences），Sébastien Leclerc，1671 年，蝕刻版畫，收藏於紐約大都會藝術博物館，摘自：The Met，公有領域。

圖 7-4　萊布尼茲，〈給白晉的書信，1703 年 5 月 18 日信件手稿記錄文件，以歐洲單子二元概念分析中國《易經》八卦圖〉（Korrespondenz der Hexagramme aus dem Buch der Wandlungen mit der Leibniz'schen Dyadik in Leibniz' Brief an Bouvet, die sich auch in der "Explication de l'Arithmetique Binaire" wiederfindet），in: Gottfried Wilhelm Leibniz Bibliothek, LK-MOW Bouvet 10 Bl. 31v. 圖 版 取 自：Paul Feigelfeld, "Chinese Whispers – die epistolarische Epistemologie des Gottfried Wilhelm Leibniz." In *Vision als Aufgabe: das Leibniz–Universum im 21. Jahrhundert*, eds. Martin Grötschel et al.

(Berlin: Berlin-Brandenburgische Akademie der Wissenschaften, 2016), p. 270.

圖 7-5　萊布尼茲，〈書信手稿〉。圖版取自：Gottfried Wilhelm Leibniz, "Brief an Rudolph August, Herzog zu Braunschweig und Lüneburg, sog. Neujahrsbrief, 12. Januar 1697, Briefseite, GWLB: LBR II 15, BI. 19v. Binärcode." In: LeibnizCentral, Gottfried Wilhelm Leibniz Bibliothek, Niedersächsische Landesbibliothek, Hannover.

圖 7-6　〈伏羲六十四卦圖〉（quatuor coftituuntur & sexaginta symbola sive imagines）。圖版取自：Martino Martini, *Sinicæ historiæ decas prima* (Amstelædami: Joannes Blaeu, 1659), p. 14.

圖 7-7　〈爻卦符號圖像〉。圖版取自：Gottlieb Spitzel, *De re literaria sinensium commentarium* (Lugduni. Batavorum: Petrus Hackius, 1660), pp. 56-57.

圖 7-8　〈組合之象徵〉（Symbol der Kombinatorik），封面銅刻畫書。圖版取自：G. W. Leibniz, *Dissertatio de arte combinatoria* (Lipsiæ: Joh. Simon. Fickium et Joh. Polycarp. Seuboldum, 1666), Titelkupfer.

圖 7-9　〈身體與靈魂之圖像呈現〉（Leib-Seele-Pentagramm），Gottfried Wilhelm Leibniz, drawing, approx. 1663. 圖版取自：LeibnizCentral, Gottfried Wilhelm Leibniz Bibliothek, Niedersächsische Landesbibliothek, Hannover.

圖 7-10　萊布尼茲，〈書信手稿〉，1697 年，來源同圖 7-5。

圖 7-11　〈關於數字〉（Des Nombres）。圖版取自：G. W. Leibniz, "Explication de l'arithmétique binaire, qui se sert des seuls caractères 0 et 1 avec des remarques sur son utilité et sur ce qu'elle donne le sens des anciennes figures chinoises de Fohy," in *Histoire de l'Academie Royale des Sciences: Mémoires de mathématique et de physique de l'Académie royale des sciences, Année 1703* (Paris: Académie royale des science, 1705), p. 86.

圖 7-12　〈0 與 1 二進制與易經八卦符號對比運算圖表〉。圖版取自：G. W. Leibniz, "Explication de l'arithmétique binaire, qui se sert des seuls caractères 0 et 1 avec des remarques sur son utilité et sur ce qu'elle donne le sens des anciennes figures chinoises de Fohy," in *Histoire de l'Academie Royale des Sciences: Mémoires de mathématique et de physique de l'Académie royale des sciences, Année 1703* (Paris: Académie royale des science, 1705), p. 88.

圖 7-13　〈可以加二元數字之二元計算機〉（Machina Arithmeticae Dyadicae Numeros dyadicos machinam addere），圓形鏈輪圖（Sprossenrad）手稿，萊布尼茲手繪，1673 年，GWLB: LH XLII, 5, BI. 29r. 圖版取自：LeibnizCentral, Gottfried Wilhelm Leibniz Bibliothek, Niedersächsische

　　　　　　　　　　　　　　　　新視界：全球化下東西藝術交流史

Landesbibliothek, Hannover.

圖 7-14　萊布尼茲所設計的機械式計算機 (Mechanical computer designed by Leibniz)，約 1695 年製作，德國漢諾威下薩克森國家圖書館藏。圖版取自：LeibnizCentral, Gottfried Wilhelm Leibniz Bibliothek, Niedersächsische Landesbibliothek, Hannover.

圖 7-15　〈伏羲女媧圖〉，東漢（西元 25-220 年）磚石畫像，成都市郊出土，畫像磚拓本。圖版取自：龔廷萬、龔玉、戴嘉陵編著，《巴蜀漢代畫像集》（北京：文物，1998 年），圖 355。

圖 7-16　〈所有來自 1 與 0〉（VNVS EX NIHILO OMNIA；VNVM AVTEM NECESARVM; Eins, aus nichts alles, aber eins ist notwendig），1718 年。圖版取自：Johann Bernard Wiedeburg, *Dissertatio mathematica de praestantia arithmeticae binaria prae decimali* (Jena: Krebs, 1718), front page. Bayerische Staatsbibliothek München, 4 Diss. 2071#Beibd.21.

圖 7-17　〈從空無導引出至所有，一就已足夠〉（OMNIBVS.EX.NIHILO. DVCENDIS SUFFICI T.VNVM , Um Alles aus dem Nichts zu füllen, genügt Eins.），銅刻版畫，1734 年。圖版取自：Rudolf August Nolte, *Leibniz Mathematischer Beweis der Erschaffung und Ordnung der Welt in einem Medallion an den Herrn Rudolf August* (Leipzig: J. C. Langenheim, 1734), Titelblatt.

圖 7-18　〈漢拉字典〉（Das Chinesisch-Lateinische Wörterbuch）圖表。圖版取自：P. C. Reichardt (colligiret), *Historia vom Königreich China od. Sina als die Regenten von China, Religion, Benennungen unterschiedlicher Dinge und Zahlen Chinas…* (Berlin, 1748), Handschrift, from Staatsbibliothek Preuß. Kulturbesitz, Orientabt. (Ms. Diez. A. Oct. I.), Berlin.

圖 7-19　Friedrich II. von Preußen, *Relation de Phihihu, emissaire de l'empereur de la Chine en Europe, traduit du chinois* (Cologne: Pierre Marteau, 1760).

歷史與現場 326
新視界：全球化下東西藝術交流史

作者	張省卿
校訂・編輯協力	戴郁文
主編	王育涵
責任編輯	邱奕凱
責任企畫	郭靜羽
美術設計	江孟達工作室
內頁排版	張靜怡
總編輯	胡金倫
董事長	趙政岷
出版者	時報文化出版企業股份有限公司
	108019 臺北市和平西路三段 240 號 7 樓
	發行專線｜02-2306-6842
	讀者服務專線｜0800-231-705｜02-2304-7103
	讀者服務傳真｜02-2302-7844
	郵撥｜1934-4724 時報文化出版公司
	信箱｜10899 臺北華江橋郵局第 99 信箱
時報悅讀網	www.readingtimes.com.tw
人文科學線臉書	http://www.facebook.com/humanities.science
法律顧問	理律法律事務所｜陳長文律師、李念祖律師
印刷	華展印刷有限公司
初版一刷	2022 年 11 月 18 日
定價	新臺幣 800 元

時報文化出版公司成立於一九七五年，並於一九九九年股票上櫃公開發行，於二○○八年脫離中時集團非屬旺中，以「尊重智慧與創意的文化事業」為信念。

版權所有 翻印必究（缺頁或破損的書，請寄回更換）

ISBN 978-626-353-109-3｜Printed in Taiwan

新視界：全球化下東西藝術交流史／張省卿著.
-- 初版 . -- 臺北市：時報文化出版企業股份有限公司，2022.11
448 面；17×23 公分 .｜ISBN 978-626-353-109-3（精裝）
1. CST：藝術史 2. CST：世界史 3. CST：文化交流｜909.1｜111017288